藝術

藝術概論

◎陳瓊花　著◎

三民書局

國家圖書館出版品預行編目資料

視覺藝術教育╱陳瓊花著.－－初版一刷.－－臺北
市：三民，2004
　　面；　　公分
　　含索引
　　ISBN 957－14－4095－7　（平裝）

　1.視覺藝術－教育

960.3　　　　　　　　　　　　　　　93013855

網路書店位址　http：//www.sanmin.com.tw

© 　視覺藝術教育

著作人　陳瓊花
發行人　劉振強
著作財　三民書局股份有限公司
產權人　臺北市復興北路386號
發行所　三民書局股份有限公司
　　　　地址╱臺北市復興北路386號
　　　　電話╱(02)25006600
　　　　郵撥╱0009998－5
印刷所　三民書局股份有限公司
門市部　復北店╱臺北市復興北路386號
　　　　重南店╱臺北市重慶南路一段61號
初版一刷　2004年10月
編　　號　S 900850
基本定價　拾壹元
行政院新聞局登記證局版臺業字第○二○○號

ISBN　957－14－4095－7　（平裝）

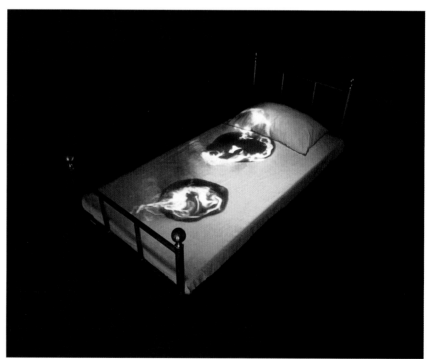

■ 彩圖 1
　　林玉山　虎姑婆　1985

■ 彩圖 2
　　袁廣鳴　難眠的理由　1998

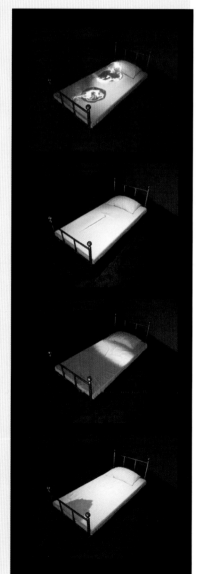

■ 彩圖 3
　　袁廣鳴　難眠的理由（裝置現場其中一景）　1998

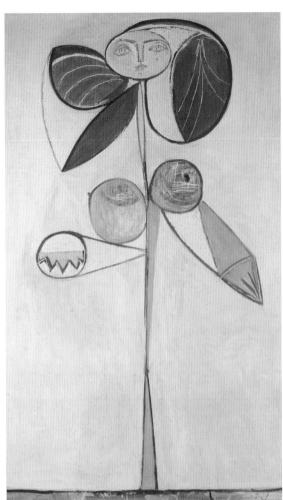

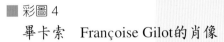

■ 彩圖 4
　畢卡索　Françoise Gilot的肖像

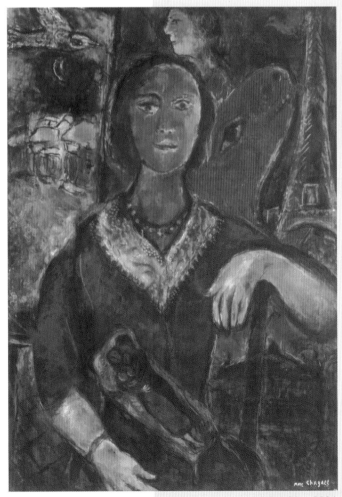

■ 彩圖 5
　夏卡爾　Vava的肖像畫　1966

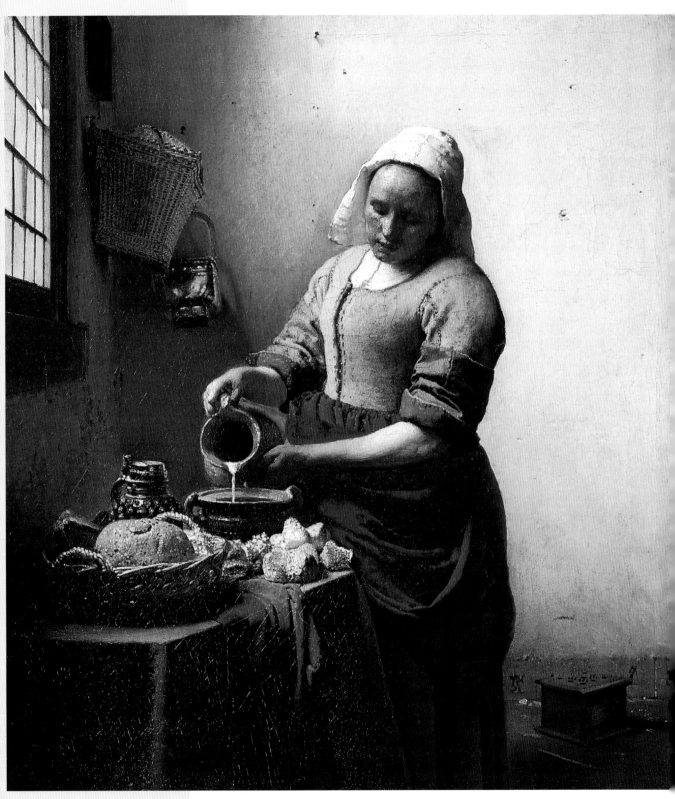

■ 彩圖6
維梅爾　倒牛奶的女僕　1660－1661

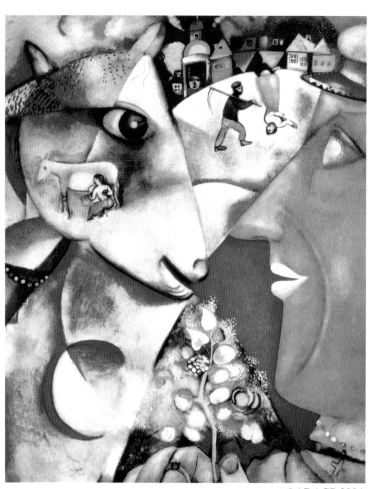

■ 彩圖 7
夏卡爾　我與村莊　1911-1912

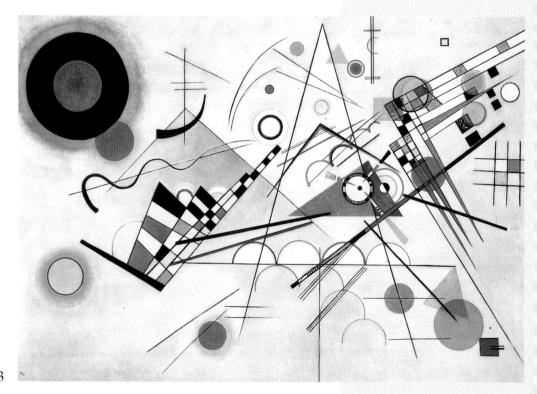

■ 彩圖 8
　康丁斯基
　作品8　1923

序

　　原初，這本書是想以「藝術教育」為名，惟一方面有感於目前教育的現況，已有以「視覺藝術」取代舊有「美術」科名的趨勢，另一方面也是為求與表演藝術或音樂等的藝術教育學科有所明確的區隔，乃定名為視覺藝術教育。然而書中各文章係在不同的時間完成，因此，在用語上會有以「美術教育」或「藝術教育」交雜使用的情形，但是在意義上，是專指視覺藝術教育而言。

　　視覺藝術教育之有別於其他學科，是因為它提供能充分發揮想像力，去看與作的學習經驗，在過程中，是情感的享有與理性的認知，從其中瞭解事物的品質，進而體會人生的價值與意義。從學習者學習藝術的立場，不外是希望能夠擁有深厚的看或作的能力，也就是知覺、鑑別與賞識對象（或客體）的能力，或是處理特定或某些媒材的能力，或是能同時兼顧，學習者對於視覺藝術教育的哲思，往往影響其所欲獲得的能力；教學者是直接提供學習內容者，並確定學習的內容能有效的運作，當然，教學者對於視覺藝術教育的哲思，往往決定課程與教學的走向。不難理解，課程與教學所談的細微處，就在於學習者、教學者與教材之間的互動。這互動網絡運作情形的檢測，從學習者的立場考量是否有效、可信？或從教學者的立場考量是否有效、可信？或從管理者（諸如學校、政策執行者等）的立場考量是否有效、可信？或從參與者（諸如家長等）的立場考量是否有效、可信？便是視覺藝術教育的評量。

　　本書以「視覺藝術教育哲理」、「創作表現」、「鑑賞知能」、「課程與教學」，以及「視覺藝術教育評量」架構內容，即試圖掌握前述之視覺藝術教育的互動場域，從此再行發展較細微的關係脈絡，如此，或有機會彰顯臺灣視覺藝術教育文化的特質。

　　人生沒有太多的七年，整理一番，才知道作了多少，是自我求知的省思，也是再出發的基石，願與有興趣者共享，並請不吝指正。

2004/9/1 於師大美術研究所

視覺藝術教育

目次

第一章　導　論

　　本書主要是筆者從 1997 至 2003 年期間，所進行主要研究結果的彙整❶，總計收納 23 篇。依所探討內容區分為「視覺藝術教育哲理」、「創作表現」、「鑑賞知能」、「課程與教學」、以及「視覺藝術教育評量」等五章，此外，就目前正進行中的研究，概要為「待發展之議題與研究」。

　　第二章視覺藝術教育哲理，共分為三節：〈鄉土、藝術、生活〉、〈二十一世紀藝術教育圖像——談文化因素對審美教育之省思〉、以及〈視覺文化的品鑑〉。

　　〈鄉土、藝術、生活〉是中華民國音樂教育學會的邀稿，論述並呼應當時政府先後所公布的國民小學 (1993) 與國民中學 (1994) 課程標準的修訂——國小增列「鄉土教學活動」，國中增列「鄉土藝術活動」的重要性；〈二十一世紀藝術教育圖像——談文化因素對審美教育之省思〉則是行政院文化建設委員會所屬文化視窗的邀稿，針對新世紀的到來，有關多元化審美教育與文化歷史脈絡的相關性與意義，進行討論；至於〈視覺文化的品鑑〉一文，是國立臺灣師範大學實習輔導處地方教育輔導組辦理人文研究與語文教育研討會的邀請，當時有感於國內外視覺藝術教育新派典——視覺文化思考的浮現，乃就此一議題，依「作為對象存在的性質」、「與其互動之主體的性質」、以及「作為學科的性質」說明視覺文化的意涵。筆者認為，視覺文化應該概括一般、文化及各類藝術的產品。甚至，如果生活即文化，則不僅一般與文化產品之間應難以區隔，各類藝術與一般及文化產品之間的界域，也因純藝術與生活藝術之交融、藝術創作之多元與社會化、藝術之不易界定等因素，而難以絕對的區隔。藝術界中所認定的藝術作品，有其豐富的涵藏與思考，日常生活中所存有各類視覺化的生活實踐，具備了真摯的人生意義；生活實踐與藝術所交織的人文意涵是藝術教育無盡的資源。

　　第三章創作表現，也包括三節：〈安海姆 (Arnheim) 與高瓏 (Golomb) 對兒童繪畫發展理念之異同〉、〈從兒童繪畫表現探討文化的差異與特質〉、以及〈不同地區的學童如何以畫來詮釋「我未來的家庭」——臺北市與金門縣小學 5 年級的學童如何畫「我未來的家庭」〉。

　　〈安海姆與高瓏兒童繪畫發展理念之異同〉一文，是在美國讀學位期間，期末研

❶此外，有二篇未能收集於此，其一為〈心理學與藝術教育〉，因著作財產權已轉移給《藝術教育研究期刊》；其二為〈性別與廣告之交織〉，因出版權已授與高等教育出版，無法收錄。文稿內容，請參閱：〈心理學與藝術教育〉一文在黃壬來主編，《藝術與人文教育》（頁 155-191）。臺北：桂冠。〈性別與廣告之交織〉一文在潘慧玲主編，《性別議題導論》（頁 357-388）。臺北：高等教育。

究兒童繪畫發展基礎理論的報告。當時有感於國內對於此一方面理論的瞭解，仍只停留在 Lowenfeld 的《創性與心智成長》的認知，覺得有必要介述國外的研究，乃將英文文稿轉譯發表；〈從兒童繪畫表現探討文化的差異與特質〉及〈不同地區的學童如何以畫來詮釋「我未來的家庭」──臺北市與金門縣小學 5 年級的學童如何畫「我未來的家庭」〉，是就創作表現如何具體脈絡化在文化的層面所先後發表者。地區性學童繪畫表現的研究，係立基於多元化繪畫系統存在的理念，透過比較來瞭解不同地區的學童如何使用視覺語言，以表達他們的經驗或想法。

第四章鑑賞知能，共包括五節：〈審美發展理論之探討及其對未來研究之意義〉、〈我國青年藝術觀念之探討──繪畫表現上「像」與「不像」問題的看法〉、〈兒童與青少年之審美推理──兒童與青少年在描述，表示喜好，和判斷一件藝術作品時的觀念傾向〉、〈兒童與青少年於描述藝術作品時的觀念傾向〉、以及〈兒童與青少年之審美思考〉。

其中〈審美發展理論之探討及其對未來研究之意義〉是筆者博士研究有關兒童與青少年藝術觀念發展領域的先前文獻探討，檢視自 1937 至 1995 年間所發表的 30 件相關之研究，大體而言，這些研究指出審美的能力具有漸趨成長的普遍性存在，但就個人本身的發展而言，隨著個人所處環境、教育、文化等因素的影響，而有各種不同的成長情況。〈我國青年藝術觀念之探討──繪畫表現上「像」與「不像」問題的看法〉，則是在博士研究之後，在學校教授美學的課程，與學生研讀 Battin 等學者 (Battin et al., 1989)《藝術的謎題 (*Puzzles about Art*)》一書，其中第三章〈意義與解釋 (Meaning and Interpretation)〉的案例，有關於畢卡索 (Picasso) 的一幅肖像畫，畫中所描寫的對象是一位姓名為 Françoise Gilot 的女子，畢卡索以其獨特的造形結構來表現，畫面所呈現的與 Gilot 本人的實際相貌有了距離，當時所授課的學生專就真實性與表現的問題，有了激烈的討論，筆者因此存疑，看法是否因專業程度而有區別，於是有此探討。研究結果發現，美術專業的學生接受非寫實性的繪畫表現方式，較非美術專業學生高，而且美術專業年級高者，較傾向於以專家的立場與經驗來描述其理由。惟在所有思考藝術品本身的表現方式或表現性的陳述中，所受調的學生不曾從作品的形式結構，或形式與表現性之間關係的分析來述說其理由，亦不曾以作品的文化背景來作解釋，由此顯示，我國一般或專業的視覺藝術教育在鑑賞教育的層面誠有待加強。〈兒童與青少年之審美推理──兒童與青少年在描述，表示喜好，和判斷一件藝術作品時的觀念傾向〉與〈兒童與青少年描述藝術作品時的觀念傾向〉二文，有前後的關聯性，源起於筆者二項基本的假設，其中之一，筆者認為個體的審美能力如同創作表現能力的複雜與多元性，是很難僅以普遍性發展的論述予以概化；其二，筆者認為個體的審美推理（在命題的選擇與理由的說明）會因刺激或命題的不同，而有不同的說詞。研究結果，顯然是支持如此的假設。〈兒童與青少年之審美思考〉與〈兒童與青少年描述藝術作品時

的觀念傾向〉二項研究，均是國科會所贊助者。

第五章課程與教學，共分為七節：〈中學美術課程標準之評議與前瞻〉、〈國民教育階段九年一貫之視覺藝術課程〉、〈破解九年一貫「藝術與人文課程」之迷思 1, 2, 3〉、〈審美探究教學理念與課程設計──從 Erickson 之主題式課程設計範例談起〉、〈從美術教育的觀點探討課程統整設計之模式與案例〉、〈大學通識教育之藝術鑑賞課程設計──以「性別與藝術」為主題之課程設計模式與案例〉、以及〈「藝術與人文」學習領域課程綱要與視覺藝術教材之選取〉。

〈中學美術課程標準之評議與前瞻〉一文，係應邀參與當時屏東師院於 3 月所舉辦視覺藝術與美勞教育國際學術研討會，稍後在同年（1998 年）9 月，教育部公布九年一貫課程總綱綱要。該文探討我國當時國中和高中美術課程標準之修訂與內涵，並從與美國視覺藝術教育國家標準之比較中，呈現我國中學美術課程標準之特質，進而提出未來我國美術教育發展之建議。延續的，在〈國民教育階段九年一貫之視覺藝術課程〉中，檢視教改的過程與理念，然後深究視覺藝術課程的內涵。〈破解九年一貫「藝術與人文課程」之迷思 1, 2, 3〉則是針對在求學階段未來希望當老師的同學們，所熱切關心且疑惑的教改議題，提出一些因應的想法。〈審美探究教學理念與課程設計──從 Erickson 之主題式課程設計範例談起〉評述美國 Erickson 教授所發展之主題式課程設計範例之結構與內涵，冀望能提供教學者應用與參考。至於〈從美術教育的觀點探討課程統整設計之模式與案例〉，則是在教改的潮流中，歷經思索並發展實際可行的課程案例後（陳瓊花，2000），心得的彙整。該文首先探討課程統整的理念與意涵，整理課程統整設計之模式，據以從美術教育的觀點歸納單科、複科及科際統整模式之類別，具體列舉各類課程統整模式之參考案例，並建構主題統整課程設計之模式。〈大學通識教育之藝術鑑賞課程設計──以「性別與藝術」為主題之課程設計模式與案例〉，係當時參與所服務學校藝術學院之教育部專案：統整藝術教育及人文素養的「學習」與「教學」課程規劃之研究。該研究主要處理課程統整與性別二議題，以所授之通識課程為行動研究的場域，以女性藝術家之創作表現與思考、自我認同與成就，以及成長的歷程作為課程統整的切入點，涵蓋視覺藝術、音樂及設計領域國內外具代表性者。〈「藝術與人文」學習領域課程綱要與視覺藝術教材之選取〉」一文，係應所服務學校辦理國立臺灣師範大學課程綱要實施檢討與展望研討會，針對國中教師的需求而撰述，原只是談國中視覺藝術教材之選取，後擴大為國中小教學均適宜者，並應臺北市立師院之邀，發表於現代教育論壇「後」九年一貫：國小視覺藝術、音樂、表演藝術教育之再對話研討會。文中筆者試著提出四點選取教材之原則，掌握：課程綱要之分段能力指標重點、視覺藝術學科學習之基本面向、各地區的藝術與人文特質，以及視覺藝術詞彙。

第六章視覺藝術教育評量，共包括五節：〈國民中小學美術班之評鑑〉、〈反向思考

——從評量學生的藝術學習進行課程設計〉、〈科技與我——美術教師焦點團體之經驗回溯〉、〈出席美國 1999 NAEA 會議之省思〉、以及〈出席 1999 InSEA 國際藝術教育會議之省思〉。

〈國民中小學美術班之評鑑〉是受教育部委託所進行的專案，原報告分為國中與國小二部分，在此將其整理為一篇，並僅就可供研究參考之過程、作法與結果予以陳述，排除學校的排名序與自評等細節。當撰寫〈反向思考——從評量學生的藝術學習進行課程設計〉一文時，人在美國 Ohio State University 的美教所研究，旁聽 Michael Parsons 的學習評量課程，接觸美國當代著名的評量學者 Grant Wiggins 的論點，便據轉化應用，以「藝術與人文」課程實例說明課程與評量融合發展的可能性及具體作法。「科技與我——美術教師焦點團體之經驗回溯」，係有感於當前科技在視覺藝術教育扮演極為重要的角色，為瞭解第一線教師使用科技的情況而進行的研究。文中分別說明教師生活及教學受科技影響的情形、教師學得科技技能的途徑、以及教師進修的意願與項目。〈出席美國 1999 NAEA 會議之省思〉與〈出席 1999 InSEA 國際藝術教育會議之省思〉二文，旨在介述美國藝術教育學會 (NAEA) 及國際藝術教育學會 (InSEA) 的組織及會議運作的模式，以作為國內辦理類似研討會之參考。

第七章待發展之議題與研究，分為三部分：〈兒童與青少年的性別概念與藝術表現——跨文化比較研究〉、〈成人審美思考在生活實踐之多重個案研究——權力、信念與表現〉、以及〈兒童與青少年審美思考在生活實踐之研究——大頭貼文化的建構與解構〉。

〈兒童與青少年的性別概念與藝術表現——跨文化比較研究〉是涵蓋審美思考與創作表現的研究，主要處理性別概念與表現的文化差異，初步研究結果已分別發表於美國。〈成人審美思考在生活實踐之多重個案研究——權力、信念與表現〉為國科會所贊助的研究，以家庭中客廳空間之處理，檢視成人審美思考在生活實踐的情形，並據以探尋生活中的藝術教育如何交織視覺藝術教育文化的網絡。〈兒童與青少年審美思考在生活實踐之研究——大頭貼文化的建構與解構〉，是有關於次文化的探討，特別是有關於女性青少年社群的影像與意涵的建構，冀望能建立次文化地區性特質的論述，提供學校體制外之生活藝術教育的現象與訊息，以瞭解、銜接、並檢測學校藝術教育與生活實踐之關係，開拓藝術教育與文化研究之詮釋脈絡。

參考書目

中文

教育部編 (1993)。<u>國民小學課程標準</u>。臺北市：編者。

教育部編 (1994)。<u>國民中學課程標準</u>。臺北市：編者。

陳瓊花 (2000)。課程統整設計與案例之初探。<u>高中美術教學輔導</u>，8，4–25。

外文

Battin, M. P., Fisher, J., Moore, R. & Silvers, A. (1989). *Puzzles about art*. New York: St. Martin's Press.

第二章　視覺藝術教育哲理

　　視覺藝術教育顧名思義，是有關於視覺藝術的教育。它是一門有關於製作與瞭解視覺藝術的教與學，同時也是一門經由藝術發現世界與自我的學科 (Feldman, 1996)。視覺藝術教育的哲理，是思考為什麼要教（或學）視覺藝術、要教（或學）什麼視覺藝術、以及如何教（或學）視覺藝術的說明。這三方面的思考是相互交錯關聯的，受到時代的思潮、社會文化社群的信念與價值之影響而有所更迭。

　　為什麼要教（或學）視覺藝術？譬如，有本著兒童發展的理論，強調視覺藝術教育有助兒童創造性自我的表現 (Lowenfeld, 1947)；有以本質論的價值取向，強調視覺藝術的學科特性及其獨特的內在價值，主張透過視覺藝術教育發展個體的創作、批評與文化理解的能力 (Eisner, 1972; Dobbs, 1998; 郭禎祥，1988)；也有從社會文化的觀點，認為教藝術的目的，是在於促成個體瞭解其所居住的社會與文化的景象 (Efland, 2002; Duncum & Bracey, 2001)，以及意識型態（陳瓊花，2003a）等的思考。

　　其次，要教（或學）什麼視覺藝術？譬如，當主張視覺藝術教育有助兒童創造性自我的表現時，所要教與提供的，不外是兒童能作最佳自我表達的觸媒，創作表現是主要的前提；在呼籲視覺藝術的學科特性及其獨特的內在價值時，視覺藝術教育所教與提供的，便是系統化的循序學習視覺藝術的方法與歷程，尤其是視覺藝術界所存有的作品與思考，所以，當強調教藝術的目的，是在於促成個體瞭解其所居住的社會與文化的景象以及意識型態時，生活中的藝術、一般文化與生活實踐的批判性思考，影像的識取與製作表達，便成為藝術教育學習的內涵（陳瓊花，2003b）。

　　至於如何教（或學）視覺藝術？譬如，有以教師為客觀知識傳遞者、學生為被動接受者的角色與作法；有以教師為引導的促進者、學生為主觀性知識建構者的角色與作法的思考；或如以跨領域或跨學科之統整方式來教（或學）視覺藝術等的討論（陳瓊花，2000a）。

　　所以，視覺藝術教育的哲理，可以是視覺藝術教師在實踐其專業時的基本信念，也是教師們在實踐其信念時，自我意義的評判，它同時更是教師們努力的理想目標 (Feldman, 1996, p. 2)。近年來，我國一般視覺藝術教育已從往年以創作為主，而逐漸走向以鑑賞為重的教學，著重藝術與生活的結合。其意旨，即在倡導全民美育，以提升國人之藝術涵養，充實人生之意義與內涵為其鵠的（陳瓊花，2000b）。以下的文章，主要是探討為什麼要教（或學）視覺藝術，以及視覺藝術教育要教（或學）什麼的一些想法。

參考書目

中文

郭禎祥 (1988)。以艾斯納 (E. W. Eisner)「學科本位藝術教育」(DBAE) 為理論基礎探討現今我國國民教育。<u>師大學報</u>，33，575–592。

陳瓊花 (2000a)。課程統整設計與案例之初探。<u>高中美術教學輔導</u>，8，4–25。

陳瓊花 (2000b)。<u>兒童與青少年如何說畫</u>。臺北：三民。

陳瓊花 (2003a)。性別與廣告。在潘慧玲主編，<u>性別議題導論</u>（頁 357–388）。臺北：高等教育。

陳瓊花 (2003b)。視覺文化的品鑑。在國立臺灣師範大學實習輔導處地方教育輔導組編，<u>人文研究與語文教育研討會論文集</u>（頁 259–283）。臺北：編者。

外文

Dobbs, S. M. (1998). *Learning in and through art: A guide to Disciplin-Based Art Education*. LA, California: The Getty Education for the Arts.

Duncum, P. & Bracey, T. (Eds.) (2001). *On knowing art and visual culture*. New Zealand: Canterbury University Press.

Efland, A. (2002). *Art cognition and curriculum: Integrating the visual arts in general education*. New York: Teacher College Press.

Eisner, E. W. (1972). *Educating artistic vision*. New York: Macmillan.

Feldman, E. B.(1996). *Philosophy of art education*. New Jersey: Prentice-Hall.

Lowenfeld, V. (1947). *Creative and mental growth*. New York: Macmillan.

第一節　鄉土、藝術、生活

　　鄉土若以字義解釋可為家鄉本土，而藝術為文化之一環，是人類文化演進的成果之一，與人類的生活密不可分。因此，鄉土藝術應是指家鄉本土所產生的藝術，例如所居住地方之民間美術（王秀雄，1994），或足以表現地方傳統特色、生活習俗、傳統戲劇、音樂、舞蹈、建築藝術、宗教信仰、鄉土文學及民俗文物等（姚世擇，1995，頁 112），其意義可涵括凡產生於家鄉本土具有審美或傳統價值之各類文化藝術創作。然而對於家鄉本土的認定，因人所處而有所不同，譬如一位生長於臺灣臺北地區的人民，對於家鄉本土的概念，可能不同於一位生長於臺灣花蓮山區之原住民對於家鄉本土的界定；而一位生長於臺灣地區祖籍在山東的人民，對於家鄉本土的解釋，也可能不同於一位由大陸山東移民到臺灣的人民對於家鄉本土的看法；甚至於一位華籍美人對於家鄉本土的定義，也可能不同於一位非籍美人。因此，鄉土藝術所代表的意義與範圍必然具有多元的複雜性。

　　對於鄉土藝術的關懷與重視——從藝術與教育的觀點，與後現代主義藝術思潮及多元文化觀教育理念的發展有密切的關係。自 1970 年以後，藝術上開始了後現代主義的思潮。後現代藝術的特徵，所呈顯的是藝術形式多元面貌進行的可能性。它並非是單一的理論所能涵蓋，而是各種不同觀點和運動的集合。因此，現代主義藝術思潮否決藝術的歷史是單線的進展。相對的，它主張在藝術的傳統中有許多不同的種類，每一種類的意義都存在於其自身的文化背景，因此，對於一件藝術作品的解釋，必須廣從歷史與文化的背景予以瞭解（Parsons & Blocker, 1993, pp. 49-57；陸蓉之，1990）。從此種藝術思潮看來，藝術傳統中所謂的主流與支流，在藝術的發展上便同樣的都具有一定的價值與意義。譬如，在滿清時期臺灣的傳統繪畫，有來自中原的大傳統文人書畫與小傳統的鄉民社會民間繪畫，二者之間的交流共同形成了臺灣繪畫的延續與發展（陳瓊花，1985，頁 15-24）。另一方面，在 1965 年左右興起多元文化教育的思潮（江雪齡，1996），其目標在於增進個人自己和所屬文化的瞭解，進而培養對於其他文化的接納與尊重。此種教育思潮影響學校藝術教育之實施，課程中或以教導文化的不同，人類關係，單一族群，多元文化，多元文化與社會的建構等為其主題內容 (Zimmerman, 1990, pp. 17-19)，教學時則倡導納入各地各類不同文化的藝術作品，以增進學生審美知覺的層面與廣度 (Rush, 1987)。這種對於多元文化藝術的尊重與瞭解的教育理念及整體多元藝術的發展思潮，帶來各國各地對於其本土文化與藝術的重視。

　　近二、三十年來，我國政府有關單位及民間也積極提倡有關鄉土藝術的活動或調查研究（曾永義，1988，頁 250-275），並具體影響藝術教育政策的擬定，我們可以從

最近政府先後所公布的國小 (1993) 與國中 (1994) 課程標準的修訂──國小增列「鄉土教學活動」，國中增列「鄉土藝術活動」，──預期學生瞭解並能參與各類藝術活動，可見一斑。從藝術教育中，我們預期學生能有從事某一類藝術表現的能力，此外，讓學生對於各類的藝術成品與藝術的發展能有較多的認識與瞭解，增強其知覺的敏銳性與感受的能力，可以對自己生活的周遭投注關懷與愛心，提升其人生的意義與價值。在國小鄉土的教學活動中，包括有關大陸與臺灣地區的家鄉傳統之戲曲、音樂、舞蹈、美術等內容；國中的鄉土藝術活動教學內容則包括民俗節目、廟會儀慶、歲時節氣、原住民節慶與祭典之鄉土藝術活動，平面造形藝術、立體造形藝術、原住民造形藝術之鄉土造形藝術，地方民歌、說唱音樂、器樂、戲劇、古典舞蹈、廟會儀慶舞蹈、原住民舞蹈與音樂之鄉土表演藝術等內容，二者均概括有關民俗、宗教與藝術創作等的領域。因此，從現有鄉土藝術教學內容的架構，各級學校教師若能針對學生對象的差異與需求，運用適當的教材與教學策略，從鄉土藝術所獨具的美感與文化背景知識方面作有效的指導，將促使學生具備更加多元的藝術思考、覺知與表現的面向，對自己與所生長的環境、文化、藝術的傳承與發展能有深刻的體會，進而拓展其宏觀的視野。

　　藝術由生活而來，是有關人生各種美感經驗的顯現，洋溢著人類生活文明的表徵。文化中所存有的衍演元素，往往透過藝術作品的存在而持續性的展現、相傳。各類的鄉土藝術，都有其特定形式上的性質與發展的源流。我們希望居住於臺灣地區的人們不僅能享有參加萬聖節的樂趣，我們更希望居住於臺灣地區的人們能得有傳統春節的喜悅與意義。當我們能細數歐洲名畫的特徵時，我們應更能說明臺灣本土畫家作品的特質。從鄉土藝術形式與內容的認知與審察，讓我們深切明瞭藝術存在於生活周遭的意義，讓我們在享有審美的愉悅之時，也得以認識文化的寶藏。從生活中所存有的藝術之學習，使我們能感所未覺，或強化、提煉、及反省原所感受者。

參考書目

中文

王秀雄 (1994)。鄉土美術的範圍、內容與教育意涵。中等教育，45 (5)，24-31。

江雪齡 (1996)。邁向二十一世紀的多元文化教育。臺北市：師大書苑。

姚世澤 (1995)。「臺灣鄉土藝術」文化價值及其落實學校教育的重要性。中等教育，46 (4)，111-126。

陸蓉之 (1990)。後現代的藝術現象。臺北市：藝術家。

陳瓊花 (1985)。林玉山繪畫藝術之研究。未出版之碩士論文，國立臺灣師範大學美術研究所，

臺北市。

曾永義 (1988)。鄉土的民族藝術。臺北市：行政院文化建設委員會。

教育部編 (1993)。國民小學課程標準。臺北市：編者。

教育部編 (1994)。國民中學課程標準。臺北市：編者。

外文

Parsons, M. & Blocker, H. G. (1993). *Aesthetics and education*. Urbana: University of Illinois Press.

Rush, J. C. (1987). Interlocking images: The conceptual of a discipline-based art lesson. *Studies in Art Education*, 28 (4), 206–220.

Zimmerman, E. (1990). Questions about multiculture and art education or "I never forget the day M'Blawi stumbled on the work of the post-impressionists." *Art Education*, 43 (6), 17–19.

（原載《中華民國音樂教育學會會訊》，1997 年，第 5 版）

第二節　二十一世紀藝術教育圖像
——談文化因素對審美教育之省思

審美教育在於審美經驗的過程

　　什麼是審美教育？是教導學生如何看一幅畫嗎？是教導學生如何欣賞一首曲子嗎？或是教導學生如何觀賞一齣舞劇？當然，這些都是，但是，更根本的來說，審美教育應該是在於藉由經驗對象的過程，強化個體的感覺、知覺、與思辨的能力，這經驗的對象，可以是一件藝術作品，可以是自然的物象，應也可以是一段事件的歷程。

　　記得小女兒在小學四年級時，曾經困惑的問我一個問題，那是她追求時髦挑染頭髮後，遭受同學嘲笑「聳（臺語發音）」後，對此字意義不解的問題，她問「聳（臺語發音）」是什麼意思？提出這樣的問題，對小女兒而言具有兩層意義：一、「聳（臺語發音）」與美的關係之思辨，二、思辨的過程對原所認定的美有了疑惑。事實上，這是有關審美理論中所謂「美」與「不美」的爭辯。這種爭辯與困惑，並非只存在於學校教育之中、或只存在於社會教育之中，而是時時刻刻存在於我們生活的周遭。所以，審美教育實根植於生活之中，是在於文化之中，其旨意就在於經驗的過程，藉由師長或父母或同儕的引導，提升個體之感覺、知覺、與辨識的能力，以建立自我鑑識經驗的成長。

　　因為，個體要先能有所感覺，所以能知覺對象存在之意義與異同，因此能將知覺的對象予以分類，進而能將類別形成系統，最後則能建構自身的價值體系，這是學校、社會、與生活中審美教育的鵠的。但是，個體在審美經驗的過程中，是否你我一致？可能受到什麼影響？或者，我們可以舉看畫的過程來思考。

文化因素影響審美經驗之成長

　　舉例來說，看到林玉山教授「虎姑婆」的作品（如圖 1），相信很多人都會感覺熟悉，甚至於兒時有關虎姑婆的故事都會霎時湧現，而備覺親切，不期然的與創作者貼近，瞭解創作者的意圖與想法，只要你我同樣生長於如此的文化背景，我們都有可能感受到類似的經驗與情感。當然，也會有些行家是細細的品味於其嫻熟的筆墨趣味與

技巧之間。當我們看到十五世紀文藝復興時期尼德蘭畫家，凡艾克 (Van Eyck)「阿諾菲尼和他的新娘 (*Arnolfini & his bride*)」的作品時（如圖2），我們很難產生如同看林玉山教授的「虎姑婆」作品時所得有的熟悉與親切，但是可能會另有一份新鮮感與問號，他們在幹嘛？為什麼不穿脫鞋？服裝好特別，為什麼在室內不脫帽等等，當然，也會有觀者訝異於其技術的高超，表現得如此真實，但是，不見得能瞭解這幅作品的意涵，至少你、我生長於同樣的文化背景，很難就畫面的知覺而體會其意義，因為我們相關的知識與經驗有限，我們與創作者之間不只有時間上的隔閡，更有著文化上的差異。除非，你我進一步去探索，搜尋相關的知識與脈絡，積極擴展原有的認知，才可能與作品有較深的對話，瞭解這幅作品在展現神聖優雅的婚姻圖像之外，並且象徵十五世紀尼德蘭地區女人地位的卑微與服從的情況 (Seidel, 1993)，也才知道如同畫面所表示的，在當時個人可以無拘束的彼此交換信物，不必公證，無法律上的約束力，因此，形成十五世紀的社會問題，婚姻訴訟案件特別的多 (Panofsky, 1934)。

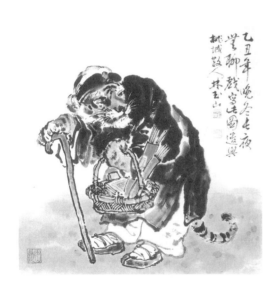

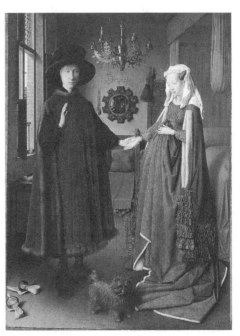

圖1　林玉山　虎姑婆　1985　紙本彩墨　　圖2　凡艾克　阿諾菲尼和他的新娘
97×68.5 cm　　　　　　　　　　　　　　　　(Arnolfini & his bride)　1434
　　　　　　　　　　　　　　　　　　　　　畫板油彩　82×60 cm

　　從以上的經驗，我們可以發現影響觀者審視畫作的兩項重要因素，其一為觀者的文化背景，其二為觀者看畫的方式。針對第一點，已有很多的研究指出文化影響個體對於圖像的知覺與認知的學習，譬如，有位學者研究長期生活在原始濃密叢林的人，

因為不曾以較遠距離的方式觀察物體，造成視覺上不曾經驗到焦距拉遠的情形，因此，不知事物會隨距離拉遠而逐漸縮小的原理 (Turnbull, 1962)；另外，有學者發現成長於有機會接觸豐富視覺圖像的孩子，比環境中缺乏圖像刺激的孩子，在一項畫人的測驗中，可以將人表現得更為豐富，而得到較高的分數 (Dennis, 1960)；筆者也發現生活的環境與方式，影響孩子知覺的感受和詮釋，金門地區小學 5 年級的學童普遍的從屋外的觀點，展現房子、屋外的景致、家人及某些活動的進行，來表達他的未來家庭，而臺北市的同年級學童，則傾向於以屋內的觀點，描述家人用餐、屋內休閒活動等日常生活的情景，來表達對於未來家庭的概念，顯然的，金門與臺北地區的孩子因知覺外在世界的訊息不同，因而導致詮釋意象、表現策略上的差異（陳瓊花，1997，如圖 3、4）。

圖 3　臺北市國小 5 年級學生作品「我未來的家庭」

圖 4　金門國小 5 年級學生作品「我未來的家庭」

　　至於第二項，看畫的方式，誠如學理上所言，詮釋藝術作品有兩種途徑，一種是形式主義，一種是背景派。形式主義者主張美感特質是普遍共通的語言，可以完全忽略作品的內容與源頭，純就視覺特徵進行瞭解；而背景派者則認為視覺元素與所屬的文化背景密切相關 (Parsons & Blocker, 1993, pp. 44–54)。我們可以瞭解，對於藝術作品的解讀不只在於圖像的知覺，也有關於認知，有關於文化的意涵。形式主義的說法讓你我得以優遊於林玉山教授與凡艾克作品的形式風格特質，而背景派的論點則讓你我得以享有更為豐富的內涵與意義。

　　如此看來，審美經驗是觀者去觀看、感覺、瞭解、反應、評估與組織的歷程，與創作者、創作者文化、觀眾、觀眾文化及作品特質互為相關。所以，學者瑪克菲 (McFee, 1998) 便以圖 5 來說明跨文化審美經驗的變數：

觀者的文化
生活方式的價值觀
審美價值觀
技術
知覺模式
文化的變遷

觀者
文化學習
知覺學習
變化的程度
個體的態度與性向

藝術客體

藝術家
文化學習
知覺學習
個體的態度與性向
技巧

藝術家的文化
生活方式的價值觀
審美價值觀
技術
知覺模式
文化的變遷

圖 5　跨文化審美經驗的變數
資料來源：McFee (1998, p. 39)。

　　依其觀點，圖示之藝術客體係屬於中介的角色，這其中的變數包括觀者與藝術家所處之文化背景中有關的生活價值觀、審美觀、技術性的層面、知覺的模式、以及文化變遷的情況，此外，觀者自身的文化與知覺的學習、態度與性向的關係，以至於藝術家自身的文化與知覺的學習、態度與性向的關係，和技巧的情況等，都牽動著審美經驗運作的深度與廣度。

　　誠如其言，美感經驗涉及了許多層面，不可自整體文化中剝離。若斷然的將作品的藝術特質自其他特質截然劃分，直接摘取外在的形式，無顧文化的解釋以理解作品意義，將隨著對異質文化的認識漸增，而暴露出狹隘詮釋的缺失。

　　藝術的內涵與當時的宗教、社會因素高度相關，作品的美感特徵必多少仰賴其意義與功能，反過來說，文化意涵因作品外在的形式而彰顯，因此，作品的美感特質不但可以清楚的辨識，也必定伴隨著文化上的意義。所以說，文化影響個體視知覺的識取，而在識取之時，又因作品的形式或內涵之偏重，影響個體審美經驗的成長。

發展本土與國際並容之多元審美教育

　　如果我們可以認同審美教育在審美經驗的過程，文化因素影響審美經驗的成長，在面對二十一世紀推展審美教育時，我們應該有些期許，期許審美教育自生活中成長，

從本土的環境出發，先認識本身文化中之差異，進而瞭解跨文化之別，精練我們的審美經驗，建立知己知彼的視野，發展本土與國際兼容並蓄的多元審美觀。

多元審美教育並非鼓勵拋棄傳統藝術，而是透過追蹤歷史的脈絡，以增強對文化的認識，瞭解與尊重多元文化的傳統，進而建構對各文化宏觀的認知及吸納反芻。基於處理訊息過程的共通性或是敏銳度，藉由教育的歷程，擴充個體知覺概念的整體發展，使美感經驗在人與藝術之間扮演傳遞情感的橋樑。

參考書目

中文

陳瓊花 (1997)。再從兒童繪畫表現，探討地區性的差異與特質——臺北市與金門縣小學 5 年級的學童如何畫「我未來的家庭」。美育，89，37–48。

外文

Dennis, W. (1960). The human figure drawings of bedouins. *Journal of Social Psychology*, 52, 209–219.

McFee, J. K. (1998). *Cultrual diversity and the structure of art education*(pp. 25–42). Reston, VA: The National Art Education Association.

Panofsky, E. (1934). Jan Van Eyck's Arnolfini portrait. *Burlington Magazine for Connoisseurs*, 64, 117–127.

Parsons, M. J. & Blocker, H. G. (1993). *Aesthetics and education*(pp. 154–180). Champaign, Illinois: University of Illinois Press.

Seidel, L. (1993). *Jan Van Eyck's Arnolfini portrait: Stories of an icon*. Cambridge: Cambridge University Press.

Turnbull, C. (1962). *The forest people*. New York: Doubleday.

（原載《文化視窗》，2000 年，18 期，頁 14–19）

第三節　視覺文化的品鑑

前　言

　　近年來，在藝術教育界掀起了一陣以視覺文化為視覺藝術教育內涵的議論熱潮（Duncum, 2001a；陳瓊花、伊彬，2002；郭禎祥、趙惠玲，2002；劉豐榮、簡瑞榮，2002 等），事實上，視覺文化一詞已普遍散落在藝術教育有關的論述（Art Education, 2003; Duncum & Bracey, 2001; Visual Art Research, 2002 等），學者 Paul Duncum (2002a) 甚至提出「視覺文化藝術教育（Visual Culture Art Education，簡稱 VCAE）」的論說，然而，學者 Elliot W. Eisner (2003) 在其 2003 年 4 月的全美藝術教育年會的專演討論中，卻明確的維護舊有的派典——學科本位之藝術教育（Discipline-Based Art Education，簡稱 DBAE）❶，辯解視覺文化所談者非為藝術 (Eisner, 2003)。究竟什麼是視覺文化？它的意涵在哪裡？為何年輕一輩的學者前呼後擁，而鼎重的學者卻有所堅持？它的教育意義何在？這些疑惑，乃形成本文探究的動機。

　　本文以理論分析、現象描述與作品的觀察與訪問等研究方法，首先試圖釐清「視覺文化」的意涵，然後，以此為基礎，檢視生活中的文化現象與藝術界的作品，列舉並探究其中所涵蓋之人文意涵，最後，提出品鑑視覺文化之藝術教育意義。

關鍵詞： 視覺文化　藝術　品鑑　鑑賞　藝術教育

視覺文化的意涵

一、視覺文化興起的背景

　　近年來，由於科技文明的快速發展，文化的意義委身各種可見的符號與影像呈現，

❶學科本位藝術教育（Discipline-Based Art Education, 簡稱 DBAE）的名稱首見於 Clark, Day, and Greer (1987)。此教育理念主要強調藝術為一重要而有價值的學科，必須經由美學、藝術史、藝術批評與藝術製作等學科的訓練，有程序的來教學。

圍繞在生活的周遭，其潛在的力量，已在無形之中支配著我們的每日生活。從 1960 年代起，國際間浮現一股思潮，認為文化是一系列規範與習俗的實踐，應予以描述，於是出現一跨領域的學科——文化研究，此學科已提供許多思考，進行研究大眾文化和日常生活中所使用影像的方式。譬如，文藝學者 Roland Barthes 在 1957 年的著作《神話 (*Mythologies*)》一書，從事高文學以至流行與食物等生活面文化活動的探究，啟迪了學術研究領域對於文化圖像意涵的解讀，以及特殊文化建構下社會機制運作的分析 (Culler, 1997)。此外，John Berger 於 1972 年所出版的《觀看的方式 (*Ways of Seeing*)》，橫跨不同學科疆界，檢視影像及其意義的媒介和藝術史研究，更帶動學者進行跨越學科的視覺文化研究。約十年來，評論家使用「視覺文化 (visual culture)」一詞來表示廣泛的視覺媒介的研究，以替代有別於如藝術史或影片研究等的理論學科。

二、視覺與文化之意涵

「視覺文化」從字義上看，應包括「視覺」與「文化」二層面的意涵，簡明的說，應是文化顯現在視覺形式的層面，可以稱為「視覺方面的文化」，其中概括各種的視覺影像與意義，亦即視覺影像所客觀存有的屬性及其可能衍生的意義。

視覺 (visual sense) 是人類所有感覺中最重要者，因為我們對周遭世界的瞭解，在訊息處理的過程中，主要是先靠眼睛覺察環境中的刺激，是從生理歷程到心理歷程的開端。當對感覺所獲得的訊息作進一步的處理時，則進入心理歷程的知覺 (perception)，知覺將各種情報加以選擇、比較、綜合、研判，然後再採取行動（張春興，1998，頁79–169）。因此，我們與外界的溝通互動，並非純屬客觀的反應，而是帶有主觀的意識與解釋，是一種經驗的過程，包括外在與內在的經驗。外在的經驗是指感覺與知覺外界物體對象的過程，內在的經驗是指個人內在的情況與意識活動（布魯格，1976，頁100–101，頁 117–118）。依據藝術史和比較研究的學者 Nicholas Mirzoeff 的觀點，視覺文化研究的興趣在於討論「視界 (visuality)」和「超視界 (hypervisuality)」的問題。「視界」是由視覺媒介、感覺知覺和權力的交集所形成。所謂「超視界」是指在現代全球文化的情況下，所有的事情幾乎都是從螢幕上看到，影像本身並非無實體，而是進入全球文化的入口方法 (http://faculty.art.sunysb.edu/~nmirzoeff/)。無論從視界或超視界的論述，我們可以理解，其中是人的主體與視覺媒介或影像之間關係的互動。因此，視覺文化一詞所指的視覺，實涵蓋視覺與知覺兩層次的經驗歷程。

社會學家 Frederick Erickson 表示，文化一詞是有關於現象，它不像高文化那麼令人迷惑，而又不像大眾文化那麼聳動，從社會科學的觀點，文化被視為是每個人，無論任何階級，每天所例行使用的一些事物 (Erickson, 1997, p. 85)。Geertz 則認為文化在本質上，是有關於意義，文化猶如符號系統（或稱象徵系統），是社群的成員所構築而

成，有關現實面的知識觀念結構，強調組織的樣態及其意義的系統 (Geertz, 1973)。

　　人類學家採取非階級性的文化觀點，認為文化是指一個部落、社區、或國家整體生活的方式 (Walker & Chaplin, 1997, p. 11)，誠如文化學者 Stuart Hall 所稱，文化是一種過程或實踐，經由這些過程或實踐，個人和團體進而瞭解某些事情的意義，因此，文化並非只是一組事件或產品，它同時也是意義的交換與溝通 (Hall, 1997)。雷同的思考，文化研究的學者 Marita Sturken 和 Lisa Cartwright 界定文化為一社群、或社會分享性的實踐，在實踐過程中經由視覺、聽覺和脈絡所表現的意義 (Sturken & Cartwright, 2001)。

三、視覺文化的意涵

　　視覺文化具跨學科領域研究的特質，學者 John Walker 和 Sarah Chaplin 有具體的描繪，他們闡述視覺文化所涉及的學科，涵蓋廣大的面向，諸如美學、人類學、考古學、建築歷史學／理論、藝術評論、黑人研究、設計歷史等等，無論從那一學科或統合學科切入，視覺文化所著重的是「觀看的主體 (viewing subject)」和「研究的對象 (object of study)」之間互動的研究 (Walker & Chaplin, 1997, p. 3)。

　　John Walker 和 Sarah Chaplin 並從一般產品與文化產品中，規範視覺文化的領域為精緻藝術，工藝／設計，表演藝術與藝術景觀，以及大眾和電子媒介，圖示如下：

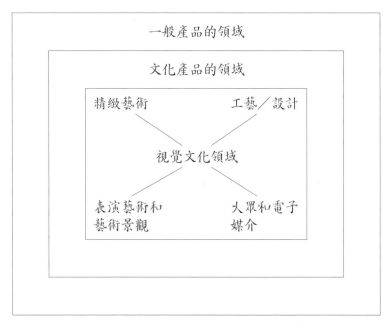

圖 1　視覺文化的領域
資料來源：Walker & Chaplin (1997, p. 33)。

視覺文化領域的細項分別為 (Walker & Chaplin, 1997, p. 33)：

精緻藝術 (Fine arts)：諸如繪畫、雕塑、版畫、素描、複合媒材、裝置、攝影、前衛影片和錄影、偶發和表演藝術、建築；工藝／設計 (Crafts/design)：諸如都市設計、零售商設計、公司行號設計、標誌與符號設計、工業設計、工程設計、插圖、製圖、產品設計、汽車設計、戰爭武器設計、運輸及空間交通工具設計、印刷、木雕和傢俱設計、珠寶、金工、鞋子、陶藝、鑲嵌設計、電腦輔助設計、次文化、服裝與流行、髮型、身體裝飾、刺青、景觀和庭園設計；表演藝術和藝術景觀 (Performing arts and the arts of spectacle)：諸如戲劇、行動、姿勢與身體語言、樂器演奏、舞蹈／芭蕾、選美、脫衣舞、時裝秀、馬戲團嘉年華與慶典、街道行進與遊行、公共慶典如加冕典禮、遊樂場、主題公園、迪士尼世界、商場、電動遊戲、聲光秀、煙火、照明和霓虹燈設計、流行和搖滾音樂會、活動畫景、蠟像館、天文館、大眾集會、運動會；大眾和電子媒介 (Mass and electronic media)：攝影、電影／影片、動畫、電視和錄影、有線電視及衛星、廣告與宣傳、明信片與複製畫、圖畫書、雜誌、卡通、漫畫和報紙、多媒體、互動視訊、網際網路、電信傳播、虛擬實景、電腦影像。

Malcolm Barnard 認為視覺文化的意涵，隨著不同社會與文化的群體對於文化與視覺的觀念與定義之不同而有所差異，因此，無法提供單一的定義 (Barnard, 1998, pp. 30–31)。基於此一前提，Barnard 試著分別就視覺文化之「視覺」與「文化」提出一臨時與包容性的定義。他表示就視覺文化之「視覺」而言是指：由人類所製作，解釋或創造之任何可視的事物，具有或賦予功能，溝通和／或審美的意圖；至於視覺文化之「文化」是指：建構視覺經驗和社會秩序之機制、物體、實踐等的系統或結構，以至於正在進行之歷史與社會的過程 (Barnard, 1998, p. 18)。視覺文化的意涵就在於研究建構視覺經驗之機制、物體、實踐、價值與信念等的系統 (Barnard, 1998, p. 32)。同樣的，Barnard 也表示，視覺文化具跨學科領域研究的特質，尤其是透過藝術史、設計史以及文化研究等學科的鑽研。較特別的，Barnard 認為視覺文化生產、維護與轉變社會的機制、媒介、物體和社會階層 (Barnard, 1998, pp. 166–196)。在其論述中，視覺文化的範疇涵蓋了傳統的藝術與設計的概念，以及生活文化層面之應用藝術等等，譬如劇院、時裝、室內、汽車等生活中的用品；此外，Barnard 並闡述視覺文化之媒介、製作與消費者、以及之間的互動與運作。

此外，依據 Nicholas Mirzoeff 在其《視覺文化導論 (*An Introduction to Visual Culture*)》一書中的主張，「視覺文化是關心消費者在以視覺科技接觸視覺事件的過程中，所尋求的訊息、意義、或愉悅」(Mirzoeff, 1999, p. 3)，他認為視覺文化的組成要素，並非在於媒介，而是觀賞者與所觀看者之間互動的視覺事件 (visual event, Mirzoeff, 1999, p. 13)。事實上，Mirzoeff 專注在觀者與所觀察的對象互動中所興起的議題。因此，就他而言，視覺文化是一種策略，並非是一種理論的學科，是一種不固定的解釋結構，

側重在個人與團體對視覺媒介的反應之瞭解，它的定義也就在於它所要問與所喚起質疑者 (Mirzoeff, 1999)。Mirzoeff 在其後的論述中也明確的表示，「每日的生活是視覺文化的關鍵領域，如同也是文化研究的關鍵領域」(Mirzoeff, 2001, p. 125)，他同時引用 Henri Lefebvre (1971) 在《現代日常生活 (*Everyday Life in the Modern World*)》一書的觀點，每天的生活是每天與當代世界互動的主要場域，日常生活的核心是看到與沒看到的相互關係，所以 Mirzoeff 認為，「在目前激烈的視覺年代，每日的生活就是視覺文化 (In the present intensely visual age, everyday life is visual culture)」(Mirzoeff, 2001, p. 125)。為了要分析個體與視覺事件的接觸，Mirzoeff 並進一步指出，視覺文化涵蓋特殊的探究場域 (http://faculty.art.sunysb.edu/~nmirzoeff/)：

一、　全球化的超視界及其對社會與文化的影響；

二、　視覺媒介所呈現者——特別是有關於數位文化——猶如國際網路電視所看到的現象，以及每天數位的攝影；

三、　現代視覺媒介的新詮釋（譬如，影片不再如十年以前和繪畫與攝影有明顯的區分，現在這些媒介是互動的，攝影不再只是發生事件的記錄，因為影像是非常容易經由數位來操弄，因此攝影操弄影像的實現與攝影術的復甦，已成為我們這個時代主要的藝術媒介）。

同時，Mirzoeff 也指出因為科技之昌明，使得許多影像媒介之製作與傳輸容易操作，原為被動的消費性的觀賞者，也試著以其個人的意義進行製作，朝向消費者也是製作者的型態 (consumer-producer, Mirzoeff, 1999, p. 257)。

若依 Marita Sturken 與 Lisa Cartwright 在其《看的實踐：視覺文化導論 (*Practices of Looking: An Introduction to Visual Culture*)》一書中的表示，視覺文化是文化顯示在視覺形式的層面——繪畫，版畫，攝影，影片，電視，錄影，廣告，新聞影像和科學影像 (Sturken & Cartwright, 2001, p. 4)。更明確的說，它依附著許多媒介的形式而存在，凡純藝術，大眾影片，電視，廣告以至於在科學、法律和醫學等領域的視覺資訊都屬之 (Sturken & Cartwright, 2001)。

藝術教育的學者 Paul Duncum 在《認識藝術與視覺文化 (*On Knowing Art and Visual Culture*)》一書中亦試著說明視覺文化的意涵，他認為「視覺 (visual)」是指可以觀察到的意義所由以產生的各種影像，物體和經驗。「文化」則指意義所根存的脈絡 (Duncum, 2001b, p. 16)。視覺文化就 Ducum 而言，是提供愉悅和產生意義的符號機會 (semiotic opportunities, Duncum, 2001b, p. 25)。其後，Duncum 贊同並引用 Mirzoeff「在目前激烈的視覺年代，每日的生活就是視覺文化」的論點來闡述其「日常視覺經驗 (everyday visual experience)」的重要性 (Duncum, 2002b, p. 5)。

　　國內藝術教育學者郭禎祥與趙惠玲同樣擷取 Mirzoeff「每日的生活就是視覺文化」的觀點（郭禎祥、趙惠玲，2002，頁 331），定義為：「每天的日常生活中，能建構並傳達吾人態度、信念，以及價值觀之視覺經驗。」（郭禎祥、趙惠玲，2002，頁 345），並贊同 Walker 和 Chaplin (1997) 視覺文化涵蓋純藝術，工藝設計，表演藝術和藝術景觀，以及大眾和電子媒體等的領域（郭禎祥、趙惠玲，2002，頁 336–337）。

　　茲就各學者主要的論點及特色以表臚列如下：

表 1　國內外學者論述視覺文化意涵之主要論點與特色表

學者	主要論點	特色
John Walker & Sarah Chaplin (1997)	涵蓋廣大的學科面向，著重「觀看的主體 (viewing subject)」和「研究的對象 (object of study)」之間互動的研究。	領域存在於廣大的一般產品與文化產品之中，不等同於一般與文化產品。
Malcolm Barnard (1998)	1.研究視覺經驗之社會與文化的建構。 2.視覺文化的任務在於生產、維護與轉變社會的機制、媒介、物體和社會階層。	涵蓋傳統的藝術與設計產品，以及生活文化層面之應用藝術用品等。
Nicholas Mirzoeff (1999/2001)	1.消費者在以視覺科技接觸視覺事件的過程中，所尋求的訊息、意義或愉悅。 2.一種流動性的解釋結構，側重在個人與團體對視覺媒介的反應之瞭解。 3.每日的生活／視覺事件。 4.消費者也是製作者 (consumer-producer)。	強調數位化與全球化的視界與超視界，及其對社會文化的影響。
Marita Sturken & Lisa Cartwright (2001)	文化顯示在視覺形式的層面——繪畫，版畫，攝影，影片，電視，錄影，廣告，新聞影像和科學影像。	包括純藝術，大眾影片，電視，廣告以至於在科學、法律和醫學等領域。
Paul Duncum (2001b)	1.可以觀察到的因意義脈絡所產生的各種影像，物體和經驗。 2.每日的生活。 3.日常生活的視覺經驗。	各種影像，物體和經驗是提供個體愉悅和產生意義的符號機會。
郭禎祥和趙惠玲 (2002)	每天的日常生活中，能建構並傳達吾人態度、信念，以及價值觀之視覺經驗。	取 John Walker 和 Sarah Chaplin (1997) 的領域概念，包括純藝術，工藝設計，表演藝術與藝術景觀，以及大眾和電子媒介。

　　其中 Walker 和 Chaplin (1997) 強調，視覺文化是一種跨學科的研究，以「觀看的主體 (viewing subject)」和「研究的對象 (object of study)」之間互動的研究為主，其領域小於一般及文化產品；Barnard (1998) 主張視覺文化有關社會與文化系統的運作及人們的價值、信念之思考，其任務就在於社會機制、媒介、實踐、與階層之生產、複製、維護與轉變，他同時說明有關於製作者、消費者、媒介，以及與社會文化互動之脈絡；Mirzoeff (1999/2001) 以每日生活為場域，談觀者與視覺媒介互動時的情況與活動，以及數位化、全球化與視覺場域的關係，但並未如 Walker 和 Chaplin 特別界定視覺文化

與一般及文化產品的關係；Sturken 和 Cartwright (2001) 以文化為主軸，說明文化顯示在日常生活某些領域的視覺形式，其所提的領域較 Walker 和 Chaplin 宏觀，應包括 Walker 和 Chaplin 所謂的文化產品的領域；Duncum (2001b) 力主每日的視覺經驗中各種影像所產生的愉悅與意義，並未特別規範各種影像的範疇；郭禎祥與趙惠玲 (2002) 雖然主張視覺文化為每日的視覺經驗，但以 Walker 和 Chaplin 的視覺文化領域為範疇。

綜合以上學者的觀點與特色，可以發現如下的主要論述：

一、強調觀賞者與對象（或客體）的關係與互動性，

二、說明對象的範疇，

三、與日常生活經驗的相關性。

倘若，視覺文化根植於每日的生活，其意涵必然概括了文化與人類溝通系統的運作，那麼其領域便不只包括純藝術，工藝設計，表演藝術與藝術景觀，以及大眾和電子媒介等，在當前數位與全球化的時代，它應是存在於廣大的一般產品與文化產品之中。生活中的點滴實踐或活動，因時、因地、因人，將衍生不同的意義與象徵，譬如練習法輪功的一群人，他們可能只是日常練身的日行工作，經攝影在電視新聞傳播，成為無遠弗屆，人人可以觀察到的視覺事件，是中國傳統武功的宣揚，但同時也衍生為政治性的議題，為不同文化背景者省思與議論的焦點。因此，視覺文化可以微觀的視為是如 Walker 和 Chaplin 所謂的各類藝術產品，它應該更是宏觀的視為日常生活中，可以觀察到的各項實踐（包括過程及結果），也就是說，它應該概括一般、文化及各類藝術的產品。甚至，如果生活即文化，則不僅一般與文化產品之間應難以區隔，各類藝術與一般及文化產品之間的界域，也因純藝術與生活藝術之交融、藝術創作之多元與社會化、藝術之不易界定 (Weitz, 1956) 等因素，而難以絕對的區隔，若借用 Walker 與 Chaplin (1997) 的視覺文化領域圖，其中文化產品與視覺文化產品之間區隔的實線宜改為虛線，以呈現各類藝術表現延展之可能與彈性，茲依本文的思考將該圖調整如下：

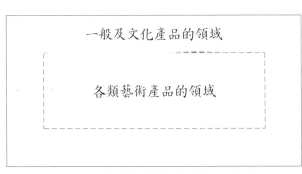

圖 2　以生活為基礎之視覺文化領域

　　此外，Mirzoeff 談全球化的超視界及其對社會與文化的影響，在當前的生活文化中，我們可以具體觀察到普遍的現象，一位青少年在書房讀書時，可能同時進行許多項的工作：一方面讀書、一方面聽流行樂、上 MSN 與同學話家常、觀看電腦之視覺界面、搜尋／複製／再傳輸影像、以及 download MP3 等，這些工作是為同時進行式，他／她是不斷的經驗著視覺文化，是觀賞者同時也是製作者。

　　從以上的討論，我們可以很清楚，視覺文化是包容了藝術界的專業人士的藝術創作，以及日常生活中一般人士之實踐或製作，有關其意涵，本文依「作為對象存在的性質」、「與其互動之主體的性質」、以及「作為學科的性質」分別簡要說明如下：

　　依「作為對象存在的性質」而言，視覺文化具備如下的意涵：

一、存在於日常生活的脈絡；

二、是人所製作之日常生活中的各項（一般、文化或藝術）實踐——包括其中的過程、活動、與產品，具傳遞情感、訊息、審美、信念或意義的可能性；

三、此生活實踐若藉由可供他人經驗的數位媒介，更具地區與全球化的即時流通性，其中所呈現的視覺影像並不具有固定的本質，在特定的時刻，隨著與外在現實的關係而改變；

四、它肩負社會階層與制度的生產、維護與轉變。

　　依「與其互動之主體的性質」而言，視覺文化具備如下的意涵：

一、製作者與觀賞者是社會上的某特定或是一般的人士；

二、它的觀賞者往往也會是製作者；

三、在某些特定的時刻，觀賞者與製作者的角色具備經常的互換性。

　　依「作為學科的性質」而言，視覺文化具備如下的意涵：

一、是一跨學科研究的領域；

二、以「觀看的主體」和「研究的對象」之間的互動，及其衍生的相關議題為主要的研究訴求；

三、所研究議題諸如：製作者——藝術家和設計家，消費者——市場、公共場域和觀眾，媒介、通道和所有權，符號、編碼和視覺文化，視覺文化和社會的過程 (Barnard, 1998)；視界（圖畫的定義：線、色、景象，攝影的年代，從實體到象素界面），文化（跨文化、看見性、從獨立紀念日到 1492 和千年），全球和地區（黛安娜的死亡：性別、攝影和全球視覺文化的揭示）(Mirzoeff, 1999)；影像、權力和政治，觀賞者獲得意義，旁觀者、權力和知識，複製和視覺科技，大眾媒體與公共圈子，消費者文化與製造業的期望，後現代主義與流行文化，科學的觀看、看科學，視覺文化的全球化 (Sturken & Cartwright, 2001) 等。

品鑑所指

　　本文所用「品鑑」二字，「品」字是指「品質」，「鑑」是指「鑑賞」，亦即審察辨別與欣賞的意思。所以，品鑑在本文是指人經驗物象時，「品質的審察與欣賞」，在此，物象是為視覺文化。

　　品鑑視覺文化的經驗過程，涵蓋對於外界的覺知與內在的省思層面，從藝術哲學的論點而言，是一審美經驗的過程。美學學者 Aldrich 在其《藝術哲學 (*Philosophy of Art*)》一書中曾明確的表明，審美經驗是觀賞者主體的思想與感覺，和所觀賞對象屬性之間的交融與互動，這交融互動過程的完整性，有賴觀賞者主體的觀察與領悟 (Aldrich, 1963)。所以，另一位學者 Bearsley 也說，審美經驗有感覺自由、全然投入與主動發掘等的特質 (Beardsley, 1979)。毋庸贅言的，審美經驗涉及人主體之感覺、知覺、想像等認知活動的進行，而人的所思所想、對於事物的解讀與詮釋，與其所依存的社會文化制度與習俗等息息相關（Barthes, 1957; McFee, 1998; Worth & Gross, 1974；陳瓊花，2000等）。

　　「珍珠港 (Pearl Harbor)」和「基隆港 (Ji-Long Harbor)」是兩張流傳於網路的圖像 (Touchstone Pictures and Jerry Bruckheimer, 2000)。如果約在 2001 年 5 月到 2002 年 5 月期間住在臺灣，關懷一般日常生活的事物，或沒有住在臺灣但常上網，關心臺灣社會、與臺灣文化有所淵源的民眾，在看到這兩張圖像時，往往不是莞爾便是開懷暢笑一番，代表著對作者創意的激賞，也意謂著對圖像的瞭解，如果妳再進一步追問這莞爾一笑的觀者為何而笑，他／她應會立即的回應妳：妳不知道嗎?「珍珠港」是電影中的愛情故事，「基隆港」則是家喻戶曉「小鄭與莉莉」的愛情故事，然後，他／她可能還會興致盎然、具體的向妳詳盡的描述一些「小鄭與莉莉」的事實、相關的議論及其個人的見解；但是對於住在別的國度的民眾，與臺灣文化沒有淵源，或不瞭解，尤其是對發生在前述年間的社會現象沒有經驗，當他們看到此二圖像時，是沒有特殊反應的，有的可能只是一般性的審視，或者由作品的形式所帶來的一些疑惑 ❷。

　　視覺傳達理論的學者 Worth 與 Gross (1974) 提出人類與外在環境及人、事、物溝通時所知覺與認識的，可以類分為「符號—事件 (sign-events)」與「非符號—事件 (non-sign-events)」。「非符號—事件」是指每日生活中的活動，這些活動並不會引起我們必須評估，以使用策略來詮釋其意義。「符號—事件」可能是自然的或象徵的，但總是有些特質被用來作為意義的詮釋。「符號—事件」的詮釋包括三種基本的情況類型：存在

❷ 2001 年訪美期間，在美國俄亥俄州立大學美教所 Don Krug 教授課程中，針對此二圖像中外學生不同反應之觀察記錄。

的意義 (existential meaning) 情況、曖昧的意義 (ambiguous meaning) 情況以及象徵的意義 (symbolic meaning) 情況。存在的意義情況是指，若人、事、物等很快的引起我們的注意，並且評估在其存在的事實之外是沒有象徵的意義，它的狀況便是自然的，我們便使用屬性的策略來進行詮釋；曖昧的意義情況是指，在事件或脈絡中的某些東西讓我們遲疑，而且評估它可能的意義或具有象徵的重要性，我們便會依據評估的結果，來採取屬性或推論的詮釋策略；象徵的意義情況是指傳達的情況涉及特定意義的關懷，傳達的意圖便會進入評估的運作，「符號—事件」若評估是象徵的，我們便傾向於使用傳達推論的策略來進行詮釋（陳瓊花，2003a）。Worth 和 Gross 並以圖示這些詮釋的脈絡如圖 3。

圖 3 詮釋的脈絡 (the context of interpretation)
資料來源：Worth & Gross (1974)；陳瓊花 (2003a)。

有關於符號，瑞士的語文學家 Saussure (1974, 1983) 提出符號的二部分結構模式，他界定：一個「符號 (sign)」是由「指示物 (signifier)」和「指示的意義 (signified)」所組成；「指示物」是指符號所採的形式，譬如：聲音、字或影像等，車子的形象即是一例，而「指示的意義」則是指它所象徵的概念，譬如：恐怖主義的概念；二者的關係被喻為「意義 (signification)」，符號便是包含這二部分的整體 (Saussure, 1983, p. 67; Saussure, 1974, p. 67)。至於意義的本身，Barthes 區別為指示的意義 (denotative meaning) 和隱含的意義 (connotative meaning)。指示的意義意指影像表面上及描述性的意義，而隱含的意義則依賴影像文化與歷史上的脈絡，及其觀者所住、所感受到的環境情況的知識，換言之，影像具個人及社會的意義 (Barthes, 1957)。

文化建構了我們，同時我們也建構了文化，在過程中我們不斷的分享、學習、以及傳承某些事與物，這些有明顯可視，也有隱而不覺的，就是所謂看得見與看不見的文化。「看得見 (visible)」的文化與「看不見 (invisible)」的文化，其中的區分，就在於

人們的信仰、態度、行為、活動或事物等的文化層面是清楚的或暗示的，是明顯的或隱藏的 (Hall, 1959, 1976; Philips, 1983)。看得見的文化，譬如說，語言、穿著、飲食的習慣、宗教等等；看不見的文化，譬如說，在應對進退之間，什麼樣的話題在開始聊天時是不適合談的，參加婚喪慶典時，該如何穿著打扮等等，我們往往是處在不自覺的情況下，學習與採用適宜的行為舉措。看得見或看不見的文化，可能因人所依存之文化脈絡不同而有不同的解讀。

確實，任何的事件可能因其自身的特性與觀者的脈絡相結合而被賦予符號的價值，但是同樣的，任何的事件可能被忽視且不被認為具有符號的價值。在某種文化脈絡下，人們學習面對各種情況，而賦予其存在或象徵的意義。Worth 和 Gross 的視覺理論傳達說法，是更為具體的描述美學思考中所談審美經驗，人一主體的主動性運作；而 Barthes 和 Saussure 的論述，則說明了影像何以會伴隨著文化意涵的根由。

品鑑視覺文化

基於以上的討論，筆者認為視覺文化是有關於人類的生活實踐，人類情思的落實與省察，是文化與制度的表現，也是人文的實在。接著，讓我們從生活實踐及藝術作品的形式與脈絡，來審察視覺文化的意涵。

一、生活實踐

㈠廣　告

在某一則廣告中，我們看到一個男孩的額頭上，被貼了一張標籤，顯然的，這不是一件自然存在的案例，這是有意圖性的假設，因此，我們試著從形象本身去尋求接近的意涵，一個男孩可能代表著年輕、另一年代的象徵，標籤讓我們聯想到傳統廟宇中的符咒，符咒上寫著「族群」，形象的本身便呼應著文案的訴求語：拜託各位大人們為了我們小孩了，今入請用選票撕掉製造對立的符咒吧！於是從這些象徵符號，我們在臺灣選舉文化的脈絡下，推論的詮釋這廣告所傳達的意義：一種宣揚去除族群分立的政治性主張。此外，從如此形象的設計，我們也可以看到潛藏在臺灣社會結構下性別概念的面向：未來的一代，仍是以男性為代表與主導。此作品是因應生活中選舉活動的實踐而生，藉由廣告的媒介，試著傳遞某團體的集體信念，也試著藉此轉變社會大眾的政治思考。

(二)**學校相片** *(摘自陳瓊花，2001)*

 記得在 1994 至 1995 年間，筆者小女在美國 Illinois Champaign 地區的 King School 上幼稚園與小學 1 年級時，學校每一年都會拍半身照，叫「學校相片 (school picture)」，而當天就叫「照相日 (picture day)」。相片拍好之後，要放在學校的看板。2001 年筆者再度訪美，此次前往 Ohio 州的 Columbus 城，小女上當地地區的中學 Ridgeview Middle School 的 7 年級（相當國中 1 年級），一樣的要拍學校相片，還非常慎重的請外面的工作室來協助拍攝，提供不同的格式與價碼，任學生挑選，學生可以光拍照不拿相片，便不用交錢。這種拍照現象，在臺灣只常見於畢業班畢業時的畢業照，在美國大家似乎習以為常，每個人每年級都得拍。以臺北人的習慣，可能會認為在家自己拿數位相機或到照相館拍後，交到學校就可以，比較簡單方便，學校也不致於產生與廠商糾扯不清之情事。

 學校相片的文化似乎深植於美國人們的生活，2001 年 10 月 22 日週一早上送女兒上學的途中，Fm 94.7 的電臺開始這一專題的 call in 節目，有位媽媽談到今年的費用比往年高許多；有位小學 5 年級的女生說，她什麼都沒得到，於是主持人問為什麼？難道他們沒叫你擺個姿勢而只是一閃而過？這位小女生說，有啊，只不過出來不是那麼一回事；有人表示，以前每次他媽媽都會幫他準備一件夾克上衣穿上，好看起來正式一些（這位先生已是成人），現在感覺起來有些蠢；電臺主持人則打趣說：小學生常也不知如何微笑，只知道把自己的兩頰往旁一推，以確定露出牙齒，展現笑容。從 call in 的節目，可以瞭解到 school picture 的文化至少已經橫跨中、青、少三代，從節目的進行也可以感受到，大家所回顧的集體記憶 (collect memory)❸，大體而言是愉悅的，雖然也有些微詞。文化是一種傳統，但有些傳統並無法持續。到底學校相片文化的重要性在哪裡，讓它可以持續不墜？

 為解除此一困惑，特前往 The Ohio State University 訪問美教系所的學生 A，她是位白人，大約 22 歲。當提到學校相片的文化時，只見她神采飛揚的表示，她到現在還一直保留著幼稚園、小學及中學的學校年度紀念冊，裡面的學校相片都是自己成長的過程，上面還有她好朋友寫的一些話，到現在還常常拿出來看看。當她在生動描述的時候，你可以深深的感染到她的歡愉之情。

 另外，訪問一位非裔美人的博士班學生 B，以及兩位大學生 C 和 D。學生 B 已是孩子的媽，大約在 35–40 歲之間，她表示：就學校而言，是有關於學生的記錄，對老師而言，也是很好的工具，可以用來瞭解與認識學生，就父母而言，除記錄自己小孩的成長外，就像是一個憑證似的，依據照片就可以具體的告訴人家我兒子在小學或中學讀書，就好像平常，一般人都會帶著兒女的相片在身邊，好確實讓別人看到、瞭解

❸引用 Dr. James V. Wertsch 所提的用語，請參閱其主要著作 (Wertsch, 1991, 1998)。

你兒女的模樣，如果妳沒帶，別人還會覺得很奇怪，怎麼可能沒帶相片在身邊。學生C，很年輕，大約 20 歲左右，表示也許是因為我們常常遷移，因此，學校相片便覺得很珍貴，有些人可能小學畢業後跟隨家人到別州繼續上學，大家分開來，這便是一個很好的記錄與回憶！以前拍照時，媽媽都會幫忙打扮。學生 D，一樣大約 20 歲左右，則表示這是一種傳統，大家幾乎視為理所當然。

可以感受到，所訪談的四位，都是很肯定學校相片存在的意義與價值。所以，可以預見，當她們未來擔任母親時，必然也會幫其兒女們打扮，或者，至少是提醒她的孩子拍照時要注意穿著，也必然會支持學校拍學校相片的作法，若是在學校當老師，必然會協助學校這事件的進行。不管科技多麼的方便或先進，這樣的「學校相片文化」還會不斷的維繫與持續，這雖然是有關於記錄、文獻，但最重要的是有關於人類的感受與情感，是深刻而愉悅的內在經驗，真正足以持久的力量。這種習慣在美國的學習社群中會持續存在，有其支撐的意義與價值，這後面所代表的就是有關社群中，人們所普遍認同的行為模式與價值信念，否則這種習俗可能早就流失或改變了。

㈢大頭貼

 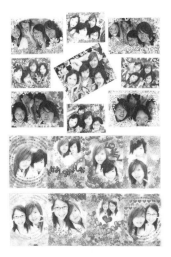

圖 4　　　　　　　　　　圖 5　　　　　　　　　　圖 6

同樣是相片，卻是不同的處理方式。拍大頭貼（如圖4），或者我們可以說是小巧的自動攝影，是目前臺灣的青少年學生，尤其是國、高中階段的女學生非常喜愛的休閒活動之一。在夜市或西門町等公共場所，常可看到連排的機器設備，提供同學或好友們可以自己挑選所喜愛的輔助畫面，甚至是自己營構畫面，提供無限創意表現的空間，譬如，可以透過機器將眼睛改寫如漫畫中人物的大眼睛（如圖5），增加畫面的特

殊效果等等,因此,畫面中所呈現者常是如綜藝節目般的五彩繽紛。一位熱衷於此項活動的國中女學生表示,幾位同學、好友在考完段考之後,最期盼且優先作的便是照大頭貼、逛街等,以放鬆課業的壓力,而且,在攝影的過程中,除享受如繪畫般的樂趣之外,學習擺最佳的姿勢,以攝出最美的造形,也是自我滿足與超越(因為會有修飾的效果)的最佳方式。在立即拍攝、立即取件的方便特質之外,小小一張便於攜帶與分享,這位女學生表示:「因為常常和同學在一起時,談到誰,若有人不認識,便可以馬上拿出來給其他的同學看,那不是很真實嗎?」(受訪者,訪問記錄,2003, 7, 27,陳瓊花,2003b)。除此之外,還便於互相交換保存,以聯繫感情。在拍了一堆的相片之後,集大頭貼的貼本或小集筒,都是方便攜帶至學校的附件。當然,集貼本中每一頁的規劃與安排,也必須煞費苦心的經營,這位學生描述:「譬如這一頁,因為大頭貼本身是斜的,所以它必須單獨放,可是圍在它四周的,就得取類似的尺寸才能對稱好看(如圖6)」(受訪者,訪問記錄,2003, 7, 27,陳瓊花,2003b)。

　　流行於青少年女學生中的「大頭貼」,視覺化其社交活動、人際關係、情緒調節、自我的修飾與表現、自我的觀賞與滿足、以及繪畫表現的愉悅等。這種靈活應用簡便操作之攝影器材,是青少年於學校藝術課程之外,所樂於進行的藝術活動,是有意義的生活實踐,我們不難感受到青少年文化中情感交織的媒介——「大頭貼」,所流露的人文意涵。

二、藝術作品

(一)雲門 1973–2003 年度公演之「薪傳」

　　雲門舞集藝術總監林懷民有一段感人的心語,他說:「二十六歲那年,因為傻勁與瘋狂,覺得臺灣需要一個舞團,在還不會編舞時,就創辦了雲門。三十年過去,如果可以重新選擇,我還要再來一次,我珍惜三十年間,所有的安慰與苦難,尤其是苦難,所有的磨難,挑戰我去不斷的改造自己,因而看到更大的世界,更大的人生。」(林懷民,2003)從這段自述,我們體會到一位專業藝術工作者的熱忱與執著,成就了經典的藝術作品。觀賞過雲門 1973–2003 年度公演之「薪傳」作品,我們可以深切的感受到作品中對臺灣熱烈的愛與認同,臺灣三百年的成長歷史,在陳達的演唱穿插、精練化的舞蹈動作中演化展開,優美而戲劇化的場景燈光,營造白帆百浪下大自然的無際與雄威,彰顯了人的渺小與無助,地區化的文化發展,掌握了人類普遍性的情感澎湃,展出之優質,讓人嘆為觀止。從每一位成員之演出,可以看出在長期訓練與專業涵養下,所集體型塑出的動作與意念,是那麼的暢然,娓娓道來。確實,在觀賞的過程中,就如美學家 Theodor Lipps (1881–1941) 所形容的,是一種感情移入與物我交融的狀態

（劉文潭，1981）；更是學者余秋雨所形容的：「觸碰藝術文化的最高尺碼……『在祭祀祕儀中人人都有參與的衝動。因此舞臺上的舞者只是觀眾的代表，而劇場裡的觀眾只是天地間萬千生靈的代表。一切都是群體生命在發言，發言於無聲，唯有鼓樂相伴。』」（余秋雨，2003）

從「薪傳」的作品，我們可以發現專業的舞蹈、燈光、場景設計與打擊樂等，成功的整合為不可分的一體，我們必須坦承，專業的技能與素養是成就優質藝術作品的必要條件。

㈡偉大的清理里歐大河 (The Great Cleansing of The Rio Grande) 工作

當代藝術家常跳脫框架，將藝術作為一種激情作法的表現，譬如，Dominique Mazeaud (1987–1994)「偉大的清理里歐大河 (The Great Cleansing of The Rio Grande)」工作，Mazeaud 每月一次，儀式性的在同一天，帶著市政府所捐贈的垃圾袋，到位於新墨西哥州聖達菲 (Santa Fe) 的里歐大河中清理污染，投入工作的過程中，感受到大地的存有與重要性，以及與一些旁觀者之互動（王雅各譯，1998，頁 125–141；Gablik, 1991, pp. 115–131）。她說：

> 我們以前是為藝術界創作藝術，現在是為地球而藝術，因為我們就是地球本身。……我喜愛地球我從河的眼中看到了它，河是地球的眼。所有的河是相互連接的，……它們彼此互餵，或經由不可視的所有相互聯結的生命能量與記憶的傳輸中連接在一起。人們是以同樣的方式運作。讓這些水流能暢通的方法之一是經由儀式的活動。儀式是關係的標誌，它們是我們生活的藝術。(Mazeaud, 1987–1994, http://www.artheals.org/artists/Mazeaud_Dominique_107/)

「偉大的清理里歐大河 (The Great Cleansing of The Rio Grande)」工作，是一種對社會的關注，群體利益的省思，不難體會的，當藝術愈與生活面連接時，它就愈具文化的特質，也就愈具生活實踐的面向，它不見得就是形式上美感取向的創作表現。誠如美學家 Danto 所稱，藝術家將平凡的生活事物或現成物轉變為藝術作品，所作的就是一種具體化看世界的方式，表現一文化時期的內在 (Danto, 1981, p. 208)。

㈢難眠的理由

藝術家袁廣鳴 (1965–)1998 年的「難眠的理由」作品（圖 7），以錄影投射裝置，表現出「作者對睡眠的一種渴望，在難眠、入眠和夢境中，因精神與肉體上的拉扯，而無法平衡慾求的——平靜與不安」（李蕙如，1998）。作者以電視、影像、聲光與媒體的運作機制，複製人類日常生活的行為與思慮，是科技與藝術的巧妙結合。「難眠的

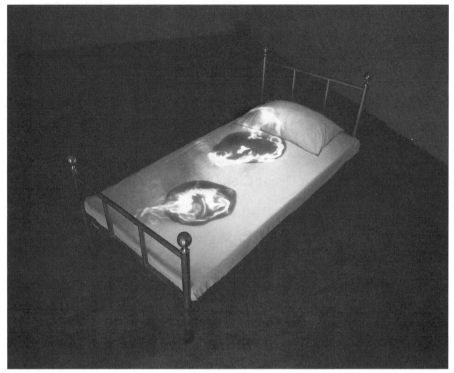

圖7　袁廣鳴　難眠的理由（裝置現場其中一景）　1998　互動錄影投射裝置
靜電控制系統、DVD放影機、馬達、投影機、單人床　W5×L5×H3m

理由」看似只是一張床的陳列，其實，它邀請觀者的共同參與，當你摸觸其中之一的
床角，白色的床面會逐漸產生變化，或如血般的鮮紅，暈染了床身，情景之真實，讓
人感到詭異而不安。於是在與觀者的互動之下，不同的難眠理由先後出現，試圖喚起
觀者似曾難眠的經驗與感受，是適切的傳達出作品標題的意念，我們很難不欽佩作者
對於媒體的熟悉與運用。雖然，作者複製人類日常生活的行為與思慮，卻是經過一些
抽離的處理，觀賞者在某種程度上，是需要豐富的想像，以便能與作品應合。科技讓
藝術的表現更為寬廣而多元，這類的藝術表現同樣是需要藝術的專業技能與素養。

　　從以上的例子，我們可以發現，無論是生活實踐或藝術界的作品，同樣的都具有
基本的結構：作為對象的屬性及其關係的脈絡與意義。從觀賞的角度，當經驗這些生
活與藝術作品的過程，觀者必然／或多／或少的，會感受或認知到一些美感、訊息與
意義；從製作的角度而言，有些是需要非常專業的藝術技能，有些是一般日常生活上
的應用技能，在人為的操弄下，有目的導向的不同，在視覺化生活實踐使具符號性的
程度上也有所差異。雖然如此，可以肯定的是，因為人與人、人與環境之間的互動，
結組了視覺文化，譜成了豐厚的人文情思與意涵。

品鑑視覺文化之藝術教育意義

　　瞭解、體會與表達人文的情思與意涵，應是藝術教育的核心。美術教育的學者 Arthur D. Efland 認為在教育中必須有藝術，因為個體藉由創作與詮釋作品的過程中，學習藝術中的經驗、自然和象徵的結構，深化想像的泉源，創造個人的意義與文化的衍傳 (Efland, 2002)。學者 Paul Duncum (2002a) 也認為，製作與評論是共生的，視覺文化藝術教育主要的目標是培養批判的瞭解與賦予能力，而這些強調是經由學生探索建構其自身意義的影像製作而來 (Duncum, 2002a, p. 7)。誠如二位學者所言，藝術教育有別於其他一般的學科，不外是培育個體能運用多元的方式與媒介來進行溝通與表達，並促進其心智的想像、思慮、賞析與詮釋的能力。

　　視覺文化涵蓋藝術、一般文化與生活的實踐，以此作為藝術教育學習的對象，將更具社會與生活的面向，從日常生活中所存有的影像，生活中有意義的溝通與實踐，以至於藝術作品的結構與意涵，科技媒材的創發與運用等，教材的範疇得以更為擴大，而學習者透過這些對象的學習，其知覺辨識、審美思辨、製作及創作能力的培養，乃得以更為圓融，當然，學校專業與一般藝術教育之內容，更可以因培育目標之不同，藝術專業技能需求之差異，得有較為具體權重的依憑。

結　語

　　經此探討，筆者認為藝術界中所認定的藝術作品，有其豐富的涵藏與思考，日常生活中所存有各類視覺化的生活實踐，具備了真摯的人生意義；生活實踐與藝術所交織的人文意涵是藝術教育無盡的資源。當前，藝術教育強調視覺文化中生活實踐的面向時，我們不能也不應忽視精緻藝術的層面，畢竟，我們希望培育的，不只是敏銳的生活省察者，同時也應是能享有劇院中經典藝術的鑑賞者，甚或是藝術與文化產業的創造者。

參考書目

中文

王雅各譯 (1998)。藝術的魅力重生。臺北：遠流。

布魯格編著 (1976)。西洋哲學詞典。臺北：國立編譯館。

余秋雨 (2003 年 8 月 2 日)。寫於雲門三十年：人類之美的東方版本。聯合報，E7 版。

李蕙如 (1998)。難眠的理由——1998 袁廣鳴個展。上網日期：1998 年 11 月 14 日。取自：
www.etat.com/itpark/artists/guang_ming/main.htm。

林懷民 (2003)。「雲門舞集三十年公演」(演出手冊)。諾基亞雲門藝術節。

陳瓊花 (2000)。二十一世紀藝術教育圖像——談文化因素對審美教育之省思。文化視窗，18，
14–19。

陳瓊花 (2001)。「看得見的文化」與「看不見的文化」。上網日期：2001 年 10 月 22 日。取自：
www.geocities.com/t81005。

陳瓊花 (2003a)。性別與廣告。在潘慧玲主編，性別議題。臺北：高等教育。

陳瓊花 (2003b)。次文化研究——大頭貼的審美意識與文化意義。未出版。

陳瓊花、伊彬 (2002)。心理學與藝術教育。在黃壬來主編，藝術與人文教育（頁 155–192）。
臺北：桂冠。

郭禎祥、趙惠玲 (2002)。視覺文化與藝術教育。在黃壬來主編，藝術與人文教育（頁 325–366）。
臺北：桂冠。

張春興 (1998)。現代心理學。臺北：東華。

劉文潭 (1981)。現代美學。臺北：商務。

劉豐榮、簡瑞榮 (2002)。社會學與藝術教育。在黃壬來主編，藝術與人文教育（頁 193–222）。
臺北：桂冠。

外文

Aldrich, V. (1963). *Philosophy of art*. Englewood Cliffs: Prentice-Hall.

Art Education, 2003, 56, 2.

Barnard, M. (1998). *Art, design, and visual culture: An introduction*. New York: St. Martin's
Press; London: Macmillan.

Barthes, R. (1957). *Mythologies*. Paris: Collection Pierres Vives.

Beardsley, M. C. (1979). In defense of aesthetic value. *Proceedings and Addresses of the Ameri-
can Philosophical Association*, 52 (6).

Berger, J. (1972). *Ways of seeing*. New York: Viking Penguin.

Clark, G. A., Day, M. D. and Greer, W. D. (1987). Discipline-Based Art Education: Becoming stu-
dents of art. *Journal of Aesthetic Education*, 21 (2), 129–193.

Culler, J. (1997). *Literary theory: A very short introduction*. New York: Oxford University Press.

Danto, A. C. (1981). *The transfiguration of the commonplace*. Cambridge, MA: Harvard Universi-
ty Press.

Duncum, P. (2001a). Visual culture: Developments, definitions, and directions for art education.

Studies in Art Education, 42 (2), 101–111.

Duncum, P. (2001b). How are we to understand art at the beginning of the twenty-First century? In P. Duncum & T. Bracey (Eds.). *On knowing art and visual culture* (pp. 5–33). New Zealand: Canterbury University Press.

Duncum, P. (2002a). Clarifying visual culture art education. *Art Education*, 55 (3), 6–11.

Duncum, P. (2002b). Theorizing everyday aesthetic experience with contemporary visual culture. *Visual Arts Research*, 28 (2), 4–15.

Duncum, P. & Bracey, T. (Eds.) (2001). *On knowing art and visual culture*. New Zealand: Canterbury University Press.

Efland, A. (2002). Art education for the 21st century. Paper presented at NAEA Conference, Miami, Florida, March 22–26.

Eisner, E. W. (2003). A forty-five year perspective on art education. Paper presented at NAEA Conference, Minneapolis, April 4–8.

Erickson, F. (1997). Culture in society and in educational practice. In J. Banks & C. M. Banks (Eds.), *Multicultural education: Issues and perspectives* (pp. 32–60). Boston: Allyn and Bacon.

Gablik, S. (1991). *The reenchantment of art*. New York: Thames and Hudson.

Geertz, C. (1973). *The interpretation of cultures*. New York: Basic Books.

Hall, E. T. (1959). *The silent language*. New York: Doubleday.

Hall, E. T. (1976). *Beyond culture*. New York: Doubleday.

Hall, S. (Ed.) (1997). *Representation: Cultural representations and signifying practices*. Thousand Oaks, CA; London: Sage.

Lefebvre, H. (1971). *Everyday life in the modern world*. New York: Harper & Row.

Mazeaud, D. (1987–1994). The Great Cleansing of The Rio Grande. Retrieved from the World Wide Web: http://www.artheals.org/artists/Mazeaud_Dominique_107/

McFee, J. K. (1998). *Cultural diversity and the structure and practice of art education*. Reston, VA: The National Art Education Association.

Mirzoeff, N. (1999). *An introduction to visual culture*. London: Routledge.

Mirzoeff, N. (2001). Introduction to part two. In N. Mirzoeff (Ed.), *Visual culture reader*. New York: Routledge.

Philips, S. U. (1983). *The invisible culture: Communication in school and community on the Warm Springs Indian Reservation*. New York: Longman.

Saussure, F. de (1974). *Course in general linguistics* (W. Baskin, Trans.). London: Fontana/Collins. (Original work published 1916)

Saussure, F. de (1983). *Course in general linguistics* (R. Harris, Trans.). London: Duckworth. (Original work published 1916)

Sturken, M. & Cartwright, L. (2001). *Practices of looking: An introduction to visual culture*. New York: Oxford University Press.

Visual Arts Research, 2002, 28 (2).

Walker, J. A. & Chaplin, S. (1997). *Visual culture an introduction*. New York: Manchester University Press.

Weitz, M. (1956). The role of theory in Aesthetics. *The Journal of Aesthetics and Art Criticism*, 15 (1), 27–35.

Wertsch, J. V. (1991). *Voices of the mind: A socio-cultural approach to mediated action*. Cambridge, MA: Harvard University.

Wertsch, J. V. (1998). *Mind as action*. New York: Oxford University Press.

Worth, S. & Gross, L. (1974). Symbolic strategies. *The Journal of Communication*, 24 (4), 27–39.

（原載國立臺灣師範大學實習輔導處地方教育輔導組編印，《人文研究與語文教育研討會論文集》〔頁 259–283〕，2000 年）

第三章　創作表現

　　從認知心理學的觀點，人們認識事物及分類事物的心智基礎，是有關於概念的形成與運用，其中包括語言文字及其他人類所製作的符號。概念的發展，有關人主體的心智、外在客觀世界、人主體與客觀世界間的互動、以及人主體與不同文化背景中的社會與物質界的脈動（陳瓊花，2002）。目前，就認知發展的理論而言，存有普遍性與非普遍性發展的不同觀點。普遍性理論主要的觀點認為（Piaget, 1960, 1970; Lowenfeld & Brittain, 1964; 陳瓊花，2002）：

　　一、人類的成長具有內在與不可避免的傾向，人們能夠以最能促進其自身成長的方式，選擇經驗與作決定；

　　二、不管在何種情況下，人類的成長都會經過一系列普遍性的發展階段，這並不表示環境是無關的，只是它並非有力到會影響發展的基本過程與方向。個體在認知發展上主要的轉變，會在自然的過程與事件中產生，不需要特別的作什麼事情來促成，這是經由個體在體驗外在世界，與延伸其經驗的隨機努力下所產生；

　　三、個體的行動是產生發展上轉變的主要因素，個體具有內在的主動、探索、與好奇的機制，以發展技巧來成就其新的基模以瞭解外在的世界。

　　另一方面，非普遍性發展的理論，基本的主張認為 (Feldman, 1987)：

　　一、知識是建構的，新知識的獲得是二個系統的互動，一在個體，一在領域 (domain)，知識既非存在於環境等著被吸收，也並非內在於個體的基因，知識的獲得是個體持續的努力，對具組織性結構的領域產生意義，並試著去組織與結構它；

　　二、知識的精熟，是從階段的發展之中所產生，從生疏到精熟必然要經過中間的轉換過渡階層，譬如，從學徒、熟練的操作者、技師、以至於專家，每一知識領域的發展階段及延續時間，都不相同，必須透過研究方能瞭解；

　　三、知識的獲得，是經由對「理想差異 (optimal discrepancy)」❶ 的反應，就是在適當的時候，提供外在環境有關經驗與刺激的干預，以促成其進階的成長；

　　四、發展上的轉變是經過一些可以辨認的中間過渡的樣態，這些樣態具有顯著的特質，呈現出個體所處之內在心智的情形；

　　五、發展的發生，在於前後階段之間的來回移動，發展時有可能發生解構與分解

❶「理想差異 (optimal discrepancy)」是就與個體當下所處階段的運作而言，有所不同者，提供理想差異的外在介入 (Hunt, 1961)。適當的時機，應是比個體當下所處的階段更高一階 (Hunt, 1961; Kuhn, 1972; Snyder & Feldman, 1977)，介入時，重要考慮的是，如何介入的形式而非硬行加入。

現有的認知系統，而表現出退步的現象，這種情形，可以說是正值轉換準備期，以朝向更高階的組織與能力。

普遍性與非普遍性論點相同之處在於，均以環境的脈絡為其理論的基礎；相異之處在於，在普遍性的理論中，特定環境文化的資源並非是一個個體成長改變的決定因素，但是，在非普遍性的理論中，特定環境文化的資源則是核心關鍵，有助於個體如何將大的、複雜的、以及非常有組織的知識結構，轉變為更大、更複雜、以及更有組織的知識結構（陳瓊花，2002）。

在視覺藝術教育的領域，藝術認知在創作表現的成長，主要從兒童與青少年的圖畫／或影像符號的創製，以及從不同／特定文化的脈絡下探索前述的問題。探討普遍性兒童與青少年的圖畫／或影像符號表現的研究，提供有關兒童與青少年的藝術表現發展過程的階段知識：依年齡為參考值，分為若干發展的階段，階段內有內部的一致性、形式的邏輯與智力的表徵。然而，或因研究方法的差異，或因社會歷史論觀點的切入，這些普遍性發展的階段理論，受到了挑戰與擴充，不同的文化可能有不同的發展曲線，個人的主體性與研究者藝術概念上的差異，也可能是發展曲線不同的原因之一（陳瓊花，2002）。以下的研究，便是以非普遍性理論的觀點，試圖瞭解藝術創作表現的發展，是如何因異質的文化脈絡與個體差異而有所不同 ❷。

參考書目

中文

陳瓊花 (2002)。心理學與藝術教育。在黃壬來主編，<u>藝術與人文教育</u>（頁 155–191）。臺北：桂冠。

外文

Feldman, D. H. (1987). Developmental psychology and art education: Two fields at the crossroads. In R. Smith (Ed.), *Discipline-based art education* (pp. 243–259). Urbana and Chicago: University of Illinois Press.

Hunt, J. (1961). *Intelligence and experience*. New York: Ronald Press.

Kuhn, D. (1972). Mechanisms of change in the development of cognitive structures. *Child Development*, 43, 833–844.

❷ 社會歷史論 (socio-historic) 的看法則認為，概念知識的形成是源於文化中社會與物質的歷史，個體是其中的部分，文化中所發展出來的工具、概念與符號系統等，即是作為個體與環境互動之用。本此論點的發展心理學家著重以文化中社會與物質世界的脈絡，來研究分析兒童的想法（陳瓊花，2002）。

Lowenfeld, V. & Brittain, W. L. (1964). *Creative and mental growth* (4th ed.). New York: Macmillan.

Piaget, J. (1960). *The psychology of intelligence*. Totowa, NJ: Littlefield Adams.

Piaget, J. (1970). Piaget's theory. In P. H. Mussen (Ed.), *Carmichael's handbook of child development* (pp. 703–732). New York: Wiley.

Snyder, S. S. & Feldman, D. H. (1977). Internal and external influences on cognitive development change. *Child Development*, 48, 937–948.

第一節　安海姆 (Arnheim) 與高瓏 (Golomb) 對兒童繪畫發展理念之異同

　　有關兒童繪畫發展的理論，顧淖 (Goodenough) 和皮亞傑 (Piaget) 兩位心理學家因為不同的哲學觀，而導致不同的研究方向，儘管如此，二者之主張，對於有關將兒童美術視為是其心智或概念成熟之標記的研究，具有同等重要之影響。顧淖將早期以質的評量兒童畫的方法，轉換成為量的工具以評估兒童的智力。基於兒童所畫的人物圖形，顧淖發展出有關智力測驗的工具，這種工具被廣泛的用來評量兒童觀念的成熟度 (Goodenough, 1926)。在另一方面，皮亞傑認為人類心智的成長，可以依質的演進階段來觀察瞭解。在發展的早期，兒童的心智方面受到自我中心的支配，以及邏輯思考和觀念上的限制，以至於在繪畫的圖示上，使用未分化的象徵符號，呈現出智性與視覺真實之間綜合性的無能 (synthetic incapacity, Piaget, 1928, 1951, 1956)。儘管研究的立場不同，但多數的學者普遍認為繪畫的發展，是朝向寫實的基準進行，畫得不像，是觀念缺乏、不足的一種標誌 (Golomb, 1993)。

　　對此一論點提出質疑的，主要是安海姆 (Arnheim) 的研究工作，他轉換兒童美術的研究方式，並且在「發展」的課題方面，提出根本上不同的調查體制 (Arnheim, 1974)。安海姆認為兒童從知覺到再現的表現，並非是單純的複製外在事物的過程，它必須是一種再現觀念的發明。此種再現的觀念，在知覺的經驗中，並非是主動的給與，而是來自於知覺概念與再現表現之間的調節與運作。安海姆相信視覺藝術是立基於一種繪畫性的邏輯，繪畫的語言可以，而且必須以獨特的方式來研究。心理學家高瓏採納此種主要的觀念，經由廣泛的實徵研究結果，她指出美術是唯一象徵符號的領域，有其自身內在的規則與發展的連貫性。對於美術的成長原則，高瓏從安海姆的論點出發，予以擴展並細加闡釋有關繪畫的進行與發展情形。

　　本文以安海姆之著作《藝術與視覺知覺》一書之第四章〈成長〉，及高瓏之著作《兒童繪畫世界之創造》一書，為主要的研究範疇，探討二者對於再現的觀念 (representational concepts)、畫畫如同動作 (drawing as motion)、最初的圓圈 (the primordial circle)、分化的法則 (the law of differentiation)、垂直線與水平線 (vertical and horizontal)、傾斜性 (obliqueness)、部分間的融合 (the fusion of parts)、大小 (size)、被誤稱的蝌蚪人物 (the misnamed tadpoles)、以及轉譯成二次元的空間 (translation into two dimensions) 等論點的異同，並列示對照表於後。

再現的觀念 (Representational Concepts)

　　基本上，安海姆與高瓏均認為繪畫形式的成長，是基於從單純漸趨複雜的規則進行。再現的表現，是有關於形式的發展，並非是兒童的智能和情感與外物之間一等一的對應，而是知覺與再現觀念之間交互運作，所產生的普遍性的繪畫邏輯。在再現表現的過程中，心智的成長與形式的研發相互增強，交織著美術的成長，前一階段是後續階段發展的前提。

　　安海姆認為再現觀念的重要性，在於指出認知與模倣之間的差異。這差異並非是存在於表現與知覺的不同，而是由於知覺結果與所知覺形式之間的不同。知覺的形式有關物體的形式特徵，為再現所必須，兒童不僅必須學習視覺的概念，而且重要的是必須學習認知物體的形式特徵 (Arnbeim, 1974, pp. 169–170)。高瓏進一步指出再現的觀念是在於，所使用的象徵符號與參考物之間的差異。只有當兒童瞭解其所使用的線與形所傳達的意義時，其畫畫的表現才可視為是一種再現的陳述。同時她強調，再現的表現，是一種解決問題的活動，在表現的時候，兒童反應出她的興趣與所關心的事物。此外，她說明兒童製造符號的積極意義，從塗鴉的冒險，到封閉線的發明──譬如從雜亂無序的線條表現，到圓圈的出現（圓圈是為再現的形）；從圓圈式的圖形，發展為球狀的人物與動物；然後球狀的人物發展出手足與頭髮，依此，再延伸為長而四方形的蝌蚪形人物等──是為再現表現系統的序列發展。

畫畫如同動作 (Drawing as Motion)

　　首次的塗鴉表現，並非如同再現般是一種有意義的、計畫性的行為。安海姆述及，塗鴉的圖畫是一種無意，而不可預期的動作之視覺記錄。高瓏將這種塗鴉的動作細加說明，視為是轉換成象徵符號動作的前身，從塗鴉進而產生有意義的人物。在表現的過程中，運動神經的動作與再現的直覺結合，而為再現的行動。符號的運作，往往必須與媒材的駕馭相配合，方能確保繪畫表現樣式的發明。

最初的圓圈 (The Primordial Circle)

　　安海姆與高瓏均認為，圓圈比直線或尖銳有角的線容易執行，從任何的方向而言，

都是對稱的，因而它是一種普遍性的形，為最單純的視覺類型，容易用來象徵物體，所以，為兒童所偏愛的早期再現表現的形式。在早期的再現，圓圈並不代表「圓」，而是代表一般性的特質。太陽式的圖形結合有圓與線，是一種能表現豐富細節的策略。

安海姆提出，圓形是從自由隨意塗鴉、鋸齒般的筆法中所浮現的。因專注於圓的形式製作，由此而發展出直線與橢圓結組的太陽式的類型。十種太陽式的圖形，常被兒童用來描繪不同物體的結構。高瓏擴展這些觀點指出，最先再現的形是圓和橢圓，以傳達象徵的意義。在再現形式發現之前，封閉線的使用是塗鴉與圓形之間的一種過渡表現。再現的形式與圖形，可以不經由塗鴉的練習。首次圓與橢圓結合線的表現，產生早期的球狀人物、動物和其他兒童覺得有趣的東西。

分化的法則 (The Law of Differentiation)

兒童畫畫基本形式的發展，是從單純而至複雜的進行，從一般性而至特殊性的表達，對此，安海姆與高瓏均持同樣的看法。二者均認為兒童的畫，反映出其美術方面成長的個別差異，繪畫的發展階段與年齡之間，並沒有固定的、持久的關係存在。往往進階的發展已經開始，而前階段的繪畫技巧仍然沿用。

安海姆以為形式的分化，是有賴於兒童的個性與環境之間的相互影響，其結果則表現於媒材之中，其中，單純化（簡潔化）的原則駕馭著形式的分化。

高瓏則表示畫畫的分化是一種直覺的，解決問題的智能表現。作畫的本身，是一種高度複雜的行動表現，特殊的指導，有助於兒童的表現能力。此外，高瓏並表示，單純與寫實的傾向引導著形式的分化。在人物的表現方面，由蝌蚪人物 (tadpole figure)、開放軀幹的人物 (open-trunk)、棒狀的人物 (stick-figure)、橢圓或四方形軀幹的人物 (ovalish or rectangular trunks)、以至於捕捉有關性別的特徵 (gender related characteristics)，即為有次序的分化方式 (Golomb, 1992, pp. 57–65)，由內在的邏輯所引導，朝大小、比例、方向與定位方面逐步進展。當兒童能滿足圖形上的表現時，他便能開始注意到年齡、性別、身分、動作的區別以及群體之間互動的關係。即使是資優、智障或情緒困擾的兒童，在畫畫的表現上，也呈現出線與形的逐次分化，一種階段性的演進過程。

垂直線與水平線 (Vertical and Horizontal)

對於垂直線與水平線的使用，安海姆與高瓏對於垂直與水平關係的發展，及其所產生的成角效果，持類似的看法。

安海姆指出垂直線與水平線的運用，首先是在於獨立的單元，然後發展至整個畫面的空間。高瓏承繼此種看法，並就獨立單元的空間區別，與畫面空間的構圖原則予以說明。就獨立單元的空間區別方面，高瓏提出，垂直線與水平線的運用發展，由單純人物基礎的關係 (simple figure-ground relationship)、界線的區分、正面的定位、人物圖形的水平排列、基底線的採用、三角關係的安排，以至於斜角線的深度空間表現；在構圖的原則方面，結盟（或列隊，alignment）原則和中心對稱 (centric strategies) 的傾向，是組織上的描繪原則。基本上，兒童繪畫的表現，對於垂直與水平線的運用，是從描述孤立的物體中心為主，以至於呈現出物體間某種程度相互依存關係的表現。在畫面上，兒童或將所畫的物體，分散的橫過畫面（圖 1）；或利用封閉的輪廓線，將分離的物形聯結成為一結構（圖 2）；或以部分的結盟方式，採中心對稱的策略（係為一種最初的對稱形式），將物形集結（圖 3）；或以簡單的結盟，將人與物形結組成有連貫的單元（圖 4）；或依結盟原則，單純的對稱形式集結物體（圖 5）；或以高級的結盟策略，除對稱外，並有效的運用集團原則（圖 6）；或使用較為紛雜的對稱形式（圖 7），以至於更為複雜的對稱形式（圖 8）(Golomb, 1992, pp. 166–176)。

圖 1　　　　圖 2　　　　圖 3　　　　圖 4

圖 5　　　　圖 6　　　　圖 7　　　　圖 8

除此，安海姆與高瓏同時指出，成角關係可代表方向性，是兒童有意的去再現空間中特定的方向與定位。然而，安、高二者對於垂直線與水平線的運用，所組成的棒狀人物的解釋，有所不同。安海姆認為棒狀人物是成人的發明，它的軀幹只是由單線所組成 (Arnheim, 1974, p. 183)。高瓏則認為棒狀人物是由直線發展而來的獨特發明。依其解釋，基本上，軀幹是由一水平線或分離的圓圈、或橢圓形來聯結二條平行的垂直線，為一封閉的外形輪廓 (Golomb, 1992, p. 61)。

傾斜性 (Obliqueness)

成斜角的表現，帶來了動與靜的差異。安海姆指出斜角的運用，有助於再現的豐富。然而，在教學的過程中，若教導過多複雜的樣式，將妨礙認知的發展。高瓏則進一步表示，斜線的運用擴展了繪畫的語言，因此使得行動、姿態、以及動作之三次元的描述，更具多元化的表現方式。

部分間的融合 (The Fusion of Parts)

所謂部分間的融合是指，所畫的圖形中，所有的部分整合成為一個整體，是分化的過程之一。安海姆表示，畫中所有的單元，是單純的以方向性的關係連接成為一整體，他使用「融合 (fusion)」的字眼，至於高瓏則以「整合 (integration)」來表示 (Golomb, 1992, p. 59)。

在「融合」表現的發展過程中，安海姆認為，融合的表現是基於「細分 (subdivision)」與「融合 (fusion)」之間交互辨證的結果。一方面，圖形中的單元結構不斷的「細分」而更為複雜；在另一方面，基本的原素之間進行組合。經由這兩方面的運作，而促成分化的發展。譬如，在人物圖形的再現方面，是從僅是圓形，而後加註直線、橢圓、或其他的單元，而組合成較為分化的結構。至於高瓏乃更具體的解釋融合的概念，依其說法，融合，是有關於再現單元的創造，是在既有的結構中增加細節，以及經由修飾導致變形或重新的構成 (Golomb, 1992, p. 58)。

大小 (Size)

兒童所畫的物象大小，是基於物體的重要性與關係來表現，知覺的鑑別，並不仰賴於物體的實際大小。安海姆談到，物體的造形與空間的定位，並不因大小的改變而有所損害，這如同對於音樂的瞭解一樣，倘若在一首曲子的速度上，作時間長短的適量增加或減少，並不會影響我們對於這首音樂主題上的認知 (Arnheim, 1974, p. 197)。高瓏則表示，兒童畫中對物體大小的忽視，並不表示其觀念上的障礙。事實上，兒童瞭解實物大小的不同，而且有能力描述他們的知覺。

被誤稱的蝌蚪人物 (The Misnamed Tadpoles)

安海姆與高瓏均指出，蝌蚪人物並非是歪曲，或是有缺陷的人物描繪，相反的，這種樣式代表著一種未分化的形式。安海姆解釋，在如此的圖示中，線的意義在於表示軀幹和腿，圓的意義則可能被用來代表頭，或被其他的添加物所定義。高瓏進一步闡釋，蝌蚪形的人物反映出兒童的發明才能，並非其概念分化上的缺失。這種早期的表現形式，呈現出其早期繪畫推理能力的限制，媒材經驗以及繪畫語彙的缺乏。蝌蚪形的人物，是一種圓及其延伸表現的組合，為二單元的物形。高瓏的研究已證明了，在繪畫的過程中，若給與兒童有意義的指導，譬如，要求兒童對其所畫的東西命名，要求兒童去完成「已部分完成」的作品，或提供與兒童的經驗有關的故事，可引導其發展至不同的繪畫表現樣式（如圖9）。

圖9　a. 當一位三歲女孩被要求去畫任何她喜歡的東西時，她畫了一些平行線以及圓的輪狀式的線條。
　　　b. 當給予她命題時，所畫的圖形被命名，她畫了一組可辨識的人形，一個媽咪，一個孩子，一棵樹，一朵花。
　　　資料來源：Golomb(1993, p. 18)。

轉譯成二次元的空間 (Translation into Two Dimensions)

二次元的平面包含有表現平面與透視的觀點，兒童以有限的技巧來表現三次元的

物象，一件物體的裡與外。在作「正面」表現時，兒童並非表示特殊的觀點，而是用來捕捉物體一般的特色。

對於 X 光畫的表現，安海姆指出這是表現封閉物體的內部。高瓏沿承了此種觀點，繼而發現重疊 (overlap) 與封閉 (occlude) 在兒童繪畫表現上的意義。依據高瓏的解釋，重疊是因為缺乏高階的計畫技巧，無法作封閉圖示的一種表現，尤其，當繪畫上的陳述模糊不清時，更容易發生。至於封閉的形式是用來描述物體體積的方法。這種形式對兒童而言，適於用來表現物體間前後的關係，這是對於繪畫深度上較佳的掌握。

表 1　安海姆與高瓏對兒童繪畫發展理念之異同對照表

人名　項目　類別	相似處		相異處	
	安海姆	高瓏	安海姆	高瓏
再現的觀念 (Representational Concepts)	• 單純到複雜 (Simple to Complex) • 階段式的 (Stage-Like)		再現 (Representation) 的表現自於辨識 (Recognizing)（視覺概念 Visual Concept）與限制 (limitating)（形式上的特徵 Formal Features）	封閉線條 (Closed line) 的使用，解答問題的能力 (Problem-solving)
畫畫如同動作 (Drawing as Motion)	首次塗鴉並非如再現的表現是有意的、有計劃的活動		塗鴉是有趣的肌肉活動，非有意，亦不是能預期的行動之視覺記錄，畫畫是運動的行為	• 塗鴉的動作 = 符號標誌的動作，為有意義的圖形之前身 • 動作的表現包括運動的動作與再現的直覺
最初的圈圈 (The Primordial Circle)	• 圈圈的活動是較為容易 • 圈圈在所有的方向而言均為對稱（中央性的），並非是代表「圓」 • 太陽放射 (Sunburst) 的類型 = 圓 + 線，有用的策略，在細節表現上可以是很豐富的		• 圓形是一種自由的塗鴉 (Uncontrolled Scribble) • 太陽放射的類型 = 圓形的拓展 十種太陽放射類型（圖10）	圓和橢圓為首次再現的樣式 塗鴉→封閉線→圓；圓和橢圓+線→球狀人、動物，其他有趣的東西→圓形的樣式與線的組合
分化的法則 (The Law of Differentiation)	• 畫畫的階級發展與年齡之間，並無固定的關係 • 從單純到複雜的演變 • 當進入到另一階段時，前一階段的或早期所有的技巧，仍然持續使用		• 有賴於個性與環境 • 單純化原則統理形式的分化	人物圖形的分化： 蝌蚪人 (Tadpole) →開放軀幹 (Open-Tunk) →棒狀人 (Stick Man) →橢圓或三角人 (Ovalish-Trianglar) →性別的關係 (Gender Related)
垂直線與水平線 (Vertical & Horizontal)	• 從孤立的個體單元，以至於整體繪畫的空間之安排 • 成角存在於不同方向的關係表現上	構圖方面： 列隊（結盟，Alignment）中央對稱的傾向 從孤立物體中心，以至於物體之間彼此有相互影響的表現	• 棒狀人物 (Stick Man)→是成人們的一種發明 • 直的線條代表所有細長的造形	棒狀的人物→是兒童淵源於直線的一種發明 5～6 歲，用水平或垂直線代表遠、近的關係 9 歲以下，水平線的安排代表近的在左邊，遠的在右邊；垂

				直線的安排代表，遠的在上，近的物體在下 8～9歲，閉塞表示物體間的遠近，描述完全的整體
傾斜性 (Obliqueness)	靜與動態樣式間重要差異的引介		使得再現更為豐富，更為生動，更為明確。教導更多複雜樣式，將妨礙認知的發展	擴展繪畫性的語彙，以作各種不同動作、姿態與三度空間的描繪
部分間的融合 (The Fusion of Parts)	所有的部分整合成為一整體分化之一		人物圖形：圓形＋直線，橢圓，其他 進行的過程：細分＋融合→分化	分化（添加＋修飾）與整合＝再現的單元 (Representation Units)
大小 (Size)	表現的大小階級，是基於物體的重要性與關係，並非依據實際物體的大小		物體大小改變→樣式與空間的關係並不會受到損害	忽視大小，並不表示概念上的殘障，兒童知道大小的差異，且有能力去描述
被誤稱的蝌蚪人物 (The Misnamed Tadpoles)	蝌蚪是未分化的形式，並非是一種歪曲，或有缺陷的人物描繪		線＝自我包含的單元與輪廓 ＝軀幹和腿 圓＝頭，或被其添加物所限制	・由於缺乏媒材的經驗與有限的繪畫上的語彙，並非缺乏概念的差異性 ・是一種創造性智能的行動 ・蝌蚪人＝圓＋擴展的部分
轉譯成二次元的空間 (Translation into Two Dimensions)	・表現平面與透視的觀點 ・正面性是捕捉一般的特徵		X 光畫＝表現封閉物體的內部，平面與深度；未分化的樣式，表現水平的或垂直性的空間	・正面與側面觀點的組合，有限的技巧去模擬 3D，表現裡面與外面的物體 ・重疊→缺乏較高度的計劃技巧 (Overlap) ・封閉 (Occlude) →表示體積的方法

圖 10　10 種太陽放射 (Sunbust) 類型
資料來源：Arnheim(1974, p. 180)。

結　語

　　安海姆強調人類的知覺經驗，是一種高度智性與主動的活動。在繪畫表現上，從知覺到再現，不是單純的複製外在物象的過程，它必須是再現觀念的發明。安氏的此種論點較以往——視知覺為一種被動的印記，類似於視網膜影像的光學記錄——的看法有所不同。這種觀念的提出，使得一般對於知覺與認知的研究，不再存有強烈的對峙與分歧，二者之間反而是相輔相成的構築了有關兒童繪畫成長的面貌。

　　知覺自最早的孩童期開始，已被視為是一種組織與適應的過程，經由知覺的過程，使得人類對周遭的環境有所覺知，而且能以有意義的方式回應。目前，許多有關嬰兒期知覺與認知能力的研究發現，呼應了安海姆對於知覺過程的本質性論述 (Baillargeon, 1987; Spelke, 1991)。安海姆提供具體的觀念去分析兒童的美術，從兒童所使用的象徵符號領域中，歸納出繪畫發展的邏輯，帶動了歷史性、新的研究發展方向與重點——朝向於瞭解兒童面對繪畫性困難問題時的解決方式。高瓏的研究即是此類研究之碩碩有成者。在諸多的研究中，高瓏探討當兒童陷於繪畫的困境中，如何尋求創造性的解答。從實徵研究的案例，高瓏累積並拓展有關兒童美術樣式的知識與發展性，對於兒童美術的教育與研究具有深遠的意義與價值。

參考書目

中文

安海姆 (Arnheim, R.) 著 (1982)。<u>藝術與視覺心理學</u> (*Art and visual perception*)（李長俊譯）。
　　臺北：雄獅。（原作 1974 年出版）

外文

Arnheim, R. (1974). *Art and visual perception*. Berkeley: University of California Press.

Baillargeon, R. (1987). Young infant's reasoning about the physical and spatial characteristics of a
　　hidden object. *Cognitive Development*, 2, 179–200.

Golomb, C. (1992). *The child's creation of a pictorial world*. Berkeley: University of California
　　Press.

Golomb, C. (1993). Rudolf Arnheim and the psychology of child art. *Journal of Aesthetic Educa-
　　tion*, 27 (4), 11–29.

Goodenough, F. L. (1926). *Measurement of intelligence by drawings*. New York: Harcourt, Brace World.

Piaget, J. (1928). *Judgment and reasoning in the Child*. London: Routledge and Kegan Paul.

Piaget, J. (1951). *Play, dreams and imitation*. London: Routledge and Kegan Paul.

Piaget, J. & Inhelder, B. (1956). *The child's conception of space*. London: Routledge and Kegan Paul.

Spelke, E. S. (1991). Physical knowledge in infancy: Reflections on Piaget's theory. In S. Carey & R. Gelman (Eds.), *The epigenesis of mind*. Hillsdale, NJ: Lawrence Erlbaum.

（原載《美育》，1997 年，81 期，頁 49–56）

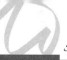
第二節　從兒童繪畫表現探討文化的差異與特質

研究背景與問題

　　安德森從社會文化的觀點，探討兒童畫中所反映出的地區習俗的特性。他比較三個不同文化背景的 232 位小學 5 年級兒童的作品，其中包括 114 位的坦尚尼亞 (Tanzania) 兒童，48 位非洲國協所屬難民所 (a refugee settlement of the Africa National Congress) 的兒童，以及 70 位的瑞典 (Sweden) 兒童，畫題是「未來的家庭」，兒童被要求畫他未來的家庭在其未來的家之前 (to draw their future family in front of their future home)。研究結果指出，兩處非洲（坦尚尼亞與難民所）的兒童，以非再現的方式，運用同樣特殊的地區習俗的手法來捕捉房子的特色——將窗戶畫在房子的邊角位置（如圖 1、2）。此種表現的方式，卻很少出現在瑞典兒童所畫的作品中（如圖 3）。兒童作畫時，努力於圖像式的真實 (iconic realism)，以及形式上的相等性 (Andersson, 1995, pp. 101–112)。

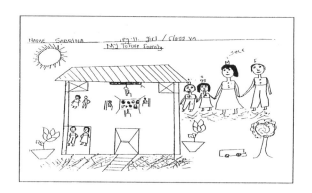

圖1　邊角位置的窗戶，11 歲坦尚尼亞女孩畫作
　　　資料來源：Andersson(1995, p107)。

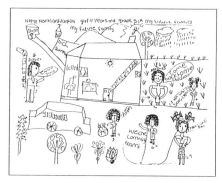

圖2　邊角位置的窗戶，11 歲南非難民所女孩畫作
　　　資料來源：同圖 1。

　　這種對於地區性習俗 (local convention) 的關注，是立基於多元文化特質的考量，源於皮傑 (Paget, 1932) 的研究。皮氏指出在非洲西南的 Windhock 地區，兒童畫雙三角形的形式來表示人的身軀（如圖 4）。此後，有不少學者亦從事此一方向的研究 (Aronsson & Junge, 1994; Court, 1989; Golomb, 1992; Lindstrom, 1994; Midbjer, 1992; Wilson

圖3　中心位置的窗戶，11歲瑞典女孩畫作
資料來源：Andersson(1995, p108)。

圖4　三角形式的範例
資料來源：Paget(1932, p143)。

圖5　邊角位置的窗戶，13歲那米比爾女孩
　　　畫作
資料來源：Midbjer(1992, p16)。

& Wilson, 1982, 1984, 1985)。有關兒童「將窗戶畫在房子的邊角位置 (corner position)」，在尼泊爾 (Nepal, Lindstrom, 1994)，肯亞 (Kenya, Court, 1989)，衣索匹亞 (Ethiopia, Aronsson & Junge, 1994)，以及那米比爾 (Namibia，非洲西南，Midbjer, 1992) 等地均有所發現 (如圖5)。1989年，安德森比較7至11歲的非洲與瑞典兒童的畫作「我到學校的路」，進一步發現這種「將窗戶畫在房子的邊角位置」是非洲兒童表現的特徵，但並非為瑞典兒童所共有 (Andersson, 1989)。

　　社會文化的因素，或隱或顯影響藝術表現的樣式。許多研究者已證明在兒童美術的發展過程中，愈在早期，其繪畫表現的形式愈具普遍性，當兒童愈趨成長，其繪畫的樣式則較具有文化上的差異。譬如，溫娜 (Winner, 1982) 提出從9或10歲起，兒童畫畫時，傾向於混入其文化的習俗。貝雷費 (Berefelt) 也指出10至11歲的兒童極受其所處文化的影響，他們都非常依賴其地區性繪畫的傳統，無論是動機、象徵，或者是畫畫的策略、形式 (取自 Andersson, 1995, p. 105)。蔻恪則發現幼小兒童的人物畫，不論地區，有較大的相似性；較大兒童的人物畫則有較大的差異性 (Cox, 1992, p. 69)。因此，若想從畫作中去瞭解文化因素的影響，小學5年級 (約10歲左右) 的學童似乎是可以進行研究的一個切入點。

　　安德森以觀察兒童畫作中，「窗子的位置」作為瞭解地區性習俗影響繪畫表現形式的關鍵。依其解釋，非洲孩子將窗畫在邊角與其傳統文化中房子的設計有關，其窗子從某一角度看，似乎即在牆的邊圍，所以，即使現在的房子已有了改變，可是當兒童作畫時仍受到地區特色的影響，而為此種特殊的圖繪樣式。相對的，瑞典的兒童因受現代媒體資訊的影響，絕大多數將窗子安置在房子的中間或旁邊，一種通俗能解的表

現樣式 (Andersson, 1995, p. 110)。從此研究，我們可以發現，「窗子的安排」是透露文化特質的有效線索，然而，這種線索是否也能用來檢視深受西方文化影響的臺灣兒童在同樣主題下的畫作？如果，臺北兒童所處的大環境與瑞典兒童較為類似，那麼，他們的畫作應與瑞典的兒童接近，而較不同於非洲小朋友的表現樣式，事實是如何？

在另一方面，如果臺北兒童的畫作與瑞典的兒童接近，那麼，除了窗子的安排之外，還會有何種訊息可以藉由此主題，透過畫面來瞭解臺灣文化環境的特殊影響？

安德森的研究給予學童特殊的命題，而且有所限制——兒童被要求畫他未來的家庭在其未來的家之前，這項限制預期研究對象在畫作中，能表現出「人」與「房子」，從「房子」的表現來觀察研究「窗子」，但從其所收集的資料中，有 23 位坦尚尼亞的兒童，15 位非州國協所屬難民所的兒童，以及 16 位瑞典的兒童並未畫有窗子。由此看來，命題實施時的限制，並不絕對影響兒童安排窗子的樣式。倘若把此限制消除，僅要求學童畫「我未來的家庭」，他們可能畫有房子、或家人、或房子與家人等，如此，應該同樣可以獲得有關於窗子的安排方式，同時，可能給予兒童較為寬廣的表現空間，而獲得其他的訊息。

研究目的

基於前述的問題，本研究的目的在於瞭解：

一、臺北市 5 年級的兒童在特定的主題——「我未來的家庭」中，所表現的窗子安排樣式與安德森的研究中，坦尚尼亞、非洲國協所屬難民所、以及瑞典兒童所表現樣式之間的差異。

二、臺北市 5 年級的兒童在此特定的主題下，所表現的形式特徵與意義。

研究方法與步驟

本研究除畫題實施時的限制（兒童被要求畫他未來的家庭在其未來的家之前）取消外，餘皆摹擬安德森的研究方法與模式。

一、對　象

學童總共 51 位，以集體抽樣的方式，隨機選取兩班臺北市古亭國小 5 年級的學生。其中，男生 26 位，女生 25 位。平均年齡 10 歲 8 個月（安德森的研究，坦尚尼亞的兒

童總共 114 位，平均年齡 10 歲 11 個月；難民所的兒童總共 48 位，平均年齡 11 歲 5 個月；以及瑞典的兒童總共 70 位，平均年齡 10 歲 10 個月）。

二、實施過程

資料的收集，由研究者親自操作。學童使用 21 公分×29.7 公分，相等於 A4 大小的橫式紙張、鉛筆和橡皮擦，在平常的一節課 40 分鐘內，運用其想像力畫「我未來的家庭」（較安德森的研究，作畫時間少 5 分鐘）。作品收集於民國 86 年 1 月 27 日。

三、分　析

為瞭解第一項的研究目的，學童的作品依據其對於窗戶的安置予以歸類。每幅作品依兩項類別來登錄。一為角落的位置，有一個或二個以上的窗子鄰接於房子的邊角；一為中心的位置，相對於實際房子的位置。卡方 (χ^2) 檢定用來瞭解臺北市兒童與安德森所研究的組群之間，是否有顯著的差異。

由於取消畫題實施時的限制（兒童被要求畫他未來的家庭在其未來的家之前），因此，在所收集的畫作中，僅抽取兒童畫有「他未來的家庭在其未來的家之前」，亦即窗子係從房子的外觀來安排的畫作，來作為與安德森研究比較之資料來源。

為瞭解第二項的研究目的，在大體檢視過所有作品後，將學童的作品依據形式上的共通性予以歸類與分析。每幅作品依「作畫的觀點」與「文字與畫的關係」予以類分。就「作畫的觀點」之類別，每件作品分別登錄於：一、屋內的觀點：似從站在屋內來描繪情景；二、透視的觀點（X 光畫）：所描繪的情景，似從屋外或牆外而可以透視到其內；三、屋外的觀點：描繪屋外的情景；四、其他：不屬於以上三者。就「文字與畫的關係」之類別，每件作品分別登錄於：一、有文字之補述：畫面中有文字補充說明情節、人物的動作或物件之標示等；二、無文字之補述。次數百分比的分配，用來描述形式的特徵與傾向。

研究結果

一、臺北市 5 年級的兒童在特定的主題——「我未來的家庭」中，所表現的窗子安排樣式與安德森的研究中，坦尚尼亞、非洲國協所屬難民所、以及瑞典兒童所表現樣式之間的差異，詳如表 1。在臺北市地區所取樣，合於比較條件的 16 件作品中，僅有 2 件作品將窗子安排於邊角的位置（如圖 6），其餘則置於中心（如圖 7）。依

據卡方檢定分析，臺北地區與坦尚尼亞兒童所表現樣式之間具有顯著的差異 (χ^2 = 13.18, \underline{p} < 0.001）；臺北地區與非洲國協所屬難民所兒童所表現樣式之間具有顯著的差異 (χ^2 = 6.00, \underline{p} < 0.05）；臺北地區與瑞典兒童所表現樣式之間並無顯著的差異 (χ^2 = 1.77, \underline{p} > 0.05）。臺北地區兒童畫窗子時傾向於將窗子畫在房子的中心或旁邊，而較少畫於角落的位置。

表 1　窗子的安排與地區別

兒童畫房子時窗子的安排（百分比）				
地區別	坦尚尼亞	非洲國協所屬難民所	瑞典	臺北
	(n=91)	(n=33)	(n=54)	(n=16)
位置的類型				
邊角位置 (%)	62	48	03	12
中心的位置 (%)	38	52	97	88

註：畫作中沒有畫窗子：坦尚尼亞 23，難民所 15，瑞典 16 (Andersson, 1995, p. 108)，臺北 7（總計畫作 51，其中共有 23 畫作合於畫有「他未來的家庭在其未來的家之前」的命題限制）。這些作品並沒有包括在此項分析。

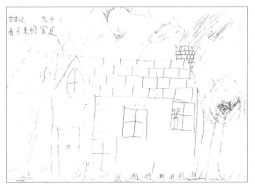

圖 6　邊角位置的窗戶，10 歲 9 個月臺北市男孩畫作

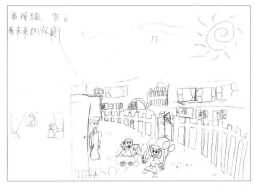

圖 7　中心位置的窗戶，10 歲 7 個月臺北市女孩畫作

二、臺北市 5 年級的兒童在此特定的主題下，所表現的形式特徵，依作畫的觀點分析如表 2。從表 2 我們可以發現，51 位中有 23 位的多數學童，表現其未來的家庭時，係從屋內的觀點來描繪其家庭中的景物，生活細節的情形，如用餐，玩遊戲等（如圖 8、9）。有 13 位的學童採 X 光畫的方法，除包括房子的外圍，往內則可以透視到屋內的情景（如圖 10）。有 14 位學童純以屋外的角度來描繪其住家的環境，或住家的環境與家人等某些活動的進行等（如圖 11）。

表 2　性別與作畫觀點之表現

「我未來的家庭」作畫的觀點（次數／百分比，n=51）					
類別 性別	屋內的觀點	透視的觀點	屋外的觀點	其他	合計
男 (%)	12 (23.5)	7 (13.7)	7 (13.7)	0	51.0
女 (%)	11 (21.6)	6 (11.8)	7 (13.7)	1 (2.0)	49.0
合計	23 (45.1)	13 (25.5)	14 (27.5)	1 (2.0)	100.0

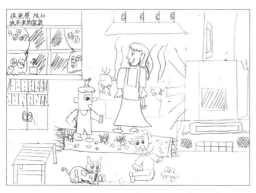

圖 8　屋內的觀點，11 歲 3 個月臺北市女孩畫作

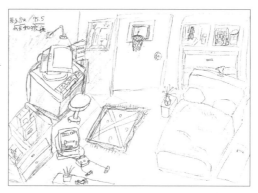

圖 9　屋內的觀點，10 歲 6 個月臺北市男孩畫作

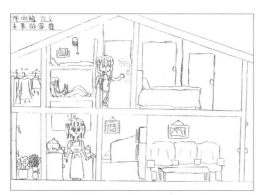

圖 10　透視的觀點，10 歲 6 個月臺北市女孩畫作

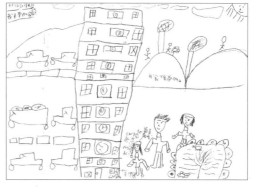

圖 11　屋外的觀點，11 歲 3 個月臺北市男孩畫作

　　除作畫觀點上的差異外，作品形式上的另一項特徵為「文字的補述」。從表 3，在 51 位的學童中有 32 位，運用文字來補助畫面涵意，說明活動的進行（如圖 12）。

表 3　性別與文字補述之表現

「我未來的家庭」文字與畫面的關係（次數／百分比，n=51）		
類別	有文字補述	無文字補述
性別		
男 (%)	16 (31.3)	10 (19.6)
女 (%)	16 (31.3)	9 (17.7)
合計	32 (62.7)	19 (37.3)

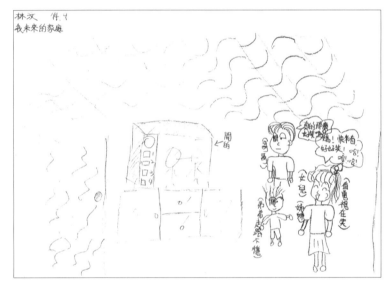

圖 12　文字補述畫面，11 歲 4 個月臺北市女孩畫作

討　論

　　為何有如此多數的學童，畫其未來的家庭時是侷限於屋內？這是一項有趣的問題。在談論成人藝術創作時，我們常說，藝術創作可能來自於藝術家日常生活的經驗（陳瓊花，1995，pp. 56–71）。這種說法，應同樣適用於兒童的畫作。目前調查的作品所呈現出來的特徵，或可說是生活於臺北市兒童日常家居生活的縮影。兒童對於未來的家庭意象，來自於目前的家庭概念。對多數的兒童而言，大廈或公寓裡日常生活的點滴，即代表了家庭整體或大部的印象。大廈或公寓裡所分配到的空間，才真正是完全屬於自家的活動場所。大廈或公寓的外觀或許因為是與他人分享，在形成其未來家庭的概念中，便顯得不是那麼的重要。因此，多數的兒童採取站在屋內某一角的方式來描述此一主題。

　　一般臺北市兒童除學校之外，安親班的課輔班或家裡的各項玩樂用具，便是其主要的課後休閒活動，有 5 位兒童將此內容表現於畫面中（如圖 13）。此外，有 6 位兒童的作品，尚且表現出科技的影響，譬如，機器手擺動搖籃，機器僕人，打掃的機器人等等（如圖 14）。

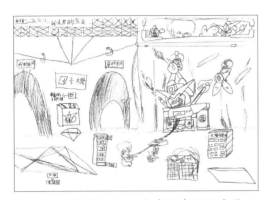 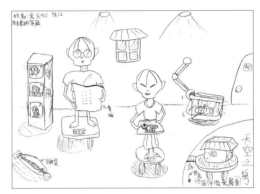

圖 13　各式電玩，10 歲臺北市男孩畫作　　　　圖 14　科技影響，11 歲 1 個月臺北市女孩
　　　　　　　　　　　　　　　　　　　　　　　　　　畫作

　　兒童繪畫意象的形成與發展，是一複雜而多元面向的過程，受到社會文化的影響 (Vygotsky, 1978)。誠如金勒與達拉斯 (Kindler & Darras, 1994) 的研究結果所指：年幼兒童繪畫的意象，是由多元媒介所組成，其中行動、物體、人物的構成，往往同時運用繪畫、語言和表情的元素 (Kindler & Darras, 1994, p. 11)。在本研究中，我們發現多數的學童除以圖繪來描述其未來的家庭之外，他們並且使用文字語言來顯明或強化其所欲表現的內容。這種情形固然一方面顯示出兒童希圖別人對其作品有所瞭解的社會交流傾向，在另一方面而言，是否也呈顯出兒童繪畫性表現語彙的不足，或對於繪畫自主性瞭解的缺乏。此一年齡層的兒童屆臨理智萌芽，在繪畫表現時講求視覺上的寫實 (Lowenfeld, 1947; Cox, 1992, p. 107)。在資料收集的過程中，筆者觀察到許多學童對自己所畫者不滿意，而想予以修改，所以頻繁的使用橡皮擦，此舉措正顯示出寫實要求的傾向。當繪畫表現的能力無法充分滿足其寫實再現的意圖時，文字語言似乎成了最佳輔助的媒介。這種以文字輔助畫面的表現形式，是否受到市面上充斥的漫畫表現樣式的影響，則有待進一步的瞭解。從美術教育的立場，美術課程或應提供充足的機會與適當的引導，讓兒童主動去探索、發覺及嘗試各種不同繪畫表現的媒材與形式，以培養其審美的知覺與表現的能力。

　　畫面某一形式上的特徵，可能源自於地區習俗的特性──對於某一類物象象徵符號的運用，亦即有關於文化的傳統。就目前的研究看來，將窗子安排於邊角的位置是非洲地區兒童表現上的特徵，相對的，將窗子安排於中心的位置是臺北與瑞典地區兒

童表現上的特質。如果,「窗子安排於邊角的位置」是非洲地區文化傳統的徵象,那麼,「將窗子安排於中心的位置」,是否可以解釋為在現代文化影響下,兒童在畫房子時所表現出普遍性的特色? 為何臺灣傳統四合院式或廟宇建築的樣式,沒有出現在畫作中? 是否可能出現在鄉下地區孩子們的作品?

此外,凱洛格 (Kellogg, 1969) 在其研究中指出,5 至 7 歲兒童畫窗子的形式如圖 15。其中,田 的樣式出現率最高,其次為 口 (Kellogg, 1969, p. 126)。目前所有畫窗子的畫作 24 張作品之窗子表現樣式中 (如圖 16),田 與 口 的出現率分別為 30.7%,26.9%,與凱洛格所提的二種主要表現樣式相近。然而,這兩種主要表現窗子的樣式,是否普遍延續至 7 歲以後? 並且,只適用於想像性主題的繪畫?

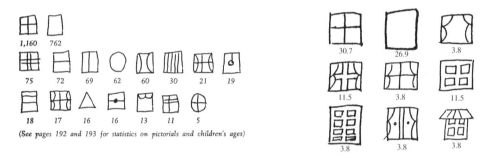

圖 15　5-7 歲兒童畫窗子的樣式
　　　資料來源:Kellogg(1969, p.126) (2426 幅作品中主要的窗子圖樣)。

圖 16　臺北市小學 5 年級兒童畫窗子的樣式 (%)

以上所提之各項問題,誠有待於未來之研究與探討。

參考書目

中文
陳瓊花 (1995)。藝術概論。臺北:三民。

外文
Andersson, S. B. (1989). Children's representations of everyday life: A cross-cultural study. Unpublished manuscript, Department of Child Studies, Linkoping University, Linkoping, Sweden.

Andersson, S. B. (1995). Local conventions in children's drawings: A comparative study in three cultures. *The Journal of Multicultural and Cross-cultural*, 13, 101–112.

Aronsson, K. & Junge, B. (1994). Intellectual realism and social scaling in children's art: Some critical reflections on the basis of Ethiopian children's drawings. Manuscript submitted for publication.

Court, E. (1989). Drawing on culture: The influence of culture on children's drawing performance in rural Kenya. *Journal of Art and Design Education*, 8, 65−88.

Cox, M. (1992). *Children's drawings*. New York: Penguin Books USA.

Golomb, C. (1992). *The child's creation of the pictorial world*. Los Angeles: University of California Press.

Kellogg, R. (1969). *Analyzing children's art*. Mountain View, CA: Mayfield.

Kindler, A. M. & Darras, B. (1994). Artistic development in context: Emergence and development of pictorial imagery in the early childhood years. *Visual Arts Research*, 20 (2), 1−13.

Lindstrom, L. (1994). Nepal−Barns bilder [Nepal−Children's drawings]. *Bild I Skolan*, 2, 24−29.

Lowenfeld, V. (1947). *Creative and mental growth*. New York: Macmillan.

Midbjer, A. (1992). *Art−the challenge to integrate, using an investigative method: An art education study in five primary schools in Owamland, Namibia*. Umea: University of Umea, Sweden. New York: John Wiley & Sons.

Paget, G. W. (1932). Some drawings of men and women made by children of certain non-European races. *Journal of the Royal Anthropological Institute of Great Britain*, 62, 127−144.

Vygotsky, L. S. (1978). Mind in society. Cambridge, MA: Harvard University Press.

Wilson, B. & Wilson, M. (1982). The case of the disappearing two-eyed profile: Or how little children influence the drawing of little children. *Review of Research in Visual Arts Education*, 15, 19−32.

Wilson, B. & Wilson, M. (1984). Children's drawings in Egypt: Cultural style acquisition as graphic development. *Visual Arts Research*, 10 (1), 13−26.

Wilson, B. & Wilson, M. (1985). The artistic tower of Babel: Inextricable links between culture and drawing development. *Visual Arts Research*, 11, 90−104.

Winner, E. (1982). *Invented worlds. The psychology of arts*. Cambridge, MA: Harvard University Press.

（原載《美育》，1997 年，83 期，頁 47−56）

第三節　不同地區的學童如何以畫來詮釋「我未來的家庭」

——臺北市與金門縣小學 5 年級的學童如何畫「我未來的家庭」

研究背景與問題

　　有關「地區性習俗 (local convention)」影響繪畫表現的研究，源於 Paget (1932)，爾後有不少的學者持續從事相關的探討 (Court, 1989; Fortes, 1940, 1981; Sundberg & Ballinger, 1968; Wilson & Wilson, 1982, 1984, 1985)。

　　安德森 (Andersson) 從社會文化的觀點，以畫題「我未來的家庭 (my future family)」，觀察 10 至 11 歲左右的兒童畫作中「窗子的位置」，作為瞭解地區性習俗影響兒童繪畫表現形式上的關鍵。其研究結果指出，兩處非洲地區（坦尚尼亞與難民所）的兒童，以非再現的方式，運用同樣特殊的手法來捕捉房子的特色——將窗戶畫在房子的邊角位置（如圖 1、2）。此種表現的方式，卻很少出現在瑞典兒童所畫的作品中（如圖 3）。依安德森之解釋，非洲孩子將窗畫在邊角——從某一角度看，似乎即在牆的邊圍，與其傳統文化中房子的設計有關，所以，即使現在的房子已有了改變，當兒童作畫時仍受到地區特色的影響，而為此種特殊的圖繪樣式。相對的，瑞典的兒童因受現代資訊傳播的影響，絕大多數將窗子安置在房子牆面的中間或旁邊，一種通俗能解的表現樣式 (Andersson, 1995, pp. 101–112)。

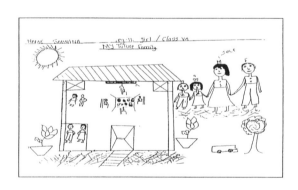

圖 1　邊角位置的窗戶，11 歲坦尚尼亞女孩畫作
資料來源：Andersson (1995, p. 107)。

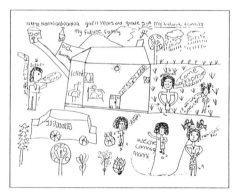

圖 2　邊角位置的窗戶，11 歲南非難民所女孩畫作
資料來源：Andersson (1995, p. 107)。

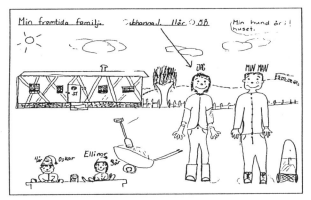

圖 3　中心位置的窗戶，11 歲瑞典女孩畫作
資料來源：Andersson (1995, p. 108)。

　　筆者依據安德森之研究，檢視臺北市小學 5 年級（平均年齡 10 歲 8 個月）兒童之作品，發現臺北市兒童之作品中，安排窗子的位置，相近於瑞典兒童的作品，而不同於非屬國家兒童的作品（陳瓊花，1997，頁 51-52，圖 4）。此種「將窗子安排於中心的位置」，是否可以解釋為在現代文化影響下，兒童在畫窗子時所表現出普遍性的特色？別的地區兒童繪畫的表現會是如何？可能不同於臺北市兒童的表現而近於非屬兒童嗎？

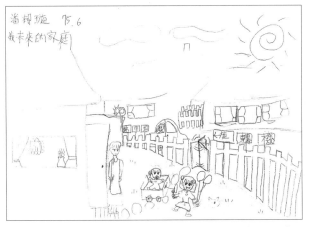

圖 4　中心位置的窗戶，10 歲 7 個月臺北市女孩畫作

　　從該研究，筆者並發現有多數的臺北市學童，畫其未來的家庭時是侷限於以「屋內的觀點」來描述此一主題，兒童對於未來的家庭意象，可能來自於目前的家庭概念（如圖 5）。對多數的臺北市兒童而言，大廈或公寓日常生活的點滴，即代表了家庭整體或大部的印象。大廈或公寓所分配到的空間，才真正是完全屬於自家的活動場所。大廈或公寓的外觀或許因為是與他人分享，在形成其未來家庭的概念中，便顯得不是那麼的重要。此外，多數學童除以圖繪來描述其未來的家庭之外，並且使用文字語言

來說明或增強其所欲表現的內容，即傾向於以「文字」來補述畫面的涵意（如圖6）。
這種情形固然顯示出兒童希圖別人對其作品有所瞭解的社會交流意圖，另一方面也呈
顯出兒童自覺繪畫性表現語彙的不足，或對於繪畫自主性瞭解的缺乏。在其所出現的
窗子樣式中，「田」和「口」的樣式最為普遍（陳瓊花，1997，頁52–55）。

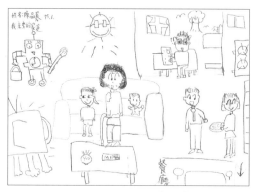

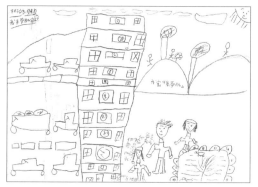

圖5　屋內的觀點，11歲臺北市女孩畫作　　圖6　文字補述畫面，11歲9個月臺北市男
　　　　　　　　　　　　　　　　　　　　　　　　孩畫作

　　以上所提之「屋內的觀點」、「文字的補述」、和「窗子的樣式」是此年齡層的兒童
在表現此一主題時普遍的現象嗎？抑或是臺北地區的兒童在表現此主題時所獨有的特
質？

　　兒童藝術的發展，從心理學的觀點，一方面與智力的成長有關，所以有普遍性發
展的階段理論，譬如，Lowenfeld (1947) 的塗鴉、樣式化前、樣式化、黨群、擬似寫實、
決定期、青春期之藝術發展階段；可是從另一方面來說，在文化、教育、個別差異等
因素的影響之下，亦具有非普遍性發展的範圍，譬如，Feldman 所提從普遍性、文化、
學科基礎、特異性到獨特性的非普遍性發展理論，認為藝術的發展並非是一種自然成
熟的結果，而是與外在環境因素的運作密不可分 (Feldman, 1983, 1985, 1987, 1994)。誠
如 Golomb (1992, pp. 337–338) 的折中看法，雖然繪畫的發展是普遍性次序發展的過程
──從簡單而趨於複雜，我們仍然需要檢視社會與文化對於繪畫表現所可能產生的影
響。

　　金門與臺北一水相隔，同屬中華民族之大文化傳統，兩地的學童所接受的是同樣
的教育制度，但是，二者在生活的步調上、習慣上、和空間上所經驗的可能是不盡相
同。那麼，金門縣的學童其繪畫表現的方式便可能不同於臺北市的學童。事實是如何
呢？

研究目的

基於前述的問題，本研究的目的在於瞭解：

一、金門縣小學 5 年級的學童在特定的主題——「我未來的家庭」中，所表現的窗子樣式與臺北市（陳瓊花，1997），和坦尚尼亞、非洲國協所屬難民所、以及瑞典兒童 (Andersson, 1995) 所表現樣式之間的差異。

二、臺北市與金門縣小學 5 年級的兒童在此特定的主題下，所表現的形式特徵與意義。

研究方法與步驟

本研究除畫題實施時的限制（兒童被要求畫他未來的家庭在其未來的家之前，to draw their future family in front of their future home）取消外，餘皆摹擬安德森的研究方法與模式。

一、對　象❶

以集體抽樣的方式，隨機選取整班學生為樣本。臺北地區選取兩班學童總共 51 位，為臺北市古亭國小 5 年級的學生。其中，男生 26 位，女生 25 位。平均年齡 10 歲 8 個月。金門地區選取兩班學童總共 80 位，為金門中正國小 5 年級的學生。其中，男生 46 位，女生 34 位，平均年齡 11 歲 2 個月（安德森的研究，坦尚尼亞的兒童總共 114 位，平均年齡 10 歲 11 個月；難民所的兒童總共 48 位，平均年齡 11 歲 5 個月；以及瑞典的兒童總共 70 位，平均年齡 10 歲 10 個月）。

二、實施過程

資料的收集，由研究者親自操作。學童使用 21 公分 × 29.7 公分，相等於 A4 大小的橫式紙張、鉛筆和橡皮擦，在平常的一節課 40 分鐘內，運用其想像力畫「我未來的家庭」（較安德森的研究，作畫時間少 5 分鐘）。臺北地區作品收集於民國 86 年 1 月 27 日。金門地區作品收集於民國 86 年 6 月 6 日。

❶有關挑選本研究對象年齡層之理由，請參閱：陳瓊花 (1997，頁 48)。

三、分　析

　　本研究包括質與量的探討。質的部分係有關畫面結構與意義的研析。量的部分係由質的解讀後，依所定的類別予以統計量化，再進行解釋。為瞭解第一項的研究目的，學童的作品依據其對於窗戶的安置予以歸類。每幅作品依兩項類別來登錄。一為角落的位置，有一個或二個以上的窗子鄰接於房子的邊角；一為中心的位置，相對於實際建築窗子的位置。卡方 (χ^2) 檢定用來瞭解金門縣與臺北市兒童繪畫表現之間，是否有顯著的差異；次數百分比用來檢視金門縣、臺北市與安德森所研究組群的兒童繪畫表現之間，是否有別。

　　由於取消畫題實施時的限制 (兒童被要求畫他未來的家庭在其未來的家之前)，因此，在所收集的畫作中，僅抽取兒童畫有「他未來的家庭在其未來的家之前」，亦即窗子係從房子的外觀來安排的畫作，來作為與安德森研究比較之資料來源。

　　為瞭解第二項的研究目的，在大體檢視過所有作品後，將學童的作品依據形式上的共通性予以歸類與分析。每幅作品依一、「作畫的觀點」，二、「文字與畫的關係」，與三、「窗子的樣式」予以類分。

　　就「作畫的觀點」之類別，每件作品分別登錄於：一、屋內的觀點：似從站在屋內，來描繪情景；二、透視的觀點 (X 光畫)：所描繪的情景，似從屋外或牆外而可以透視到屋內；三、屋外的觀點：純描繪屋外的情景；四、其他：不屬於以上三者。各觀點再就畫面的特質進行分析。

　　就「文字與畫的關係」之類別，每件作品分別登錄於：一、有文字之補述：畫面中有文字補充說明情節、人物的動作或物件之標示等；二、無文字之補述。

　　有關「窗子的樣式」之類別，因每一件作品所表現的窗子樣式可能不只一種，所以每件作品依其所使用之樣式分別登錄，每位學童所畫之類別，每種只登錄乙次。

　　卡方 (χ^2) 檢定用來瞭解臺北市與金門縣兒童的繪畫表現，在「作畫的觀點」和「文字與畫的關係」之類別，是否有所差異；次數百分比用來檢視臺北市和金門地區的兒童所表現之形式特徵與傾向。

研究結果

　　一、金門縣小學 5 年級的兒童在特定的主題——「我未來的家庭」中，所表現的窗子安排與臺北市、坦尚尼亞、非洲國協所屬難民所，以及瑞典兒童所表現 (Andersson, 1995) 之間的差異，詳如表 1。

表 1　窗子的安排與地區別

兒童畫房子時窗子的安排（次數百分比）					
地區別	坦尚尼亞	非洲國協所屬難民所	瑞典	臺北	金門
	(n=91)	(n=33)	(n=54)	(n=16)	(n=40)
位置的類型					
邊角位置 (%)	62	48	03	12	5
中心的位置 (%)	38	52	97	88	95

註：畫作中沒有畫窗子：坦尚尼亞 23，難民所 15，瑞典 16 (Andersson, 1995, p. 108)，臺北 7，金門 19（臺北市總計畫作 51，其中共有 23 畫作合於畫有「他未來的家庭在其未來的家之前」的命題限制；金門縣總計畫作 80，其中共有 59 畫作合於畫有「他未來的家庭在其未來的家之前」的命題限制）。這些作品並沒有包括在此項分析。

　　在金門縣所取樣，合於比較條件的 40 件作品中，僅有 2 件作品將窗子安排於邊角的位置（如圖 7）。在臺北市地區所取樣，合於比較條件的 16 件作品中，亦僅有 2 件作品將窗子安排於邊角的位置（如圖 8）。

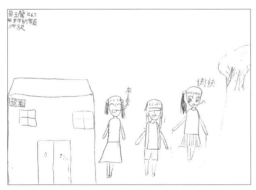

圖 7　邊角位置的窗戶，11 歲金門縣女孩畫作

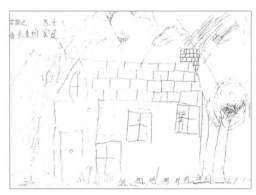

圖 8　邊角位置的窗戶，10 歲 9 個月臺北市男孩畫作

　　依據筆者 (1997) 之研究分析，臺北地區與坦尚尼亞、非洲國協所屬難民所兒童所表現樣式之間具有顯著的差異，而臺北地區與瑞典兒童所表現樣式之間並無顯著的差異（陳瓊花，1997，頁 51–53）。從表 1 之次數百分比，可以發現金門地區類似於臺北與瑞典地區的兒童，畫窗子時傾向於將窗子畫在房子牆面的中心或旁邊，而較少畫於邊角的位置。金門縣與臺北市兒童在此特定的主題下所安排的窗子位置，沒有顯著的差異 ($\chi^2 = 0.97$, $p > 0.05$)。

二、臺北市與金門縣 5 年級的兒童在此特定的主題下，所表現的形式特徵分析如下：

㈠「作畫的觀點」

從表 2 可知臺北市 51 位學童中有 23 位的多數（占全體的 45.1%），表現其未來的家庭時，係從屋內的觀點來描繪其家庭中的景物，生活細節的情形，如用餐，玩遊戲等（如圖 5）。這種情形在金門地區並不多見，在 80 位學童中只有 12 位（占全體的 15.0%）採用此種觀點來表現（如圖 9）。此外，在臺北市有 13 位的學童（占全體的 25.5%）採 X 光畫的方法，除包括房子的外圍，往內則可以透視到屋內的情景（如圖 10），這種表現的方式也高過金門的學童（共 13 位，僅占全體的 16.3%，如圖 11）。

表 2　地區別與作畫觀點之表現

「我未來的家庭」作畫的觀點（次數／百分比，臺北 n=51，金門 n=80）					
類別 地區別	屋內的觀點	透視的觀點	屋外的觀點	其他	合計
臺北 (%)	23 (45.1)	13 (25.5)	14 (27.5)	1 (2.0)	51 (38.9)
金門 (%)	12 (15.0)	13 (16.3)	49 (61.3)	6 (7.5)	80 (61.1)
合計	35 (26.7)	26 (19.8)	63 (48.1)	7 (5.3)	131 (100.0)

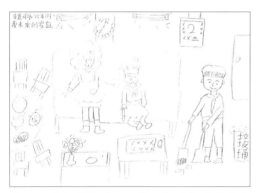

圖 9　屋內的觀點，11 歲 5 個月金門縣男孩畫作

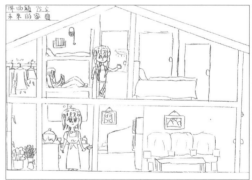

圖 10　透視的觀點，10 歲 6 個月臺北市女孩畫作

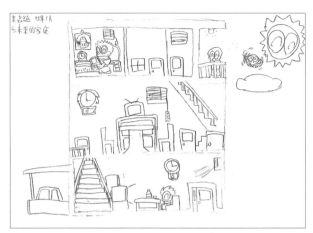

圖 11　透視的觀點，11 歲 5 個月金門縣男孩畫作

在另一方面，金門縣 80 位學童中有 49 位的多數（占全體的 61.3%）傾向於純以屋外的角度來描繪其住家的環境，或住家的環境與家人某些活動的進行等（如圖 12）。相反的，在臺北地區則僅有 14 位學童（占全體的 27.5%）引用此種表現的方式（如圖 13）。

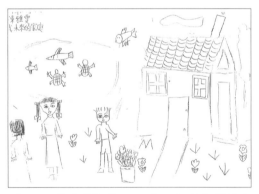

圖 12　屋外的觀點，11 歲 6 個月金門縣女孩畫作

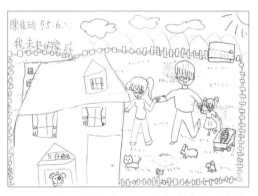

圖 13　屋外的觀點，11 歲臺北市女孩畫作

就「作畫的觀點」而言，依卡方檢定分析，臺北市與金門縣學童所表現的樣式之間，具有顯著的差異（$\chi^2 = 21.08$, $\underline{p} < 0.001$）。

再從「屋內的觀點」進行分析，從表 3 可以發現，無論是臺北市或金門縣多數的學童（臺北為 56.5%，金門為 66.7%）均傾向於以日常生活的情景——家人用餐、打掃、或看電視等來表現未來家庭的內涵（如圖 5、9）。其次，部分的學童則描寫玩電動的場景（如圖 14、15）。另有少數的學童則僅表現屋內的景物或陳設，而沒有家人或相

關的活動（如圖 16、17）。

表3	「屋內的觀點」（次數／百分比，臺北 n=23，金門 n=12）			
類別 地區別	屋內的陳設	日常生活	各類電玩	合計
臺北 (%)	5 (21.7)	13 (56.5)	5 (21.7)	23 (65.7)
金門 (%)	1 (8.3)	8 (66.7)	3 (25.0)	12 (34.3)
合計	6 (17.1)	21 (60.0)	8 (22.9)	35 (100.0)

圖14　玩電動遊戲，10歲8個月左右臺北市男孩畫作

圖15　玩電動遊戲，11歲2個月金門縣男孩畫作

圖16　屋內景致無人，10歲6個月臺北市男孩畫作

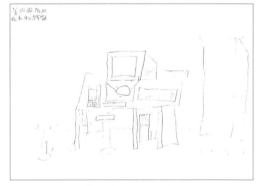

圖17　屋內景致無人，10歲8個月金門縣男孩畫作

　　在「透視的觀點」表現方面，從表4可以發現，無論是臺北市或金門縣多數的學童（臺北為76.9%，金門為92.3%）均傾向於描繪包含有人物與景物、陳設，或某些活

動的進行（如圖 10、11）。僅有少數只描繪景物或陳設，而沒有家人或相關的活動（如圖 18、19）。

表4 「透視的觀點」（次數／百分比，臺北 n=13，金門 n=13）			
類別 地區別	僅景物、陳設（無人）	人與景物、陳設	合計
臺北 (%)	3 (23.1)	10 (76.9)	13 (50.0)
金門 (%)	1 (7.7)	12 (92.3)	13 (50.0)
合計	4 (15.4)	22 (84.6)	26 (100.0)

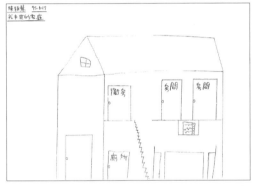

圖 18　透視景致無人，10 歲 7 個月臺北市女孩畫作

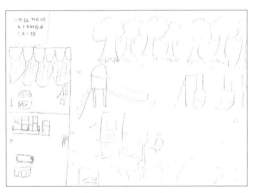

圖 19　透視景致無人，11 歲 7 個月金門縣男孩畫作

至於「屋外的觀點」，從表 5 可以發現，較多數的臺北市與金門縣的學童（依次為 57.1%，67.3%）傾向於表現房子或景物、家人以及活動的進行（如圖 13、14）。較少數的學童（臺北 42.9%，金門 32.7%）則僅描寫房子、或房子與屋外的景致，而無家人或相關的活動（如圖 20、21）。

表5 「屋外的觀點」（次數／百分比，臺北 n=14，金門 n=49）			
類別 地區別	房子或景物（無人）	人與房子或景物等	合計
臺北 (%)	6 (42.9)	8 (57.1)	14 (22.2)
金門 (%)	16 (32.7)	33 (67.3)	49 (77.8)
合計	22 (34.9)	41 (65.1)	63 (100.0)

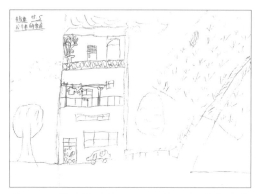

圖 20　屋外景致無人，11 歲 4 個月臺北市男孩畫作

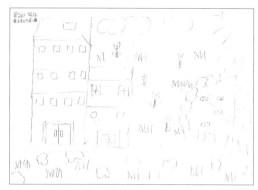

圖 21　屋外景致無人，11 歲 6 個月金門縣女孩畫作

㈡「文字的補述」

除作畫觀點上的差異外，作品形式上的另一項特徵為「文字的補述」。

從表 6，在臺北市 51 位學童中有 32 位的多數（占全體的 62.7%），運用文字來補述畫面涵意，說明活動的進行（如圖 6）。這種情形在金門地區並不普遍，80 位學童中只有 31 位（占全體的 38.8%）運用文字來補充說明畫意（如圖 22）。就「文字的補述」之類別而言，依卡方檢定分析，臺北市與金門縣學童所表現之間，具有顯著的差異 (x^2 = 7.18, $p < 0.01$)。

表 6　地區別與文字補述之表現

「我未來的家庭」文字與畫面的關係（次數／百分比，臺北 n=51，金門 n=80）			
類別 地區別	有文字補述	無文字補述	合計
臺北 (%)	32 (62.7)	19 (37.3)	51 (38.9)
金門 (%)	31 (38.8)	49 (61.3)	80 (61.1)
合計	63 (48.1)	68 (51.9)	131 (100.0)

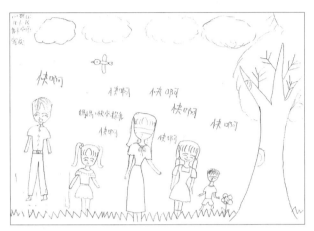

圖 22　文字補述畫面，11 歲金門縣女孩畫作

㈢「窗子的樣式」

從表 7，臺北市 51 位學童所畫的 9 種窗子樣式中，「田」的出現率最高 (30.7%)，其次為「口」(26.9%)。這種情形同樣的發生在金門地區的學童作品，在 18 種窗子樣式中，「田」的出現率亦最高 (48.2%)，其次為「口」(12.5%)。與金門傳統建築中之窗子（如圖 23）類似之樣式為 2，8，10，不曾出現於臺北市學童的作品，其在金門學童作品的出現率卻也都只有 1.7%，並不多見。

表 7

「窗子的樣式」（次數／百分比，臺北 n=26，金門 n=56）												
類別 臺北 (%)	1 田 30.7	2 口 26.9	3 3.8	4 11.5	5 3.8	6 11.5	7 3.8	8 3.8	9 3.8			
類別 金門 (%)	1 田 48.2	2 1.7	3 7.1	4 口 12.5	5 1.7	6 1.7	7 1.7	8 1.7	9 1.7	10 1.7	11 7.1	12 1.7
類別 金門 (%)	13 1.7	14 1.7	15 1.7	16 1.7	17 1.7	18 △ 1.7						

圖 23　金門傳統建築之窗
資料來源: 李增德（1996，頁 17）。

結　論

　　兒童繪畫意象的形成與發展，是一複雜而多元面向的過程，受到社會文化的影響 (Vygotsky, 1978)。安德森以「窗子的安排」來檢視非洲兒童繪畫表現的特徵，是具體的指陳出文化對於繪畫表現影響的情形。就目前的研究，臺北市與金門縣的學童相近於瑞典學童的繪畫表現看來，是凸顯非洲兒童繪畫表現的特異性，亦即形成其藝術形式上的特殊樣式。在此情形之下，若僅以「窗子的安排」作為工具，似乎並無法敏銳的深入瞭解臺灣文化環境對於繪畫表現的特殊影響。因此，最直接而有效的作法乃是回歸檢索學童所呈現的畫面，而非使用既有的模式。

　　本研究結果發現，臺北市與金門縣學童在表現此主題時，呈現出「作畫觀點」與「文字補述畫面」之顯著差異。在作畫的觀點方面，臺北市的學童傾向以屋內的觀點，

描述家人用餐、休閒活動等日常生活的情景，來表達其未來家庭的意象；至於金門地區的學童則普遍的從屋外的觀點，來展現房子、屋外的景致、家人及某些活動的進行。

　　10 至 11 歲左右之學童屬理智萌芽階段，作畫時講求視覺上之寫實 (Lowenfeld, 1947; Cox, 1992, p. 107)，當繪畫表現的能力無法充分滿足其寫實再現的意圖時，文字語言似乎成了最佳輔助的媒介。這種以文字輔助畫面的表現形式，為多數的臺北市學童所引用，但是，並不普遍為金門縣的學童所採納。這種情形，是金門地區的學童並不自覺繪畫性表現語彙的不足？抑或是瞭解到繪畫本身有其獨立自主的特性，不必仰賴文字的補充說明？相對於臺北市的學童而言，又是何種的藝術思考？或者除滿足再現之需求外，學生駕馭繪畫上的線條、點與面，就像說話般，作為溝通表達的工具，因此自然的與語言交互使用？這些問題實有待進一步的研究考查。但是從目前兩地區學童顯著的不同表現而言，畫面上的徵象仍然可以解釋為地區性繪畫的特質。

　　Kellogg 在其研究中指出，5 至 7 歲兒童畫窗子的形式以「田」的樣式出現率最高 (47.8%)，其次為「口」(31.4%)(Kellogg, 1969, p. 126)。臺北市與金門縣 10 至 11 歲左右的學童，在此主題下，所有畫窗子的樣式中（如表 7），「田」與「口」的出現率亦最高。這兩種主要表現窗子的樣式，似乎延續至 7 歲以後，並且適用於想像性主題的繪畫。金門傳統建築窗之樣式有其地區的特性，在傳統民宅之窗戶，並非使用玻璃，而是以直式之格條來間隔，有木製或水泥，取通風與採光之效，為求對稱之美，格條之數以單，但另有一說，認為格條必須是單數，才是人能居住之陽宅，否則為陰宅❷。這種形式的特色必須經過細部的觀察或描寫，或耳濡目染式的接觸，才容易形成視覺上表現的語彙，較一般「田」與「口」之概念複雜，因此僅出現於少數金門學童的作品，在目前研究之臺北市學童作品中並不曾發現。

　　地區性學童繪畫表現的研究，係立基於多元化繪畫系統存在的理念，透過比較來瞭解不同地區的學童如何使用視覺語言，以表達他們的經驗或想法。從本研究，我們瞭解到不同地區的學童如何運用鉛筆，選取題材，安排構圖，來詮釋他們未來家庭的意念。這些藝術的現象，可以提供美術教育工作者在進行單元課程設計與教學指導時的資訊，譬如，從目前的研究，我們發現有部分的學童在表現家庭的意念時，僅及於景物或陳設的描寫，若進行相關的課程或指導時，我們可以引導學生從他們個人生活的經驗反省開始，從不同的方向思考有關目前家庭和未來家庭之間的差異或相似處，以期在深入的討論後，能夠妥為運用甚至於拓展既有的視覺表現能力，以傳達其內在的意念。此外，此研究應可提供對於兒童繪畫發展現象另一層面的思考。

❷此典故係於 86 年 6 月 5 日於金門收集資料時由當地居民口述。

參考書目

中文

李增德 (1996)。<u>金門人文采丰</u>。金門：金門國家公園。

陳瓊花 (1997)。從兒童繪畫表現探討文化的差異與特質。<u>美育</u>，83，47–56。

外文

Andersson, S. B. (1995). Local conventions in children's drawings: A comparative study in three cultures. *The Journal of Multicultural and Cross-cultural*, 13, 101–112.

Court, E. (1989). Drawing on culture: The influence of culture on children's drawing performance in rural Kenya. *Journal of Art and Design Education*, 8, 65–88.

Cox, M. (1992). *Children's drawings*. New York: Penguin Books USA.

Feldman, D. H. (1983). Developmental psychology and art education. *Art Education*, 36 (2), 19–31.

Feldman, D. H. (1985). The concept of nonuniversal developmental domains: Implications for artistic development. *Visual Arts Research*, 11, 82–89.

Feldman, D. H. (1987). Developmental psychology and art education: Two fields at the crossroads. *Journal of Aesthetic Education*, 21 (2), 243–259.

Feldman, D. H. (1994). *Beyond universals in cognitive development*. Norwood, NJ: Ablex.

Fortes, M. (1940). Children's drawings among the Tallensi. *Africa*, 13 (3), 293–295.

Fortes, M. (1981). Tallensi children's drawings. In B. Lioyd & J. Gay (Eds.), *Universals of human thought*. Cambridge: Cambridge University Press.

Golomb, C. (1992). *The child's creation of the pictorial world*. Los Angeles: University of California Press.

Kellogg, R. (1969). *Analyzing children's art*. Mountain View, CA: Mayfield.

Lowenfeld, V. (1947). *Creative and mental growth*. New York: Macmillan.

Paget, G. W. (1932). Some drawings of men and women made by children of certain non-European races. *Journal of the Royal Anthropological Institute of Great Britain*, 62, 127–144.

Sundberg, N. & Ballinger, T. (1968). Nepalese children's cognitive development as revealed by drawings of man, woman, and self. *Child Development*, 39 (3), 969–985.

Vygotsky, L. S. (1978). *Mind in society*. Cambridge, MA: Harvard University Press.

Wilson, B. & Wilson, M. (1982). The case of the disappearing two-eyed profile: Or how little chil-

dren influence the drawing of little children. *Review of Research in Visual Arts Education*, 15, 19–32.

Wilson, B. & Wilson, M. (1984). Children's drawings in Egypt: Cultural style acquisition as graphic development. *Visual Arts Research*, 10 (1), 13–26.

Wilson, B. & Wilson, M. (1985). The artistic tower of Babel: Inextricable links between culture and drawing development. *Visual Arts Research*, 11, 90–104.

Winner, E. (1982). *Invented worlds: The psychology of arts*. Cambridge, MA: Harvard University Press.

（原載《美育》，1997 年，89 期，頁 37–48）

第四章　鑑賞知能

　　鑑賞是鑑別賞識，有關於審美的經驗。審美 (aesthetic) 一詞自 Baumgarten 於 1735 年始用於其著作 *Reflection on Poetry*，Baumgarten 指出一件藝術作品之審美價值在於它能使觀者產生生動的經驗 (Baumgarten, 1936)，然而這種經驗到底是由什麼所構成? 經過多年來的討論與研究，許多的特徵已被描述，最近者，美國美學家 Beardsley (1982) 歸納五種特徵: 一、客體導向 (object focus)，二、感覺自由 (felt freedom)，三、分離的感動 (detached affect)（如同心理距離），四、主動發覺 (active discovery)，五、全然融入 (wholeness)。其中成就審美經驗，以第一為必備，其餘四項，至少包括任三項。這是 Beardsley 係以純理論探討的方法所提出的看法。相對於此，美國芝加哥大學 (University of Chiago) 的心理學教授 Csikszentmihalyi 長久以來即對藝術與藝術家、客體與知覺者投注深入與系統化的研究，在 1975 年的 *Beyond Boredom and Anxiety: The Experience of Play in Work and Games* 一書中，Csikszentmihalyi 就具有目的活動的經驗本質，提出「浮流經驗 (flow experience)」的用詞，有別於藝術界所熟知的「美感經驗 (aesthetic experience)」一詞。Csikszentmihalyi 所提 flow experience 與 Beardsley 所提審美經驗的特徵有極為類似的特質，據其論點，flow experience 是全神投入在活動本身、對過去與未來渾然無覺、自我的迷失、具技巧去克服挑戰、內在的回饋 (Csikszentmihalyi & Robinson, 1990)。當 flow experience 提出時，Csikszentmihalyi 是側重於審美經驗內容的剖析。

　　1990 年，Csikszentmihalyi 和其研究夥伴 Robinson 教授為瞭解審美經驗的本質，在美國蓋迪藝術中心 (Getty Center) 的支援下，以具有豐富參與藝術的專業人士為研究對象，訪談 57 位美術館專業人員，其中包括館長、美術館教育人員和典藏人員等，Csikszentmihalyi 等人首先利用開放性的問題，詢問受訪者對於審美經驗的意見，然後依訪談之結果建構結構性的問題，再以問卷調查之方式，詢問受訪者針對所設計的審美經驗的問題表達正、反意見，一方面驗證訪談結果，二來則試圖建立審美經驗的結構。其研究結果指出，物體本身的刺激以及觀者的詮釋技巧，是經驗成立必先具備的兩種條件，進而具體的提出審美經驗具有四個面向: 知識 (knowledge)、傳達 (communication)、知覺 (perception)、情感 (emotion)。在其研究中，專業人士對於審美經驗時物體形式特質之重要性均持一致性的看法——即知覺的層面，惟對於知識、傳達、情感等層面之重要性卻有不同的見解。一般而言，審美經驗的觀點受教育背景，現有職位，以及年齡的影響: 高學歷受過歷史與管理訓練，專精於近代藝術者，強調認知之

刺激，而不重視情感；經過人文主義訓練者，強調藝術品的傳達功能；非管理者認為情感是非常重要的，管理者則認為知識重於情感；此外，最年輕（34 歲以下）與年長者（45 歲以上）認為知識、傳達、知覺、與情感同等重要，中年者（35–45 歲之間）認為知識與傳達最為重要，而輕忽知覺與情感的價值 (pp. 73–115)。

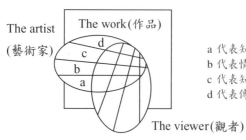

圖 1　審美經驗互動模式 (Model of the interaction in aesthetic experience)
資料來源：Csikszentmihalyi et al.(1990, p.134)。

　　根據其所建構之審美經驗四層面，Csikszentmihalyi 並提出如上圖之審美經驗互動模式，圖中指出藝術家與觀者均持有審美經驗四層面，這四層面從藝術家而來創造藝術品，而就觀者而來則構成其對作品的能力。藝術家與觀者之間的交集愈大，表示觀者愈能與作品交流，而未重疊的部分則表示對觀者技巧挑戰的部分；如果二橢圓完全重疊，則表示觀者沒有不知道的，作品已乏吸引力；如果都沒有重疊，則表示觀者對作品沒有切入點，無法演練其技巧；空白的部分表示超越藝術家意圖與限制，以及其所在歷史時期的傳統，而這些是開放給觀者解釋與瞭解 (p. 134)。顯然的，Csikszentmihalyi 將審美經驗以知識、知覺、傳達、與情感四層面結構化其普遍性的內容特質。

　　Csikszentmihalyi 所建立的是成人階段的情況，尚未驗證經驗未臻成熟者，以及教育階段學生之審美經驗傾向。因此，若依其論點，我們的學童會是如何的思考方式？甚至於有關藝術觀念的看法為何？以下的研究，便是試圖尋求一些瞭解。

參考書目

Baumgarten, A. (1936). *Reflection on poetry*. In B. Croce (Ed.), *Aesthetica*. Rome: Bari. (First published 1735).

Beardsley, M. C. (1982). Some persistent issues in Aesthetics. In M. J. Wreen & D. M. Callen (Eds.), *The aesthetic point of view*. Ithaca: Cornell University Press.

Csikszentmihalyi, M. & Robinson, R. E. (1990). *The Art of Seeing*. Malibu, CA: The J. Paul Getty Trust.

第一節　審美發展理論之探討及其對未來研究之意義

摘　要

　　審美能力的發展，與個人在思考及回應美感物體的能力方面之逐漸成長有關。這種能力的表現，為知覺與認知的心智活動，不同於創作一件作品的能力，但是，創作的經驗是有助於審美能力的提升。事實上，這兩種能力的發展，交織著個人全面的藝術成長。

　　本文檢視自 1937 至 1995 年間所發表的 30 件相關之研究發現，審美發展之理論與研究，大體上可歸納為兩類：一類為探討審美能力中某些特定要素的發展結構；另一類為探討整體性審美能力階段發展的結構。這些研究指出審美能力普遍性的概要，從初學者到專家，審美的能力從粗淺、大略而至於廣博、深入。審美的經驗有待拓展，審美的技巧與觀念必須加以訓練。從發展的整體現象而言，審美的能力具有漸趨成長的普遍性存在，但就個人本身的發展而言，隨著個人所處環境、教育、文化等因素的影響，而有各種不同的成長情況。

　　目前的理論與研究，反映出西方文化教育的結果。審美的能力因為文化的差異會是如何的發展，實有待未來予以探討。此外，在審美的能力方面，除了審美的判斷之外，有關審美的觀念，美術史的知識，或是個人的藝術經驗等的發展情形，均值得作深入的瞭解。

關鍵詞：知覺　認知　審美判斷　審美能力　審美發展

An Examination of Theories of Aesthetic Development with Implication for Future Research

Abstract

This study investigates theories of aesthetic development from 1937 to 1995. These theories fall into two categories: those which examine some specific elements of a developmental structure, and those which looked for a holistic stage structure of aesthetic development. This study shows that both of these theories indicate a universal scheme that aesthetic abilities are related to an individual's cognitive development and experiences with art. Because these empirical findings of predicting developmental levels only reflect an educated Westerner's development in this domain, this implies a non-universal possibility that individual aesthetic growth might follow different paths and speeds. Therefore, cultural differences in developmental levels needs to be further explored.

Key words: perception, cognition, aesthetic judgment, aesthetic ability, aesthetic development

Introduction

Aesthetic development has to do with the progressive growth of an individual's ability in thinking about, and responding to aesthetic objects. This ability differs from the ability of producing a work, which is the so called the ability of artistic expression. On the one hand, the ability of making confirms one's aesthetic ability. On the other hand, one's aesthetic ability goes through, and enhances the process of producing a work. In fact, these two kinds of abilities intertwine with individual's artistic development. Both these abilities deal with mental activities which are perceptual and cognitive. As Goodman says, "both depiction and description participate in the formation and characterization of the world; and they interact

with each other and with perception and knowledge" (Goodman, 1968, p. 40). Nevertheless, in the history of art education, aesthetic response has lagged behind the studio production and has had even less attention (Kern, 1984, p. 219; Taunton, 1982, p. 94). However, a consensus has emerged over the last few decades that production alone will not suffice (Gardner, 1989, p. 76; Wolf, 1992, pp. 953–956). The cognitive approach has affected educators in thinking about the arts and about issues of teaching, learning, and curriculum (Gardner, 1983, 1992; Parsons, 1992). In order to be competent in the arts, individuals require the tools of criticism to encode and decode the symbol systems that are rooted in a cultural context. Therefore, how to foster the aesthetic ability has become an important educational issue. A number of efforts call for art education which should include discussion and analysis of art works. Some educators provide individuals' aesthetic developmental levels for understanding the individuals; learning as well as for improving teaching strategies (Feldman, 1983, 1985, 1987, 1994; Gardner, 1990; Kerlavage, 1995; Housen, 1983; Parsons, 1976, 1978, 1987; Wolf, 1988). Other educators put their consideration into designing effective curricula or teaching strategies for aesthetic learning (Battin, 1994; Battin, Fisher, Moore & Silvers, 1989; Clark, Day & Greer, 1987; Efland, 1995; Eisner, 1985; Erickson, 1986; Gardner, 1989; Greer, 1984, 1987, 1993; Moore, 1994; Parsons & Blocker, 1993, pp. 154–180; Smith, 1995; Stewart, 1994; Wolf, 1989, 1992). Still others study individuals' responses to aesthetic objects in an effort to reveal valuable information of aesthetic development (see Table 1). All these efforts contribute to the development of aesthetic education.

The theories of aesthetic development

The 30 studies from 1937 to 1995, they fall into two categories: those which examined some specific elements of a developmental structure, and those which looked for a holistic stage structure of aesthetic development. Table 1 summarizes the basic methodological characteristics and results of the studies.

The studies of specific elements focused on investigating the factors that determined children's judgment, the tendency that children perceived art objects, or the comparison between different groups. Basically, these investigations were guided by the children's cognitive development for which Piaget (1954, 1963) has provided a schematic framework. They provided some useful points, but their scope seems limited in understanding children's aesthetic skills and concepts. The other studies tried to build a developmental stage structure of

aesthetic ability. They tended to a widespread and descriptive grasp.

The following study focuses on the second direction of 12 studies of aesthetic development to examine their theoretical considerations and implication for future research.

The model of Machotka (1966)

The study of Machotka (1966) selected French boys from an urban and a suburban school. They ranged from 6 through 12 years, with an 18-year-old group as a special young-adult control from the same population. Fifteen color reproductions of paintings were shown to the subjects. The subjects were asked to choose and give reasons for their best preference. The findings suggested three main developmental levels which corresponded to the different types of intellectual functioning described by Piaget: **(a)**an appreciation based on subject matter and color (from beginning of school to age seven or eight), which appears to require no more than preoperational functioning; **(b)**an evaluation based on realistic representation, contrast and harmony of colors, and clarity of presentation (from about age seven to about eleven), which appears to require operational thought; **(c)**interest in style, composition, affective tone, and luminosity (from about age twelve on), which appears to necessitate formal thinking. While further levels of evaluation are added to the earlier ones, they do not replace them.

The model of Coffey (1968)

The study of Coffey (1968) also drew some features from Piaget's construct which she felt were most relevant to aesthetic development. She investigated aesthetic preference as a cognitive phenomenon. The subjects ranged from kindergarten, fourth grade, and college freshman. There were an equal number of female and male subjects. Twelve pairs of nonobjective and realistic postcards of paintings were shown to the subjects. The subjects were asked to choose their most and least preferred card, and give reasons. The findings indicated three stage developments. The first is the "First Stage of Respresentational Thought". Reasoning is characterized by egocentricity, concrete thought, curiosity, centration and moment-to-moment thinking. The second is the "Second Stage of Representational Thought". A decentering has taken place which allows the child to attain the concept of conservation. His criteria for judgment have expanded to notice realism as well as color and content. The third is the "Stage of Formal Operations". The viewer deals with the realm of possibilities rather

than concrete reality.

The model of Clayton (1974)

Clayton (1974) was interested in seeing if aesthetic development paralleled the developmental stages of Piaget or Kohlberg. Further, she was interested in the relationship between the notion of decentering and the work of Beardsley (1982), that asserted the phenomenally objective character of aesthetic experience. She investigated the systematic similarities and differences among individuals' responses to questions concerning the visual arts. The subjects ranged from age five to seventeen. Three well-known reproductions were shown to the subjects who were asked to use reason concerning a series of questions: 1. what do you see in the painting? 2. what is the painting about? 3. what feelings do you see in the painting? and 4. which one (picture) is best? and why?

Four developmental stages were reported. The first three terms of the stages were borrowed from Kohlberg (1981). The first is the "Pre-Conventional Stage". Viewers are prone to list concrete items. They lack awareness of the unity of a scene, and are unable to justify their responses. The second is the "Conventional Stage". Viewers tend to accept a wider range of subject matter including negative aspects. The third is the "Post-Conventional Stage". Viewers begin to notice the themes, totality of feeling through out the painting. The last is the "Relative Stage". Viewers tend to grasp the interrelationship between subject matter and the formal elements within the art work. In her progression of stages, the viewer moves from an enumeration of items to an integrated discussion.

The model of Brunner (1975)

The study of Brunner (1975) categorized the aesthetic criteria based on the literature of aesthetics and art criticism. The description of Kohlberg's moral judgment specially influenced this work. Brunner interviewed five groups of subjects. They included third, seventh, twelfth grades, liberal arts college students, and liberal arts college students with an arts background. Eight pairs of reproductions of well-known paintings, sculptures, and photographs of buildings were shown.

Six stages were reported. The first is the "Objects Stage". The viewer makes a categorical justification depending upon the particular color or object. The second is the "Document Stage". The justification is based on the comfort the subject matter gives to the

viewer. The third is the "Message Stage". The viewer tries to discover the message of the art object, and judges it by social cannons. The fourth is the "Structure Stage". The focus of a viewer shifts from the content to the structure of the painting. The fifth is the "Response Stage". The judgment is based on the evocation of the art object. The last is the "Recreation Stage". The viewer becomes deeply involved in the art object, and tries to catch and judge the artist's intention as well as the achievement.

The model of Housen (1983)

The stage model of Housen (1983) draws from the work of Baldwin (1975), parts which talk about the detailed exposition of the theory of affective logic and the equally detailed investigation of aesthetic experience. Baldwin had considered a developmental perspective when establishing a theoretical framework for analyzing aesthetic responses. Otherwise, Housen's working experience in a museum influenced her method of analyzing the data. She used the responses to set her categories that became the criteria to judge the data. She randomly selected the subjects ranging from fourteen to fifty-five who were convenient to solicit (1983, p. 75). They were recruited based on their placement in a twelve cell matrix designed to test for the effects of age, education, and socio-economic level. Three reproductions of paintings were shown to the subjects who were asked to choose one to respond to. She even developed a manual for analyzing the data. A recent study (1992) of second and fourth graders were sampled using this model to test an instructional effect. Finally, she suggested this model as a validating measure of aesthetic development for museums and schools. The five stages are: 1. the Accountive Stage; respondents emphasize literal and personal observations. 2. the Constructive Stage; respondents focus on the purpose and technique of the work. 3. the Classifying Stage; respondents emphasize the intellectual understanding of the work. 4. the Interpretive Stage; respondents are interested in the meaning of the work. 5. the Re-Creative Stage; respondents are capable of reflecting on their own opinions.

The model of Parsons (1987)

The representative study of Parsons's is the model that he presented in 1987. It was developed from the studies of 1976 and 1978. The features of the studies in 1976 and 1978 had four and six assumptions respectively, but later they were revised into five stages. Basically,

he characterized the stage features based on the tendencies of the responses, they were: subject matter; expression; medium, form, and style; and judgment. He attempted to accomplish for aesthetic development what Piaget and Kohlberg did for cognitive and moral development. In Kohlberg's moral development, six stages are based on the different reasons for "right" action (pp. 409–412). Some of the questions that Parsons used to elicit the responses about the "good" or "bad" of the painting are related to moral judgment (e.g. p. 61 & p. 69). His subjects ranged from four to around fifty years old. They were informally recruited based on their general variability and availability. Eight reproductions of paintings were shown.

The five stages are: 1. Favoritism; this stage typically encompasses the responses of preschool age children, they are attracted by the subject matter and color. 2. Beauty and Realism; it characterizes the responses of elementary school children, they concern the reality and beauty of the painting. 3. Expressiveness; this stage concerns adolescence, in which paintings are judged based on the intensity and evocation of a painting. 4. Style and Form; at this stage, viewers are interested in the formal properties of the work. 5. Autonomy; the viewer of this stage is able to assert autonomous responses, and is not limited to the norm of the tradition. They are even capable of raising questions and building their own criteria.

The model of Mockros (1989)

Mockros's work (1989) especially tries to test the validity of the models of Housen and Parsons. Otherwise, she attempts to develop a questionnaire-based technique that could yield results comparable to those obtained by open-ended (Housen's method) or structured interviews (Parsons's method). She selected the subjects ranging in age from eighteen to fifty-two. Because of his concern having to do with the question of the "male" orientation of aesthetic criticism (pp. 27–28), Mockros has fifty-one subjects of women and twenty subjects of men. They are varied in the amount of background and experience they have had in art. The assumption based on the progression from novice to expert was made to predict the developmental levels of aesthetic judgment by using the criteria of Housen and Parsons.

The study indicated that these two models are very similar but not identical. The main differences come from the method and the interpretation of the data. The samples of Parsons were selected from young children; therefore the conceptualization of the initial stage is somewhat different from that of Housen. Otherwise, Parsons and Housen have virtually reversed stages' three and four. Parsons stage three viewers are primarily interested in "Emo-

tional Expression" and stage four viewers tend to address "Medium, Form and Style", while Housen's "Intellectual Understanding" is the feature of stage three, and her stage four emphasizes "Affective Experience" (Mockros, 1989, p. 15 & pp. 23–24). As a result, Mockros states that: Specifically, the findings of this study support each of the two developmental stage models previously proposed (Mockros, 1989, p. 72).

The model of Wolf (1988)

Wolf develops three aesthetic stances based on Broudy's (1972) theory of aesthetic education in which the teacher directs both students' perception experiences through the scanning method and students' expression with art media (Zimmerman, 1988). These three stances consist of making, observing, and inquiring. There are three levels of acquisitions of visual skills based on the children's cognitive development. From years four-to-seven, the phase focuses on the understanding of pictures. From years eight-to-twelve, the phase focuses on the understanding of a visual system. From years thirteen-to-eighteen, the phase focuses on the understanding of artistic choice. Through sequential experiences of artistic expression and aesthetic response, a progressive growth of aesthetic development is suggested to be accomplished.

The model of Smith (1989)

Smith (1989) develops an excellence curriculum that consists of four phases for aesthetic learning. From K to third grade, the emphasis is on the informal exploration of the world of aesthetic qualities and familiarization with works of art and the art world. From fourth to sixth grade, the emphasis is on the development of perceptual skills for engaging works of art and continuing the introduction to the art world. From seventh to ninth grade, historical awareness and thinking within the context of western culture and civilization (with reference to non Western cultures) are the focus. From tenth to twelfth grade, critical appreciation of selected major works and of criteria of critical judgment, and discussions of some issues in aesthetics are the main focus (p. 142).

Accordingly, he provides four steps of developing aesthetic skills and concepts that derived from Beardsley's aesthetics. The skills and concepts are traced from a simple phase gradually to a more complex and intense one (Smith, 1989, pp. 214–216).

The models of Project Zero & Arts Propel (Gardner, 1989; 1993, pp. 134–153)

Project Zero was founded in 1967 at the Harvard Graduate School of Education by the noted philosopher Nelson Goodman. Investigators around him interested in the psychological and educational aspects of his theory of symbols, which describes those symbol systems of special importance in the arts as well as the modes of symbolization which they embody. During the first years of the project, much of the work involved interdisciplinary discussion and analysis of major concepts and processes in the arts. In the 1970's, Project Zero became more fully devoted to psychological issues. One of the two groups directed by Gardner, called the "Developmental Group", focused on the development of symbol-using skills in normal and gifted children. Through years of investigations, the project shifts from the philosophical analysis and psychological experimentation to practical efforts in educational settings. Arts Propel exemplifies this shift.

The research of Project Zero points up that perceptual, historical, critical, and other peri-artistic activities should be closely related to, and emerge from, a child's own productions. The Domain Projects of Arts Propel go in the same direction that artistic growth goes, from doing to learning the knowledge of specific domain. Moreover, Arts Propel has attempted to set down the dimensions of production, perception, reflection, and approaches to work that can be applied to student processfolios and the projects contained therein.

Basically, the assertions of Project Zero and Arts Propel focus on the deep learning of art that is based on, and should start from the individuals' direct experiences and from individuals' artistic expression to foster their aesthetic ability.

The model of Csikszentmihalyi & Robinson (1990)

This study supported by Getty Center aims to structure and identify the characteristics of aesthetic experience by using an empirical method. It is different from those which investigated the average viewer's response to art. Instead, it constructs a model of the ideal experience based on the highest forms in which it can be expressed. Three parts of open-ended questionnaires were used to investigate the experience of the professionals such as curators, educators, and directors of major collections of art. Four main dimensions structure the aesthetic experience: knowledge, communication, perception, and emotion.

The findings indicate that the depth or complexity of the aesthetic experience—but not its intensity—depends on how many of these dimensions are used in the interpretation of the work (Csikszentmihalyi & Robinson, 1990, p. 180).

It also states a developmental trend that many people are first attracted by the visual impact of the formal qualities of objects, such as an unusual and strong shape or a vivid color combination. Emotional content is often the second step, while intellectual challenges are usually discovered later, and sometimes unwillingly. As a result, it suggests that without skills to recognize the possibilities contained in the artwork, the experience will remain shallow (Csikszentmihalyi & Robinson, 1990, p. 186).

The model of Feldman (1980, 1994)

Feldman's theory derives from the thought of Vygotsky (1962, 1978) and the developmental theory of Piaget (1954, 1963). In contrast to Piaget who ignores the environmental factor, Feldman emphasizes the importance of environmental conditions. Instead of concerning the mind of individuals, he tends to focus more on the relation between individuals and the environment. Feldman expands the notions of developmental theory by providing five basic sets of domains in continuum: universal, cultural, disciplined, idiosyncratic, and unique. From universal to unique, it is allowed to account for change in nonuniversal developmental domains. In his assertion, nonuniversal domains are stage like but do not imply that all individuals will reach the most developed stages or levels. In order to advance a developmental level, environmental conditions need to be specific, cultural and planned. Therefore, environmental contributions play a crucial role in nonuniversal development. Map drawing was used to begin the study of nonuniversal domains and the conditions under which their stages or levels are achieved.

According to Feldman, "art is inherently not a universal activity" (1983, p. 19), "experience in and exposure to art are believed to lead to aesthetic sensibilities" (1985, p. 88). In this sense, appropriate instruction of discipline in the arts leads to an enhancement of aesthetic judgment and appreciation.

Implication for future research

Overall, this research explained above have contributed a fundamental and universal

understanding of individuals' aesthetic abilities, and the way these aesthetic abilities could be fostered. Feldman's theory provides a whole structure of developmental landscape. Csikszentmihalyi's research clarifies how a discipline constitutes a discipline. Smith presents an ideal method of aesthetic learning. Gardner and Wolf give practical phases by combining artistic and aesthetic expression. While Machotka, Coffey, Clayton, Brunner, Housen, and Parsons predict aesthetic developmental levels. In contrast to explicit methodology of Housen, Parsons's work had caused a sharp controversy (Goldsmith & Feldman, 1988, pp. 85–93; Pariser, 1988, pp. 93–103; Diblasio, 1988, pp. 103–107). However, his and Housen's models of understanding aesthetic experience has been supported by the empirical comparison study of Mockros. Moreover, these two models were sampled in the book of "Beyond Universals in Cognitive Development" through the study of Mockros. Feldman states that:

> We were not able to break down the domain into elements at this point, making detailed analyses of transitions a goal for future research. But the domain of aesthetic judgment and reasoning does seem to conform quite well to theoretical predictions about developmental levels and sequences, leading us to conclude that further research in this domain is justified (Feldman, 1994, p. 132).

Although there are some arguments about the stage points as too theoretical and inconsistent with the process of individual progress (Wilson & Wilson, 1981), stages are simply a mean by which researchers can begin to describe and organize the cognitive strategies that individuals bring to their act (Hardiman & Zernich, 1980, p. 12). The key point is how this information concerning developmental levels can be appropriately applied. As Mockros indicates, "Moreover, since the higher levels of nonuniversal developmental domains cannot be achieved without specific deliberate instruction, a more thorough understanding of the domain will help us to better define the educational goals and curriculum by suggesting optimal means for facilitating artistic sensitivity and awareness" (1989, p. 71).

From the point of view of developmental phenomena, the growth of aesthetic development may reach universal scenes. For the development itself, an individual's progression varies from each other depending on his exposures. As the claims of Vygotsky (1962, 1978), Feldman (1983, 1985, 1987, 1994), and many others indicate, environmental factors play an important role in aesthetic development.

This research indicates a universal scheme that aesthetic abilities are related to their

cognitive development and the experiences with art. From novice to expert, aesthetic experiences need to be explored, and aesthetic skills and concepts have to be trained. Because these empirical findings of predicting developmental levels only reflect an educated westerners' development in this domain, they imply a nonuniversal possibility that individual's aesthetic growth might follow different paths and speeds. Therefore, how the developmental levels will be culturally different needs to be further explored. Moreover, other specific knowledge of this domain (except aesthetic judgment, e.g. aesthetic concepts, art historical knowledge, personal experience of art, or technical knowledge of art)would be valuable to develop.

Table 1　Summary of Methodological Characteristics and Results of Selected Studies of Aesthetic Development

***Investigating Specific Element**

Study	Activity	Subjects	Stimulus	Instrumentation	Statistical treatment	Related variables	Results
Lark-Horovitz, B., 1937 "On Art Appreciation of Children I"	Test: Choosing & reasoning	461 (6–16 Y, average group) 72 (11–16 Y, special, gifted group) F & M almost equal	12 pictures selected by children's preference. They represent 12 different subjects	Questionnaire	Percentage of choices & categories of reasons	Age, Picture Average & gifted children referring to their drawing abilities Question Gender	A sharp difference in choice between boy and girls of an early age. Different aesthetic understanding of both average & special groups
Lark-Horovitz, B., 1938 "On Art Appreciation of Children II"	Test: Choosing & reasoning	479 (6–15 Y, average group) 44 (6–15 Y, special, gifted group)	51 pictures exhibit for younger children, 43 pictures for older	Questionnaire	Percentage of choices & categories of reasons	Age Average & gifted abilities Question Gender Picture	Not great difference between two groups in interesting certain personality types Content & color are most concern Special child concerns quality
Child, I., 1964 "Esrhetic Sensitivity in Childhood"	Test	1148 (1–12 grade)	pairs of picture	Question: record sheet	Mean Alpha Coefficient Mean Correlation	Grade Gender Socio-economic Question Picture	Primary grades tended to disagree with expert choice, this tendency reduced along with grade increased
Gardner, H., 1970 "Children's Sensitivity to Painting Styles"	Test	20 Grade 1 20 Grade 3 20 Grade 6 20 Grade 9 M slightly larger.	Twenty picture arrays	Score	One-way analysis	Grade Location	No significant difference in 1, 3, 6 grades, 9 graders was better. Factors influence sensitivity
Frechtling, J. A. & Davidson, P. W., 1970 "The development of the concept of artistic style"	Classify arrangement (sorting)	50 (5, 6, 7, 12 G & adults, 10 for each)	16 color prints of oil paintings: artistic style, subject matter, and color	Score	Two-way analysis (age by stimulus dimension)	Grade Types of prints	Children seldom based on artistic style, subject matter was important, increased with age

Study	Method	Sample	Materials	Procedure	Analysis	Variables	Results
Ecker, D., 1973 "Analyzing children's talk about art" Children can think	Class discussion an hour	A six-grade class	Theories of art & contemporary realistic & abstract	Tape-record Observation	Analyze Dialogue	Grade Question	Children's knowledge about art is not derived entirely from innate structures of the mind Creatively in language that could be called aesthetic inquiry
Salkind, L. & Salkind, N., 1973 "A Measure of Aesthetic Preference"	Classify arrangement	40 (5, 6 grade)	5 sets of 6 pictures (each set consisted from a realistic to an abstract)	Score	Chi Square Coefficient Alpha	Grade Type of picture	Different from previous research, the majority of response were on abstract end of the continuum.
Moore, B., 1973 "A Description of Children's Verbal Responses to Works of Art"	Interview: choosing, reasoning	100 (1, 4, 7, 10, 12 grades) F & M equal	3 set of reproduction (each set consists 3, each subject responds to 1 set)	Score	Chi Square	Grade Type of picture Question Gender	No difference in gender, younger more objective, older more character-expression. All prefer representational style
Gardner, H. Winner, E. Kircher, M.. 1975 "Children's conceptions of the arts"	Interview (20-45 minutes)	121 (4-16 Y) F & M equal	Aesthetic media (a work of art, read a poem, played a recorded passage) Broad topics	Tape-record	Analysis three groups compare in three categories: 1. Production of works 2. Identities of works 3. Evaluation of works	Age Questions	Specific changes occurred in the children's cognitive development in relation to their art knowledge
Hardiman, G. & Zernich, T., 1977 "Influence of Style & Subject Matter on the Development of Children's Art Preference"	Test	60 (3-4, 5-6, 7-8 grade) F & M equal	10 color slide of paintings	Test booklet	Balanova Tukey Post Hoc Test General analysis of variance	Grade Gender Type of painting	Style was more influential than subject matter in shaping preference, realistic paintings more preferred than semiabstract.
Rosenstiel, Morison, Siverman & Gardner, 1978 "Critical judgment"	Test	180 (1, 3, 6, 10 G; 45 for each G) to 4 groups	12 pairs of reproductions	Testing Scoring	Analysis Description Comparison by 9 categories	Grade Question Reproduction	A limited ability to discriminate among the questions in the realm of the arts or to present more than superficial

Study	Method	Sample	Materials	Analysis	Data	Variables	impressions of art
Taunton, M., 1980 "The Influence of Age on Preference"	Test	150 (4, 8, 12, 16 grade & adult, 30 each) F & M equal	130 color reproductions in 3 categories	Five-factor analysis	Record in booklet of 24 pages Rating	Age Gender Type of picture	4 years old can sometimes use complex dimensions in aesthetic judgment. Similar preference among 8, 12, 16 & adult
Johnson, N., 1982 "Children's meanings about art"	Interview	251 (k–12) 4 Districts	Question: What is art? What do you think art is? Can you tell me what art is?	Description Interpretation in categories: Types of meanings, Time and place, Act, Content, Art form, Medium, Purpose and use, Value, Personal choice	Tape-record Observation	Age Different art requirement of districts Questions	Elementary grader: more often refer to time & place, act, and content. Six grade began to value & personal choice. Discrepancy between saying and doing Art was perceived as personally.
Hardiman, G. & Zernich, T., 1985 "Discrimination of Style in Painting"	Test	80 (4 group, K, 3, 6, College sophomores, 20 in each group)	15 color slide (3 array, 5 for each array)	Two-way analysis of variance	Score	Age Grade Type of painting	Younger children were capable of classifying painting by style, older were more greater accuracy.
Steinberg, D. & De-loache, J., 1986 "Preschool Children's Sensitivity to Artistic style"	Test: matching painting	48 (3, 4, 5 Y) F & M equal	36 slide of painting	Two-way Three-way analysis, ANOVA.	Score	Age Gender Order Condition	Preschool children preferred matching painting by subject matter, were capable of using style clue
Russell, R., 1988 "Children's philosophical inquiry into defining art"	Test	Experimental group: 26 (5 & 6 G, same class) Control group: 25	Teaching intensive definitions of art 14-item of rating scale	Pretest Posttest ANOVA MANOVA Reliability	Rating Tape-record	Grade Question	Children at 5 & 6 G have the intellecture potential to improve verbal reasoning about defining art

***Investigating Stage Development**

Study	Method	Sample	Materials	Analysis	Data	Variables	impressions of art
Machotka, P., 1966 "Aesthetic Criteria	Interview	120 (6–12 Y, 15 M for each,15 young-	15 pictures (3 in a group. 10 triads,	Relative frequency Interrater reliability	Questionnaire	Age Location	Corresponding to Piaget's three major stages in the

Study	Sample	Stimuli	Instrument	Recording / Scoring	Analysis	Variables	Findings (development of intelligence)
in Childhood" Project Zero, 1967–	adult of 18 Y)	each picture shows twice)					Perceptual, historical, critical, peri-artistic activities should related to productions
Coffey, A. W., 1968 "A Developmental Study of Aes. Preference"	120 (K, 4 grade, College, 40 each) F & M equal	12 pairs post-card of paintings	Interview choosing & reasoning			Grade Personality Painting	3 stages point Corresponding to Piaget's framework
Clayton, J., 1974 "An Investigation into the Developmental Trends in Aes."	5–17 Y	3 well-known reproductions	Interview	Tape-record	Qualitative analysis	Age Question Type of picture	4 stages point Viewer moves from a rudimentary enumeration items to an integrated sophisticated discussion
Brunner, C., 1975 "Aesthetic Judgment"	122 (26 of 3 grade, 24 of 7 G 24 of 12 G 24 college, 24 college & art back)	8 pairs of postcard size print of painting, sculpture, photographs of buildings	Interview choosing & reasoning			Grade Type of print Major	6 stages point Some of evaluations were shared and developed in a systematic way with age
Parsons, Johnston, Durham, 1978 "Development stages in children's aesthetic Responses"	156 (1–12 G) 13 for each G	8 painting reproductions (4 for 1–6 G, 4 for 7–12 G)ques-tions	Interview	Tape-record Rating	Analysis Description Interpretation in stage point by 6 categories: samblance, subject matter, feeling, artist's properties, color, judgment	Grade Questions Painting	A development of aesthetic response was identified by 6 topics and stages
Feldman, D. H., 1980 "Beyond universal in cognitive development"	63 (fifth G to exam transition through a long-range lens)	drawing	Mapping	Score	Frequency Histogram	Grade Time	5 regions of continuum universal, cultural, disciplined idiosyncratic unique
Housen, A., 1983	90 (14–55 Y)	3 reproductions	Interview	Score	Reliability	age	5 stages

Study	Method	Sample	Materials	Rating/Score	Analysis	Variables	Findings
"The eye of the beholder"							Accountive, Constructive, Classifying, Interpretive Recreative
Parsons, M., 1987 "How We Understand Art"	Interview	300 (4–50 Y)	8 prints	Rating Tape-record		Age Question Print	5 stages point Aesthetic ability is related to age and experience
Wolf, D., 1988 "Aesthetic growth"							3 stancesa: making, observing, inquiring
Smith, R. A., 1989 "Aesthetic learning"							4 phrases & stepts for aesthetic learning
Mockros, C., 1989 "A comparison of two model"	Survey	71 (18–52 Y) 20 of M 51 of F	3 reproduction	Score	Questionnaire	Age Major Reproduction	Two model are predicable for aesthetic development
Csikszentmihalyi & Robinson, 1990 "The art of seeing"	Survey & Interview	52 (4 group: 12 under 34 Y 13 between 35–38 Y 13 between 39–45 Y 14 over 46 Y)	Question	Score	Mean ANOVA	Age Education Question	4 structures of aesthetic experience: knowledge, communication, perception emotion
Housen, A., 1992 "Validating a Measure of Aesthetic Development"	Interview	Two independent groups (40 each, 2, 4 grade)	Reproduction of art work	Rating Tapw-record	Pretest Posttest Reliability Chi Square	Grade Time Reproduction	A range of influences of the program on their thinking, aesthetic growth requires long-term learning

Note: A little information is not shown because it is not available in the article. F represents female, M represents male, G represents grade. Only Feldman's work used drawing task was selected, because his theory is also concerned with aesthetic development.

References

Baldwin, J. M. (1975). *Thought and things: A study of the development and meaning of thought or generic logic* (V. III & IV). New York: Macmillan.

Battin, M. P., Fisher, J., Moore, R., & Silvers, A. (1989). *Puzzles about art.* New York: St. Martin 's Press.

Battin, M. P. (1994). Cases for kids: Using puzzles to teach aesthetics to children. *Aesthetics for young people* (pp. 89–104). Champaign, Illinois: University of Illinois Press.

Beardsley, M. C. (1982). Some persistent issues in aesthetics. In M. J. Wreen & D. M. Callen (Ed.), *The aesthetic point of view.* Ithaca: Cornell University Press.

Broudy, H. (1972). *Enlightened cherishing: An essay in aesthetic education.* Urbana: University of Illinois Press.

Brunner, C. (1975). *Aesthetic judgment: Criteria used to evaluate representational art at different ages.* Unpublished doctoral dissertation, Columbia University.

Child, I. L. (1964). Esthetic Sensitivity in childhood. *Development of sensitivity to esthetic values.* New Haven, CT: Yale University.

Clark, G. A., Day, M. & Greer, W. D. (1987). Discipline-based art education: Becoming students of art. *Journal of Aesthetic Education*, 21 (2), 129–193.

Clayton, J. R. (1974). *An investigation into the developmental trends in aesthetics: A study of qualitative similarities and differences in young.* Unpublished doctoral dissertation, University of Utah.

Coffey, A. W. (1968). A developmental study of aesthetic preference for realistic and nonobjective paintings (Doctoral dissertation, University of Massachusetts, 1968). *Dissertation Abstracts International*, 29, (12b), 4248.

Csikszentmihalyi, M., & Robinson, R. E.(1990). *The art of seeing.* Malibu, CA: The Getty Center for Education in the Arts.

Diblasio, M. K. (1988). Educational application of how we understand art: An analysis. *Journal of Aesthetic Education*, 22 (4), 103–107.

Ecker, D. W. (1973). Analyzing children's talk about art. *Journal of Aesthetic Education*, 7 (1), 58–73.

Efland, A. D. (1995). The Spiral and the lattice: Changes in cognitive learning theory with implications for art education. *Studies in Art Education*, 36 (3), 134–153.

Eisner, E. W. (1985). Aesthetic modes of knowing: Learning and teaching the ways of knowing. In E. W. Eisner (Ed.), *Eighty-fourth year book of the National Society for the Study of Education, part II* (pp. 23–36). Chicago: University of Chicago Press.

Erickson, M. (1986). Teaching aesthetics K–12. In S. M. Dobbs (Ed.), *Research readings for discipline-based art education: A journey beyond creating* (pp. 148–161). The National Art Education Association.

Feldman, D. H. (1983). Developmental psychology and art education. *Art Education*, 36 (2), 19–31.

Feldman, D. H. (1985). The concept of nonuniversal developmental domains: Implications for artistic development. *Visual Arts Research*, 11, 82–89.

Feldman, D. H. (1987). Developmental psychology and art education: Two fields at the crossroads. *Journal of Aesthetic Education*, 21 (2), 243–259.

Feldman, D. H. (1994). *Beyond universals in cognitive development*. Norwood, NJ: Ablex.

Frechtling, J. A. & Davidson, P. W. (1970). The development of the concept of artistic style: A free classification study. *Psychonmic Science*, 18 (2), 243–259.

Gardner, H. (1970). Children's sensitivity to painting styles. *Child Development*, 41 (3), 813–821.

Gardner, H., Winner, E., & Kircher, M. (1975). Children's conceptions of the arts. *Journal of Aesthetic Education*, 9 (3), 60–77.

Gardner, H. (1983). A cognitive view of the arts. In S. M. Dobbs (Ed.), *Research readings for discipline-based art education: A journey beyond creating* (pp. 102–109). The National Art Education Association.

Gardner, H. (1989). Zero-based arts education: An introduction to arts propel. *Studies in Art Education*, 30 (2), 76.

Gardner, H. (1990). *Art education and human development*. Los Angeles: The Getty Center for Education in the Arts.

Gardner, H. (1992). The cognitive revolution: Consequences for the understanding and education of the child as artist. In B. Reimer & R. A. Smith (Ed.), *The arts, education, and aesthetic knowing* (pp. 92–123). Chicago: The University of Chicago Press.

Gardner, H. (1993). *Multiple intelligences*. New York: Basic Books.

Goldsmith, L. T., & Feldman, D. H. (1988). Aesthetic judgment: Changes in people and changes in domains. *Journal of Aesthetic Education*, 22 (4), 85–93.

Goodman, N. (1968). *Languages of art: An approach to a theory of symbols*. Indianapolis: Bobbs-Merrill.

Greer, W. D. (1984). Discipline-based art education: Approaching art as a subject of study. *Studies*

of Art Education, 25 (4), 212–218.

Greer, W. D. (1987). A structure of discipline concepts for DBAE. *Studies of Art Education*, 28 (4), 227–233.

Greer, W. D. (1993). Developments in discipline-based art education (DBAE): From art education toward arts education. *Studies of Art Education*, 34 (2), 91–101.

Hardiman, G. W & Zernich, T. (1977). Influence of style and subject matter on the development of children's art preferences. *Studies in Art Education*, 19 (1), 29–34.

Hardiman, G. W & Zernich, T. (1980). Some considerations of Piaget's cognitive-structuralist theory and children's artistic development. *Studies in Art Education*, 21 (3), 10–18.

Hardiman, G. W & Zernich, T. (1985). Discrimination of style in painting: A developmental study. *Studies in Art Education*, 26 (3), 157–162.

Housen, A. (1983). *The eye of the beholder: Measuring aesthetic development*. Unpublished doctoral dissertation, Harvard Graduate School of Education.

Housen, A. (1992). Validating a measure of aesthetic development for museums and schools. *ILVS Review: A Journal of Visitor Behavior*, 2 (2), 213–237.

Johnson, N. R. (1982). Children's meanings about art. *Studies in Art Education*, 23 (3), 61–67.

Kerlavage, M. S. (1995). A bunch of naked ladies and a tiger: Children's responses to adult works of art. In C. M. Thompson (Ed.), *The visual arts and early childhood learning*. The National Art Education Association.

Kern, E. J. (1984). The aesthetic education curriculum program and curriculum reform. *Studies in Art Education*, 25 (4), 219.

Kohlberg, L. (1981). *The philosophy of moral development*. New York: Harper & Row.

Lark-Horovitz, B. (1937). On art appreciation of children, I: Preference of picture subjects in general. *Journal of Educational Research*, 31 (2), 118–137.

Lark-Horovitz, B. (1938). On art appreciation of children, II: Portrait preference study. *Journal of Educational Research*, 31 (8), 572–598.

Machotka, P. (1966). Aesthetic criteria in childhood: Justifications of preference. *Child Development*, 37 (4), 21–28.

Mockros, C. (1989). *Aesthetic judgment: An empirical comparison of two stage development theories*. Master's thesis. Submitted to Tufts University Eliot-Pearson Child Study Center.

Moore, B. E. (1973). A description of children's verbal responses to works of art in selected grades one through twelve. *Studies in Art Education*, 14 (3), 27–34.

Moore, R. (1994). Aesthetics for young people: Problems and prospects. *Aesthetics for young people* (pp. 5–18). Champaign, Illinois: University of Illinois.

Pariser, D. (1988). Review of Michael Parsons's how we understand art. *Journal of Aesthetic Education*, 22 (4), 93–103.

Parsons, M. (1976). A suggestion concerning the development of aesthetic experience in children. *Journal of Aesthetics and Art Criticism*, 34 (3), 305–314.

Parsons, M. J., Johnston, M., & Durham, R. (1978). Developmental stages in children's aesthetic responses. *Journal of Aesthetic Education*, 12, 85–104.

Parsons, M. J. (1987). *How we understand art*. New York: Cambridge University Press.

Parsons, M. J. (1992). Cognition as interpretation in art education. In B. Reimer & R. A. Smith (Ed.), *The arts, education, and aesthetic knowing* (pp. 70–91). Chicago: The University of Chicago Press.

Parsons, M. J. & Blocker, H. G. (1993). *Aesthetic and education* (pp. 154–180). Champaign, Illinois: University of Illinois Press.

Piaget, J. (1954). *The construction of reality in the child*. New York: Basic Books.

Piaget, J. (1963). *The origins of intelligence in children*. New York: Norton.

Rosenstiel, A., Morison, P., Silverman, J., & Gardner, H. (1978). Critical judgment: A developmental study. *Journal of Aesthetic Education*, 12, 95–197.

Russell, R. L. (1988). Children's philosophical inquiry into defining art: A quasi-experimental study of aesthetics in the elementary classroom. *Studies in Art Education*, 29 (3), 282–291.

Salkind, N. & Salkind, L. (1973). A measure of aesthetic preference. *Studies in Art Education*, 15 (1), 21–27.

Smith, R. A. (1995). *Excellence II: The continuing quest in art education*. The National Art Education Association.

Steinberg, D. & Deloache, J. (1986). Preschool children's sensitivity to artistic style in paintings. *Visual Arts Research*, 12 (1), 1–10.

Stewart, M. G. (1994). Aesthetic and art curriculum. *Aesthetics for young people* (pp. 77–88). Champaign, Illinois: University of Illinois.

Taunton, M. (1980). The influence of age on preferences for subject matter, realism, and spatial depth in painting reproductions. *Studies in Art Education*, 25 (4), 219–225.

Taunton, M. (1982). Aesthetic responses of young children to visual arts. *Journal of Aesthetic Education*, 16 (3), 94.

Vygotsky, L. S. (1962). *Thought and language*. Cambridge, MA: The M. I. T. Press.

Vygotsky, L. S. (1978). *Mind in society*. Cambridge, MA: Harvard University Press.

Wilson, B., & Wilson, M. (1981). The use and uselessness of developmental stages. *Art Education*, 34 (4), 4–5.

Wolf, D. P. (1988). The growth of three aesthetic stances: What developmental psychology suggests about discipline-based art education. *Issues in discipline-based art education: Strengthening the stance, extending the horizons* (pp. 85–100). The Getty Center for Education in the Arts.

Wolf, D. P. (1989). Artistic learning as conversation. In D. Hargreaves (Ed.), *Child and the arts*. Milton Keynes, England: Open University Press.

Wolf, D. P. (1992). Becoming knowledge: The evolution of art education curriculum. In P. W. Jackson (Ed.), *Handbook of research on curriculum* (pp. 953–956). New York: Macmillan.

Zimmerman, E. (1988). A response to Dennie Wolf's paper, "the growth of three aesthetic stances: What developmental psychology suggests about discipline-based art education". *Issues in discipline-based art education: Strengthening the stance, extending the horizons* (pp. 101–103). The Getty Center for Education in the Arts.

第二節　我國青年藝術觀念之探討

——繪畫表現上「像」與「不像」問題的看法

前　言

　　一件藝術作品被創作出來，透過藝術家獨特藝術語言的表現，其所呈現的世界，不外是實際的或想像的景象。其意義與價值，便來自於觀者依其所處的文化背景、個人的藝術經驗與價值觀念等所給予的解釋。於是，有關藝術的解釋必然存在著多元面貌與不完全的特質 ❶。然而，如何適切的回應藝術與人生，則有賴於得當的態度與能力去發現美感物體的特色。

　　誠如學科本位藝術教育理論的倡導，藝術教育的目標不僅希望培育具有藝術表現能力的人才，同時更強調能造就具有審美能力的一般國民。因此，藝術教育不僅應該具備教導藝術創作的領域，更應該含括藝術史、藝術批評、與美學的課程（郭禎祥，1993；Clark, Day & Greer, 1987）。我國現階段國小、中學與高中的美術課程標準即契合此理論基礎之導向，課程的編制包括創作、鑑賞與實踐的領域。其中，鑑賞課程的比重，在國中與高中的階段並且隨年級的增加而提高。此外，在國小、中學階段增列鄉土藝術活動的課程，高中則增列藝術生活的課程（教育部，1993，1994，1996）。這些舉措無不映出審美教育的重要性。因此，如何培養、提升個人的審美能力，乃為現階段藝術教育所致力的課題。

　　由於審美教育的重視與提倡，一方面，不少的研究提出有關美感學習的教學策略或課程架構（郭禎祥，1993；Efland, 1995; Greer, 1984, 1987, 1993; Russell, 1991; Smith, 1994; Wolf, 1989, 1992）；在另一方面，有關藝術觀念或審美能力的調查研究，則提供教與學方面有價值的資訊（郭禎祥，1996；許信雄，1994；崔光宙，1992；Ecker, 1973; Housen, 1992; Johnson, 1982; Moore, 1973; Russell, 1988; Wilson, 1966, 1972）。藝術觀念實徵之研究乃審美能力研究之一環，其重點，在於探討觀者在賞識美感物體時的思考與觀念。這類的研究可提供線索瞭解，觀者在面對藝術界與人生時審美知覺的成長情形，有助於教與學的有效運作。如果，我們對於學生的審美知覺能有較多的瞭解，那麼，一位藝術教育工作者將能更有自信去營造與組織一良好的學習環境。誠如俄國學者 Vygotsky (1978) 的建言，一良好的學習環境可以創造出最接近發展的區域，使進階

❶有關藝術解釋之「不完全性」，請參閱：Parsons & Blocker (1993, pp. 44–49)。

的發展成為可能 (a zone of proximal development that make an advance development possible, 1978, pp. 79–91)。

　　Battin 等學者 (Battin et al., 1989) 在《關於藝術的謎題 (*Puzzles about Art*)》一書中，列舉有關藝術與美感物體中「特殊謎題的例子 (specific puzzle cases)」，來引發對於審美議題的洞察與審美理論的試探與挑戰，這些案例可運用於審美的教學或研究。在此書第三章「意義與解釋 (Meaning and Interpretation)」中的案例之一，為關於畢卡索 (Picasso) 的一幅肖像畫。畫中所描寫的對象是一位姓名為 Françoise Gilot 的女子。畢卡索以其獨特的造形結構來表現，畫面所呈現的與 Gilot 本人的實際相貌有了距離 (Battin, Fisher, Moore & Silvers, 1989, p. 63, 如圖 1)。

圖 1　畢卡索為 Gilot 所繪的肖像畫。
（©Succession Picasso 2004）

　　我們對於一幅畫作的認知與賞識，往往是從一幅畫的主題開始。對多數人而言，一幅畫的主題是它看起來像什麼。你的相片是一幅你的影像，因為它看起來像你。你是你肖像畫的主題，因為你的肖像畫模做你。可是當肖像畫的主題看起來不像你時，便可能產生矛盾的現象，這種矛盾主要是來自於你對於畫中主題的詮釋，你的詮釋即流露出你個人對於藝術的態度與思考。因此，這種「像」與「不像」之間的距離，可引導學習者對於模做與真實性之間，藝術的表現、意義、解釋與真理的思考。

　　那麼，我國青少年對於繪畫表現上，「像」與「不像」的看法會是如何？美術專業與非美術專業者之間的觀念是否有別？甚至，美術專業中，年級是否關係其見解？藉由這個案例，三個問題被用來探索其藝術的觀念，其中第一與二的問題直接引自 Battin 等人在《關於藝術的謎題 (*Puzzles about Art*)》書中的問題：

　　問題一、如果我們想熟悉 Gilot 的長相，我們可以從畢卡索的作品學到較多或是從 Gilot 的相片？
　　問題二、是肖像畫或相片是較好的代表？
　　問題三、如果你的肖像畫被畫成類似的作品，你可以或不可以接受？為什麼？

　　作為哲學性學科一支的美學，其所探索的問題不外有關藝術的對象、鑑賞與解釋、

藝術的評價、藝術的創造和文化的背景。有關藝術對象的問題，是關係著藝術的定義、藝術的結構、或藝術對象感覺與形式上的特質。藝術的鑑賞與解釋，是探討藝術品表現性的特質或意義，這些表現性的特質或意義源自作品的內容中，藝術家所企圖表達的和觀賞者的反應。有關藝術的評價，係敘明判斷一件藝術作品的適當標準。藝術創造的問題，乃關係藝術創造的過程。至於文化的背景，則關懷著藝術與社會、文化之間的關係 (Crawford, 1991, pp. 18–31)。本研究所探討的三個問題是涉及藝術的對象、藝術鑑賞與解釋、以及藝術評價的層面。從藝術作品中所呈現出視覺上的「像」與「不像」，引導學生對於相關問題的思考。因此，第一個問題的探察，著重瞭解學生對於藝術作品中認知價值的看法，第二個問題著重瞭解學生對於藝術作品中美感價值的看法，第三個問題著重瞭解學生對於藝術作品形式結構的看法及其價值判斷的標準。

研究目的與假設

經由此三個問題的調查，本研究的目的在於瞭解：

一、美術系大學部 4 年級與 2 年級的學生以及非美術系大學部學生對於第一個問題的看法。

二、美術系大學部 4 年級與 2 年級的學生以及非美術系大學部學生對於第二個問題的看法。

三、美術系大學部 4 年級與 2 年級的學生以及非美術系大學部學生對於第三個問題的看法。

四、美術專業、年級別與藝術觀念的關係。

本研究假設：

一、美術系大學部 4 年級與 2 年級的學生對於第一個問題的看法是相同的。

二、美術系大學部 4 年級與 2 年級的學生對於第二個問題的看法是相同的。

三、美術系大學部 4 年級與 2 年級的學生對於第三個問題的看法是相同的。

四、美術系與非美術系大學部學生對於第一個問題的看法是相同的。

五、美術系與非美術系大學部學生對於第二個問題的看法是相同的。

六、美術系與非美術系大學部學生對於第三個問題的看法是相同的。

研究方法

研究對象為 56 位美術系大學部 2 年級與 4 年級的學生，與 60 位非美術系大學部

的學生。美術系學生中有 25 位 2 年級和 31 位 4 年級，女生占 86%。非美術系的學生係來自不同科系選修通識課程者，其中女生占 75%。研究對象以整班的方式選取。

以問卷的方式，學生填答三個問題：一、如果我們想熟悉 Gilot 的長相，我們可以從畢卡索的作品學到較多或是從 Gilot 的相片？二、是肖像畫或相片是較好的代表？三、如果你的肖像畫被畫成類似的作品，你可以或不可以接受？為什麼？

問卷上呈現 Gilot 本人的相片及畢卡索所作的 Gilot 肖像畫，直接引用自 Battin 等人在《關於藝術的謎題》一書中之插圖 (Battin et al., 1989, p. 63)。

學生填答問卷之前，被告知有關畢卡索作此肖像畫的過程——「畢氏原以寫實的方式表現，在作畫過程中思及馬蒂斯曾以綠色表現頭髮，因而在形式上有所改變，此外，並談及作家 Stein 對此畫作的批評，認為其不像 Gilot 本人，畢卡索則回應表示，終究這作品會看起來就像是她（見 Battin et al., 1989, p. 62）」。在描述完有關畫作的訊息之後，研究者同時讓受訪者瞭解其所回答的意見是無所謂對或錯，每一種看法均有其意義。調查過程所需時間約為十五至二十五分鐘。所有資料收集於 85 年 1 月至 86 年 3 月。

研究分析

本研究採質與量的研究，對於封閉性問題的解答直接以量的分析，並以卡方檢定不同年級層之間，美術專業與非專業之間，學生觀念的傾向是否有別；對於開放性問題的解答先以質的分析，然後確立回答之類別後，予以整理、量化。因為每一對象對每一開放性問題的回答，可能涵蓋的不僅是一個類別的觀念向度，因此，對於開放性問題的瞭解，係從次數百分比之分配，來瞭解其觀念的傾向。

在仔細判讀所有學生對於第三問題之回答所給予的理由後，將屬性相似之概念予以類分。美國美學與美術教育學者帕森斯 (Parsons, 1993) 於其著作《美學與教育 (*Aesthetics and Education*)》一書第三章：「藝術與其所再現的世界 (Art, and the World It Represents)」中所提，一件藝術作品之存在，其意義分別來自於四種不同關係的解釋：一、觀者，二、作品所呈現出來的世界，三、創造此作品之藝術家，四、此藝術品所屬的文化、藝術界，或與其他藝術品之間的關係，或此藝術品本身元素與形式之間的關係 (Parsons, 1993, p. 67)。該理念用來作為檢視分析學生所給與之理由的理論基礎，再依實際所得的資料予以整理歸納，建立本研究第三個問題中開放性解答之概念傾向的類別。大致上，學生係分別從：一、藝術品，二、藝術家，三、個人或觀賞者，或四、藝術之作用、價值或功能等角度來解釋其選擇。藝術品的類別，主要述及有關藝術作品的表現性與表現的方式；藝術家的類別，則為有關藝術家從事創作時的感覺、態度

或意圖等的考量；個人或觀者的類別，著重有關個人或觀者的興趣、關懷或理解；藝術作用等的類別，係有關藝術的意義、實用性或目的等的述說。

研究結果

一、研究假設一被推翻，美術系大學部 4 年級與 2 年級的學生對於第一個問題的看法，有顯著的差異。

　　問題一、如果我們想熟悉 Gilot 的長相，我們可以從畢卡索的作品學到較多或是從 Gilot 的相片？

在大學 4 年級的樣本中，有 80.6% 的學生認為想熟悉 Gilot 的長相，從 Gilot 的相片可以學得較多，有 9.7% 的學生認為從畢卡索的作品，9.7% 的同學持中間看法；至於大學 2 年級的學生則有 48.0% 的學生認為想熟悉 Gilot 的長相，從 Gilot 的相片可以學得較多，有 32.0% 的學生認為從畢卡索的作品，20.0% 的同學持中間看法（如表 1）。4 年級與 2 年級的學生對於此一問題的看法，有顯著的差異，$\chi^2 = 6.78$, df = 2, $\underline{p} < 0.05$。

表 1　各年級回答「問題一」之次數（百分比）分配表

年級別／選項	畢卡索作品	Gilot 的相片	中間立場	合計
大學 4 年級	3	25	3	31
	(9.7)	(80.6)	(9.7)	(55.4)
大學 2 年級	8	12	5	25
	(32.0)	(48.0)	(20.0)	(44.6)
合計	11	37	8	56
	(19.6)	(66.1)	(14.3)	(100.0)

二、研究假設二被推翻，美術系大學部 4 年級與 2 年級的學生對於第二個問題的看法有顯著的差異。

　　問題二、是肖像畫或相片是較好的代表？

在大學 4 年級的樣本中，有 90.3% 的學生認為肖像畫是較好的代表，有 9.7% 的學生持中間看法，沒有學生認為相片會是較好的代表；至於大學 2 年級的學生則有 60.0%

的學生認為肖像畫是較好的代表，8.0% 的學生認為是相片，有 32.0% 的學生持中間看法（如表 2）。4 年級與 2 年級的學生對於此一問題的看法，有顯著的差異，$\chi^2 = 7.65$，df = 2，$\underline{p} < 0.05$。

表 2　各年級回答「問題二」之次數（百分比）分配表

年級別／選項	肖像畫	相片	中間立場	合計
大學 4 年級	28	0	3	31
	(90.3)	(0.0)	(9.7)	(55.4)
大學 2 年級	15	2	8	25
	(60.0)	(8.0)	(32.0)	(44.6)
合計	43	2	11	56
	(76.8)	(3.6)	(19.6)	(100.0)

　　三、保留研究假設三，美術系大學部 4 年級與 2 年級的學生對於第三個問題的看法沒有顯著的差異。

　　問題三、如果你的肖像畫被畫成類似的作品，你可以或不可以接受？為什麼？

　　在大學 4 年級的樣本中，有 90.3% 的學生認為其肖像畫被畫成類似的作品是可以接受的，有 9.7% 的學生持中間看法，沒有學生認為不可以接受；至於大學 2 年級的學生則有 96.7% 的學生認為可以接受，4.0% 的學生認為不可以接受（如表 3）。4 年級與 2 年級的學生對於此一問題的看法，沒有顯著的差異，$\chi^2 = 3.71$，df = 2，$\underline{p} > 0.05$。

表 3　各年級回答「問題三」之次數（百分比）分配表

年級別／選項	可以	不可以	中間立場	合計
大學 4 年級	28	0	3	31
	(90.3)	(0.0)	(9.7)	(55.4)
大學 2 年級	24	1	0	25
	(96.0)	(4.0)	(0.0)	(44.6)
合計	52	1	3	56
	(92.9)	(1.8)	(5.4)	(100.0)

　　35.0% 多數美術系大學 4 年級的學生接受其肖像畫被畫成類似如此作品的理由，是從藝術品的角度提出解釋，其次 32.5% 的學生是從藝術家的觀點予以說明。從藝術

品的角度，主要敘及此類的作品「可以表現對象內在的本質」，「對象的個性或特徵」，「較具思想性」。以藝術家的觀點說明時則表示：「尊重作者本身的創作力」，「其對對象主觀的看法」，「是藝術家個人獨特的繪畫語言的呈現」。

　　至於 34.4% 多數大學 2 年級的學生接受其肖像畫被畫成類似如此作品的主要理由，是從藝術品的角度提出解釋，強調如此的肖像畫「可以表現出相片中所沒有的個人特質」，「內在精神」，「較為生動」，「不呆板」，「較能掌握內在的特質」。其次，有 31.3% 的學生是從個人或觀者的觀點予以說明，此項類別著重於：「我想知道從另一個人眼中看來我是什麼樣子」，「想看自己變成抽象之後，有什麼構成特質」，「試著瞭解自己的外貌形象和本身特質所呈現給人的觀感」。

　　在所有的理由中，較少的部分（13.9% 的理由）敘及「更值得流傳、珍存」，「一件有感情的作品會比一張機械式的相片來得有意義」，「比相片有意義」等從藝術之作用、價值或功能等角度來解釋其選擇的理由。僅有一位 2 年級學生表示不可以接受，其理由是從藝術品的觀點來說明，「既然要求他畫『肖像畫』，那就須肖其像而繪之，怎麼可以畫成這樣?」有關各年級學生所持理由之觀念傾向，所出現之次數頻率詳如表4。

表 4　各年級回答「問題三」，接受之理由的次數（百分比）分配表

年級別／選項	藝術品	藝術家	個人或觀賞者	藝術之作用等	合計
大學 4 年級	14	13	9	4	40
	(35.0)	(32.5)	(22.5)	(10.0)	(55.6)
大學 2 年級	11	5	10	6	32
	(34.4)	(15.6)	(31.3)	(18.8)	(55.6)
合計	25	18	19	10	72
	(34.7)	(25.0)	(26.4)	(13.9)	(100.0)

　　四、研究假設四被推翻，美術系與非美術系大學部學生對於第一個問題的看法有顯著的差異。

　　問題一、如果我們想熟悉 Gilot 的長相，我們可以從畢卡索的作品學到較多或是從 Gilot 的相片?

　　在大學美術系的樣本中，有 66.1% 的學生認為想熟悉 Gilot 的長相，從 Gilot 的相片可以學得較多，有 19.6% 的學生認為從畢卡索的作品，14.3% 的同學持中間看法；至於大學非美術系的學生則有 75.0% 的學生認為想熟悉 Gilot 的長相，從 Gilot 的相片

可以學得較多，有 23.3% 的學生認為從畢卡索的作品，1.7% 的同學持中間看法（如表5）。美術系與非美術系大學部的學生對於此一問題的看法，有顯著的差異，$\chi^2 = 6.45$, df = 2, p < 0.05。

表5　美術系與非美術系大學部學生回答「問題一」之次數（百分比）分配表

年級別／選項	畢卡索作品	Gilot 的相片	中間立場	合計
美術系	11	37	8	56
	(19.6)	(66.1)	(14.3)	(48.3)
非美術系	14	45	1	60
	(23.3)	(75.0)	(1.7)	(51.7)
合計	25	82	9	116
	(21.6)	(70.7)	(7.8)	(100.0)

　　五、研究假設五被推翻，美術系與非美術系大學部學生對於第二個問題的看法有顯著的差異。

　　問題二、是肖像畫或相片是較好的代表？

　　在大學美術系的樣本中，有 76.8% 的學生認為肖像畫是較好的代表，有 3.6% 的學生認為相片會是較好的代表，有 19.6% 的學生持中間看法；至於大學非美術系的學生則有 53.3% 的學生認為肖像畫是較好的代表，36.7% 的學生認為是相片，有 10.0% 的學生持中間看法（如表6）。美術系與非美術系大學部的學生對於此一問題的看法，有顯著的差異，$\chi^2 = 19.64$, df = 2, p < 0.0001。

表6　美術系與非美術系大學部學生回答「問題二」之次數（百分比）分配表

年級別／選項	肖像畫	相片	中間立場	合計
美術系	43	2	11	56
	(76.8)	(3.6)	(19.6)	(48.3)
非美術系	32	22	6	60
	(53.3)	(36.7)	(10.0)	(51.7)
合計	75	24	17	116
	(64.7)	(20.7)	(14.7)	(100.0)

　　六、研究假設六被推翻，美術系與非美術系大學部學生對於第三個問題的看法有

顯著的差異。

　　問題三、如果你的肖像畫被畫成類似的作品，你可以或不可以接受？為什麼？

　　在大學美術系的樣本中，有 92.9% 的學生認為其肖像畫被畫成類似的作品是可以接受的，有 1.8% 的學生認為不可以接受，有 5.4% 的學生持中間看法；至於大學非美術系的學生則有 73.3% 的學生認為可以接受，20.0% 的學生認為不可以接受，有 6.7% 的學生持中間看法（如表 7）。美術系與非美術系大學部的學生對於此一問題的看法，有顯著的差異，χ^2=9.99, df = 2, p < 0.01。

表 7　美術系與非美術系大學部學生回答「問題三」之次數（百分比）分配表

年級別／選項	可以	不可以	中間立場	合計
美術系	52	1	3	56
	(92.9)	(1.8)	(5.4)	(48.3)
非美術系	44	12	4	60
	(73.3)	(20.0)	(6.7)	(51.7)
合計	96	13	7	116
	(82.8)	(11.2)	(6.0)	(100.0)

　　34.7% 多數美術系大學部的學生接受其肖像畫被畫成類似如此作品的理由，主要是從藝術品的角度提出解釋。從藝術品的角度，主要敘及此類的作品「可以表現對象內在的本質」，「對象的個性或特徵」，「較具思想性」，或「較能掌握內在的特質」等。

　　至於 36.2% 多數非美術系大學部的學生，接受其肖像畫被畫成類似如此作品的理由，主要是從藝術品的角度提出解釋，其次 34.8% 的學生是從個人或觀者的觀點予以說明。從藝術品的角度所提出的理由，強調如此的肖像畫「可以有另一面另一種方式呈現」，「除了表面之外還有內在的東西」，「很能凸顯對象真正的特徵」，「自我的表現可以藉由多樣的方式，寫實的畫或許可以真切的顯現自己的影像，但其他畫也有其可以表達的地方啊！」從個人或觀者的觀點予以說明，則著重於「可以使被畫者更瞭解別人眼中的自己與真實的自己」，「可以提供不認識我的人對我有想像的空間，也提供認識我的人，在畫中找尋與在他印象中的我的類似性與差別性，那是很有趣的事」，或「可以由他人眼裡看出自己究竟在別人眼中是怎樣的一個人」。

　　在所有的理由中，很少的部分（10.6% 的理由）敘及藝術之作用、價值、或功能等層面的解釋。20.0% 的非美術系學生表示不可以接受，其理由有 75.0% 是從藝術品的角度來敘明，學生表示「雖富有創意，但我心目中肖像畫應作最忠實的呈現」，「因

為感覺太抽象，若非認真仔細琢磨，是不能發現本人的相貌」，「肖像畫著重的是外表、長相，用如此寫意的手法，應不算是肖像畫」，「因為畫的有點古怪本身無法瞭解或看出這作品的美感」。有關美術系與非美術系學生所持理由之觀念傾向，所出現之次數頻率詳如表 8。

表 8　美術系與非美術系回答「問題三」，接受之理由的次數（百分比）分配表

年級別／選項	藝術品	藝術家	個人或觀賞者	藝術之作用等	合計
美術系	25	18	19	10	72
	(34.7)	(25.0)	(26.4)	(13.9)	(51.1)
非美術系	25	15	24	5	69
	(36.2)	(21.7)	(34.8)	(7.2)	(48.9)
合計	50	33	43	15	141
	(35.5)	(23.4)	(30.5)	(10.6)	(100.0)

討　論

一、研究目的一：美術系大學部 4 年級與 2 年級的學生以及非美術系大學部學生對於第一個問題的看法

問題一、如果我們想熟悉 Gilot 的長相，我們可以從畢卡索的作品學到較多或是從 Gilot 的相片？

對於第一個問題，大多數的美術系 4 年級的學生認為從相片對於個人的長相能有較多的認識，美術系 2 年級的學生之間有較多不同的見解，而非美術系的學生與美術系 4 年級學生的看法較為接近，二者傾向認同相片較肖像畫更具認知上的價值。

二、研究目的二：美術系大學部 4 年級與 2 年級的學生以及非美術系大學部學生對於第二個問題的看法。

問題二、是肖像畫或相片是較好的代表？

對於第二個問題，大多數美術系 4 年級的學生傾向於認為肖像畫是較好的代表，而六成美術系 2 年級的學生與接近六成的非美術系學生持有相同的看法。相對的，在這三個調查群體中，認為相片是較好的代表者，以非美術系的學生占多數，其次為美術系 2 年級的學生，沒有一位 4 年級的學生贊同此看法；此外，最多的 2 年級學生陷

於兩難的選擇。

三、研究目的三：美術系大學部 4 年級與 2 年級的學生以及非美術系大學部學生對於第三個問題的看法

問題三、如果你的肖像畫被畫成類似的作品，你可以或不可以接受？為什麼？

對於第三個問題，絕大多數的美術系 4 年級與 2 年級的學生，以及多數非美術系的學生可以接受此種非寫實性的繪畫表現樣式來為其肖像畫，其理由主要從藝術品的觀點提出解釋，學生普遍的認為此類的創作較能顯現出對象內在的特質。其中，除以藝術品的表現性或表現方式為考量之外，美術系 2 年級的學生與非美術系的學生看法較為接近，並從個人或觀賞者的興趣或關懷層面出發，他們期盼瞭解自己在別人眼中的印象，至於美術系大學 4 年級的學生則傾向於以藝術家的立場，體認畫家的想法與感情，尊重作者的創造力與其獨特繪畫語言的呈現。此外，在所有的說詞中，有關藝術的作用、價值或功能的因素是較少被論及的一環。

相對的，在這三個調查的群體中，最多數的非美術系學生表示不能接受此種非寫實性的繪畫表現樣式，其理由主要是來自對於肖像畫侷限的認知，認為肖像畫必須是寫實的，或認為此種畫法無法表達美感。

四、美術專業、年級別與藝術觀念的關係

從前述的統計分析，我們可以發現，美術專業與非專業之間對於此藝術表現上「像」與否有關問題的思考，有顯著的不同。在另一方面，美術專業之間，不同的年級別，亦呈現出不盡相同的看法。美術系高年級的學生對於藝術之認知價值與審美價值之間的區分較為明晰，亦即，當美術系 4 年級的學生普遍的贊同肖像畫較相片是比較好的代表時，他們並不認為從肖像畫更能認識 Gilot 的長相。

大體而言，美術專業的學生接受非寫實性的繪畫表現方式較非美術專業學生高，而且美術專業年級高者，較傾向於以專家的立場與經驗來描述其理由。在所有思考藝術品本身的表現方式或表現性的陳述中，學生不曾從作品的形式結構，或形式與表現性之間關係的分析來述說其理由，亦不曾以作品的文化背景來作解釋。

結　語

審美能力的發展，與個人在思考以及回應美感物體方面能力的逐漸成長有關。這

種能力的表現，為知覺與認知的心智活動，不同於創作一件作品的能力，但是，創作的經驗有助於審美能力的提升。事實上，創作與審美能力的發展，交織著個人全面的藝術成長（陳瓊花，1997）。然而，這種成長並非是自然成熟的結果，而是有賴於外界的文化力量與學科的訓練，一種非普遍性的發展 (Feldman, 1994)。因此，審美能力的培養，必須透過計畫性藝術與美感經驗的提供，以及有效的刺激與引導來進行。

　　從本研究所得來之訊息，審美教育的實施，不僅應以加強學生審美知覺的敏銳性為鵠的，同時亦應培育學生審美思考、推理與口語表達的能力。針對美術專業與非專業之學生，美術專業經驗程度不同之學生，如何分別編選不同的教材與議題，以加深或加廣其藝術之學習，誠為未來進一步研究的方向。

參考書目

中文

郭禎祥 (1993)。當前我國美術教育新趨勢。臺北：國立臺灣師範大學中等教育輔導委員會。

郭禎祥 (1996)。幼童對美術館的初起概念：跨文化研究。美育，78，41–53。

許信雄 (1994)。兒童對國畫的偏好之研究。兒童美術教育研究委員會編，海峽兩岸兒童藝術教育的改革與研究論文集。臺北：中華民國美術教育學會、兒童美術教育研究委員會。

崔光宙 (1992)。美感判斷發展研究。臺北：師大書苑。

陳瓊花 (1997)。審美發展理論之探討及其對未來研究之意義。尚未發表。

教育部編 (1993)。國民小學課程標準。臺北市：編者。

教育部編 (1994)。國民中學課程標準。臺北市：編者。

教育部編 (1996)。高級中學課程標準。臺北市：編者。

外文

Battin, M. P., Fisher, J., Moore, R. & Silvers, A. (1989). *Puzzles about art*. New York: St. Martin's Press.

Clark, G. A., Day, M. D. & Greer, W. D. (1987). Discipline-based art education: Becoming students of art. *Journal of Aesthetic Education*, 21 (2), 129–193.

Crawford, D. W. (1991). The questions of aesthetics. In R. A. Smith & A. Simpson (Eds.), *Aesthetics and art education*. Urbana: University of Illinois Press.

Ecker, D. W. (1973). Analyzing children's talk about art. *Journal of Aesthetic Education*, 7 (1), 58–73.

Efland, A. D. (1995). The spiral and the lattice: Changes in cognitive learning theory with implica-

tions for art education. *Studies in Art Education*, 36 (3), 134–153.

Feldman, D. H. (1994). *Beyond universals in cognitive development*. Norwood, NJ: Ablex.

Greer, W. D. (1984). Discipline-based art education: Approaching art as a subject of study. *Studies in Art Education*, 25 (4), 212–218.

Greer, W. D. (1987). A structure of discipline concepts for DBAE. *Studies in Art Education*, 28 (4), 227–233.

Greer, W. D. (1993). Developments in discipline-based art education (DBAE): From art education toward arts education. *Studies in Art Education*, 34 (2), 91–101.

Housen, A. (1992). Validating a measure of aesthetic development for museums and schools. *ILVS Review: A Journal of Visitor Behavior*, 2 (2), 213–237.

Johnson, N. R. (1982). Children's meanings about art. *Studies in Art Education*, 23 (3), 61–67.

Moore, B. E. (1973). A description of children's verbal responses to works of art in selected grades one through twelve. *Studies in Art Education*, 14 (3), 27–34.

Parsons, M. J. & Blocker, H. G. (1993). *Aesthetics and education*. Champaign, Illinois: University of Illinois Press.

Russell, R. L. (1988). Children's philosophical inquiry into defining art: A quasi-experimental study of aesthetics in the elementary classroom. *Studies in Art Education*, 29 (3), 282–291.

Russell, R. L. (1991). Teaching students to inquire about art philosophically: Procedures derived from ordinary-language philosophy to teach principles of concept analysis. *Studies in Art Education*, 32 (2), 94–104.

Smith, R. A. (1994). *General knowledge and arts education*. NW: Heldref.

Vygotsky, L. S. (1978). *Ming in society*. Cambridge, MA: Harvard University Press.

Wilson, B. G. (1966). An experimental study designed to alter fifth and sixth grade students' perception of painting. *Studies in Art Education*, 8 (1), 31–42.

Wilson, B. G. (1972). The relationship between years of art training and the use of aesthetic judgmental criteria among high school students. *Studies in Art Education*, 13 (2), 34–43.

Wolf, D. P. (1989). Artistic learning as conversation. In D. Hargreaves (Ed.), *Children and the Arts*. Milton Keynes, England: Open University Press.

Wolf, D. P. (1992). Becoming knowledge: The evolution of art education curriculum. In P. W. Jackson (Ed.), *Handbook of research on curriculum* (pp. 945–963). New York: Macmillan.

第三節　兒童與青少年之審美推理

──兒童與青少年在描述，表示喜好，和判斷一件藝術作品時的觀念傾向

摘　要

　　本研究之目的在於探討不同年級層的兒童與青少年：1.如何描述一件藝術作品，2.陳述其個人喜好時的態度，3.判斷一件藝術作品的標準，4.表示喜好與判斷一件藝術作品時的差異。研究樣本取自參與美國伊利諾大學，美術與設計學系所設週末美術班的一般地區學校學生24位，包括3、5、7年級，和美術與設計學系的學生。每一年級階層各6位，男女各半。研究結果指出審美技巧涵蓋從簡單的描述視覺性的審美客體之構成要素，而至於辨識這些要素間的關係，再至於解釋整體品質的特色。當描述，表示喜好，和判斷同一件藝術作品時，不同年級的學生展現不同的審美技巧和概念。當描述一件作品時，3、5年級者傾向於述說題材，在7年級時有所轉變，對於形式特質和表現性的描述，隨年級的增長而增多。當表示個人喜好時，對於3年級者題材和色彩是主要因素，5年級者著重色彩，7年級者要求作品的表現性，大學生則側重表現性與設計。當評價作品時，3年級者依據題材，五年級者為色彩，而七年級和大學生主要依據技術與表現性。在表示喜好和評價時，除了推理上的差異外，也顯示出在選擇上的不一致。甚至小學三年級的學生可以區別對於其個人喜好與評價藝術作品時的理由差異。不同的問題導致學生對於同一件藝術作品不同的回應。藉以引導學生進行作品反應的問題，會影響學生所作評論的類型。

關鍵詞：美術教育　審美教育　審美推理　審美技巧　審美概念

Children's and Adolescent's Conceptions in Describing, Preferring, and Judging a Work of Art

Introduction

The Importance of Studying Children's Conception of Art

How do people understand and reflect upon the artistic enterprise is the focus of conception of art studies. The arts have been an inseparable part of our every day life for centuries. We depend upon the arts to carry us toward the richness of our humanity. As an audience, being able to properly associate with a work of art is dependent on the view's contextual knowledge and his/her skill at discrimination. The potential for appreciation requires an appropriate attitude and the ability to notice the relevant qualities in aesthetic objects. Therefore, knowing and researching how to foster the ability of appreciation becomes an important educational issue.

In recent decades, two approaches to art education have evolved. On one hand, the notions of Discipline-Based Art Education curriculum (Clark, Day & Greer, 1987; Greer, 1984, 1987, 1993), Project Zero and Art Propel (Wolf, 1989, 1992), a Humanities Curriculum for Arts Education (Smith, 1994), and a Lattice Curriculum (Efland, 1995) have been suggested as effective teaching strategies for aesthetic learning. On the other hand, the investigation of individual's conception of art has been developed as a way to reveal valuable information for teaching and learning (Housen, 1992).

The study of children's and adolescent's conceptions of art concerns the thinkings and ideas that individuals have had when they appreciate aesthetic objects. It can provide clues for helping individual's progressive achievement in facing the art world and the rest of their life. In teaching, if we could know more about the aesthetic sensitivity of youngsters and adolescents, we would be more confident in organizing and analyzing a good learning environment for them. As Vygotsky suggests, a good learning environment creates a zone of proximal development that makes an advance development possible (Vygotsky, 1978, pp.

79–91). Obviously, the study of conception of art has potential value with both current curricular policy and practicability.

The Earlier Research in This Field

There are two main directions of research in this field. One begins with the investigation of children's drawings in dealing with art media to infer what they think about art. Research in this direction has been primarily concerned with creative development (Cox, 1992; Golomb, 1992; Kellogg, 1970). The line of research involves talking about works of art with children to reveal how they think about art (Burner, 1975; Chui, 1992; Ecker, 1973; Gardner, Winner & Kircher, 1975; Housen, 1983; Johnson, 1982; Lark-Horovitz, 1937, 1938; Machotka, 1966; Mockros, 1989; Moore, 1973; Rosenstiel, Morison, Silverman & Gardner, 1978; Parsons, 1978, 1987; Wolf, 1988). Research in this direction were more oriented towards cognitive development. Both of these research programs are based on a stimulus-response framework.

In the study of individual's talking about works of art, testing, discussing or interviewing have been applied as effective methods for collecting information. Some researchers utilize open-ended questions-responses. Other researchers examine some specific topical responses. Still others evaluate the achievement of children by both open-ended and specific topical responses. What kind of feelings might children have when they face a work of art? What kind of thoughts might come to their minds? Do they notice the formal properties of a work of art? Could they articulate their preferences and judgments about a work of art? All of these aesthetic questions have been considered.

As a result of sequences of these studies, a general developmental progression has been described outlining the specific changes in thinking about art that occur with regards to individual's relative cognitive development, their knowledge and experience of art, and their social and cultural background. In general, among children of primary school age, the younger dominantly prefer subject matter and color as criteria of responses. Gradually, as children get older, they tend to use more complicated criteria such as technique, composition, and affective tone.

The Problem

Both studies of aesthetic reasoning and progressive achievement in aesthetic reasoning

are main topics in the field of aesthetic development. The study of individual's aesthetic reasoning is the base for the study of progressive achievement in aesthetic reasoning, which may try to establish or reexamine a stage-point of view (Chui, 1992; Housen, 1983; Mockros, 1989; Parsons, 1978, 1987; Wolf, 1988). Aesthetic reasoning has to do with individual's concepts about specific questions or objects. This study was planned to identify individual's aesthetic reasoning by specific questions along with an image. When individuals are asking to respond to a work of art by writing or verbalizing, they have to apply aesthetic perceptual skills and appropriate express their concepts. Therefore, sources of variation among the responses offer the clues for understanding how individual's aesthetic reasoning a work of art.

What is the source of variation among the responses of children and adolescents in a single sample? Different responses may due to variable aesthetic perception skills and a diversity of concepts between individuals. If we agree that the development of aesthetic skills and concepts ranges from simple visual perception to highly complex discernment and interpretation abilities, these aesthetic skills and concepts could then be clearly examined by designing specific questions. For example, the question asking an individual to describe a work of art is different from asking an individual to judge a work of art. In order to respond to carefully constructed questions, individuals have to employ their aesthetic skills and concepts more precisely.

The objective of this paper is to explore, how children apply their aesthetic skills and concepts in describing, preferring and judging a work of art with exactly this methodology.

Statement of Purpose

1. To examine how children and adolescents of different grade levels describe the work of art.
2. To record the manners in which they state their preferences about a work of art between different grade levels.
3. To understand what kind of criteria children and adolescents use for judging the work of art at different grade levels.
4. To analyze differences between the preferences and judgments that children and adolescents made in responding to the work of art at different grade levels.

Focus of Research

Five key questions will be addressed:

1. How do children and adolescents of different grade levels describe a work of art?
2. How do children and adolescents state their preferences about a work of art between different grade levels?
3. What kind of criteria do they use for judging a work of art at different grade levels?
4. What is the relationship between the preferences and judgments that the children and adolescents made in responding to a work of art at different grade levels?

Procedures

Subjects

Twenty-four subjects were selected from third, fifth, and seventh grade students who attended an art school program at the University of Illinois, and college-level students of art and design at the University of Illinois. These college-level students taught in the art school program. There were five college sophomores and one college junior. Six students, three boys and three girls, were selected at random from each of these four grade level. The data was collected in February, 1996.

Visual Stimuli

A best way to develop an understanding of students is to talk with them in a deliberate and preplanned way. This means choosing a provocative work, introducing it to students and persistently asking them questions that are designed to clarify their ideas about it (Parsons & Blocker, 1993, p.156).

Chagall's paintings, the "Portrait of Vava" is a very hallucinated portrait, laying less stress on likeness than on the human significance of her role. The figure with green face and having a diminutive loving couple in her lap might challenge children's thinking. It is more likely to provoke students' responses. Therefore, this image was used to investigate how stu-

dents justify aesthetic qualities of a work of art.

Each subject was requested to respond to a one of Chagall's paintings, the "Portrait of Vava", made in 1966. The 21 cm×15 cm reproduction was colored in a book first published in the United States in 1985 by Rizzoli International Publications.

Interview Procedure

The subjects were interviewed individually, and given the following instruction:

> I am going to show you a picture, and I want to know
>
> how you feel and think about this picture based on
>
> three questions. There are no right or wrong answers.
>
> Thank you for your time.

After these instructions, each subject was directed to look at this reproduction carefully and leisurely, to answer these questions:

1. What do you see in this picture?

 (describe it as well as you can)

2. How do you like it?

 (do you like it or not, give reasons for your comment)

3. Do you think it is a good painting or not, why?

 (give reasons for your judgment)

There was no time limit. Generally, it took about ten minutes for a student to finish a questionnaire. When a student seemed to finish a question, the interviewer might ask the student "Anything else?". Some of the students would keep writing, while some of the students replied that was all. However, the interviewer tried to repeat this question until the interviewee had nothing left to say about that question.

Analysis of the Data

The criteria for analyzing and classifying the comments made by the subjects was based on a careful reading of the responses and a modified version of previous research. Responses were divided into three classes: description, preference, and judgment. The categories of responses in each class were then coded and frequencies scored. The categories of description were: 1. Single subject, 2. Multiple subjects and background, 3. Formal description of subject or background, 4. Expression, 5. The relation between formal property and

expression. The categories of preference were: 1. Subject, 2. Color, 3. Line, 4. Design, 5. Technique, 6. Expression, 7. Reality. The categories of judgment were: 1. Subject, 2. Color, 3. Design, 4. Technique, 5. Expression, 6. Reality, 7. General.

Explanation of categories of description:

1. Single subject: Identification with a single subject represented. Examples: "Dinosaur", "people", "house".

2. Multiple subjects and background: Indentification of more than one subject and description of their relationship. Examples: "A lady with a dinosaur." "Woman in a chair and a picture on the ground."

3. Formal description of subject or background: Identification of formal properties (such as color, shape, or size)of subjects or background. Examples: "An alien queen, dark color and some bright." "Some kind of red lizard in the background."

4. Expression: Recognition of the objective character of the picture or subjective association with the picture. Examples: "She looks very solemn." "I see a woman sitting and looking distressed."

5. The relation between formal property and expression: Interpretation of the effect of the picture by analyzing the relation between formal property and expression. Examples: "I love blue background, it brings out the woman (green-faced and yellow-faced) and her fury (red dinosaur/creature)." "I see a woman who appears to be acting in a nonchalant way because of her relaxed clothes and cool colors she is painted in."

Explanation of categories of preference is as follows:

1. Subject: Reference to the subject represented. Examples: "A lot of stuff." "I like the pictures."

2. Color: Identification of the colors used. Examples: "It is very colorful." "I think the colors are interesting."

3. Line: Identification of the line represented. For example: "I like the intensities and variations of line."(in this case, except line, technique had also being considered.)

4. Design: Concern about the composition or arrangement of the objects or elements in the picture. Examples: "It is like a multi-picture." "There are too many cool colors contrasted with a couple of areas of warm color."

5. Technique: Concern with the skills or technique of the painting. For example: "The painting technique does not appeal to my eye."

6. Expression: Concern of the objective character of the picture, the artist's intention, or subjective association with the picture. Examples: "It has an interesting message." "Sim-

ple colors, direct glace of woman, sweet, serene, powerful."

7. Reality: Comparison with existing norm. For example: "I like more realistic art." The definition of the judgment categories from one to six is the same. The category of "general" was a general statement. For example: "It is a good one." "It is creative."

Analysis of the response was broken down in two steps: every sense unit was identified and scored to one of the categories of each question; then relative frequency of appearance of each category was sorted by grade in each question.

There were two clinical analysts, the principle researcher and a doctoral student, reading and judging the whole responses separately. By holding the definition of each category stable, we obtained 87 percent inter-judgment reliability. However, an agreement was made over 96 percent of the entire data set.

Results and Discussion

Question 1: How do children and adolescents of different grade levels describe a work of art?

The data collected in this study indicated that children and adolescents at different grade levels made different types of descriptive statements about the work of art. The different focuses are shown in the Table 1. When asking children "What do you see from this picture", the children in third grade were prone to pick up a single subject matter in the picture. For example, they might say "dinosaur, people, house, bird", or "lady, bird, house". Otherwise, they emphasized describing the relationship between different subject matters, or subject matter and background. For example, they described that "a lady with a dinosaur", or "a woman in a chair and a picture in the ground".

While the children of the fifth grade level were also prone to seize on single subject matter, compared to the third grade level, they tended to depict multiple subject matters. Otherwise, they were interested in describing the expressiveness of the picture, or the formal property of the subject matter or background. For examples of expressiveness, a child said that "she looks very solemn". Another child indicated that "it looks like a happy lady holding a doll". As to the formal property, a child stated that "an animal that is like a half dog and a half dragon". She tried to describe the shape of the subject matter.

Table 1 *Percentage Frequency of Appearance of Each Category by Grade in Description*

Grade level Percent giving reason Categories	3 Grade	5 Grade	7 Grade	College
Single subject	33.33%	30.76%	0%	0%
Multiple subjects and background	33.33%	15.38%	18.18%	22.22%
Formal description of subject or background (color, or shape)	11.11%	23.08%	18.18%	22.22%
Expression (subjective emotion, objective character)	22.22%	23.08%	45.6%	33.33%
The relation between formal property and expressiveness	0%	7.7%	18.18%	22.22%
Total	100%	100%	100%	100%

Note: N=6 per Grade Group

At seventh grade level, the most frequent type of statement was the expressiveness of the picture. For example, a child described the picture was "an imaginative emotion, a dream". Another example was that "I see a woman who is maybe struggling with her love life and maybe she wants to go somewhere in her life that would change her ideas towards something that is bothering her". The other example was that "I see a woman sitting and looking distressed, I also see a dragon that has something to do with her feeling". In the description of picking up the expressiveness of the picture, it might be a statement of the viewer's emotional association, the character of the picture itself, or the combination of these two. This trend also shared by the group of college level of art major students.

Although the proportion of expressiveness in college level was less than seventh grade level, it is more evenly distributed to other areas. In fact, the college level students spread out their next attentions to: the relationship among subjects, and background; the formal property; and interaction between formal property and expressiveness. A typical example of statement which included this four areas was that "I see a woman who appears to be acting in a nonchalant way because of her relaxed clothes and cool colors she is painted in. Behind the woman, the figure behind the woman is some sort of animal that appears almost demon like because it is painted in a violent red. The rest of the scene evokes a calm and sullen night scene. It almost appears dream like".

Overall, identifying subject matters was the main point of describing an art work at both third and fifth grade levels. This trend shifted to the aspect of subjective emotion and

objective character at seventh grade level. On the other hand, the ability to describe the interaction between formal property and expressiveness increased along with grade level.

Question 2: How do children and adolescents at different grade levels state their preferences about a work of art?

Responses to the question "how do you like it?" with the different reasons given sorted according to grade level are shown in Table 2.

Table 2　*Percentage Frequency of Appearance of Each Category by Grade in Preference*

Grade level Percent giving reason Categories	3 Grade	5 Grade	7 Grade	College
Subject	30%	11.11%	0%	0%
Color	40%	33.33%	33.33%	15.38%
Line	0%	0%	0%	7.7%
Design (composition, arrangement)	10%	11.11%	0%	30.76%
Technique	0%	0%	11.11%	15.38%
Expression (subjective emotion, objective character)	10%	22.22%	44.44%	30.76%
Reality	10%	22.22%	11.11%	0%
Total	100%	100%	100%	100%

Note: N=6 per Grade Group

Most children in third grade focused on the color and subject matter of the picture. One child said "O.K. sort of nice and not nice too colorful", implying that the color seemed to be the criterion of his taste. Another example, the statement was "I like the colors and pictures". Therefore, both color and subject matter were important to her. While an extreme example was stated as: "It looks strange because there are green people, dinosaur and people live together. People are bigger than dinosaurs." In this case, he concerned not only with the design of the picture, but the reality of the scene. Unconsciously, he might compare the present scene with his internal acceptable mode, or the knowledge of the relevant objects. However, this kind of comment was rare in the third grade level.

The children of fifth grade put emphasis on the color. For example, a child said "I think the colors are interesting, I like it". Another child had a similar comment "it is very colorful

—that is neat". Next to this reason, reality and expression increased importance in this grade level. The reason stated such as "I like the arm shape because it looks real", or "It is okay. I like more realistic art. I like it a bit because it is out of the ordinary". These examples indicated that comparison to reality was the main criterion for their personal gratification. Otherwise, when child said "I like it a lot, it makes me feel good, I just like it", or "it has strange color on the woman's face. I like that", the expression of the picture was preferable. Either the objective character of the picture itself or the subjective emotional association with the picture was the main concern. This standard became the most frequent at seventh grade level.

When children of seventh grade level demonstrated their preference, either like or dislike, it depended on the expression of the picture. A child said "it has a strange message, but it is not visually appealing. For this, I don't like it a lot". Another child mentioned "I like it because it describes a part of me that I would want to see greater things and go farther". Color was the next most common category that guided their preference. A child indicated that " I like it, mainly because it has nice, loud colors, ..." Another typical example was that "I don't really like it. It is too dark, the colors are too dark." It seems that favorite color guarantees the pleasure of seventh graders.

As to the group of college students, they indicated that expression and design were equally significant in their preferences. For example, one comment was "I like it, it is a successful piece though it seems cliche in its composition due to the fact that it is a common frontal portrait with a central figure that (next to the color arrangement)is nothing new or exciting." Another example stated that "I think that the composition works really well too. I also like the vagueness and darkness of the work." Here, the composition or arrangement of the elements in the picture was taken into account for deciding preference.

In general, the subject matter and color were two main concerns for the children of third grade level, while color was mentioned most of the time by children of fifth grade level. Children of seventh grade level were most interested in the expression of the picture. Both design and expression equally attracted the students' attention of college level students.

Question 3: What criteria do children and adolescents at different grade level use for judging a work of art?

Responses to the question "do you think it is a good painting or not, why?" with the

different reasons given sorted according to grade level are shown in Table 3. As shown in Table 3, subject matter was the most important criteria for third graders. Children at this grade level judged a work to be good based on the things, details, or objects in the painting. For example, one child said "I think it is good because I like dinosaur." another child mentioned that "because it has...and lots of things in the back." After this criterion, design and expression of the picture were equally important. A child explained his dislike by saying " no, it is so sloppy, because a lot of things mix together." In this situation, the design of the picture was his basis to evaluate a work to be good. Another child indicated it was good because "it has a lot of thinking". By saying that, the student indicated that the expression of the painting was taken into account.

Table 3　*Percentage Frequency of Appearance of Each Category by Grade in Judgment*

Grade level Percent giving reason Categories	3 Grade	5 Grade	7 Grade	College
Subject	37.5%	11.11%	0%	0%
Color	0%	33.33%	0%	9.09%
Design (composition, arrangement)	25%	22.22%	14.28%	18.18%
Technique	0%	0%	42.86%	36.36%
Expression (character of the painting, the artist's intention)	25%	22.22%	42.86%	36.36%
Reality	0%	11.11%	0%	0%
General	12.5%	0%	0%	0%
Total	100%	100%	100%	100%

Note: N=6 per Grade Group

At fifth grade level, the color of the painting play the most important role in children's judgment. For example, one child found that it was good because "the color makes me feel good". Another child said "yes, it is well painted... and it has a lot of color". After this reason, design and expression were equally frequent. For example, a child said "I think it is good because it has many pictures in one, there is a lady with a painting behind, after that is a dinosaur then a tower". In this statement, obviously, the painting was judged to be good based on the arrangement of the subject matter. In the statement "I think it is a good picture because the artist really shows how the lady is feeling instead of just giving her a happy face like some people do", the child was talking about how the painting had been successfully

expressed, in other words, the expression of the painting. This criterion was frequently adopted by the children of seventh grade level.

Together with the criterion of expression, the technique of the painting was equally important at seventh grade. A typical example was "I think it is a good picture, it has good contrast between colors and uses color very well to define shape". Obviously, the skill, or technique of the painting was chosen as a standard to distinguish the property of good or bad. These two criteria continued to be the focuses at the college-leveled students.

Unlike the children of seventh grade who either used technique or expression, half of the students of college level used both of these two criteria at once. Others tended to interpret the interaction between the formal property and expression, or to analyze the effect of the materials. For example, one statement indicated that "Yes, because I enjoy bright colors that depict humanity. Brave use of red, yellow and green on subjects; very emotional, but remains peaceful as the subjects poses comes across as being static." In this case, not only color is the reason for judgment, but also the technique and expression of the painting.

Overall, the prior criterion for children of the third grade was subject matter, and color for children in the fifth grade. Both technique and expression were equally important for the seventh grade and college level.

Question 4: What is the relationship between preference and judgment that children made in responding to the work of art at different grade levels?

By comparing the percentage frequencies in Table 2 and 3, children of third grade level made some different comments on their preference and judgment. When asking the reasons for their like or dislike of the painting, they tended to more often mention color, but not when they did judgment. Subject matter was the next most important for preference, but was the highest priority for judgment. In judgment, except the subject matter, they seemed to put attention on the design and expression of the painting.

As to the fifth grade, they appeared more consistent in their decisions of preference and judgment. Both color and expression had equal frequency in preference and judgment. There was a little difference was about reality and design. It seems that when doing preference, reality was more important than design, but when making a judgment, design took the place of reality.

At seventh grade, a similar pattern was found regarding the expression of the painting.

It was the priority both for preference and judgment. When making a judgment, technique was an equally important criterion. On the other hand, color was the second important reason for preference.

As to the college level, expression and design were equally important for preference, and expression and technique were equally important for judgment. Next to the criteria of expression and design, color and technique shared the same frequency for preference. For judgment, design had priority over color, but was next to expression and technique.

On the other hand, except reasoning, there was some disparity of children's voting between preference and judgment. One out of six students at third grade did not mention that he liked this picture, but he thought it is good. One out of six students at fifth grade mentioned that it is OK, but indicated that it is a good picture. Three out of six students at seventh grade were not consistent in their choices of preference and judgment. Two of them disliked this picture, but agreed it was a good work. One said that he likes it, but did not mention it is good. Two out of six students at college level were not consistent in their choices either. One chose "like" in the preference question, but felt it was a cliche. The other one disliked the painting, but said it was a good picture. The percentage of disagreement is indicated in Table 4.

Table 4　*Percentage Frequency of disagreement in preference and judgment by Grade*

Grade level	3 Grade	5 Grade	7 Grade	College
Number of value	6	6	6	6
Number of disagreement between value of preference and judgment	1	1	3	2
Percentage of disagreement	16.67%	16.67%	50%	33.33%

In general, subject matter was an important reason for children of third grade level in making preference and judgment. Subject matter was replaced by color at fifth grade. Expression was important at both seventh and college levels.

Conclusion and Recommendations for Further Studies

The findings of this study indicated a general pattern of response that corroborated earlier research. The change from subject matter and color responses to opinions more interest-

ed in the quality of the work, formal properties as well as aspects of expression, had been confirmed.

The specific changes of responding to the work of art may emerge when questions were posed differently. The evidence collected in this study convince the investigator that questions used to solicit the responses influenced the types of comments the subject made. From the responses, we have found children of each grade level present different aesthetic skills and concepts in describing, interpreting, and evaluating a work of art. The findings support Smith's assertion that the aesthetic skills range from simply describing the components of a visual aesthetic object to discerning the relations among components, and further to interpreting the characters of overall quality (Smith, 1989). Elsewhere, Osborne has indicated that the individual's taste in the arts is different from the judgment of appreciation in the arts (Osborne, 1971). Accordingly, the reasons for like or dislike must be different from the reasons for judging a work to be good or bad. The data of this study indicates that children's statements of preference and judgment are different at different grade levels. It indicates that even children in the third grade can differentiate the reasons for their personal preferences and evaluating a work of art.

In Parsons's work, he suggests that at stage one of aesthetic development, children do not distinguish between liking and judgment. This is typically encompasses the response of preschool age children. Stage two is characteristic of elementary school children. Paintings are valued for beauty and reality. At stage three, responses are focused on expressiveness. At stage four, the viewer is interested in the formal properties. Finally, at stage five, the viewer is able to break away from tradition and assert autonomous responses (Parsons, 1987). The present approach differs from Parsons's work in eschewing stage-theory of across-the-board cognitive changes. It is in favor of an uneven penetration of mentalistic reasoning in describing, preferring, and judging a work of art. Both third and fifth graders tend to identify subject matters when describing a work of art. This trend shifted at seventh grade level. The description of formal property and expressiveness of a picture increase along with grade levels. When students state their preferences about a work of art, third graders focus on the color and subject matter, fifth graders put emphasis on the color, and seventh graders demand the expression of a picture. As to the college students, they depend on the expression and design. For judging a work of art, third graders count on subject matter, and fifth graders rely on color. The expression and technique are equally important at both seventh graders and college students. Except reasoning, there were some disparities of children's voting between preference and judgment.

The findings mentioned above would be the base for further pursuing stage-point of view in aesthetic reasoning.

The Limitations of the Present Study

There are four limitations:

1. As a pilot study, this study used small sample, more large sample sizes are required for further research.

2. This project only investigated a work of having expressive character. Investigation of different images is also desirable.

3. The difficulties of writing about a work of art may affect the responses.

4. This study used the reproductions rather than original works of art, which can affect the nature of responses.

References

Brunner, C. (1975). *Aesthetic judgment: Criteria used to evaluate representational art at different ages*. Unpublished doctoral dissertation. Columbia University.

Chui, G. C. (1992). *Aesthetic judgment development*. Taipei: National Taiwan Normal University Book Store.

Clark, G. A., Day, M. D. & Greer, W. D. (1987). Discipline-based art education: Becoming students of art. *Journal of Aesthetic Education*, 21 (2), 129–193.

Cox, M. (1992). *Children's drawing*. Harmondsworth, Middlesex, England: Penguin.

Ecker, D. W. (1973). Analyzing children's talk about art. *Journal of Aesthetic Education*, 7 (1), 58–73.

Efland, A. D. (1995). The spiral and the lattice: Changes in cognitive learning theory with implications for art education. *Studies in Art Education*, 36 (3), 134–153.

Gardner, H., Winner, E. & Kircher, M. (1975). Children's conceptions of the arts. *Journal of Aesthetic Education*, 9 (3), 60–77.

Golomb, C. (1992). *The child's creation of a pictorial world*. Berkeley and Los Angeles, CA: University of California Press.

Greer, W. D. (1984). Discipline-based art education: Approaching art as a subject of study. *Studies*

in Art Education, 25 (4), 212–218.

Greer, W. D. (1987). A structure of discipline concepts for DBAE. *Studies in Art Education*, 28 (4), 227–233.

Greer, W. D. (1993). Developments in discipline-based art education (DBAE): From art education toward arts education. *Studies in Art Education*, 34 (2), 91–101.

Housen, A. (1983). *The eye of the beholder: Measuring aesthetic development*. Unpublished doctoral dissertation. Harvard Graduate School of Education.

Housen, A. (1992). Validating a measure of aesthetic development for museums and schools. *ILVS Review: A Journal of Visitor Behavior*, 2 (2), 213–237.

Johnson, N. R. (1982). Children's meanings about art. *Studies in Art Education*, 23 (3), 61–67.

Kellogg, R. (1970). *Analyzing children's art*. Palo Alto, CA: Mayfield.

Lark-Horovitz, B. (1937). On art appreciation in children, I: Preference of picture subjects in general. *Journal of Educational Research*, 31 (2), 118–137.

Lark-Horovitz, B. (1938). On art appreciation in children, II: Portrait preference study. *Journal of Educational Research*, 31 (8), 572–598.

Machotka, P. (1966). Aesthetic criteria in childhood: Justifications of preference. *Child Development*, 37, 877–885.

Mockros, C. (1989). *Aesthetic judgment: An empirical comparison of two stage development theories*. Unpublished master's thesis, Submitted to Tufts University Eliot-Pearson Child Study Center.

Moore, B. E. (1973). A description of children's verbal responses to works of art in selected grades one through twelve. *Studies in Art Education*, 14 (3), 27–34.

Osborne, H. (1971). Taste and judgment in the arts. *The Journal of Aesthetic Education*, 5 (4), 13–28.

Parsons, M. J. (1978). Developmental stages in children's aesthetic responses. *Journal of Aesthetic Education*, 12, 85–104.

Parsons, M. J. (1987). *How we understand art*. New York: Cambridge University Press.

Parsons, M. J. & Blocker, H. G. (1993). *Aesthetics and education*. Champaign: Illinois Press.

Rosenstiel, A., Morison, P., Silverman, J. & Gardner, H. (1978). Critical judgment: A developmental study. *Journal of Aesthetic Education*, 12, 95–197.

Russell, R. L. (1988). Children's philosophical inquiry into defining art: A quasi-experimental study of aesthetics in the elementary classroom. *Studies in Art Education*, 29 (3), 282–291.

Smith, R. A. (1989). *The sense of art*. New York: Routledge, Chapman and Hall.

Smith, R. A. (1994). *General knowledge and arts education*. NW: Heldree.

Vygotsky, L. S. (1978). *Mind in society*. Cambridge, MA: Harvard University Press.

Wolf, D. P. (1988). Artistic learning: What and where is it? *Journal of Aesthetic Education*, 22 (1), 143–155.

Wolf, D. P. (1989). Artistic learning as conversation. In D. Hargreaves (Ed.), *Children and the Arts*. Milton Keynes, England: Open University Press.

Wolf, D. P. (1992). Becoming knowledge: The evolution of art education curriculum. In P. W. Jackson (Ed.), *Handbook of Research on Curriculum* (pp. 945–963). New York: Macmillan.

（原載《師大學報》，1998 年，43 卷第 2 期，頁 1–19）

Appendix A:

The Print of Chagall's work: "The Portrait of Vava", 1966.
Oil on canvas, 92×65 cm. The Artist's Collection.

(©ADAGP 2004)

Appendix B: The Questionnaire

Questionnaires

Grade: University: Gender: F ☐ M ☐

High School:

Middle School:

Elementary School:

Questions:

1. What do you see from this picture?
 (describe it to me as possible)

2. How do you like it?(give reasons)

3. Do you think it is a good one or not, why?(give reasons)

Thank you very much!

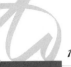

Appendix C:

Responses of Three Questions

Identification of four digits:

e.g. 01, 1, 2

01: this two characters indicate the number of data.

1: the character indicates the number of the group.

2: the character represents male, if the number is 1,
it represents female.

Description

01,1,2　A lady with a dinosaur.

02,1,2　Woman in a chair and a picture in the ground.

03,1,2　Dinosaur, people, house, bird.

04,1,1　The lady looks like she is waiting for someone who is never going to come, outside the window things are blurring and it looks like the lady has just been sitting there waiting for no one. It looks like she is in Paris and a dragon is outside her window.

05,1,1　An alien queen, dark colors and some bright.

06,1,1　Lady, bird, houses.

- -

07,2,2　It looks like a happy lady holding a doll. The thing in the background looks like a dinosaur.

08,2,2　A lizard, two woman, a house, a baby, a bird, it is night time, a tower, another house, lots of stuff.

09,2,2　Two people, Eiffel Tower, a large house, two huts lizard, moon bird.

10,2,1　A lady on a chair sitting in front of other pictures. She looks kind of odd with her green skin. She looks very solemn.

11,2,1　A princes, a dragon, a village, a bird, a tower, another lady, two people.

12,2,1 The Eiffel Tower, fish flying upside down, two ladies, an animal that's like a half dog and a half dragon.

13,3,2 An imaginative emotion a dream.

14,3,2 I see a woman sitting and looking distressed, I also see a dragon that has something to do with her feelings. The whole background is kind of like an impression of what is going on in her mind.

15,3,2 A green woman in front of a red monster, another yellow woman and the Eiffel Tower. The picture is dark a bird.

16,3,2 I see a confused and complicated image that is trying to say something. Perhaps it is trying to say that the woman has had a long life with many troubles and that she has put them all behind her.

17,3,2 I see a woman who is maybe struggling with her love life and maybe she wants to go somewhere in her life that would change her ideas towards something that is bothering her.

18,3,1 A person with a green face. Some kind of red lizard in the background. The person could be green because she is envious. The person is in Paris, France and it is nighttime.

19,4,2 It has a very beautiful mood to it, it's very soothing and soft. I see a magical place and more importantly—an artist who is at peace with himself.

20,4,1 Intense colours-emotional; peaceful, thoughtful woman's eyes directed straight at viewer. Blatant idea of lesbian? (kissing woman) -in belly, so she may want a child yet she can't because she is lesbian, yet, not ashamed about her sexuality, I

love blue background, it brings out the women (green-faced and yellow-faced) and her fury (red dinosaur/creature).

21,4,2 It appears to be a painting done possiblely in oil. It is a representative of a female human sitting in front of a background of various objects: such as the city of Paris, a dinosaur, a bird, a night scene of a town and a woman in yellow. Figures in the composition is defined by outlines and color choice is placed flat and done in a tastes manner.

22,4,1 I see a woman sitting in a chair posing for the artist, holding a picture on her lap. This picture is being painted in Paris, because the Eiffel Tower in the background.

23,4,2 A woman is seated with several images behind her. Some of the images of animals or beasts and others are of people. There is also an image of two people in her lap. The painting is mostly cool colors (green, blue) except for the creature behind her in red. This makes this image stand out from the past.

24,4,1 I see a woman who appears to be acting in a nonchalant way because of her relaxed clothes and cool colors she is painted in. Behind the woman figue is some sort of animal that appears almost demon like because it is painted in a violent red. The vest of the scene evokes a calm and sullen night scene. It almost appears dreamlike.

Preference

01,1,2 O.K. sort of nice and not nice too colorful.

02,1,2 Pretty good, I like it a lot, I like the color and the detail.

03,1,2 It looks strange because there are green people, dinosaura and people live together. People are bigger then dinasors.

04,1,1 I like it the painting is mysterious and it makes you think.

05,1,1 I like it a lot. I like the colors and pictures.

06,1,1 A lot because it is colorful and a lot of stuff.

07,2,2 I like it because of the color and shapes. I like the arm shape because it looks real.

08,2,2 It is very colorful—that is neat. It has strange colors on the woman's face. I like that. I like this picture.

09,2,2 Yes, it has more than one picture in it, its like a multi-picture.

10,2,1 It's okay. I like more realistic art. I like it a bit because it is out of the ordinary.

11,2,1 I think the colors are interesting, I like it.

12,2,1 I like it a lot, it makes me feel good just like it.

13,3,2 To me it is a mixed feel of emotion and a boring life. (interviewer asked how you like? response: Some part like, some part not.)

14,3,2 I think it is very strange. I like it, mainly because it has nice, loud colors, but also because it has an interesting message. The nice colors bring attention to themselves, but the bad colors make her confusion seem more intense. The dark colors on the background are the bad, intense colors.

15,3,2 I don't realy like it. It is too dark, the color are too dark.

16,3,2 It has a strong message, but it is not visually appealing. For this, I don't like it a lot.

17,3,1　I like it because it describes a part of me that I would want to see greater things and go farther.

18,3,1　It is wierd, I like it in one way, though I never seen anything like it before. I like it because the colors make you look at it and think.

--

19,4,2　I love this painting because of its aesthetics, it's very sweet and fantastic.

20,4,1　Very much. Simple colours, direct glace of woman, sweet, serene, powerful.

21,4,2　I like it is a successful piece though it seems cliche in its composition due to the fact that it is a common frontal portrait with a central figure that (next to the color arrangement)is nothing new or exciting.

22,4,1　I don't like the painting. The color applied to this painting don't hold my attention. There are too many cool colors contrasted with couple areas of warm colors. Also the painting technique doesn't appeal to my eye.

23,4,2　I think it is an interesting painting. The cool color and the expression on the woman face make it appear to be a nice, calm picture, but the red creature disrupts this. I really like how this one image disrupts the whole picture.

24,4,1　I like the intensities and variations of line. I think that the composition works really well too. I also like the vagueness and darkness of the work. It is dream like and dark colors seem very quiet while the Eiffel Tower, the monsters, the woman seem very intense.

Judgment

01,1,2　No, it is so sloopy. (interviewer note: because a lot of things mix together)

02,1,2 It is good because it's got a lot of detail.

03,1,2 I think it is good because I like dinosaurs.

04,1,1 I think this is a good picture, it looks like the artist was painting a dream. He used lots of detail in one area.

05,1,1 It is a good one. It is made different. It is creative.

06,1,1 Because it has a lot of thinking and lots of things in the back. (interviewer note: he thinks it is a good one.)

07,2,2 I think it is good because it has many picture in one, there is a lady with a painting behind, after that is a dinosaur then a tower.

08,2,2 I think it is a good picture, I like it because all the objects interwine, the colours do too.

09,2,2 Yes, it is well painted kind of abstract and it has a lot of color what I mean abstract is like nobodys face is going to be green.

10,2,1 I think it is a good picture because the artist really shows how the lady is feeling instead of just giving her a happy face like some people do.

11,2,1 Yes, it is very detailed and colorful.

12,2,1 Yes, because it expressions a lot such as happy feelings the color makes me feel good.

13,3,2 Both one thing I don't like types (any types) of what I think is a collage.

14,3,2　It is a very good painting. It means a lot without saying much. And it shows that there is a dark side to life.

15,3,2　I think it is a good picture, it has good contrast between colors and uses color very well to define shape.

16,3,2　It is good because I can tell that the artist had to think a lot before painting.

17,3,1　I think it is very expressive and it describes what she is feeling with depth.

18,3,1　I think it is a good picture because all the colors are blended in a way that makes it look neat.

--

19,4,2　It is wonderful since he has incorporated many techniques: flatness, color-excellently.

20,4,1　Yes, because I enjoy bright colours that depicts of humanity. Brave use of red, yellow and green on subjects; very emotional, but remains peaceful as the subjects seemingly poses comes across as being static.

21,4,2　Once again I think it is a cliche picture due to the reasons I have given in my previous response.

22,4,1　It is a good painting because although the image isn't realistic in color and form, the composition works very well. It is like a puzzle piece, where all the objects present in the painting work together to convey something.

23,4,2　I think it is a good painting, the color combination is really interesting, and the painting looks skillfull done. The content of the pictures is also rather ensoul, this helps to keep my attention.

24,4,1　Yes, I think the picture has good aesthetic qualities and it seems really intriguing. I

especially am drawn to the bottom of the work. The house and the couple on the dress seem very mysterious. My favorite aspect is the contrast in color.

第四節　兒童與青少年於描述藝術作品時的觀念傾向

摘　要

　　為瞭解我國兒童與青少年的審美觀念，以提出我國兒童與青少年思考藝術的基本發展論點，本研究之目的乃在於探討：1.不同年齡層之兒童與青少年，以及，2.美術專業別之大學生，有關描述繪畫作品時的觀念傾向。

　　517 位學生隨機取樣自臺北、金門地區之國小 1，3，5 年級，國中 1，3 年級，高中 2 年級，及臺北之大學美術專業與非專業學生。大致上，男、女學生各為半數。學生針對三幅不同類型的作品回應一結構性的問題：你從作品中看到什麼？這三種類型的作品分別為一幅維梅爾 (Vermeer) 的寫實性作品，一幅夏卡爾 (Chagall) 的表現性作品，以及一幅康丁斯基 (Kandinsky) 的抽象性作品。Kappa 統計檢定五位資料分析者間之一致性情形達顯著水準。

　　研究結果發現，不同年級層的學生描述不同類型的繪畫作品時，使用不同的審美觀念。多數的學生傾向於以題材來描述寫實與表現性的作品，而以視覺要素來描述抽象性的作品；對於表現性的掌握，隨著年級的增長而遞增；當要求大學以下的學生描述繪畫作品時，抽象性與表現性的作品較寫實性的作品更能引發學生豐富的反應。無論是寫實、表現性或抽象性的作品，美術系的學生均較非美術系的學生對於作品有較多的解釋與回應。

　　兒童與青少年審美觀念之研究，試圖探討兒童與青少年在處理有關美感物象時的思考與理念。本研究結果可提供教師及美術教育工作者瞭解與評量兒童與青少年在面對藝術時，漸進性成長的訊息。在教學上，教師如果能對此一問題有較深層的認識與瞭解，則其無論是在課程的安排、教材的準備，與策略的運用，必將能更有自信，並為青少年結組與建構一良好的學習環境。

前 言

一、 研究兒童與青少年審美觀念的重要性

近年來，我國美術教育已從往年以創作為主，走向以鑑賞為重的教學。自民國 86 年 3 月 12 日藝術教育法公布之後，詳分藝術教育的實施為學校專業藝術教育、學校一般藝術教育及社會藝術教育，在學校一般藝術教育方面以培養學生知能，提升藝術鑑賞能力，陶冶生活情趣並啟發藝術潛能為目標，並將藝術欣賞課程列為高級中等以下學校共同必修（教育部，1997，頁 3）。其意旨，即在於倡導全民美育，以提升國人之藝術涵養，充實人生之意義與內涵為其鵠的。然而，究竟我國人之審美能力情況如何，卻鮮有此類的研究足供瞭解。直到最近，才有針對各個不同學齡的學生進行相關審美能力的研究（郭禎祥，1992；Kao, 1986；許信雄，1994；崔光宙，1992；陳瓊花，1997，1998；Chen, 1996, 1997）。

研究學生談論藝術的觀念，以瞭解其審美的能力，是關懷當學生欣賞美感物體時的思考與想法。這一類的研究，係屬於現況調查，可以瞭解學生審美的能力與美感學習的情況。它一方面可以提供線索，幫助學生達成面對藝術世界與人生時的各項成長；在另一方面，它對於教學策略方面亦能有所助益，如果教師能多瞭解學生美感敏銳性的情形，將能更有自信的為學生營造與組織一良好的學習環境。如同俄國發展心理學家伊構詩基 (Vygotsky) 的主張，一個良好的學習環境，有助於創造一最接近發展的情境 (a zone of proximal development)，這種情境使得更進一層的發展變為可能 (1978, pp. 79–91)。此外，就課程設計而言，此類的研究，亦可以提供寶貴的資訊，以作為教科書之編撰者或教育決策者的參考。

二、 名詞解釋與研究範圍

本研究所指兒童與青少年，係指本研究樣本所取之國小 1、3、5 年級，國中 1、3 年級，高中 2 年級，以及非美術專業與美術專業的大學生。

描述係指學童觀察本研究所挑選之三幅不同類型繪畫作品（包括寫實性、表現性、抽象性三類）後，從所設計的問題「你從作品看到什麼？」所作對於作品的知覺描述。

本研究所指之觀念，係指學童由觀察與思考繪畫作品所產生的想法。本研究試著從學童對繪畫作品的反應：主要包括理由的表達，予以剖析其想法的傾向。

　　本研究之範圍以一個主要的問題：描述作品為主軸，探討年級／專業、作品類型、與這個主要問題之間的相互關係。

研究背景與目的

一、本領域的早期研究

　　審美能力的發展，與個人在思考、及回應美感物體的能力方面的逐漸成長有關。這種能力的表現，不同於創作作品的能力。就一方面而言，創作的能力可加強一個人的審美能力，就另一方面而言，美感的能力貫穿藝術創作的過程，增廣藝術創作的領域。事實上，這兩種能力交織成個人的藝術成長。二者都是有關於心智的活動，是知覺的，也是認知的。如同美國著名的學者顧曼 (Goodman) 所提出的，這兩種能力受到知覺與知識的影響，都在於捕捉與描述世界上的形式與特質 (1968, p. 40)。

　　很多的學者主張，美術教育應該包括討論和分析藝術作品。有一些教育者甚至提供學生的美感發展階段，以瞭解學生的學習，並藉以改進教學策略 (Feldman, 1983, 1985, 1987, 1994; Gardner, 1990; Kerlavage, 1995; Housen, 1983; Parsons, 1976, 1987; Parsons, Johnston & Durham, 1978; Wolf, 1988)。其他的教育工作者，則致力於設計有效的課程，或教學策略，以加強美感的學習（郭禎祥，1992，1993a，1993b; Battin, 1994; Battin, Fisher, Moore & Silvers, 1989; Clark, 1991; Clark, Day & Greer, 1987; Efland, 1995; Eisner, 1985; Erickson, 1986; Gardner, 1989; Greer, 1984, 1987, 1993; Moore, 1994; Parsons & Blocker, 1993; Smith, 1995; Wolf, 1989, 1992）。此外，尚有一些教育工作者，從事研究學生對於美感物體的反應，呈現出許多寶貴的有關審美發展的資訊 (Lark-Horovitz, 1937, 1938; Child, 1964; Gardner, 1970; Ecker, 1973; Hardiman & Zernich, 1977, 1985; Johnson, 1982; Russell,1988)。所有這些的努力，對於美感教育的發展，具有莫大的貢獻。

㈠兩種研究的類型

　　與此領域有關之研究，主要可以包括兩個方向。其中之一，以調查學生畫畫時，處理媒材的情形，來瞭解其如何思考藝術。這一方向的研究，較著重在探討創造性的發展 (Cox, 1992; Golomb, 1992; Kellogg, 1970)，學生在繪畫表現能力方面的情況。

　　此外，另一方向的研究，則從與學生談藝術作品，來瞭解其如何思考藝術 (Burner, 1975; Ecker, 1973; Gardner, Winner & Kircher, 1975; Housen, 1983; Johnson, 1982; Lark-

Horovitz, 1937, 1938; Machotka, 1966; Mockros, 1989; Moore, 1973; Rosenstiel, Morison, Silverman & Gardner, 1978; Parsons, 1976, 1987; Wolf, 1988)。這一方向的研究，較朝向認知發展的探討，大體上尚可歸納為兩種類型的研究 (Chen, 1997)：⑴探討審美能力中某些特定要素的發展；以及⑵探討整體性審美能力階段結構的發展。

㈡檢視特定要素的研究

這一類型的研究著重在調查主導學生知覺藝術客體，以及決定學生判斷因素的知覺敏銳性之傾向(許信雄，1994；Child, 1964; Gardner, 1970; Frechtling & Davidson, 1970; Hardiman & Zernich, 1977, 1985; Kao, 1986; Lark-Horovitz, 1937, 1938; Moore, 1973; Steinberg, 1986; Taunton, 1980)，或對於一些審美觀念的瞭解（郭禎祥，1996；陳瓊花，1997； Chen, 1996; Battin, 1994; Csikszentmihalyi & Robinson, 1990; Ecker, 1973; Feldman, 1983, 1987, 1994; Gardner, Winner & Kircher, 1975; Johnson, 1982; NAEP, 1978a, 1978b, 1980, 1981; Parsons & Blocker, 1993; Parsons, 1994; Russell, 1988)。

1.知覺敏銳性的研究

調查學生的傾向與推理，是強調學生面對特定的審美對象時，其喜好與判斷的瞭解。這些研究檢視辨識藝術風格，或知覺方面特定要素能力的發展。

拉克－荷羅維茲 (Lark-Horovitz, 1937) 探討兒童在欣賞一件繪畫作品時的能力，以及檢視一般學童與繪畫資優的學童在這一方面能力上的差異。其研究指出，在選擇方面，男女生在很小時，便有極大的不同。這些差異隨著年齡的增長而減低。6 至 16 歲的學童對有靜物及屋內陳設的圖畫不太感興趣。其中，6 至 10 歲的學童所給的理由，著重在題材及其顏色。11 至 15 歲之一般學童與繪畫資優的學童所給予的理由之間有極大的差異。一般的學童注意題材的本身，再現的真實性，以及顏色。資優的學童受到設計，色彩，以及經由分析所得之知識的影響。他們較一般學童有更多的想像和情感的特質。結果指出，一般學童似乎不具審美的態度，而資優的學童在某種程度上較具分析與審美的特徵。這兩者之間的差異在其後 (1938) 的研究中，再度獲得印證。

查爾德 (Child, 1964) 檢視孩童時期的審美敏感度，他發現審美的敏感度隨著年齡的差異而有不同。低年級的學童傾向於不同意專家的選擇，至於中學階段的學童則傾向於接受專家的選擇。其後，嘉納 (Gardner, 1970) 研究兒童對於繪畫風格的敏銳性，他發現在 1，3，6 年級之間並沒有顯著性的差異。這項觀點後來被費奇凌和大衛生 (Frechtling & Davidson, 1970) 所強調。他們發現兒童很少基於藝術的風格來下判斷，而是依賴題材。這種傾向並隨著年齡而增強。

異於此種觀點的研究，哈德門和任尼契 (Hardiman & Zernich, 1977) 指出在形成兒童的喜好與判斷風格是比題材更具影響力。此外，他們指出，兒童喜好寫實性的作品

甚於半抽象的作品。其後，他們更指出甚至很小的兒童也能夠依據風格來分類繪畫，雖然較大的兒童可以分類的更為正確 (1985)。這項研究發現被史坦堡 (Steinberg, 1986) 的研究所支持。史坦堡發現學齡前的兒童喜愛以題材來分類繪畫作品，但是也可運用風格方面之線索。年幼兒童的這種敏感性，在唐藤 (Taunton, 1980) 的研究也有所發現。她發現 4 歲的幼童有時會使用複雜的層面作審美的判斷。

在另一方面，摩爾 (Moore, 1973) 表示在他所研究的 1，4，7，10，和 12 年級的資料中，大部分的學生喜好再現的風格。其結論表示，大部分的研究對象對藝術作品作客觀性的陳述，至於更普遍化及抽象思考的能力則在較年長的學童行為中可以發現。

郭禎祥 (1996)，以中美兩國之學生為研究的對象，比較其在繪畫方面風格分類上的差異。其研究結果指出，抽象繪畫因其視覺要素與形式結構較為單純，較具象繪畫易於進行相似風格的辨識。

許信雄 (1994) 研究臺灣地區兒童對於國畫的偏好，其研究結果顯示，影響偏好的因素就兒童本身言，與年齡、性別、認知發展有關；就作品而言，與題材、色彩、構圖、線條、空間表現方式、及畫面的清晰均有關。

一般而言，這些研究是較側重於個人的藝術選擇和其知覺辨識作品的能力。

2. 審美觀念的研究

愛克 (Ecker) 調查 6 年級的學生，討論有關藝術理論和現代寫實及抽象繪畫之間的關係。他表示學生有關藝術的知識，並非全來自於心智方面內在的結構。他發現學生在語言方面具有創造性思考的能力，這可稱為是一種審美的探究 (1973, p. 70)。因為他偏重在學生的創造性思考，所以未能釐清學童的觀念層面。誠如強森 (Johnson) 所稱，愛克並沒有提供任何理論的架構或信息，以說明藝術知識之社會文化的本質 (1982, pp. 61–62)。

美國教育發展國家評量會，研發全國性的評量考試，以評鑑美國年輕人：藝術的態度、評判特定作品的能力、以及藝術的知識。測試的問題與作品集同時呈現 (1978a, 1978b, 1980, 1981)。因為，這項工作是在於評量 9，13，17 歲學生學習成就的一般情況，所以，其結果並沒有針對不同年齡的學生就每一測試問題的回應提供充分的討論。

由嘉納，溫娜，和克奇 (Gardner, Winner & Kircher, 1975) 所進行的對於兒童觀念的研究，係源於皮亞傑 (Piaget) 所提出之認知發展的理論架構 (1954, 1963)。嘉納和他的同伴使用多種媒材（如閱讀詩文，或聆聽一段錄音訊息），從 4 到 16 歲的 121 位學童中取得他們的回應。以「這是從那裡來的?」「你還可能怎麼稱呼它?」「你喜不喜歡它?」「你認為大家都會喜歡它嗎?」「你也會做這個嗎?」等問題詢問學童。他發現，54 位 4 到 7 歲的學童經常有不成熟的反應；51 位 8 到 12 歲的學童典型的具有中介或過渡的反應；而 16 位 14 到 16 歲的學童能有成熟的反應 (1975, p. 64)。他同時指出在這

三個群體中的基本特色：在最年輕的研究對象中，對於藝術的觀念有最基本的誤解；譬如，他們說所有的繪畫是在工廠作的，或者，他們認為動物可以畫畫。中間年齡的學童們傾向於以專家的意見來判斷，而非以個人的反應來判斷，至於年齡最大的對象可以提出對於藝術較複雜和認知的觀點 (1975, pp. 64–65)。將學童的反應類分為三種類別，嘉納提供了清楚的解釋和有關學童藝術觀念的一基礎的瞭解。但是，其所調查的問題偏重在藝術本質的知識，創造的過程，以及判斷的標準。所檢視之審美知識的領域，在未來可以將其擴大或作更為深入的研究。

和嘉納及其同伴有相同的興趣，強森 (Johnson, 1982) 以面談的方式訪問從幼稚園到 12 年級的 251 位學童，有關於「什麼是藝術?」她發現，小學階段的學生經常個人性的把藝術歸因到時間，地點，行動，和內容。6 年級的學生開始具品評的能力和陳述藝術經驗中品質的層面。她並且建議，兒童獲得和使用源自於社會結構的意義來解釋藝術的意涵 (p. 66)。

盧賽爾 (Russell, 1988) 的研究也側重於兒童如何定義藝術。以延伸藝術定義的實驗教學，他比較 5, 6 年級測驗的成績。他指出學生具有改進其口語推理的潛能 (1988)。同樣的，他的研究展現出，兒童藝術的觀念可以傳達教育影響的訊息。

辛任米哈利和羅賓森 (Csikszentmihalyi & Robinson, 1990) 以面談和調查美術館專家的方式，致力於建立審美經驗的結構。他們試著去澄清審美經驗的本質。其研究發現，審美經驗的建構包括四個層面：知識 (knowledge)，交流 (communication)，知覺 (perception)，和情感 (emotion)。他們的研究方法探索調查藝術觀念的另一種可行性，那是從專家的成熟經驗中去反思初學者的需求。在另一方面，他們的研究方法也為學科如何成就學術性帶來一片曙光。

以探討審美瞭解特定層面之發展，帕森斯和布羅克 (Parsons & Blocker, 1993) 指出風格的瞭解涉及瞭解風格有如習性，風格有如個人心智的陳述，以及風格有如公共的意義 (pp. 158–159)。這項研究不同於檢視有關辨識風格能力的研究，它強調調查兒童內在的瞭解，而非僅只於能指出某種風格樣式。更進一步的，帕森斯 (1994) 主張學生對於藝術本質的成熟觀點，具有認知上某種程度之內在的持續和穩定性的結構 (p. 43)。

類似於帕森斯使用具有爭議性的主題作為工具，以誘發兒童的觀念，貝婷 (Battin) 應用有關於審美議題謎的共感方式。她設計特定的問題以引導學生討論有關於審美的主張。她聲稱，「以使用案例，我們可以確認和陳述審美理論本身之難度，因此，可以呈現出我們思考有關藝術方面令人困惑的問題和說明」(1994, p. 100)。可惜的是，她並沒有針對這些審美思考在不同年齡發展上的適當性，提出進一步之論述。

郭禎祥 (1996) 跨文化研究幼童對美術館的起初概念。其研究結果指出，綜合其所研究之地區（臺灣、加拿大、法國），4、5 歲兒童對於「美術館是什麼?」的研究問題，多數以列舉式的策略回答問題，極少數以屬性式策略回答，此外，並提出幼童對美術

館已有所認識，但其概念過於狹隘或錯誤。

　　陳瓊花 (Chen, 1996) 以臺灣地區之學生為對象，研究兒童與青少年之藝術觀念。其研究結果環繞藝術的創造、藝術的感覺與表現性的特質、判斷藝術作品的標準、與藝術的價值觀等四項議題予以分析討論。此外，並提出，學生喜好一幅作品的理由可能不同於判斷一幅作品的理由，而學生所用來判斷作品的某些標準可能受到社會觀點的影響。其後，陳瓊花 (1997) 以美術專業和非專業的學生為研究對象，探討其對繪畫表現上，像與否問題的觀點。此研究發現，美術專業與否對此問題的思考有顯著的差異，而美術專業之間，因年級高低不同而看法有別，高年級的學生對於藝術之認知和審美價值之間的區分較為明晰。

㈢尋求整體性階段結構發展的研究

　　第二種類型的研究是尋求階段發展的結構。這些研究傾向於整體性發展的掌握(崔光宙，1992；羅美蘭，1993；Brunner, 1975; Clayton, 1974; Coffey, 1968; Housen, 1983, 1992; Machotka, 1966; Parsons, 1976, 1987; Parsons, Johnston & Durham, 1978; Smith, 1989; Wolf, 1988)。

　　馬克歐卡 (Machotka, 1966) 自一所城市和一所鄉村的學校，挑選 6 到 12 歲的學童，和 18 歲的特殊青少年的團體。以 15 張彩色之繪畫複製品，要求這些學生挑選他們最喜愛的作品，並說明理由。其研究結果提出三種發展的層級，呼應皮亞傑所提不同類型之智力機能的理論 (Piaget, 1954, 1963)。這三種發展的層級分別為⑴基於題材和色彩的欣賞（從學齡開始到 7 或 8 歲），不超過運思前期；⑵品鑑基於真實的再現，色彩的對比與和諧，表現的清晰度（大約 7 至 11 歲），達到具體運思期；⑶對風格，構圖，情調，明度感興趣（12 歲以上），達到形式運思期。至於更高的階段，是前階段能力的增加而非取代。

　　克菲 (Coffey, 1968) 也認為皮亞傑的認知發展結構與審美的發展有關，而從其理論延伸出一些特色。其研究的對象從幼稚園，小學 4 年級，到大學新生。男女生相同的人數。使用 12 對非具象和具象的明信畫片。這些對象被要求選擇其最喜歡與不喜歡的卡片，同時提出挑選的理由。研究結果舉出三種發展的階段：再現想法的第一階段 (first stage of respresentational thought)，具體的思考，好奇，自我中心，和從片刻一到一片刻的想法。再現想法的第二階段 (second stage of respresentational thought)，為偏離中心思想所取代，使得學生得有守恆的觀念，判斷的標準以擴展至寫實性、色彩，以及內容。第三是形式操作階段 (stage of formal operations)，觀者傾向於以處理可能性的領域取代對具體真實的要求。

　　克萊登 (Clayton, 1974) 原想觀察審美的發展是否與皮亞傑或克爾貝 (Kohlberg) 的發展階段平行，其後卻轉興趣於偏離中心思想與畢斯里 (Beardsley, 1981) 美感經驗客

觀特質理論之間的關係。她調查兒童回應有關視覺藝術問題之系統的相似性與差異性。研究對象從 5 到 17 歲。用 3 張知名的複製品來詢問學童一系列的問題：⑴你從畫中看到什麼？⑵這張畫是有關於什麼？⑶你看這張畫有何感覺？⑷那一張畫最棒？為什麼？其研究分為四項類別說明發展的階段：⑴題材類別：從細數題材的項目，發展為能較成熟的討論作品題材的本質；⑵感覺類別：從個人的感覺本身，發展為注意到作品本身所展現的感覺；⑶色彩的類別：從細數色彩的種類，發展到對於色彩使用之複雜性的覺知；⑷喜好與判斷的類別：從單純個人的喜悅，發展為就作品本身優點的評判。發展的模式傾向於細數項目，到整合性的討論。其研究發現與認知發展的理論一致，並建議未來應就此領域作更深入的探討。

布魯納 (Brunner, 1975) 基於美學和藝術批評的學理，建立審美的標準類別，尤其是受到克爾貝 (Kohlberg) 的道德認知發展論影響。布魯納面談 5 種團體的學生，其中包括 3、7 和 12 年級的學生，大學生，以及大學生有藝術背景者。以 8 對著名繪畫、雕塑和建築攝影的複製品作為訪談的工具。其研究結果提出 6 種發展階段：⑴物象階段 (objects stage)，觀者類化物象的理由賴於特殊的顏色或物體；⑵文獻階段 (document stage)，觀者類化物象的理由賴於題材給予觀者的適切性；⑶訊息階段 (message stage)，觀者試著發現藝術客體所給予的訊息，並由其社會的角度去判斷；⑷結構階段 (structure stage)，觀者從注重內容轉向繪畫的結構；⑸反應階段 (response stage)，觀者的判斷是基於藝術客體的喚起性；⑹再創階段 (recreation stage)，觀者變成深沉的融入藝術客體，而且試著去捕捉與判斷創作者的意圖與成就。

豪蓉 (Housen, 1983) 受到貝溫 (Baldwin, 1975) 研究的影響，特別是有關於感覺邏輯理論的細節討論，以及對於美感經驗的細節調查。豪蓉使用受訪者之回答作為基礎而形成其判斷資料的標準，並研發成評量手冊。她以方便原則隨機挑選 14 至 55 歲的人為研究對象 (1983, p. 75)。她使用三張繪畫複製品要求訪談對象擇一回答。其最近的研究以 2 和 4 年級的學生為對象，使用其所建立的發展階段來測試教育指導的成效 (1992)。最後，她提議其所建立的階段發展模式可作為美術館和學校的有效評量觀者審美發展的情形。其 5 發展階段為：⑴報導階段 (accountive stage)，回答者強調畫面所有和個人的觀察；⑵建構階段 (constructive stage)，回答者注意作品的目的和技術；⑶分類階段 (classifying stage)，回答者強調智性的瞭解；⑷解釋階段 (interpretive stage)，回答者對作品的意義感興趣；⑸再創階段 (re-creative stage)，回答者能夠反應自己的見解。

帕森斯 (Parsons) 最具代表性的研究發表於 1987 年，是其自 1976 到 1978 年間研究之累積成果。他試著倣效皮亞傑和克爾貝 (Kohlberg) 為認知發展和道德發展所作的努力，完成審美的發展理論。在克爾貝的道德發展理論，6 種階段是基於不同對於「正確」行為的理由所建立 (Kohlberg, 1981, pp. 409–412)。Parsons 用來誘發訪談者回答有關一幅作品的正、反面問題即是有關於道德發展的理論基礎（例如，Parsons, 1987, p.

61 & p.69)。他所研究的對象從 4 到 50 歲，依一般的差異性與可行性原則選取。使用 8 張複製畫為視覺刺激物。他提出 5 階段的發展：⑴主觀偏好 (favoritism)，大致為學齡前兒童，他們易受題材和色彩的吸引；⑵美與寫實 (beauty and realism)，大致是小學階段的兒童，他們關心繪畫的真實與美；⑶表現性 (expressiveness)，為青少年，他們基於作品的深度與誘發力的情形評判作品；⑷風格與形式 (style and form)，觀者對於作品的特質有興趣；⑸自治 (autonomy)，觀者可以以自己的觀點評述而不囿於傳統的規矩，甚至能夠發現問題並建立自己的標準。

　　沃夫 (Wolf, 1988) 以布勞第 (Broudy, 1972) 的審美教育理論——教師指導學生知覺的經驗包括審美省察的技巧與藝術媒材的表現——發展三種審美的立場。這三種立場為：⑴製作 (making)，⑵觀察 (observing)，和⑶探究 (inquiring)。基於學童的認知發展，有三種獲得視覺技巧的層級。從 4 到 7 歲，注重圖畫的瞭解；從 8 到 12 歲，著重在視覺系統的瞭解；從 13 到 18 歲，注重在藝術性的抉擇。經由藝術表現和審美反應的順序性經驗，成就審美的成長。

　　史密斯 (Smith, 1989) 主張審美的技巧，從單純的描述客體的要素，進而辨識這些要素間之關係，然後能夠解釋整體的特色。史密斯並研發一種由四層面所組成之優越性的審美學習課程設計。從幼稚園到 3 年級，重點是在於世界上美感特質的探索，和對於藝術作品和藝術界的熟悉。從 4 到 6 年級，重點在於發展參與藝術時所需的知覺技巧，並持續介紹藝術世界。從 7 到 9 年級，則在於歷史的覺知，和以西方的文化背景思考藝術。從 10 到 12 年級，對所挑選之主要作品以批判性的標準，進行批判性的鑑賞，和討論美學上的一些議題 (Smith, 1989, p. 142)。這發展審美技巧和觀念的步驟，是源自於畢斯里 (Beardsley, 1981) 的美學理論，技巧和觀念是從單純的層面，至於更複雜和深度的層面。Smith 所提出者為純學理上普遍性的發展觀念，但是，學生實際審美時的技巧為何？不同的審美對象之間有無差異？年齡有否影響？凡此有待實證研究予以瞭解。

　　崔光宙 (1992) 引用帕森斯 (Parsons) 的階段理論模式，調查我國學生的美感能力階段，著重在整體性判斷能力發展的瞭解，建立了我國學童在品鑑藝術作品能力一般狀況的信息。

　　羅美蘭 (1993) 延續此種有關階段發展說之理論基礎，探討美術館觀眾特性與美術鑑賞能力關係。其研究結果表示，觀眾的年齡、教育程度、職業、專業程度和鑑賞能力有顯著的相關，而居住的地區和鑑賞能力無關；此外，性別與藝術品味相關，但與美術知識水準、鑑賞能力的發展階段無關。

　　整體而言，這種尋求整體性階段結構發展類型的研究，提供我們基礎與普遍性的瞭解，當學童面對藝術作品時的反應，是從對題材與色彩的偏愛，轉而投注興趣於作品的形式與表現性的特質。

㈣小　結

　　一般而言，兒童 4 到 8 歲批評藝術作品是基於題材、色彩、樣式，或這些標準的綜合。其自我中心的個性影響其反應。約 8 到 11 歲，學童開始注意到他們的感覺，藝術家的能力，及作品表現性的特質，當評判作品時，寫實與否為其考量的因素。約 11 歲以後，學生逐漸增廣興趣於作品啟發性的特質，他們關心作品的意象及感覺。隨後，青少年則以題材與作品內在要素之相互關係，作為評判作品的標準。

　　這些研究指出審美能力普遍性的概要，從初學者到專家，審美的能力從粗淺、大略而至於廣博、深入。審美的經驗有待拓展，審美的技巧與觀念必須加以訓練。從發展的整體現象而言，審美的能力具有漸趨成長的普遍性存在，但就個人本身的發展而言，隨著個人所處環境、教育、文化等因素的影響，而有各種不同的成長情況。

二、研究問題

　　從前述的文獻探討可知，調查研究工作使用開放性的訪談，半結構式的訪談，或結構性的測驗，或問卷。研究對象被要求解釋他們對於藝術的認識，評論他們所喜愛的作品，說明何以作品對他們具有意義，以及描述他們所用以評判作品的標準。

　　審美的推理和個人思考特定的問題或物體有關，是審美發展的重要課題，且為建立審美階段理論的基礎。那麼，有關一位觀者在描述一件藝術作品時的觀念，應有其漸次發展的不同著重點，但是，這些審美的觀念隨年齡上的差異，或專業程度上的不同，甚至作品類型的迥異可能是如何的變化、發展？對於此一研究問題，較傾向於文獻探討中第一類型的研究中對於某些審美觀念的探討，而並非在於建立階段發展的理論。從文獻上得知，尚未有學者針對於此描述性問題的刺激，進行觀察個體思辨情形的專研，因此，誠值得作深入的瞭解。

三、研究目的

　　學生對於美感物體的反應，源於其不同的審美技巧及觀念。如果我們認為審美技巧與觀念的發展，係對於美感物體單純的覺知，以至於更為複雜的察覺與解釋的話，那麼，這些審美的技巧與觀念，應可以經由設計特定的問題來加以瞭解。舉例來說，要求學生描述一件藝術作品的問題，是不同於要求學生判斷一件藝術作品的問題，學生對於這二個問題的回應，可能是不盡相同的。為了要回應不同的特定問題，學生往往必須更為精確的使用他們的審美技巧和觀念。如此，經由不同的問題設計，則必將更能深入的洞悉學生審美推理的情形，進而瞭解其審美的能力。

　　因此，本研究的目的為：檢視不同年級層（國小 1，3，5 年級，國中 1，3 年級，高中 2 年級）的學生，以及非美術專業與美術專業的大學生，如何描述不同類型之繪畫作品。

研究方法

一、研究對象

　　學生來源為國小 1，3，5 年級、國中 1，3 年級、高中 2 年級、以及大學美術專業與非專業之學生，以集體隨機抽樣的方式（cluster sampling，朱經明，1994），選取整班。高中以下教育階段包括臺北市與金門地區的公立國民中小學與高級中學，以使所選取的樣本包括城市與偏遠地區之異質性，大學美術專業與非專業則只抽取臺北市地區之國立大學。其中，男生總計 250 人，女生總計 267 人。國小階段，1 年級共取 66 人，3 年級共取 68 人，5 年級共取 70 人；國中階段，1 年級共取 68 人，3 年級共取 71 人；高中階段 2 年級共取 87 人；大學非美術專業取不同科系 43 人，美術專業取美術系 3 年級學生 44 人，各級學校與調查之學生人數統計暨抽樣日程表詳如表 1。

二、研究過程與步驟

　　茲從五方面說明本研究之過程：

㈠訪查人員訓練與試測

　　本研究調查資料主要由二位美術教育研究生協助收集，行前由本研究者說明研究工具之操作等相關事宜，並於臺北市古亭國小實施試測，先由本研究者實作示範後，研究生演練，本研究者在旁觀察指導。

㈡實地訪查

　　本研究於 86 年 11 月 8 日上午 11 時起至 87 年 1 月 5 日下午 5 時止，分赴臺北市建安、古亭國小，師大附中國中部普通班、高中部普通班，金門縣中正國小、金寧國中、金門高中實施訪查（日程及訪查之學校詳如表 1）。

表 1　各級學校與調查之學生人數統計暨抽樣日程表

類　別	日　期	學　校	年　級	男	女	合　計
國小	86, 11, 10（一）上午 8:00–12:00	臺北市建安國小	1	20	16	36
	86, 11, 24（一）上午 8:00–12:00	金門縣中正國小	1	15	15	30
	86, 11, 6（四）上午 11:00–12:00	臺北市古亭國小	3	15	13	28
	86, 11, 24（一）上午 11:00–12:00	金門縣中正國小	3	21	19	40
	86, 11, 10（一）下午 1:20–2:10	臺北市建安國小	5	16	18	34
	86, 11, 24（一）下午 2:00–3:00	金門縣中正國小	5	20	16	36
國中	86, 11, 14（五）下午 1:00–2:00	國立師大附中	1	20	17	37
	86, 11, 24（一）下午 3:00–4:00	金門縣金寧國中	1	15	16	31
	86, 11, 14（五）上午 11:00–12:00	國立師大附中	3	21	17	38
	86, 11, 25（二）上午 10:00–11:00	金門縣金寧國中	3	17	16	33
高中	86, 11, 8（六）上午 11:00–12:00	國立師大附中	2	42	0	42
	86, 11, 25（二）下午 3:00–4:00	金門縣金門高中	2	10	35	45
大學	86, 12, 24（三）上午 10:00–11:00	國立臺北師大	3	9	34	43
	87, 1, 5（一）下午 4:00–5:00	國立臺北師大美術系	3	9	35	44
合　　　　計				250	267	517

㈢填寫問卷

　　國小 1 年級的學生以個別訪問並錄音，訪問員依 A4 大小之畫作複製畫片實施訪談，代填問卷表格，其餘年級受訪學生則依據幻燈片獨自作答。本研究之問卷先請國小 1 年級的學生試聽，3 年級的學生試答後，修改問卷之文句後，方才使用。

㈣訪問與調查指導

幻燈片呈現之前，訪問員指導受訪者：

我將放三種類型的繪畫作品，每一幅作品都有三項問題，請你依據這三項問題作答。你所作的回答無所謂對或錯，請盡量發表你的意見，謝謝你的協助。

㈤結構性的開放問題

本研究以開放式的問題設計問卷，具結構性，每一幅作品學生必須回答相同的如下問題：

你從作品中看到什麼？（請你盡可能的描述）

本研究包括十項主要的步驟：
1. 擬定研究計畫
2. 探討相關之文獻與研究，初選擬作為視覺刺激物的作品多幅
3. 邀請專家學者選取具代表性的三種不同類型之作品
4. 製作選取之代表性作品幻燈片
5. 製作問卷
6. 試測問卷（瞭解作答時間，問題的明晰度，幻燈片運作等）與修改
7. 訪查講習與訪查學校日程等相關事宜的安排
8. 實施訪查、收集資料
9. 分析方法講習，分析、整理與登錄資料
10. 撰寫研究報告

三、研究材料

本研究實施前之試探研究（陳瓊花，1998）僅以一張具表現性之夏卡爾 (Chagall) 的作品 Vava 作為視覺刺激物，因此，本研究企圖擴大視覺刺激物的範疇以瞭解前試探研究結果之真實性，或擴展前研究之結果。本研究選取三種不同風格的西方具代表性的寫實性，表現性，及抽象性的繪畫複製作品，然後製作成幻燈片，試測作品鑑別度及實際施測時以幻燈片呈現。

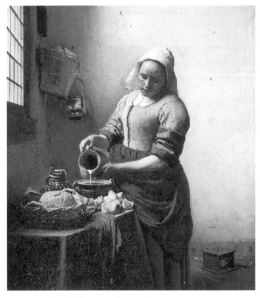

圖1　維梅爾　倒牛奶的女僕　　1660–1661
　　　油彩、畫布　　45.5×41 cm

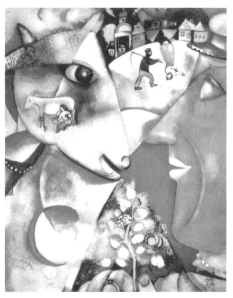

圖2　夏卡爾　我與村莊　　1911–1912
　　　油彩、畫布　　193×151.5 cm
　　　(©ADAGP 2004)

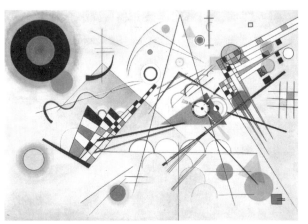

圖3　康丁斯基　作品8　　1923　　油彩、畫布　　140
　　　×201 cm

　　　施測作品由研究者先進行初步的挑選，以三種作品表現方式上具有較大的區隔為
挑選原則，初步挑選出各類作品15張，共45張，其後再邀請二位具備歐洲美術史博
士學位之專家學者、四位國立臺灣師大美術教育碩士班的研究生（均為國小教師之在
職進修者）及本研究者總共7位，分別填寫鑑別度問卷篩選決定之。最後所挑選出的
作品為：維梅爾 (Vermeer, J.) 之「La Laitiére」(1660–1661)（圖1）、夏卡爾 (Chagall, M.)

之「I and the Village」(1911–1912)（圖 2）、及康丁斯基 (Kandinsky, V.) 之「Composition VIII」(1923)（圖 3）。

四、分　析

㈠訪查資料分析

本研究涉及敘述統計學 (descriptive statistics) 的運用，茲說明如下：

1.質與量的分析與類別的建立

本研究採質與量的研究，對於本研究所探討之描述性問題之回應，先以質的分析，析分為有意義的單元 (sense unit)，然後歸類最接近屬性之類別後，予以整理、量化。類別之建立，主要基於全盤性檢視過所調查對象之回答，並參考前人相關研究或理論的陳述、以及本研究者於試探研究中所建立的類別（陳瓊花，1998）。

所收集資料的回應為：

你從作品中看到什麼？（請你盡可能的描述）

此為開放性的問題，有多元的理由回應。類別的建立，共分為七項觀念類別，各類之間具互斥性，沒有分數次序之別，其定義說明如下：

⑴題　材

指出單項或多項畫面可以觀察到的題材或主要的主題與背景。例如：「我看到一個人在倒水，……」，「上面好多棟房子……」，「一個人在倒茶，……」，「一個好玩的遊樂場，……」，「油燈，桌布，……」等。

⑵色彩、線與形（簡稱視覺要素或要素）

指出畫面中所使用的顏色、線或形。例如：「色彩是古典，寧靜，黃暈色調」，「好大的圓圈圈，有一些小的正方形，……」，「彎曲的線，……」等。

⑶形式安排、設計、技術（簡稱形式安排）

述及有關畫面物體或視覺元素之安排、結組、構圖，以及技術上的表現方式。例如：「窗外投進的明亮光線，窗旁的掛物及三大面所延展出的空間所構成的平穩構圖，……」，「複雜，亂中有序」等。

⑷表現性

作品所表現出來的氣氛、感覺、感情、意義、內涵或觀念，包括畫的客觀品質與觀者主觀的聯想。例如：「因為情感太過於內斂沉穩了」，「感覺上很溫和，然後覺得滿

細緻的」,「所有的空氣似乎凝結在永恆的一刻中」,「歐洲式的風格,……」,「想像空間大」等。

(5)寫實（或不寫實）與美（或不美）

關於畫面之真實與否,或有關於美或不美（包括亂等的概念）之陳述。例如:「它很好看」,「畫得很像」,「亂七八糟」,「亂」等。

(6)認　知

指出有關認知上的瞭解或不瞭解,或評價等。例如:「看不懂圖畫內容」,「看不懂是什麼畫」,「畫得不明顯」,「不清楚」,「像鬼畫圖」,「像小孩子畫的」等。

(7)其　他

不屬於以上類別者。例如:「對畫不感興趣」,「我對天文有興趣」,「沒有第二張」,「麵包可以吃」。

2.次數分配統計

因為每一對象對每一開放性問題的回答,可能涵蓋的不僅是一個類別觀念向度,可能包括了二個以上類別的觀念向度,因此,對於開放性問題的瞭解,係從次數百分比之分配,來探討其觀念的傾向。

3. Kappa 一致性係數

本研究之資料分析,評分者所評定者,不能排出次序,而只能把它歸到某一個類別,因此,本研究採取適用於類別變項之 Kappa 統計（林清山,1993,頁 504；張紹勳、林秀娟,1998,頁 16–72）,以瞭解評分者間之一致性情形,俾建立本研究之信度。

(二)本研究之效度與信度

1.本研究工具之效度建立在,問卷實施前之測試與問卷修改,視覺刺激物之初選與專家學者、美術教育工作者之鑑別複選,訪查員訪查工作之模擬演練。

2.本研究評分的效度建立在,研究者以及評分者對於相關學理的認識與瞭解,評分類別標準的互斥性陳述,以及初步評分共同討論的基礎上。本研究之評分者有五人,其中一人為本研究之碩士級兼任研究助理,一人為參與資料收集之訪查員,一人為在職之國小教師具備美術教育碩士學位,其餘二人為美術教育碩士二年級研究生,所有的評分者因修習本研究者所開設之課程,對於本研究有充分的瞭解。評分者依據本研究所建立類別之定義進行資料的歸類、整理與分析,所分析的資料結果只以類別區分,並不轉換成分數。在評分過程初期遭遇判斷上的困難時,評分者與本研究者之間充分溝通討論,澄清觀念以建立共識。

評分者評完所有的資料後,再由本研究者作整體的複評,倘若有異於初評之意見

部分，乃經仔細的推敲，最後或維持初評者或以本研究者之研判為基準。

　　3.本研究之信度採評分者間的一致性考驗。方法為從資料中隨機抽取十份，由所有的評分者以不同的卡片各別評定，彼此之間不知評分的狀況，結束後，再作 Kappa 一致性係數考驗。由於主要瞭解有關各類別的評定情形，因此，一致性考驗的項目於每一份資料中，包括對於三種類型之描述的多元理由之分析，亦即每份資料包括 3 筆的分析，總計為 30 筆的分析。若評分者的評定完全一致，則 K=1；若不一致，則 K=0。考驗結果每二位評分者之間均達 .01 的顯著水準，即二評分者的評分相當一致，評分者間信度大於 0。

結果與討論

一、研究目的之分析與結果

　　檢視不同年級層的學生、非美術專業與美術專業的學生，如何描述繪畫作品。

　　調查不同年級層的學生，及非美術專業與美術專業之大學生，描述繪畫作品時的觀念，是基於學生對三種不同類型西方繪畫作品之同一結構性開放式問題的回應。學生被要求回答填寫「你從作品中看到什麼？（請你盡可能的描述）」，學生依此所回答者，被檢視、分析而成為不同的觀念類別。由於受測者之回應，可能被歸類為不只一種的類別項目，也就是說一位學生的回答可能不只包括一種觀念向度，其解答可能被分至二或三種以上之觀念類別，因此，本研究資料，係從各年級對某一觀念類別出現的次數頻率來探討。

　　茲分為：不同年級層的學生回應三種類型的作品，及非美術專業與美術專業之大學生回應三種類型作品之描述情形進行分析。

㈠不同年級層的學生回應三種類型作品之描述情形

　　從表 2，可以看出國小 1, 3, 5 年級；國中 1, 3 年級；及高中 2 年級的學生，在描述寫實性繪畫作品：維梅爾 (Vermeer, 1632–1675)「倒牛奶的女僕」(La Laitiére, 1660–1661) 時的觀念傾向。國小 1 年級的學生全以題材來描述作品，事實上，極大多數的國小學生（國小 1 年級，占 100%；國小 3 年級，占 97.1%；國小 5 年級，占 95.7%）傾向以題材來描述他對於作品的知覺。這種情形，到國中 1 年級開始有所轉變，有近乎 15% 的回答觸及題材以外的說法，也就是視覺要素之色彩、線或形（占 7.8%），以及作品的表現性（占 6.5%）。次於題材者，在國中 3 年級階段為作品形式安排或技巧等

方面的描述（占 8.4%），到高中 2 年級則轉向對於作品整體效果的描述（占 23.7%）。沒有任何一個年級的學生述及對作品瞭解與否認知上的想法。

就整體而言，當描述寫實性作品時，題材是各年級所普遍使用的觀念（占 87.2%），表現性則為各年級累積次多者（占 8.3%）。此外，從國小 1 年級有 66 位學生，總計有 66 次觀念類別的累計，亦即每一位學生有 1 次，以至於高中 2 年級時有 87 位學生卻有 118 次觀念類別的累計，平均為 1.4 次，亦即每一位學生被累計為 1.4 次，因此，觀念的累計，隨著年級的增長而有遞增的現象。

表 2　每一年級層描述寫實性作品時的觀念類別次數表

觀念類別	國小 1	國小 3	國小 5	國中 1	國中 3	高中 2	總數
1.題材	66 (100.0)	67 (97.1)	67 (95.7)	66 (85.7)	69 (83.1)	86 (72.9)	421 (87.2)
2.要素（色彩，線，形）			1 (1.4)	6 (7.8)	1 (1.2)	2 (1.7)	10 (2.1)
3.形式安排		1 (1.4)			7 (8.4)	2 (1.7)	10 (2.1)
4.表現性			2 (2.9)	5 (6.5)	5 (6.0)	28 (23.7)	40 (8.3)
5.寫實與美					1 (1.2)		1 (0.2)
6.其他		1 (1.4)					1 (0.2)
總　數	66 (13.7)	69 (14.3)	70 (14.5)	77 (15.9)	83 (17.1)	118 (24.4)	484 (100.0)

註：每一觀察值下所列者，為直列總數的百分比。每一位學生所給予的答案可能涵蓋不只一種的觀念類別。

從表 3，可以看出不同年級層的學生，描述表現性繪畫作品：夏卡爾 (Chagall, 1887–1985)「我與村莊」(I and the Village, 1911–1912) 時的觀念傾向。從國小 1 年級到高中 2 年級的學生仍多以題材來描述作品，但在比率上普遍較描述寫實性作品時的比率為低，除國小 5 年級只降低 5% 外，降低幅度約在 11% 到 38% 之間。其次被論述者，國小 1 年級至國中 1 年級為作品的要素（依序占 20.3%，12.7%，8.0%，1.4%），國中 3 年級為作品的要素與表現性同等重要（分別占 11.1%），到高中 2 年級時，則為表現性整體的掌握（占 17.4%）。有一些國小 1 年級的學生尚關心作品的寫實與美（占 11.4%），此外，極少部分的學生述及對於作品瞭解與否等認知上的想法。

就整體而言，當描述表現性作品時，題材仍是各年級所普遍使用的觀念（占 70.6%），

作品的視覺要素則為各年級累積次多者（占 13.5%），再依序為表現性（占 8.5%）。此外，觀念累計的次數，亦隨著年級的增長而有遞增的現象，且各年級觀念累計的次數均較描述寫實性作品時為多。

<p align="center">表 3　每一年級層描述表現性作品時的觀念類別次數表</p>

觀念類別	國小 1	國小 3	國小 5	國中 1	國中 3	高中 2	總數
1. 題材	49 (62.0)	64 (81.0)	68 (90.7)	65 (73.9)	67 (67.7)	85 (59.0)	398 (70.6)
2. 要素（色彩，線，形）	16 (20.3)	10 (12.7)	6 (8.0)	12 (1.4)	11 (11.1)	21 (14.6)	76 (13.5)
3. 形式安排	1 (1.3)				6 (6.1)	5 (3.5)	12 (2.1)
4. 表現性		1 (1.3)	1 (1.3)	10 (11.4)	11 (11.1)	25 (17.4)	48 (8.5)
5. 寫實與美	9 (11.4)			1 (1.1)		7 (4.9)	17 (3.0)
6. 認知	3 (3.8)	2 (2.5)			3 (3.0)	1 (0.7)	9 (1.6)
7. 其他	1 (1.3)	2 (2.5)			1 (1.0)		4 (0.7)
總　　數	79 (14.0)	79 (14.0)	75 (13.3)	88 (15.6)	99 (17.6)	144 (25.5)	564 (100.0)

註：每一觀察值下所列者，為直列總數的百分比。每一位學生所給予的答案可能涵蓋不只一種的觀念類別。

　　從表 4，可以看出不同年級層的學生，描述抽象性繪畫作品：康丁斯基 (Kandinsky, 1866–1944)，「作品 8」(Composition VIII, 1923) 時的觀念傾向。除國小 3 年級的學生主要以題材說明外（占 47.9%），從國小 1 年級到高中 2 年級的學生多以視覺的要素，即色彩、線或形來描述作品（國小 1 年級占 52.6%，國小 5 年級占 46.3%，國中 1 年級占 54.1%，國中 3 年級占 48.2%，高中 2 年級占 47.9%）。其次被論述者，除國小 3 年級為視覺要素（占 43.8%），高中 2 年級為形式安排外（占 17.9%），其餘均為題材。此外，除國中 1 年級的學生外，各年級均有學生述及有關作品認知上的問題。

　　就整體而言，當描述抽象性作品時，作品的視覺要素成為多數年級所普遍使用的觀念（占 48.8%），題材則為年級累積次多者（占 35.6%），再依序為表現性（占 6.1%）。此外，觀念累計的次數隨著年級的增長而有遞增的現象，且各年級均較描述寫實性作品時為多，除高中 2 年級之外，亦較描述表現性作品時為多。

表4　每一年級層描述抽象性作品時的觀念類別次數表

觀念類別	國小1	國小3	國小5	國中1	國中3	高中2	總數
1.題材	41	46	49	38	42	19	235
	(43.2)	(47.9)	(45.4)	(34.2)	(38.2)	(13.6)	(35.6)
2.要素（色彩，線，形）	50	42	50	60	53	67	322
	(52.6)	(43.8)	(46.3)	(54.1)	(48.2)	(47.9)	(48.8)
3.形式安排				6	5	25	36
				(5.4)	(4.5)	(17.9)	(5.5)
4.表現性		3	3	6	7	21	40
		(3.1)	(2.8)	(5.4)	(6.4)	(15.0)	(6.1)
5.寫實與美	1	1		1		4	7
	(1.1)	(1.0)		(0.9)		(2.9)	(1.1)
6.認知	3	3	5		3	3	17
	(3.2)	(3.1)	(4.6)		(2.7)	(2.1)	(2.6)
7.其他		1	1				2
		(1.0)	(0.9)				(0.3)
總　　數	95	96	108	111	110	140	660
	(14.4)	(14.5)	(16.4)	(16.8)	(16.7)	(21.2)	(100.0)

註：每一觀察值下所列者，為直列總數的百分比。每一位學生所給予的答案可能涵蓋不只一種的觀念類別。

㈡非美術專業與美術專業之大學生回應三種類型作品之描述情形

　　從表5，可以看出在描述寫實性繪畫作品：維梅爾 (Vermeer, 1632–1675)「倒牛奶的女僕」(La Laitiére, 1660–1661) 時，略多於 40% 的非美術專業與美術專業大學生的回答以題材來說明畫面，其次近 28% 的回答同以作品的表現性，再其次約 20% 的回答同為形式上的安排。至於描述表現性繪畫作品：夏卡爾 (Chagall, 1887–1985)「我與村莊」(I and the Village, 1911–1912) 時，36.6% 的非美術專業大學生的回答與 31.5% 的美術專業大學生的回答以題材來表明作品；其次 25.7% 的非美術專業大學生的回答以表現性，而 26.6% 的美術專業大學生的回答則以作品的視覺要素；再者 17.8% 的非美術專業大學生的回答以視覺要素，而 21.0% 的美術專業大學生的回答則以形式上的安排來敘述作品。當描述抽象性繪畫作品：康丁斯基 (Kandinsky, 1866–1944)「作品 8」(Composition VIII, 1923) 時，38.9% 的非美術專業與 36.6% 的美術專業大學生的回答以視覺要素來表明作品，其次 31.6% 的非美術專業與 33.7% 的美術專業大學生的回答以形式上的安排來形容作品，而 14.7% 的非美術專業大學生的回答與 21.8% 的美術專業大學生的回答以表現性來描述作品。

就整體而言，當描述寫實與表現性作品時，作品的題材為累計最多的觀念（依序占 42.2%，33.8%），而描述抽象性作品時，則以視覺要素為最多（占 37.8%）。表現性為描述寫實性作品時次多者（占 26.7%），視覺要素與表現性同為描述表現性作品時次多者（各占 22.7%），而形式上的安排則為描述抽象性作品時次要的觀念（占 32.7%）。此外，觀念的累計，美術專業的大學生多於非專業者，且因作品類型的不同而有所差異。觀念的累計次數以表現性作品最多（總數為 225），其次為寫實性（總數為 206），再其次為抽象性（總數為 196）。

表5　非美術與美術專業大學生描述寫實、表現、抽象性作品時的觀念類別次數表

觀念類別	寫實性			表現性			抽象性		
	非美大	美大	總數	非美大	美大	總數	非美大	美大	總數
1.題材	43 (43.4)	44 (41.1)	87 (42.2)	37 (36.6)	39 (31.5)	76 (33.8)	10 (10.5)	6 (5.9)	16 (8.2)
2.要素（色彩，線，形）	10 (10.1)	8 (7.5)	18 (8.7)	18 (17.8)	33 (26.6)	51 (22.7)	37 (38.9)	37 (36.6)	74 (37.8)
3.形式安排	19 (19.2)	22 (20.6)	41 (19.9)	15 (14.9)	26 (21.0)	41 (18.2)	30 (31.6)	34 (33.7)	64 (32.7)
4.表現性	27 (27.3)	28 (26.2)	55 (26.7)	26 (25.7)	25 (20.2)	51 (22.7)	14 (14.7)	22 (21.8)	36 (18.4)
5.寫實與美		4 (3.7)	4 (1.9)	4 (4.0)		4 (1.8)	2 (2.1)	1 (1.0)	3 (1.5)
6.認知				1 (1.0)		1 (0.4)	1 (1.1)		1 (0.5)
7.其他	1 (0.9)		1 (0.5)	1 (0.8)		1 (0.4)	1 (1.1)	1 (1.0)	2 (1.0)
總　數	99 (48.1)	107 (51.9)	206 (100.0)	101 (44.9)	124 (55.1)	225 (100.0)	95 (48.5)	101 (51.5)	196 (100.0)

註：每一觀察值下所列者，為直列總數的百分比。每一位學生所給予的答案可能涵蓋不只一種的觀念類別。

二、結　論

　　基於前述，經由對於不同類型繪畫作品反應的調查，可以發現，各年級的學生（國小 1，3，5 年級，國中 1，3 年級，高中 2 年級）、非美術專業與美術專業之大學生均以不同的觀點來描述同類型或不同類型的作品。

　　一般而言，多數的學生傾向於以題材來描述寫實與表現性的作品，而以視覺要素來描述抽象性的作品。其中，就題材來說明作品者，各年級及非美術與美術專業之大學生以寫實性作品所占的比率最高，其次為表現性的作品，最後為抽象性的作品。以

視覺要素來敘述作品時，各年級及非美術與美術專業之大學生以抽象性的作品所占的比率最高。對於形式上的安排，高中 2 年級的學生在面對抽象性作品時談到的較多，而美術專業的大學生在三種類型的作品中均高於非專業者。不同年級層的學生對於作品表現性的掌握，無論是何種類型的作品，隨著年級的增長而遞增；而美術專業的大學生只在面對抽象性的作品時，對於作品表現性的描述比非專業者有明顯較多的掌握。對於寫實與美的關注，則只有國小 1 年級的學生在面對表現性作品時，有較多的想法。各年級及非美術與美術專業之大學生在面對寫實性作品時，不曾產生認知上瞭解與否的思考。大體上，在三種類型的作品中，以面對抽象性的作品，學生較傾向於描述有關認知上的瞭解與否。

就學生所述說呈現的觀念所累計之次數觀察，國小 1，3，5 年級，以及國中 1，3 年級的學生在面對抽象性作品時似有較多的想法可以表達，其次為表現性作品，最後為寫實性作品；而高中 2 年級的學生則以表現性作品最多，其次為抽象性作品，最後為寫實性作品；至於非美術與美術專業之大學生以表現性作品最多，其次為寫實性作品，最後為抽象性作品。

從目前的研究結果看來，當要求大學以下學生描述一件繪畫作品時，抽象性與表現性的作品似較寫實性的作品更能引發學生多元的思考與豐富的回應。

三、本研究的意義及其未來在美術教育研究的意涵

本研究自學習者的角度切入，透過問題的設計，瞭解學生思辨不同類型審美客體時的觀念傾向。本研究除印證前人的主要研究發現：當學童面對藝術作品時的反應，是從對題材色彩的偏愛，轉而投注興趣於作品的形式與表現性的特質；以及審美的技巧從單純的描述客體的要素，進而辨識這些要素之間的關係，然後能述及整體的特色。除此，本研究並進一步具體的勾畫出當面對不同類型作品時，不同教育階段個體前述審美觀念的細節轉換，所可能存有的困惑，以及較能促進多元思辨之作品類型。

從鑑賞教學的理論（Broudy, 1972; Feldman, 1971 等），不外是教導學生如何從描述、分析、解釋、以至於判斷的過程以提高學生審美的能力，或如最近學者帕金斯 (Perkins, 1994) 所提倡，給與觀者看及思考的時間後再進行前述有組織的觀察方式，莫非在於提供教學者可行之教學策略，但是，不同的學習者面對作品時可能的實際思考的起始點為何，卻無從瞭解，從教學的觀點而言，教師必須瞭解學生的這些起點行為，而本研究即企圖提供這一方面的訊息。因此，此研究成果，有助於當前課程政策的檢討擬訂，以及教學策略的實施與運作。此外，我國美術教育實施鑑賞教學已有時日，但鮮有對於學生美感認知與學習成效之評估與瞭解，本研究或可收拋磚引玉之效，寬擴我國美術教育研究與發展之領域。

本研究提出下述之問題，留待日後作進一步的探討：

1. 這些研究結果如何能夠妥善的運用於課程的規劃與設計。
2. 這些研究結果如何能夠妥為運用作為參考以改進教學。
3. 本研究所建立之類別，不同年齡層學生的回應，可以再進一步作質的分析，以期深入瞭解對於相同屬性的概念，因年齡的不同，在表達的方式上有何差別。
4. 本研究可以就目前現有的資料，對本研究問題比較地區與性別之別。

四、本研究的限制

1. 本研究所使用之視覺刺激物為複製品，並非原作，可能會影響學生回答的本質。
2. 對於藝術作品的意見，以書寫的方式表達之困難，可能影響學生的回應。
3. 未來研究應增加非美術專業與專業之學生調查人數。
4. 目前研究每一類型之作品只使用一幅，未來研究宜增加各類作品之調查數至二或三幅。

參考書目

中文

朱經明 (1994)。教育統計學。臺北：五南。

林清山 (1993)。心理與教育統計學。臺北：東華。

崔光宙 (1992)。美感判斷發展研究。臺北：師大書苑。

郭禎祥譯 (1991)。藝術視覺的教育。臺北：文景。

郭禎祥 (1992)。中美兩國藝術教育鑑賞領域實施現況之比較研究。臺北：文景。

郭禎祥 (1993a)。當前我國美術教育新趨勢。臺北：國立臺灣師範大學中等教育輔導委員會。

郭禎祥 (1993b)。多元文化觀與藝術教育。臺北：中國教育學會。

郭禎祥 (1996)。幼童對美術館的初起概念。美育，78，41-53。

許信雄 (1994)。兒童對國畫的偏好之研究，在中華民國美術教育學會編，海峽兩岸兒童藝術教育的改革與研究論文集 (頁 27-48)。臺北：中華民國美術教育學會、兒童美術教育研究委員會。

陳瓊花 (1997)。我國青年藝術觀念探討之一──繪畫表現上「像」與「不像」問題的看法。美育，87，29-38。

陳瓊花 (1998)。試探性研究──兒童與青少年在描述，表示喜好，和判斷一件藝術作品時的

觀念傾向。師大學報。

張紹勳、林秀娟 (1998)。統計分析。臺北：松崗。

羅美蘭 (1993)。美術館觀眾特性與美術鑑賞能力關係之研究。未出版之碩士論文，國立臺灣師範大學美研所，臺北市。

教育部 (1997)。藝術教育法。臺北市：編者。

外文

Baldwin, J. M. (1975). *Thought and things: A study of the development and meaning of thought or generic logic* (V. III & IV). New York: Macmillan.

Battin, M. P. (1994). Cases for kids: Using puzzles to teach aesthetics to children. *Aesthetics for young people*. Champaign, Illinois: University of Illinois press.

Battin, M. P., Fisher, J., Moore, R. & Silvers, A. (1989). *Puzzles about art*. New York: St. Martin's Press.

Beardsley, M. C. (1981). *Aesthetics*. Indianapolis, Cambridge: Hackett.

Broudy, H. (1972). *Enlightened cherishing: An essay in aesthetic education*. Champaign, Illinois: University of Illinois press.

Brunner, C. (1975). *Aesthetic judgment: Criteria used to evaluate representational art at different ages*. Unpublished doctoral dissertation, Columbia University.

Chen, C. H. (1996). *Conceptions of art of young children and adolescents: A developmental study*. Unpublished doctoral dissertation, University of Illinois at Urbana-Champaign.

Chen, C. H. (1997). A examination of theories of aesthetic development with implication for future research. *Journal of Taiwan Normal University, Humanities & Social Science*, 42, 13–27.

Child, I. L. (1964). Esthetic sensitivity in childhood. *Development of sensitivity to esthetic values*. New Haven, Connecticut: Yale University.

Clark, G. A. (1991). *Examining discipline-based art education as a curriculum construct*. Bloomington, Indiana: Indiana University.

Clark, G. A., Day, M. D. & Greer, W. D. (1987). Discipline-based art education: Becoming students of art. *Journal of Aesthetic Education*, 21 (2), 129–193.

Clayton, J. R. (1974). *An investigation into the developmental trends in aesthetics: A study of qualitative similarities and differences in young*. Unpublished doctoral dissertation.

Coffey, A. W. (1968). A developmental study of aesthetic preference for realistic and nonobjective paintings. *Dissertation Abstracts International*, 29, (12b), 4248.

Cox, M. (1992). *Children's drawing*. Harmondsworth, Middlesex, England: Penguin.

Csikszentmihalyi, M. & Robinson, R. E. (1990). *The art of seeing*. Malibu, California: The Getty

Center for Education in the Arts.

Ecker, D. W. (1973). Analyzing children's talk about art. *Journal of Aesthetic Education*, 7 (1), 58–73.

Efland, A. D. (1995). The spiral and the lattice: Changes in cognitive learning theory with implications for art education. *Studies in Art Education*, 36 (3), 134–153.

Eisner, E. W. (1985). Aesthetic modes of knowing: Learning and teaching the ways of knowing. In E. W. Eisner (Ed.), *Eighty-fourth year book of the National Society for the Study of Education, part II* (pp. 23–36). Chicago: University of Chicago Press.

Erickson, M. (1986). Teaching aesthetics K–12. In S. M. Dobbs (Ed.), *Research readings for discipline-based art education: A journey beyond creating* (pp. 148–161). Reston, VA: The National Art Education Association.

Feldman, D. H. (1983). Developmental psychology and art education. *Art Education*, 36 (2), 19–31.

Feldman, D. H. (1985). The concept of nonuniversal developmental domains: Implications for artistic development. *Visual Arts Research*, 11, 82–89.

Feldman, D. H. (1987). Developmental psychology and art education: Two fields at the crossroads. *Journal of Aesthetic Education*, 21 (2), 243–259.

Feldman, D. H. (1994). *Beyond universals in cognitive development*. Norwood, NJ: Ablex.

Feldman, E. B. (1971). The critical performance. In E. B. Feldman (Ed.), *Varieties of visual experience*. Englewood Cliffs, NJ: Prentice-Hall.

Frechtling, J. A. & Davidson, P. W. (1970). The development of the concept of artistic style: A free classification study. *Psychonmic Science*, 18 (2), 243–259.

Gardner, H., Winner, E. & Kircher, M. (1975). Children's conceptions of the arts. *Journal of Aesthetic Education*, 9 (3), 60–77.

Gardner, H. (1970). Children's sensitivity to painting styles. *Child Development*, 41 (3), 813–821.

Gardner, H. (1989). Zero-based arts education: An introduction to arts propel. *Studies in Art Education*, 30 (2), 76.

Gardner, H. (1990). *Art education and human development*. Los Angeles: The Getty Center for Education in the Arts.

Golomb, C. (1992). *The child's creation of a pictorial world*. Berkeley and Los Angeles, CA: University of California Press.

Goodman, N. (1968). *Languages of art: An approach to a theory of symbols*. Indianapolis: Bobbs-Merrill.

Greer, W. D. (1984). Discipline-based art education: Approaching art as a subject of study. *Studies*

in Art Education, 25 (4), 212–218.

Greer, W. D. (1987). A structure of discipline concepts for DBAE. *Studies in Art Education*, 28 (4), 227–233.

Greer, W. D. (1993). Developments in discipline-based art education: From art education toward arts education. *Studies in Art Education*, 34 (2), 91–101.

Hardiman, G. W. & Zernich, T. (1977). Influence of style and subject matter on the development of children's art preferences. *Studies in Art Education*, 19 (1), 29–34.

Hardiman, G. W. & Zernich, T. (1985). Discrimination of style in painting: A developmental study. *Studies in Art Education*, 26 (3), 157–162.

Housen, A. (1983). *The eye of the beholder: measuring aesthetic development*. Unpublished doctoral dissertation, Harvard Graduate School of Education.

Housen, A. (1992). Validating a measure of aesthetic development for museums and schools. *ILVS Review: A Journal of Visitor Behavior*, 2 (2), 213–237.

Johnson, N. R. (1982). Children's meanings about art. *Studies in Art Education*, 23 (3), 61–67.

Kao, A. C. (1986). Classification of style in paintings: A developmental study using American and Chinese subjects (Doctoral dissertation, University of Illinois at Urbana-Champaign, 1986). *Dissertation Abstracts International*.

Kellogg, R. (1970). *Analyzing children's art*. Palo Alto, CA: Mayfield.

Kerlavage, M. S. (1995). A bunch of naked ladies and a tiger: Children's responses to adult works of art. In C. M. Thompson (Ed.), *The visual arts and early childhood learning*. Reston, VA: The National Art Education Association.

Kern, E. J. (1984). The aesthetic education curriculum program and curriculum reform. *Studies in Art Education*, 25 (4), 219.

Kohlberg, L. (1981). *The philosophy of moral development*. New York: Harper & Row.

Lark-Horovitz, B. (1937). On art appreciation in children, I: Preference of picture subjects in general. *Journal of Educational Research*, 31 (2), 118–137.

Lark-Horovitz, B. (1938). On art appreciation in children, II: Portrait preference study. *Journal of Educational Research*, 31 (8), 572–598.

Machotka, P. (1966). Aesthetic criteria in childhood: Justifications of preference. *Child Development*, 37, 877–885.

Mockros, C. (1989). *Aesthetic judgment: An empirical comparison of two stage development theories*. Master's thesis. Submitted to Tufts University Eliot-Pearson Child Study Center.

Moore, B. E. (1973). A description of children's verbal responses to works of art in selected grades one through twelve. *Studies in Art Education*, 14 (3), 27–34.

Moore, R. (1994). Aesthetics for young people: Problems and prospects. *Aesthetics for young people* (pp. 5–18). Champaign, Illinois: University of Illinois Press.

NAEP (1978a). *Attitudes Toward Art* (National Assessment of Educational Progress Report 06–A–03). Denver: Education Commission of the States.

NAEP (1978b). *Knowledge About Art* (National Assessment of Educational Progress Report 06–A–02). Denver: Education Commission of the States.

NAEP (1980). *The Second Assessment of Art, 1978–79: Released Exercise Set* (National Assessment of Educational Progress Report No. 10–A–25). Denver: Education Commission of the States.

NAEP, (1981). *Procedural Handbook: 1978–1979 Art Assessment* (National Assessment of Educational Progress Report 10–A–40). Denver: Education Commission of the States.

Parsons, M. J. & Blocker, H. G. (1993). *Aesthetic and education.* Champaign, Illinois: University of Illinois Press.

Parsons, M. J., Johnston, M. & Durham, R. (1978). Developmental stages in children's aesthetic responses. *Journal of Aesthetic Education*, 12, 85–104.

Parsons, M. J. (1976). A suggestion concerning the development of aesthetic experience in children. *Journal of Aesthetics and Art Criticism*, 34 (3), 305–314.

Parsons, M. J. (1987). *How we understand art.* New York: Cambridge University Press. Chicago Press.

Perkins, D. N. (1994). *The intelligent eye.* Los Angeles: The Getty Center for Education in the Arts.

Piaget, J. (1954). *The construction of reality in the child.* New York: Basic Books.

Piaget, J. (1963). *The origins of intelligence in children.* New York: Norton.

Rosenstiel, A., Morison, P., Silverman, J. & Gardner, H. (1978). Critical judgment: A development study. *Journal of Aesthetic Education*, 12, 95–197.

Russell, R. L. (1988). Children's philosophical inquiry into defining elementary classroom. *Studies in Art Education*, 29 (3), 282–291.

Smith, R. A. (1989). *The Sense of Art.* New York: Routledge, Chapman and Hall.

Smith, R. A. (1995). *Excellence II: the continuing quest in art education.* Reston, VA: The National Art Education Association.

Steinberg, D. (1986). Preschool children's sensitivity to artistic style in paintings. *Visual Arts Research*, 12 (1), 1–10.

Taunton, M. (1980). Aesthetic responses of young children to visual arts. *Journal of Aesthetic Education*, 16 (3), 94.

Vygotsky, L. S. (1978). *Mind in society*. Cambridge, MA: Harvard University Press.

Wolf, D. P. (1988). Artistic learning: What and where is it? *Journal of Aesthetic Education*, 22 (1), 143–155.

Wolf, D. P. (1989). Artistic learning as conversation. In D. Hargreaves (Ed.), *Children and the Arts*. Milton Keynes, England: Open University Press.

Wolf, D. P. (1992). Becoming knowledge: The evolution of art education curriculum. In P. W. Jackson (Ed.), *Handbook of Research on Curriculum* (pp. 945–963). New York: Macmillan.

（原載《美育》，1999 年，106 期，頁 39–55）

第五節 兒童與青少年之審美思考

摘 要

本研究試圖澄清兒童與青少年思考畫作與世界、觀賞者與畫作、藝術家與畫作、藝術家與觀賞者之間的關係，並比較我國學童藝術思考之模式與弗利門 (Freeman, 1995) 研究結果之異同。

研究結果，我國學童審美的思考，隨年級的增長，對於藝術家與觀者的觀念，由二者之間角色的互換而至逐漸分離對立。年幼的學生既扮演著藝術家，亦是觀賞者，大約在國小 5、6 年級藝術家與觀者二者之角色逐漸分化，高年級的學生視藝術家是具有特殊能力，可以掌控觀者情感的人，但並非人人可為。對個體而言，當認知到藝術家與觀者之間並非等同時，藝術家與觀者之角色乃逐漸分離，二者之間遂存在著鴻溝。本研究不支持弗利門 (Freeman, 1995)：「思考藝術家角色是先於觀賞者角色」的觀念，其研究結果不具普遍性。

關鍵詞：審美思考　審美客體　審美教育　審美能力　審美經驗

導 論

一、本研究問題之重要性

本研究除探討有關我國教育階段之學生在審美省思方面的觀念傾向外，並試圖將本研究的結果與弗利門 (Freeman, 1995) 的研究作一分析排比，因此，在本質上是觸及藝術發展上所謂普遍性與非普遍性的問題。費德門 (Feldman, 1994) 已揭示個體美感的成長是一非普遍性的現象，與認知的發展的普遍性，文化，學科訓練，特性，與獨特性等層面息息相關，並非自然的成熟 (1994)。縱使帕森斯 (Parsons, 1987) 以認知發展來解釋美感經驗而提出審美能力的普遍發展理論，亦特別強調文化差異的可能性 (Parsons, 1994, p. 37)。

事實上，我國學者崔光宙 (1992) 依據 Parsons 的階段發展理論，檢視我國學童審美判斷能力的發展情形，顯示出中西文化不同的影響，因而具體提出我國在審美教育上所可以並應該致力的方向。從美術教育的歷史來看，審美的教育遠落於創作的教育之後，這種情形不僅我國如此，西方亦然 (Kern, 1984, p. 219; Taunton, 1982, p. 94)。直到最近幾十年，開始論及光是創作教學是不足的 (Gardner, 1983, 1989; Wolf, 1992)。認知理論影響教育工作者開始重新思考有關課程、學習、以及教學方面的議題 (Gardner, 1992; Parsons, 1992)。為了能有藝術方面的能力，個人必須具備藝術評論的方法，得有能力去記錄和解讀文化背景中的象徵系統。因此，如何培養審美的能力，已經成為美術教育上重要的課題。

本研究屬於審美教育研究的一環，是延續有關「學童在描述，表示喜好和判斷藝術作品時審美能力發展」（陳瓊花，2000）的研究，冀期透過學童對於藝術思考方式的瞭解，提出學生思考藝術時概念形成的發展模式，作為培育學生藝術認知與批判性思考之基礎，以具體提供教師教學指導及相關教育措施之參考，因此，本研究無論在審美教育基礎理論的建立，教學實務，課程的發展，或政策的擬定，都有其潛在的價值與意義。

二、名詞解釋與研究範圍

本研究所指兒童與青少年，係指本研究樣本所取之國小 3、5、6 年級，國中 2 年級，與高中 2 年級的學生。

審美的 (aesthetic)，或美感的、美學的，以形容詞解釋，不同於學科的名稱「美學 (Aesthetics)」，是審察或審視有關藝術的或美的事物或問題。思考 (thinking)，在現代心理學上被視為較高層次的認知活動，是憑記憶與想像以處理抽象事物，從而理解其意義的心理歷程（張春興，1992，頁 322）。審美思考，是審察或審視有關藝術的或美的事物或問題的認知活動，屬於美學研究之範疇。美學是分析我們思考有關藝術情境的觀念或想法，是問題索解的活動 (Parsons & Blocker, 1993, pp. 6–11)。

審美思考在本研究係指學生回應本研究所進行之十個問題：環繞著「藝術家，觀者，繪畫作品，和世界」之間的思考，所作的抉擇與想法。抉擇，係指在十個問題中所包括之「會」或「不會」、「可以」或「不可以」、與「能」或「不能」之選項；想法，係指對於所作選項之理由的陳述，形而上之思考落實於紙筆的表達。每個人對於問題思考推理的方式，可能因認知結構的差異而各不相同。認知結構係指個人對事物的一種基本看法，包括他的能力、知識、經驗、態度和觀念，代表他以往生活中對人、對事、對知識所學得的累積的經驗（張春興，1992，頁 340–341）。本研究中個體所呈現出之認知結構，是有關於美學相關問題的看法。

本研究的範圍以十個主要的問題為主軸，探討年級與這十個主要問題之間的相互關係，這十個問題涉及畫作與實物界、藝術家、以及觀賞者之間的關係，茲將各問題與思考概念，與回應各問題之類別表列如下：

表 1　本研究範圍：年級與研究問題之關係表

研究問題與概念 / 回答類別	年級學生回應：國小 3、5、6 年級 國中 2 年級 高中 2 年級
畫作與世界的關係	
1.一件醜的東西會比漂亮的東西更容易使一幅畫變得不好嗎？會或不會，為什麼？ 5.如果你看到畫中所畫的許多東西，會使你以不同的眼光看真正的東西嗎？會或不會，為什麼？	單一選擇 & 理由陳述
觀賞者與畫作的關係	
3.假設有一天，你經過一幅畫，心情是非常的快樂；第二天，再經過這幅畫，可是你是非常的憂傷，你認為心情的不同會使你看畫時有所差別嗎？會或不會，為什麼？ 7.如果很多的人認為一幅畫是好的，你認為其他的人也會這麼想嗎？會或不會，為什麼？	單一選擇 & 理由陳述
藝術家與畫作的關係	
4.一位快樂的藝術家是否會比一位憂傷的藝術家創作出更好的作品？會或不會，為什麼？ 8.假想有兩位藝術家，他們都畫狗，其中有一位藝術家愛狗，喜歡和狗玩，另外一位藝術家則討厭狗，而且覺得靠近狗的話會生病。你覺得他們的畫作會一樣嗎？會或不會，為什麼？	單一選擇 & 理由陳述
藝術家與觀賞者的關係	
2.一位藝術家可能創作一幅畫，有意的讓你覺得快樂或悲傷嗎？會或不會，為什麼？ 6.當一位藝術家真正在創作一件作品時，你認為他會思考到別人將會如何看這幅作品嗎？會或不會，為什麼？ 9.你可以看出藝術家創作其畫作時的感覺是什麼嗎？可以或不可以，為什麼？ 10.你能從藝術家的畫作分辨出他的年齡嗎？能或不能，為什麼？	單一選擇 & 理由陳述

研究背景與目的

一、研究背景

　　兒童與青少年審美思考的實徵研究，是有關於其審美觀念的認識與瞭解。個體在思考、及回應美感事物或有關藝術問題的推理能力，是屬於個體心智的活動，亦是有關於繪畫的心智理論。悟岸 (Wolheim) 分析在理論上有關於繪畫心智理論的對立觀點，主要是立基於下列看法上的差異：1.繪畫的意義是觀者所企圖辨識之繪畫本身客觀性的性質；以及，2.繪畫的意義是由觀者的判斷所建構，而這判斷是觀者對於有關繪畫的事實所作之心智上有意的表示 (1993, p. 134)。誠如朗格 (Langer, 1957) 早有所言，繪畫不僅是畫中情景的認知，同時也是有關於創作者與觀者的心智。因此，思考藝術是個體基於客觀的事實所作之主觀心智的活動。此時所涉及的不僅是畫作本身所表現出來的事物性質，同時關係創作者的理念與意圖，或是關係到觀者本身的審美意圖、經驗與能力。弗利門 (Freeman) 提出「藝術家，觀者，繪畫作品，和世界之間有意圖的關係組織網（The net of intentional relations of Artist, Beholder, Picture and World, 1995, p. 3，如圖 1)」。

圖 1　藝術家，觀者，繪畫作品，和世界之間有意圖的關係組織網
(The net of intentional relations of Artist, Beholder, Picture and World)
資料來源：Freeman (1995, p. 3)。

　　解釋繪畫品質的來源有賴於作品與藝術家，觀者，和世界之間關係的運作。作品可能直接或間接再現世界中的事物，此時與創作者密切相關，至於作品的效果則在於

觀者的感覺、理解與詮釋。到底是什麼使得一些畫是美的？是什麼使得某些畫比其他的好？這是哲學性美學最感興趣的問題，也是最難以回答的問題。回答這些問題時，可以瞭解回答者如何從與畫作有關的資源作思考與推論。從教育的立場，我們預期引導學生能夠從事審美方面的多元思考──包括藝術家與畫作之間的關係、觀者與畫作之間的關係、畫作與世界之間的關係、藝術家與世界之間的關係、觀者與世界之間的關係、以及藝術家與觀者之間的關係，以培育其認知與批判性思考的能力。

　　弗利門 (Freeman) 為瞭解學童在進行思考藝術問題時觀念的傾向，便從「有意圖的關係網」設計十個相關的問題，在英屬西印度群島 Anguilla 的鄉下地區，以晤談法訪問 11 歲和 12 歲的學童各 12 位。其研究結果指出，學童在思考「藝術家創作作品時的角色」觀念早於思考「觀賞者的角色」的觀念。換言之，學童是先想到創作者與畫的關係，然後再考慮到觀賞者與畫作之間的關係。年長的學童（14 歲）相信藝術家的情緒會影響作品的品質，他們覺得可以推論創作者的情感，相信藝術家有能力可以控制觀賞者的情感，認為藝術家在創作過程中常考慮著觀賞者的觀點，但是藝術家不會讓旁觀者改變自己對作品的想法。至於較年幼的學童（11 歲）忽略藝術家的創作技巧，和創作時情感的存在，否認觀賞者的情感與畫作的關係，對於觀賞者的推論能力表示悲觀 (Freeman, 1995, p. 9)。

㈠國內外有關審美之實徵研究情況

　　國內外有關審美之實徵研究，大體可以分為三種主要的類型（陳瓊花，2000）：整體性階段發展的審美理論；有關於審美能力中某些特定要素的發展，諸如知覺辨識，喜好等的探討；對於某些藝術觀念發展的瞭解。

　　代表此三種類型之相關研究：

1. 整體性階段發展的審美理論

　　國內：崔光宙 (1992)、羅美蘭 (1993) 等。

　　崔光宙 (1992) 引用帕森斯 (Parsons, 1987) 的階段理論模式，調查我國一般與專業學生的美感能力階段，著重在整體性判斷能力發展的瞭解，建立了我國學童在判斷藝術作品能力一般狀況的信息。此外，羅美蘭 (1993) 延續此種有關階段發展說之理論基礎，探討美術館觀眾特性與美術鑑賞能力之關係。其研究結果指出，觀眾的年齡、教育程度、職業、專業程度和鑑賞能力有顯著的相關，而居住的地區和鑑賞能力無關；除此，性別與藝術品味相關，但與美術知識水準、鑑賞能力的發展階段無關。

　　國外：馬克歐卡 (Machotka, 1966)、克菲 (Coffey, 1968)、克萊登 (Clayton, 1974)、布魯納 (Brunner, 1975)、豪蓉 (Housen, 1983)、帕森斯 (Parsons, 1978, 1987)、沃夫 (Wolf, 1988) 等。

馬克歐卡 (Machotka, 1966) 呼應皮亞傑 (Piaget) 所提不同類型之認知發展理論之三種發展層級，這三種品鑑能力的發展層級分別為：⑴基於題材和色彩的欣賞（從學齡開始到 7 或 8 歲），不超過運思前期；⑵基於真實的再現，色彩的對比與和諧，表現的清晰度（大約 7 至 11 歲），達到具體運思期；⑶對風格，構圖，情調，明度感興趣（12 歲以上），達到形式運思期。至於更高的發展階段，是前階段能力的增加而非取代。

克菲 (Coffey, 1968) 舉出三種發展的階段：再現想法的第一階段 (first stage of respresentational thought)，具體的思考，好奇，自我中心，和從片刻一到一片刻的想法；再現想法的第二階段 (second stage of respresentational thought)，為偏離中心思想所取代，使得學生得有守恆的觀念，判斷的標準以擴展至寫實性、色彩，以及內容；第三是形式操作階段 (stage of formal operations)，觀者傾向於以處理可能性取代對具體真實的要求。

克萊登 (Clayton, 1974) 以四項類別來說明發展的階段：⑴題材類別：從細數題材的項目，發展為能較成熟的討論作品題材的本質；⑵感覺類別：從個人的感覺本身，發展為注意到作品本身所展現的感覺；⑶色彩的類別：從細數色彩的種類，發展到對於色彩使用之複雜性的覺知；⑷喜好與判斷的類別：從單純個人的喜悅，發展為就作品本身優點的評判。發展的模式傾向於細數項目，到整合性的討論。其研究發現與認知發展的理論一致，並建議未來應就此領域作更為深入的探討。

布魯納 (Brunner, 1975) 提出 6 種發展階段：⑴物象階段 (Objects Stage)，觀者類化物象的理由有賴於特殊的顏色或物體；⑵文獻階段 (document stage)，觀者類化物象的理由有賴於題材給予觀者的適切性；⑶訊息階段 (message stage)，觀者試著發現藝術客體所給予的訊息，並由其社會價值的角度去判斷；⑷結構階段 (structure stage)，觀者從注重內容轉向繪畫的結構；⑸反應階段 (response stage)，觀者的判斷是基於藝術客體的喚起性；⑹再創階段 (recreation stage)，觀者深沉的融入藝術客體，而且試著去捕捉與判斷創作者的意圖與成就。

豪蓁 (Housen, 1983) 則提出五發展階段：⑴報導階段 (accountive stage)，回答者強調畫面所有和個人的觀察；⑵建構階段 (constructive stage)，回答者注意作品的目的和技術；⑶分類階段 (classifying stage)，回答者強調智性的瞭解；⑷解釋階段 (interpretive stage)，回答者對作品的意義感興趣；⑸再創階段 (re-creative stage)，回答者能夠反映自己的見解。

帕森斯 (Parsons) 建議 5 階段的發展：⑴主觀偏好 (favoritism)，大致為學齡前兒童，他們易受題材和色彩的吸引；⑵美與寫實 (beauty and realism)，大致是小學階段的兒童，他們關心繪畫的真實與美；⑶表現性 (expressiveness)，為青少年，他們基於作品的深度與誘發力的情形評判作品；⑷風格與形式 (style and form)，觀者對於作品的特質有興

趣；⑸自治 (autonomy)，觀者可以以自己的觀點評述而不囿於傳統的規矩，甚至能夠發現問題並建立自己的標準。

沃夫 (Wolf, 1988) 強調三種審美發展的立場。這三種立場為：⑴製作 (making)，⑵觀察 (observing)，和⑶探究 (inquiring)。基於學童的認知發展，有三種獲得視覺技巧的層級。從 4 到 7 歲，注重圖畫的瞭解；從 8 到 12 歲，著重在視覺系統的瞭解；從 13 到 18 歲，注重在藝術性的抉擇。經由藝術表現和審美反應的順序性經驗，成就審美的成長。

整體而言，這種類型的研究提供我們基礎與普遍性的瞭解，當學童面對藝術作品時的反應，是從對題材與色彩的偏愛，轉而投注興趣於作品的形式與表現性的特質。

2.有關於審美能力中某些特定要素的發展，諸如知覺辨識，喜好等的探討

調查學生的知覺傾向與推理，是強調學生面對特定的審美對象時，其喜好與判斷的瞭解。這些研究檢視辨識藝術風格，或知覺方面特定要素能力的發展。

國內：郭禎祥 (1992)、許信雄 (1994)、林明助 (1998) 等。

郭禎祥 (1992) 以中美兩國之學生為研究的對象，比較其在繪畫方面風格分類上的差異。其研究結果指出，抽象繪畫因其視覺要素與形式結構較為單純，較具象繪畫易於進行相似風格的辨識。

許信雄 (1994) 研究臺灣地區兒童對於國畫的偏好，其研究結果顯示，影響偏好的因素就兒童本身言，與年齡、性別、認知發展有關；就作品而言，其題材、色彩、構圖、線條、空間表現方式、和畫面的清晰均有關。

林明助 (1998) 針對美術鑑賞統合教學法對國小學生繪畫風格鑑賞能力影響之實驗研究，提出美術鑑賞統合教學法對於國小 5 年級學生之美術認知、風格辨識、與鑑賞能力有顯著的影響效果。

國外：拉克─荷羅維茲 (Lark-Horovitz, 1937, 1938)、查爾德 (Child, 1964)、嘉納 (Gardner, 1970)、費奇凌和大衛生 (Frechtling & Davidson, 1970)、哈德門和任尼契 (Hardiman & Zernich, 1977, 1985)、摩爾 (Moore, 1973)、史坦堡 (Steinberg, 1986)、唐藤 (Taunton, 1980) 等。

拉克─荷羅維茲 (Lark-Horovitz, 1937) 檢視 般學童與繪畫資優的學童在欣賞繪畫作品能力上的差異。一般的學童注意題材的本身，再現的真實性，及顏色。資優的學童受到設計，色彩，及經由分析所得之知識的影響。資優的學童較一般學童有更多的想像和情感的特質，一般學童不具審美的態度，而資優的學童在某種程度上較具分析與審美的特徵。這兩者之間的差異在爾後 (1938) 的研究中，再度獲得印證。

查爾德 (Child, 1964) 發現審美的敏感度，隨著年齡的差異而有所不同。低年級的學童傾向於不同意專家的選擇，至於中學階段的學童則傾向於接受專家的選擇。

嘉納 (Gardner, 1970) 則研究兒童對於繪畫風格的敏銳性，他發現在 1，3，6 年級之間並沒有顯著性的差異。後來費奇凌和大衛生 (Frechtling & Davidson, 1970) 也強調如此的觀點。他們發現兒童很少基於藝術的風格來下判斷，但是依賴題材。這種傾向並隨著年齡的增長而增強。

不同於此種觀點的研究，哈德門和任尼契 (Hardiman & Zernich, 1977) 指出風格是比題材更易影響兒童的喜好與判斷。此外，兒童喜好寫實性的作品甚於半抽象的作品。其後，他們更指出甚至很小的兒童也能夠依據風格來分類繪畫作品 (1985)。這項研究發現被史坦堡 (Steinberg, 1986) 的研究所支持。史坦堡發現學齡前的兒童喜愛以題材來分類繪畫作品，但是也可運用風格方面之線索。年幼兒童的這種敏感性，在唐藤 (Taunton, 1980) 的研究也有所發現。她發現 4 歲的幼童有時會使用複雜的層面作審美的判斷。

在另一方面，摩爾 (Moore, 1973) 表示在他所研究的 1，4，7，10，和 12 年級的資料中，學生普遍喜好再現的風格。大部分的研究對象對藝術作品作客觀性的陳述，至於更普遍化及抽象思考的能力則在較年長的學童行為中可以發現。

一般而言，這些研究是較側重於個人的喜好選擇和其知覺辨識的能力，而非在於有關個體對於藝術觀念的瞭解。

3. 對於某些藝術觀念發展的瞭解

國內：郭禎祥 (1996，1997)、陳瓊花 (1996，1997，2000) 等。

郭禎祥 (1996) 跨文化研究幼童對美術館的起初概念，綜合其所研究之地區（臺灣、加拿大、法國），4、5 歲兒童對於「美術館是什麼?」的研究問題已有所認識，但其概念過於狹隘，或錯誤；在其後 (1997) 的研究中進一步指出，透過社會的適應和共同價值觀的學習，4 歲的兒童已經形成自己的藝術概念。

筆者 (Chen, 1996) 以臺灣地區之學生為對象，研究兒童與青少年之藝術觀念，其研究結果環繞藝術的創造、藝術的感覺與表現性的特質、判斷藝術作品的標準、與藝術的價值觀等四項議題予以分析討論。此外，並提出，學生喜好一幅作品的理由可能不同於判斷一幅作品的理由，而學生所用來判斷作品的某些標準可能受到社會觀點的影響。其後，筆者 (1997) 以美術專業和非專業的學生為研究對象，探討其對繪畫表現上，像與否問題的觀點。此研究發現，美術專業與否對此問題的思考有顯著的差異，而美術專業之間，因年級高低不同而看法有別，高年級的學生對於藝術之認知和審美價值之間的區分較為明晰。為瞭解兒童與青少年在面對作品進行描述、表示喜好、與判斷時觀念上的差異，筆者 (2000) 以三種不同類型之西方繪畫作品進行檢視，結果發現，問題的類型影響學生所作評論的內容，不同年級層的學生以不同的審美觀念於描述作品，對於喜好與價值判斷的選擇，以及主要理由的陳述之間有顯著的差別，不因

作品類型的不同而有差異，至於美術專業的大學生在表示喜好與判斷的觀念時並沒有差異，個體觀念的表達具有穩定內在認知結構上的特質。

國外：愛克 (Ecker, 1973)、美國教育發展國家評量會 (National Assessment of Educational Progress, 1978a, 1978b, 1980, 1981, 1998)、嘉納，溫娜，和克奇 (Gardner, Winner & Kircher, 1975)、強森 (Johnson, 1982)、盧賽爾 (Russell, 1988)、辛任米哈利和羅賓森 (Csikszentmihalyi & Robinson, 1990) 等。

愛克 (Ecker, 1973) 調查 6 年級的學生，討論有關藝術理論和現代寫實及抽象繪畫之間的關係。他表示學生有關藝術的知識，並非全來自於心智方面內在的結構。他發現學生在語言方面具有創造性思考的能力，這可稱為是一種審美的探究 (1973, p. 70)。因為他偏重在學生的創造性思考，所以未能釐清學童的觀念層面，因此並沒有提供任何理論的架構或信息，以說明藝術知識之社會文化的本質。

美國教育發展國家評量會 (NAEP) 研發全國性的評量考試以評鑑美國年輕人：藝術的態度、評判特定作品的能力、以及藝術的知識。測試的問題與作品集同時呈現 (1978a, 1978b, 1980, 1981)。因為，這項工作是在於評量 9，13，17 歲學生學習成就的一般情況，所以，其結果並沒有針對不同年齡的學生就每一測試問題的回應提供充分的討論。其後，於 1997 年就 268 所公私立學校，隨機抽樣調查 8 年級（相當於國 2 學生）的 6660 位學生，結果指出，學生在闡述藝術作品的美感特質時有困難，只有 4% 的學生能以短文整體的分析作品技術性的層面，並予以解釋，而 24% 的學生只能作片面的分析 (The NAEP 1997 Report Card, 1998)。

嘉納，溫娜，和克奇 (Gardner, Winner & Kircher, 1975) 依皮亞傑 (Piaget) 所提出之認知發展的理論架構 (1954, 1963)，使用多種媒材（如閱讀詩文，或聆聽一段錄音訊息），從 4 到 16 歲的 121 位學童中取得他們的回應。他發現，54 位 4 到 7 歲的學童經常有不成熟的反應；51 位 8 到 12 歲的學童典型的具有中介或過渡的反應；而 16 位 14 到 16 歲的學童能有成熟的反應 (1975, p. 64)。他同時指出：在最年輕的研究對象中，對於藝術的觀念有最基本的誤解；譬如，他們說所有的繪畫是在工廠作的，或者，他們認為動物可以畫畫。中間年齡的學童們傾向於以專家的意見來判斷，而非以個人的反應來判斷，至於年齡最大的對象可以提出對於藝術較複雜和認知的觀點 (1975, pp. 64–65)。將學童的反應類分為三種類別，嘉納提供了清楚的解釋和有關學童藝術觀念的一基礎的瞭解。但是，其所調查的問題偏重在藝術本質的知識，創造的過程，以及判斷的標準，未來有關審美知識研究的領域，可以將其擴大或更為深入。

此外，強森 (Johnson, 1982) 以面談的方式訪問從幼稚園到 12 年級的 251 位學童，有關於「什麼是藝術?」她發現，小學階段的學生經常主觀的把藝術歸因到時間，地點，行動，和內容。6 年級的學生開始具品評的能力和陳述藝術經驗中品質的層面。她並且建議，兒童獲得和使用源自於社會結構的意義來解釋藝術的意涵 (p. 66)。

盧賽爾 (Russell, 1988) 的研究也側重於兒童如何定義藝術。以延伸藝術定義的實驗教學，他比較 5, 6 年級測驗的成績。他指出學生具有改進其口語推理的潛能 (1988)。同樣的，他的研究展現出，兒童藝術的觀念可以傳達教育影響的訊息。

辛任米哈利和羅賓森 (Csikszentmihalyi & Robinson, 1990) 以面談和調查美術館專家的方式，致力於建立審美經驗的結構。他們試著去澄清審美經驗的本質。其研究發現，審美經驗的建構包括四個層面：知識 (knowledge)，交流 (communication)，知覺 (perception)，和情感 (emotion)。他們的研究方法探索調查藝術觀念的另一種可行性，那是從專家的成熟經驗中去反思初學者的需求。在另一方面，他們的研究方法也為學科如何成就學術性帶來一片曙光。

㈡小　結

歸納上述之研究結果，可以發現審美能力從粗淺、大略、而至於廣博、深入，有賴於審美經驗的拓展，審美技巧與觀念的訓練，從整體發展的現象而言，審美知覺與表達的能力隨年齡的成長而有漸趨提升的普遍性存在，但亦隨著個體所處的環境、教育、文化等因素的影響，而有不同差異存在的可能性。

㈢研究問題

弗利門 (Freeman) 的此項研究較不同於以往整體性階段發展的審美理論，亦不同於知覺辨識的研究，或對某些特定藝術觀念的瞭解，而是從個體推論有關藝術的現象來探討個體的觀念傾向。但是其結果是否具有普遍性？我們的學童會是如何的思考方式？有關於對「藝術家創作作品時的角色」觀念的思考是否與弗利門 (Freeman) 之研究結果相同，同樣早於對「觀賞者的角色」的觀念思考？或是不同？這是有待深入研究的問題。

二、研究目的

基於前述，為瞭解我國不同年級層的學生從事藝術思考的方式，其審美觀念的形成與發展，本研究計畫之目的在於比較探討：

1. 不同年級層的學生如何思考畫作與世界的關係
2. 不同年級層的學生如何思考觀賞者與畫作的關係
3. 不同年級層的學生如何思考藝術家與畫作之間的關係
4. 不同年級層的學生如何思考藝術家與觀賞者之間的關係
5. 我國學童藝術思考之模式與弗利門 (Freeman, 1995) 研究結果之異同

依此研究目的，擬定二項研究假設：

> 研究假設1
>
> 不同年級層（國小 3，5，6 年級，國中 2 年級，高中 2 年級）的學生，思考：
> 1. 畫作與世界的關係
> 2. 觀賞者與畫作的關係
> 3. 藝術家與畫作的關係
> 4. 藝術家與觀賞者之間的關係
>
> 依所給予的問題回答，所表現出來的觀念，是無所差異。
>
> 研究假設2
>
> 我國學童藝術思考之模式與弗利門 (Freeman, 1995) 研究結果，是無所差異。

研究方法

本研究所採取之研究方法為發展心理學之橫斷法 (cross-sectional method)，以不同年齡之個體為對象，就某方面行為發展為主題，比較分析不同年齡組的發展特徵（張春興，1992，頁 356）。

一、研究對象

㈠學生來源

學生來源為國小 3，5，6 年級的學生，各取整班，每年級各 2 班；國中 2 年級，取整班，每年級各 2 班。高中 2 年級，取整班，每年級各 2 班。學校包括臺北市與金門地區的公立國民中小學及高級中學，俾使所取的樣本包括城市與偏遠地區之異質性。其中，國小階段，3 年級共取 67 人，5 年級共取 68 人，6 年級共取 73 人；國中階段，2 年級共取 73 人；高中階段，2 年級共取 71 人。臺北地區取樣編號自 1 到 154，金門地區自 155 到 352。

㈡挑選原則

本研究以集體隨機抽樣 (cluster sampling，朱經明，1994)，選取整班。除高中階段，臺北與金門地區男女生各別與總數的比例差異較大外，其餘大約男女生各半。因不作性別差異比較，所選取之學生數可以滿足研究之需求。

二、研究過程

㈠訪查人員訓練與試測

本研究調查資料主要由研究者及二位美術教育研究生協助收集，行前由本研究者說明研究工具之操作等相關事宜，並於臺北市古亭國小實施試測，先由本研究者實作示範後，研究生演練，本研究者在旁觀察指導。

㈡訪問與調查指導

問卷填答之前，訪問員指導受訪者：「請你依據本問卷之 10 個問題作答。你所作的回答無所謂對或錯，請盡量發表你的意見，謝謝各位同學的協助。」接著，研究者或訪問者逐題口語敘述，若有必要並進行問題說明。

三、研究材料

結構性的開放問題和封閉問題

研究以弗利門 (Freeman, 1995) 的研究中所使用的 10 個問題，為製作問卷之依據，作為資料收集的工具，並將問題的說法稍加轉換為國人言辭之表達方式，而非全然的直譯。此 10 個問題為結構性的開放和封閉問題，詳如表 1（英文原文問題如附錄）。

四、研究分析

㈠質與量的分析與類別之建立

1.質與量的分析

本研究採質與量的研究，對於開放性問題先以質的分析，析分為有意義的單元 (sense unit)，然後歸類至最接近屬性之類別後，予以整理、量化。類別之建立，主要基於全盤性檢視過所調查對象之回答，並參考前人相關研究或理論之陳述。

2.類別之建立

所收集資料之封閉性問題中，第 1 至 8 題為「會」或「不會」、第 9 題為「可以」

或「不可以」、以及第 10 題「能」或「不能」之二選項；開放性回答部分，包括 10 個調查問題之「為什麼」理由之陳述，以觀察值及其百分比呈現。

　　所回答理由類別之分析，以所回答選項高達 50% 之多數為主，例如在選項中 50% 多數不同年級層之學生選擇「會」，則只分析該選項多數人觀念的傾向，倘若 50% 多數不同年級層之學生選擇介於「會」與「不會」，則分析該二選項多數人觀念的傾向。所有理由之分析，因數值較小，並為與選擇之分析有所區分，僅以觀察值呈現。

　　理由類別之建立具互斥性，其間沒有分數次序之別，所有 10 個問題的回答，均以如下的類別為整理分析之依據，各類別定義說明如下：

　　⑴畫作與實物界

　　談到外在世界事物的性質、畫作的性質、或二者之間的相關等。例如：「花也有凋謝的時候，如果畫成凋謝的花，也能展現畫中的真實，藝術的美（國小 3 年級，編號 3）」；「要看畫得好不好（國小 3 年級，編號 18）」；「醜的東西和漂亮的東西畫出來還是一樣（國小 5 年級，編號 45）」；「畫是假的（國小 5 年級，編號 31）」；「他雖然醜但是也有他美麗的地方（國小 6 年級，編號 69）」；「每一幅畫都有他的內容，悲傷或快樂（國小 6 年級，編號 73）」；「醜有醜的美，漂亮有漂亮的美（國中 2 年級，編號 92）」；「從畫中的景物色彩，就可察覺（國中 2 年級，編號 113）」；「任何東西都有他美的一面，就算是枯萎的花也有他的美麗（高中 2 年級，編號 137）」；「畫中的東西和現實是分開的（高中 2 年級，編號 152）」。

　　⑵藝術家與畫作

　　談到藝術家創作有關的技巧、技術、方法、心境等。例如：「因為醜的話，會讓畫的人利用想像畫得更完美（國小 3 年級，編號 5）」；「因為醜畫得也要有技術（國小 5 年級，編號 29）」；「繪畫在於畫的技巧，而不是樣品（國小 6 年級，編號 76）」；「畫家不管是美或醜都可以作畫（國中 2 年級，編號 110）」；「以作畫的方式與心境，不同的方法和心境效果不同（高中 2 年級，編號 146）」。

　　⑶觀者與畫作

　　談到觀者的觀點、想法，或畫作對於觀者的影響等。例如：「畫可以從不同的角度去觀賞，所以不分好壞（國小 5 年級，編號 51）」；「每一個人的看法都不一樣，所以不一定覺得這畫很好（國小 3 年級，編號 1）」；「每一個人的觀點都不一樣（國小 6 年級，編號 251）」；「世上沒有絕對美或醜的東西，每個人欣賞的角度不同（國中 2 年級，編號 113）」；「美醜只是個人的觀點，沒有絕對的美醜（高中 2 年級，編號 133）」。

　　⑷藝術家與觀者

　　談到藝術家與觀者之間想法，或作法的比較，或相互影響等。例如：「我沒見過他的人（國小 3 年級，編號 175）」；「因為如果畫不好看，別人就不欣賞，而且他也賣不出去（國小 3 年級，編號 20）」；「因為你又不認識這位畫家和他的年齡（國小 5 年級，

編號 33)」;「我會把畫家的看法和我自己的看法結合，比較其所不同（國小 6 年級，編號 262）」;「因為他們當時的心情畫進作品中，所以別人不瞭解他作畫時的心情就看不懂（國中 2 年級，編號 97）」;「因為畫作常流露出畫者本身的情感，進而影響觀賞者（高中 2 年級，編號 137）」。

　　⑸其　他

所談到者不在前述之範圍，或無意義的回答。例如：「都一樣（國小 3 年級，編號 24）」;「每個東西放舊了會很髒（國小 5 年級，編號 235）」;「醜的東西根本不和畫作變壞（國小 6 年級，編號 245）」;「不知道（國中 2 年級，編號 91）」;「目前為止，還不曾有此體驗（高中 2 年級，編號 326）」。

㈡次數分配統計

每一對象對每一開放性問題的回答，整理類歸於類別的觀念向度，有些學生可能回答了封閉性問題，但未提出理由，因此，對於開放性問題的瞭解，係從多數學生對於封閉性問題正面或負面回答後，所提出之理由進行分析，從次數百分比之分配，來探討其觀念的傾向，並不進行統計檢定。

㈢卡方 (χ^2) 檢定

對於封閉性問題，擬以卡方檢定各個不同年級層之間，學生的審美思考傾向是否具有顯著的差異。虛無研究假設於 0.05 水準被推翻。

㈣ Kappa 一致性係數

有關質的分析部分，各評分者所評定者不能排出次序，而只能把它歸到某一類別，因此，本研究採取適用於類別變項之 Kappa 統計（林清山，1993，頁 504；張紹勳、林秀娟，1998，頁 16–72），以瞭解評分者間之一致性情形，俾建立本研究之信度。

五、本研究之效度與信度

1.本研究工具之效度建立在，問卷實施前之測試與問卷修改，訪查員訪查工作之模擬演練。

2.本研究評分的效度建立在，研究者以及評分者對於相關學理的認識與瞭解，評分類別標準的互斥性陳述，以及初步評分共同討論的基礎上。

3.本研究之信度採評分者間的一致性考驗，茲就一致性考驗結果摘要如表 2。

表 2　評分者間 Kappa 一致性係數考驗結果摘要表

受試	受試編號	分析項目	評分者間一致性係數 K	顯著性
1	24	1–10 問題	評分者 1 和 2，K=0.86676	S
2	36	1–10 問題	評分者 1 和 3，K=0.80392	S
3	247	1–10 問題	評分者 2 和 3，K=0.67127	S
4	106	1–10 問題		
5	330	1–10 問題		

總計　10（題）×5（份）=50 筆分析

結　果

一、研究假設 1

不同年級層（國小 3，5，6 年級，國中 2 年級，高中 2 年級）的學生，思考：
1. 畫作與世界的關係
2. 觀賞者與畫作的關係
3. 藝術家與畫作的關係
4. 藝術家與觀賞者之間的關係
依所給予的問題回答，所表現出來的觀念是無所差異。

我國學童藝術思考調查問題之分析摘要

在所有 10 個問題中，只有問題 5 和 8，不同年級間的觀念傾向，不具顯著性的差異，其餘觀念上的差異，都達顯著水準，摘要如表 3，基於此，推翻本研究假設 1。

表 3　調查問題之卡方檢定摘要表

問題	數值 Value	自由度 DF	顯著性 S
1. 一件醜的東西會比漂亮的東西更容易使一幅畫變得不好嗎？會或不會，為什麼？	11.16	4	0.02529*
2. 一位藝術家可能創作一幅畫，有意的讓你覺得快樂或悲傷嗎？會或不會，為什麼？	14.83	4	0.00506*
3. 假設有一天，你經過一幅畫，心情是非常的快樂；第二天，	11.70	4	0.01978*

再經過這幅畫，可是你是非常的憂傷，你認為心情的不同會使你看畫時有所差別嗎？會或不會，為什麼？			
4.一位快樂的藝術家是否會比一位憂傷的藝術家創作出更好的作品？會或不會，為什麼？	29.26	4	0.00001****
5.如果你看到畫中所畫的許多東西，會使你以不同的眼光看真正的東西嗎？(此問題在於瞭解，圖畫是否會影響景物的知覺）會或不會，為什麼？	6.33	4	0.17591
6.當一位藝術家真正在創作一件作品時，你認為他會思考到別人將會如何看這幅作品嗎？會或不會，為什麼？	34.53	4	0.00000****
7.如果很多的人認為一幅畫是好的，你認為其他的人也會這麼想嗎？會或不會，為什麼？	11.99	4	0.01746*
8.假想有兩位藝術家，他們都畫狗，其中有一位藝術家愛狗，喜歡和狗玩，另外一位藝術家則討厭狗，而且覺得靠近狗的話會生病。你覺得他們的畫作會一樣嗎？會或不會，為什麼？	5.47	4	0.24271
9.你可以看出藝術家創作其畫作時的感覺是什麼嗎？可以或不可以，為什麼？	26.51	4	0.00002****
10.你能從藝術家的畫作分辨出他的年齡嗎？能或不能，為什麼？	11.56	4	0.02092*

註：*$p < 0.05$, **$p < 0.01$, ***$p < 0.005$, ****$p < 0.001$

二、研究假設 2

我國學童藝術思考之模式與 Freeman (1995) 研究結果，是無所差異。

我國金門地區學童藝術思考之模式與 Freeman (1995) 研究結果之比較

在 Freeman 的研究中所取的研究對象，係鄉村地區 11 與 14 歲的學齡兒童，為與其比較，乃取本研究中相近之研究對象：金門地區 5 年級的學生，平均年齡 11 歲 3 個月，與國中 2 年級的學生，平均年齡 14 歲 1 個月。

在 10 個問題中，我國金門地區的學童只在問題 3 與 6，顯示出不同年級間觀念上顯著性的差異；而 Freeman 的研究樣本則在問題 1、4、6、與 10，有所不同，詳如表 4。

表 4　我國金門地區學童藝術思考之模式與 Freeman (1995) 研究結果之比較摘要表

問題		年齡		顯著性
		11 歲	14 歲	
1.一件醜的東西會比漂亮的東西更容易使一幅畫變得不好嗎？會或不會，為什麼？	Anguillan	83.3	25.0	S
	我國	30.0	25.0	
2.一位藝術家可能創作一幅畫，有意的讓你覺得快樂或悲傷嗎？會或不會，為什麼？	Anguillan	91.66	100	
	我國	65.0	66.7	
3.假設有一天，你經過一幅畫，心情是非常的快樂；第二天，再經過這幅畫，可是你是非常的憂傷，你認為心情的不同會使你看畫時有所差別嗎？會或不會，為什麼？	Anguillan	25.0	66.7	S
	我國	65.0	86.1	S
4.一位快樂的藝術家是否會比一位憂傷的藝術家創作出更好的作品？會或不會，為什麼？	Anguillan	75.0	25.0	S
	我國	35.0	33.3	
5.如果你看到畫中所畫的許多東西，會使你以不同的眼光看真正的東西嗎？（此問題在於瞭解，圖畫是否會影響景物的知覺）會或不會，為什麼？	Anguillan	41.7	58.3	
	我國	25.0	44.4	
6.當一位藝術家真正在創作一件作品時，你認為他會思考到別人將會如何看這幅作品嗎？會或不會，為什麼？	Anguillan	75.0	100	
	我國	60.0	25.0	S
7.如果很多的人認為一幅畫是好的，你認為其他的人也會這麼想嗎？會或不會，為什麼？	Anguillan	33.3	25.0	
	我國	15.0	13.9	
8.假想有兩位藝術家，他們都畫狗，其中有一位藝術家愛狗，喜歡和狗玩，另外一位藝術家則討厭狗，而且覺得靠近狗的話會生病。你覺得他們的畫作會一樣嗎？會或不會，為什麼？	Anguillan	100	91.7	
	我國	7.5	8.3	
9.你可以看出藝術家創作其畫作時的感覺是什麼嗎？可以或不可以，為什麼？	Anguillan	66.7	100	
	我國	67.5	50.0	
10.你能從藝術家的畫作分辨出他的年齡嗎？能或不能，為什麼？	Anguillan	41.7	91.7	S
	我國	27.5	33.3	

註：所列數目為總數的百分比。Anguillan 係指在 Freeman 研究中所取樣之地區，指稱包括 11 歲與 14 歲之學童，總數各年齡各為 12 人。我國係指金門地區，取國小 5 年級，平均年齡為 11 歲 3 個月，總計 40 人；國中 2 年級，平均年齡為 14 歲 1 個月，總計 36 人。

結　論

一、研究目的之結論

㈠研究目的 1：瞭解不同年級層的學生如何思考畫作與世界的關係

不同年級層的學生，對於畫作與實物界之間關係的思考，係從問題 1：一件醜的東西會比漂亮的東西更容易使一幅畫變得不好嗎？會或不會，為什麼？和問題 5：如果你看到畫中所畫的許多東西，會使你以不同的眼光看真正的東西嗎？會或不會，為什麼？之回答予以探討。此二問題之意涵可以包括，「客體的性質與畫作的關係」以及「畫作與實物知覺的關係」二方面的省思。

1.客體的性質與畫作的關係

愈年幼的學童比較相信東西的美醜與畫作有關，從所調查的資料顯示，31.3% 的國小 3 年級的學生認為，一件醜的東西會比漂亮的東西更容易使一幅畫變得不好，這種觀念的傾向，隨著年級的增加而遞減，到高中 2 年級，只有 11.3% 的學生如此認為。不同年級學生的看法，具顯著性的差異。

多數的學生不贊同客體的性質會影響畫作的主要觀點，在於認為畫作與技術有關，其好與壞，是取決於藝術家的技巧與繪畫表現能力，而非事物的表象。

2.畫作與實物知覺的關係

當學生被詢及因觀賞畫作是否會影響其對事物的知覺時，50% 以上的國小 3 與 6 年級的學生認為會，因為畫作的影像會留駐於記憶而干擾其知覺實景；而約接近 60% 的國小 5 年級、國中 2 年級與高中 2 年級的學生持相反的看法，不認為觀賞畫作會影響他／她對實物的知覺，似乎觀者難以將真實世界中的景物，與圖畫中所呈現的世界相關聯，換言之，畫是畫，實物是實物。

㈡研究目的 2：瞭解不同年級層的學生如何思考觀賞者與畫作的關係

不同年級層的學生，對於畫作與實物界之間關係的思考，係從問題 3：假設有一天，你經過一幅畫，心情是非常的快樂；第二天，再經過這幅畫，可是你是非常的憂傷，你認為心情的不同會使你看畫時有所差別嗎？會或不會，為什麼？和問題 7：如果很多的人認為一幅畫是好的，你認為其他的人也會這麼想嗎？會或不會，為什麼？之回答予以探討。此二問題之意涵可以包括，「觀者的情感與知覺畫作的關係」與「觀者間看畫觀點一致性的關係」二方面的省思。

1.觀者的情感與知覺畫作的關係

愈高年級的學生愈傾向於肯定觀者的情感在鑑賞過程中的價值，認為觀者的情緒會影響其對於畫作的知覺，心情不同，對畫作的回應感受也就有別，這種情形與年級

的發展性有關，愈低年級的學生愈傾向持否定的看法，44.8% 國小 3 年級的學童不認為心情會影響其看畫，不同年級間觀念的差異具顯著性。

2.觀者間看畫觀點一致性的關係

較多國小 3 年級與高中 2 年級的學生，比國小 5、6 年級、國中 2 年級的學生肯定畫作社會輿論普遍的一致性。不同年級之間對於此一問題的看法，具顯著性的差異。唯 75% 以上大多數的學生認為，觀者之間的看法不必具有一致性，主要因為每個人的審美觀都不相同。

㈢研究目的 3：瞭解不同年級層的學生如何思考藝術家與畫作之間的關係

不同年級層的學生，對於藝術家與畫作之間關係的思考，係從問題 4：一位快樂的藝術家是否會比一位憂傷的藝術家創作出更好的作品？會或不會，為什麼？和問題 8：假想有兩位藝術家，他們都畫狗，其中有一位藝術家愛狗，喜歡和狗玩，另外一位藝術家則討厭狗，而且覺得靠近狗的話會生病。你覺得他們的畫作會一樣嗎？會或不會，為什麼？之回答予以探討。此二問題之意涵可以包括，「藝術家的情緒與創作的關係」以及「藝術家對於景物的感覺與創作的關係」二方面的省思。

1.藝術家的情緒與創作的關係

愈年幼的學童愈肯定藝術家的創作受其情緒的影響，58.2% 的國小 3 年級學童，認為快樂的藝術家會比悲傷的藝術家創作出更好的作品，因為心情好，會思考較多的層面，可以畫出快樂的畫，因此，多數國小 3 年級的學生傾向於把快樂等同於好的價值，這種情形到國小 5、6 年級減為 33.8% 與 38.4%，國中 2 年級為 26.0%，高中 2 年級更遞減為 16.9%，隨著年級的增長而觀念有所不同，其中具顯著性的差異。

對於不贊同的看法，國小 3 年級的學生認為快樂的藝術家似必然畫出快樂的畫，而憂傷的藝術家則是畫憂傷的畫，但可以瞭解二者有別，隨著年級的增長，愈可以瞭解情緒並不等同於繪畫結果的價值，快樂並不等同於作品的好的價值，相對的，悲傷也並不等於壞的價值。

2.藝術家對於景物的感覺與創作的關係

約近於 90.0% 以上絕大多數不同年級層的學生，認為藝術家對於某物的喜好與否與其創作的結果有關，其間之觀念傾向並無差異。

國小階段的學生主要談到藝術家對景物的喜好，影響其表現；國中以後階段的學生則可以更為深入的推理：喜好影響個體的感覺與感受，不同的體驗，因此，有不同的表現方式。

㈣研究目的 4：瞭解不同年級層的學生如何思考藝術家與觀賞者之間的關係

　　不同年級層的學生，對於藝術家與觀者之間關係的思考，係從問題 2：一位藝術家可能創作一幅畫，有意的讓你覺得快樂或悲傷嗎？會或不會，為什麼？問題 6：當一位藝術家真正在創作一件作品時，你認為他會思考到別人將會如何看這幅作品嗎？會或不會，為什麼？問題 9：你可以看出藝術家創作其畫作時的感覺是什麼嗎？可以或不可以，為什麼？和問題 10：你能從藝術家的畫作分辨出他的年齡嗎？能或不能，為什麼？之回答予以探討。此三問題之意涵可以包括，「藝術家創作與觀者反應的關係」、「藝術家的社會性思考與創作的關係」、以及「觀者推論藝術家創作的關係」三方面的省思。

1.藝術家創作與觀者反應的關係

　　只有 47.8% 的國小 3 年級學生認為，藝術家創作時是有意的操控觀者的情感，其次，同樣多數 65.8% 的國小 6 年級與國中 2 年級的學生肯定此種見解，而有 73.5% 國小 5 年級與 76.1% 高中 2 年級的學生持同樣的看法，其間觀念的差異具顯著性。

　　多數國小 3 年級的學生認為自己才是心情的控制者，藝術家的畫並無法讓其心情因此而歡喜或悲哀，因此推論藝術家並無法操控其情感，而多數國小 5 年級以上的學生或從藝術家與畫作的立場，確認畫家透過畫作細述其情感與經驗，或從觀賞者與畫作的角度，談到因為畫作呈顯出不同的氣氛與感覺，所以本身的情感乃受其感染。多數傾向於從觀賞者的角色著眼，此種觀點因年紀的增長而增加，唯很少學生能圓熟的同時從藝術家與觀者的立場予以解釋論證。

2.藝術家的社會性思考觀者與創作的關係

　　愈年幼的學童愈認為，藝術家在創作時會關心到別人的想法，71.6% 的國小 3 年級學童肯定此種論點，到高中 2 年級則銳減為 28.2%，不同年級間的觀念傾向具顯著性的差異。

　　多數國小 3 與 5 年級的學童認同此論點時，係分別從藝術家、觀者或二者之間關係的討論，當談到藝術家時，因為藝術家悲天憫人多感的個性，所以會思及不同遭遇者的情懷而有所表現，而從觀者的立場，則擔心其畫作不受肯定，所以綜合兩方面的思考時，便落實於作品的價值乃是別人的讚美與肯定，因此，藝術家作畫時會思考到別人的觀點。這種思考，自國小 6 年級起有所改變。

　　當多數國小 6 年級、國中 2 年級與高中 2 年級的學生反對此看法時主要從藝術家創作的立場討論，認為藝術家的創作應有其純粹與獨特性，表現個人的思維與情感，應不受外在因素的干擾，因此不認同藝術家作畫時會思考到別人的觀點。

3.觀者推論藝術家創作的關係

約近 66% 以上較為多數之國小階段學生認為，他們可以看出藝術家創作其作品時的感覺，相對較少數的 52.1% 國中 2 年級與 35.2% 高中 2 年級的學生，不肯定他們可以推論藝術家創作時的感覺，其間的不同具顯著性。

多數高中以下學生同意的理由在於，肯定藝術家創作必然流露情感與個性，所以觀者必然感同身受，因此藝術家所感受者，顯然可以自畫中窺得。至於多數高中學生反對的看法主要分別從藝術家、或觀者的立場討論，對於藝術家的創作提出質疑，畫作本身的困難難解，是無法自畫作感受作者情懷的因素之一；另一方面，或反身質疑其欣賞作品的能力，並強調個人感受與體會的差異，自然無法自作品推論創作者的感覺。

此外，較為多數的國中 2 年級以下的學生比高中 2 年級學生認為，觀者有能力從畫作去推論藝術家的年紀，只有 16.9% 的高中 2 年級學生肯定此種論點。其間看法的差異具顯著性的不同，對於觀者具推論能力的看法，並不隨年紀的增長而增加。

國中以下學生不認為可以自畫作看出年紀，主要從藝術家的角色來討論，藝術家的喜好、個性未必與表現方式成正相關，亦即年輕者的表現方式可能是老辣的，而年長者可能將青春活潑的個性呈現畫作，高中學生較能更深入的解釋，年紀與經驗、技巧的可能相關，但與畫作表現的結果未必直接相關，所以，是難從畫作推論作家的年齡。

㈤研究目的 5: 探討我國學童藝術思考之模式與弗利門 (Freeman, 1995) 研究結果之異同

1.本研究部分結果與弗利門 (Freeman, 1995) 研究結果之比較

在弗利門 (Freeman) 的研究中所取的研究對象，係鄉村地區 11 與 14 歲的學齡兒童，為與其比較，乃取本研究中相近之研究對象：金門地區 5 年級的學生，平均年齡 11 歲 3 個月，與國中 2 年級的學生，平均年齡 14 歲 1 個月。

本研究結果與弗利門 (Freeman) 的研究結果不太相同，所有的 10 個問題中，問題 1、3、4、與 10 在弗利門 (Freeman) 的研究樣本中是有顯著性觀念上的差異，在本研究中則是只有問題 3、與 6。

基於問題 1、3、4、與 10 的顯著性差異，Freeman 的研究指出，在藝術創作中，思考藝術家角色的觀念是先於觀者角色的觀念，換言之，學童是先想到創作者與畫的關係，然後再考慮到觀賞者與畫作之間的關係。年幼的學童與年長學童的觀念傾向是極不相同的，年幼的學童忽視藝術家展現醜惡事物的技巧，或藝術家創作時的感覺，

同時否定觀者情感的角色，並對於觀者推論的能力表示悲觀。弗利門 (Freeman) 並指出，在 Parsons (1987) 的研究談到兒童持有美麗與否之寫實觀點，視自然界為畫作美的來源，但未能提出年紀相對之資料，然在其研究結果中卻可以推論，大約 12 或 13 歲，是從素樸的寫實觀點，轉換至認為藝術家是美化者的心智觀念，並進而推估此種觀念的轉換，在城市地區可能提前至 9 歲左右 (Freeman, 1995, p. 1 & 9)。

本研究金門地區學童的表現，基於問題 3、與 6 之顯著性差異，年幼的學童較年長的學童否定觀者情感的角色，而較年長的學童認定，藝術家創作時會在意觀者對畫作的看法。

本研究此一部分之研究結果，與弗利門 (Freeman) 的研究結果不太相同，只有問題 3 的結果是類似的，觀念傾向不同年齡間具顯著差異，亦即年長的學童較年幼者肯定觀者的情感在知覺畫作時的角色。此外，問題 1、4、6、10 的結果都不相同，弗利門 (Freeman) 的研究問題 1、4、10 具顯著差異，我國則是問題 6。

我國金門地區學童有關藝術的思考，以具顯著性之問題 3 與 6 來說明，我國多數年幼與年長的學生均肯定，觀者的情緒在鑑賞過程的地位，而年幼的學童較年長的學童更加相信藝術家在創作時，常考慮觀者的看法，這些觀念傾向，難以印證弗利門 (Freeman) 所謂「思考藝術家角色的觀念是先於觀者角色的觀念」，弗利門 (Freeman) 之研究結果並不具普遍性。

一般而言，我國金門地區年幼的學童較為肯定藝術家展現醜惡事物的技巧，而較不認為藝術家創作時的感覺會影響作品的結果，並與年長的學童雷同的對於觀者推論的能力表示悲觀。對於弗利門 (Freeman) 所提「大約 12 或 13 歲，是從素樸的寫實觀點，轉換至認為藝術家是美化者的心智觀念」之論點，我國金門地區多數 11 歲左右之學童應已進入思考「藝術家是美化者的心智觀念」，而多數 14 歲左右之學童雖肯定觀者的情感對於知覺畫作的影響，但是對於觀者推論畫作相關因素的能力卻持消極的看法。相對於弗利門 (Freeman) 所提出「思考藝術家角色的觀念是先於觀者角色的觀念」，我國金門地區學童的審美思考，倒比較傾向於「穿梭於藝術家與觀者之間」的方式，而在觀念上「由藝術家與觀者二角色等同而至分化」的發展。這種觀念傾向，在如下討論之整體性研究結果中更為明顯。

2. 我國學童審美思考之模式

本研究將研究的對象擴大，往下延伸至國小 3 年級約 9 歲左右的學童，往上則擴及高中 2 年級約 17 歲左右，調查的對象涵蓋城市與鄉村地區的特質。

研究結果詳如圖 2，可以依二項原則：a. 取「具統計學達顯著水準」之題目；b. 以學生人數達 50% 以上者為多數，分為三部分討論（年幼指最小之調查對象，國小 3 年級；年長指最大之調查對象，高中 2 年級）：低於 50% 之年幼與年長學生觀念傾向；

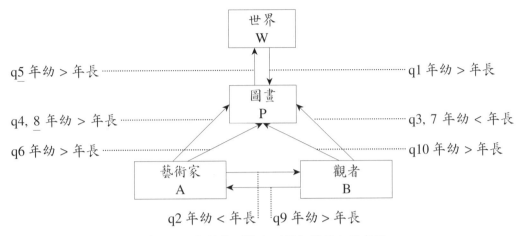

圖2　研究問題／學生／藝術關係之思考圖

註：q 代表問題，數目代表問題號，q5, q8 未達顯著水準。A 代表 Artist，B 代表 Beholder，P 代表 Painting，
　　W 代表 World。年幼指最小之調查對象，國小 3 年級；年長指最大之調查對象，高中 2 年級。">" 代表
　　左方較右方傾向於贊同對某一問題 q 的看法。

低於 50% 與高於 50% 之年長學生觀念傾向；低於 50% 與高於 50% 之年幼學生觀念傾
向。

　　⑴低於 **50%** 之年幼與年長學生觀念傾向

　　我國多數年幼的與年長的學生均不認為，畫作的品質與事物的本質有關，也不認
為觀者評畫的觀點必須一致，同時也不覺得可以從畫推論藝術家的年齡，但多數年幼
的與年長的學生均肯定觀者的情緒會影響看畫的知覺。

　　⑵低於 **50%** 與高於 **50%** 之年長學生觀念傾向

　　多數年長的學生認為藝術家有能力可以控制觀賞者的情感，但多數年長的學生不
自覺可以推論創作者的情感，不認為藝術家的情緒會決定其創作的結果，也不認為藝
術家在創作過程中常考慮觀賞者的觀點。

　　⑶低於 **50%** 與高於 **50%** 之年幼學生觀念傾向

　　多數年幼的學童相信藝術家的情感會決定其創作的結果，相信藝術家在創作過程
中常考慮觀賞者的觀點，並自覺可以推論創作者的情感，但較不認為藝術家有能力可
以控制觀賞者的情感。

　　從以上的討論及整體不同年級間的觀念傾向可以發現，年幼與年長學生類似的觀
念在於，同樣肯定觀者的情感於賞畫時的角色，愈年長者愈如是；年幼與年長的學生
均不自覺可以從畫推論創作者的年齡，愈年長者愈如是；年幼與年長的學生均不相信
畫作的品質與事物的品質直接相關，愈年長者愈如是。此外，多數年長的學生認為不
能推論藝術家的情感，多數國中 2 年級及以下年幼的學生則認為可以；多數國小 5 年
級以上的學生認為藝術家可以控制觀者的情感，而國小 3 年級的學生則較持否定的觀

點；多數年幼的學生相信藝術家的情感可以決定作品的品質，忽略藝術家創作時情感的存在，作品好壞並非繫於創作者的情緒，多數國小 5 年級的學生已否定此種論點，並隨年級的增長而遞增；多數國小 3, 5 年級的學生認為藝術家創作時常考慮觀者的反應，多數國小 6 年級的學生則持相反的見解，並隨年級的增加而增強。

綜上之探討，我國學童審美思考的模式，依本研究所調查的對象，可以說是隨年級的增長，對於藝術家與觀者的觀念，由二者之間角色的互換而至逐漸分離對立。因為，藝術家與觀者二者角色的互換，所以年幼的學生既扮演著藝術家，亦是觀賞者，因此自覺可以自畫推估藝術家的感情，且覺得藝術家創作時常考慮他人的看法，或藝術家的情緒決定作品的成果，因為他可能就是如此。這種情形，大約在國小 5、6 年級對於藝術家與觀者二者之角色逐漸分化，高年級的學生視藝術家是具有特殊能力，常不顧觀者的反應，是可以掌控觀者情感的人，但並非人人可為，因此，自覺是無法從畫來推論創作者的情感。對個體而言，當認知到藝術家與觀者之間並非等同時，藝術家與觀者之角色乃逐漸分化，二者之間遂存在著鴻溝。

茲以圖 3 簡述以上討論所建議之個體對於藝術家與觀賞者與關係之藝術認知概念發展：

圖 3　個體藝術認知——對藝術家與觀賞者之思考——發展圖

二、本研究的意義及未來在美術教育研究的意涵

美學的教導在大學以下階段，並不在於訓練學生成為哲學的美學家，而是在於寬廣見解與發展批判性的技巧 (Crawford, 1991)。作為一種哲學性的學科訓練，美學是試著去瞭解我們的經驗，以及我們用來討論所認為有趣、有吸引力的客體的觀念。它所涉及不只是省思，而且是批判性的思考，推理的評量以洞察我們的信念與價值所在。誠如豪魄斯 (Hospers, 1969) 所言，藝術方面的省思或哲學性的探究，是為澄清我們用以思考和談論審美經驗客體的觀念 (p. 19)。因此，自古以來各派美學詮釋藝術的著眼點，包括藝術家的創作活動，藝術品，與藝術的欣賞與批評（劉文潭，1981；劉昌元，1984），這些即環繞著藝術家、作品、觀者及其所處時地（世界）等層面的省思。事實上，美學所關心的課題，不外存在論 (ontology)、認識論 (epistmology)，以及價值論 (ax-

iology)。存在論是有關於藝術的本質，存在，現象，與實在的問題；認識論是有關於藝術作品的意義或知識；價值論是涉及藝術的價值或優點等的討論。因研究方式的不同而有哲學的 (philosophical) 美學與科學的 (scientific) 美學之別，科學的美學是以實證的方式，探討有關心理學層面之審美過程與結果的發展，或社會學層面之藝術界的機制，或人類學之相互依存的關係；哲學的美學是著重在批判性的分析，有關於較大視野的純理論概述，或較特定某些觀念的分析 (Smith & Simpson, 1991, pp. 3–7)。

雷同於帕森斯 (Parsons, 1978, 1987) 與嘉納 (Gardner, 1970, 1975) 的研究，本研究是同時涵蓋有關於哲學性觀念分析與科學實證的審美研究範疇。

本研究著重於瞭解學生對於世界、作品、藝術家、與觀者之間，複雜心智意圖關係的推理，係推論或哲學美學的一環，以建構藝術的解釋理論，這種研究的切入點，不同於 Parsons 階段理論所建構之兒童對於藝術瞭解的成長觀點，可以延伸本研究結果於教育上的應用，譬如，設計引導學生進行藝術課題討論的教學策略，及研發教學評量之能力參考指標等。誠如貝婷 (Battin, 1994) 應用有關於爭議性審美議題，設計特定的問題，以誘發學童討論、深入思考有關藝術觀念的作法，本研究之問題並可以直接運用於不同年級之課堂中，作為引導學生進行審美討論之主題，所得之研究結果則可以提供教師瞭解學生可能思考的角度與範疇，就學生所處的起始點，給予適當的啟發與指導，以促使其往進階的方向發展。

從本研究結果可以發現，國小 3 年級的學生在理由的說明方面，顯得極為困難，只有極為少數的學生可以進行合理的理由闡述，就皮亞傑 (Piaget, 1954, 1963) 的認知發展論，國小 3 年級的學生約處於具體運思期 (concrete operational stage)，可能因此在本研究中多數國小 3 年級的學童，較無法運用抽象的、合於形式邏輯的推理方式去思考解決問題，但是這種能力的不足，並不表示學童尚未具有藝術認知的能力，從部分可以說理的學童之回應，可以瞭解此時期的學生對藝術已有一定的認知，其未能適度表達的困難可能來自於語言的敘寫能力，從審美教育的立場，我們希望能夠提升的不只是學生知覺、或口語表達的品鑑能力，同樣的，也包括敘述論理的表達能力。

綜合學生的理由回應可以發現，雖然不同年級的學生所呈現的是不同的價值觀，但部分審美的觀念能呈顯出侷限、偏差或不合理，譬如，「藝術家快樂時會使作品做的較為美觀（國小 3 年級，編號 20）」，「快樂的藝術家會比憂傷的藝術家創作出更好的作品（國小 3 年級，編號 185）」，「一件醜的東西會比漂亮的東西更容易使畫作變壞，因為本來是漂亮的，再加一個醜的東西，會很混濁（國小 3 年級，編號 10）」，「因為一張畫表示出來的意思都是一樣，不會因觀者的心情不同而不同（國小 5 年級，編號 40）」，「因為醜的東西都有暴力（國小 6 年級，編號 84）」等等，這些觀念誠有待拓寬，此外，或有些高年級的學生仍未能較為深入的說理，凡此有必要教導學生能多元的從畫作與實物界、藝術家、以及觀賞者之間進行省思，對於每一思考的層面在適當的時

候，也要能提供給學生不同的美學家所探討的說法與解釋，如此，審美的思考層面乃能寬廣而深入。

本研究之觀念類別，未來可以再進一步作各項元素的細節分析與討論，此外，亦可以就地區別比較其差異。

三、本研究的限制

1.本研究只以弗利門 (Freeman) 所研發之問題為調查之工具，所收取的資料可能不足，誠如弗利門 (Freeman) 自身所言，未來必須有系統的針對意圖網之所有部分進行調查 (Freeman, 1995, p. 9)。

2.本研究以弗利門 (Freeman) 所研發之問題為調查之工具，雖經過文句修飾後解譯，然因文化上的差異，學生在解讀文句時，可能有所差距，而影響回應的結果。

3.對於開放性問題的回應，因書寫表達方式之困難，可能影響國小 3 與 5 年級學生的回應。

參考書目

中文

朱經明 (1994)。教育統計學。臺北：五南。

林明助 (1998)。美術鑑賞統合教學法對國小學生繪畫風格鑑賞能力影響之實驗研究。未出版之碩士論文，國立臺灣師範大學美術研究所，臺北市。

林清山 (1993)。心理與教育統計學。臺北：東華。

崔光宙 (1992)。美感判斷發展研究。臺北：師大書苑。

郭禎祥 (1992)。中美兩國藝術教育鑑賞領域實施現況之比較研究。臺北：文景。

郭禎祥 (1996)。幼童對美術館的初起概念：跨文化研究。美育，78，41-53。

郭禎祥 (1997)。藝術、年齡與創造力：比較三個文化中學齡前兒童的觀念。師大學報，42，29-42。

許信雄 (1994)。兒童對國畫的偏好之研究。在兒童美術教育研究委員會編，海峽兩岸兒童藝術教育改革與研究論文集 (頁 27-48)。臺北：中華民國美術教育學會、兒童美術教育研究委員會。

陳瓊花 (1997)。我國青年藝術觀念探討之一——繪畫表現上「像」與「不像」問題的看法。美育，87，29-38。

陳瓊花 (2000)。兒童與青少年如何說畫。臺北：三民。

張春興 (1992)。現代心理學。臺北：東華。

張紹勳、林秀娟 (1998)。統計分析。臺北：松崗。

劉文潭 (1981)。現代美學。臺北：臺灣商務。

劉昌元 (1984)。西方美學導論。臺北：聯經。

羅美蘭 (1993)。美術館觀眾特性與美術鑑賞能力關係之研究。未出版之碩士論文，國立臺灣師範大學美術研究所，臺北市。

外文

Battin, M. P. (1994). Cases for kids: Using puzzles to teach aesthetics to children. *Aesthetics for young people*. Champaign, Illinois: University of Illinois Press.

Brunner, C. (1975). *Aesthetic judgment: Criteria used to evaluate representational art at different ages*. Unpublished doctoral dissertation, Columbia University.

Chen, C. H. (1996). *Conceptions of art of young children and adolescents: A developmental study*. Unpublished doctoral dissertation. University of Illinois at Urbana-Champaign.

Child, I. L. (1964). Esthetic sensitivity in childhood. *Development of sensitivity to esthetic values*. New Haven, Connecticut: Yale University.

Clayton, J. R. (1974). *An investigation into the developmental trends in aesthetics: A study of qualitative similarities and differences in young*. Unpublished doctoral dissertation.

Coffey, A. W. (1968). A developmental study of aesthetic preference for realistic and nonobjective paintings (Doctoral dissertation, University of Massachusetts, 1968). *Dissertation Abstracts International*, 29, (12b), 4248.

Crawford, D. (1991). The questions of aesthetics. In R. A. Smith & A. Simpson (Eds.), *Aesthetics and arts education* (pp.18–31). Urbana and Chicago: University of Illinois Press.

Csikszentmihalyi, M. & Robinson, R. E. (1990). *The art of seeing*. Malibu, California: The Getty Center for Education in the Arts.

Ecker, D. W. (1973). Analyzing children's talk about art. *Journal of Aesthetic Education*, 7 (1), 58–73.

Feldman, D. H. (1994). *Beyond universals in cognitive development*. Norwood, NJ: Ablex.

Frechtling, J. A. & Davidson, P. W. (1970). The development of the concept of artistic style: A free classification study. *Psychonmic Science*, 18 (2), 243–259.

Freeman, N. H. (1995). Commonsense aesthetics of rural children. *Visual Arts Research*, 21 (2), 1–10.

Gardner, H., Winner, E. & Kircher, M. (1975). Children's conceptions of the arts. *Journal of Aes-*

thetic Education, 9 (3), 60–77.

Gardner, H. (1970). Children's sensitivity to painting styles. *Child Development*, 41 (3), 813–821.

Gardner, H. (1983). A cognitive view of the arts. In S. M. Dobbs (Ed.), *Research readings for discipline-based art education: A journey beyond creating* (pp. 102–109). Reston, VA: The National Art Education Association.

Gardner, H. (1989). Zero-based arts education: An introduction to arts propel. *Studies in Art Education*, 30 (2), 76.

Gardner, H. (1992). The cognitive revolution: Consequences for the understanding and education of the child as artist. In B. Reimer & R. A. Smith (Eds.), *The arts, education, and aesthetic knowing* (pp. 92–123). Chicago: The University of Chicago Press.

Hardiman, G. W. & Zernich, T. (1977). Influence of style and subject matter on the development of children's art preferences. *Studies in Art Education*, 19 (1), 29–34.

Hardiman, G. W. & Zernich, T. (1985). Discrimination of style in painting: A developmental study. *Studies in Art Education*, 26 (3), 157–162.

Hospers, J. (Ed.) (1969). *Introductory readings in aesthetics*. New York: Free Press.

Housen, A. (1983). *The eye of the beholder: Measuring aesthetic development*. Unpublished doctoral dissertation. Harvard Graduate School of Education.

Johnson, N. R. (1982). Children's meanings about art. *Studies in Art Education*, 23 (3), 61–67.

Kern, E. J. (1984). The aesthetic education curriculum program and curriculum reform. *Studies in Art Education*, 25 (4), 219.

Kohlberg, L. (1981). *The philosophy of moral development*. New York: Harper & Row.

Langer, S. K. (1957). *Philosophy in a new key* (3rd ed.). Cambridge: Cambridge University Press.

Lark-Horovitz, B. (1937). On art appreciation in children, I: Preference of picture subjects in general. *Journal of Educational Research*, 31 (2), 118–137.

Lark-Horovitz, B. (1938). On art appreciation in children, II: Portrait preference study. *Journal of Educational Research*, 31 (8), 572–598.

Machotka, P. (1966). Aesthetic criteria in childhood: Justifications of preference. *Child Development*, 37, 877–885.

Moore, B. E. (1973). A description of children's verbal responses to works of art in selected grades one through twelve. *Studies in Art Education*, 14 (3), 27–34.

NAEP (1978a). *Attitudes Toward Art* (National Assessment of Educational Progress Report 06–A–03). Denver: Education Commission of the States.

NAEP (1978b). *Knowledge About Art* (National Assessment of Educational Progress Report 06–A–02). Denver: Education Commission of the States.

NAEP (1980). *The Second Assessment of Art, 1978–79: Released Exercise Set* (National Assessment of Educational Progress No. 10–A–25). Denver: Education Commission of the States.

NAEP (1981). *Procedural Handbook: 1978–1979 Art Assessment* (National Assessment of Educational Progress Report 10–A–40). Denver: Education Commission of the States.

NAEP 1997 Report Card (1998). DC: National Center for Education Statistics.

Parsons, M. J., Johnston, M. & Durham, R. (1978). Developmental stages in children's aesthetic responses. *Journal of Aesthetic Education*, 12, 85–104.

Parsons, M. J. (1987). *How We Understand Art*. New York: Cambridge University Press.

Parsons, M. J. & Blocker, H. G. (1993). *Aesthetics and education*. Urbana and Chicago: University of Illinois Press.

Parsons, M. J. (1992). Cognition as interpretation in art education. In B. Reimer & R. A. Smith (Eds.), *The arts, education, and aesthetic knowing* (pp. 70–91). Chicago: The University of Chicago Press.

Parsons, M. J. (1994). Can children do Aesthetics? A developmental account. In R. Moore (Ed.), *Aesthetics for young people* (pp. 33–45). Reston, VA: The National Art Education Association.

Piaget, J. (1954). *The construction of reality in the child*. New York: Basic Books.

Piaget, J. (1963). *The origins of intelligence in children*. New York: Norton.

Russell, R. L. (1988). Children's philosophical inquiry into defining elementary classroom. *Studies in Art Education*, 29 (3), 282–291.

Smith, R. & Simpson, A. (Eds.) (1991). *Aesthetics and arts education* (pp. 1–7). Urbana and Chicago: University of Illinois Press.

Steinberg, D. (1986). Preschool children's sensitivity to artistic style in paintings. *Visual Arts Research*, 12 (1), 1–10.

Taunton, M. (1980). The influence of age on preferences for subject matter, realism, and spatial depth in painting reproductions. *Studies in Art Education*, 25 (4), 219–225.

Taunton, M. (1982). Aesthetic responses of young children to visual arts. *Journal of Aesthetic Education*, 16 (3), 94.

Wolf, D. P. (1988). Artistic learning: What and where is it? *Journal of Aesthetic Education*, 22 (1), 143–155.

Wolf, D. P. (1992). Becoming knowledge: The evolution of art education curriculum. In P. W. Jackson (Ed.), *Handbook of research on curriculum* (pp. 945–963). New York: Macmillan.

Wolheim, R. (1993). *The mind and its depths*. Cambridge, MA: Harvard University Press.

（原載《師大學報》，2000 年，45 期，頁 46–65; *Visual Arts Research*, 27(2), [Issue 54], pp. 47–56）

附　錄

Synopsis of Questions

("Commonsense Aesthetics of Rural Children," by N. H. Freeman, 1995, *Visual Arts Research*, 21 (2), pp. 1–10)

1. Would an ugly thing make a worse picture than a pretty thing?

2. Could an artist make a picture, on purpose, to make you feel happy or sad?

3. Let's imagine that you walk past a picture, and one day you are very happy and the next day you are very sad. Do you think that would make any difference to the way you looked the picture?

4. Will a happy artist make a better picture than a sad artist?

5. If you see a lot of things in pictures, does that make you look at the real thing differently?

6. When an artist makes a picture, do you think he thinks about how other people will see it, while he's actually making the picture?

7. If a lot of people think a picture is good, do you think others will as well?

8. Imagine that you have two artists. They both make a picture of a dog. One of the artist loves dogs, loves playing with them, and the other artist hates dogs and feels ill if he goes near a dog. Do you think that their pictures would turn out differently or the same?

9. Can you tell what the artist was feeling when he made his picture?

10. Can you tell the age of an artist from his picture?

第五章　課程與教學

　　課程一詞，原意是跑道，延伸為學習經驗，亦即學生學習必須遵循的途徑（黃政傑，1997，頁 66）。有關學習經驗途徑的考量，便衍生不同課程的定義。基本上，課程的定義可以分為：課程是學科（或教材）、是計畫、是目標、或是經驗（黃政傑，1997，頁 66–76）。無論是學科（或教材）、是計畫、是目標、或是經驗，其相關的因素，諸如內容、時間、地點、空間、學生的組織、教學的活動與策略等，便是課程的因素。將這些課程的因素進行規劃安排，便是課程設計。所謂教學，是課程因素，涵蓋教與學的面向，教師之引導與教的活動，教學生的意向與方法；以及學生學習的活動，學生學習的意願、動機與成就。課程與教學是一系統化的行動，其目的在於促進學生的學習與成長。

　　視覺藝術教育就前述方面的考量，即為視覺藝術課程與教學。通常進行視覺藝術課程設計時，會涉及五項基本要素的思考：「確認學生必須學習的」、「選擇和澄清適當的觀念和課程的內容」、「因學生學習型態的不同，融合適切的教學技術，以有效的傳遞知識」、「考量性別與文化社會族群背景的差異」，以及「設計有效與適當的工具，來評量教學過程的結果」(Dunn, 1995, pp. 15–20)。

　　視覺藝術教育的課程與教學，與教育的政策、視覺藝術教育的政策、以及視覺藝術教育的派典❶息息相關。以下各篇，係就課程設計與教學的理念所進行的論述。

參考書目

中文

黃政傑 (1997)。課程設計。臺北：東華。

外文

Carroll (1997). Research paradigms in art education. In S. D. La Pierre & E. Zimmerman (Eds.), *Research methods and methodologies for art education* (pp. 171–192). Reston, VA: The National Art Education Association.

Dunn, P. C. (1995). *Curriculum: Creating curriculum in art*. Reston, VA: The National Art Education Association.

❶派典 (paradigm，或稱典範)，是支配某個社群參與者的價值、規範和實踐的模式。有關視覺藝術教育派典的討論，請參閱：Carroll (1997)。

第一節　中學美術課程標準之評議與前瞻

前　言

　　本文以文獻分析與比較法探討我國現行國中和高中美術課程標準之修訂與內涵，並從與美國視覺藝術教育國家標準之比較中，呈現我國中學美術課程標準之特質，進而提出未來我國美術教育發展之建議。

現行國中與高中美術課程標準的修訂

　　課程標準是為學校教育活動實施的準則，除確立各級學校教育目標之外，並訂定有關各學科的課程目標、教學科目與時數、教材綱要以及實施通則等，以作為編選教材與進行教學的主要依據。因此，隨著時代的進步，社會的變遷等因素，課程標準乃必然因應需要而有所修訂。為瞭解我國現行國中與高中美術課程標準形成之背景與意義，茲就修訂的組織、理念、與過程等層面探討如下：

表 1　現行國中與高中美術課程標準修訂比較表

項　　目	國　　　　中	高　　　　中
修訂的組織	學科專家、 學科課程教材研究人員、 學科教科書編審人員、 國中教師、 教育、課程及心理學者、 教育行政人員代表 總計 15 位修訂委員	學科專家、 學科課程教材研究人員、 學科教科書編審人員、 高中校長、教師、 教育、課程及心理學者、 教育行政人員 總計 16 位修訂委員
修訂的理念	未來化、國際化、統整化、 生活化、人性化、彈性化	民主化、適切性、連貫性、 統整性、彈性化
修訂的過程	時間：前後延續 5 年餘 三項主要步驟： 一、草案擬定之前置作業， 二、研擬草案， 三、草案擬定後公開徵詢意見	時間：前後延續 5 年餘 三項主要步驟： 一、草案擬定之前置作業， 二、研擬草案， 三、草案擬定後公開徵詢意見

一、修訂的組織

國中與高中美術課程標準之修訂委員組織均包括學科專家，學科課程教材研究人員，學科教科書編審人員，教師，教育、課程及心理學者，教育行政人員代表等六種專業領域的人員，唯高中階段在教師層級明列包括校長。在此二階段之委員（國中共15位，高中共16位）中，共有6人重疊，其中包括教師層級1人，學科專家層級3人，教育、課程及心理學者層級2人。無論就那一教育階段而言，委員重疊的比例均未超過半數（教育部，1994，頁809-817；1995，頁864-874）。

二、修訂的理念

基本上，國中與高中階段在修訂的理念上，均本著邁向二十一世紀多元社會之需求為中心思想。國中階段之原則為未來化、國際化、統整化、生活化、人性化、彈性化；高中階段之原則為民主化、適切性、連貫性、統整性、彈性化。二者之間有極大之相似性，其最大的差異在於，國中階段強調世界胸襟之培育——「尤其是隨著我國經濟能力之躍升，國人在未來二十一世紀中將扮演更多世界領導和參與責任的角色，因此，培養『學生二十一世紀世界責任觀』，成為本次國中課程標準修訂之基本理念之一」（教育部，1994，頁800），此項理念並未沿用於高中階段。

三、修訂的過程

在修訂的過程方面，國中階段自民國78年8月成立國民中學課程標準修訂委員會，至83年10月修正發布，前後歷經五年餘；高中階段則自民國79年1月成立高級中學課程標準修訂委員會，至84年10月修正發布，前後亦歷經五年餘。行政作業的過程，二者亦極為一致，主要包括一、草案擬定之前置作業，包括搜集世界各國各學科課程有關資料，彙整課程評鑑資料，舉辦問卷調查，及舉辦徵詢意見座談會；二、研擬草案；三、草案擬定後公開徵詢意見，包括各界人士共同參與之座談與教育行政單位之座談（教育部，1994，頁819-823；1995，頁876-879）。由此可以觀察到，以政府單位制定課程標準之效率與統整性。

現行國中、高中美術課程標準的內涵

現行國中美術課程標準係於民國 83 年 10 月 20 日修正發布,高中之美術課程標準則於民國 84 年 10 月 19 日修訂發布。依據課程標準所編輯之教科用書,國中已自 86 學年度起試用,高中則將自 87 學年度起試用。二者美術課程標準設計之體例頗為一致,包括目標,時間分配,教材綱要,實施方法等四項。茲就其內涵摘要評述如下:

一、目　標

國中美術課程標準之目標區分為總目標與分段目標,分段目標細分為第一學年目標與第二、三學年目標;在高中部分並無此項區分。二者均以學生在創作表現,鑑賞,與實踐方面的能力作為規劃的方向,換言之,在國中與高中之總目標中預期學生在創作表現、鑑賞、與實踐的領域可以達到的標準。其中,國中以表現的領域,而高中則以創作領域表示(其比較對照,詳如附錄)。

以課程組織之垂直組織原則比較國中美術課程標準之總目標與高中美術課程標準之總目標,可以發現二者極為類似,較著重繼續性。在創作表現的領域,都是對於表現媒材的熟悉與拓展,藉由創作活動,以增進創作的能力;在鑑賞的領域,則均在於培養審美能力,以及體認中外多元文化藝術的特質與價值;所不同的,國中階段較強調由自然美導入人工美的認知與瞭解,高中階段則加強本土藝術特質的體會與認識;在實踐的領域,二者莫不在於冀期拓展美術的經驗,提升生活品質,涵養美感情操。因此,從國中到高中的美術課程標準在目標的制定,並未細分發展上的差異。

就國中美術課程標準之分段目標而言,在表現方面,對於媒材由接觸而至認識,應用;在鑑賞方面,由體認本國美術的特色以至於中外的瞭解;在實踐方面,由愛護自然景觀以至於珍視各種藝術文物等,可以明顯的看出在組織上,順序性原則的運用。

二、時間分配

在國中階段,第一學年每週兩節,應以兩節連堂排課;第二、三學年則每週一節,得隔週兩節連堂排課。高中階段第一、二學年每週授課一節,得隔週連續排課。

目前國中課程大部分科目之上課節數較往年減少,唯獨美術與音樂各增加一節,可以具體的看出國家在國民教育階段,重視學生人格發展與美術教育的措施。然而從授課時數的分配也可以看出,美術課程在國中與高中階段具有不同的比重。

三、教材綱要

教材的綱要依據目標而發展，在國中分為表現、鑑賞、與實踐三領域，高中分為創作、鑑賞、與實踐三領域。其中，國中之表現與高中之創作的領域同樣再區隔為心象表現（純粹美術）與機能表現（應用美術）兩層面。其次，國中表現領域之心象表現與機能表現兩層面，又再分為範疇、媒材、與技能；而鑑賞領域則細分為美感認知與美感判斷兩層面，在高中階段則無此區分。最後，就教材分配的比例，國中階段，在表現的領域由 60% 至 40%，逐年遞減；鑑賞的領域，由 40% 至 60%，逐年遞增。高中階段，創作領域第一學年為 60%，第二學年減少為 40%；鑑賞領域第一學年占 40%，第二學年則增加為 60%。有關國中與高中教材綱要之內容及架構，分別如表 2 及表 3。

<p align="center">表 2　國中美術課程標準教材綱要內容架構</p>

從教材比率的分配，無論國中或高中，鑑賞教學隨年級之增長而強調，增補原課程標準中僅偏重美術知識教學，而忽略美術批評能力培育之不足，從此可以觀察到我國美術教育的整體發展趨勢，已由創造性取向而至於美感品質與學科本位的取向。比較特殊的是，無論國中或高中均列有實踐的領域，亦列有教材的內容，但卻未得到任何教材比例上的分配，是融合至其他的領域共同設計教學，抑或其他，在國中標準中不見說明，在高中標準則明示不占課內教學時數。在實質上，形成艾斯納 (Eisner, 1979) 所謂空無課程 (the null curriculum) 的尷尬情況。這份曖昧可能形成的影響是在於，當

表 3 高中美術課程標準教材內容架構

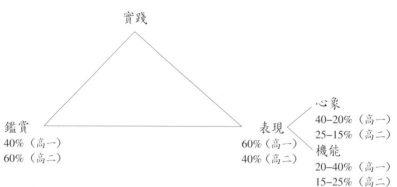

實際設計相關之教學活動時，可能產生需不需要存有的質疑。

四、實施方法

國中與高中在實施方法方面都包括：教材編選之要領、教學方法、教具及有關之教學設備、各科教材或單元間的聯繫、教科書編輯要點、與教學評量等六項。其主要重點分述如下。

㈠教材編選之要領

國中與高中二者均一致的述及教材以學生、社會與學科為取向的原則，以培養學生對美術表現與鑑賞的能力。在教材組織上，要求順序性、繼續性及統整性的掌握。

對於鑑賞教材隨著學年的差異而有不同的編選重點，國中階段，第一學年就我國美術的內容部分，強調本土、地區性，第二、三學年始逐漸增加多元文化觀的藝術學習；在西洋美術部分擴充為外國美術，其安排的順序由原來的自現代回溯至古代，調整為由古至今的方式。高中階段，第一學年著重中外美術特質與功能的瞭解，以及對臺灣美術的認知，第二學年以多元文化的美術學習為主，範圍從古代以至現代的中外美術之建築、繪畫與雕刻等。

㈡教學方法

無論國中或高中在教學方法上，均區分為表現的領域和鑑賞的領域。在表現的領域二者均強調個別的差異、多元化教學的重要性，以及教學資源的廣泛應用。在鑑賞的領域，則都要求包括描述、分析、解釋與價值判斷等四種教學的過程。國中階段對於此過程有更為詳細的解釋說明。

㈢教具及有關之教學設備

對於美術教學所需之軟硬體設施，國中高中均列有基本的項目。諸如美術教室、鑑賞教室，相關的圖書與視聽器材等。

㈣各科教材或單元間的聯繫

國中與高中階段均提及美術科可與國文、歷史、家政與生活科技、音樂等其他科目相聯繫，以加強教學統整的功效。

㈤教科書編輯要點

國中與高中階段均提示教科書之編寫，需文詞扼要簡明，編排力求清晰、美觀、圖文並舉，每學期編撰乙冊，配合教科書另編教師手冊及教學媒體等。

㈥教學評量

教學評量在於作為教師和學校擬定教學計畫，瞭解學生學習效果，發覺學生的個別差異及學習困難，同時作為判斷教學品質和成效的依據。國中與高中階段均談到學生之學習評量和教學成效評量。在學生學習評量部分，二者均包括評量的目標（高中階段談到教學評量的目標，但未使用標題）、範圍、方式與方法；教學成效評量部分，則包括教學環境、教材設計與教學品質等三方面。就整體而言，國中較高中階段的陳述更為具體而明確，其主要差異在於評量範圍與評量內容方面之陳述。高中不同於國中階段對於評量範圍之項目，如表現、鑑賞領域及學習態度，並未明列具體之百分比例，此外，對於評量之內容則只列表現、鑑賞領域及學習態度三大項，並未如國中部分就此三者再細分評量之項目。

與美國視覺藝術教育國家標準之比較

一、美國藝術教育國家標準之修訂與內涵

美國藝術教育國家標準是由全國藝術教育協會聯盟 (Consortium of National Arts Education Association) 在國家藝術標準委員會的指導下，獲得美國教育部、國家藝術基金會和國家人文基金會的經費補助，經過專家學者的共識，州級藝術教育架構的回顧，其他國家的標準以及數次國家公開討論會的考量後發展而成，於 1994 年出版，版權為

音樂教育家全國會議所擁有。此份標準的內容包括序文、導論、幼稚園到 4 年級、5 到 8 年級、9 到 12 年級與附錄，共 142 頁。導論的內容分為發現我們是誰、藝術教育可以提供什麼好處、背景和議題、標準。附錄則包括詞彙、繼續性學習的綱要、摘要、參與者及單位等。 所涵蓋的教育範圍，是從幼稚園至 12 年級（相當於我國幼稚園至高中 3 年級），包括內容和成就的標準，成就標準在 9 到 12 年級並區分為熟練的與高級的二階段發展。

這些為藝術教育的國家標準中明示每一位年輕的美國人在完成中等學校課業時，對於四類藝術學科──舞蹈，音樂，戲劇，和視覺藝術，所應該認識而且能夠去作的。其中談到學生：必須能夠在四項藝術的學科──舞蹈，音樂，戲劇，和視覺藝術，以一基本的水準傳達；必須能夠至少以一種藝術的形式熟練的傳達；必須能夠發展和表現對於藝術作品的基本分析；必須具備認識不同文化和歷史時期典範藝術作品的素養；必須能夠連接各藝術學科本身以及不同藝術學科之間的各種類型之藝術知能 (National Standards for Arts Education [NASE], 1994)。

此藝術標準是因 1980 年教育改革的努力所產生的結果，為美國教育改革的核心，在西元 2000 年，聯邦法律將規定藝術是一核心課程，如同英文，算數，歷史，公民和政治，地理，科學，和外國語一樣，在教育上具有同等的重要性。該標準的產生一方面是覺知到如果沒有一些連貫性的結果，便永遠無法瞭解學校作得有多好。另一方面則在於為提供給孩子們知識與技術，使其得有所備的進入社會，富於生產力的，以貢獻作為公民一分子的力量 (NSAE, 1994, p. 11)。因此，其國家目標的訂定，是一種陳述希望的結果，以提供州和地區的決策者廣博的架構。

在標準所提四類藝術中之視覺藝術類標準與我國美術類之課程標準有關，其內容標準總共包括六項： 1.瞭解和應用媒介，技術，和過程； 2.使用構造和機能的知識； 3.選擇和評價題材，象徵，和思想的範圍； 4.瞭解視覺藝術和歷史與文化的關係； 5.反省和評量他們作品和別人作品的特徵和價值； 6.連接視覺藝術和其他的學科。每一項內容再依年級別而訂有不同層次的學生成就標準，其編排在各單項內容的標準部分，依年級的發展由簡單而漸趨複雜，在各年級的成就標準則依由認識以至於應用的方式組織。其基本的架構及編排的原則分析如表 4、5。

該標準自公布以來，已引起學術界熱烈的反應與評議 (Beattie, 1997; Boughton, 1997; Down, 1993; Hausman, 1997; Smith, 1994)。例如，美國伊利諾大學教育與政策學系教授，也是美學與教育學者 R. A. Smith 便舉出三項主要之缺失，其一，在於標準中充分顯示政治層面的正確性考量，規避提出某特定文化的學習；其次，標準中統合學科訓練的傾向，形成藝術教育上太多的方向，有些並非是藝術教育所必須有關的任務，因為藝術本身有其特殊的專業性，必須嚴肅的學習；最後，標準所提者為烏托邦的理想，在評量方面具有不可克服的困難。 雖然如此，Smith 也認為此標準在內容和成就

表 4　美國視覺藝術教育國家標準內容架構表

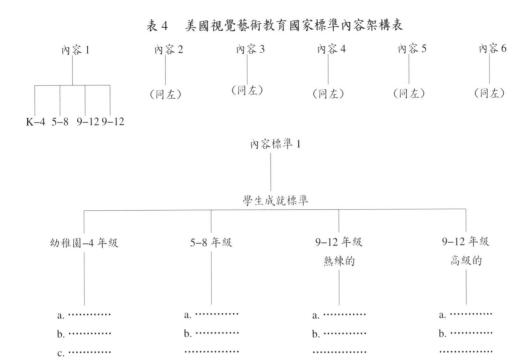

表 5　美國視覺藝術教育國家標準單項內容與成就標準之編排原則

註：縱軸代表單項成就標準，橫軸代表單項內容標準下之各階段成就標準。

方面並非完全是混亂的，只是仍有改進的空間 (Smith, 1994)。姑且不提 Smith 所提的缺失，就文獻上的分析，可以發現此標準兼具在內容組織方面的一貫性與統整性，與學習成就指標的順序性和發展性。

二、我國中學美術課程標準與美國視覺藝術教育國家標準之比較

　　茲從修訂與內涵兩方面，比較探討我國中學美術課程標準與美國視覺藝術教育國家標準之異同。

表6　我國中學美術課程標準與美國視覺藝術教育國家標準比較表

項目	美　國	我　國
項目		
修訂的組織	社會團體： 全國藝術教育協會聯盟	教育部
修訂的理念	成就個人潛能所需具備的知識和技巧，俾在全球經濟中成為具有生產性與競爭力的工作者 (NSAE, 1994, p. 131)	二十一世紀之健全國民
修訂的過程	專家學者的共識，州級藝術教育架構的回顧，其他國家的標準及數次國家公開討論會的考量	一、草案擬訂之前置作業包括： 　　搜集世界各國各學科課程有關資料，彙整課程評鑑資料，舉辦問卷調查，及舉辦徵詢意見座談會 二、研擬草案 三、草案擬定後之公開徵詢意見，包括各界人士共同參與之座談與教育行政單位之座談
內涵		
內容架構	一、學科內容層面的一貫性： 　　包括五項： 　　㈠瞭解和應用媒材，技術，和過程 　　㈡使用結構和功能的知識 　　㈢選擇和評價題材，象徵，和觀念的範疇 　　㈣瞭解視覺藝術和歷史與文化的關係 　　㈤反省與評價本身和別人作品的特性與價值 　　㈥連接視覺藝術與其他的學科 二、學生成就水準的發展性： 　　依據每一項內容標準制定每一教育階段不同的能力發展指標 三、未列	一、學科內容層面的一貫性： 　　包括三項： 　　㈠表現領域 　　㈡鑑賞領域 　　㈢實踐領域 二、未列 三、教材類別、項目、與內容之分化，及百分比例之規定；有關授課時數、實施等相關事項之細節規定
意義	兼顧藝術之表現、瞭解、及統合其他學科能力的培養	兼顧藝術之表現、瞭解、及生活實踐能力的培養

㈠修　訂

1.修訂的組織

我國美術課程標準之修訂係由教育部主導，成立修訂委員會負責研究、起草、意見彙整、完稿等各項有關之修訂作業，所有的經費來源由教育部專款支應。相對的，美國係由社會民間團體負責，亦即全國藝術教育協會聯盟在國家藝術標準委員會的指導下，獲得美國教育部、國家藝術基金會和國家人文基金會的經費補助發展而成。有關視覺藝術標準是由美國藝術教育學會 (The National Art Education Association) 負責撰寫，其中包括一位主席及五位成員 (NSAE, 1994, p. 139)。

2.修訂的理念

我國中學階段美術教育課程標準在修訂的理念上，均本著邁向二十一世紀多元社會之需求為中心思想，朝向培育健全之國民或公民之整體目標（見國中與高中課程標準之目標）。美國藝術教育國家標準係屬首次修訂，以往是任由各州自行訂定，未有全國統一之步驟。因此，在該標準之摘要的改革背景中，便述及其國家目標制定的努力在於成就個人潛能所需具備的知識和技巧，以在全球經濟中成為具有生產性與競爭力的工作者。顯然的，在修訂的理念上，美國較我國更具具體實利的意圖，以培養精英分子來達到強國之目標。

3.修訂的過程

我國美術課程標準與美國藝術教育國家標準在修訂的過程中，雖然因政策擬定體制上的不同而致細節上的差異，但基本上，二者均歷經舊制作法的檢視、國外相關文獻的研究、與公眾意見的凝聚。

㈡內　涵

1.內容架構

在學科內容部分，我國美術課程標準包括三項，再細分教材之類別、項目、內容、與百分比例，未列學生之學習成就指標。美國視覺藝術教育國家標準之內容包括六項，每一單項之內容再細分不同教育階段之學生學習成就標準，未細分教材之類別、項目、內容、與百分比例等。

2.意　義

　　從內容架構之分析，可以發現，我國美術課程標準兼顧藝術之表現、瞭解和生活實踐能力的培養。美國方面則兼顧藝術之表現、瞭解和從藝術統合其他學科能力的培養。二者主要的差異，我國強調生活實踐，美國在有關藝術瞭解的層面著重學生己身作品的反省與評價，並強調學習的遷移，統合其他學科的能力。

從目前中學美術課程標準之特質談美術教育的發展

一、我國中學美術課程標準的特質

㈠修訂的層面

1.行政作業結構的系統化

　　經由前述的討論得知，我國中學美術教育課程標準係由政府主導，因此，在修訂的程序上具高度系統化的行政作業結構，從修訂委員的組成，以至修訂的過程，標準草案的完成，國中與高中的作法均採取同一的修訂步驟。

2.標準規劃之缺乏整體統整性

　　從國中到高中，美術課程標準在目標的制定，並未細分發展上的差異，只在國中可以看出分段的發展目標。此外，從國中到高中，教材綱要內容的安排，重複性高，缺乏順序性。這與修訂的組織具有密切的關係，因為在修訂的組織中，國中與高中的修訂委員之間的重疊委員數少於二分之一，在這種情形之下，雖然是由教育部來統籌規劃，但是可以想見，是較無法從學生的身心發展以及學科專業知識和技能的邏輯結構，來深入考量整體的發展。

㈡內　容

1.架構的一致性與內容之部分具體性

　　從國中到高中，標準均依循一致的體例，教材綱要的內容均區分為表現、鑑賞、與實踐領域，鑑賞在二教育階段均逐年加重分量。在教材綱要的內容部分，除實踐的領域外，從國中到高中均具體的明列教材內容的種類或方向，具體的提供教學教材編採的依據。至於實踐領域之規劃，其原立意應是在強調生活上的運用，但是以此種虛

無的狀態與表現和鑑賞的領域並置，則可能產生需不需要存有的質疑，應是可以再思考其呈現的方式。

2.二領域劃分之限制性

標準中表現與鑑賞領域的劃分及比例上的分配，清楚的勾畫出美術專業知能中必須學習的層面與重點的發展方向，但是，也因此容易導致在教材編製或教學活動安排時的二分法。從學理上而言，在表現的教學活動中可以統合鑑賞領域的學習，而鑑賞的教學活動中亦可以統合表現領域的學習 (Efland, 1995; Erickson, 1996; Wilson, 1997)。如此的劃分有其明晰性，但是不可避免的，也呈顯出其限制性。

3.實施方式之明確性

在實施的方式上，從國中以至高中鉅細靡遺的從教學的方法、資源、設備、評量、教材的編選、聯繫，以至教科書的編輯，均提供明確之方式與配合措施，使標準之實施得以落實或努力的方向，而不致於空泛。

4.鑑賞教學過程之可議性

無論國中或高中，均將鑑賞教學的過程獨一列舉描述、分析、解釋、與價值判斷的方式，是否必要，似值得再思考。主要的理由有二，其一，在於教學方法中已述及：應引導學生對作品的內容、形式、感情、技術、價值等特質進行討論，如此在實質上已涵括了透過描述、分析、解釋、與價值判斷等過程所欲達到對於美術作品的學習層面。理由之二在於，鑑賞的過程可能不只此一方式，譬如，帕金斯 (Perkins, 1994) 在《智慧之眼：以觀賞藝術學習思考 (*The Intelligent Eye: Learning to Think by Looking at Art*)》中提出：1.給予看的時間 (giving looking time)；2.看得廣博而探險 (looking broad and adventurous)；3.看得清楚而深入 (making looking clear and deep, fuzzy thinking)；4.有組織的看 (making looking organized, sprawing habits of mind) 之方法，也是可行之鑑賞策略。

二、我國美術教育的發展

基於前述討論，對於我國美術教育的發展擬就目前的掌握與未來展望提出建議。

㈠目前的掌握

1.表現與鑑賞二分法之彈性運用

從事教材的編選，或教科書的編輯時，似可以就目前課程標準所規定者，在領域內容的安排與時間的調配上，彈性運用。譬如，以表現或鑑賞活動的二分編排，或融合二者，或取一領域為主，另一為輔的組織方式等，應均具發展之空間。

2. 鑑賞程序與教材之再思考

同樣的，鑑賞教學的過程似可留給教學者依其專業知能，視教學的情境，作品的取向而作彈性的運用與發揮。其次，目前標準中所列之鑑賞教材內容以藝術名家作品，中外青少年之作品，或自然的物象為主，並未述及學生己身的創作品。若讓學生從創作表現中，反省與評價自己的作品和同儕的作品，必然有助於其美感的認知與判斷，也有助於其學習上的遷移，從己身創作的反省思考，類化其經驗，體會藝術作品的產生、意義與價值等，進行有關藝術層面多元的學習。

㈡未來的展望

1. 修訂的組織

針對目前從國中以至高中在標準上顯現出較多的重複性，未來再次修訂標準時，修訂的組織應可跨越不同教育階段的限制，共同規劃研擬我國學校一般美術教育，從小學以至高中之整體性發展方向或藍圖。

2. 標準的內容

我國藝術教育法已公布實施，其中學校藝術教育方面包括一般與專業。未來專業美術教育是否需要／或亦將修訂相關之標準，以輔助其未來的發展？其發展的目標為何？一般美術教育與專業美術教育的實施，在學校美術教育體系的發展上應是有所區別，其各別扮演的角色及未來的方向應是如何？凡此問題，均值得在未來修訂相關政策法令時作全盤性的考量。

3. 成就標準與評量指標的建立

在現有的標準中，傾向提供教學上課程教材內容之指導架構，對於學生在透過如此的專業學習之後，預期可以作到的程度，則無從瞭解。因此，縱使在標準中提供了學生學習評量的範圍、方式與內容，但必然面臨評量時無所依憑的困境，或各自揣摩的分歧。未來在修訂課程標準時，應可同時考慮訂定學生的成就標準，甚至建立全國性美術評量的參考指標，提供教師進行評量之參考；此外，在重新修訂前並且辦理全國性之美術評量，具體瞭解學生學習的情況與需求，以作為未來改進或研擬發展之依據，如此，對於美術教育之落實發展應有其正面的效益。

4.教師授課時數之再考量

從課程標準中可以發現，美術教育已不同於以往，以創作表現為主，美術教育必須兼顧表現和對於藝術的瞭解，鑑賞教育已成為未來學校一般美術教育發展的重點。為使美術鑑賞教育能有效的實施，一位稱職的美術教師得不斷的從事美術史、美術批評、美學方面的探究，換句話說，他（她）必須具備全方位的美術專業知能。因此，教學前的準備必然不同於僅著重於術科教育時的準備。如果課程標準隨著時代的需求而有所改變，那麼相對的，未來對於美術教師的每週授課時數，是否也應予以一併的考量，以合理化長久以來美術教師每週必然而不知其所以然的，比英文或數學等科目的教師多上二至五個小時的鐘點❶。倘能如此，談教學品質的提升才不致於空泛。

參考書目

中文

教育部編 (1994)。國民中學課程標準。臺北市：編者。

教育部編 (1995)。高級中學課程標準。臺北市：編者。

外文

Beattie, D. (1997). Visual arts criteria, objectives, and standards: A revisit. *Studies in Art Education*, 38 (4), 217–231.

Boughton, D. (1997). Reconsidering issues of assessment and achievement standards in art Education. *Studies in Art Education*, 38 (4), 199–213.

Down, A. (1993). The tempest of the arts and national standards. *The School Administrator*, 50 (5), 48.

Efland, A. D. (1995). The spiral and the lattice: Changes in cognitive learning theory with implications for art education. *Studies in Art Education*, 36 (3), 134–153.

Eisner, E. W. (1979). *The educational imagination*. NY: Macmillan.

Erickson, M. (1996). Our place in the world. In Stories of Art (on-line). Available ArtsEdNet URL: http://www.artsednet.getty.edu

Hausman, J. (1997). Response to Doug Boughton's studies invited lecture. *Studies in Art Education*, 38 (4), 214–216.

National Standards for Arts Education (1994). Reston, VA: Music Educators National Conference.

❶臺北市、高雄市、臺灣省國中、高中之規定各不相同，其間的差距從二至五個小時。

Perkins, D. N. (1994). *The intelligent eye: Learning to think by looking at art*. CA: The Getty Center for Education in the Arts.

Smith, R. A.(1994). Passing fashions and national standards for the arts. *Journal of Education*, 176 (3), 38–47.

Wilson, B. (1997). *The Quiet Evolution: Changing the face of arts education*. Los Angeles: The J. Paul Getty Trust.

（原載國立屏東師範學院編印，《1998 視覺藝術與美勞教育國際學術研討會論文集》，頁 339–360）

附 錄：美國視覺藝術教育國家標準

（*National Standards for Arts Education, Visual Arts* (pp. 121–127), 1994, Reston, VA: Music Educators National Conference; 美國藝術教育國家標準 (頁 121–127)，陳瓊花譯，1998，臺北市：教育部)

視覺藝術

] = 一階段的成就標準是有關於另一階段不只一項的成就標準。

→ = 較低年級的標準並不重複，但學生在這年級層預期達到那目標，展示較高水準的技巧，處理更複雜的範例，和以漸趨成熟的方式回應藝術作品。

幼稚園至小學四年級	小學五至八年級	小學九至十二年級，熟練	小學九至十二年級，高級
1.內容標準：瞭解和應用媒介，技術，和過程			
學生成就標準：	學生成就標準：	學生成就標準，熟練的：	學生成就標準，高級的：
瞭解材料，技術，和過程之間的差異	挑選媒介，技術，和過程；分析什麼使得他們在傳達上有效或無效；並反省其選擇的效度	以充足的技巧，自信，和敏感度應用媒介，技術，和過程，使其意圖得以表現於其作品	至少在一種視覺藝術媒介經常的以高水準的效度傳達其思想
描述不同的材料，技術，和過程如何引起不同的反應	有意的利用藝術媒介的特質，技術，和過程以加強傳達他們的經	理解和創造視覺藝術，展現出他們的思想傳達，如何與其所使用的	能獨自的以諸如分析，綜合，和評價的知性技巧創作，界定，和

使用不同的媒介，技術，和過程去傳達思想，經驗，和故事	驗和思想	媒介，技術，和過程相關	解決視覺藝術的挑戰
以安全和負責的態度使用藝術材料和工具	- - - - - - - - →	- - - - - - - - →	- - - - - - - - →

2.內容標準：使用構造和機能的知識

瞭解藝術中視覺的特質與目的不同以傳達思想	歸納視覺的結構和機能之效果並反映這些效果於其作品中	表明形成和支持有關完成藝術之商業，個人，社區，或其他目的特色和結構之判斷的能力	表明比較兩種或以上在藝術作品中所使用組織的原則和機能的觀點
描述不同的表現性特徵和組織的原則如何引起不同的反應	利用組織化的結構並分析是什麼使這些在傳達思想時有效或無效	評價藝術作品在組織構造和機能上的效度	對於特定之視覺藝術問題創造多元的解答，表明在結構的選擇和藝術的作用間創造有效關係之能力
使用藝術視覺的結構和機能以傳達思想	挑選和使用構造的特質和藝術的功能以改進他們思想的傳達	創造藝術作品使用結構的原則和機能以解決特定的視覺藝術問題	- - - - - - - - →

3.內容標準：選擇和評價題材，象徵，和思想的範圍

探討和瞭解藝術作品未來的內容	以內容整合視覺，空間，和暫時性的觀念，以在其作品中傳達預定的意義	反省藝術作品如何視覺的，空間的，暫時性的，和機能的不同，並且描述這些如何與歷史和文化相關	描述特定意象和思想的根源，並解釋為什麼他們在其作品和別人的作品是重要的
挑選和使用題材，象徵，和思想以傳達意義	使用在藝術作品中所傳達預期之意義的背	在他們的藝術作品中應用題材，象徵，和思	評價和支持在學生作品及別人重要的作品

景知識，價值，和美學之題材，主題，和象徵	想於其藝術作品，以及使用獲得的技巧解決其生活中的問題	中所使用之題材，象徵，和意象的內容及態度的有效性	

4.內容標準：瞭解視覺藝術和歷史與文化的關係

瞭解視覺藝術具有不同文化的歷史和特殊的關係	瞭解和比較各種不同時期和文化的藝術作品特徵	依藝術作品的特色和目的區分各種不同之歷史和文化的背景	分析和解釋藝術作品在形式，內容，目的，和批評的模式間的相互關係，表現對於批評家，歷史學家，美學家，藝術家工作的瞭解
確認特定屬於特殊文化，時間，和地區的藝術作品	描述和分辨在歷史與文化背景中的各種藝術物體	描述及探索特定藝術作品不同文化，時間，和地區之功能和意義	分析不同時間及文化之視覺藝術特徵共同的特色
展示歷史，文化，和視覺藝術在製作和學習藝術作品方面如何彼此相互影響	分析，描述，和展示時間和空間的因素（諸如氣候，資源，思想，和科技）如何影響給與藝術作品意義和價值的視覺藝術特徵	依歷史，美學，和文化的觀點分析藝術作品間之關係，合理化分析的結論並使用如此的結論於其本身的製作	- - - - - - - →

5.內容標準：反省和評量他們作品和別人作品的特徵和價值

瞭解創造視覺藝術作品有許多不同的目的	比較創作藝術作品的多元目的	確認那些創造性藝術作品的意圖，探索不同目的的意涵，和合理化他們對於特殊作品不同目的的分析	以各種傳達意義，思想，態度，觀點，和意圖之技術反映藝術作品
描述人類的經驗如何影響特定藝術作品的發展	經由文化和審美的探查分析特定藝術作品的現代和歷史意義	以分析特定作品是如何被創造及他們是如何與歷史和文化的背景相關聯來描述其意義	- - - - - - - →

瞭解對於特定的藝術作品有不同的反應	描述和比較各個個人對於其本身作品和不同時代與文化之藝術作品的反應	分析式的反省，不同的解釋作為瞭解和評價視覺藝術作品的工具	--------->

6.內容標準：連接視覺藝術和其他的學科

瞭解與使用視覺藝術和其他藝術學科間的類似與不同的特徵	比較兩種或以上享有類似題材，歷史時期，或文化背景之藝術作品的形式特徵	比較視覺藝術和其他藝術學科在創造和分析類型之材料，技術，媒介，和過程	--------->
確認在課程中藝術和其他學科間的關係	描述在學校中所教的其他學科之原則和題材與視覺藝術相互關聯的方式	比較視覺藝術在特定的歷史時期或風格之人文或科學之思想，議題，或主題之特色	綜合視覺藝術與挑選之其他學科，人文，或科學之創造和分析的原則與技術

第二節　國民教育階段九年一貫之視覺藝術課程

前　言

表1　研究架構

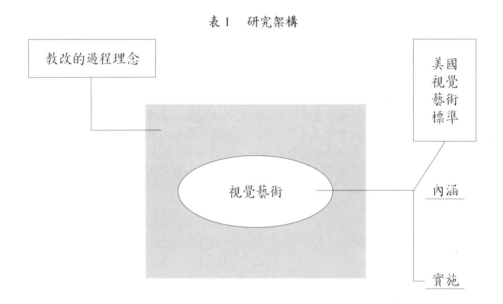

　　本文以文獻分析與比較法，就目前（截自88年4月27日止）所修訂之國民教育階段九年一貫視覺藝術課程為研究核心，分為三部分進行討論。首先從其所形成之背景，檢視教改的過程與理念，其次探討視覺藝術課程的內涵，並與美國視覺藝術標準進行比較，最後從實施等的層面提出檢討與具體之建議。我國教改應具前瞻性，將高中階段一併納入，基本能力之制定應有客觀之事實為參考，全國性評量為教改之基礎，視覺藝術課程之制定，應考慮落實實施的可行性，及專業學科學習的必要性。

本　文

一、教改的過程與理念

　　此次教育改革乃是為具體回應 83 年 4 月 10 日教育改革團體的「教育改造大遊行」與 83 年 6 月 22 日至 25 日「第七次全國教育會議」中所提的建議而來。先是教育部郭前部長為藩向行政院建議提出仿日本「臨時審議會」的作法，成立「教育改革審議委員會」的構想，於是在 83 年 7 月 28 日行政院通過「教育改革審議委員會設置要點」，並敦聘中央研究院李院長遠哲擔任委員會召集人，隨後於 83 年 9 月 21 日成立「教育改革審議委員會」，履行㈠關於教育改革方案之擬議及重要教育發展計畫之審議事項；㈡關於國家重大教育政策之建議、諮詢事項；㈢其他有關教育改革及教育發展之建議與審議事項（行政院教育改革審議委員會，1995）。

　　該委員會在運作的過程中除整體委員大會外，並分為「教育理念與終身教育」、「中小學與學前教育」、與「高等教育」等三組委員會議及「綜合與特殊議題」組。兩年中，「教育理念與終身教育」組召開 41 次，「中小學與學前教育」組 65 次，「高等教育」組 30 次，「綜合與特殊議題」組 13 次，及「分組委員聯席會議」12 次，除此，各組分別召開之座談會共 14 場次。在工作的執行方面，設有行政、溝通、研究三組，以支援審議工作的進行。

　　委員會運作的方式如表 2 之流程，從教育大家談❶及民間團體、媒體與政府單位❷所收集而得來之教育改革意見，首先進行資料的彙整與分類，彙整的結果再分送各有關之分組委員會議討論，倘若分組委員會議認為有需要，可邀請學者專家參加座談或主持專案研究，將所得到之重要結論提送分組會議討論，分組會議獲得共識之議題則提送全體委員會議討論，如果分組會議認為必須繼續研議，則可透過專家學者與教育行政人員參與的諮議座談會議，作深入的討論，必要時，則將初步結論透過公聽會的方式，以廣徵社會大眾的意見。獲得共識之教育改革議題，均提全體委員會議討論，如果委員會議認為須再作進一步的研議，則可再經由諮議座談討論。獲得委員會議通過之議題，列入諮議報告書中，報陳行政院核定後，分送各相關機關辦理。

❶「教育大家談」座談會共計辦理 20 次，詳請參閱：行政院教育改革審議委員會 (1996)。

❷在二年的研議過程中，該委員會出版 27 期的教改通訊；設置電子布告欄；設立社區聯絡人制度；於各地辦理 271 場次之座談；24 場次之教改巡迴開講等的方式進行資料的收集，詳請參閱：行政院教育改革審議委員會 (1996)。

表 2　教育改革審議委員會運作流程

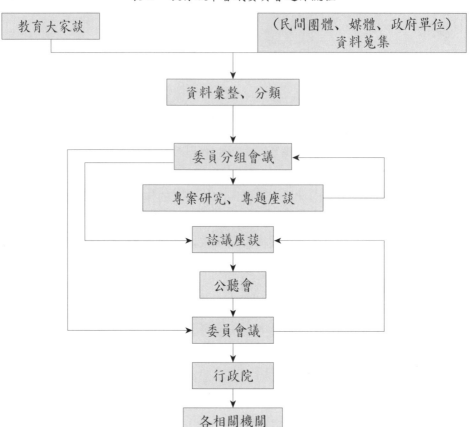

資料來源：http://www.edu.tw/dep/now/moewww/md53/d532.html。

　　經二年多之研議，該委員會於 85 年 12 月 2 日提出「教育改革總諮議報告書」，提出教育改革五大方向：㈠教育鬆綁；㈡帶好每位學生；㈢暢通升學管道；㈣提升教育品質；㈤建立終身學習社會（教育部，1998a）。

　　於是教育部乃於 86 年 4 月成立「國民中小學課程發展專案小組」，積極規劃「國民中小學九年一貫新課程」。「國民中小學課程發展專案小組」另依任務的性質下分二組：第一組負責研擬「國民中學課程發展原則」，以提供課程設計之準則，此準則已於 86 年 12 月研發完成。第二組承繼第一組之研究成果，負責研訂課程綱要，而此「國民教育階段課程總綱綱要」也已於 87 年 9 月 30 日研訂完成並公布。

　　至於前述教育部所進行之工作，係納於 88 年 5 月 29 日行政院核定之十二項「教育改革行動方案」下第一項：「健全國民教育」之第三執行事項的「革新課程與教材」。該執行事項自八十八年至九十二年度編列有新臺幣六仟伍佰萬之經費以執行下列之具體內容：㈠成立「國民中小學課程發展專案小組」，遴聘小組委員進行中小學課程架構

之研擬；㈡完成「國民中小學課程發展共同原則」及「國民中小學課程目標」研訂工作；㈢完成「國民中小學課程綱要」研訂工作並公布；㈣辦理新課程綱要之研習，提升中小學教師新課程觀念及教學知能；㈤督導省市政府教育廳局配合新課程綱要檢討並修訂相關教育措施；㈥成立國民中小學課程發展中心（教育部，1998a）。

　　為使「國民中小學課程發展專案小組」兼具各方之代表性，小組的成員涵蓋專家學者、教師（含教師、主任、校長）、民意代表、企業界、前行政院教改會委員、婦女界、家長及相關業務行政人員（林清江，1998）。

　　此次九年一貫課程之修訂包括四大重點：

㈠培養基本能力

　　國民教育之學校教育目標在透過「人與自己」、「人與社會」、「人與自然」等之三大面向之架構下，經由七大學習領域：1.語文，2.健康與體育，3.社會，4.藝術與人文（含音樂、美術、表演藝術；該領域於一、二年級時與社會、自然與科技合而為生活），5.數學，6.自然與科技，7.綜合活動，以學生為主體，以生活經驗為重心，培養現代國民所需的基本能力：1.瞭解自我與發展潛力，2.欣賞表現與創新，3.生涯規劃與終生學習，4.表達溝通與分享，5.尊重關懷與團隊合作，6.文化學習與國際瞭解，7.規劃組織與實踐，8.主動探索與研究，9.獨立思考與解決問題，10.運用科技與資訊（教育部，1998b）。其基本的理念架構可以如表3所示。

表 3　九年一貫課程基本理念架構

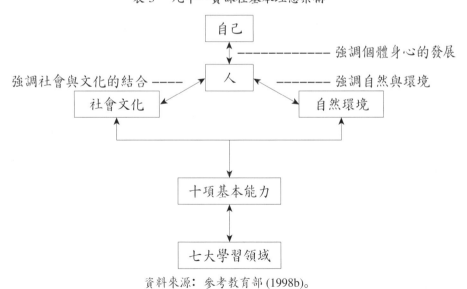

資料來源：參考教育部 (1998b)。

㈡以學習領域合科教學取代現行分科教學

學習領域為學習的主要內容，而非學科名稱，學校實施教學時，應兼顧統整及合科教學之原則。

㈢學校及教師更多彈性教學自主空間 (20%)

新課程將總節數分為「基本教學節數」與「彈性教學節數」，其中基本教學節數占總節數之 80%，另 1 至 6 年級再細分 80%–90% 之必修節數，與 10%–20% 之選修節數；7 至 9 年級則為 70%–80% 之必修節數，與 20%–30% 之選修節數。彈性教學節數占總節數 20%，再細分為「學校行事節數」及「班級彈性教學節數」留供班級、學校地區彈性開設不同之課程，或進行補救教學、班級輔導等。

㈣降低教學時數，減輕學生負擔

依目前所規劃，未來各年級每週之教學節數，1、2 年級較目前減少 4–6 節；3 年級較目前減少 7–11 節；4 年級較目前減少 7–9 節；5、6 年級較目前減少 7–9 節；7 年級較目前減少 4–5 節；8 年級較目前減少 4–5 節；9 年級較目前減少 3–5 節。茲就九年一貫課程與現行課程各年級每週教學節數對照如表 4（教育部，1993，頁 2–3；1994，頁 2–5；1998）。

表 4　九年一貫課程與現行課程各年級每週教學節數對照表

年級別 ＼ 類別	九年一貫課程節數	現行課程節數	減授節數	縮減比例
1、2 年級	20–22 節	26 節	4–6 節	15%–23%
3 年級	22–26 節	33 節	7–11 節	21%–33%
4 年級	24–26 節	33 節	7–9 節	21%–27%
5、6 年級	26–28 節	35 節	7–9 節	20%–26%
7 年級	28–30 節	33–34 節	4–5 節	12%–15%
8 年級	30–32 節	35–36 節	4–5 節	11%–14%
9 年級	30–35 節	35–38 節	3–5 節	8%–13%

依教育部「藝術與人文」學習領域課程研修小組 4 月 27 日開會所提供之資料：每學年實際授課日數為 200 天（不含假日），分上下兩學期；每學期 20 週，每週上課五天為原則，每節課 40 或 45 分；分七個學習領域，分成 8 份，語言占 2 份，其餘各領域乙份；每份（領域）下限 10%，上限 15%；表 5 為各年級每週上課節數（* 總可增

加部分只有 20%）。

表5　九年一貫「藝術與人文」學習領域課程各年級每週上課節數

每週	學期總節數	10%	15%	每週節數		年級
20	400	40	60	2.0	3.0	1，2 年級
22	440	44	66	2.2	3.3	3 年級
24	480	48	72	2.4	3.6	4 年級
26	520	52	78	2.6	3.9	
28	560	56	84	2.8	4.2	5，6 年級
30	600	60	90	3.0	4.5	7 年級
32	640	64	96	3.2	4.8	8 年級
34	680	68	102	3.4	5.1	9 年級
35	700	70	105	3.5	5.2	

資料來源：教育部「藝術與人文」學習領域課程研修小組 88 年 4 月 27 日開會所提供。

亦即有關「藝術與人文」領域每週節數為：
（下限為每週 10%）（上限 15%）

12 年級	2.0–2.2 節	3.0–3.3 節
34 年級	2.4–2.6 節	3.6–3.9 節
56 年級	2.8–3.0 節	4.2–4.5 節
789 年級	3.2–3.5 節	4.8–5.2 節

二、目前所訂視覺藝術課程的內涵及其與美國視覺藝術標準之比較

(一)目前所訂視覺藝術課程的內涵

依據 88 年 4 月 27 日「藝術與人義」學習領域課程研修小組所提供之資料，目前所訂「藝術與人文」領域下分視覺藝術、音樂、與表演藝術，其課程的內涵係依總綱所訂之十項基本能力：1.瞭解自我與發展潛力，2.欣賞表現與創新，3.生涯規劃與終生學習，4.表達溝通與分享，5.尊重關懷與團隊合作，6.文化學習與國際瞭解，7.規劃組織與實踐，8.主動探索與研究，9.獨立思考與解決問題，10.運用科技與資訊，再發展為分段能力指標，然後依分段能力指標發展為六項主題軸：1.藝術與人格成長，2.藝術與社會文化，3.藝術與自然環境，4.創作，5.審美，6.生活應用。有關視覺藝

術的部分，就依此六項主題軸再發展六項核心內涵（呂燕卿，1999）： 1.視覺藝術與人格成長； 2.視覺藝術與社會文化； 3.視覺藝術與自然環境； 4.媒材、技術與創作； 5.視覺藝術欣賞與思辨； 6.視覺藝術與生活應用。

每一項核心內涵依 1、2，3、4，5、6，7、8、9 年級，四個年級群制定各分項之能力指標，茲列舉其一如下（教育部「藝術與人文」學習領域課程研修小組 88 年 4 月 27 日開會所提供）：

1. 視覺藝術與人格成長：

1–1–1 透過視覺藝術來認識自我、接納自我、表現自我。

1–1–2 透過認識線條形狀色彩和人的情緒的關聯性，鼓勵保有原創性與童趣。

1–1–3 透過創作中的經驗讓兒童學習面對問題並解決問題。

1–1–4 透過圖畫書、兒童讀物、卡通影片，學習視覺觀察與記憶能力。

1–2–1 透過視覺藝術自我肯定、自我表現、進而推展與團隊班級的群體互動關係。

1–2–2 透過線條、形狀、色彩，構成和人的感覺的關聯性，鼓勵保有原創之感受力與表現力。

1–2–3 透過創作中的歷程，學習思維選擇的能力。

1–2–4 利用藝術家創作歷程所編成的錄影帶或碟片，學習視覺思考與記憶能力。

1–3–1 透過視覺藝術家來增進班級、社區等人際溝通的關係。

1–3–2 透過認識線條、形狀、色彩構成組合和人的感情的關聯性，鼓勵想像表現。

1–3–3 透過創作中的重組、變化，增進想像和創新的能力。

1–3–4 透過自我創作藝術的過程，瞭解自我的才華與性向。

1–4–1 透過視覺藝術來鼓勵他人，進而有助班級、社區等人際關係的發展。

1–4–2 透過認識造形、結構、空間和人的生活關聯性，鼓勵創造性表現。

1–4–3 透過創造過程充分體驗創作的歷程和樂趣。

1–4–4 透過生活藝術家的範例，引導「由生活中有藝術，而藝術中有生活」的價值觀。

（第 1 個數目表示核心內涵的類別；第 2 個數目表示年級組群別：1＝一二年級，2＝三四年級，3＝五六年級，4＝七八九年級；第 3 個數目表示分段能力的指標的項目）

由於目前此六項核心內涵與各分項內容尚在研擬之中，並未定案，因此列舉美國目前已規劃完成之藝術標準並與其比較，以為參考。

(二)與美國視覺藝術教育國家標準之比較

美國藝術教育國家標準是因 1980 年教育改革的努力所產生的結果，為美國教育改革的核心，在西元 2000 年，聯邦法律將規定藝術是一核心課程，如同英文，算數，歷

史，公民和政治，地理，科學，和外國語一樣，在教育上具有同等的重要性。在形成的過程是由全國藝術教育協會聯盟 (Consortium of National Arts Education Association) 在國家藝術標準委員會的指導下，獲得美國教育部、國家藝術基金會、和國家人文基金會的經費補助，經過專家學者的共識，州級藝術教育架構的回顧，其他國家的標準以及數次國家公開討論會的考量後發展而成，於 1994 年出版。此份標準所涵蓋的教育範圍，是從幼稚園至 12 年級（相當於我國幼稚園至高中 3 年級），包括內容和成就的標準，成就標準在 9 到 12 年級並區分為熟練的與高級的二階段發展。

這些標準中明示每一位年輕的美國人在完成中等學校課業時，對於四類藝術學科——舞蹈，音樂，戲劇，和視覺藝術，所應該認識而且能夠去作的。其中談到學生必須能夠在四項藝術的學科——舞蹈，音樂，戲劇，和視覺藝術，達到基本的水準；必須能夠至少以一種藝術的形式熟練的傳達；必須能夠展現對於藝術作品的基本分析；必須具備認識不同文化和歷史時期典範藝術作品的素養；必須能夠連接各藝術學科本身以及和不同學科之間的各種類型之藝術知能（National Standards for Arts Education, 1994；陳瓊花，1998a）。

在標準所提四類藝術中之視覺藝術類標準，與目前我國所修訂之視覺藝術課程標準有關，其內容標準總共包括六項：1.瞭解和應用媒介，技術，和過程；2.使用構造和機能的知識；3.選擇和評價題材，象徵，和思想的範圍；4.瞭解視覺藝術和歷史與文化的關係；5.反省和評量他們作品和別人作品的特徵和價值；6.連接視覺藝術和其他的學科。每一項內容再依年級別而訂有不同層次的學生成就標準，其編排在各單項內容的標準部分，依年級的發展由簡單而漸趨複雜，在各年級的成就標準則依由認識以至於應用的方式組織。其基本的架構及編排的原則分析如表 6、7（陳瓊花，1998b）。

茲以美國視覺藝術教育國家標準從 K（相當於我國幼稚園大班）至 12 年級（相當於我國高中 3 年級）為例（陳瓊花，1998）：

內容標準 1：瞭解和應用媒材、技術、和過程
學生成就標準
K–4 年級（相當於我國幼稚園大班–國小 4 年級）
瞭解材料技術和過程之間的差異
描述不同的材料技術和過程如何能引起不同的反應
使用不同的媒材技術和過程去傳達思想經驗和故事
以安全和負責的態度使用藝術材料和工具
5–8 年級（相當於我國國小 5 年級–國中 2 年級）
挑選媒材技術和過程，分析在傳達上有效或無效的因素，並反省其選擇的效度
有意的利用藝術媒材的特質技術和過程，以加強傳達其經驗和思想

以安全和負責的態度使用藝術材料和工具

9-12 年級（相當於我國國中 3 年級 – 高中 3 年級）

<u>熟練的</u>

以充足的技巧，自信，和敏感度應用媒材，技術，和過程，使其意圖得以表現於作品

理解和創造視覺藝術，展現出其思想如何與其所使用的媒材，技術，和過程有關

以安全和負責的態度使用藝術材料和工具

9-12 年級（相當於我國國中 3 年級 – 高中 3 年級）

<u>高級的</u>

至少以一種視覺藝術的媒材，經常以高水準的效度傳達其思想

能獨自以分析，綜合，和評價的知性技巧，進行創作，界定，和解決視覺藝術的挑戰

以安全和負責的態度使用藝術材料和工具

就文獻上的分析，可以發現此標準兼具在內容組織方面的一貫性與統整性，與學習成就指標的順序性和發展性。

茲與我國九年國教視覺藝術標準核心內涵作一比較如表 8。

表 6　美國視覺藝術教育國家標準內容架構表

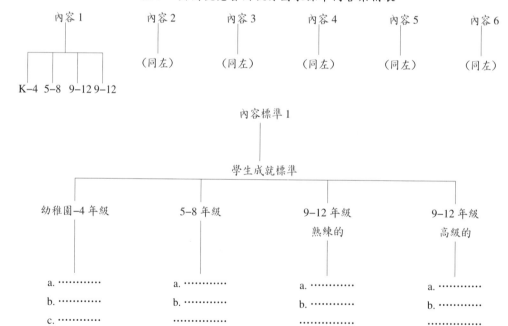

表 7　美國視覺藝術教育國家標準單項內容與成就標準之編排原則

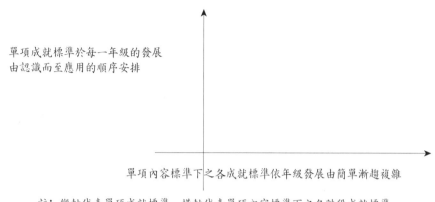

單項成就標準於每一年級的發展
由認識而至應用的順序安排

單項內容標準下之各成就標準依年級發展由簡單漸趨複雜

註：縱軸代表單項成就標準，橫軸代表單項內容標準下之各階段成就標準。

表 8　我國九年國教視覺藝術標準與美國視覺藝術標準核心內涵之比較表

	美　　　　　國	我　　　　國
內容 架構	㈠瞭解和應用媒材，技術，和過程（製作） ㈡使用結構和功能的知識（製作／美術批評） ㈢選擇和評價題材，象徵，和觀念的範疇（美術 　批評／美學／製作） ㈣瞭解視覺藝術和歷史與文化的關係（美術史） ㈤反省與評價本身和別人作品的特性與價值（美 　學／美術批評） ㈥連接視覺藝術與其他的學科（統合學科）	㈠視覺藝術與人格成長 ㈡視覺藝術與社會文化 ㈢視覺藝術與自然環境 ㈣媒材技術與創作 ㈤視覺藝術欣賞與思辨 ㈥視覺藝術與生活運用

　　美國視覺藝術標準之六項內容標準主要是以學科本位藝術教育 (Discipline-Based Art Education) 理念為核心的思考，教導有關美術製作、美術史、美術批評、與美學專業學習的領域，如表 8 所示，在㈠之內容是有關於美術製作的層面，㈡是有關美術製作與美術批評，㈢是有關美術批評、美學、與美術製作，㈣是有關美術史，㈤是有關美學與美術批評，㈥則是統合學科的概念。我國目前所訂之㈠與㈥為美國視覺藝術標準所無，而美國之㈥則為我國教改之主要思考，但未列於視覺藝術之核心內涵中，我國之㈡㈢㈣㈤與美國之㈠㈡㈢㈣㈤有相通之處。

三、問題與檢討

㈠教育階段的規劃

　　目前所規劃的教育階段為 1 至 9 年級，也就是目前國小 1 年級至國中 3 年級，與

現況並無改變，而未來的國民義務教育可能延伸至高中，目前的作業似未能作前瞻性的規劃。此外，倘若於此時未能將高中階段一併列入改革的思考，未來必將形成銜接上的衝激與困擾，雖然目前高中教育階段屬於教育部中教司的業務，而國民教育階段屬於國民教育司的範疇，但應可設法突破行政職責歸屬的瓶頸，將高中教育階段一併進行規劃，以提供未來修訂高中課程之參考，如此必將彰顯教改的價值與意義。

(二)基本能力與現行課程的評估

從前述的探討可以發現，此次教改以學生的基本能力為主要的訴求，但是界定學生基本能力的基礎為何？如何界定學生的基本能力？學生所具有的能力為何？是應予以檢討的問題。

九年國教一貫課程所規劃的十項基本能力主要以人—社會—與自然環境的思考，是因應個體發展、時代與社會變革的需求（行政院教育改革審議委員會，1995；田光復等，1998），可以說是以社會與學生中心為基礎，來界定學生的一般基本能力，然後依此基本能力來界定各學習領域之分段能力指標，最後這層級之分段能力指標再類分為視覺藝術、音樂、與表演藝術之核心內涵及各核心內涵之分段專業能力指標。因此，這其中亦包括專業科目的思考。從所修訂之過程與內容看來，有關專業科目的思考是建立在「各學習領域之分段能力指標」與「核心內涵及各核心內涵之分段能力指標」之間。易言之，此次所修訂之學生基本能力實包含一般能力與專業能力，一般能力即十項之基本能力，共通於七大學習領域，而「各學習領域之分段能力指標」與「核心內涵及各核心內涵之分段能力指標」則為專業能力，分屬於各學習領域及各專業科目。

基本能力的界定，可以從學習主體與客體之間的關係來思考，學習客體可以包括操作者的能力與知識體，主體從客體之學習而得有能力。因此，透過學習客體之基本能力的界定，可以從職場的能力分析與學科專業知識結構的分段發展來建構。以職場為導向之能力分析，可以包括訪談、調查、集會或其他之觀察、功能分析等（李隆盛，1999a），係以職場之操作者為中心之能力分析定位法，而職場之操作者通常是以在職或稱職的個體為對象，可包括各階段或領域的成人或學習者，來分析與定位其現有的能力，譬如，就職的人士或在職的學生所具備的能力等。至於以各學科專業知識結構的分段發展來界定能力，可區分為核心知能與特殊知能，是有關於理論與實務，因為理論的基礎往往必須透過實務來增補或調整，譬如，依學理而言，3 年級的學生必須教導媒材的基礎知能，但實際的層面，學生已有豐富的媒材的基礎知能，那麼，在能力的建構上，必須以學理的另一階段為思考。至於學生是否已有豐富的媒材的基礎知能，則是涉及以操作者學習客體現有能力的瞭解。因此，無論是從操作者或知識體的層面界定基本能力，誠宜立基於學生現有基本能力的情況。上述基本能力之建構可參考表 9。

表 9　基本能力建構參考表

　　目前國教九年基本能力的界定，可以說是由家長、業界及專家學者等的言說所推理之操作者的能力，及從文獻探討、整體教育的現況、或專家學者所研判而來的知識體，所欠缺者為操作者學生主體現有能力的瞭解，以為能力界定的基礎。

　　我國歷年來未曾辦理全國性學生能力的抽樣評量，自然無此方面的資訊可為教育改革之基礎。反觀以美國為例，在視覺藝術方面，自 1978–1979 年便辦理全國教育發展的評量 (National Assessment of Educational Progress，簡稱 NAEP, 1978a, 1978b, 1980, 1981)，隨後，1980 年開始教育改革之運作，於 1994 年完成全國性之藝術標準，1995年完成藝術教育實施細則之「機會去學習的標準 (Opportunity-To-Learn Standards)」（Consortium of National Arts Education Associations，簡稱 CNAEA, 1995），並依藝術標準於 1995 年再次進行全國性的評量，有關視覺藝術方面，就 268 所公私立學校，隨機抽樣調查 8 年級的 6660 位學生。依據 1997 年的摘要評量報告 (The NAEP 1997 Report Card, 1998)，該評量包括二大部分：回應 (Responding) 與創作 (Creating)。

　　在回應方面的評量結果顯示：有一些學生能正確的描述藝術作品的某些層面，譬如 29% 的學生可以描述拉菲爾在聖母子圖所創造遠近感的三種方式；其次，學生在區分作品的歷史或文化背景的能力殊異，譬如 55% 的學生可以從四幅作品中分辨那一幅為西方現代藝術，而只有 25% 可以分辨立體派的作品；此外，學生在闡述藝術作品的

美感特質時有困難，僅有 4% 的學生可以以短文整體的分析席契勒 (Schiele) 自畫像的技術性層面，並予以解釋，而有 24% 的學生僅能作片面的分析。

　　至於創作方面的評量結果：學生在創作特定的、觀察與表現性的平面作品時具有一些能力，譬如只有 1% 的學生能創造具表現性的拼貼，表現出對顏色質感與對比的一致性瞭解，而 42% 的學生可以有效使用拼貼的技術於其部分的作品中；除此，學生在應用知識與技巧於 3D 的作品時有困難，譬如僅有 3% 的學生可以以塑性和線的材料作出站立的雕塑，表現出有技巧的結合造形細節和紋理，創造具想像力的廚房用品，而有 21% 的學生能局部作到。

　　這些評量的結果，必然有助於其新訂藝術標準的落實、教師教學與未來的修訂與發展等。我國應設立全國教育發展評量的單位，建立全國性評量的資料，提供客觀之事實，以作為教育改革，政策研擬之基礎。

　　就課程發展的程序，理應包括「研究」、「發展」、「推廣」與「採用」。其中「研究」包含問題的檢討、需求的評估與文獻探討；「發展」包含發明、設計、試用修正與定型；「推廣」包含傳播、示範與訓練；「採用」則包含再試用、安裝調整、試用修正與定型（黃政傑，1994，頁 42-47）。目前的教改在研究的過程中，缺乏對於現行課程的問題與困難，以及學生基本能力之檢討，甚至未經發展之試用修正與推廣，而即將進行採用，此外，現行課程之修訂約經 4-5 年，而九年一貫課程的修訂則約經 2 年（李隆盛，1999b，頁 9），如此因時間與程序的不足而倉然推行的舉措，是爭取行政效率，而非教育之長久大計，當政者實誠宜審慎的評估。

㈢「藝術與人文」教學時數的縮減

　　表 5，教育部「藝術與人文」學習領域課程研修小組 4 月 27 日開會所提供之九年一貫「藝術與人文」學習領域課程各年級每週上課節數資料，與教育部於 9 月 30 日所公布之總綱綱要之肆之五：各學習領域授課之比例，與伍之一：學習領域教學節數之計算方式有所出入，若依總綱綱要之計算法則，則「藝術與人文」領域每週節數如表 10 所列示者，比研修小組所提出之教學時數將更為減少。究竟實際之教學時數為何，恐得有待教育部未來公布之「藝術與人文」領域實施要點為準。唯若依表 10 總綱綱要之計算法則，其與目前美勞（術）與音樂之教學總節數比較，以及按整體教學總節數之縮減比率換算之相對值加以比較，詳如表 11。以 1、2 年級為例，未來九年一貫之課程在「藝術與人文」學習領域（含美術、音樂，與新增之表演藝術），每週最少上 1.6 至 1.8 節，最多上 2.4 至 2.6 節，而現有美術與音樂課之總教學節數為 4 節，若依整體教學時數的縮減幅度計算其相對值，1、2 年級之整體教學時數所減之比例為 15%-23%（如表 4），因此，現有美術與音樂課程總數 4 節之縮減相對值為 3.1-3.4（即 4×0.77-4×0.85）。

表 10 九年一貫「藝術與人文」學習領域課程各年級每週上課節數

每週	學期總節數	基本教學節數（占80%）	10%	15%	每週節數		年級
20	400	320	32	48	1.6	2.4	1、2
22	440	352	35.2	52.8	1.8	2.6	
24	480	384	38.4	57.6	1.9	2.8	3
26	520	416	41.6	62.4	2.1	3.1	4
28	560	448	44.8	67.2	2.2	3.4	5、6
30	600	480	48	72	2.4	3.6	7
32	640	512	51.2	76.8	2.6	3.8	8
34	680	544	54.4	81.6	2.7	4.1	
35	700	560	56	84	2.8	4.2	9

註：參考教育部 (1998b)。基本教學時數未再細分為必修與選修節數。

表 11 九年一貫「藝術與人文」學習領域課程、現行課程與縮減相對值之各年級每週上課節數比較表

九年一貫「藝術與人文」學習領域課程（下限為每週10%）（上限15%）			現行課程美術與音樂現有節數總和❸	縮減相對值（按總縮減節數之比計）
12 年級	1.6–1.8 節	2.4–2.6 節	4	3.1–3.4
3 年級	1.8–2.1 節	2.6–3.1 節	5	3.4–4.0
4 年級	1.9–2.1 節	2.8–3.1 節	5	3.7–4.0
56 年級	2.1–2.2 節	3.1–3.4 節	5	3.7–4.0
7 年級	2.2–2.4 節	3.4–3.6 節	4	3.4–3.5
8 年級	2.4–2.6 節	3.6–3.8 節	2	1.7–1.8
9 年級	2.4–2.8 節	3.6–4.2 節	2	1.7–1.8
「縮減相對值」：係指依各年級總教學節數之縮減比例所核計之相對值				

　　由此看來，所規劃之九年一貫課程在 1、2 年級時，其教學時數不但較縮減之相對值為少，且因新增教授「表演藝術」，將更使「藝術與人文」各專業學習的教學時數大幅縮減，類此的情況，同時發生於各教育階段。使原有不被重視之藝術課程更是雪上加霜。當美國如此先進的國家經教育改革，體會藝術教育之重要性，而開始規劃成為其核心課程，加重教學時數，從幼稚園到 12 年級同時分別學習視覺藝術、舞蹈、音樂、

❸原屬於藝能科之一的體育在此九年一貫課程中已與健康統合為「健康與體育」，因此，只以美術和音樂合計原有之教學時數。

與戲劇之時，我國則反其道而行，試問如何能以有效具體的途徑來達成國民藝術素養、生活品質的提升，以及心靈的改革。因此，「藝術與人文」的教學時數應予以增加，除不宜少於整體縮減比例的相對值外，另應增加教授表演藝術所應有之合理節數。

㈣視覺藝術課程內涵的修訂

目前視覺藝術課程的核心內涵及各項分段能力指標尚屬未定，唯就目前所訂之六項核心內涵：1.視覺藝術與人格成長；2.視覺藝術與社會文化；3.視覺藝術與自然環境；4.媒材、技術與創作；5.視覺藝術欣賞與思辨；6.視覺藝術與生活應用，有相互重疊之處，譬如，1.視覺藝術與人格成長，可以透過4.媒材、技術與創作之學習而來，而5.視覺藝術欣賞與思辨，必然涉及2.視覺藝術與社會文化，與3.視覺藝術與自然環境。倘若，核心內涵擬予以類分，則應考慮各類別之間的差別，也就是應掌握類別之間的互斥性原則，否則便無分類的意義。

透過前述與美國視覺藝術標準核心內涵的比較，九年國教視覺藝術課程之核心內涵與各分段能力指標，宜以學科專業學習的知能結構為基礎，在內容組織方面建立其一貫性與統整性，另在分段能力指標方面，注意各分段能力的順序性和發展性，並參酌學生的認知發展。

㈤統合學科之實施

九年一貫課程之基本精神乃在於統合學科之實施，在現有的規劃中尚未見「互融式單元課程設計」（呂燕卿，1999）之範例，或實施要點的細節，因此，在現有的體制下，老師如何進行有效的教學？在時間安排上，是就現況將所分配的「藝術與人文」時間三等分？在限制的時間裡，隔週輪流上陣？另在教學內容方面，是一位教師同時教視覺藝術、表演藝術與音樂？或是以課程包融統合各藝術學科，但仍保有專精，由專業教師教其所長？或以目前分科但以主題統合課程？教材應包括那些？教材的內容是否應有發展上原則性的規劃？凡此問題之思考與解決參考方案，應與九年一貫課程之規劃同步進行，方不至於引起職場實施單位與教師之恐慌。

究竟為什麼九年一貫課程之規劃要進行統合學科的教學呢？統合學科在教學上的意義，可以以美國教育學者愛富蘭 (Efland) 所主張的「格子式課程的結構 (Lattice Curriculum)」的概念予以瞭解 (Efland, 1995)，格子式課程的結構是相對於單科有如一棵樹般課程結構，如果將各學科分隔著來作設計，其中沒有重疊元素的話，那麼，這樣的課程結構所呈現出來的景象便有如一棵樹，無法提供多元路線之智力的交往；相反的，如果將知識以半格子式 (Semi-Lattice) 的結構組織，則較能提供多元路線之智力的交往，此種課程結構即是一種跨學科的認知學習。依其看法，一項課程如果潛在的具有讓學生廣泛接觸重疊與相互關聯的觀念，那麼，是較有助於知識的轉換，而轉換是一

種策略，用來將先前所學的，應用到新的可能有關的情況。因此，倘若學生能將所學的知識轉換運用，則顯示出學生能因此有進階的瞭解（Efland, 1995；陳瓊花，1997）。

　　由此觀之，九年一貫統合課程的概念是有學理的基礎，只是在實際運作時，因為長久的歷史，尤其是國中教育階段所進行的是分科教學的方式，再加上在規劃課程時並未同時思考相關的問題，提出可行性的作法或策略，因此，一時之間，難免讓人產生無所適從之感。其實，各類藝術的學習，各有其專精的學習層面，但基本上，均可以概括創作表現與審美的思辨。創作表現涉及較長時間之技術性層面的探索、試探與訓練，而審美知能的培養則可於較短的時間達到績效。若依統合學科的觀點，視覺藝

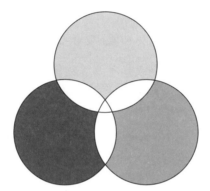

圖 1　視覺藝術、音樂與表演藝術之交集

術、音樂與表演藝術之間必須有交集（如圖 1），則此重疊交集之部分可以是各類藝術之審美學習的層面，如此，在現有的體制下，現有的美術教師或可以在短期的進修學習下，配合單元主題進行審美的教學，譬如，一位美術教師或許不會彈琴，無法教導如何彈奏布拉姆斯的曲子，但他可能擁有品味布拉姆斯曲子的知能，他可以進行審美的教學。因此，未來「藝術與人文」課程設計之可行性原則，應是尊重各類藝術之專業性知能學習，以各類藝術專業性知能學習為核心課程，兼及他類藝術審美的學習。

　　未來課程之設計，可以嘗試以主題式來跨藝術類科之統合。以主題作為課程的名稱，較傾向於形而上的敘述性陳述，題目可能蘊含某些意義、某些現象、或某些經驗，譬如，「世界村」，「婚禮」等。倘若一課程之名稱為「素描」，「水彩」，是以「技法」、「表現的方法」或「物質」、「材料」的方式呈現。主題可以幫助學生整合他們的知識，以主題呈現，類似一作文的題目，題目的本身即存有了引起探究動機的線索，因此，以主題所組織而成之課程單元，學習者被預期由其本身的經驗或知識進行反省、想像、或思考；然後在製作活動的過程中，將此反省或想像的想法具體轉換成藝術上的經驗，這些藝術的經驗再藉由既存美術作品歷史的、美學上的探究而深化。其運作的程序或可簡化為如下之步驟：題目之觀念、想法→經驗與批評的知識之反省、想像或思考→

製作上想法→製作上形式、媒材的經驗與反省→藝術相關層面的探究——自己、社會、多元文化的整體性思考（陳瓊花，1997）。

　　落實此「以主題式來跨藝術類科之統合」，可由學校所成立之課程發展委員會及「藝術與人文」領域之課程小組，於學期上課前整體規劃、設計教學主題，以一學年或一學期為單位，設計數個單元主題，如表 12 所示，譬如在主題 1 中，視覺藝術的教師以視覺藝術的內容為核心課程，融合音樂與表演藝術之審美學習。在統合的課程中含有創作與審美的層面，以學生及藝術作品作為教學的基礎，學生透過對藝術家之創作及己身的創作等有關經驗的學習與思辨，由作品觸及與自然環境、社會文化關係的探討，如此，必然與九年國教一貫課程之基本理念相契合。

表 12　未來「藝術與人文」課程之可行性設計原則表

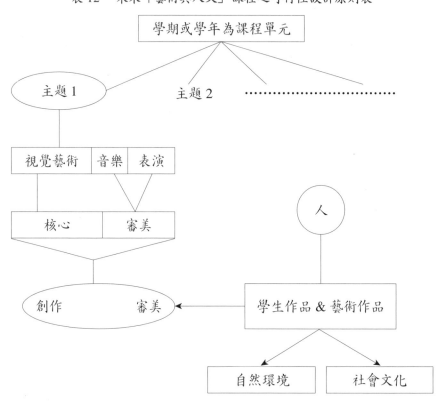

表 13　著重在關鍵藝術作品之單元指導
(A Unit of Instruction Centered on a Key Work of Art)

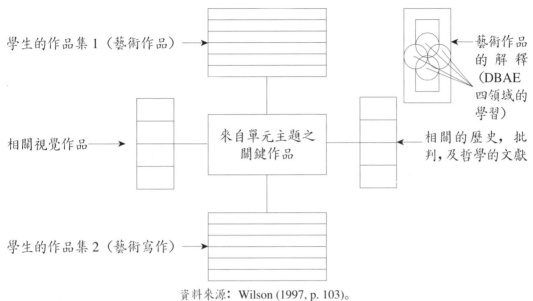

資料來源：Wilson (1997, p. 103)。

表 14　重疊與相關學科的透視
著重在包融性的學科本位單元指導
(Overlapping and Related Discipline Lenses Focused on a Comprehensive Unit of DBAE Instruction)

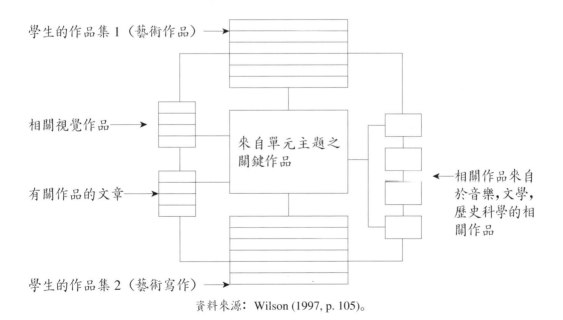

資料來源：Wilson (1997, p. 105)。

　　以主題為導向，作品為基礎之教學，我國未來在視覺課程的設計上，可以參考美國蓋迪藝術中心 (Getty Education Institute for the Arts) 自 1987 年起，以經費補助六個地區，辦理教師在職進修，發展課程，推展學科本位藝術教育（Discipline-Based Art Education，簡稱 DBAE）之後，歷經十年所發展而成具統合學科理念之課程設計模式，如表 13 及 14 (Wilson, 1997, p. 103 & p. 105)。

　　表 13，是以著重關鍵藝術作品之單元指導，位於中心的是來自於單元主題之一或多幅作品，在主要作品的左方，是一些與此關鍵作品有關之視覺性藝術作品；在主要作品的右邊，是一些與關鍵作品有關的歷史上、批判的、和哲學上的撰述；在主要作品的上方，是學生在此單元指導中所作的作品集；在主要作品的下方，是學生對於關鍵作品、相關的視覺作品、以及學生自己的作品所作的歷史的、批評的、和哲學上的撰述。這些是透過美術製作、美術史、美術批評、以及美學的統合學習而來，以達成對於藝術作品的詮釋。此模式，可用於視覺藝術本身核心課程之思考。

　　表 13 中心之關鍵作品上下，是學生的作品集與其所作之相關的撰述，在主要關鍵作品的兩旁，不只是視覺藝術作品，同時也包括取自音樂、文學、戲劇，或任何足以揭示主要關鍵作品者，他們的主題，環繞其創造的因素，以及不同的解釋是附著於關鍵作品。此種模式可應用於以視覺藝術為核心而統合他類藝術審美學習之課程思考。

　　表 13 與 14 之單元指導設計，係以關鍵藝術作品為教學核心，融入藝術或其他的學科的作品，學生進行有關主題的創作，及相關於其創作與對單元主題藝術作品或其他學科作品的省思，進行論述或發表，是透過美術的學習，達到整合教育的功能。

　　就課程單元關鍵藝術作品主題或題目的挑選，美國蓋迪藝術中心以經費補助之六個發展地區之一，內布拉斯加州之培雷利視覺研究所 (Nebraska's Prairie Vision institute) 之教師，係依據表 15 中所列 (Wilson, 1997, p. 102)，就美術史、美術批評、美學與美術製作四項學習層面，交叉選擇，描述、分析和分類，解釋，與評價之四個思考軸，所形成之 16 項主要觀念，進行主題的檢核與評估，也可以作為教師進行課程設計依主題挑選關鍵作品之參考。

表 15　培雷利視覺研究所有關藝術作品主題和題目的觀念
(Prairie Vision's Concepts Related to Themes and Topics of Works of Art)

	選　擇	描述，分析和分類	解　釋	評　價
美術史	歷史選擇 我要選什麼來學習？	風格分析 我們如何思考風格：一般，歷史，個人？	意義和歷史背景 它在其時代中的意義	歷史上的意義 為何這意義對我們仍然重要？
美術批評	批判的選擇 我覺得這個有趣嗎？	視覺分析 我們如何思考風格：一般，歷史，個人？	解釋和批判的觀點 我對此如何反應？為什麼？	評價 我認為這是如何的好？

美學	藝術／非藝術 這是藝術嗎？	審美的觀點 藝術的主要方法是什麼？	審美的背景 藝術如何與生活有關？	價值的判斷 這個好嗎？
美術 製作	過程 我作何決定？	形式 我作什麼？	表現 我試著表達什麼？	整體 這樣作有效嗎？

資料來源：Wilson (1997, p. 102)。

建　議

一、教育階段的規劃

　　教育改革進行課程的規劃應具前瞻性，宜突破行政職權歸屬之瓶頸，將高級中學教育階段一併納入銜接思考，以彰顯教改的意義與價值。

二、基本能力與現行課程的評估

　　教改在研究的過程中，應針對現行課程的問題與困難、以及學生基本能力予以檢討，研發之後尚須經試用修正與推廣，方宜進行採用。至於基本能力的制定應有客觀之事實與學理為參考，我國宜設立有關全國教育發展評量的相關單位，建立全國性評量的資料，提供客觀之事實，以作為教育改革，政策研擬之基礎。

三、「藝術與人文」教學時數的配授

　　「藝術與人文」的教學時數應予以增加，除不宜少於整體縮減比例的相對值外，另應增加教授表演藝術所應有之合理節數。

四、視覺藝術課程內涵的修訂

　　核心內涵之類分，應考慮各類別之間的差別，也就是應掌握類別之間的互斥性原則，並以學科專業學習的知能結構為基礎，在內容組織方面建立其一貫性與統整性，另在分段能力指標方面，宜注意各分段能力之間的順序性和發展性，並參酌學生的認知發展為考量。

五、統合學科之實施

　　未來「藝術與人文」課程設計之可行性原則，應是尊重各類藝術之專業性知能的學習，以各類藝術專業性知能學習為核心課程，兼及他類藝術審美的學習。以主題式跨藝術類科之課程設計可落實學科之統合，而以與呈顯主題意義之關鍵作品為教學的主軸，可發揮藝術整合教育之功能。

參考書目

中文

田光復、李正三、周淑美、陳文輝、劉雲英、謝立信 (1998)。九年一貫課程統整。民間版。

行政院教育改革審議委員會 (1995)。第一期諮議報告書。取自 http://www.edu.tw/dep/now/moewww/md53/d532.html。

行政院教育改革審議委員會 (1996)。總諮議報告書。取自 http://www.edu.tw/eduinf/change/5/Ch–l.html。

李隆盛 (1999a)。能力分析方法與蝶勘 (DACUM) 法。在師大工業技術學系主編，職場導向能力及課程發展研討會手冊（頁 12–25）。臺北市：教育部。

李隆盛 (1999b)。九年一貫課程和現行課程有何不同。科技與職業教育的展望（頁 9–11）。臺北：師大書苑。

呂燕卿 (1999)。藝術與人文學習領域的綱要與統整性互融式課程設計之觀念。美育，106，29–38。

林清江 (1998)。國民教育九年一貫課程規劃專案報告。取自 http://www.edu.tw/minister/tch9plc/9vc.htm。

教育部 (1993)。國民小學課程標準。臺北市：編者。

教育部 (1994)。國民中學課程標準。臺北市：編者。

教育部 (1998a)。教育改革行動方案。取自 http://www.edu.tw/minister/action87/1–1.htm。

教育部編 (1998b)。國民教育階段九年一貫課程總綱綱要。臺北市：編者。

教育部 (1999)。「藝術與人文」學習領域課程研修小組 88 年 4 月 27 日會議研修資料。

陳瓊花 (1997)。審美探究教學理念與課程設計——從 Erickson 之主題式課程設計範例談起。臺灣省北區暨高，屏，東三縣高級中學八十五學年度美術科教學觀摩研討會專題演講論文。

陳瓊花 (1998a)。中學美術課程標準之評議與前瞻。在國立屏東師範學院美勞教育系編，1998 視覺藝術教育與美勞教育國際學術研討會論文集（頁 339–360）。屏東：國立屏東師範學院。

陳瓊花譯 (1998b)。美國藝術教育國家標準。臺北市：教育部。

外文

Consortium of National Arts Education Associations (1995). Reston, VA: The National Art Education Assocation.

Efland, A. D. (1995). The spiral and the lattice: Changes in cognitive learning theory with implications for art education. *Studies in Art Education*, 36 (3), 134–153.

National Standards for Arts Education (1994). Reston, VA: Music Educators National Conference.

NAEP (1978a). *Attitudes Toward Art* (National Assessment of Education Progress Report 06–A–03). Denver: National Commission of the States.

NAEP (1978b). *Knowledge About Art* (National Assessment of Education Progress Report 06–A–02). Denver: National Commission of the States.

NAEP (1980). *The Second Assessment of Art, 1978–79: Released Exercise Set* (National Assessment of Education Progress No. 10–A–25). Denver: National Commission of the States.

NAEP (1981). *Procedural Handbook: 1978–79 Art Assessment* (National Assessment of Education Progress Report 10–A–40). Denver: National Commission of the States.

The NAEP 1997 Report Card (1998). Washington, DC: National Center for Education Statistics.

Wilson, B. (1997). *The quiet evolution: Changing the face of arts education.* Los Angeles: The Paul Getty Trust.

（原載國立臺灣師範大學美術系編印，《五十年來臺灣美術教育之回顧與發展論文集》，頁 123–147）

第三節　破解九年一貫「藝術與人文課程」之迷思 1, 2, 3

　　自民國 87 年 9 月 30 日教育部通過「國民教育階段課程總綱綱要」以來（教育部，1998），「藝術與人文課程」已成為藝術教育界最為熱門之課題，因為目前所訂定之課程相較於以往，是有較大幅度的改變，所以，不僅是在職第一線的學校老師議論紛紛，同時更是求學階段未來希望當老師的同學們所熱切關心的。本文係針對同學們所存有的迷惑中舉出 1，2，3，提出如下的看法，以供同學們瞭解、思考、並準備因應未來的發展。

迷思 1：「藝術與人文課程」到底在作什麼？

　　「藝術與人文課程」把人文與藝術結合，就內涵而言，是希望藉由藝術課程來強調目前在科技與經濟的高度影響下，所低落的人文價值與省思（田光復，2000）。人與人之間的關懷與愛，人在環境之中的覺知與體會，在現有的教育中顯得稀薄而不足，所以，希望經由藝術與人文的課程予以有效的濃化。那麼，「藝術與人文課程」到底有什麼？

　　就學習領域而言，是把國民中小學現有的美術課與音樂課統整後，再加上表演藝術（從藝術教育法所得來的名稱）而成，美術在藝術與人文課程中以視覺藝術呈現（亦是從藝術教育法所得來的名稱）。換言之，在藝術與人文課程中涵蓋視覺藝術、音樂與表演藝術三層面的學習。更細節的說，是從國小 3 年級開始才有「藝術與人文」的課程，在這之前的國小 1，2 年級，「藝術與人文」是與社會、自然與科技合而為「生活」。未來同學們所應徵的老師職缺，便成為是「藝術與人文」具視覺藝術專長之老師。那麼，作為具視覺藝術專長的教師，我必須讓學生學會什麼？

　　就課程目標而言，它包括「探索與創作」、「審美與思辨」、與「文化與理解」三個層面。「探索與創作」層面，在使每位學生能自我探索，覺知環境與個人的關係，運用媒材與形式，從事藝術創作，以豐富生活與心靈；「審美與思辨」層面，在使每位學生能透過審美活動，體認各種藝術的價值，珍視藝術文物與作品，提升生活素養；「文化與理解」層面，在使每位學生能瞭解藝術的文化脈絡及其風格，熱忱參與多元文化的藝術活動，擴展藝術的視野，增進彼此的尊重與瞭解（藝術與人文領域研修小組，1999，頁 21–28）。在此三層面下，分列四階段之學生能力發展指標（國小 1，2 年級為第一

階段，3，4 年級為第二階段，5，6 年級為第三階段，國中 1，2，3 年級為第四階段）。舉例來說，就國中的教育階段，學生在視覺藝術方面所必須學會且能夠作到的有那些能力？就是所謂的「能力指標」。三層面之能力為（在每一項能力指標前之阿拉伯數字代表：第一個數字表示三層面，依序是「探索與創作」、「審美與思辨」、與「文化與理解」；第二個數字表示教育階段；第三個數字表示該項在該教育階段之順序）：

一、探索與創作

1-4-1 瞭解藝術創作與社會文化的關係，發揮獨立的思考能力，嘗試多元的藝術創作。

1-4-2 設計關懷主題、運用適當的媒材與技法，傳達出有感情、經驗與思想的作品，發展個人獨特的表現。

1-4-3 嘗試運用藝術與科技的結合，並探索不同風格的創作。

二、審美與思辨

2-4-1 鑑賞各種自然物、人造物與藝術品，從事美感認知與判斷。

2-4-2 依據美學與相關學門之原理，欣賞各種視覺藝術的材料美、形式美與內容美。

2-4-3 比較分析各類型創作品之媒材結構、象徵與思想。

2-4-4 思辨藝術與科技的關係，體認環境與資源對藝術的重要性，並提出建設性的見解。

三、文化與理解

3-4-1 瞭解各族群的藝術特質，懂得珍惜與尊重地方文化資源。

3-4-2 比較臺灣宗教建築、古蹟、景觀特色與文化背景。

3-4-3 綜合、比較、探討中外不同時期文化的藝術作品之特徵及背景，並尊重多元文化。

　　這些課程目標與能力指標便成為課程設計單元主題與掌控教學成效的依據，因此，是作為藝術與人文之教師所必須瞭解的知能，而且，除須認識所教之教育階段外，尚需瞭解之前的課程目標與能力指標，以為教學上有效的銜接。

迷思 2：我們現在所學是否有用？

　　對於這個問題，可以從以上所談到的能力指標作自我的檢視，然後，各位同學應該可以發現，這些能力指標的內容都分散在各位同學所修習的藝術專業課程之中，譬如，藝術概論、中西美術史、美學等課程中，你都可以涉獵到審美與思辨或文化與理解；而在各種不同的創作課程中，你在經驗著探索與創作。因此，現在各位同學所學的，不僅有用，而且是成為一位稱職的中等學校教師所必備的藝術專業知能，這點是毋庸置疑的事。

　　所必須注意的是，目前教育的趨勢，強調所教與學生生活層面或經驗能連接，所以老師必須瞭解學生所處之視覺文化的內容，從此切入，連結所處的視覺文化與藝術世界所存有的現象。舉例來說，2000 年在 520 總統就職典禮大典上，高唱國歌、家喻戶曉的歌手張惠妹及其歌曲，風靡多少青少年，她的作品是否也可以拿來作為教材，從此切入，比較特定流行樂與精緻樂在形式與內容上的差異？另如，家家戶戶每天在信箱都會發現不少印製精美的艾邸傢飾 (IDdesign)，或生活工場 (Working House) 等等的宣傳品，在這其中，是不是有許多的設計原則、封面設計、或色彩計畫等理論可以切入而具體落實？2000 年時，4 年級有位同學在試教時，便極具創造性的引用電視節目中「非常男女」的活動方式，來帶動她所教的中國文物之美，她說：「我參考了『非常男女』這個節目中的男女配對，設計活動，7 個女生手上拿著各式中國文物的圖片，展示給全班及站在教室後方的 7 個男生看，而 7 個男生每個人手上也都拿有一個小錦囊，可以拆開看裡面的東西，在老師發號口令後，男生要趕緊找到和錦囊中物品一樣的媒材所製作的中國文物圖片，而且要跟拿圖片的女生確認，得到冠軍的兩人，各加情意分數兩分，……老師事後講解，……學生興致相當高昂」（黎曉安，2000），如此的作法，就是設法在營造視覺文化與藝術世界之間的連接，是非常有效的教學策略。

　　此外，針對教改的特色之一，發展以學校為本位之課程，強調地區的特性，老師必須具備課程研發的能力，所以在各地區任職時，方才可能就地區的特色發展適合該地區學生的教材內容，這是多元化社會形成必然面對的教育走向，目前各校通用之教科書，未來的發展可能只是教學參考用書，學校教師不可避免的必須會自編教材。

迷思 3：我們須要教音樂或表演藝術嗎？應該如何準備？

　　以前美術老師教學往往傾向於只顧瞭解美術，未必關懷音樂或其他學科在教什麼，

教改所談的著重課程統整，因此，視覺藝術、音樂與表演藝術在「藝術與人文」的大家庭，不但須彼此相互關懷與照顧，也必須瞭解和其他學科的相互關係。以主題統整課程內容，以協同教學來經營學生統整的學習經驗，是目前很多研究所提出未來教學可行的作法（呂燕卿，1999；陳瓊花，1999 等）。

以主題作為課程的名稱，較傾向於形而上的敘述性陳述，題目可能蘊含某些意義，某些現象、或某些經驗，譬如，「世界村」，「婚禮」等。主題可以幫助學生整合他們的知識，以主題呈現，類似一作文的題目，題目的本身即存有了引起探究動機的線索，因此，以主題所組織而成之課程單元，學習者被預期由其本身的經驗或知識進行反省、想像、或思考；然後在製作活動的過程中，將此反省或想像的想法具體轉換成藝術上的經驗，這些藝術的經驗再藉由既存視覺文化或美術作品歷史的、美學上的探究而深化。其運作的程序或可簡化為如下之步驟：題目之觀念、想法→經驗與批評的知識之反省、想像或思考→製作上想法→製作上形式、媒材的經驗與反省→藝術相關層面的探究——自己、社會、多元文化的整體性思考（陳瓊花，1997）。

落實此「以主題式來跨藝術類科之統合」，可由學校所成立之課程發展委員會及「藝術與人文」領域之課程小組，於學期上課前整體規劃、設計教學主題，以一學年或一學期為單位，設計數個單元主題，視覺藝術的教師以視覺藝術的內容為核心課程，融合音樂與表演藝術之審美學習。在統合的課程中含有創作與審美的層面，以學生及藝術作品作為教學的基礎，學生透過對藝術家之創作及己身的創作等有關經驗的學習與思辨，由作品觸及與自然環境、社會文化關係的探討，如此，必然與九年國教一貫課程之基本理念相契合（陳瓊花，1999）。

因為要以主題統整，視覺藝術之老師若瞭解音樂或表演藝術的某些專業知能，必然有助於主題課程內容的研發，同樣的，在音樂或表演藝術的學習領域亦如是。在目前的體制下，一般學校並沒有表演藝術類的老師，有關學生表演藝術方面能力的養成，必然是落在美術與音樂老師們的身上，如何在主題的課程中，設計單元讓學生得有運用其肢體與（或）語言的機會，以表達、詮釋其對於自我及周遭環境的思考與情感，進而對人有所瞭解的經驗（鄭黛瓊，2000）所以，未來希望當老師的同學，必須將自己的觸角外延，修習或參與更多有關藝術的課程或活動，如音樂、舞蹈、戲劇、電影或文學鑑賞等等，如此方能有助於專業知能的養成。

至於協同教學是站在學生學習經驗的立場，透過老師們共同執行的方式來進行教學，此時得大家一起來，拋棄本位的堅持，以共同完成教學計畫，有如同學在課程中所作分組專題報告的情形。在現有的體制下，必然面臨老師教學時數、分量安排的公平與適當性的問題，這一切實務上的難度，還真有賴於老師們彼此之間的相互體諒與包容，方才可能達成課程統整，造就學生整合性學習經驗的教育理想。所以，未來的準老師們是要瞭解「1 加 1 大於 2」的人力結合所可能產生的能量與成績，在現在的課

程修習上，多參與分組進行的課業或活動，如此則能有助於在未來的職場上，學習與其他領域老師的溝通與相處。

最近，在坊間流行著一段話：「教改像月亮，初一、十五不一樣，管它一樣不一樣，我都不會怎麼樣」，這原是學校老師們以不變應萬變的一種非正面與非積極性的說詞，但是，這段話卻也可以詮釋為：因為我們專業老師們具有堅實的專業知能以及終身學習的態度，所以，我們可以輕易的調整方向，適應未來的發展與需求。以此，與未來的準老師們共勉之。

參考書目

田光復 (2000)。人文與藝術之教育探討。在民間教育中心、臺北市家長協會、主婦聯盟教育委員會編，九年一貫課程藝術與人文教育研討會（頁 3-7）。臺北市：編者。

呂燕卿 (1999)。藝術與人文學習領域的綱要與統整性互融式課程設計之觀念。美育，106，29-38。

教育部編 (1998)。國民教育階段九年一貫課程總綱綱要。臺北市：編者。

陳瓊花 (1997)。審美探究教學理念與課程設計——從 Erickson 之主題式課程設計範例談起。臺灣省北區暨高，屏，東三縣高級中學八十五學年度美術科教學觀摩研討會專題演講論文。

陳瓊花（1999 年 6 月）。國民教育階段九年一貫視覺藝術課程之探討。藝術與人文之全人教育研討會，師大藝術學院教育大樓國際會議廳。

鄭黛瓊 (2000)。「戲劇教學活動」的實踐與理論初探。在民間教育中心、臺北市家長協會、主婦聯盟教育委員會編，九年一貫課程藝術與人文教育研討會（頁 33-41）。臺北市：編者。

黎曉安 (2000)。國立臺灣師大美術學系試教心得報告。未出版。

藝術與人文領域研修小組 (1999)。國民教育九年一貫藝術與人文學習領域課程暫行綱要之研究。臺北市：教育部。

（原載《國立臺灣師範大學美術學系系刊》，2000 年）

第四節 審美探究教學理念與課程設計

——從 Erickson 之主題式課程設計範例談起

Erickson 以探究教學理念為本 (Inquiry-based Approach) 之主題式課程設計範例

一、前 言

Mary Erickson 是美國 Arizona 州立大學的教授，她受託於美國蓋迪藝術教育中心 (Getty Education Institute for the Arts)❶ 為小學及中等學校的教師們發展一系列，總計十個主題的課程，稱為「藝術的故事 (Stories of Art)」❷。每一項主題的設計均提供兩件不同文化背景與時間的藝術品作為探究的根源。目前已在 ArtsEdNet 網路上發表者為「在世界上我們的地方 (Our Place in the World，1996 年 11 月上線)」。

二、該課程之結構、目標、與主要的教學內容❸

此以探究為本之課程設計，係以 DBAE (Disciplie-Based Art Education) 為理論基礎，「在世界上我們的地方」主要呈現兩種觀念，「我們都必須屬於某個地方」，和「藝術幫助我們找到在世界上我們的地方」。經由這些觀念的發展，Erickson 以美術製作與美術史為課程的核心，設計了總共包括七個單元的教學活動內容：1.主題介紹，2.主題資料集，3.想像故事，4.尋找地方拼貼，5.美術製作，6.美術史，7.「在世界上我們的地方」反省短文。其基本結構如表 1。

❶有關美國蓋迪藝術教育中心之角色與任務，請參閱：郭禎祥 (1989) 與袁汝儀 (1996)。

❷除此課程單元外，依序另有農場家族、城市家族 (Farm Folk, City Folk)，很久以前的偉大教師們 (Great Teachers Long Ago)，精神世界 (Spiritual World)，文化融合時 (When Cultures Meet)，有力量的家庭 (Powerful Families)，改革 (Revolution)，科技 (Technology)，個人 (The Individual)，以及世界村 (Global Village)，尚未上線發表。

❸本文所摘要述及者僅為該課程範例之主要核心課程部分，其他尚有整體的評量、視覺的資源和補充課程等之內容。

表 1　Erickson 主題式課程設計範例之基本架構

核心課程

- -

美學--- 補充課程　←　美術史　　美術製作　→ 補充課程--- 美術批評

- -

＊兩件不同時間與文化的藝術作品：

＊一為冰河時代——歐洲野牛的洞窟壁畫　＊一為十九世紀——蘇族 (Sioux) 的 Partfleche 箱（一種容器）

　　1. 主題介紹
　　2. 主題資料集
　　3. 想像故事
　　4. 尋找地方拼貼
　　5. 美術製作
　　6. 美術史
　　7. 「在世界上我們的地方」反省短文

　　其中有四個主要探究的問題，環繞著美術史與美術製作的領域，來引導學生思考。這四個主要的問題為：

　　＊美術複製品與美術原作有何等的不同？

　　＊一件美術作品是如何創作出來的？

　　＊創作者所選擇的是什麼視覺元素？

　　＊美術作品所創作出來的地方，其自然環境像是什麼樣子？

　　此課程之一般目標在於價值、想像、探究、理由、生產力、瞭解與溝通等層面之教育。其各項之目標內容為：

　　價值方面：透過藝術，學生學得各種價值觀，可以增強他們生活的品質，而且，有助於學生為今日與未來工作成功之準備。

　　想像方面：我們都需要主動的想像力，藝術可以教育我們的想像力。

　　探究方面：我們都需要探究的頭腦，藝術可以誘發重要的問題。

　　推理方面：我們都需要清晰而謹慎的思考，藝術需要我們清晰而謹慎的思考，去掌握它許多的意義。

　　生產力方面：我們都需要作品，作品對我們的家庭與社會可以有顯著的貢獻，經由對藝術的挑戰，可以使我們的生產力達到較高的水準。

　　瞭解方面：我們都需要瞭解與感謝不同時間與文化的人們，藝術呈現出過去、現在，與不同文化的世界觀。

　　溝通方面：我們都需要與別人溝通我們的想法與感覺，藝術是一種提供溝通的形式和討論的機會。

在一般教育目標之下，此課程有關美術製作的目標，在於經由美術製作的思考，學生尋找他們自己的想法，為他們自己的選擇負責，以及評估他們自己的努力成功與否。至於美術史探究的目標，則在於經由美術史探究法的學習，學生得以發展他們的好奇心，足以解釋審美對象的意義，且能說明周遭環境的情形。

此課程之各項主要教學活動內容如下：

1.主題介紹：教師介紹主題與主要的問題。

「在世界上我們的地方」是有關「身體的地方(physical place)」與「人群中的地位(place within a group of people)」兩層意義的發現與探討。除解釋主題的意義外，教師並且說明有關詞彙的定義與用法，譬如，裝飾、地理上的造形、消極的形、積極的形、有機的形、自然的背景、地方、感覺元素、技術上的特徵、主題等等。就主要的問題，學生進行簡短的討論，探討有關複製品與原作之別、技術上的特徵、造形的元素及自然背景如何影響有關人們對於藝術的創作與瞭解。

2.主題資料集：學生製作一本資料集，收集他自己在這段時間的作品，以幫助其學習的反省與評鑑。此資料集至少包括六頁：標題、想像畫、尋找地方拼貼、會員旗或自畫像、蘇族(Sioux)與冰河期作品學習頁、心得短文。

3.想像故事：學生運用他們的想像力和小說故事來探討主題和主要的問題。

第一部分，學生聽講並討論 "Fee of the Meadow People" 的故事，在這故事裡描述一位年輕的女子如何憑其勇氣與責任，在人們的心目中贏得一特殊的地位❹。教師協助學生考量，如何將此主題和主要的問題應用到此小說故事，以便探討。

第二部分，學生依此故事內容作畫，學生可以圖解這故事、可以摘自故事中的物體設計一件相關物體的草圖、可以畫他們自己會員代表物或圖形的草圖、可以畫因由這故事所想起的真人，地方，或事件、也可以畫因由這故事所想像的人，地方，或事件。

4.尋找地方拼貼：學生將這主題運用到自己的生活。

第一部分，協助學生運用其想像力將這主題關連到其自己生活中「身體的地方」或「在一群人中的地位」，然後能推及到不同的時間與地方。

對於「現在與這兒」可以如下的問題引導學生思考：

＊今天，在世界上你的地位是什麼？
＊你所居住的是什麼樣的家？
　＊你的家位在何處？（國土、水、植物、氣候）
　＊你屬於何種團體？（家庭、俱樂部、團隊、班級、宗教、政治團體、性別等）

❹本故事詳細內容，請參閱：Erickson (1996)。

對於「那時與那兒」可以如下的問題引導學生想像：

> ＊如果你居住在一個非常不同的地方，你的家可能像什麼樣子(譬如在海谷、外太空、高山頂、乾沙漠、或雨林中等)？
> ＊如果你是居住在一千年以前，沒有電、車、冰箱、電話、收音機、電視等的時代，你的家可能像什麼樣子？
> ＊想像你自己是一千年前某一特殊團體的一員（譬如王室的家庭、獵人、紡織者、麵包師、水手、或皇室的守衛），你如何裝扮以向別人顯示你是那特殊團體的一分子？你可能攜帶何種配件以顯示你的身分？

在第二部分，學生從雜誌、報紙、或網路，去收集、組合、和分類在其生活中有關這主題的形象是如何設計的。引導學生分辨「身體的地方」或「在一群人中的地位」之視覺符號。

5.美術製作：學生依此主題創作，以拼貼的方式製作會員旗或會員肖像畫，然後以四個主要探究的問題分析他們自己的作品。

第一部分的活動，引導學生們討論，地理上的位置以及在現今世界上他們文化的地位如何影響其生活。要求學生想像他們住在未來的想像世界或理想的世界，那兒的人們可能如何與這個世界的自然相關。

確定有一部分的學生製作與自然環境相關的團體會員旗，另一部分的學生製作具有特殊責任團體的會員旗。除以個人的方式製作之外，並提供集體創作的機會。

第二部分的活動，引導學生們反省討論其所製作的旗子。讓學生辨別其所製作的旗子如何能反映一個群體的會員。其次，要求學生就其所製作的旗子畫拇指大小的速寫。

第三部分的活動，製作一複製品和撰寫有關於旗子的製作過程。

讓學生將其所速寫的拇指般大小的旗子，粘貼在一頁標題為「想想有關我的旗子」的右上角。然後讓學生比較描述複製的速寫旗子與他原作之旗子之間有何不同；要求學生列出他在製作旗子的過程中所使用的材料和工具；要求學生描述他所選擇之簡單與複雜的形式，以及積極的形和消極的形；要求學生描述自然與藝術鑑別之間的關係。

6.美術史：教師介紹兩件主要的美術作品。

此單元開始，首先讓學生複習有關製作會員旗之主題與主要問題，然後依其經驗去瞭解兩種極不相同文化之美術作品，教師提供此二件美術品相關之資訊，其中尚且包括以世界地圖呈現此二件作品製作之地理位置等，然後由學生探討四個主要的問題，並作筆記。最後，將學生分為幾個小團體，發給自我檢查之測驗卷──「問題是什麼?」❺，讓學生充分討論尋找解答後，提供正確答案以幫助學生自我評量，評量其是

否瞭解主要問題——複製與原作、技術上的特色、感覺元素（造形）、和自然背景——的意義。

各學科間的思考，有賴於以非直線聯接訊息 (nonlinear linkages of information) 結構之運作。以美術史的角度來探究問題，將藝術品有關的訊息組織以形成課程的內容，這種方式不僅以美術史為基礎，同時亦涵蓋美術製作、美術批評和美學的領域。

7.「在世界上我們的地方」反省短文：學生以此主題與主要問題反省他們已完成的作品，同時並組合與裝訂他們的主題作品集。

每一位學生可以選擇主要問題中之一作為撰寫心得的探討重點，探討中要能將主要的問題關聯到各種美術作品及其生活。教師可依學生就「複製品」、「技術上的特色」、「造形」、或「自然界」四項所撰寫之內容情形，評鑑學生的學習為初學、適當或特別之等級❻。

❺「問題是什麼 (What's the question)?」之測驗卷內容為 (Erickson, 1996)：

1. 美術複製品與美術原作有何等的不同？
2. 一件美術作品是如何創作出來的？
3. 創作者所選擇的是什麼視覺元素？
4. 美術作品所創作出來的地方，其自然的環境像是什麼樣子？

下列陳述何者屬於 1，或 2，或 3，或 4。

A. 一位蘇族女人以繪畫，裁剪，和折疊未經加工的獸皮來製作 Parfleche 箱。
B. Parfleche 箱是以幾何的造形來裝飾。
C. 蘇族捕獵水牛而且居住在大草原的斜坡地。
D. 真正的 Parfleche 箱可以打開，或可以旋轉，而且可以從背後看。
E. 這畫因從石縫中所滲出的水的濕氣而顯得光亮。
F. 在冰河時期，大部分的歐洲幾乎整年都被冰雪所覆蓋。
G. 有機的造形係用黑色的輪廓。
H. 在冰河時期的繪畫可能係以手指來上色；或用細枝、蘆草、或毛髮所作成之刷子；或以毛皮或青苔所製成之填充物。

答案為 A=2, B=3, C=4, D=1, E=1, F=4, G=3, H=2。

❻教師評鑑學生的心得短文可依如下之標準鑑別 (Erickson, 1996)：

1. 複製品
　*初學的：複製品與原作美術品或物體之間無所區分。
　*適當的：至少能明確的就複製品與原作美術品或物體之間作一項區分。
　*特別的：能就美術複製品和人生之間作細節的、明確的、列舉多樣的區分。
2. 技術上的特色
　*初學的：無法列舉工具、材料或過程。
　*適當的：能明確的列舉藝術上或生活上的工具、材料或過程。
　*特別的：能細節的、明確的列舉多樣藝術上或生活上的工具、材料或過程，而且能反省技術在藝術以及生活上的重要性。
3. 造形

三、該課程之特色

　　從前述，可以發現該課程設計以觀念為導向，以探究法為教學手段，統合不同領域為一繼續性發展之整體經驗學習程序。

　　其主題——「在世界上我們的地方」——企圖傳授現代國民所應擁有的世界觀。學生藉由實際的美術創作，進而拓展其審美的經驗與能力。在學習經驗中，提供學生思考的審美對象，不僅是學生本身的作品，同時並包括同儕以及既存之藝術作品。從這些作品以引導學生有時以藝術家的角度，有時以觀者的立場有意的從事審美方面的多元思考——包括藝術家與畫作之間的關係、觀者與畫作之間的關係、畫作與世界之間的關係、藝術家與世界之間的關係、觀者與世界之間的關係、以及藝術家與觀者之間的關係（如表2）。這種引導有意的思考，事實上即在於培育學生認知與感覺層面批判性思考的能力 (Stout, 1997)。

表2　有意的關係組織網，繪畫是藝術家、觀者和世界的中心
（P 代表畫作，A 代表藝術家，B 代表觀者，W 代表世界）
(The net of intentional relations that defines a picture (P) as being at the center of relations with Artist (A), Beholder (B), and World (W))

資料來源：Freeman (1995)。

　　＊初學的：無法描述造形。

　　＊適當的：能明確的描述過去美術作品或自己作品的造形。

　　＊特別的：能細節的、明確的列舉多樣描述過去美術作品和自己作品的造形，同時亦能說明「造形」有如是地方性的一種表現。

4. 自然界

　＊初學的：無法明確的區分學生所住的自然界、冰河時期、大草原等自然界的要素。

　＊適當的：能明確的區分學生所住的自然界和冰河時期、大草原等自然界的要素。

　＊特別的：能明確的比較學生所住的自然界，和冰河時期與大草原的自然界，而且能瞭解自然界與藝術之間的關係。

顯然的，該課程內容著重觀念的思考，以特定之學科領域來設計相關之活動，然後用探究教學理念來有效的達成整體學習經驗計畫。其主要的特色可歸納為二：1.探究教學理念之運用，與 2.主題式跨學科❼統合之課程。

審美探究教學理念的意義與運用

以探究為本的教學理念，在我國社會科教育中已廣被重視與運用（歐用生，1996，頁 241），其在社會學科的運用是要「將學生的注意集中於問題或未解答的疑問上，並提供兒童頓悟或發現的機會」（歐用生，1996，頁 243）。相對於美術教育而言，在國內卻鮮少被述及。在國外（以美國為例）已有不少的學者提出呼籲，譬如 Bolin 在其〈我們是我們所問者 (We are what we ask)〉一文中談到，「作為一位美術教育工作者，必須幫助人們瞭解視覺藝術的問題與形成，並使其瞭解我們必須進行本質性的調查，以尋求解答」(Bolin, 1996, p. 10)。Koroscik 則在〈誰說學習美術是容易的事 (Who ever said studying art would be easy?)〉文中表示，美術教育者應明智的考量，設計其指導的方法，包括「知識—尋找 (knowledge-seeking)」的策略。知識—尋找的策略是「認知的階段，個人用來建構其新的瞭解並引向新知識的追求，因此有助於個人使用其原有的知識基礎」(Koroscik, 1996, p. 9)。此外，Stout 在美術批評的課程中，透過有關美術批判對談的方式，以問題來讓學生尋求解答 (Stout, 1995, p. 170–188)。

至於 Erickson 在其「在世界上我們的地方」課程中，提出更進一步的註解。她表示，以探究為本的教學理念，就是使用問題來幫助學生學習的理念。經由問題的確定，學生依其本身的經驗以及諮詢知識來尋求解答，和一般只是經由聽講來學習或經由老師單一講解的方式不同，經由探究方法的學習，學生是更能各自掌握觀念與想法。因此，這種教學理念有如下的特點：

　　＊由學習者自行掌控學習與方向
　　＊教師提供比較與綜合的重點
　　＊引導對於未知的調查
　　＊刺激對於可能性的想像力 (Erickson, 1996)

Erickson (1996) 並且就美術創作、美術史、美術批評與美學四學科的領域，提出原則性探究的問題：

❼這裡所謂的學科，係指以學科為本位之美術教育理念 (Discipline-based Art Education) 中所包括的四領域——美術製作、美術史、美術批評與美學——之學科。有關以學科為本位之美術教育理念，請參閱：Getty Education Institute for the Arts (1996)。

一、美術創作方面的問題

美術作品因某人的製作而存在，製作上有關的問題與回應藝術作品的問題極其相近。

1. 以想法開始：我為什麼創作藝術？

　　⑴我的想法——我的想法是什麼？（動機、靈感、期望的問題）

　　⑵其他的想法——別人或其他的想法有哪些？

2. 依選擇進行工作：什麼樣的選擇對我而言是最重要的？

　　⑴感覺的選擇——我選擇什麼樣的感覺元素？為什麼？

　　⑵形式的選擇——我選擇何種方式來組織這些元素？為什麼？

　　⑶技術的選擇——我選擇什麼樣的工具、材料、和過程？為什麼？

　　⑷文化的選擇——我的選擇如何能反映我文化的觀念、信仰和活動？

　　⑸藝術界的選擇——我所選擇的是什麼樣的觀念、信仰和活動？從哪些我所學的藝術家而來？

3. 達成目標：一旦結束，我是否成功的達成？

　　⑴選擇一項目標——我試著作什麼？手藝？表現性？形式？歷史的或美術歷史的意義？學習？原初性？真實性？實用性或時效性？其他？

　　⑵證據——證據在哪裡足以印證達到我的預期目標？證據是在我的作品中或在作品之外？

　　⑶判斷——我是否作了我所想作的？

二、美術史方面的問題

為了充分的瞭解美術作品，藝術史家詢問並解釋有關創作美術作品背景的實際問題，以求瞭解美術作品，同時他們也尋求個人作品與其他作品之間的關係。

1. 有關此美術作品的事實：

　　⑴複製品——複製品與原作有何差異？

　　⑵情況——我如何判定此作品的情況？

　　⑶題材——我如何判定作品所捕捉的是什麼？

　　⑷工具，材料，和過程——作品是如何作成的？

　　⑸感覺元素——我所看到的是什麼視覺元素？

　　⑹形式組織——這些視覺元素如何彼此之間相互銜接？

2. 背景的事實：

⑴自然的背景——美術作品創作時的自然環境是如何的？

⑵功能的背景——美術作品有何使用性？

⑶文化的背景——從美術作品的文化背景中所流露之人們的想法、信仰與活動為何？

⑷美術界的背景——從美術作品的文化背景中，所流露人們重要的想法、信仰與活動是什麼？

3.文化／歷史的解釋：

⑴創作者的意圖——從創作者為何希望他的作品是如此展現的，我能學到什麼？

⑵觀者的瞭解——從觀者、贊助者、以及使用者如何瞭解美術作品中，我能確定什麼？

⑶文化的影響——從美術作品在其文化背景中是如何被瞭解的，我能學得什麼？

⑷你的瞭解——從現在起，這美術作品對你有何意義？

4.作品與作品之間關係的解釋：

⑴風格——這作品看起來像其他的美術作品嗎？

⑵影響——從早期的作品如何影響此一作品，以及這一作品如何影響其後的作品，我可以學到什麼？

⑶主題——何種一般性的說法有助於用來說明此一作品？

三、美術批評方面的問題

在解釋美術作品的意義方面，美術批評與美術史家之間同樣具有強烈的類似的興趣。只是美術批評家較著重現代或當代美術的探討，而美術史家則傾向於研究時空距離較為久遠的文化作品。

1.描述：我應該看什麼？（感覺、聽覺、嗅覺、味覺）

⑴題材——此美術品是否捕捉任何事物？如果有的話，是什麼東西？

⑵媒體——美術創作者用什麼工具、材料，或過程？

⑶形式——創作者使用什麼元素？他如何組織這些元素？

2.解釋：這美術作品是有關什麼？

⑴解釋的陳述——我是否可以用一段話來表達我所想的？

⑵證據——作品的外在或內在，有何證據可以支持我的解釋？

3.評價：這是否是一件好的作品？

⑴標準——判斷一件美術作品，我認為什麼標準是最重要的？

⑵證據——美術作品中有哪些內在或外在的證據是有關於每一判斷的標準？

⑶評價——基於標準與證據，有關美術作品的特質，我的判斷是什麼？

四、美學方面的問題

美學所思索者為有關藝術一般性的問題。

1. 藝術品：什麼是一件美術作品？
2. 藝術創作者：當藝術創作者從事創作時，他們在作什麼？
3. 觀眾：當回應藝術品時，觀眾在作什麼？
4. 價值：在世界上，藝術的價值與其他價值的關係為何？

以「在世界上我們的地方」主題的探討為例，下列一些有關美學上有意義的議題，可以引導學生的反省思考：

＊現今是否有人可能經驗一件美術原作與當時經驗它的人一樣？

＊在一個文化中，是否有可能對於藝術沒有定義？

＊如果美術創作是基於某些特定對象與情況的瞭解，那麼，學者提供與分享他們所發現的美術作品內在的訊息是否正確？

＊學校美術（譬如你的畫像作品）是否為真正的藝術？

綜合前述 Bolin 等人對於探究教學理念的看法，以及 Erickson 對於四學科所提出探究的問題，探究法在美術教育上的運用，除冀期培養學生解決問題的能力之外，應更在於強調學習者美感經驗的反省與思考，此美感經驗不僅來自於創作的過程，同時亦來自於與審美對象的交流。因此，審美探究教學理念，著重學習者美感經驗之探究與引導。

主題式跨學科統合之課程設計

以主題 (theme) 作為課程的名稱，較傾向於形而上的敘述性陳述，題目可能蘊含某些意義，某些現象或某些經驗。倘若一課程之名稱為「土」，則是以「物質」或「材料」的方式呈現，若課程之名稱為「素描」，「水彩」，則是以「技法」或「表現的方法」的方式呈現。Erickson 在課程範例「在世界上我們的地方」中表示，主題可以幫助學生整合他們的知識，此「在世界上我們的地方」之主題，在於使青年人連接以前的經驗和新的想法與經驗；連接美術製作與美術史的課程；從極不相同的文化中，連接美術作品；將美術上的觀念與其他課程領域之觀念連接 (Erickson, 1996, Thematic Approach)。事實上，此主題類似一作文的題目，題目的本身即存有引起探究動機的線索，因此，在這樣的主題所組織而成之課程，學習者被預期由其本身的經驗或知識進行反省、想像或思考；然後在製作活動的過程中，將此反省或想像的想法具體轉換成藝術

上的經驗，這些藝術的經驗再藉由既存美術作品歷史的探究而深化。其運作的程序或可簡化為如下之步驟：題目之觀念、想法→經驗與知識之反省、想像或思考→製作上想法→製作上形式、媒材的經驗與反省→美術史的探究──自己、社會、多元文化的整體性思考。

　　在如此主題的設計下，有關美術的學習並不與日常生活脫節，也並不將製作與鑑賞的學習分割。課程的內容包括了美術製作與美術史有計畫的活動，間接的涉及美術批評與美學方面的學習，並觸及社會、文化與歷史的課題。美國俄亥俄州州立大學 (Ohio State University) 美術教育資深教育家 Efland 說得好，「深入的瞭解美術，意指一位學習者已可以在美術製作、美術史、美術批評與美學之間形成許多的連接」(Efland, 1995, p. 149)。Efland 為文所主張「格子式課程 (Lattice Curriculum)」的結構 (Efland, 1995)，即為一種跨學科的認知學習。依其看法，一項課程如果潛在的具有讓學生廣泛接觸重疊與相互關聯的觀念，那麼是較能有助於知識的轉換，而轉換是一種策略用來將先前所學的應用到新的可能有關的情況。美術教育的學習評量方面，一位學生如何能將他所擁有的知識加以應用，是愈來愈趨重要，其重點已從學生能回憶知識而至於能轉換知識的需求，因為，能將知識轉換顯示出學生能因此有進階的瞭解 (Efland, 1995, pp. 149–152)。Efland 進一步強調，學科本位藝術教育有關美術製作、美術史、美術批評與美學的課程雖然各有其獨特性，但彼此之間存有重疊的元素與共通的觀念，如果將各學科分隔著來作設計，其中沒有重疊元素的話，那麼，這樣的課程結構所呈現出來的景象有如一棵樹，無法提供多元路線之智力的交往（如表 3）。相反的，如果學科本位藝術教育的知識以半格子式 (Semi-Lattice) 的結構組織，則較能提供多元路線之智力上的交往（如表 4，Efland, 1995, p. 151）。

表 3　以學科為本位之知識如同一棵樹，沒有重疊元素
(Discipline-based Knowledge Shown as a Tree Without Overlapping Elements)

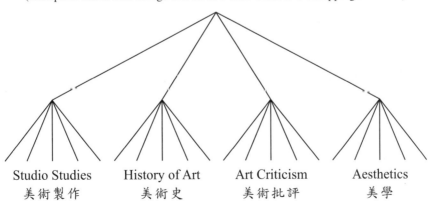

Studio Studies　　History of Art　　Art Criticism　　Aesthetics
美術製作　　　　美術史　　　　美術批評　　　美學

表4　以學科為本位之知識如同半格狀，有部分重疊元素
(Discipline-based Knowledge Shown as a Semi-Lattice with Partial Overlapping Elements)

1. Art Studio	1. 美術製作	1/2 Studio with Criticism	1/2 美術製作和批評
2. Art Criticism	2. 美術批評	2/3 Criticism with History	2/3 批評和歷史
3. Art History	3. 美術史	3/4 History with Aesthetics	3/4 歷史和美學
4. Aesthetics	4. 美學	1/3 Studio with History	1/3 製作和歷史
		1/4 Studio with Aesthetics	1/4 製作和美學

　　另一位美國賓州大學 (The Pennsyvania State University) 美術教育資深教育家 Wilson (1996) 在「悄悄的發展：美術教育的變貌 (The Quiet Evolution: Changing the Face of Art Education)」中述及以學科訓練為本位之美術教育隨著時代的演變，在理論引導實務以及創新的實務豐富、引導理論的交互運作之下，已然具備了多元的形式風貌，各學科是相互整合為單元，各學科之內容與探究的方法則隨美術作品的需要而強調，此外，若所學習的單元包括音樂、文學、歷史、人類學或科學等的方法與內容時，以學科訓練為本位之美術教育更充分扮演著整合教育的角色 (Wilson, 1996)。

　　從主題的設定所可能橫跨不同領域的觀念開始，而至於美術專業學科間整合聯繫之課程設計，乃在於提供美術學習經驗的全面與多元性。

我國美術教育教學與課程設計之再思考

　　我國新修訂課程標準中各教育階段之教材綱要 (教育部，1993, 1994, 1995)，區分表現、鑑賞（國小為審美）、與實踐（國小為生活實踐）的領域，其中鑑賞領域的比率隨年級的增加而升高，在鑑賞教學的方法上，並列舉藝術批評的方式，在教材的內容方面，則廣泛的涵蓋多元文化與藝術的特色，這些都可以看出我國美術教育朝向審美方向的努力。

　　審美教育是包括審美現象的學習，誠如多元的文化與社會，其學習的方式與內容亦應存有多元的面向。若以提供學生享有美感經驗，培養學生之審美能力為考量，那麼，從以上所引之課程範例為參考，如下各點或可為從事研究、實際教學、編撰教科書或教材時之參考：

　　㈠將表現與鑑賞的領域混合設計於教學之單元。

　　㈡研擬整體性、連續性課程單元內容之設計——連續為一或半學期之教學活動計畫。

　　㈢從美術製作、美術史、美術批評、與美學之領域，建立核心課程，作跨學科之統合課程設計。

　　㈣進行審美探究教學法實務與理論之研究。

　　㈤設計以主題為導向，跨學科與年級之課程。

參考書目

中文

袁汝儀 (1996)。由蓋蒂中心 CDI 課程法展案談起。國民教育，36 (4)，42–46。

郭禎祥 (1989)。蓋迪藝術教育中心對 DBAE 理論之研究、實驗和推廣。師大學報，34，389–410。

歐用生 (1996)。探究教學法。載於黃光雄主編，教學原理（頁 240–270）。高雄：復文。

教育部編 (1993)。國民小學課程標準。臺北市：編者。

教育部編 (1994)。國民中學課程標準。臺北市：編者。

教育部編 (1995)。高級中學課程標準。臺北市：編者。

外文

Bolin, P. E. (1996). We are what we ask. *Art Education*, 49 (5), 10.

Efland, A. D. (1995). The spiral and the lattice: Changes in cognitive learning theory with implications for art education. *Studies in Art Education*, 36 (3), 134–153.

Erickson, M. (1996). Our place in the world. In Stories of Art (on-line). Retrieved from ArtsEdNet on the World Wide Web: http://www.artsednet.getty.edu

Freeman, N. H. & Sanger, D. (1995). Commonsense aesthetic of rural children. *Visual Arts Research*, 21 (2), 3.

Getty Education Institute for the Arts (1996). DBAE Curriculum (on-line). Retrieved from ArtsEdNet on the World Wide Web: http://www.artsednet.getty.edu

Koroscik, J. S. (1996). Who ever said studying art would be easy? The growing cognitive demands of understanding works of art in the information age. *Studies in Art Education*, 38 (1), 9.

Stout, C. J. (1995). Critical conversations about art. A description of higher-order thinking generated through the study of art criticism. *Studies in Art Education*, 36 (3), 170–188.

Stout, C. J. (1997). Multicultural reasoning and the appreciation of art. *Studies in Art Education*, 38 (2), 100.

Wilson, B. (1996). Executive summary. In The Quiet Evolution: Changing the Face of Arts Education (on-line). Retrieved from ArtsEdNet on the World Wide Web: http://www.artsednet.getty.edu

（原載《美育》，1998 年，95 期，頁 35–44）

第五節 從美術教育的觀點探討課程統整設計之模式與案例

摘 要

本文以文獻分析法探討課程統整的理念與意涵，整理課程統整設計之模式，據以從美術教育的觀點歸納單科、複科、及科際統整模式之類別，並列舉各類課程統整模式之參考案例，進而建構主題統整課程設計之模式，最後則就銜接性之層面，建議從事課程設計時，亦需考量教材編選與學生能力發展之相關因素。

關鍵詞：美術教育 視覺藝術 課程統整 模式

本 文

一、前言──教育改革衝擊與影響下之思考：課程統整

歷年來，我國中小學國民教育在學科本位的教育理念主政下，國小學生必須修習 11 個科目，國中學生則必須修習 22 個科目（教育部，1993，1994），為因應新世紀的教育需求，教育部自 86 年 4 月起至 90 年 8 月止，分三階段進行國民中小學課程的修訂工作。新課程的預期目標在於培養具備人本情懷、統整能力、民主素養、鄉土意識，以及能進行終身學習之健全國民（教育部，2000a，頁 1–3）。其修訂的方向包括四項重點：㈠培養基本能力，㈡合科教學取代現行分科，㈢學校及教師更多彈性教學自主空間 (20%)，㈣降低教學時數，減輕學生負擔（教育部，1998）。因此，學校教育目標在透過「人與自己」、「人與社會」、「人與自然」等之三大面向之架構下，原有的學科被統整為七大學習領域：1.語文，2.健康與體育，3.社會，4.藝術與人文（含音樂、美術、表演藝術；該領域於 1、2 年級時與社會、自然與科技合而為生活），5.數學，6.自然與科技，7.綜合活動，以學生為主體，以生活經驗為重心，培養現代國民所需的十大基本能力（教育部，1998）。

　　面對如此的教改趨向，課程統整成為學校及基層教師們最大的挑戰，學界與教育界乃議論紛紛，甚至針對此一理念提出相關問題的探討、質疑與釋疑（黃譯瑩，1998，1999；教育部，2000b，頁 30–31；陳瓊花，1998a，1999；周美惠，1999）。其實，課程統整不僅是我國此次教改的理念，也是美國近年來教育改革的主要思潮，最近美國所頒布的國家藝術標準中，無論視覺藝術、舞蹈、戲劇、音樂內容標準的訂定上，都強調與其他學科之間的相關性（陳瓊花，1998b），學者認為以學科為基礎的方法在課程的組織與理論，以及知識面的運用上都過於侷限 (Beane, 1997)，為喚醒美國學校教育的改革，教育家們倡導跨學科的課程，經由重疊的方式統整知識以矯正課程的分裂 (Boston, 1996; Efland, 1995, 2000)。

　　由此看來，討論課程統整的理念與作法，已衍演成為當前國內外教育界首要的課題，國內不僅是國民教育階段的學校及基層教師們所迫切關心，也是延續國民教育階段後高中教育階段、從事師資培育之高等教育的學校及教師們所必須的思考。

　　本文試從美術教育的立場，以文獻分析法，探討課程統整設計的理念與模式，並提出可行性的作法，以作為從事藝術教育及課程研發者之參考。

二、課程設計之統整性理念與模式

　　課程設計上的統整，一般係指科目之間、科目與活動之間、學校課程與校外生活之間的聯繫與配合（黃政傑，1997，頁 567）。

　　依據克萊恩 (Klein, 1985) 和蓋伊 (Gay, 1985) 的看法，課程設計係指課程的組織形式或結構。所謂課程組織，是指將課程的各種要素或成分妥善的加以安排，使其力量彼此諧和，對學生的學習效果產生最大的作用，而這些要素則包括概念、通則、技能、價值等（黃政傑，1997）。那麼，如何進行有效的課程組織？統整性 (integration) 便是主要的規準之一 (Tyler, 1949; Ornstein & Hunkins, 1988, pp. 168–171)。統整性，是指課程因素的橫的聯繫或水平的組織；在學生學習人類的經驗和活動的過程中，學校或教師是將此整體區分為不同的領域或學科來施教，因此，課程的統整性旨在於統合學生分割的學習狀態，使學習者得以將所學的概念、原理與原則關聯起來，以增加各領域學習的應用與效率（黃政傑，1997，頁 292）。

　　進行課程統整時，大體上有三個原則：㈠知識的統整，㈡學生經驗的統整，㈢社會的統整。知識統整是緣於學校課程多將知識切割來教，學生傾向於片斷的學習，違反知識統整的原理，因此，希望課程組織能排除不必要的界限，讓知識間的關係更為清晰明瞭，易於學習；學生經驗的統整是指課程所提供的知識，不應只停留在知識本身的關聯，應讓知識與學生經驗結合，使學生能應用知識，促進其自身能運用其能力、經驗、興趣與需要，來建構其自己的意義架構，並增進此意義架構的成長；社會的統

整是指課程的內容和活動，必須和社會生活關聯，去除學科的限制，以統整社會經驗的方式，讓課程能培養學生適應生活的能力，認識及練習解決社會的問題（黃政傑，1997，頁 297–299）。

近年來，對於課程統整性理念的探討，包括「跨學科的研究 (cross-discipline study)」(Boston, 1996)、「認知層面的教與學 (cognitive aspects of teaching and learning)」(Eisner, 1994; Parsons, 1998; Perkins, 1987)、「統整的學習 (integrated learning)」(Perkins & Salomon, 1989)、「科際統整課程 (interdisciplinary curriculum)」(Jacobs, 1989)、「跨科統整課程 (transdisciplinary curriculum)」(Drake, 1993) 以及「課程統整 (curriculum integration)」(Beane, 1997) 等等。

當這些統整性的理念或原則運用於課程設計時，實際狀況的描述，或是理想狀況的指引，便是所謂的模式（黃政傑，1997，頁 144）。學者黃譯瑩 (1999) 即進一步提出四大類統整課程的參考模式：㈠學科統整課程 (subject-with-subject integrated curriculum)、㈡己課統整課程 (self-with-subject integrated curriculum)、㈢己我統整課程 (self-with-self integrated curriculum)、及㈣己世統整課程 (self-with-world integrated curriculum)。

就第一類學科統整課程模式而言，旨在統整已知的各類知識，其目的在減少學校教材分化或重複的機會、瞭解事件的多面性以拓展知識的學習效果。此類模式又可細分為「單科統整課程 (disciplinary curriculum)」、「複科統整課程 (pluridisciplinary curriculum)」、「多科統整課程 (multidisciplinary curriculum)」、「科際統整課程 (interdisciplinary curriculum)」、以及「跨科統整課程 (transdisciplinary curriculum)」。單科統整課程是指將單一科目中單元與單元或概念與價值之間加以連結，說明其關係、異同、或相互影響，以減少教材單元或概念之間連結不足的分化；複科統整課程就是一種把具有共同學科屬性、原始知識型態或結構、或者多少相互關聯的科目加以統整的架構，以復原知識體的原貌，以提供學習者較為完整知識體的學習；多科統整課程以解決生活上的問題為建立連結的出發點或中心，以協助教師及學習者體認學科知識與日常生活的連結；科際統整課程連結不同學科的研究方法、語言與觀點，針對共同主題、事件、問題或經驗進行檢討，以提升其思考的層次及範圍，俾宏觀的詮釋；跨科統整課程就兩種或兩種以上的研究領域之間建立並更新連結，以其中一種學科的研究方法、語言與觀點來探究、描述及解釋連結的學科，並賦予那些連結學科此學科的中心精神及知識型態，以轉化教師及學習者對於學科知識的思考（黃譯瑩，1999，頁 65–71）。

其次，第二類己課統整課程模式，在於統整個人與學校課程，教師與學習者不僅要在學科之間建立連結，自我本身也必須與之統整，建立對這些學習領域或學科除了認知以外，情、意上的連結，學校各學科教師首先必須瞭解任教科目或學習領域的知識內涵，尋找己身對於所任教科目的感情與意義，透過教學過程，讓學生感受到教師

與此學科的聯繫，藉以體會學科的本質與意義，以建構出學習者對該學科的情意（黃譯瑩，1999，頁71–72）。

再者，第三類己我統整課程模式，在於統整個人在學校與非學校教育的時間、空間下的自我，在個人的注意力或意識、及其本身於心理或生理上的變化之間，建立連結，其目的在於協助教師及學習者發現探索自我的必要性，以及能從認識自我的過程中，肯定與發展自我，並進而超越自我（黃譯瑩，1999，頁72–73）。

最後，第四類己世統整課程模式，在於統整個人與人類社會大大小小的組織，以及進一步統整個人與世界整體，協助教師與學習者在發展本身的世界觀過程中，建構出與人類組織及整體世界之共生共存感（黃譯瑩，1999，頁74–75）。

此外，教育部所編印之國民中小學九年一貫課程試辦工作輔導手冊中，則另提出四種課程統整模式：㈠學科知識的統整，㈡概念的統整，㈢經驗的統整，㈣社會的統整。其中，「學科知識的統整」係以學科知識作為統整的素材，分為兩種：1.學科間教材的連結，2.學科內教材的統整；「概念的統整」則為將課程內容相關概念加以研析、重組，成為一種概念網，再據以設計教學活動；「經驗的統整」是以學生的生活經驗出發進行課程統整設計；「社會的統整」則去除學科間的界限，以統整社會經驗的方式，呈現合科與廣域學科的型態，以發展學科間與跨文化的社會學習（教育部，2000b，頁30–31）。

前述，教育部所提之課程統整模式，可以說是基於學者黃政傑於課程設計一書中，所提之課程統整的三大原則，而其範圍也不離黃譯瑩所主張之模式，教育部所提的「學科知識的統整」與「概念的統整」相當於黃譯瑩的「學科統整課程」，而教育部所提之「經驗的統整」相當於黃譯瑩的「己課統整課程」與「己我統整課程」，此外，教育部「社會的統整」則相應於黃譯瑩的「己世統整課程」。

美國學者克拉格 (Krug) 及苛亨伊朗 (Cohen-Evron) 更從美術教育的立場具體的提出四種課程統整的立場與作法：㈠將藝術作為其他學科的資源 (using the arts as resources for other disciplines)，㈡經由藝術擴大課程統整的軸心 (enlarging organizing centers through the arts)，㈢經由藝術詮釋題材、觀念或主題 (interpreting subjects, ideas, or themes through the arts)，㈣瞭解以生活為中心的議題 (understanding life-centered issues) (Krug & Cohen-Evron, 2000, pp. 265–271)。

其中，「將藝術作為其他學科的資源」是認為藝術可以激發學生多元感官的知覺，若以藝術為核心，藉由創作時之理念的萌長以至於實現的過程，或觀賞作品中的觀念及其體現之過程，其中所必須涉及之其他領域，均有助於學生的認知與學習；從另一方面而言，若以其他科目為核心，譬如，生物科教師在談到太陽與地球的轉動時，教師若能列舉描述此一主題之系列藝術作品時，將可以展現不同的態度與觀點，因此，引用藝術作為課程說明或討論的範例，可以強化授課之主題、題材或技巧。此點見解，

雷同於黃譯瑩的科際統整 (interdisciplinary) 課程概念。

「經由藝術擴大課程統整的軸心」是指由不同領域之教師，大家協同來設計研發主題，以建構學科間的連結，中心主題環繞著一界定的題材範圍或學科，學生經由單純化與比較的過程，得有機會檢視不同的事件與事實之間的連接，而這些以前較常是分開來學習的。此觀點，雷同於黃譯瑩的多科統整 (multidisciplinary) 或課程概念。

「經由藝術詮釋題材、觀念或主題」，認為藝術可以提供更多有關於藝術家，風格，或創作活動的知識，學生則因此可以有較大的機會經驗到知識的複雜性。此種課程的設計，可以從多元的觀點探討理念和內容，譬如，有許多的方式可以描述學生所在地區的公園，經由系統化的學習，學生可以學習植物的名稱，此公園可以使用的活動空間等，經由藝術，學生可以檢視此公園之社會與文化的意義，並與其他不同時期之國家或地區的公園之文化意義進行比較。此觀點，類似於黃譯瑩的跨科統整 (transdisciplinary) 課程概念。

「瞭解以生活為中心的議題」的課程組織方法，是把藝術與其他的題材範圍相融，以進行有關的觀念、議題、與問題之個人或社會層面的探討，此種學習的方式，有助於學生經由不同的題材範疇，探索地區與世界性的議題。此種見解，兼及黃譯瑩的科際 (interdisciplinary)、己課 (self-with-subject)、己我 (self-with-self)、及己世 (self-with-world) 之統整課程概念。

綜合以上各家之說法，主要應可以歸納為兩類的統整方式，㈠以學科為本位之統整，㈡以學習者為本位之統整。其中，以「以學科為本位之統整」涵蓋單科、跨科（應可以包括複科）、及科際（應可以包括多科），譬如，視覺藝術中藝術批評與美學之統整，或美術史與藝術批評之統整，或美術史、藝術批評、與美學之統整，或藝術創作與鑑賞之統整等即為單科之課程統整（如圖 1）；倘若視覺藝術與音樂結合，或視覺藝術與音樂及表演藝術結合，或視覺藝術與表演藝術及文學等，以某一學科或領域為核心所延伸之兩科或以上之結合即為跨科或複科之課程統整（如圖 2）；倘若以某一主題或事件或問題為中心結組各科（生物、歷史、地理、文學、藝術……等，各科地位等

圖 1　單科課程統整

註：視覺藝術內之小圓形可以是二個或三個或四個，代表不同之科目；除圖示之美學與藝術批評之外，另如美術史或創作等，可再進行不同之組合。

同，並不以某一科或領域為主，即為科際或多科之課程統整（如圖3）。

圖2　跨科或複科之課程統整

註：統整的學科橫跨兩學科或以上者，即視覺藝術（或任何學科）之圓形可以只與代表文學之方形結合，或
　　與代表表演藝術之三角形結合，或結合這二者，或更多的學科；不同的圖形只作為區別，並無特定的指
　　示作用。

圖3　科際或多科之課程統整

註：以某一主題或事件或問題為中心結組各科，如生物、歷史、文學、音樂、表演藝術、視覺藝術……等，
　　各科亦可為不同的學習領域如語文、健康與體育、社會、藝術與人文、自然與科技、數學、綜合活動等，
　　此即為科際或多科之課程統整。

　　至於「以學習者為本位之統整」即從學習者、課程、及大環境之間的關係出發，強調自我瞭解之己我課程統整，強調自我與課程之間關係的己課課程統整，與強調自我、課程以及所處大小世界之己世課程統整。這一部分，涉及學生的經驗、意識、能力等的層面，是編選與組織教材前後的銜接性、深度與廣度，以及學生的興趣與能力所必須考慮的因素。

　　接著，本文試從教育工作者進行課程設計時掌握處理教材的立場，針對「以學科為本位之統整」類別，就單科、跨科及科際課程之統整模式，提出參考案例❶，其中有關單科與跨科之案例，係挑選自目前任職於國、高中現職教師之設計❷，有關科際整合之案例，則收集自目前九年一貫試辦學校臺南市復興國小 6 年級上學期統整課程❸，以及臺北縣淡水水源國小現職教師之設計❹。

三、課程統整設計之參考案例

㈠單科之課程統整案例

　　誠如上述，單科課程統整可以是創作與美術史的統整，可以是美術史與藝術批評的統整，可以是藝術批評與美學的統整，也可以是創作與鑑賞的統整等等。「心靈探索」單元是統整創作與鑑賞之課程，針對國中 3 年級學生所設計，國三下學期即將畢業、心情飄盪不安、對未來的不確定性充滿徬徨的孩子們，希望藉由引導他們對藝術作品的探討、體悟畫家創作的心境，進入畫家的心靈，共同歡樂，一起悲傷；並透過自己的創作，抒發情緒，表達情感（林麗輝，2000）。是以，「心靈探索」單元是以個人自我情感的表現為出發點，但亦非僅限於自我的瞭解，而是藉由對藝術家表現的接觸，

❶本文所引用之案例主要從國內學術研究、目前實驗學校與職場教師所個別研究者為取採的範圍，唯因案例極多，所引用者只在於具有足夠的說明性，說明本文所欲闡明之課程設計模式的特質，同時也不比較案例間之優劣性。國內外有關統整課程思考的案例極多，除本文中所引用者外，尚有國內如：趙惠玲 (1989)、林明助 (1998)、林曼麗 (2000)、蘇振明等 (1999) 之研究；九年一貫 198 所（國中 73 所，國小 125 所）試辦學校之課程設計；職場教師個別之設計，如胡山寶 (2000)、陳國棟 (2000) 等。國外如蓋迪藝術教育中心 (The Getty Center for Education in the Arts, 1995) 所發行之課程影帶 (Art Education in Action) 中之單元設計、蓋迪藝術教育中心網站上所發表之課程設計 (http://www.artsednet.getty.edu)、密特勒等 (Mittler et al., 1999a, 1999b, 1999c)、羅溫諾可等 (Lovano-Kerr et al., 1999)、林能諾 (Linerode, 1991) 等之研究。

❷「心靈探索」單元是任職於臺北縣自強國中之林麗輝老師的設計，「濃情畫意手不住」單元是任職於臺北縣泰山高中之張素卿老師的設計（張老師自八十九學年度起轉至臺北北一女中任教），該二課程均經過實驗檢測其可行性。

❸臺南市復興國小之網址為 http://www.teach.eje.edu.tw/data/a03d01f03g01b13d13/。

❹此案例係臺北縣淡水水源國小杜守正老師之設計。

與同學的共同學習及交換意見的過程中，使學生更明心見性而勇於、能於發表。在約需六週，每週上課一小時的單元主題「心靈探索」課程主要有三大教學目標：

1. 引導學生探究藝術作品背後藝術家的心靈世界；
2. 幫助學生嘗試將抽象的文字敘述轉換為具象的圖像繪畫；
3. 啟發學生對藝術創作的喜愛，更進而將藝術創作當作抒發情感，表達自己的有效方式。

依據此三大目標，「心靈探索」單元再下分三小主題：1.「畫家的心靈深處」，2.「表現與象徵」，及3.「心情故事」。第一小主題側重在五位西方藝術家作品之深入觀察與討論，第二小主題則著重在心情故事之創作企劃構想，第三小主題則為實作部分，每一小主題再細訂其教學目標、時間、教學資源、教學活動、及評量。此課程設計以各式學習單的運用，來帶動學生的學習活動，給與學生深度思考、及與同儕相互討論及經驗分享的機會，因此，授課之前，教師對於藝術家作品的選取與研究，以及各式學習單的設計，是主要的教學準備工作。教學活動涉及瞭解與認識這些關鍵藝術家的簡史、作品與創作理念等。

各式學習單（第一小主題之「分組討論題綱」、「分組討論自我評量表」、及「作品欣賞短文寫作單」；第二小主題之「短文寫作單」、「心情故事創作企劃書」；第三小主題之「學生作品欣賞學習單」）在此課程設計中，成為教學的主要活動與策略，也是教學評量的主要依據。該課程內容之結構與學生學習之經驗歷程如表1、2（整理自林麗輝，2000）。

㈡跨科之課程統整案例

統整的學科橫跨兩學科（或領域）或以上者，如視覺藝術與音樂結合，或視覺藝術與音樂及表演藝術結合，或視覺藝術與表演藝術及文學等之結合，以某一學科或領域為核心所延伸之兩科或以上之結合，即為跨科或複科之課程統整，跨科統整的方式可以延伸自單科統整。

「濃情畫意手不住」單元係統整視覺藝術、表演藝術與音樂，針對高中學生所設計，但亦可以適用於國中階段。此單元的設計主要是有感於目前社會中青少年的暴力取向，期望青年學子們思索「手」除了用來表達憤怒之外，還能做什麼？對自己、對家人、對社會，手還能扮演什麼角色。因此，本單元讓學生探討藝術作品中有關描繪與表現人類情感之種種主題，觀察藝術家如何藉由「手」部分的細膩表現，結合人物整體來呈現所欲傳達的情感，以引發觀者無限的想像，進而引導學生關注自己及他人情感的表達（張素卿，2000）。是以，透過資料收集、創意聯想、短篇寫作、發表、立體造形創作、與表演活動的學習過程中，學生得以嘗試利用適切的藝術媒材來表達其思想與情感。在約需十週，每週上課一小時的單元主題「濃情畫意手不住」課程主要

表 1　「心靈探索」課程內容結構

主題　　心靈探索

目標
1. 引導學生探究藝術作品背後藝術家的心靈世界
2. 幫助學生嘗試將抽象的文字敘述轉換為具象的圖像繪畫
3. 啟發學生對藝術創作的喜愛，更進而將藝術創作當作抒發情感，表達自己的有效方式

時間　　總計約需六週，每週上一節課

小主題　　畫家的心靈深處　　表現與象徵　　心情故事

目標

畫家的心靈深處
1. 仔細閱讀藝術作品的技巧
2. 揣摩畫中的世界與創作者的意圖
3. 認識各個不同的藝術創作者及增強藝術欣賞分析的能力

表現與象徵
1. 清楚認識自己的感受
2. 探討圖像的象徵意義並能應用在自己的創作上
3. 嘗試將自己的感受以象徵性的視覺圖像表現

心情故事
1. 以適當的水彩技法與色彩創作一幅具感情的作品
2. 藉由繪畫的操作來抒發內心的意念和感受
3. 向其他同學解釋自己作品的內涵並能簡短評論作品優劣

時間　　二週、二節課　　一週、一節課　　三週、三節課

教學資源

畫家的心靈深處
1. 五張作品彩色複製畫（各組一幅）及幻燈
2. 分組討論題綱（各組一張）
3. 分組討論自我評量表（每人一張）
4. 作品欣賞短文寫作單（每人一張）

表現與象徵
1. 短文寫作單（每人一張）
2. 心情故事創作企劃書（每人一張）

心情故事
1. 四開水彩紙
2. 鉛筆
3. 水彩用具
4. 水彩作品範例

主要教學活動

畫家的心靈深處
1. 幻燈片欣賞與導入
2. 分組討論
3. 分組報告
4. 教師總結
5. 學生填寫分組討論自我評量表

表現與象徵
1. 前週家庭作業「作品欣賞短文寫作單」張貼與共賞
2. 短文寫作
3. 心情故事創作企劃
4. 發表企劃構想

心情故事
1. 繪製草圖
2. 欣賞水彩畫作範例
3. 創作
4. 填寫學生作品欣賞學習單與發表

評量　　參與、討論與發表，各式學習單之撰寫、心情故事作品

表 2 「心靈探索」課程學生學習之經驗歷程

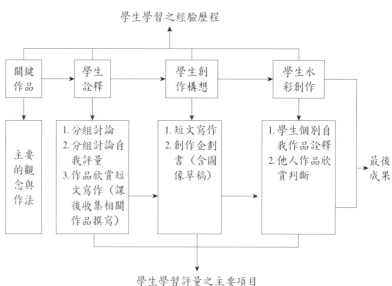

有五大教學目標：

1. 欣賞及瞭解不同時代與文化背景所產生的藝術品，在情感表現風格之差異。

2. 認識藝術家的生平與作品特質。

3. 透過觀察，認識瞭解自己和他人的肢體語言，及其所代表的情緒，並能適切地表達自己對朋友的關心與體諒，並進而思考未來個人在社會中所可能扮演的角色。

4. 體會個人情緒及其與藝術形式之間的關聯性。

5. 應用視覺與表演藝術之表現方法來傳達其經驗與思考。

依據此五大目標，「濃情畫意手不住」單元再下分四小主題： 1. 「各式手情」， 2. 「愛神的手不見了」， 3. 「心手相連」，及 4. 「藝術嘉年華」，第一小主題側重在 14 位藝術家之畫作及攝影作品的深入觀察與討論，先由所選用藝術品手部局部特寫抽離出來觀賞之聯想、猜測、討論，進而透過實際整幅畫作之比較與欣賞，瞭解不同文化與時期的情感表現風格，探討藝術作品中手的肢體動作與情感表現的關係；第二小主題則著重在以「米羅的維納斯」為研究對象，探討並表現其肢體動作與不見的雙手之間的各種可能動作，藉以刺激學生體會微妙之情感變化，並培養創意；第三小主題則為實作部分，以自由選取媒材的方式，採取抽象或具象的形式，將自我的情感呈現在以手為主題之立體造形上；第四小主題由手部肢體相關經驗延伸至人物整體的動作表現，以肢體為媒材，由學生分組收集資料，選出美術史藝術品中以人物動作場景為主之名作，如盧梭 (Rousseau, Henri 1844–1910) 的「婚禮」，德安的「兩個丑角」，畢卡索的「扮

小丑的保羅」等，作真人演出，實際模擬或揣摩藝術作品中人物的肢體語言，以及當代生活場景、服裝設計，搭配音樂及劇情，以模倣動作之主題，或模倣畫作可能之故事情節之片段主題方式演出。

每一小主題單元再細訂其教學目標、時間、教學資源、教學活動、及評量。此課程設計同樣以各式學習單的運用，來帶動學生的學習活動，給與學生深度思考、及與同儕相互討論及經驗分享的機會，因此，授課之前，教師對於藝術家作品的選取與研究，各式學習單的設計，以及戲劇表演主題的規劃與設計是主要的教學準備工作。

各式學習單（第一小主題之「分組討論學習單」；第二小主題之「創意創作學習單」；第三小主題之「立體造形企劃書」；第四小主題之「主題研究學習單」、「劇情寫作學習單」、「服裝道具檢核表」、「表演欣賞評論學習單」）在此課程設計中，如同前例成為教學的主要活動與策略，也是教學評量的主要依據。該課程內容之結構與學生學習之經驗歷程如表 3、4（整理自張素卿，2000）。

㈢科際之課程統整案例

以某一主題或事件或問題為中心結組各科，如生物、歷史、文學、音樂、表演藝術、視覺藝術……等，各科亦可為不同的學習領域如語文、健康與體育、社會、藝術與人文、自然與科技、數學、綜合活動等，此即為科際或多科之課程統整。

目前，九年一貫試辦學校之一，臺南市復興國小之統整課程作法即為科際之統整方式，茲舉其 6 年級上學期統整課程內容之結構如表 5 作為說明，其主題軸是「迎接千禧年、跨越新世紀」，各科環繞此主題就各科之特質再進行各項教學活動的設計。

此案例在藝術與人文的領域中，共有三小單元主題：廟會、歡喜過新年、及恭喜恭喜，在音樂方面教導歌唱配合直笛和樂器演奏，在美勞方面則以與他人共同合作的方式來設計製作大壁畫，所以，此種以大主題作科際間共同的思考統整後，各科還是歸回其本身學科之特質進行教學活動之設計。

除此類型之科際統整之外，尚有另外一種科際統整之方式：以主題統整各科，但各科間彼此相融，並無明顯的分界，如臺北縣淡水水源國小的杜守正老師針對國小 6 年級學生所設計之「我要長大了、童年的禮」，此課程從人與大自然、人與土地、人與個體、人與人群之關係為思考的起點，發展各項教學活動，讓學生從大自然與土地的觀察中，認識自己、瞭解自己，其課程內容之結構如表 6。

在此課程活動中，包含有語文、自然與生活科技、社會、健康與體育、藝術與人文、及綜合活動等的教材相互融合在一起。

綜合以上所談，從單科、跨科以至於科際之統整課程設計之案例，彼此之間實存在著密切的關係，不僅科際之統整課程可以以主題、事件或議題作為統整的主軸，同樣的單科或跨科之統整課程亦可以以主題、事件或議題作為統整的軸心，而單科之統

表3　「濃情畫意手不住」課程內容結構

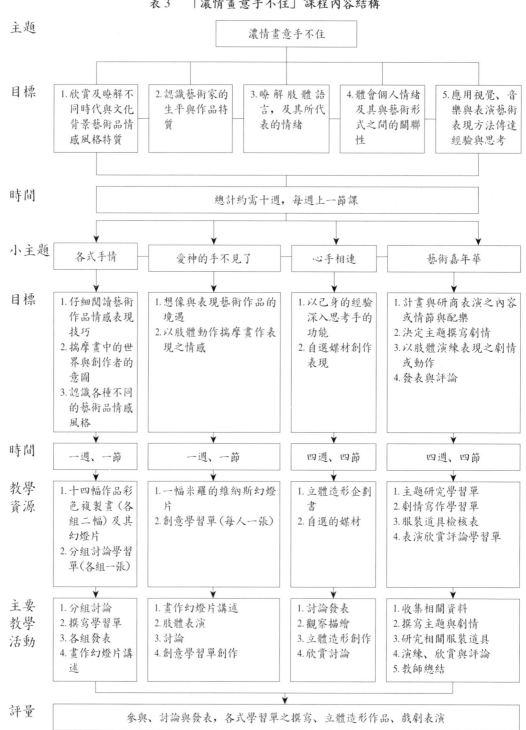

主題	濃情畫意手不住				
目標	1.欣賞及瞭解不同時代與文化背景藝術品情感風格特質	2.認識藝術家的生平與作品特質	3.瞭解肢體語言，及其所代表的情緒	4.體會個人情緒及其與藝術形式之間的關聯性	5.應用視覺、音樂與表演藝術表現方法傳達經驗與思考
時間	總計約需十週，每週上一節課				
小主題	各式手情	愛神的手不見了	心手相連	藝術嘉年華	
目標	1.仔細閱讀藝術作品情感表現技巧 2.揣摩畫中的世界與創作者的意圖 3.認識各種不同的藝術品情感風格	1.想像與表現藝術作品的境遇 2.以肢體動作揣摩畫作表現之情感	1.以己身的經驗深入思考手的功能 2.自選媒材創作表現	1.計畫與研商表演之內容或情節與配樂 2.決定主題撰寫劇情 3.以肢體演練表現之劇情或動作 4.發表與評論	
時間	一週、一節	一週、一節	四週、四節	四週、四節	
教學資源	1.十四幅作品彩色複製畫(各組二幅)及其幻燈片 2.分組討論學習單(各組一張)	1.一幅米羅的維納斯幻燈片 2.創意學習單(每人一張)	1.立體造形企劃書 2.自選的媒材	1.主題研究學習單 2.劇情寫作學習單 3.服裝道具檢核表 4.表演欣賞評論學習單	
主要教學活動	1.分組討論 2.撰寫學習單 3.各組發表 4.畫作幻燈片講述	1.畫作幻燈片講述 2.肢體表演 3.討論 4.創意學習單創作	1.討論發表 2.觀察描繪 3.立體造形創作 4.欣賞討論	1.收集相關資料 2.撰寫主題與劇情 3.研究相關服裝道具 4.演練、欣賞與評論 5.教師總結	
評量	參與、討論與發表，各式學習單之撰寫、立體造形作品、戲劇表演				

表 4　「濃情畫意手不住」課程學生學習之經驗歷程

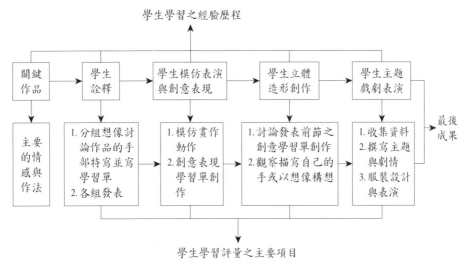

表 5　「迎接千禧年、跨越新世紀」課程內容結構

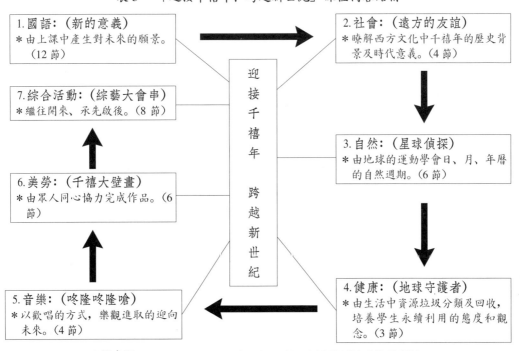

資料來源：http://www.teach.eje.edu.tw/data/a03d01f03g01b13d13/。

表6 「我要長大了、童年的禮」課程內容結構

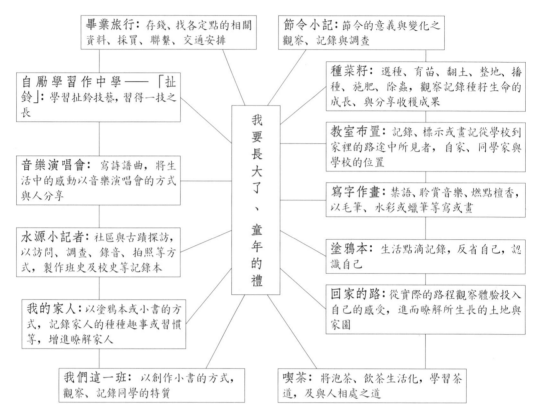

整課程可以進一步延伸為跨科或科際之統整課程，跨科之統整課程亦可以進一步發展為科際統整，或在跨科的本身亦兼顧單科的統整，此外，科際之統整課程亦可能兼含或回歸跨科或單科之統整課程結構。

主題決定課程的內容，可以從所引用之藝術作品所呈現的世界、學習者的自我或其所生活的世界點滴作為切入的面向（切入面向的考量可能受制於學校發展的政策，或學校師資的特質等因素的影響），而在課程的統整，可以採單科、跨科或科際的方式進行，誠如圖4所示，在主題與內容之間的右部表示主題的面向，而其左部則表示統整的方式，這其中可能形成許多不同的連結，即代表了統整課程設計之多元發展的可能性。

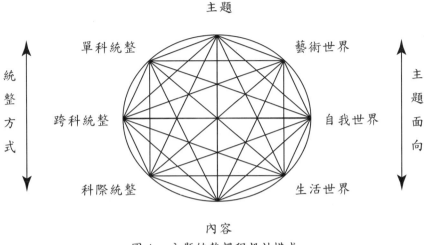

圖 4　主題統整課程設計模式

四、教材之編選與學生能力發展之考量

　　假如統整性是課程設計時水平的、橫面向的考量，那麼垂直的、縱面向的便是課程設計中有關連貫與銜接性的部分，此一部分有兩項因素必須掌握，一為教材編選的前後銜接性與學生能力的發展性。

　　以高中階段的課程設計為例，教材的編選就目前高中美術課程標準的規定來看，必須檢視創作、鑑賞、與實踐的三層面，其中創作與鑑賞的層面，必須考慮媒材探索過程的安排，題材或主題的涵蓋面，以及二者之間關係的結組，實踐的層面則是必須考慮是藝術表現、生活上、或是個人行為舉止方面；至於學生能力的發展性，就必須察看其美術課程標準目標的設定，所欲培育學生的能力為何。

　　若以九年一貫國中小階段之課程設計而言，必須考慮「探索與創作」、「審美與思辨」、及「文化與理解」三層面之課程目標主軸與四級之能力指標（藝術與人文領域研修小組，1999）。從視覺藝術的角度，在「探索與創作」層面可以從素描、繪畫、雕塑、版畫、綜合媒材、或電腦繪圖等媒材的試探著手，安排其優先順序；在「審美與思辨」層面可以從靜物表現、人物（肖像或性別或肢體）表現、想像或超現實表現、自然風景或城市景觀、或社會議題的表現等進行探討的規劃；在「文化與理解」的層面可以就本土性、地區性、國際性等文化的異或同處予以組織。在此三層面教材結組的安排時，各級的能力指標即成為所編選教材深度與廣度的落實點，如圖 5。

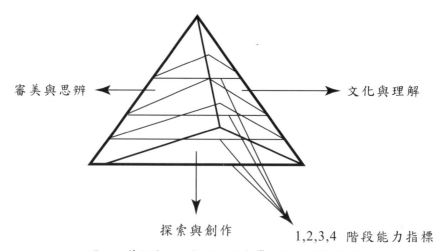

審美與思辨 ← → 文化與理解

探索與創作

1,2,3,4 階段能力指標

圖 5 藝術與人文課程主軸與學生能力發展關係

註：第 1 階段：1–2 年級，第 2 階段：3–4 年級，第 3 階段：5–6 年級，第 4 階段：7–9 年級。

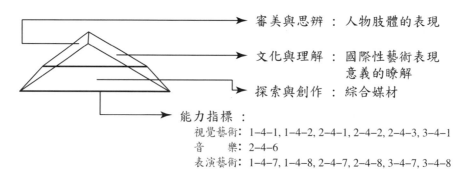

審美與思辨 ： 人物肢體的表現

文化與理解 ： 國際性藝術表現
意義的瞭解

探索與創作 ： 綜合媒材

能力指標 ：
視覺藝術：1–4–1, 1–4–2, 2–4–1, 2–4–2, 2–4–3, 3–4–1
音　　樂：2–4–6
表演藝術：1–4–7, 1–4–8, 2–4–7, 2–4–8, 3–4–7, 3–4–8

圖 6 「心靈探索」單元之課程主軸與學生能力發展關係分析

　　若以藝術與人文為例，各級能力指標除須考量視覺藝術的層面外，尚須顧及音樂與表演藝術的能力發展，茲以前面所舉之「濃情畫意手不住」單元為例，剖析課程主軸與學生能力發展之關係如圖 6，該課程目標之主題軸「審美與思辨」方面，是從人物肢體的表現切入，「文化與理解」方面，提供中西方不同類型藝術情感表現之普遍性意義的瞭解，「探索與創作」則以綜合媒材的方式，讓學生有多元選擇創作的可能性，經此課程之學習，預期培育學生具備第四階段 1–4–1, 1–4–2, 2–4–1, 2–4–2, 2–4–3, 3–4–1, 2–4–6, 1–4–7, 1–4–8, 2–4–7, 2–4–8, 3–4–7, 3–4–8 項❺之能力。

❺1–4–1 瞭解藝術創作與社會文化的關係，發揮獨立的思考能力，嘗試多元的藝術創作。

　1–4–2 設計關懷主題、運用適當的媒材與技法，傳達出有感情、經驗與思想的作品，發展個人獨特的表現。

　2–4–1 鑑賞各種自然物、人造物與藝術品，從事美感認知與判斷。

　2–4–2 依據美學與相關學門之原理，欣賞各種視覺藝術的材料美、形式美與內容美。

五、結　語

因為教育改革的影響，造就各項教育舉措無限發展的可能性，課程設計的再思考即為其一。誠如以上所言，統整課程設計的方式可以有許多的樣態，設計時，宜保持彈性，就學生的特質、教師、學校與地區的特色等因素進行多方面的思考後採取最佳的選擇。課程設計實施後，學生學習成效的評估，是未來課程評鑑重要的課題，尤其多元入學管道的實施，如何客觀有效的做好教學評鑑工作，必然是學校教師們即將面臨的另一衝擊與挑戰。

參考書目

中文

林明助 (1998)。美術鑑賞統合教學法對國小學生繪畫風格鑑賞能力影響之實驗研究。未出版之碩士論文。國立臺灣師範大學美術研究所：臺北市。

林曼麗 (2000)。藝術・人文・新契機——視覺藝術教育課程理念之思考。美育，113，71-80。

林麗輝 (2000)。「心靈探索」課程設計。國立臺灣師範大學教學碩士班學期報告。未出版。

胡山寶 (2000)。人文的藝術教學。在民間教育中心、臺北市家長協會、主婦聯盟教育委員會主編，九年一貫課程藝術與人文教育研討會活動手冊（頁32）。臺北市：編者。

教育部編 (1993)。國民小學課程標準。臺北市：編者。

教育部編 (1994)。國民中學課程標準。臺北市：編者。

教育部編 (1998)。國民教育階段九年一貫課程總綱綱要。臺北市：編者。

教育部編 (2000a)。國民教育階段九年一貫課程（第一學習階段）暫行綱要。臺北市：編者。

教育部編 (2000b)。國民教育階段九年一貫課程試辦工作輔導手冊。臺北市：編者。

2-4-3 比較分析各類型創作品之媒材結構、象徵與思想。

3-4-1 暸解各族群的藝術特質，懂得珍惜與尊重地方文化資源。

2-4-6 欣賞音樂史上不同時期的作品，並能描述音樂所表達的情感層面。

1-4-7 以肢體表現或文字編寫共同創作出表演的故事，並表達出不同的情感、思想與創意。

1-4-8 覺察人群間的各種情感特質，透過藝術的手法，選擇核心議題或主題，表現自我的價值觀。

2-4-7 欣賞展演活動或戲劇作品，並能提出自己的美感經驗、價值觀與建設性意見。

2-4-8 尊重與讚美別人的意見與感受，願意將自己的創意配合別人的想法作修正與結合。

3-4-7 融合不同文化的表演藝術，以集體合作的方式，整合成戲劇表演。

3-4-8 整合各種相關的科技與藝文資訊，輔助藝術領域的學習與創作。

有關能力指標，請參閱：藝術與人文領域研修小組（1999，頁21-28）。

陳國樑 (2000)。我畫，故我在！聯考末年，心情畫記。在民間教育中心、臺北市家長協會、主婦聯盟教育委員會主編，九年一貫課程藝術與人文教育研討會活動手冊（頁 28–31）。臺北市：編者。

陳瓊花 (1998a)。試探愛麗克森設計之課程範例：「在世界上我們的地方」之特色與意涵。美育，95，35–44。

陳瓊花譯 (1998b)。美國藝術教育國家標準。臺北市：教育部。

陳瓊花 (1999)。國民教育階段九年一貫視覺藝術課程之探討。在國立臺灣師範大學藝術學院編，藝術與人文之全人教育研討會論文集（頁 127–154）。臺北市：編者。

黃政傑 (1997)。課程設計。臺北：東華。

黃譯瑩 (1998)。課程統整之意義探究與模式建構。國家科學委員會研究會刊：人文及社會科學，8 (4)，616–633。

黃譯瑩 (1999)。九年一貫課程中課程統整相關問題探究。教育研究資訊，7 (5)，60–81。

張素卿 (2000)。「濃情畫意手不住」課程設計。國立臺灣師範大學教學碩士班學期報告。未出版。

趙惠玲 (1989)。美術史與美術批評教學統合教學法對國中生鑑賞能力學習成效之實驗研究。未出版之碩士論文，國立臺灣師範大學美術研究所：臺北市。

周美惠報導（1999 年 4 月 4 日）。陳郁秀：美術、音樂、表演藝術統整教學傷害基礎美育。聯合報。

藝術與人文領域研修小組 (1999)。國民教育九年一貫藝術與人文學習領域課程暫行綱要之研究（教育部委託專案研究報告）。臺北市：教育部。

蘇振明等 (1999)。藝術教育教師手冊——國小美術篇。臺北市：國立臺灣藝術教育館。

外文

Beane, J. A. (1997). *Curriculum integration-designing the core of democratic education*. New York and London: Teachers College Press.

Boston, B. O. (1996). *The arts and the integration of the high school curriculum*. New York: College Entrance Examination Board & The Getty Center for Education in the Arts.

Drake, S. (1993). *Planning integrated curriculum: The call to adventure*. Alexandria, VA: Association for Supervision and Curriculum Development.

Eisner, E. (1994). *Cognitive and curriculum reconsidered*. New York: Teacher College Press.

Efland, A. (1995). The spiral and the lattices: Changes in cognitive learning theory with implications for art education. *Studies in Art Education*, 36 (3), 134–153.

Efland, A. (2000). The city as metaphor for integrated learning in the arts. *Studies in Art Education*, 41 (3), 276–295.

Gay, G. (1985). Curriculum development. In W. R. Husen & T. N. Postlewaite (Eds.). *The international encyclopedia of education* (pp. 1170–1179). Oxford: Pergaman.

Lovano-Kerr, J. et al. (1999). *Faith ringgold's tar beach*. Florida State University.

Linerode, D. (1991). *Let's look at famous artists and their lives*. New Jersey: Modern Learning Press Rosemont.

Jacobs, H. H. (1989). The growing need for interdisciplinary curriculum content. In H. H. Jacobs (Ed.), *Interdisciplinary curriculum: Design and implementation* (pp. 1–11). Alexandria, VA: Association for Supervision and Curriculum Development.

Klein, M. F. (1985). Curriculum design. In W. R. Husen & T. N. Postlewaite (Eds.), *The international encyclopedia of education* (pp. 1163–1170). Oxford: Pergaman.

Krug, D. H. & Cohen-Evron, N. (2000). *Curriculum integration positions and practices in art education*. Reston, VA: The National Art Education Association.

Mittler G. et al. (1999a). *Introducing to art*. New York: Glencoe McGraw-Hill.

Mittler G. et al. (1999b). *Exploring art*. New York: Glencoe McGraw-Hill.

Mittler G. et al. (1999c). *Understanding art*. New York: Glencoe McGraw-Hill.

Ornstein A. C. & Hunkins, F. P. (1988). *Curriculum: Foundation, principle and issues*. NJ: Prentice-Hall.

Parsons, M. (1998). Integrated curriculum and our paradigm of cognition in the arts. *Studies in Art Education*, 39 (2), 103–116.

Perkins, D. N. (1987). Thinking frames: an integrated perspective on teaching cognitive skills. In J. B. Baron & R. J. Sternberg (Eds.), *Teaching thinking skills: Theory and practice* (pp. 41–85). New York: Freeman.

Perkins, D. N. & Salomon, G. (1989). Are cognitive skills context-bound? *Educational Research*, 18 (1), 16–25.

The Getty Center for Education in the Arts (1995). *Art education in action*.

Tyler, R. W. (1949). *Basic principles of curriculum and instruction*. Chicago: The University of Chicago.

（原載《視覺藝術》，2001 年，4 期，頁 97–126）

第六節　大學通識教育之藝術鑑賞課程設計

——以「性別與藝術」為主題之課程設計模式與案例

摘　要

本文以文獻探討及行動研究法，首先研討藝術鑑賞課程設計之相關理論，然後分析教育階段鑑賞課程學生之能力指標，「性別與藝術」課程內涵擬定之範疇，進而提出「性別與藝術」課程設計之模式，並從此一模式發展一大學階段之「性別與藝術」課程案例。

此一課程案例從有關女性藝術家之創作表現與思考、自我認同與成就、以及成長的歷程作為切入點，其中涵蓋視覺藝術、音樂及設計領域國內外具代表性者，以其作品之形式風格及與生平有關的整體社會文化脈絡作為組織課程之主要內涵，並透過協同教學法、教師講解、影帶觀賞及小組討論等策略，規劃教學與評量活動。

最後，就實施的情況作一檢討與修正，並就「性別與藝術」議題未來尚待研發之課程內涵，及教材研發之管理與運用，提出具體的建議，以作為大學通識教育設計藝術鑑賞課程及相關教育決策者之參考。

名詞界定：本文所指之「性別」，涵蓋女性，男性，兩性，雙性或多性等。文內所提「性別與藝術」課程只指在鑑賞的層面，不含創作活動。

關鍵詞：通識教育　藝術鑑賞　性別與藝術　課程設計

一、前　言

常常可以在電視或報章雜誌上看到，以女性為模特兒的瘦身廣告，隨之而起的疑問是：為什麼少以男性為模特兒？當然，也許有些人會認為這是莫須有的疑問，然而這其中實隱涵著根深蒂固的社會文化價值觀，這社會文化價值觀是什麼？女性比男性重要？女性比男性更需減重？當然，少有人會同意如此的說法，相信一般大眾隨此影像所產生的認知與詮釋會是這般的說詞：女人這樣比較漂亮，討「人」喜歡。女性長久以來，已被社會文化價值觀的機制運作成物化的事實，與特定工作的經營者。誠如，

有一位女同學在報告中提到：我在口頭上常用「幫媽媽作家事」這類的說詞，現在才驚覺，原來這樣一個不甚正確的兩性觀念，在我從小到大的家庭生活與教育中，已經不知不覺的成為我的一部分（藍于梅，2001）。

由於女性自覺意識的抬頭，帶來社會大眾對於性別議題的重視、檢視、認識與瞭解，於是一直到 2002 年 6 月 1 日《中國時報》有一則報導，一位國中男性教師公開坦誠自己多年來是同性戀的事實，從隱藏到解放，這是多麼巨大的轉變。

社會的現象是如此，在藝術方面又是如何？

其實，性別 (gender) 的議題在藝術方面的思考約早在 1970 年以後，多數學者認為藝術的發展應以一種更為多元與寬廣的態度去面對藝術的演進，並重新思考藝術的本質與意義。然而，長久以來藝術界歷經現代主義的一元發展，往往以男性為中心決定藝術的價值與發展的方向，女性藝術家的作為少能獲得應有的肯定與發揮，甚至只能侷限於男性藝術家創作中的客體對象（陳品秀譯，1996；謝鴻均譯，2000 等）。因此，性別的議題乃成為後現代藝術表現與藝術史研究的重要議題之一，更是後現代藝術教育所強調的重要課題（Collins & Sandell, 1984; Efland, et al., 1996；王美珠，2000；李美蓉，1999；趙惠玲，2000）。

有關此一議題在藝術教育的研究場域中，顯得相當的貧乏，以師大碩士班美術教育的研究為例，自 1984 年至 2000 年的 46 篇研究論文中，便不曾有關此一議題的研究（陳瓊花、林維佳等，2001）。

在高等教育教學實務方面，本校（國立臺灣師範大學）於 1997 年通過「兩性平權及性侵害防治委員會設置辦法」，並已依辦法策劃相關議題之學術講座，於 89 學年度上下學期開始開設「性別議題講座 (I) 與 (II)」，此講座預期於未來以類似通識或教育學程的方式，進行開設相關的課程。「性別與藝術」即為其中之一的主題，是屬於通識藝術鑑賞課程之性質。

本校通識藝術鑑賞課程修課的學生，涵蓋各類專業教育的學生，未來之發展主要為中等學校之教師，或一般的藝術鑑賞或消費者。

目前，國家教育改革在九年一貫課程的實施要點中，除強調課程的統整性外，並將性別的議題納入為學校課程計畫的必要元素，然而，有關性別與藝術議題的認知與探究，在學術研究或高等教育的教學實務場域中，如前所述，尚屬新興課題，急待開拓，試問倘若現有與未來的師資，以及未來領導國家追求卓越發展的人士，甚至一般的國民，不曾有如此知能與素養的訓練，他們如何能落實、成就、及推展改革的需求？

基於此一體認，作為高等藝術教育工作者之一員，應如何進行此一主題之課程？此課程之內涵與教學之策略應如何規劃？如何檢視、回饋與修正？

因此，本研究試著從兩性平權的觀點，以大學通識藝術鑑賞課程之設計為研究重點，針對不同專業的教育對象，研擬其所需之性別基礎藝術知能來發展課程與教材，以

提升未來或在職中等學校之教師、藝術工作者專業的認知，及未來藝術鑑賞或消費者之藝術與人文的素養，冀期能有助於藝術教育有關性別議題教學理論與實務基礎之建構。

二、鑑賞課程設計之理念

鑑賞是個體對外在現象的反應，包括感性的審美與理性的認知兩方面的運作，是品味與辨識力合一之價值判斷的過程（陳瓊花，1999）。藝術鑑賞涵蓋藝術史、藝術批評、與美學的學科層面，有別於藝術創作，然二者之間相互影響，成就個體整體性的藝術成長。

有關藝術鑑賞課程之設計，必然考慮一般課程組織原則、藝術知識體的探究策略、以及營運教與學活動之教學方法，因此，分別就這三點予以探討。

㈠一般性課程組織原則

1. 垂直組織

依據學者黃政傑之觀點，課程設計不外要能注意二項原則：垂直組織與水平組織的原則。課程的垂直組織，是指對課程因素學習先後次序的安排，其中包括由單純到複雜、由熟悉到不熟悉、由具體到抽象、由整體到部分、由古到今、先決條件的學習優先、概念關聯法、探究關聯的順序、學習者關聯（指不同年齡的發展階段）的順序、利用關聯的順序等原則的運用（黃政傑，1997，頁 294–297），亦即學者 Tyler 所謂的繼續性與順序性課程組織原則之合併。

2. 水平組織

課程的水平組織係指統整性，學者黃政傑認為此項原則的運用，在於提供學習者統整所學的機會，統合學生分割的學習狀態，使學習者得以將所學的概念、原理與原則關聯起來，以增加各領域學習的應用與效率；至於進行課程統整時，大體上有三個原則：⑴知識的統整，⑵學生經驗的統整，⑶社會的統整（黃政傑，1997，頁 292、頁 297–299）。

學者黃譯瑩另提出四大類統整課程的參考模式：⑴學科統整課程 (Subject-with-Subject Integrated Curriculum)，⑵己課統整課程 (Self-with-Subject Integrated Curriculum)，⑶己我統整課程 (Self-with-Self Integrated Curriculum)，及⑷己世統整課程 (Self-with-World Integrated Curriculum)；其中學科統整又可細分為「單科統整課程 (Disciplinary Curriculum)」、「複科統整課程 (Pluridisciplinary Curriculum)」、「多科統整課程 (Multidisciplinary Curriculum)」、「科際統整課程 (Interdisciplinary Curriculum)」，以及「跨

科統整課程 (Transdisciplinary Curriculum)」（黃譯瑩，1999，頁 65–75）。

　　此外，教育部所編印之國民中小學九年一貫課程試辦工作輔導手冊中，則另提出四種課程統整模式：⑴學科知識的統整，⑵概念的統整，⑶經驗的統整，⑷社會的統整（教育部，2000，頁 30–31）。

　　美國學者 Krug 及 Cohen-Evron 更從藝術教育的立場，具體的提出四種課程統整的立場與作法：⑴將藝術作為其他學科的資源 (Using the Arts as Resources for Other Disciplines)，⑵經由藝術擴大課程統整的軸心 (Enlarging Organizing Centers through the Arts)，⑶經由藝術詮釋題材、觀念或主題 (Interpreting Subjects, Ideas, or Themes through the Arts)，⑷瞭解以生活為中心的議題 (Understanding Life-centered Issues) (Krug & Cohen-Evron, 2000, pp. 265–271)。

　　其中，教育部所提之統整模式主要基於學者黃政傑之三大統整原則，其範圍也不離黃譯瑩所主張的統整模式，至於美國學者 Krug 及 Cohen-Evron 所持的⑴，⑵，⑶，及⑷的立場與作法，則依序分別雷同於黃譯瑩的科際，多科，跨科，以及科際、己課、己我、己世的課程統整的看法（陳瓊花，2001，頁 103–105）。

　　綜合以上論點，筆者認為主要可以歸納為兩類的統整方式，⑴以學科為本位之統整，⑵以學習者為本位之統整。其中，以「以學科為本位之統整」涵蓋單科、跨科（應可以包括複科）及科際（應可以包括多科），譬如，視覺藝術中藝術批評與美學之統整，或藝術史與藝術批評之統整，或藝術史、藝術批評、與美學之統整，或藝術創作與鑑賞之統整等即為單科之課程統整（如圖 1）；倘若視覺藝術與音樂結合，或視覺藝術與音樂及表演藝術結合，或視覺藝術與表演藝術及文學等，以某一學科或領域為核心所延伸之兩科或以上之結合即為跨科或複科之課程統整（如圖 2）；倘若以某一主題或事件或問題為中心結組各科（生物、歷史、地理、文學、藝術……等，各科地位等同，並不以某一科或領域為主，即為科際或多科之課程統整（如圖 3）（陳瓊花，2001）。

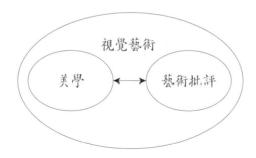

圖 1　單科課程統整

註：視覺藝術內之小圓形可以是二個或三個或四個，代表不同之科目；除圖示之美學與藝術批評之外，另如藝術史或創作等，可再進行不同之組合。

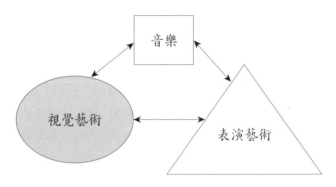

圖 2　跨科或複科之課程統整

註：統整的學科橫跨兩學科或領域或以上者，即視覺藝術（或任何學科）之圓形可以只與代表音樂之方形
　　結合，或與代表表演藝術之三角形結合，或結合這二者，或更多的學科；不同的圖形只作為區別，並
　　無特定的指示作用。

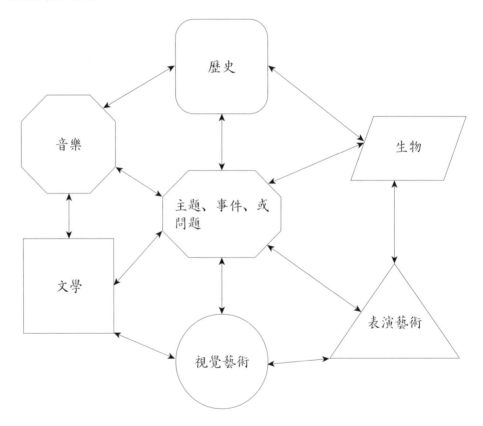

圖 3　科際或多科之課程統整

註：以某一主題或事件或問題為中心結組各科，如生物、歷史、文學、音樂、表演藝術、視覺藝術……等，
　　各科亦可為不同的學習領域如語文、健康與體育、社會、藝術與人文、自然與科技、數學、綜合活動
　　等，此即為科際或多科之課程統整。

至於「以學習者為本位之統整」即從學習者、課程、及大環境之間的關係出發，強調自我瞭解之己我課程統整，強調自我與課程之間關係的己課課程統整，與強調自我、課程以及所處大小世界之己世課程統整。這一部分，涉及學生的經驗、意識、興趣、及能力等的層面，是編選與組織教材的深度與廣度所必須考慮的因素。

㈡藝術知識體的探究策略

藝術鑑賞包含藝術史、藝術批評、或／和美學等藝術學科知識體的內涵，每一學科因各有其特質，在探究的策略便各有其結構上的差異。探究的策略又依對象而有別，專家學者所使用的探究策略，或研究方法，應是初學者或低於專家學者的學習者所預期學習的關鍵能力，因此，專家學者所使用的探究策略往往即形成學術研究的方法學，而初學者或低於專家學者的學習者所使用的探究策略，是學術研究的轉換，往往融入教學法的運用，以協助學習者建構藝術專業的知識體。因此，以下所談之探究策略，即包括學術研究與教育指導層面的思考。

藝術史的內涵是為了充分的瞭解藝術作品，因此，探討並解釋有關創作藝術作品背景的實際問題，以求瞭解藝術作品，同時也試著尋求個人作品與其他作品之間的關係。在研究的方法上，自二十世紀中期以來，以圖像研究 (iconography)、圖像學 (iconology)、社會藝術史 (social art history)、以至末期之新藝術史 (new art history) 為主 (Hauser, 1951; Kleinbauer, 1987; Rees, et al., 1991)。圖像研究：相對於風格，是系統化的研究與確認題材；圖像學是經由廣泛的文化與歷史背景的研究，以解釋媒材；社會藝術史則強調藝術作品與社會和經濟史的相互關係；新藝術史則以更理論的立場，強調對藝術作品的文化背景進行更為廣泛的研究，例如，挑戰固定的解釋，或否認藝術家個人獨一貢獻的解構主義或後結構主義，或如探討記號系統如何產生、並服膺特殊社會的功能的記號學；或如源於女性觀點的女性主義 (feminism) 之論述等。

學者 Chanda 將學術研究的方法轉換運用於教學，提出前圖像研究 (pre-iconographic)、圖像研究的分析 (iconographic analysis)、圖像學 (iconology) 的探究，以及社會藝術史 (social art history) 的探究策略；前圖像研究，讓學生經由個人的想像與經驗辨識畫中的物體、細節與題材；圖像研究的分析，讓學生從文脈、歷史文化背景中確認題材的意義；圖像學的探究，是前二階段的綜合，讓學生經由構圖、主題、意象、故事、寓言，解釋其所表達之哲學觀念；此外，就社會藝術史的探究，另提出三種方法：讓學生探討和思考，1.藝術作品所因以創造的經濟或社會的制度，2.藝術作品所可能說明的文化危機或榮耀，3.藝術家或藝術作品與社會心態或思潮的相互關係等層面 (Chanda, 1998)。

藝術批評與藝術史學之間，在解釋藝術作品的意義時，同樣具有類似的興趣，唯藝術批評的內涵較著重現代或當代藝術的探討，而藝術史則傾向於研究時空距離較為

久遠的文化作品。

藝術批評在研究的方法上，有 Bloom 的六階分類法：1.知識 (knowledge)、2.瞭解 (comprehension)、3.應用 (application)、4.分析 (analysis)、5.綜合 (synthesis)，與 6.評價 (evaluation) (Bloom, 1956)；Feldman 的四階段模式：1.描述 (describe)、2.分析 (analyze)、3.解釋 (interpret)、4.判斷 (judge) (Feldman, 1971)；Broudy 的三步驟美感審視：1.辨識感覺及技術性的性質 (identify sensory and technical properties)、2.分析形式上的原則 (analyze the formal principles)、3.綜合含義 (synthesis-intent) (Broudy, 1972)；以及 Mittler 延伸 Feldman 的四階段模式所提出之兩段八步驟之「藝術批評法」與「藝術史批評法」。「藝術批評法」係從藝術品本身解釋藝術品，「藝術史批評法」則從歷史角度認識藝術品，此兩段再各細分四個步驟，同為 Feldman 所提的四階段 (謝東山，1994)。

學者 Geahigan 質疑前述學術研究方法在實境教學的適用性，而另提出實務性藝術批評的探究策略三步驟：1.藝術作品個人的反應 (personal response to works of art)：鼓勵學生自由的與作品交流互動，討論與質疑；2.學生研究活動 (student research activities)：從對作品的反應中所存有的問題，進行研究探討；3.觀念和技巧的指導 (concept and skill instruction)：最後針對問題相關的專業知識、觀念或技術層面予以指導 (Wolf & Geahigan, 1997; Geahigan, 1998)。

美學所思索者為有關藝術整體與原則性的問題，例如：藝術品是什麼？當藝術創作者從事創作時，他們在作什麼？當回應藝術品時，觀眾在作什麼？藝術的價值與其他價值的關係如何？二十世紀以來，美學的研究有六項主題特別與藝術教育息息相關：1.藝術的觀念，2.藝術的價值，3.後設藝術批評❶，4.藝術界，5.藝術的表現，與 6.審美經驗 (Lankford, 1992, pp. 5–32)。

在教學的探究策略上，有兩種主要的方法：1.為訊息導向 (information-oriented approach)，即認識瞭解美學相關的學說與理論；2.為議題中心 (issue-centered approach)，強調的是學習者的參與思考、質疑、分析、調查與發現，經由一些驗證的歷程試探有關的美學觀念，以及試著從接受與容忍不同觀念的過程中，能夠建立自主自信的決斷能力 (Lankford, 1992, pp. 48–68)。

藝術史、藝術批評、美學在學科內涵及探究的策略上，雖有其知識體結構上的著重點與差異，但基本上都是屬於藝術的學習，所探索的層面是彼此交互重疊的，因此，進行課程設計時不宜過於拘泥與自限，應保持彈性融通的可能性。

㈢教學方法

教學方法指教師教導與學生學習活動的方式或步驟，也是進行課程設計時所必須

❶後設藝術批評 (metacriticism) 是對藝術批評的批判性研究，是一種檢驗涉及批判式探究的過程及判斷。請參閱：Lankford (1992, p. 20)。

思考者，茲列舉較為適合運用於藝術鑑賞教學者如下：

1. 講述或演說法

教師講解或演說是一般所常運用的方式，以講述或演說來傳授課程的內容，此時學生的學習活動主要以聽講與記筆記的方式進行。講述或演說的方式，教師常配合授課內容大綱或視聽媒體來輔助教學，學生的學習較易流於被動。

2. 探究法

以探究為本的教學法是要「將學生的注意集中於問題或未解答的疑問上，並提供兒童頓悟或發現的機會」（歐用生，1996，頁 243）。學者 Bolin 主張「作為一位藝術教育工作者，必須幫助人們瞭解視覺藝術的問題與形成，並使其瞭解我們必須進行本質性的調查，以尋求解答」(Bolin, 1996, p. 10)。Koroscik 則表示，藝術教育者應明智的考量，設計其指導的方法，包括「知識－尋找 (knowledge-seeking)」的策略。知識－尋找的策略是認知的歷程，個人用來建構其新的瞭解並引向新知識的追求 (Koroscik, 1996, p. 9)。

誠如學者 Erickson 的註解，以探究為本的教學理念，就是使用問題來幫助學生學習的理念。經由問題的確定，學生依其本身的經驗以及諮詢知識來尋求解答，和一般只是經由聽講來學習或經由老師單一講解的方式不同，經由探究方法的學習，學生是更能各自掌握觀念與想法。因此，這種教學理念有如下的特點：由學習者自行掌控學習與方向，教師提供比較與綜合的重點，引導對於未知的調查，刺激想像的可能性（Erickson, 1996；陳瓊花，1998a）。

3. 討論法

學者 Gall 和 Gillett 定義討論教學法為一群人為達成教學目標，分派不同角色，經由說、聽和觀察的過程，彼此溝通意見 (Gall, et al., 1981)。依據此定義，常見的類型包括辯論、個案研討、論文發表、腦力激盪和角色扮演等（吳英長，1996，頁 272）。Gall, M. D. 和 Gall, J. P.(1976) 認為討論法具有五點特性：(1)一群人，最好是 6 至 10 人左右，各自扮演不同的角色而彼此影響；(2)聚集在某一特定的時空情境內；(3)依一定的順序（或規則）進行溝通，每個人都能表示自己的見解，並接受別人的挑戰；(4)透過說、聽和觀察等多樣態的過程進行溝通；(5)教學目標在於熟悉教材、改變態度和解決問題（吳英長，1996，頁 272–273）。

使用討論法時，必須評量學生對於所討論問題瞭解的程度，所提供回答的品質，以及參與的程度等；此外，分組時宜考慮學生不同的程度，以異質性分組較易達到同儕相互學習的效果。

4.批判思考法

批判性思考的內涵，可以概括為兩大範疇的評估與判斷：⑴事物間的關係，⑵事物的價值（張玉成，1984）。學者 Ennis 表示批判思考是理性的深思，著眼於判斷何者可信，何者可為 (Ennis, 1985)。國內學者張玉成進一步闡述：當個體對訊息資料（包括言論、問題或事物）內容進行瞭解與評析，進而明智地從事接受或拒絕之抉擇以為行動之準據時，即在運用批判思考（張玉成，1996，頁 299）。

批判性思考教學強調在傳統教學過程中，靈活運用教學技巧或策略，以啟發和培養學生具備評估與判斷事物關係及其價值的能力。

以上所列舉的教學法，於藝術鑑賞課程設計時可彈性的予以融合運用，以臻教學成效。

三、 藝術鑑賞課程學生之能力指標

我國學校教育一般藝術教育課程，從國小、國中、高中訂有課程標準，主要包括美術與音樂的領域，作為學生學習的方向，並據以預期學生成長的能力指標；至大學教育階段則任由各校自行發展。其間，鑑賞課程學生的能力發展，茲就各教育階段探討如下：

㈠大學前各教育階段藝術鑑賞課程學生之能力指標

現行課程標準的內容係就美術與音樂專業知識體所應學習的部分，就教材的綱要類別與內容，作年級階段與程序性的規範。茲就美術及音樂概述如下：

1.美　術

國小部分：教材綱要涵蓋「表現」、「審美」、及「生活實踐」等三大類別，其架構如表 1。

國中部分：教材綱要涵蓋「表現」、「鑑賞」、及「實踐」等三大類別，其中鑑賞教材比例的分配，由 40% 逐年遞增至 60%，其架構如表 2。

高中部分：教材綱要亦涵蓋「表現」、「鑑賞」、及「實踐」等三大類別，其中鑑賞教材比例的分配，亦由 40% 逐年遞增至 60%，其架構如表 3。

表1　現行（1993年教育部發布）國小美勞課程標準教材綱要架構

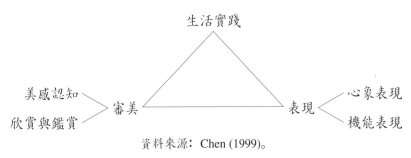

資料來源：Chen (1999)。

表2　現行（1994年教育部發布）國中美術課程標準教材綱要架構

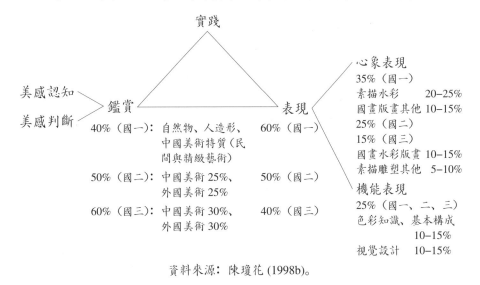

資料來源：陳瓊花 (1998b)。

表3　現行（1995年教育部發布）高中美術課程標準教材綱要架構

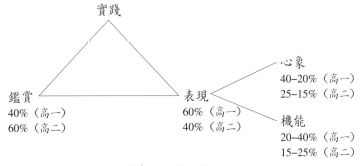

資料來源：陳瓊花 (1998b)。

2. 音　樂

　　國小部分：教材綱要涵蓋「音感」、「認譜」、「演唱」、「演奏」、「創作」及「欣賞」等六大類別，其架構如表4。

　　國中部分：教材綱要涵蓋「樂理」、「基本練習」、「歌曲」、「樂器」、「創作」及「欣賞」等六大類別，其架構如表5。

表4　現行（1993年教育部發布）國小音樂課程標準教材綱要架構

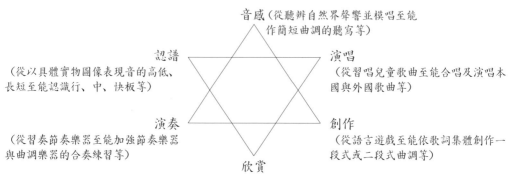

表5　現行（1994年教育部發布）國中音樂課程標準教材綱要架構

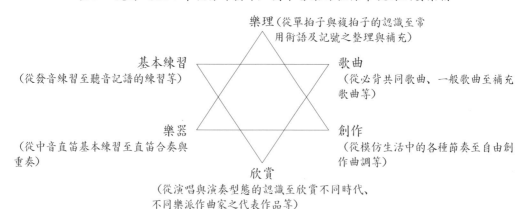

　　高中部分：教材綱要涵蓋「音樂知識」、「基本練習」、「歌曲」、「樂器」、「創作」及「欣賞」等六大類別，其架構如表6。

表 6　現行（1995 年教育部發布）高中音樂課程標準教材綱要架構

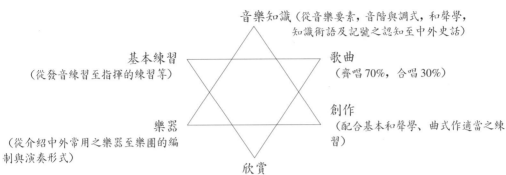

音樂知識（從音樂要素，音階與調式，和聲學，
知識術語及記號之認知至中外史話）

基本練習
（從發音練習至指揮的練習等）

歌曲
（齊唱 70%，合唱 30%）

創作
（配合基本和聲學、曲式作適當之練習）

樂器
（從介紹中外常用之樂器至樂團的編制與演奏形式）

欣賞
（從欣賞各類型聲樂曲及器樂曲至各時代音樂之風格，鄉土及其他民族的音樂）

　　從上述架構，可以明顯的看出，現行美術與音樂課程標準的內容係以專業知識體的建構為主要的思考，從國小至國中規劃各階段的學生所應學習的內容，在教材綱要的類別與內容予以細節的制定，這些類別與內容係環繞著藝術創作與鑑賞的本質，其中，鑑賞領域的教材比例並逐年遞增，國小階段，預期學生能有美感認知與基礎欣賞與鑑賞的能力；國中階段，則預期學生能有美感認知與判斷自然物、人造形、中國美術特質、中外美術的能力；高中階段為延續國中階段的發展，但並未特別細分為美感認知與美感判斷，而在於強調美術批評判斷的能力。

　　至於音樂部分，雖然較為細節，但仍不脫離如上的思考，國小階段之音感與認譜、國中階段之樂理與基本練習、高中階段之音樂知識與基本練習是感覺知覺的辨識，是創作與欣賞的基礎。而國小階段之欣賞，預期學生能具備從分辨聲樂及器樂至管弦樂、國樂合奏，變奏曲及輪旋曲，合唱曲，國劇，歌劇等的能力；國中階段的欣賞，則預期學生能具備從演唱與演奏型態的認識，進而得有欣賞不同時代、不同樂派作曲家之代表作品等的能力；高中階段的欣賞在於增廣學生審美的層面，從各類聲樂與器樂曲以至各時代之音樂風格、鄉土及其他民族的音樂。

　　自 2001 年 9 月之後，前述國民教育（國小、國中）藝術課程將由「藝術與人文」學習領域所取代，是把國民中小學現有的美術課與音樂課統整後，再加上表演藝術（從藝術教育法所得來的名稱）而成，美術在藝術與人文課程中以視覺藝術呈現（亦是從藝術教育法所得來的名稱）。

　　此學習領域課程的內涵係依總綱所訂之十項基本能力：1.瞭解自我與發展潛力，2.欣賞表現與創新，3.生涯規劃與終生學習，4.表達溝通與分享，5.尊重關懷與團隊合作，6.文化學習與國際瞭解，7.規劃組織與實踐，8.主動探索與研究，9.獨立思考與解決問題，10.運用科技與資訊，依此，再發展為三項主題軸之課程目標：1.探索與

創作， 2.審美與思辨， 3.文化與理解，其架構如表 7。

就課程目標而言，「審美與思辨」層面，在使每位學生能透過審美活動，體認各種藝術的價值，珍視藝術文物與作品，提升生活素養；「文化與理解」層面，在使每位學生能瞭解藝術的文化脈絡及其風格，熱忱參與多元文化的藝術活動，擴展藝術的視野，增進彼此的尊重與瞭解（藝術與人文領域研修小組，1999，頁 21–28）。此三項主題軸課程目標再進一步發展國小 1–2 年級、國小 3–4 年級、國小 5–6 年級、以及國中 1–3 年級四階段之分段能力指標，其架構如表 8。

表 7　藝術與人文課程目標架構

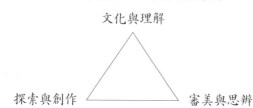

表 8　藝術與人文課程目標與分段能力指標架構

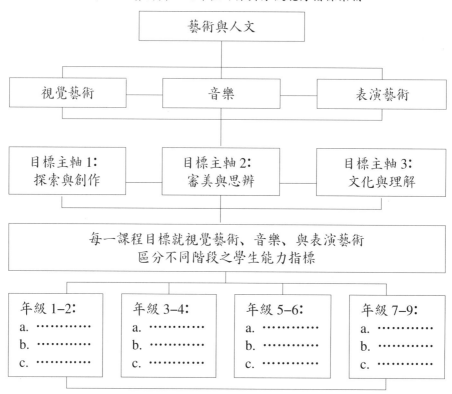

資料來源：Chen (2000)。

㈡大學通識教育藝術鑑賞課程學生之能力指標

「通識教育」的定名是在 1984 年，由於當時臺灣各大學的課程過於專業化，產生知識斷裂、無法統整的現象，所以須要以「通識教育」來整合。自 1984 至 1995 年間，通識教育基本上是在教育部規定的各校共同必修課的架構下運作的，後來經大法官會議解釋，各校可依其特色訂定其共同必修課程，因此，自 1995 年之後，各校開始發展其自身特色的通識課程（劉阿榮，2000）。

通識教育在各校依其教師及相關資源的發展下，主要涵蓋四類的定位與特質：1. 人文主義、人本主義或以人作為終極價值的通識觀，2.重科技理性、實用性的通識觀，3.超越人文主義進而涵蓋宗教向度的通識觀，以及 4.後現代主義、後人本主義的通識觀（尊重自然、女性及其他邊緣弱勢的意見等）（羅曉南，2000）。

本校（國立臺灣師範大學）目前開設有 74 科目之通識課程，從科目的名稱、內容之廣博度及不分年級別的修課彈性而言，是較傾向於後現代主義、後人本主義的通識觀。那麼，在此通識觀之定位下，整體性通識教育學生所應培養的能力究竟應該包括哪些層面？

學者王燦槐認為通識教育的目的，在於培養一個「有教養的人」，意指一個得到整體健全發展的個人（王燦槐，1994）。統整藝術教育及人文素養的「學習」與「教學」課程規劃之研究小組❷，援此觀點，以當代「人」與「環境」之互動的需求為基本考量，擬定通識教育的目標，預期學生能具備如下的能力：

1. 應用資訊的能力
2. 獨立思考的能力
3. 判斷與解決問題的能力
4. 應變的能力
5. 全方位的人格涵養
6. 善盡社會意義的責任觀
7. 宏觀的國際視野

大學通識教育之藝術鑑賞課程的目標，應建立在通識教育的目標基礎之上，因此，統整藝術教育及人文素養的「學習」與「教學」課程規劃之研究小組另依據前述七項基本能力，再發展學生在藝術鑑賞方面宜具備的能力：

1. 運用現代資訊工具，從事藝術相關學習或活動。
2. 思辨及分析藝術相關知能的能力。

❷統整藝術教育及人文素養的「學習」與「教學」課程規劃之研究小組，是教育部科技顧問室「人文社會科學教育改進計畫」補助國立臺灣師範大學進行之專案研究，筆者參與 89 學年度之計畫；文內所提通識教育及鑑賞課程之能力指標引用自 2001 年 1 月 3 日第二次研究整合會議記錄。

3.對多元複雜的藝術相關議題，具有客觀自主判斷和解決能力。

4.能透過藝術的學習，訓練應變能力。

5.進行美感價值與社會行為、人文精神和道德修養的思辨，並瞭解藝術與生活、藝術與文化的相關性。

6.以自我出發，能有負起社會藝術功能的意識。

7.能宏觀地接受許多當代的議題及現象，例如：後現代主義與藝術、女性主義與藝術、生態藝術等課題。

以上所探討，可以瞭解在審美能力的成長方面，大體而言，預期學生從知覺經驗的增加與增廣，促進知覺辨識的敏銳度，提升研判、分析、詮釋與表達藝術與相關訊息的能力，並能建構個人獨到的見解，俾成就全方位人格的發展。

四、「性別與藝術」課程內涵之擬定

有關「性別與藝術」課程內涵的擬定，必須瞭解的是自約 1970 年至今，性別與藝術在研究或思考的取向上有何變化？

性別與藝術之議題係導源於女性主義之兩性平權的思考，依據學者 Alcoff 的說法，有關兩性平權研究的主題，依時間前後發展的重點可以分為解放的 (liberal) 兩性平權、文化的 (cultural) 兩性平權，以及後結構主義的 (post-structuralist) 兩性平權 (Alcoff, 1988)。

解放的兩性平權主義者傾向於區分，在過去與現在社會與機構的體制下，女人的待遇與機會，重行檢視教育上男女的差異，女性藝術家在歷史上的定位，以及在藝術方面女性的刻板浮濫的意象 (Collins & Sandell, 1997, pp. 197–198)。

文化的兩性平權主義者則在於區別男女性文化層面的不同，並批判男性的定義與對女性的詆貶，探討女性所認同的藝術傳統，西方藝術形式的階級化，男性偏見所主導的創造性與獨特性的主張，兩性平權的方法在教學、創作及藝術作品的展現 (Collins & Sandell, 1997, p. 198)。

後結構主義的兩性平權主義者著重在用語與觀點上的解構，女性之間、女性團體之間的區別，分析早期女性主義者的藝術理論與實務之缺失，探討後現代的藝術形式與探究，追尋後現代認識學的意涵，相對於解放與文化的兩性平權的政治性行動主義觀點而言，後結構之兩性平權的觀點是較缺乏政治性而具學術性，致力理論的擴展與建構 (Collins & Sandell, 1997, pp. 198–199)。

如此看來，從女性的自覺、自決、以至性別的平權與擴張，以藝術教育的觀點，性別與藝術之課程內涵應包容女性，男性，兩性，雙性或多性創作者的作為與其相關的思考、以及其間的多項比較等。

　　學者 Ann E. Calgary (1996) 綜合各家的論述後，對於性別藝術課程的內涵提出深刻的剖析，她認為兩性平權的藝術經驗是立基於「自我認同 (identity)」、「過程 (process)」以及「目的 (purpose)」三層面，在進行性別平權藝術課程 (art curriculum for gender equity) 設計時，必須從此三項主要的層面思考教學的內容和策略，而此三者之間的關係是不可分離的，必須以個人或地區性的主題來予以整合 (Calgary, 1996, pp. 155–163)。Calgary 並闡述此三層面中有關的問題、主題與實作面 (Calgary, 1996, p. 159)。

　　「自我認同 (identity)」的層面，是有關於生活與故事，包括師承關係 (mentorship)、角色互換 (role reversals)、保持日記 (journal-keeping)、另外的歷史 (“other” histories)、誰是藝術家 (who is an artist)、特殊的處境 (atypical situations)、自我的再現 (self-representation)、角色與認同 (roles and identities)、能力與才能 (abilities and talents)、強度與奉獻 (intensity and commitment)、家庭，宗教，與故事的陳述 (family, religion, storytelling)、個性與自傳 (personality and autobiography)、自我命名及被歸類的 (self-naming and being labeled)、成就與事業的選擇 (achievements and career choices)、再製，再創，和再連接歷史 (re-make, re-creation and rejoin history)。

　　「過程 (process)」的層面，是有關於啟示與創作，包括教學 (teaching)、日誌 (journals)、慣例 (tradition)、連結 (connection)、合作 (collaborate)、空間與生活 (spaces and lives)、幽默與諷刺 (humor and irony)、情感的品質 (emotional qualities)、藝術家如何工作 (how do artists work)、多元的方法 (pluralistic approaches)、顛覆與技倆 (subversion and trickery)、知覺的發展 (perceptual development)、創作可被接受的藝術 (making art is acceptable)、背離的根本與觀點 (roots and points of departure)、女性認同的媒材，形式，與藝術性的作法 (female-identified materials, forms, artistic practices)。

　　「目的 (purpose)」的層面，是有關於動機與議題，包括藝術客體的功能 (function of art object)、功能與文化認同 (function and cultural identity)、界定：什麼被認為是藝術客體 (defining: What is deemed an art object)、被分類，判斷，與詮釋的是什麼 (what is classified, valued, interpreted)、被排除的是什麼 (what is left out)、階級和類別──標籤 (hierarchies and categories─labeling)、跨文化的活動表現在藝術上 (cross-cultural activity reflected in art)、父母與機制的影響 (parental and institutional influences)、社會的議題──和平與正義，種族歧視，性別歧視，階級歧視 (social issues─peace and justice, racism, sexism, classism)、障礙──內在，外在 (barriers─internal, external)、事業與工作職場 (careers and job markets)、藝術製作的脈絡 (context for art making)、理由：藝術家為何而創作 (why do artist work)、高等藝術和應用藝術 (high art and applied art)、語言：基於女人經驗的意義 (language: meaning based on women’s experience)。

　　Calgary 前述經驗三層面的內涵，誠可以作為性別與藝術課程主題思考的切入點。除此，性別與藝術的課程至少尚須考量當代藝術思潮三方面的基礎認知：㈠藝術

客體的本質，㈡觀者角色，㈢藝術家角色。

㈠藝術客體的本質

藝術的客體常常只是以形式上的特質被解釋與說明，其實它與其之所以存在的脈絡有極為密切的關係，因此，藝術的客體宜納在其之所以存有的整體社會與文化的脈絡下予以解讀。誠如後現代藝術的觀點與特質，藝術乃文化的產物 (art as cultural production)、是時空的流竄 (temporal and spatial flux)、是一種民主化與對相異的關懷 (democratization and a concern for otherness)、是觀念上衝突的接納 (acceptance of conceptual conflict)、是多元的解讀 (multiple readings) (Efland, 1996, pp. 30–35)。

學者 Lauter 說得好：藝術關懷生活，但是藝術或生活都不可能全然的被討論，藝術與文化、藝術與自然之間的界限是可以區別的，但也時常在變動。她進一步指出，網路就像藝術，是脆弱而有彈性的，是內在的相互關聯，但也與外在的世界相連接 (Lauter, 1990)。

㈡觀者角色

依據形式主義的觀點，觀賞者的角色係將藝術客體獨立，只以超然的態度及客觀性的語言來欣賞它。至於兩性平權的藝術理論，鼓勵觀者將藝術納入其脈絡來觀賞，不可只以客體本身的特質來評價，而應考慮其與社會之間內在的互動關係。

㈢藝術家角色

就兩性平權主義者的論點，藝術家不只是受過正式或專業教育的專家而已，藝術家可以是來自於手工藝的傳統技術，或是自我教育所成長者。創作行為本身是藝術家將自我融入對象的一種愛的行為 (Lauter, 1984, p. 221)。

綜合本節所述，性別與藝術課程內涵之擬定，可以考慮三方面：性別角色與作品，性別藝術經驗層面，當代藝術思潮的基礎認知。

㈠性別角色與作品，是指女性，男性，兩性，雙性或多性創作者的作為與其相關的思考、以及其間的多項比較等。

㈡性別藝術經驗層面，包括自我認同的歷程、藝術經驗的過程、與藝術經驗的目的。

㈢當代藝術思潮的基礎認知，包括藝術客體的本質、觀者角色、與藝術家角色。

這三者之間是相互關聯的，譬如，當以性別角色與作品作為課程內容組織的要素時，必然會涉及性別藝術經驗的層面，也多少會討論到當代藝術的基礎認知。因此，課程設計者思考內涵時，可以任由一方面切入，來思考課程內容的要素。

五、「性別與藝術」課程設計之模式

　　課程設計係指課程的組織形式或結構，課程組織則指課程的各種要素或成分被妥善的加以安排，使其力量彼此諧和，以產生最佳的學習效果，若將課程組織的理念或原則運用於課程設計時，實際狀況的描述，或是理想狀況的指引，便是所謂的模式（黃政傑，1997）。

　　「性別與藝術」課程設計時必須顧及學生藝術鑑賞的能力指標、性別與藝術之內涵、及藝術鑑賞課程教學策略，即「策略一能力一內涵」，三者是建構「性別與藝術」課程的主要成分，如圖 4 所示。

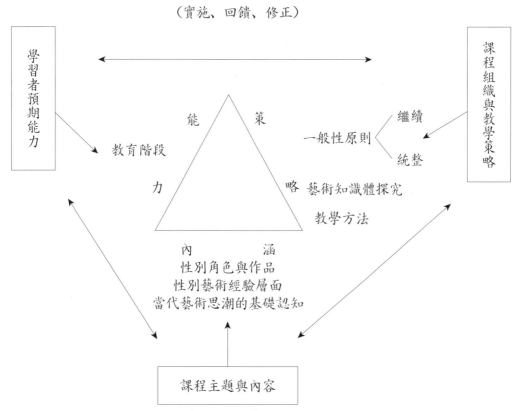

圖 4　性別與藝術課程「策略一能力一內涵」設計模式

　　「策略」的部分，是指課程組織與教學策略。課程組織，在此主要指一般性課程組織原則；教學策略，在此主要指藝術知識體的探究策略及教學的方法。課程之是否得以具體而有效的落實實施，有賴策略的運作。

　　「能力」的部分，涉及學習者的教育階段，從教育理想的層面衡量其所應及所能達到的能力指標，據以考量課程的內涵及所宜採取的課程組織與教學策略。

　　「內涵」的部分，是課程的核心，學習的主題與內容，可以從前所討論的性別角色與作品、性別藝術經驗層面及當代藝術思潮的基礎認知層面，依學生的能力選擇適當的主題與教材，並採取有效的課程組織與教學策略以使課程內容能落實學習。

　　在課程發展的程序上，可因不同的教學情境而有彈性的切入點，由「能力」或「內涵」或「策略」起始，並於之間循環思考規劃，而後課程的實施、回饋與修正之互動運作，可以作為設計「性別與藝術」課程之參考模式。

六、「性別與藝術」課程之案例 ❸

　　依據前提之模式，本研究以一學期 18 週，扣除期中末考試及可能的例假日，真正可以上課約 15 週，以此為設計的時數基礎，另為維持學生探討主題的興趣與學習動機、課程的緊湊性，乃以 5 個主題、每主題延續 3 週的原則安排。

　　經由前述「性別與藝術」內涵的探討，本課程規劃女性藝術家的創作、男性藝術家的創作、男女性藝術家的創作比較、男性藝術家所描述之女性圖像與特質、藝術家詮釋性別關係的議題（諸如異性，同性，雙性，或多性）等 5 個主題。茲先就「女性藝術家的創作」設計一課程案例如下：

㈠教學主題：她如何作？──女性藝術家的生活與故事、創作與成就
㈡教學對象：八十九學年度第二學期國立臺灣師範大學修習大學通識「性別與藝術」課程一班的學生
㈢教學時數：三週、每次上課二小時
㈣課程組織：採用視覺藝術、音樂與設計之科際統整，藝術史、藝術批評、美學等學科知識體之探究策略
㈤教學策略：視覺藝術、音樂、設計類教師協同教學、講述（配合影帶觀賞）、小組討論與發表、學後心得撰寫及課後研究作業等
㈥設計理念：

❸本案例是教育部顧問室 89 學年度「人文社會科學教育改進計畫」統整藝術教育及人文素養的「學習」與「教學」課程規劃之研究的部分，與筆者於學校開授之「性別與藝術」課程相結合（因性別課程是由不同專業的教師合開，89 學年度第 1 學期「性別與藝術」課程只分配有三週、每週二小時的時數），並藉以實驗與評估研究案所規劃者。本案例音樂部分由新竹師院音樂系蘇郁惠教授、設計部分由景文技術學院視覺傳達設計系葉茉俐教授、導論及視覺藝術部分由筆者研發教材、教案，並進行教學。教材相關參考資料請參見附錄。

　　本主題的決定參考兩性平權研究主題之演變、時代別與地區性、藝術家個別的獨特性、以及藝術經驗的歷程（自我認同、過程與目的）。因此，課程設計時，便以當代藝術之基礎認知為導論，其次，就視覺藝術、音樂與設計類各舉國內外藝術家各一之生活與故事、創作與成就，來建構課程內容，並以藝術史研究方法之圖像研究、圖像學，以及社會藝術史的研究，美學議題的思考等，來貫穿各類科教材內容的建構。

　　以往我國藝術鑑賞教學時，傾向教師單向的講授，較欠缺學生共同學習，或以問題探究，培養學生獨立思考與解決問題的能力，因此，本案例視覺藝術部分之教學，設計以學生為中心之小組討論與發表的探究策略：強調學生的個人反應、研究及有關的觀念與技巧的學習，來增強學習與實作評量之教學活動。

(七)能力指標：

1. 運用現代資訊工具，從事藝術相關學習或活動

2. 思辨及分析藝術相關知能的能力

3. 對多元複雜的藝術相關議題，具有客觀自主判斷和解決能力

4. 能透過藝術的學習，訓練應變能力

5. 進行美感價值與社會行為、人文精神和道德修養的思辨，並瞭解藝術與生活、藝術與文化的相關性

6. 以自我出發，能有負起社會藝術功能的意識

7. 能宏觀地接受許多當代的議題及現象，例如：後現代主義與藝術、女性主義與藝術、生態藝術等課題

(八)教學目標（依據能力指標之 2, 3, 4, 5, 及 7）：

1. 認識國內外女性藝術家的生活與故事，自我認同、自決與成長

2. 辨識國內外女性藝術家的創作特質

3. 體會藝術與生活、文化的相關性

4. 增進自我的瞭解、人我的關係、與自我的突破

5. 參與小組討論及發表

(九)課程架構：

表9 「性別與藝術」案例架構

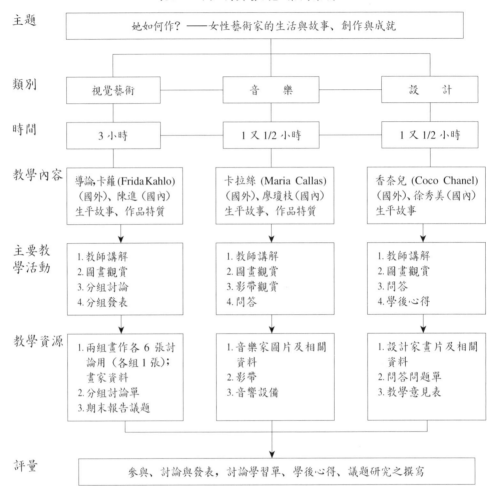

(十)教學流程示例（視覺藝術）

第一週（二小時，2001/4/7）

1. 教師先介紹本課程內容、評量方式、工作分配及相關配合事項（約5分鐘）。

2. 以講解方式進行導論部分教學（約20分鐘）。

3. 開始女畫家卡蘿 (Frida Kahlo) 的教學（約25分鐘）：

先以 Powerpoint 秀出其一作品，但不告知學生基本資料：1944 年的「毀壞的圓柱」(The Broken Column)，希望學生以感覺面對作品，並以小組討論如下問題：

⑴此畫給你／妳什麼感覺？

⑵作者在表達什麼？

4. 小組發表並回收小組討論單（約15分鐘）。

5.繼續女畫家卡蘿 (Frida Kahlo) 的生平與故事、作品特質與成就（約 35 分鐘）。

第二週（一小時，2001/4/18）

1.複習前週課程之主要概念，及說明期末報告參考議題（約 5 分鐘）：

期末報告參考議題（自選一題，A4 打字至少 5 頁不含圖，12 級標楷體）：

(1)自選一位藝術家深入研究其創作特質

(2)男性藝術家表現女性圖像的思考（例舉 1–2 位）

(3)同志藝術家之創作特質探討（例舉 1–2 位）

(4)生活視覺文化中有關女性或男性刻板印象的探討

2.比較二幅畫作：一為陳進於 1986 年 79 歲時以絹及膠彩所繪之「繁榮的中山北路」，其二為臺灣前輩男性畫家林玉山於 1935 年 28 歲時以絹及重彩所繪之「故園追憶」，各組一張，兩幅畫並列之畫片（並未提供前述資料），並依下列問題進行討論（約 10 分鐘）：

(1)你／妳覺得那一幅是女性畫家的作品？

☐ 左　　　　　　　　為什麼？

☐ 右

☐ 兩者皆是

☐ 兩者皆非

(2)我們覺得男女畫家在題材（或主題）的選取會……

☐ 有別，為什麼？

☐ 沒有差異，為什麼？

☐ 不一定，為什麼？

(3)我們覺得男女畫家在表現的技巧（或技術）層面會……

☐ 有別，為什麼？

☐ 沒有差異，為什麼？

☐ 不一定，為什麼？

3.小組發表並收回小組討論單（約 10 分鐘）。

4.開始女畫家陳進的生平與故事、作品特質與成就（約 15 分鐘）。

㈡教學評量

本案例主要之學習評量項目包括參與、小組討論及發表、學後心得撰寫及議題研究等四項，各評量項目依評量標準採 5, 4, 3, 2, 1 五等第給分，以檢測有關之教學目標，茲表述如下：

表 10　教學評量

評　量　項　目	評　量　標　準					檢測教學目標
	5	4	3	2	1	
1. 參與　　　　　　　(10%)	出席情況					5
2. 小組討論及發表 (30%)	投入情況、表達重點及討論單撰寫的品質					1, 2, 3, 5
3. 學後心得　　　　(30%)	撰寫品質及思考課程內容的層面					1, 2, 3, 4
4. 議題研究　　　　(30%)	撰寫品質及思考研究議題的層面					1, 2, 3, 4

七、「性別與藝術」課程案例之評估與修正

　　本課程實施之後評估與修正的主要資料來源為教學意見表❹及課程設計者（即筆者）的反思。

㈠教學意見資料與分析

　　教學意見表主要收集學習者對於「教學內容」、「教材運用」、「教學方法」、及「學習成效」四層面的滿意程度意見，學生依 5，4，3，2，1 五等第給分，各層面的細項內容及量化統計資料呈現如下表：

表 11　教學意見

項　　目	內　　　容		滿意程度
1. 教學內容	1–1	課程內容有組織系統	4.14
	1–2	課程內容結合相關知識	4.19
	1–3	課程內容難易適中	4.14
	1–4	課程內容具特色，不同於一般鑑賞課程	4.27
	1–5	課程內容新穎富啟發性	4.16
2. 教材運用	2–1	採用的教材與課程設計吻合	4.05
	2–2	能舉實例闡述教材	4.35
	2–3	課前教材準備充分	＊ 4.57
	2–4	指定適當的參考資料	◎ 3.60
3. 教學方法	3–1	教師適當運用教學媒體	4.49
	3–2	能掌握課程的重點	4.19
	3–3	引發學生學習動機	3.84

❹此教學意見表為求規劃研究的一致性，是延續採用 88 學年度教育部顧問室「人文社會科學教育改進計畫」統整藝術教育及人文素養的「學習」與「教學」課程規劃之研究案所研發者。

	3-4	掌握課堂氣氛	3.68
	3-5	引發學生參與討論與思考	3.76
4.學習成效	4-1	幫助學生建立本課程之完整概念	3.92
	4-2	幫助學生瞭解本課程之教學目標	3.92
	4-3	引發學生進一步學習的興趣	3.97
	4-4	幫助學生對課程內容充分瞭解並融會貫通	3.89
總　　計			4.26
其他具體意見	1. 教學內容 「除女性藝術家外，希望能介紹男性藝術家」 「獲益良多，也很活潑有趣，我不但能認識一些世界名畫家，歌劇家及設計家，也能體認性別與藝術的影響、差異」 「有沒有比較不那麼 Classic 的藝術?」 「內容蠻多元的可以學到不少東西」 「能從美術，音樂，戲劇各方面來談藝術很完整，很棒」 2. 教材運用 「希望能如上視覺藝術時有討論的機會」 「希望電腦不要當機」 3. 教學方法 「老師們教得頗不賴，又生動」，「可以再活潑一些」 4. 學習成效 「參考資料可以早一點提供」		

註：N=37，滿意程度所列為平均數；＊表最高值，◎表最低值。

從前表可以發現，學生最肯定教師課前教材的準備充分，其次，也極滿意教師能適當的運用教學媒體，此外，最弱的滿意度是有關指定適當的參考書目，次弱的則為課堂氣氛的掌握。除封閉的問題意見外，學生並提供其他具體意見，主要為教材內容面的擴充與小組討論學習活動的增加。整體而言，學生對本課程的滿意度達81.27%（平均值總數÷18項評量內容×20）。

(一)課程設計者之反思

本案例設計係結合本校「性別與藝術」之課程實施，受限於只有三週的時間，因此，在教學活動的設計上，只有視覺藝術的部分提供小組討論、分享想法的機會，其他音樂與設計的部分則以教師講述為主，雖然課程中亦提供問答的機會，但顯然的，學生希望能與同儕有更多交流的機會，因此，本案例可以延展教學的時間，提供學生較多自主學習發展的可能性。

誠如學生的意見，性別與藝術的議題不能只是侷限於女性藝術家的瞭解，本案例

是「性別與藝術」系列主題之一,尚待發展者有男性藝術家的創作、男女性藝術家的創作比較、男性藝術家所描述之女性圖像與特質、藝術家詮釋性別關係的議題(諸如異性,同性,雙性,或多性)等。

本案例之教學結合電腦以 Powerpoint 軟體來呈現教學內容,或因圖片檔案過大,或因圖片與聲音檔的結合,或因電腦容積速度等問題,在課程進行中有當機的現象,雖有他部電腦備用,仍形成教學過程中片斷的空白期,這也是使用電腦輔助教學所常面臨的困境,因此,除電腦之外,宜結合其他媒體輔助教學。

有關提供指定適當的參考資料部分,因係結合教學內容只在每一位藝術家教學之後以電腦呈現出相關資料,並未提供學生書面及更多相關延伸的參考資訊,是未來再實施時,所必須修正與增加者。

八、結論與建議

㈠結　論

本研究由教學者(筆者)對社會現象與學術研究有關「性別與藝術」議題的質疑,從文獻回顧試圖探討與瞭解問題,並從實際教學的需要,研擬課程發展的「策略—內涵—能力」思考模式,並據以發展案例「她如何作?」之課程。

經實施與評估,本案例「她如何作?」之課程具體可行,應可以提供統整課程設計、性別與藝術教學、通識課程及藝術鑑賞課程之參考。

本研究案例女性藝術家的選取僅依研究者之專業判斷,若能徵求更多專家與學習者的篩選,進行效度分析取樣,將更具研究的嚴謹度。

㈡建　議

未來有關此一主題尚可研發之課程,例如:男性藝術家的創作、男女性藝術家的創作比較、男性藝術家所描述之女性圖像與特質、藝術家詮釋性別關係的議題(諸如異性,同性,雙性,或多性)等;此外,藝術探索的層面可擴展至生活、民俗或視覺文化等的思考。在課程統整的部分,亦可以考慮融入表演藝術的學習與思辨,讓學生得有多元智能充分發展的機會。

為延續性發展與流通本案例所研發之教學活動與教材內容(包括書面與 Powerpoint 的製作),宜由教育部建置藝術鑑賞教材研究與發展中心,提供需求者資料之管理、研究與借用等相關資訊服務,使教育工作與研究者得以充分共享或發展國家之教育資源。

參考書目

中文

王美珠 (2000)。掙扎於十九世紀德國傳統婦女角色的女性作曲家芳妮‧亨賽爾 (Fanny Hernsel, 1805–1847)。美育，117，30–39。

王燦槐 (1994)。全方位訓練的通識教育。當代青年，11 月號。

李美蓉 (1999)。藝術主題、媒材、展現方式的性別差異。在國立臺灣師範大學美術系編，五十年來臺灣美術教育之回顧與發展學術研討會論文集（頁 265–287）。臺北：編者。

吳英長 (1996)。討論教學法。載於黃光雄主編，教學理論（頁 270–293）。高雄：復文。

陳品秀譯 (1996)。化名奧林匹亞。臺北：遠流。

陳瓊花 (1998a)。試探愛麗克森設計之課程範例：「在世界上我們的地方」之特色與意涵。美育，95，35–44。

陳瓊花 (1998b)。中學美術課程標準之評議與前瞻。在董王來主編，1998 視覺藝術教育與美勞教育國際學術研討會論文集（頁 339–360）。屏東：國立屏東師範學院。

陳瓊花 (1999)。藝術概論。臺北：三民。

陳瓊花 (2001)。從美術教育的觀點探討課程統整設計之模式與案例。視覺藝術，4，97–126。

陳瓊花、林維佳等 (2001)。1984–2000 年師大美術研究所藝術教育研究論文取向與研究方法之探討。未出版。

教育部編 (1993)。國民小學課程標準。臺北市：編者。

教育部編 (1994)。國民中學課程標準。臺北市：編者。

教育部編 (1995)。高級中學課程標準。臺北市：編者。

教育部編 (2000)。國民教育階段九年一貫課程試辦工作輔導手冊。臺北市：編者。

黃政傑 (1997)。課程設計。臺北：東華。

黃譯瑩 (1999)。九年一貫課程中課程統整相關問題探究。教育研究資訊，7 (5)，60–81。

張玉成 (1984)。教師發問技巧。臺北：心理。

張玉成 (1996)。批判思考教學法。載於黃光雄主編，教學理論（頁 294–319）。高雄：復文。

趙惠玲 (2000)。「她在哪裡?」——尋找美術教育的性別議題。美育，117，40–46。

歐用生 (1996)。探究教學法。載於黃光雄主編，教學理論（頁 240–270）。高雄：復文。

劉阿榮 (2000)。系統化、多元化的通識教育。第九屆全國通識教育教師研習會論文與引言資料。高雄：國立中山大學。

謝東山 (1994)。密勒藝術批評原理與方法。現代美術，56，25–31。

謝鴻均譯 (2000)。游擊女孩西洋藝術史。臺北：遠流。

羅曉南 (2000)。通識教育定位、資源分配、制度與運作。第九屆全國通識教育教師研習會論文與引言資料。高雄：國立中山大學。

藝術與人文領域研修小組 (1999)。國民教育九年一貫藝術與人文學習領域課程暫行綱要之研究（教育部委託專案研究報告）。

藍于梅 (2001)。性別與藝術——讀謝鴻均「我們為什麼要談女性藝術」之心得。未出版。

外文

Alcoff, L. (1988). Cultural feminism versus post-structuralism: The identity crisis in feminist theory. *Signs*, 13 (3), 405–436.

Bloom, B. S. (Ed.) (1956). Taxonomy of educational objectives. *Handbook I, cognitive domain*. New York: McKay.

Bolin, P. E. (1996). We are what we ask. *Art Education*, 49 (5), 10.

Broudy, H. S. (1972). *Enlightened cherishing: An essay on aesthetic education*. Urbana-Champaign, IL: University of Illinois Press.

Calgary, Ann E. (1996). An art curriculum model for gender equity. In G. Collins and R. Sandell (Eds.), *Gender issues in art education: content, contexts, and strategies* (pp. 155–163). Reston, VA: The National Art Education Association.

Chanda, J. (1998). Art history methods: three options for art education practice. *Art Education*, 51 (5), 17–24.

Chen, C. H. (1999). A comparison of national standards for visual arts between the US and Taiwan. Proceeding of InSEA 30th World Congress, Brisbane, Australia.

Chen, C. H. (2000). Art curriculum reform in Taiwan and its implication. Asia-Pacific Art education Conference. Hong Kong Institute of Education, Hong-Kong Heritage Museum.

Collins, G. & Sandell, R. (1984). *Women, art, and education*. Reston, VA: The National Art Education Association.

Collins, G. & Sandell, R. (1997). Feminist research: Themes, issues, and applications in art education. In S. La Pierre & E. Zimmerman (Eds.), *Research methods and methodologies for art education* (pp. 193–222). Reston, VA: The National Art Education Association.

Efland, A. et al., (1996). *Postmodern art education: An approach to curriculum*. Reston, VA: The National Art Education Association.

Ennis, R. H. (1985). Critical thinking and the curriculum. *National Forum*, 65, 28–31.

Erickson, M. (1996). Our place in the world. In Stories of Art (on-line). Retrieved from ArtsEdNet on the World Wide Web: http://www.artsednet.getty.edu

Feldman, E. B. (1971). The critical performance. *Varieties of visual experience* (pp. 466–485). Englewood Cliffs, NJ: Prentice-Hall.

Gall, M. D. & Gall, J. P. (1976). The discussion method. In N. L. Gage (Ed.), *The psychology of teaching methods.* The 75th Yearbook of the National Society for the Study of Education. Chicago: The University of Chicago Press.

Gall, M. D. & Gillett, M. (1981). The discussion method in classroom teaching. *Theory into Practice*, 19 (2), 98–103.

Geahigan, G. (1998). Critical inquiry: Understanding the concept and applying it in the classroom. *Art Education*, 51 (5), 10–16.

Hauser, J. (1951). *The social history of art* (vols. 1–4). New York: Vintage Books.

Kleinbauer, W. E. (Ed.) (1987). *Modern perspectives in western art history.* Toronto: University of Toronto Press.

Koroscik, J. S. (1996). Who ever said studying art would be easy? The growing cognitive demands of understanding works of art in the information age. *Studies in Art Education*, 38 (1), 9.

Krug D. H. & Cohen-Evron, N. (2000). Curriculum integration positions and practices in art education. *Studies in Art Education*, 41 (3), 258–275.

Lankford, E. L. (1992). *Aesthetics: Issues and inquiry.* Reston, VA: The National Art Education Association.

Lauter, E. (1984). *Women as myth makers: Poetry and visual art by twentieth-century women.* Bloomington: Indiana University Press.

Lauter, E. (1990). Reinfranchising art: Feminist interventions in the theory of art. *Hypatia*, 5 (2), 91–106.

Rees, A. L. & Borzello, F. (Eds.) (1991). *The new art history.* London: Camden Press.

Wolf, T. & Geahigan, G. (1997). Teaching personal response to work of art. *Art criticism and education* (pp. 200–224). Champaign, Illinois: University of Illinois press.

（原載《視覺藝術》，2002 年，5 期，頁 27–70）

附　錄

「性別與藝術」課程案例教材相關參考資料

音樂部分

教材相關參考資料如下：

⑴廖瓊枝參考書目：

劉秀庭總編輯 (1995)。臺灣第一苦旦：廖瓊枝專輯。臺北：臺北縣文化中心。

紀慧玲 (1999)。廖瓊枝：凍水牡丹。臺北：時報。

⑵視聽資料：

陳篤正 (1999)。臺灣鄉土藝術——歌仔戲篇。臺北：國立臺灣藝術教育館。

許常惠 (1996)。歌仔戲的音樂。臺北：師大音樂系。

廖瓊枝 (1999)。廖瓊枝歌子戲專輯一——薛平貴回窯。臺北：望月。

⑶瑪麗亞‧卡拉絲 (Maria Callas) 參考書目：

Stassinopolous 著，施寄青譯 (1992)。卡拉絲的愛恨之歌。臺北：大呂。

⑷視聽資料：

a. 歌劇女神　瑪麗亞‧卡拉絲——遺世 20 週年影音傳奇人生寫照

導演：東尼‧帕瑪 (Tony Palmer)

製作：吉兒‧馬曉 (Jill Marshall)

出版：福茂唱片

b. 瑪麗亞‧卡拉絲——科芬園演唱會　福茂唱片 （尚未出版）

⑸網路：

www.tardis.ed.ac.uk/~type40/callas

www.callasexpo.com

設計部分

教材相關參考資料如下：

⑴ Wallach, Janet 著，林說俐譯 (1999)。香奈兒：火與冰的女人。臺北：大塊文化。

⑵ Madsen, Axel 著，陳秀娟譯 (1998)。香奈兒——特立獨行的服裝設計女王。臺北：月旦。

⑶ Zilkowski, Katharina 著，張育如譯 (2001)。可可香奈兒。臺北：高寶國際。

視覺藝術部分

教材相關參考資料如下：

⑴ Broude, N. & Garrard, M. D. (Eds.) (1982). *Feminism and art history*. New York: Harper & Row.

⑵ Heller, N. G. (1987). *Women artists*. New York: Abbeville Press.

⑶ Nocblin, L. (1989). *Women, art, and power and other essays*. London: Thames and Hudson.

⑷ Smith, Edward L. (1993). *Latin American art of the 20th century*. London: Thames and Hudso.

⑸ Drugker, Malka 著，黃秀慧譯 (1998)。女畫家卡蘿傳奇。臺北：方智。

⑹石守謙 (1992)。臺灣美術全集 2——陳進。臺北：藝術家。

⑺陳瓊花 (1999)。藝術概論。臺北：三民。

導論及視覺藝術部分教材大綱如下：

（有關音樂與設計部分之教材大綱，因係循視覺藝術之大綱架構進行規劃，本文略）

導論

⑴導入：

以出生於紐約的紐瓦克女性藝術家古魯格 (1954) 瑪沙的系列作品：1981 年「你的舒適是我的沉默 (Your comfort is my silence)」、1987 年「我購故我在 (I shop therefore I am)」、及 1989 年「妳的身體是戰場 (Your body is a battlement)」導入。

⑵有關兩性平權研究的主題，依時間前後發展的重點

(3)二十世紀的繪畫特質與美學思考

(4)現代與後現代的議題

(5)現代與後現代的藝術特質

(6)藝術創造的特質與過程

(7)性別與藝術之探討主題

(8)性別與藝術之學習目標

國外女性藝術家芙麗達‧卡蘿 (Frida Kahlo, 1907–1954)

(1)前言

(2)畫家生平——血緣、童年、教育、車禍與藝術養成教育

(3)畫家生平——愛情、婚姻與成長

(4)繪畫題材——自畫像、靜物畫

(5)作品特徵與風格

國內女性藝術家陳進 (1907–1999)

(1)前言

(2)畫家生平——童年、求學與專業養成教育

(3)畫家生平——愛情、婚姻與成長

(4)繪畫題材——人物畫、花卉畫、與社會及自然景致

(5)影響創作的面向

(6)作品特徵與風格

第七節 「藝術與人文」學習領域課程綱要與視覺藝術教材之選取

前 言

先是臺灣大學心理系教授黃光國於七月二十日結合百餘教授、學者連署發布「終結教改亂象、追求優資教育」萬言書，其中直批九年一貫課程與多元入學方案等教改政策的錯誤（請參閱中央通訊社 2003 年 7 月 22 日新聞）；接著以臺灣師大為首的師範體系，以罕見的態勢，站出來為教改發聲，檢驗九年一貫，十二年國教等政策，並提出教改報告書，為政策把脈（請參閱 2003 年 9 月 7 日民視新聞）；然後，《天下雜誌》則對全國家長進行教改意見調查，半數以上家長不支持現行教改，七成二家長主張應先解決九年一貫的問題，而非推出十二年國教（請參閱雅虎國際資訊 2003 年 10 月 12 日新聞）等等，諸多的意見，此起彼落，教育改革的腳步一路走來，真是既顛又簸。作為教育工作群的一分子，總希望能為國家教育政策的推展盡一些心力。因此，乃針對眾所質疑者：在九年一貫政策中只提出學習能力指標，並未訂出統一課程綱要，規範各教育階段所要教的內容，於是造成教學的困難與教科書市場嚴重之百家爭鳴（譬如，韓國棟、林志成，2003 等）之議題，進行探究，希望能有助於改革浪潮中藝術教學之進行。

本文以文獻與理論之內容分析法，首先檢視藝術與人文學習領域課程綱要之整體架構，繼而釐清課程目標之關鍵學習、分段能力指標之結構與發展重點，然後說明分段能力指標與視覺藝術教材的關係，最後，提出教材選取之四項原則。因此，內文論述之先後大要為：課程綱要之整體架構、課程目標與分段能力指標之結構、分段能力指標與視覺藝術教材之關係，以及視覺藝術教材之選取原則。所提拙見，冀望能有助於課程設計者及教師自編教材時之思考。

關鍵詞：藝術與人文　視覺藝術　分段能力指標　藝術教材　教材選取

課程綱要之整體架構

依據教育部中華民國 92 年 1 月 15 日公布之「國民中小學九年一貫『藝術與人文』學習領域課程綱要」，其內容包括㈠基本理念、㈡課程目標、㈢分段能力指標、㈣分段能力指標與十大基本能力之關係、㈤實施要點等要項；而實施要點則分別就「課程設計」、「教材編選」、「教學設計」、「教學方法」，以及「教學評量」等實務的運作，提出參考原則。其中視覺藝術、音樂與表演藝術的學習是以三門學科共通之「探索與表現」、「審美與理解」，以及「實踐與應用」為核心，然後再依教育階段區分各分段能力指標，各分段能力指標並不彰顯各學科專業性學習的能力，其整體架構如圖 1。

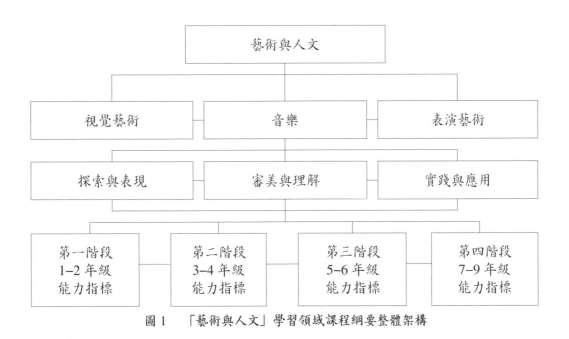

圖 1　「藝術與人文」學習領域課程綱要整體架構

若以 Drake (1993) 所提之三種課程統整模式：多元學科 (multidisciplinary)、科際 (interdisciplinary)，以及超越學科 (trans-disciplinary) 的論點，進行分析此課程綱要之統整方式，可以發現統整此三門學科者非僅為科際學科統整之一般性技能實踐與應用的學習，而且是包含多元學科模式中藝術學科所獨具之創作與鑑賞面向的學習，亦即「探索與表現」、「審美與理解」，以及「實踐與應用」三者共為統整的核心。此外，在這些核心學習下之分段能力指標，並未區分視覺藝術、音樂與表演藝術的能力，如此的方

式是較傾向於科際疆界模糊之科際統整的模式。因此，整體而言，「藝術與人文」學習領域課程綱要的內容，是較屬於介於多元學科與科際統整模式之間的曖昧論述，換言之，即經由學科及一種探究的視野，兼顧藝術學科及一般性技能的學習，而此三面向之「探索與表現」、「審美與理解」，以及「實踐與應用」，就成為「藝術與人文」學習領域課程的目標。

課程目標與分段能力指標之結構

分段能力指標之結構，基本上，是奠基於三面向的課程目標，其敘述如下（教育部，2003）：

一、探索與表現

使每位學生能自我探索，覺知環境與個人的關係，運用媒材與形式，從事藝術表現，以豐富生活與心靈。

二、審美與理解

使每位學生能透過審美及文化活動，體認各種藝術價值、風格及其文化脈絡，珍視藝術文物與作品，並熱忱參與多元文化的藝術活動。

三、實踐與應用

使每位學生能瞭解藝術與生活的關聯，透過藝術活動增強對環境的知覺；認識藝術行業，擴展藝術的視野，尊重與瞭解藝術創作，並能身體力行，實踐於生活中。

從這些目標的陳述，我們不難理出學習的關鍵，在「探索與表現」主要是能運用媒材與形式，從事藝術表現；在「審美與理解」主要是能體認各種藝術價值、風格及其文化脈絡；在「實踐與應用」能瞭解藝術與生活的關聯，認識藝術行業，能身體力行，實踐於生活中。顯然的，這三面向的目標所預期培育的是，學生能成為創作者、鑑賞者，以及藝術生活的實踐者。茲將此目標圖示如圖 2。

依此課程目標的關鍵學習與分段能力指標，筆者整理各階段的發展重點如表 1。

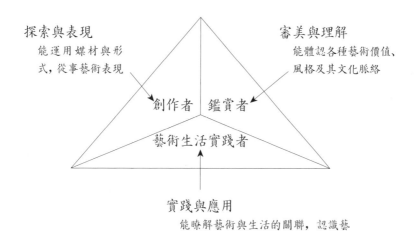

圖2 「藝術與人文」學習領域課程目標結構

表1 課程目標的關鍵學習、分段能力指標與各階段的發展重點

階段別 課程目標 關鍵學習	第一階段	第二階段	第三階段	第四階段
探索與表現: 能運用媒材與形式,從事藝術表現	*想像力與樂趣 *形式表達 *工具使用	*創作的效果與差異 *想像與創作力 *創造自己的符號語彙 *協同合作	*不同的創作方式表達 *構思主題與內容/慎選媒體與技法 *集體創作/協同合作 *結合科技	*創作與社會文化的關係 *普遍性情感的特質 *關懷社會與自然環境的主題 *獨特性 *傳統與非傳統風格的差異 *結合科技 *生活應用
審美與理解: 能體認各種藝術價值、風格及其文化脈絡	*各種物體與作品的接觸 *各種影像的美感與表達 *社區藝術活動與生活的關係 *生活與不同族群的創作	*自然/人造物/藝術品的差異 *同儕作品 *社區/家鄉的藝術文化 *生活藝文資訊	*分析/描述/討論/判斷的方式 *自然/人造物/藝術品的特徵 *個人審美見解的建立 *不同文化的特色與背景	*自然/人造物/藝術品的美感與文化特質 *各種藝術作品的內容、形式與媒體特性 *古典/當代/精緻/大眾藝術的風格與價值觀 *科技藝文資訊
實踐與應用: 能瞭解藝術與生活的關聯,認識藝術行業,能身體力行,實踐於生	*從創作感受自己/別人和自然/環境的關聯 *觀賞的秩序與態度	*生活藝術的方式 *美化生活環境與心靈 *本國藝術	*正確的審美觀與態度 *科技等方法蒐集與整理藝術資訊	*生活藝術表現與鑑賞的興趣與習慣 *團隊的工作概念與態度

| 活中 | ＊美化自己及有關的生活空間 | ＊觀賞的禮貌與態度 | ＊美化或改造生活空間
＊收藏藝術小品 | ＊擇取適性的藝術活動持續學習 |

　　從表 1，在「探索與表現」分段能力指標的重點，是從基礎的創作表現起始，漸次於創作的媒材更多元，科技的應用以及集體創作的練習，以至於創作的面向更為豐富，社會與文化脈絡的深入等；在「審美與理解」是從初步的接觸，審美經驗的嘗試，漸次於同儕、社區與家鄉的藝術享有，以至於個人審美觀的建立，運用科技並深入剖析各類藝術文化的特質等；在「實踐與應用」則是從創作感受自身與周遭的關係，觀賞的秩序與態度，美化空間，漸次於生活藝術方式的擇取，運用科技蒐尋藝術資訊，藝術收藏習慣的培養，以至於團隊工作概念與態度的養成，適性藝術活動的擇取，並持續的學習等。

分段能力指標與視覺藝術教材之關係

　　教材是各學科的內容，教學時所用的材料（孫邦正，1985，頁 193），也就是指實質的教學內容（林玉体，1984，頁 3），其中包括知識、技能、習慣、態度、理想、興趣、情操，乃至於欣賞力等（方炳林，1992，頁 247）。藝術教材在藝術與人文的學習領域中包含了視覺藝術、音樂以及表演藝術方面的教材。在視覺藝術方面的教材，乃是指教師從事視覺藝術教學時所用的材料，若依方炳林 (1992) 的見解，其中包括視覺藝術方面的知識、技能、習慣、態度、理想、興趣、情操，乃至於欣賞力等。

　　此次課程修訂，以能力指標取代舊有課程標準中之教材綱要，未列有如舊有課程標準中各階段教材綱要的陳述，譬如，在國中階段：教材綱要涵蓋「表現」、「鑑賞」，及「實踐」等三大類別，其中並且細訂表現與鑑賞的教材與比例的分配，其架構如圖 3（陳瓊花，1998）。

　　目前，國家課程標準改為課程綱要，在架構與撰述的寫法上迥異於前，因此，自編教材的第一線教學工作者或開發教科書的課程設計者，難免頓失依憑，無所適從。若依前所提出的視覺藝術教材意涵，則分段能力指標的發展重點應是教材的指引，有關教材之選取應與各階段的能力指標環環相扣，甚至於各分段能力指標的發展重點，也可以成為各階段教材的範疇。譬如，在「審美與理解」課程目標之第四階段的能力指標發展重點：「各種藝術作品的內容、形式與媒體的特性」，便可以作為是第四階段（也就是國中階段）的教材重點，若再進一步演化，在視覺藝術的部分便是：「各種視覺藝術作品的內容、形式與媒體的特性」，其中各種視覺藝術即可以以各地區之藝術與

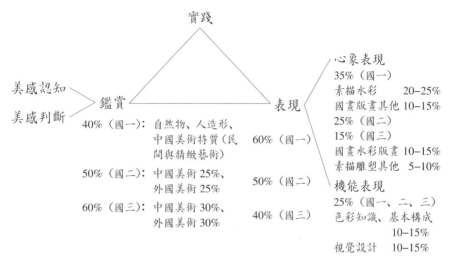

圖 3　　1994 年教育部公布國中美術課程標準教材綱要架構

資料來源：陳瓊花 (1998)。

人文的作品作為教學資源，而各地區是概括本土與全球性的層面，從學習各地區的特殊點來瞭解普遍性的特徵。

但是，在課程綱要中，並未特別述及此分段能力指標與藝術教材，甚至於視覺藝術教材之間的重要關聯性，只是在課程綱要第五項「實施要點」之 2.教材的編選中之⑴教材內容與範圍中，有特別談到教材選取的範疇：「藝術與人文領域教材應涵蓋視覺藝術、音樂、表演藝術與其他綜合形式藝術等的鑑賞與創作，及其與歷史、文化的關係；評價、反思與價值觀的建立；實踐和應用生活藝術；以及聯絡其他學科等範疇」。此外，有關視覺藝術之技能為：包含媒體、技術與過程的瞭解與應用；造形要素、構成功能的使用知識等範疇（教育部，2003）。

很明顯的，這「教材內容與範圍」以及「視覺藝術技能範疇」的陳述，或因概要原則的掌握，是較無法具體呈現課程目標與分段能力指標的內涵，譬如，在分段能力指標「審美與理解」第一階段的發展重點，談到「生活與不同族群的藝術創作」，反應當代多元文化的觀點，而在實施要點之教材的編選中，則未能予以強調，反而以上所討論分段能力指標之發展重點，可以較為具體的轉化為各類藝術在各階段所必須掌握之教材範疇。

視覺藝術教材之選取原則

至此，筆者試著提出四點選取教材之原則，以供課程設計者及教師自編教材時之

參考。這四點的選取原則是建立在一個基本的藝術教育理念：藝術如同其他的學科，必須經由學習、經驗的累積，而逐步的成長。誠如學者 Efland 和 Eisner 所倡言，藝術教育提供學生充分發揮想像力的機會，培育其得有創造抒情表意與挑戰無限可能之能力 (Efland, 2003; Eisner, 2003)。秉此理念，四點選取原則分別為掌握：課程綱要之分段能力指標重點、視覺藝術學科學習之基本面向、各地區的藝術與人文特質，以及視覺藝術詞彙。若能顧及此四層面，課程內容的基礎應可較為穩紮，試圖示如圖 4。

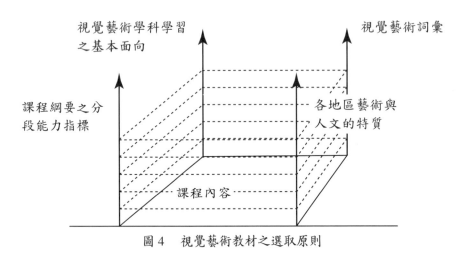

圖 4　視覺藝術教材之選取原則

茲分別說明如下：

一、掌握課程綱要之分段能力指標重點

藝術課程最基本且首要的要素之一，是確認學生應該學習的是什麼 (Dunn, 1995, p. 15)。誠如之前所剖析，分段能力指標是國家所規劃在國民教育階段學生所應學習而達到者，其重點可以具體轉化為教材選取的範疇。譬如，「探索與表現」之視覺藝術教材重點為「創作與社會文化的關係」、「普遍性情感的特質」、「關懷社會與自然環境的主題」、「獨特性的表現」、「傳統與非傳統風格的差異」、「結合科技」，以及「生活應用的創作」；「審美與理解」之視覺藝術教材重點為「自然／人造物／藝術品的美感與文化特質」、「各種藝術作品的內容、形式與媒體特性」、「古典／當代／精緻／大眾藝術的風格與價值觀」，以及「科技藝文資訊」；在「實踐與應用」之視覺藝術教材重點為「生活藝術表現與鑑賞的興趣與習慣」、「團隊的工作概念與態度」，以及「擇取適性的藝術活動、持續學習」。必須強調的是，此三面向之課程綱要分段能力指標重點，彼此之間應相互聯繫與統整運用，不必是各自分立。舉例來說，以電腦繪圖設計製作班上刊物之封面與內容等，便是統整運用「探索與表現」之「結合科技」與「實踐與應用」

之「生活藝術表現與鑑賞的興趣與習慣」等教材的重點。

二、掌握視覺藝術學科學習之基本面向

依據學科本位藝術教育（Discipline-Based Art Education，簡稱 DBAE，Clark, Day & Greer, 1987）的理論，視覺藝術為一重要而有價值的學科，必須經由美學、藝術史、藝術批評與製作等學科的訓練，有程序的來教學。惟每一學科因各有其特質，在探究的策略便各有其結構上的差異（陳瓊花，2002）。掌握視覺藝術學科學習之基本面向，有助於學生習得並發展探究視覺文化之關鍵能力。

美學所思索者為有關藝術整體與原則性的問題，例如：藝術品是什麼？當藝術創作者從事創作時，他們在作什麼？當回應藝術品時，觀眾在作什麼？藝術的價值與其他價值的關係如何？二十世紀以來，美學的研究有六項主題特別與藝術教育息息相關：1.藝術的觀念，2.藝術的價值，3.後設藝術批評❶，4.藝術界，5.藝術的表現，與 6.審美經驗 (Lankford, 1992, pp. 5–32)。在探究的策略上，有兩種主要的方法：1. 為訊息導向 (information-oriented approach)，即認識瞭解美學相關的學說與理論；2. 為議題中心 (issue-centered approach)，強調的是學習者的參與思考、質疑、分析、調查與發現，經由一些驗證的歷程試探有關的美學觀念，以及試著從接受與容忍不同觀念的過程中，能夠建立自主自信的決斷能力 (Lankford, 1992, pp. 48–68)。

藝術史的內涵是為了充分的瞭解藝術作品，因此，探討並解釋有關創作藝術作品背景的實際問題，以求瞭解藝術作品，同時也試著尋求個人作品與其他作品之間的關係。學者 Chanda (1998) 將自二十世紀中期以來，以圖像研究 (iconography)、圖像學 (iconology)、社會藝術史 (social art history)，以至末期之新藝術史 (new art history)❷ 的學術研究的方法轉換運用於教學，提出前圖像研究 (pre-iconographic)、圖像研究的分析 (iconographic analysis)、圖像學 (iconology) 的探究，以及社會藝術史 (social art history) 的探究策略；前圖像研究，讓學生經由個人的想像與經驗辨識畫中的物體、細節與題材；圖像研究的分析，讓學生從文脈、歷史文化背景中確認題材的意義；圖像學的探究，是前二階段的綜合，讓學生經由構圖、主題、意象、故事、寓言，解釋其所表

❶ 後設藝術批評 (metacriticism) 是對藝術批評的批判性研究，是一種檢驗涉及批判式探究的過程及判斷。請參閱：Lankford (1992, p. 20)。

❷ 圖像研究：相對於風格，是系統化的研究與確認題材；圖像學是經由廣泛的文化與歷史背景的研究，以解釋媒材；社會藝術史則強調藝術作品與社會和經濟史的相互關係；新藝術史則以更理論的立場，強調對藝術作品的文化背景進行更為廣泛的研究，例如，挑戰固定的解釋，或否認藝術家個人獨一貢獻的解構主義或後結構主義，或如探討記號系統如何產生、並服膺特殊社會的功能的記號學；或如源於女性觀點的女性主義 (feminism) 之論述等（以上請參閱：Hauser, 1951; Kleinbauer, 1987; Rees, et al., 1991）。

達之哲學觀念；此外，就社會藝術史的探究，另提出三種方法，讓學生探討和思考：1. 藝術作品所因以創造的經濟或社會的制度，2. 藝術作品所可能說明的文化危機或榮耀，3. 藝術家或藝術作品與社會心態或思潮的相互關係等層面 (Chanda, 1998；陳瓊花，2002)。

藝術批評與藝術史學習之間，在解釋藝術作品的意義時，是極為類似的，唯藝術批評的內涵較著重現代或當代藝術的探討，而美術史則傾向於研究時空距離較為久遠的文化作品。在探究的方法上，有 Bloom 的六階分類法：1. 知識 (knowledge)、2. 瞭解 (comprehension)、3. 應用 (application)、4. 分析 (analysis)、5. 綜合 (synthesis) 與 6. 評價 (evaluation) (Bloom, 1956)；Feldman 的四階段模式：1. 描述 (describe)、2. 分析 (analyze)、3. 解釋 (interpret)、4. 判斷 (judge) (Feldman, 1971)；Broudy 的三步驟美感審視：1. 辨識感覺及技術性的性質 (identify sensory and technical properties)、2. 分析形式上的原則 (analyze the formal principles)、3. 綜合含義 (synthesis-intent) (Broudy, 1972)；以及 Mittler 延伸 Feldman 的四階段模式所提出之兩段八步驟之「藝術批評法」與「藝術史批評法」。「藝術批評法」係從藝術品本身解釋藝術品，「藝術史批評法」則從歷史角度認識藝術品，此兩段再各細分四個步驟，同為 Feldman 所提的四階段（謝東山，1994）。學者 Geahigan 另提出實務性藝術批評的探究策略三步驟：1. 藝術作品個人的反應：鼓勵學生自由的與作品交流互動，討論與質疑；2. 學生研究活動：從對作品的反應中所存有的問題，進行研究探討；3. 觀念和技巧的指導：最後針對問題相關的專業知識、觀念或技術層面予以指導 (Wolf & Geahigan, 1997; Geahigan, 1998)。

藝術製作是有關於將觀察、想法、情感、和其他的經驗，經由技術、思考和想像應用工具和技術，處理媒介以創作藝術作品的反應過程 (Dobbs, 1998, p. 27)。這種經驗的過程和結果，涉及人的心智、意識和想像的運作，素材的瞭解以及技法的練習與運用等，以溝通觀念、貢獻知識、或探索未知等。

藝術史、藝術批評、美學、和藝術製作的學科內涵及探究的策略，是學習視覺藝術的重要關鍵與基本面向，是提供探索藝術與人生的鑰匙。其中美學、藝術史與藝術批評的意涵相通於我國課程目標中所提之「審美與理解」，或教改之前課程標準所使用的「鑑賞」，而藝術製作則是有關於「探索與表現」，或之前所謂的「表現」。此四層面的內涵與探究策略，雖有其知識結構上的著重點與差異，但所探索的層面是彼此交互重疊的，因此，應相互融通運用 (Efland, 1995)。

三、掌握各地區的藝術與人文特質

在當前數位與全球化的時代，視覺藝術的教材應是存在於廣大的一般產品與文化產品之中，除精緻藝術作品之外，生活中的點滴實踐或活動，因時、因地、因人，所

衍生不同的意義與象徵，均可以是視覺藝術教材的範疇（陳瓊花，2003）。譬如，國內外自然與社區的環境、國內外傳統與當代的文化活動、特殊族群與一般人們的生活實踐、學校的文化與生活、學生的文化與生活、以及各類藝術的作品等等。甚至於有關社會環境之當代議題，譬如，性別、生命、環保與多元文化等的檢視。

　　藝術界中所認定的藝術作品，有其豐富的涵藏與思考，日常生活中所存有各類視覺化的生活實踐，具備了真摯的人生意義；生活實踐與藝術所交織的人文意涵是視覺藝術教育無盡的資源（陳瓊花，2003）。藉由各地區藝術與人文特質的教學，學生得以擁有語言之外表達與溝通的能力，得以具體感受到其與周遭關係的存在，以及此關係的意義與價值。

四、掌握視覺藝術詞彙

　　視覺藝術的詞彙與藝術和文化的實踐有關，是一種技術，或客體的名稱、屬性，也是其存在的脈絡，是人的思考之建構，來描述有關現象存在的特質。譬如，形式、抽象、寫實、超現實、內容、風格、脈絡、交趾陶、次文化、裝置等等，即是視覺藝術的詞彙。視覺藝術詞彙的學習，是有關於認知的，有助於培養學生以適切的口語與撰述，來表達其自省或對外界評鑑與賞析的思考。

　　以上所談，視覺藝術教材的選取原則，掌握課程綱要之分段能力指標重點、視覺藝術學科學習之基本面向、各地區的藝術與人文特質，以及視覺藝術詞彙等四層面，彼此之間是相互關聯與交錯影響。

結　語

　　教材的選取，是教師希望藉之與學生能有充分的對話，以進行有效的教與學。不論是以前就存有的，或是當代性的考量，從教育的立場，主要是要幫助學習者能發展、建構其自主性的感覺、認知、價值觀與判斷的能力。然而，藝術教育的實際場域，常隨著地區、時間、學校的文化、學生的社會與文化背景、學生的性向與性別差異等等因素的影響，而有許多的變化，因此，視覺藝術教材的選取原則，必然隨著使用者的需求而增減，或隨之彈性調整輕重點。

　　這些原則的提出，是筆者個人教學與研究的經驗與心得的分享，在此不免野人獻曝，期望能與思索此一議題的教師與課程設計者，共同建構視覺藝術教育專業與自主的氛圍，使視覺藝術教育工作者能優遊於教學與有關的研究工作，不必陷入於如 2002 年 11 月 16 日《聯合報》第 15 版民意論壇的一則漫畫所描述的困境：畫面上呈現一位

美術老師手裡拿著調色盤，同時敲打著鋼琴鍵盤，下半身則打拍子舞動著；畫面外的文脈由一群在座的學生戲說（寫）著：「想不到美勞老師又會教音樂又會教表演。」

參考書目

中文

方炳林 (1992)。普通教學法。臺北：三民。

林玉体 (1984)。教育概論。臺北：東華。

孫邦正 (1985)。教育概論。臺北：臺灣商務。

教育部編 (2003)。國民中小學九年一貫「藝術與人文」學習領域課程綱要。臺北市：編者。

陳瓊花 (1998)。中學美術課程標準之評議與前瞻。在董王來主編，1998 視覺藝術教育與美勞教育國際學術研討會論文集（頁 339–360）。屏東：國立屏東師範學院。

陳瓊花 (2002)。大學通識教育之藝術鑑賞課程設計。視覺藝術，5，27–70。

陳瓊花 (2003)。視覺文化的品鑑。在國立臺灣師範大學實習輔導處地方教育輔導組編，人文研究與語文教育研討會論文集（頁 259–283）。臺北：編者。

謝東山 (1994)。密勒藝術批評原理與方法。現代美術，56，25–31。

韓國棟、林志成（2003 年 9 月 13 日）。九年一貫教學全盤皆書。中國時報，A3 焦點新聞。

外文

Bloom, B. S. (Ed.) (1956). Taxonomy of educational objectives. *Handbook I, Cognitive domain*. New York: McKay.

Broudy, H. S. (1972). *Enlightened cherishing: An essay on aesthetic education*. Urbana-Champaign, IL: University of Illinois Press.

Chanda, J. (1998). Art history methods: Three options for art education practice. *Art Education*, 51 (5), 17–24.

Clark, G. A., Day, M. D. & Greer, W. D. (1987). Discipline-Based Art Education: Becoming students of art. *Journal of Aesthetic Education*, 21 (2), 129–193.

Drake, S. (1993). *Planning integrated curriculum*. Alexandria, VA: Association for Supervision and Curriculum Development.

Dobbs, S. M. (1998). *A guide to Discipline–Based Art Education*. Los Angeles, CA: The J. Paul Getty Trust.

Dunn, P. C. (1995). *Creating curriculum in art*. Reston, VA: The National Art Education Association.

Efland, A. D. (1995). The spiral and the lattice: Changes in cognitive learning theory with implications for art education. *Studies in Art Education*, 36 (3), 134–153.

Efland, A. D. (2003). Imagination in cognition: The purpose of the arts. *The International Journal of Arts Education*, 1 (1), 26–66.

Eisner, E. W. (2003). What do the arts teach. *The International Journal of Arts Education*, 1 (1), 7–25.

Feldman, E. B. (1971). The critical performance. In E. B. Feldman (Ed.), *Varieties of visual experience* (pp. 466–485). Englewood Cliffs, NJ: Prentice-Hall.

Geahigan, G. (1998). Critical inquiry: Understanding the concept and applying it in the classroom. *Art Education*, 51 (5), 10–16.

Hauser, J. (1951). *The social history of art* (vols. 1–4). New York: Vintage Books.

Kleinbauer, W. E. (Ed.) (1987). *Modern perspectives in western art history*. Toronto: University of Toronto Press.

Lankford, E. L. (1992). *Aesthetics: Issues and inquiry*. Reston, VA: The National Art Education Association.

Rees, A. L. & Borzello, F. (Eds.) (1991). *The new art history*. London: Camden Press.

Wolf, T. & Geahigan, G. (1997). Teaching personal response to work of art. In T. F. Wolf & G. Geahigan (Eds.), *Art criticism and education* (pp. 200–224). Champaign, Illinois: University of Illinois press.

（發表於「『後』九年一貫：國小視覺藝術、音樂、表演藝術教育之再對話研討會」，2003 年 12 月，臺北市立師範學院）

第六章　視覺藝術教育評量

　　評量 (assessment) 字源於拉丁字根 assidere，意指「坐在旁邊 (to sit beside)」(Ferrara & McTighe, 1998, p. 2)，是收集與綜合訊息的過程。此詞之使用係由測量 (measurement) 演變而來❶，測量 (measurement) 強調以量化的方法取得正確而可靠的數據；從測量 (measurement) 改為評鑑 (evaluation) 時，認為客觀的數據之外，有關的價值標準等多方面的資料，亦應是衡鑑的參考；晚近則多使用評量 (assessment) 一詞，強調從各種可能的途徑，蒐集全面與多元化的資料，進行比較分析，以綜合、研判與詮釋某事物的價值。更明確的，評量含有兩層面的意涵：一為資料的蒐集，其二為對資料的判斷；其中資料的蒐集，包括量化與質化的資料（黃政傑，1994，頁 24-25）。評量就是收集有關有效或無效運作的資料及其解讀，以尋求教育的改進或延續發展。

　　依此，評量在視覺藝術教育上的應用，有整體視覺藝術教育的評量（譬如，一般及專業視覺藝術教育的評量，學校及社會藝術教育的評量，或美術班的評鑑等）、視覺藝術教育課程的評量或視覺藝術教學的評量（譬如，教學者的教學評量，學生的學習評量等）等。

　　目前國內教育改革強調學生能力的成長，從往年以學科為中心的規劃，轉向以學生為主體的思考，如何有效的促進學生多方面能力的學習與成長，成為教育與藝術教育界努力的方向。美國在最近的教育改革也特別重視這一方面，提倡評量從課程的設計作起，經由設計來瞭解學生的學習 (Arter, 1996; Maurer, 1996; Wiggins, 1998)，甚至以有別於傳統標準化測驗（standardized test，譬如：選擇題模式，Multi-choice）的另類評量❷(alternative assessment) 來作為教改的策略 (Kane & Mitchell, 1996; Maurer, 1996, pp. 3-20; New Standards Project, 1994)，開放性問題、計畫、日誌、戲劇化和檔案夾等資料的收集，便成為評量學生學習的關鍵，是教育革新的核心工作，於是實作評量❸(performance assessment)、檔案評量❹(Portfolio Assessment)、真實性評量❺(authen-

❶參閱簡茂發 (1999)，以及「國民中學學生基本學力測驗」推動工作委員會訊息（教師版）。

❷另類評量 (alternative assessment)：用來指稱不同於選擇題 (multiple-choice)、限時性、短暫的標準化評量方法，具開放性的解釋與定義 (Ferrara & McTighe, 1998, p. 3)。

❸實作評量 (performance assessment)：直接可以觀察得到的工作、方法或活動等，用來瞭解學生所作展現出學習上成就的證據 (Armstrong, 1994; Beattie, 1997)。

❹檔案評量 (portfolio assessment，或稱卷例、卷宗評量)：指彙集學生在學習過程中相關的各項資料，進行成套的評量，而非個別項目的考核 (簡茂發，1999; Armstrong, 1994)。

❺真實性評量 (authentic assessment)：在真實或模擬的情境中進行考察，強調評量的內容與方式應配

tic assessment) 等的論點與應用性的研究乃蓬勃的發展（Blum & Arter, 1996; Ferrara & McTighe, 1998; Sternberg & Williams, 1998 等）。

　　由於藝術長期以來屬於邊陲學科，非聯考必考科目，藝術教學評量的研究在藝術與教育學界一直是貧弱的一環，不受普遍大眾的重視，從基本學力測驗不含藝術類科，即可見一斑，視覺藝術教學評量工作成為自由心證之事，因此，惡性循環。值此教育革新之際，視覺藝術教育不只應加強課程設計，同時應顧及教學評量的作為，畢竟這是一體的工作。在美國，甚至已將評量的專業知能列為視覺藝術教師必備之條件（Henry, 1999；ODE, 1999）。確實，藝術教學不應只是如俗言所謂的「良心」工作，還應是「負責」的工作，兼負對教學者自身、對學生、對家長、對社會的責任，而教學評量的知能，便是提供教師顯示負責的具體工具。

　　以下的文章，便是針對視覺藝術教育評量的理論與實務，提供一些經驗與看法的分享。

參考書目

中文

黃政傑 (1994)。課程評鑑。臺北：師大書苑。

簡茂發 (1999)。多元化評量的理念與方法。你我之間，2。

外文

Armstrong, C. (1994). *Designing assessment in art*. Reston, VA: The National Art Education Association.

Arter, J. A. (1996). Aligning assessment with curriculum and instruction. In R. E. Blum & J. A. Arter (Eds.), *Student performance assessment in an era of restructuring* (pp. IV−1:1−4). Alexandria, VA: The Association for Arter Supervision and Curriculum Development.

Beattie, D. K. (1997). *Assessment in art education*. Worcester, MA: Davis.

Blum, R. & Arter, J. (Eds.) (1996). *Student performance assessment in an era of restructuring*. Alexandria, VA: The Association for Arter Supervision and Curriculum Development.

Ferrara, S. & McTighe, J. (1998). *Assessing learning in the classroom*. Washington, DC: The National Education Association.

Henry, C. (1999). *Standards for art teacher preparation*. Reston, VA: The National Art Education Association.

Kane, M. & Mitchell (1996). *Implementing performance assessment*. Mahwah, NJ: Lawrence Erl-

　　合學生當前的生活經驗（簡茂發，1999；Armstrong, 1994）。

baum Associates Publishers.

Maurer, R. (1996). *Designing alternative assessments for interdisciplinary curriculum in middle and secondary schools*. Needham Heights, MA: Allyn and Bacon.

New standards project (1994). Washington, DC: National Center on Education and the Economy.

ODE (Ohio Department of Education) (1999). *Ohio's Entry Year program for teachers: Toward the implementation of performance-based licensure*. Division of Professional Development and Licensure.

Sternberg, R. & Williams, W. (1998). *Intelligence, instruction, and assessment-theory into practice*. Mahwah, NJ: Lawrence Erlbaum Associates Publishers.

Wiggins, G. P. (1998). *Educative assessment: Designing assessments to inform and improve student performance*. San Francisco, CA: Jossey-Bass.

第一節　國民中小學美術班之評鑑[1]

國民小學部分

一、前　言

　　教育部為配合行政院「加強文化及育樂活動方案」之推動，於民國 70 年 6 月 14 日頒布「國民中小學美術教育實驗班實施計畫」，其教育目標為：一、早期發掘具有美術潛能之學生，施以有系統之教育，以發展其美術創作能力，並擴大美術教育效能；二、透過美術鑑賞及創作活動，涵養學生之美感情操；三、培養國民中小學具有美術性向學生之健全人格，以奠定我國文化建設所需人才之基礎；四、透過實驗教學，改進美術教育。其後，各縣市美術教育實驗班陸續成立。迨民國 73 年「特殊教育法」公布，於 76 年「特殊教育法施行細則」發布後，美術教育實驗班始改名為「美術班」。

　　自設置以來，美術班快速成長，75 學年度（76 年 6 月 11 日至 6 月 22 日）辦理評鑑時，所受評的國民小學總計 17 所，79 學年度（79 年 12 月 14 日至 80 年 1 月 17 日）時，為 22 所，截至 87 年時，辦理美術班的學校已增至 38 所。從 76 年到 87 年的 11 年間，國小美術班的成長率為 2.23 倍。在美術班快速成長之際，為深入瞭解各校美術班辦理之績效，其優缺點及困難所在，教育部乃實施此次之評鑑工作，以作為未來改進、規劃及輔導之參考。

　　此次評鑑工作較異於以往者，為實施二階段之評鑑程序。在初評結束之後，為確定優等名次之排定，乃就初評結果之前四所學校，再次進行複評，預定評出第一、二名。為講求評鑑之效度與信度，特成立複評委員小組共同評鑑，採取與初評相同之評鑑程序，於三日內完成複評工作。按實施計畫，原訂第一名 1 名，第二名 2 名，第三

[1] 本案係由教育部特教小組以專案計畫的方式，委託筆者進行；國民小學部分，委託期間自 1998 年 2 月 21 日至 1998 年 7 月 5 日；國民中學部分，自 1998 年 9 月 1 日至 1999 年 1 月 31 日。期間參與人員：評鑑小組召集人：韓繼綏（教育部特教小組執行祕書），評鑑委員：方炎明、王振德、李水源、林幸台、吳武典、吳淑敏、梁秀中、康台生、郭禎祥、郭靜姿、陳瓊花、傳佑武、曾興廣、張世彗、樊湘濱、蔡典謨、蔡崇建、顧炳星；研究助理：劉立春（教育部特教小組專員）、郭秀容、曾己議（國立臺灣師範大學美術學系研究生）。請參閱教育部 87 年國民中小學評鑑報告。

名 4 名，第四名 8 名，因實際評鑑結果而有所調整。由於複評小組委員一致認為前三名難分軒輊，因此優等第一名取 3 名，第二名從缺，第三名維持 4 名，而第四名則多取 2 名，為 10 名。總計得獎率為 44.7%。

二、評鑑過程

㈠美術班評鑑小組之組成

　　為深入瞭解美術班之實施與教學成果，其優缺點與困難所在，教育部特教小組乃聘請專家學者於民國 87 年 5 月至 6 月期間，組成評鑑專案小組進行評鑑審查工作。評鑑專案小組召集人為教育部特教小組執行祕書，總共聘請評鑑委員 16 名，其中包括國立臺灣師範大學美術學系教授 5 名，國立臺灣師範大學教育學系教授 1 名，國立臺灣師範大學特殊教育學系教授 3 名、研究助理 1 名；臺北市立師範學院特殊教育學系教授 2 名；國立新竹師範學院教授 1 名；國立彰化師範大學美術學系教授 1 名；東海大學美術學系教授 1 名；國立臺東師範學院美勞教育學系教授 1 名。

　　初評時，每一學校評鑑委員由上列人員組成，每組為 2 至 4 位委員，包括美術專業科目、教育或特教專業科目之學者專家。複評時，每一學校 6 位評鑑委員，同為國立臺灣師範大學教育學系教授 1 名，臺北市立師範學院特殊教育學系教授 1 名，國立彰化師範大學美術學系教授 1 名，國立臺灣師範大學美術學系教授 2 名、國立新竹師範學院教授 1 名。

㈡評鑑程序

　　本次評鑑程序分為：㈠簡報㈡訪問美術班設施及有關資料、教學活動、及作品展覽㈢座談會，分教師、學校行政人員及學生二組座談，教師以擔任美術班教學者為主，學生則由評鑑委員以隨機取樣方式，各年級選派 3 至 5 名參加。每校評鑑以半天為原則。

㈢評鑑內容與評鑑重點

　　評鑑內容分為㈠行政與管理㈡師資與研究㈢課程與教學㈣經費與設備㈤成果與特色等五大內容，每一項內容之評鑑重點採五等計分的方式，5 為優良，4 為良，3 為普通，2 為尚可，1 為待改進；其各項重點與參考指標如下：

1.行政與管理（占 20%）

　　⑴行政組織與人員編制（包括支援與配合）

（3 為具備支援與配合之規劃）

⑵工作計畫與執行情形

（3 為具備計畫與執行之評估）

⑶學校行政人員對美術班的支援情形

（3 為具備具體支援事實）

⑷學生入學工作之徵別

（3 為具備甄試公平公正之績效）

2. 師資與研究（占 20%）

⑴國畫水彩畫版畫設計等老師之齊全

（3 為具備各類教師）

⑵資歷及教學經驗之程度

（3 為具備專業素養與經驗）

⑶教學態度及輔導學生之情形

（3 為具備教學熱忱，並有輔導事實）

⑷進修及教學研究之風氣

（3 為具備進修及教學研究之事實）

3. 課程與教學（占 20%）

⑴課程與目標之配合教學單元之設計

（3 為課程與單元能達到目標）

⑵教學進度之實施與教學方法之運用

（3 為具備適當的教學進度與運用適當的教學方法）

⑶成績考查之方式

（3 為具備成績考查之方式）

⑷教學研究會之舉辦（包括學生美展）

（3 為具有具體的事實）

4. 經費與設備（占 20%）

⑴經費與社會資源之運用效益

（3 為能有效運用經費與社會資源）

⑵特別教室之設置及其運用

（3 為具備特別教室並運用）

⑶各種製作器材之齊備與維護

　　　　（3 為具備製作器材與維護措施）

　　⑷圖書等視聽器材之齊備與運用

　　　　（3 具備並運用圖書等視聽器材）

5.成果與特色（占 20%）

　　⑴學生之學習態度

　　　　（3 為學生具有學習意願）

　　⑵學生各種美術作品之程度

　　　　（3 為具有普通美術作品程度）

　　⑶美展（畫冊）活動之成績及其效果

　　　　（3 具有參與美術展覽活動之事實）

　　⑷追蹤輔導（包括畢業生之就學情況）

　　　　（3 為具備學生與行政之輔導計畫與事實）

㈣評鑑工作流程

　　1.設計評鑑及問卷調查表，87 年 7 月 15 日至 87 年 8 月 5 日

　　2.寄發評鑑標準及問卷調查表予各評鑑委員及回收意見彙整，87 年 8 月 10 日至 87 年 9 月 3 日

　　3.第一次評鑑委員及行政單位協調座談會，87 年 9 月 10 日

　　4.實施各校評鑑，87 年 10 月 1 日至 87 年 11 月 20 日

　　5.彙整評鑑資料，87 年 10 月 5 日至 87 年 11 月 26 日

　　6.第二次評鑑委員及行政單位協調座談會，88 年 1 月 21 日

　　7.彙整評鑑資料並撰寫打印評鑑報告，88 年 2 月

　　其流程如表 1。

三、評鑑結果

　　從三方面撰述：一、為各受評學校等第之排列；二、為各受評學校之共同部分，包括優點與改進意見；以及三、各受評學校個別之評鑑情形。分述如下：

㈠各受評學校等第之排列

　　依本次評鑑實施計畫所列之標準，評鑑結果共分為優等 17 名、甲等 14 名與乙等 7 名三種等第❷。

❷各等第得名名單請參閱教育部 87 年國民小學評鑑報告。

表 1　　87 年教育部評鑑工作流程（國小部分）

籌備及研擬實施計畫

第一次評鑑委員及行政單位協調座談

實施評鑑

彙整審查資料

初評結果第二次評鑑委員及行政單位協調座談

實施複審評鑑

彙整複審資料

複評結果第三次評鑑委員及行政單位協調座談

撰寫評鑑報告

項目 ＼ 日期	87年3月	87年4月	87年5月	87年6月	87年7月
一、籌備及研擬實施計畫	▬				
二、第一次評鑑委員等會議		▬			
三、實施評鑑			▬		
四、彙整審查資料				▬	
五、第二次評鑑委員等會議				▬	
六、實施複審評鑑				▬	
七、彙整複審資料				▬	
八、第三次評鑑委員等會議				▬	
九、彙整資料並撰寫報告					▬
預定進度累計百分比	10%	25%	45%	85%	100%

圖 1　　87 年教育部評鑑進度甘梯圖（國小部分）

㈡各受評學校之共同部分

1.共同優點

(1)行政與管理方面：大多數的學校訂有年度工作實施計畫，行政組織架構明確，分層負責，各處室之行政支援配合良好；學生之入學甄別工作，能依照規定之辦法，邀請專家學者及有關行政人員組成甄別小組，以公平、公正、公開之原則甄別學生。

(2)師資與研究方面：大多數的學校教師學資歷完整，對於教學極為投入，積極輔導學生之學習性向，具備教學熱忱，進修意願強烈。

(3)課程與教學方面：大多數的學校均訂有教學計畫，並依進度進行有效教學；教師分別訂有成績考查之方式，及校內外教學研究會和學生美展之舉辦。

(4)經費及設備方面：大多數的學校均能充分利用社會支援（譬如家長後援會）之經費，有效發揮其效果，協助購置各項教學設施。

(5)成果與特色方面：學生學習意願高昂，積極參與美展或美術比賽等相關活動，大多數的學生得有機會繼續至國中美術班就讀，往美術專業發展。

2.改進意見

(1)行政與管理方面：部分學校美術教師必須支援學校行政，行政負荷過重影響教學，應設法調整；部分學校應擬定中長程計畫，充實各項軟體及硬體之設備。

(2)師資與研究方面：美術教師應隨著時代的改變，加強充實己身之美術與美術教育專業知能，於校內能多舉辦教學研究會，無論是學生特質研究，教學成效研究，美術專業研究，或追蹤研究，均有助於促進教師之專業成長，從而提升教學或輔導品質。

(3)課程與教學方面：大多數的學校應加強鑑賞教學，課程主題之設計除應切合時代潮流與社會的精神與意義外，並能使學生深切體會藝術與生活間的相互關係與價值；校內要能進行共議式之成績考查方式，以建立公平而客觀之評量標準；教師要能更廣為應用各種科技媒體作為教學輔助教材，以擴展教學法之使用，並豐富學生之學習經驗。

(4)經費及設備方面：各校應可設法更廣闢各種社會資源，以充實各項教育設施。

(5)學生輔導方面：美術班學生參與課後補習的時間偏多，教師應多與家長溝通，減少學、術科、才藝各科均補習的現象，以減輕學生的學習負擔。

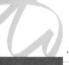

四、綜合與建議

　　茲就各評鑑委員所填之評鑑表及各受評學校所填之自評表，所提出之問題與建議予以彙整，並就所提出之次數表列如表 2。

表 2　87 年評鑑問題與建議累計次數

問題與建議	次數		
	評鑑委員所提	受評學校所提	小計
增辦在職進修管道	16	8	24
修訂美術班課程	12	11	23
編修美術性向測驗	15	8	23
補助美術班經常費	4	16	20
辦理特殊教育研習	4	6	10
建立美術班學生回歸主流管道	3	2	5
設計週休二日之課程	2	2	4
辦理全國性美術班教學觀摩會或分區教學觀摩會	1	3	4
統一外聘教師之鐘點費	3	1	4
設置美術班組長或執行秘書		3	3
進行美術班學生進路專題研究	1	2	3
增列推薦甄選方式或面談	1	1	2
減少美術班每班學生人數		2	2
研發教學評量之方式	2		2
建立美術班全國電腦網路	1	1	2
增加鑑賞之教學內容	2		2
編製美術創造力測驗	1		1
統整國小、國中及高中甄別之錄取方式與標準	1		1
辦理美術教師出國考察	1		1
增置國小美術班	1		1
確定美術班之特教津貼	1		1
美術班之中長程發展	1		1
調整美術班教師兼任行政負荷	1		1
建立全國性之評鑑制度	1		1
辦理專家指導教學研究座談		1	1
增加多媒材創作之教學內容		1	1
舉辦美術班研習活動與夏令營	1		1

　　歸納上述，可以看出評鑑委員與學校教師所關心之問題與建議的優先順序，茲綜合析述其要項如下：

㈠教師進修管道之增辦

　　從此次的評鑑過程中，可以普遍發現美術班教師之進修意願強，企望能有機會參加相關之教學研習或進修美術專業知能的機會。希望教育部或有關單位能針對其所需，並配合整體美術之發展與美術教育之思潮，有計畫的開辦系列、相關的進修研習活動，以增進其美術與美術教育專業知能之專精程度。至於以分區方式辦理全國性美術班之教學觀摩會，亦是具體可行之在職進修管道。唯進行規劃辦理各項進修研習課程或活動時，要能考量學校教師參與之可行性。

　　此外，多數的美術教師希望能有機會參加特殊教育研習，以取得特殊才能教師之身分與津貼。

㈡美術班與課程之規劃

　　隨著時代的變革，藝術的多元發展，美術與美術教育所關切的議題已有所轉換，而美術班教材大綱試用多年，其中的授課內容與方向均有待重新評估與修訂。譬如在現行之教材大綱中，缺乏複合媒材之表現嘗試，而鑑賞教學之分量與方式，則有待加強與提升。目前各校幾乎是由美術教師自行研發，或參考一般美術課程標準設計，較無法顧及各年級間的銜接發展，應配合目前已頒布之藝術教育法，規劃美術班一貫制之中長程發展方向，具體研擬修訂美術班一貫之課程標準，訂定內容標準、學生成就標準大綱，與教學評量之參考指標，並考慮目前週休二日之教育實況，以具體落實美術班之教育目標。

　　再者，美術班之學生人數亦應一併考量，予以降低，以提升教學的品質。

㈢甄別工具與方式之編修

　　目前大多數的學校於招生鑑別時，並未使用美術性向測驗，而以創意表現之術科表現取代，其主要的原因為無適用之美術性向測驗，目前所有者已失其信度。雖然美術性向測驗已以專案委託修訂中，唯仍應多編修數套以供學校調換使用。在招生鑑別的工作上，亦應與美術班整體的發展一併重新思考其鑑別的方式，除以智力測驗、性向測驗、與術科考試外，是否增列作品集的檢視，面談，或推薦甄選等其他的方式與比重，均為未來統籌規劃時可以參考的方向。此外，招生鑑別的方式似亦應考量國小、國中、高中之間銜接發展的一貫性。

㈣美術班經常費之補助

　　大多數的學校除開班時得有部或廳之設置費外，爾後則只有縣政府之微額補助，希望能固定每年得有經常費，以協助推展及擴充各項教學之相關活動或軟硬體之設施。

㈤美術班學生之追蹤與輔導

　　建立美術班學生回歸主流及招收插班生之管道，對於適應不良之美術班學生，希望能統籌制定協助其回歸主流之方式與作法；對於流失之學習空缺，則亦希望能統籌制定招收插班生之方式與作法。除此，對於美術班學生之進路，亦能以專題研究予以規劃、追蹤與輔導。

㈥教師行政工作負擔之調配

　　美術班教師之額外工作負擔，輕重情形各校不一，宜予以統籌作合理的規劃與調配，俾免影響教學之正常化與品質。

國民中學部分

一、前　言

　　美術班自設置以來，成長頗為快速，75 學年度（76 年 6 月 11 日至 6 月 22 日）辦理評鑑時，受評的國民中學僅有 12 所，79 學年度（79 年 12 月 14 日至 80 年 1 月 17 日）時，增為 19 所，迨至 87 學年時，辦理美術班的學校即增至 45 所。從 76 年到 87 年的 11 年間，國中美術班的成長率為 3.75 倍。在美術班快速成長之際，教育部為深入瞭解各校美術班辦理之績效，優缺點及困難所在，乃實施此次之評鑑工作，以作為未來改進、規劃及輔導之參考。

　　此次評鑑在實施之前，由工作小組彙整國民小學評鑑檢討會議之決議，擬定評鑑標準之修訂草案，然後以問卷徵詢各評鑑委員之意見後，再召開會議共同商定評鑑標準，而據以實施。此次到各校評鑑歷時約達 50 天，初評結束之後，召開複評會議方確定等第名次之排定。

　　按實施計畫，第一名 1 校，第二名 2 校，第三名 4 校，第四名 8 校，按實得成績依序排列。得分 90 分以上學校計有 5 所，80 分以上學校計有 15 所，70 分以上學校計有 10 所，60 分以上學校計有 9 所，未滿 60 分學校計有 6 所。總計得獎學校 15 所，

得獎率為 33.3%，而不及格待改進學校則有 13.3%。

二、評鑑過程

㈠美術班評鑑小組之組成

　　教育部特教小組為深入瞭解美術班之實施與教學成果、優缺點與困難所在，乃聘請專家學者於民國 87 年 10 月至 11 月期間，組成評鑑專案小組進行評鑑審查工作。評鑑專案小組召集人為教育部特教小組執行祕書，總共聘請評鑑委員 18 名，其中包括國立臺灣師範大學美術學系教授 5 名，教育學系教授 1 名，特殊教育學系教授 4 名，研究助理 1 名；國立高雄師範大學特殊教育學系教授 1 名；臺北市立師範學院特殊教育學系教授 2 名；國立新竹師範學院教授 1 名；國立彰化師範大學美術學系教授 1 名；國立臺東師範學院美勞教育學系教授 1 名。初評時，每一學校評鑑委員由上列人員組成，每組為 3 至 5 位委員，均包括美術專業科目、教育或特教專業科目之學者專家。

㈡評鑑程序

　　本次評鑑每校評鑑以半天為原則；其程序分為：㈠簡報，㈡訪視美術班設施及有關資料、教學活動及作品展覽，㈢座談會：分教師、學校行政人員及學生二組座談，教師以擔任美術班教學者為主，學生則由評鑑委員以隨機取樣方式，選取各年級學生 3 至 5 名參加。

㈢評鑑內容與評鑑重點

　　評鑑內容分為：㈠行政與管理、㈡師資與研究、㈢課程與教學、㈣經費設備、㈤成果與特色等五大類，其中㈠行政與管理，共 11 項，占 15.5；㈡師資與研究，共 15 項，占 22 分；㈢課程與教學，共 19 項，占 27.5 分；㈣經費與設備，共 10 項，占 14.5 分；㈤成果與特色，共 14 項，占 20.5 分。除「其他」項滿分為 1 分外，每項細分為優（1.5 分）、良（1 分）、可（0.5 分）、差（0 分）四等第評量，總共 69 項，共計 100 分。

　　其各項重點與參考指標如表 3。

<div align="center">表 3　評鑑指標與配分比重</div>

一、行政與管理□ 15.5 分
（除「其他」項滿分為 1 分外，每項滿分 1.5 分，共 11 項）

優 良 可 差
1.5 1 0.5 0 (一)行政組織及人員編制
☐ ☐ ☐ ☐ 1.行政組織系統合理，職掌清楚
☐ ☐ ☐ ☐ 2.學校行政人員積極支援美術班之運作
☐ ☐ ☐ ☐ 3.專任教師依規定比例 3：1 編組
 (二)工作計畫與執行情形
☐ ☐ ☐ ☐ 1.制定年度工作計畫、行事曆
☐ ☐ ☐ ☐ 2.定時評量工作計畫執行情形
☐ ☐ ☐ ☐ 3.具備中長期發展計畫且逐年修訂
 (三)學生入學工作甄別
☐ ☐ ☐ ☐ 1.成立入學工作甄別小組，公平運作且依規定名額錄取
☐ ☐ ☐ ☐ 2.聘請學者專家協助甄別工作，甄試項目依規定辦理
☐ ☐ ☐ ☐ 3.歷年入學工作甄別資料詳備，每年舉辦甄別工作檢討會
 (四)其他
 ☐ 1.請明列細目 _____
 ☐ 2.請明列細目 _____

二、師資與研究☐ 22 分
（除「其他」項滿分為 1 分外，每項滿分 1.5 分，共 15 項）

優 良 可 差
1.5 1 0.5 0 (一)教師之聘用
☐ ☐ ☐ ☐ 1.美術創作師資專長多樣化，可勝任國畫、水彩畫、版畫、設計、立體造形及複合媒材等之
 教學
☐ ☐ ☐ ☐ 2.美術知能（如美學、藝評、藝術史）師資專長多樣化
☐ ☐ ☐ ☐ 3.專業知能與擔任之課程相配合
☐ ☐ ☐ ☐ 4.具備教學熱忱及瞭解學生特質
☐ ☐ ☐ ☐ 5.教師瞭解目前美術教育發展
 (二)資歷及教學經驗之程度
☐ ☐ ☐ ☐ 1.美術教師具備豐富之教學經驗
☐ ☐ ☐ ☐ 2.專任美術教師足夠且能發揮所長
☐ ☐ ☐ ☐ 3.教師教學態度良好，能積極回應學生學習上之需求
☐ ☐ ☐ ☐ 4.專任教師未兼任太多行政工作或職務
 (三)進修及教學研究之風氣
☐ ☐ ☐ ☐ 1.定期舉辦校內教學研究會
☐ ☐ ☐ ☐ 2.教師主動積極參與校內美術相關研習活動
☐ ☐ ☐ ☐ 3.教師主動積極參與校外美術相關研習活動
☐ ☐ ☐ ☐ 4.教師在研究所進修（包括一般研究所與四十學分班）
☐ ☐ ☐ ☐ 5.教師普遍均有專業研究成果或作品發表（如出書、畫展、文章發表等）
 (四)其他
 ☐ 1.請明列細目 _____

三、課程與教學☐ 27.5 分
（除「其他」項滿分為 1 分外，每項滿分 1.5 分，共 19 項）

優 良 可 差
1.5 1 0.5 0 (一)教學單元設計與課程與目標之配合
☐ ☐ ☐ ☐ 1.教學研究小組定期共同研討教學
☐ ☐ ☐ ☐ 2.教學研究小組共同研討教學計畫之擬定
☐ ☐ ☐ ☐ 3.課程設計注重專門科目橫向及縱向之連接

☐ ☐ ☐ ☐ 4.美術專門科目與各科教學之間能密切聯繫與配合
☐ ☐ ☐ ☐ 5.具備具體且詳細之教學單元設計
☐ ☐ ☐ ☐ 6.具前瞻性、時代性與地方特色之表現等課程內涵
☐ ☐ ☐ ☐ 7.具前瞻性、時代性與地方特色之鑑賞等課程內涵
　　　　　　㈡教學之實施
☐ ☐ ☐ ☐ 1.教學研討會中建立教學目標及評量方式，且逐年修訂
☐ ☐ ☐ ☐ 2.運用各種教學方法
☐ ☐ ☐ ☐ 3.進行鑑賞教學
☐ ☐ ☐ ☐ 4.各類教材分配與執行適當（涵蓋創作、鑑賞、知識等）
☐ ☐ ☐ ☐ 5.對於學習成績欠佳之學生能進行補救教學及心理輔導
☐ ☐ ☐ ☐ 6.辦理校內外美術教學觀摩
　　　　　　㈢成績之考查
☐ ☐ ☐ ☐ 1.建立具體客觀之校內成績考查方式
☐ ☐ ☐ ☐ 2.明列並執行表現、鑑賞與學習態度之配比，有具體事實
☐ ☐ ☐ ☐ 3.進行多元化（三種以上如筆試、實作及討論發表等）之學習評量方式
☐ ☐ ☐ ☐ 4.辦理親師觀念溝通，並具有成效
　　　　　　㈣其他
☐ 　　　　 1.請明列細目 _____
☐ 　　　　 2.請明列細目 _____

四、經費與設備☐ 14.5 分
（除「其他」項滿分為 1 分外，每項滿分 1.5 分，共 10 項）

優 良 可 差
1.5 1 0.5 0 ㈠經費與社會資源之運用效益
☐ ☐ ☐ ☐ 1.成立美術班家長會，並積極支援各項活動
☐ ☐ ☐ ☐ 2.能主動開闢社會資源與爭取經費補助
☐ ☐ ☐ ☐ 3.能妥善運用各項經費與社會資源
　　　　　　㈡專科教室之設置及其運用情形
☐ ☐ ☐ ☐ 1.具備平面創作教室且運用情形良好
☐ ☐ ☐ ☐ 2.具備立體創作教室且運用情形良好
☐ ☐ ☐ ☐ 3.具備視聽鑑賞教室或電腦教室且運用情形良好
　　　　　　㈢各種製作器材之運用與維護
☐ ☐ ☐ ☐ 1.各項術科與視聽器材等硬體設備（如靜物、畫板、畫架、幻燈機、投影機、電視……）充足且適當運用
☐ ☐ ☐ ☐ 2.各項軟硬體設備有專人管理且維護得當
☐ ☐ ☐ ☐ 3.圖書種類充足，符合美術班教學所需（如中外美術史、設計、雕塑、繪畫、藝術概論等美術理論、畫理等相關叢書）
　　　　　　㈣其他
☐ 　　　　 1.請明列細目 _____

五、成果與特色☐ 20.5 分
（除「其他」項滿分為 1 分外，每項滿分 1.5 分，共 14 項）

優 良 可 差
1.5 1 0.5 0 ㈠學生之學習態度與作品程度
☐ ☐ ☐ ☐ 1.大多數學生學習美術意願強烈
☐ ☐ ☐ ☐ 2.瞭解美術與生活、美術與人生、美術與社會以及美術與其他學科領域之關係
☐ ☐ ☐ ☐ 3.作品表現多元化，能嘗試各種媒材之使用
　　　　　　㈡藝文活動成效

☐ ☐ ☐ ☐ 1. 定期舉辦美展或參與相關之美術活動
☐ ☐ ☐ ☐ 2. 建立學生作品記錄
☐ ☐ ☐ ☐ 3. 每年均有印製畫冊或相關之活動作品集
☐ ☐ ☐ ☐ 4. 校外美展活動成績表現良好
☐ ☐ ☐ ☐ 5. 美展活動能擴及全校學生
☐ ☐ ☐ ☐ 6. 美術班資源能共享，普通班學生能運用美術班的設備
☐ ☐ ☐ ☐ 7. 美術班的專任教師能協助普通班美術相關科目之教學
　　　　　　(三)追蹤輔導（包含畢業生之就學情況）
☐ ☐ ☐ ☐ 1. 提供充分升學資訊（如各高中美術班之特色及保送甄試方式等資訊）
☐ ☐ ☐ ☐ 2. 提供生涯規劃輔導諮詢
☐ ☐ ☐ ☐ 3. 建立完整畢業生資料，長期追蹤輔導
　　　　　　(四)其他
　　　　☐ 　 1. 請明列細目 _____

(四)評鑑工作流程

1. 設計評鑑標準及問卷調查表，87 年 7 月 15 日至 87 年 8 月 5 日
2. 寄發評鑑標準及問卷調查表予各評鑑委員及回收意見彙整，87 年 8 月 10 日至 87 年 9 月 3 日
3. 第一次評鑑委員及行政單位協調座談會，87 年 9 月 10 日
4. 實施各校評鑑，87 年 10 月 1 日至 87 年 11 月 20 日
5. 彙整評鑑資料，87 年 11 月 21 日至 88 年 1 月 20 日
6. 第二次評鑑委員及行政單位協調座談會，88 年 1 月 21 日
7. 彙整評鑑資料並撰寫打印評鑑報告，88 年 1 月 22 日至 2 月 28 日

其流程如表 4。
至於評鑑進度甘梯圖則如圖 2 所列。

表 4 87 年教育部評鑑工作流程（國中部分）

設計製作評鑑標準及問卷調查表

寄發、回收並彙整評鑑標準及問卷

評鑑委員及行政單位協調座談會

實施評鑑

彙整審查資料

評鑑委員及行政單位評鑑結果檢討座談會

彙整評鑑結果資料

撰寫評鑑報告

日期／項目	87年7-8月	87年9月	87年10月	87年11月	87年12月	88年1月	88年2月
一、設計製作評鑑標準及問卷調查表	▬						
二、寄發、回收並彙整評鑑標準及問卷	▬						
三、第一次評鑑委員等會議		▬					
四、實施評鑑			▬	▬			
五、彙整審查資料				▬	▬		
六、第二次評鑑委員等會議						▬	
七、彙整評鑑結果資料						▬	
八、彙整資料並撰寫報告							▬
預定進度累計百分比	10%	20%	35%	45%	65%	85%	100%

圖 2 87 年教育部評鑑進度甘梯圖（國中部分）

三、評鑑結果

評鑑結果之撰述分為，一、各受評學校等第名次之排列；二、受評學校之共同部分：包括得獎勵及不及格學校之優點及待加強項目，各地區美術班歷年之成長，及班級數、學生數與教師數之分配情形；以及三、各受評學校個別之評鑑情形等三部分，因詳列各受評學校個別之評鑑情形，恐篇幅過長，請另參閱教育部研究報告，本文謹就一、二部分，分別敘述如下：

㈠各受評學校等第名次之排列

依本次評鑑實施計畫所列之標準，評鑑結果共分為優等（成績 90 分以上者）5 名、甲等（成績 80 分以上者）15 名、乙等（成績 70 分以上者）10 名、丙等（成績 60 分以上者）9 名與丁等（成績 60 分以下者）6 名五種等第；名次則依實得分數依序排列。

㈡受評學校之共同部分

1. 各等第學校平均得分最高與最低項目

優等（成績 90 分以上）平均得分最高者為行政與管理，
　　　　　　　　　　　得分最低者為課程與教學；
甲等（成績 80 分以上）平均得分最高者為成果與特色，
　　　　　　　　　　　得分最低者為行政與管理；
乙等（成績 70 分以上）平均得分最高者為師資與研究，
　　　　　　　　　　　得分最低者為行政與管理；
丙等（成績 60 分以上）平均得分最高者為師資與研究，
　　　　　　　　　　　得分最低者為經費與設備；
丁等（成績 60 分以下）平均得分最高者為經費與設備，
　　　　　　　　　　　得分最低者為課程與教學。
各等第分項成績百分比折線圖，詳如圖 3。

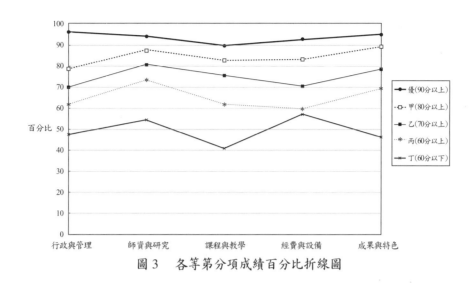

圖 3　各等第分項成績百分比折線圖

2.前三名學校得分最高與最低項目

獲前三名獎勵學校❸得分最高項目主要為成果與特色、師資與研究、經費與設備；最低項目主要為課程與教學、經費與設備，以及行政與管理：

第一名國中得分最高者為行政與管理，最低者為經費與設備；

第二名之一國中得分最高者為成果與特色，最低者為課程與教學；

第二名之二國中得分最高者為成果與特色，最低者為課程與教學；

第三名之一國中得分最高者為經費與設備，最低者為課程與教學；

第三名之二國中得分最高者為師資與研究，最低者為經費與設備；

第三名之三國中得分最高者為師資與研究，最低者為行政與管理；

第三名之四國中得分最高者為經費與設備，最低者為行政與管理。

3.不及格學校得分最高與最低項目

不及格學校❹得分最高主要在師資與研究，其次為經費與設備項目；最低主要為課程與教學項目，各校得分最高與最低項目如下：

A 校得分最高者為師資與研究，最低者為成果與特色；

B 校得分最高者為師資與研究，最低者為課程與教學；

C 校得分最高者為經費與設備，最低者為行政與管理；

D 校得分最高者為師資與研究，最低者為課程與教學；

❸獲前三名獎勵學校，分別為第一名 1 校、第二名 2 校、第三名 4 校，總計 7 名，名單請參閱教育部 87 年國民中學評鑑報告。

❹不及格學校名單請參閱教育部 87 年國民中學評鑑報告，在此依序以 A、B、C、D、E、F 代表。

E 校得分最高者為成果與特色，最低者為師資與研究；

F 中學得分最高者為經費與設備，最低者為課程與教學。

4.各地區美術班歷年之成長

目前設有美術班之學校總計有 45 所，其中北區有 18 所，占 40%，中區有 10 所，占 22%，東區有 4 所，占 9%，南區有 12 所，占 27%，離島有 1 所，占 2%。其各別成立的時間、學校名稱，及各地區美術班所占百分比，詳如表 5 與圖 4。

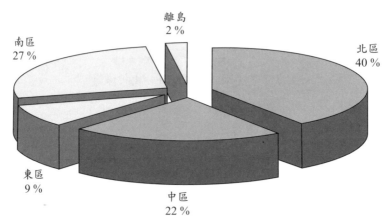

圖 4　各地區美術班校數分布圓形圖

歷年美術班之成長，以 86 年的 5 校為最高，其次為 76、78、及 83 年的 4 校，最低者分別為 61、72、75、及 82 年的 1 校，歷年成長情況詳如圖 5。

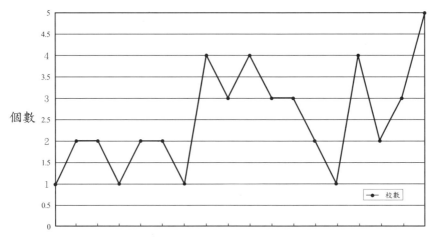

圖 5　歷年美術班校數成長折線圖

表 5　歷年成立國中美術班校數統計表

時間	北區	中區	東區	南區	離島	總數	累積總數	備註
民國 61 年		1				1	1	臺中五權
民國 70 年	1					2	3	臺北永和　高雄壽山
民國 71 年	2					2	5	臺北金華　臺北福和
民國 72 年				1		1	6	臺南新
民國 73 年	1	1				2	8	桃園桃園　南投南投
民國 74 年	1			1		2	10	新竹建華　屏東新園
民國 75 年				1		1	11	臺南民德
民國 76 年	2	1		1		4	15	臺北崇光　臺北光仁　嘉義蘭潭
民國 77 年		1		2		3	18	苗栗君毅　臺南興國　臺南聖功
民國 78 年	1	1		1	1	4	22	新竹竹北　臺中大甲　臺南長榮　澎湖馬公
民國 79 年	1	1	1			3	25	臺北新埔　雲林正心　花蓮國風
民國 80 年	2		1			3	28	基隆安樂　臺北淡水　臺東新生
民國 81 年	1			1		2	30	臺北泰山　高雄道明
民國 82 年	1					1	31	臺北百齡
民國 83 年	1	2		1		4	35	臺北三重　高雄五甲
民國 84 年	1			1		2	37	臺北古亭　苗栗明仁　苗栗通宵　高雄旗山
民國 85 年	2			1		3	40	臺北自強　桃園中壢　臺南新市
民國 86 年	1	2	2			5	45	臺北五常　苗栗興華　宜蘭宜蘭　彰化明倫　宜蘭東光

5.美術班班級數、學生數與教師數之分配情形

　　依各校所送之自評表資料，以 82 年部訂美術班設班標準，每班 30 位學生，每班設置 3 位教師之規定予以評估，民國 87 年達到理想值之學校只有中縣大甲國中、竹市建華國中、北縣淡水國中、北縣泰山國中、及北縣自強國中等 5 校，約占總數之 11%。美術班班級數、學生數與教師數之比較詳如以下二表：

表 6　國中美術班班級數、學生人數與專任教師數比較表㈠

	北市五常國中	北市古亭國中	苗縣興華國中	花縣鳳凰國中	北市金華國中	南投南投國中	中市五權國中	苗市明仁國中	台南南新國中	桃縣桃園國中	北縣新埔國中	澎湖馬公國中	北縣福和國中	中縣大甲國中	高市壽山國中	竹市建華國中	台東新生國中	北縣淡水國中	北縣永和國中	彰縣明倫國中	北縣崇光女中	高縣鳳山國中	北縣三重國中
班級數（班）	2	3	2	3	3	3	3	2	3	3	3	3	3	3	3	3	3	3	3	2	3	3	3
學生數（人）	58	80	59	87	86	85	84	49	79	87	90	86	94	89	84	87	93	71	96	58	86	88	83
專任教師數（人）	4	4	4	3	7	5	5	3	3	3	2	4	7	9	2	9	4	9	5	4	2	3	5
學生總數與專任教師比	15	20	15	29	12	17	17	16	26	29	45	22	13	9.9	42	9.7	23	7.9	19	15	43	29	17
學生總數與專任教師比與理想值差	-4.5	-10	-4.8	-19	-2.3	-7	-6.8	-6.3	-16	-19	-35	-12	-3.4	0.1	-32	0.3	-13	2.1	-9.2	-4.5	-33	-19	-6.6
專任教師與班級數比	2	1.3	2	1	2.3	1.7	1.7	1.5	1	1	0.7	1.3	2.3	3	0.7	3	1.3	3	1.7	2	0.7	1	1.7
專任教師與班級數比與理想值比	0.7	0.4	0.7	0.3	0.8	0.6	0.6	0.5	0.3	0.3	0.2	0.4	0.8	1	0.2	1	0.4	1	0.6	0.7	0.2	0.3	0.6

表 7　國中美術班班級數、學生人數與專任教師比較表㈡

	屏東新園國中	嘉義蘭潭國中	宜縣東光國中	北市百齡國中	宜市宜蘭國中	台南新市國中	苗縣通霄國中	雲林正心國中	北縣泰山國中	北縣自強國中	桃縣中壢國中	高縣五甲國中	竹縣竹北國中	高縣旗山國中	台南民德國中	基隆安樂國中	台南興國中學	北縣光仁國中	苗縣君毅中學	高市道明中學	台南聖功女中	台南長榮中學
班級數（班）	3	3	2	3	2	2	3	6	3	2	3	3	3	3	3	3	3	6	6	5	12	12
學生數（人）	81	89	40	88	35	42	89	170	65	59	58	81	88	89	88	90	69	157	175	150	350	344
專任教師數（人）	7	3	2	5	3	5	4	4	9	6	3	1	6	3	6	4	4	3	1	3	3	12
學生總數與專任教師比	12	30	20	18	12	8.4	22	43	7.2	9.8	19	81	15	30	15	23	17	52	175	50	117	29
學生總數與專任教師比與理想值差	-1.6	-20	-10	-7.6	-1.7	1.6	-12	-33	2.8	0.2	-9.3	-71	-4.7	-20	-4.7	-13	-7	-42	-165	-40	-107	-19
專任教師與班級數比	2.3	1	1	1.7	1.5	2.5	1.3	0.7	3	3	1	0.3	2	1	2	1.3	1.3	0.5	0.2	0.6	0.3	1
專任教師與班級數比與理想值比	0.8	0.3	0.3	0.6	0.5	0.8	0.4	0.2	1	1	0.3	0.1	0.7	0.3	0.7	0.4	0.4	0.2	0.1	0.2	0.1	0.3

註：學生數與教師比之理想值，係依部訂每班 30 位學生，配置 3 位專任教師為參照標準，理想值為 10：1。

四、結論與建議

　　彙整各受評學校所填之自評表及各評鑑委員所填之評鑑表，國中美術班所存在之問題與建議頗多，茲歸納綜合撰述如下。

㈠教師進修管道之增辦

從此次的評鑑過程中，可以普遍發現美術班教師之進修意願強，盼望能有機會參加相關之教學研習或進修美術專業知能的機會。希望教育部或有關單位能針對其所需，並配合整體美術之發展與美術教育之思潮，有計畫的開辦系列、相關的進修研習活動，以增進其美術與美術教育專業知能之專精程度。至於以分區方式辦理全國性美術班之教學觀摩會，亦是具體可行之在職進修管道。唯進行規劃辦理各項進修研習課程或活動時，要能考量學校教師參與之可行性。

此外，多數的美術教師希望能有機會參加特殊教育研習，以取得特殊才能教師之身分與津貼。

㈡美術班課程教材之規劃

隨著時代的變革，藝術的多元發展，美術與美術教育所關切的議題已有所轉換，而美術班教材大綱試用多年，其中的授課內容與方向均有待重新評估與修訂。譬如在現行之教材大綱中，缺乏複合媒材或電腦影像處理之表現嘗試，而鑑賞教學之分量與方式，則有待加強與提升。目前各校幾乎是由美術教師自行研發，或參考一般美術課程標準設計，較無法顧及各年級間的銜接發展，應配合目前已頒布之藝術教育法，規劃美術班一貫制之中長程發展方向，具體研擬修訂美術班一貫之課程標準，訂定內容標準、學生成就標準大綱，與教學評量之參考指標，以具體落實美術班之教育目標。

㈢甄別工具與方式之編修

目前大多數的學校於招生甄別時，並未使用美術性向測驗，而以創意表現之術科表現取代，其主要的原因為無適用之美術性向測驗，目前所有者已失其信度、效度，實難發揮其甄別功能。雖然美術性向測驗已以專案委託修訂中，唯仍應多編修數套以供學校調換使用。在招生甄別的工作上，亦應與美術班整體的發展一併重新思考其甄別的方式，除以智力測驗、性向測驗、與術科考試外，是否增列作品集的檢視，面談，或推薦甄選等其他的方式與比重，均為未來統籌規劃時可以參考的方向。此外，招生甄別的方式似亦宜考量國小、國中、高中之間銜接發展的一貫性。

㈣美術班經常費之補助

大多數的學校除在開班時得有教育部或教育廳補助之設置費外，爾後則只有縣政府之微額補助，甚難有效經營，希望有每年的經常費之專款補助，以協助推展及擴充各項教學之相關活動或軟硬體之設施。

㈤美術班招生與學生升學之追蹤與輔導

美術班美術教育之延續工作，應定期召開國民中小學、高中聯繫座談，以做好推展與聯繫。目前，學生升學管道沒有連貫，或分配不均，易形成資源浪費，以宜蘭縣為例，因該地區無高中美術班可繼續就讀，國中美術班學生升學只好遠至外縣市就讀，或中斷美術的專業學習與發展；另又如，苗栗地區則有四校設有美術班，似嫌太多，學生來源及素質均有可虞之處，宜通盤檢視。

部分家長在升學主義掛帥下，把美術班與一般資優混為一談，造成學生心理壓力與教師教學之困擾，各校宜加強宣導美術班之教育目標，導正部分家長之觀念偏差，俾使美術班得以正常化教學。

除此，宜建立美術班學生回歸主流及招收插班生之管道，對於適應不良之美術班學生，希望能由主管教育行政機關統籌制定協助其回歸主流之辦法；對於流失之學習空缺，則亦希望能統籌制定招收插班生之方式與作法。對於美術班學生之進路，亦能以專題研究予以規劃、追蹤與輔導。

㈥教師行政工作負擔及相關福利之調配

美術班教師之額外工作負擔，輕重情形各校不一，宜予以統籌作合理的規劃與調配，以免影響教學之正常化與品質。

資優教育為特殊教育之一環，然擔任資優教育工作教師之福利、待遇、進修機會及教學時數皆不如障礙類教師，如：教材編輯費、特教津貼等。目前美術班教師之任課時數常依據技能科教師之標準排列，甚至較一般科目教師之授課時數超出許多，宜統籌訂定其授課時數比照語文或數學等科目教師之授課時數，較為合理。

此外，設有美術班之學校宜專設「美術班組長」，並酌減其授課時數，藉以處理美術班有關事務，以利美術班各項行政事務之運作。

<div align="right">（原載教育部特教小組編印《教育部八十七年國民中學美術班評鑑報告》，1999 年）</div>

第二節 反向思考
——從評量學生的藝術學習進行課程設計

摘 要

本文探討反向課程設計的觀念及其相關的評量理論，並以「藝術與人文」課程實例說明課程與評量融合發展的可能性及具體作法，以作為藝術教育工作者從事教學實務及相關研究之參考。

關鍵詞：藝術與人文　教學評量　課程與評量設計　藝術教育

前 言

作為一位教育工作者，思考這個主題，就是在進行自我的評量、自我的檢測。為什麼需要如此？其實，主要來自於內在自我要求的動機，要求衡量自我教學工作目標達成的情形，要求讓自己能更專業、坦然的面對自己、學習者、家長、學校，以及更多的人士。同樣的道理，我們希望教育學生能夠進行自我的評量，這是終身學習的必備工具，學生應參與檢測其自身的發展，尋求有益的回饋，以決定下次做什麼，以及如何做得更好。以實作為基礎、鑲嵌於課程脈絡的評量，其策略與教學活動融合，使課程的設計更為有效，即是預期培養學生能自我評量、自我監控，以調適自身的成長。

什麼是反向設計？ ——從評量到課程設計

不同於一般對於課程與評量的設計概念：課程的思考在前，教師深思熟慮所要教的內容，然後擬定相關的教學活動，最後才考慮評量，預期學生可以達到的結果。反向課程設計的概念，則是先從想要學生有什麼樣的結果思考起，確認目標（標準），然後思考可以達到目標的活動與策略，接著設計相關教與學的活動，是具目的性的作業分析。

　　反向 (backward) 的課程設計概念是來自於 Grant Wiggins ❶ 博士 1998 年的著作：《教育評量 (*Educative Assessment*)》以及與 Jay McTighe 合著的《以設計來瞭解 (*Understanding by Design*)》，又稱為 UbD 模式。在《教育評量》一書中反向設計的過程包括 5 個階段 (pp. 206–209)，在稍後出版的《以設計來瞭解》一書中則精簡為 3 階段 (pp. 7–19)，其主要論點如下：

一、1998 年《教育評量》的 5 個階段

1. 確認期望的結果 (Identify desired results (standards))
 ＊什麼是學生必須瞭解、知道、能夠去做的？
2. 明列預期結果的適當跡象（評量）(Specify apt evidence of results (assessments))
 ＊我們如何能夠瞭解學生是否達到預期的結果？根據什麼？
3. 明列使有能力的知識與技能 (Specify enabling knowledge and skills)
 ＊什麼是學生必備的知識（事實、觀念、原則）以達到預期的結果及精熟特定的工作？
 ＊什麼是學生必備的技能（程序、策略、方法）以有效的執行？
4. 設計使能夠作業（活動與經驗）的適當步驟 (Design appropriate sequence of enabling work (activities and experiences))
 ＊什麼樣的活動可以發展目標導向的瞭解與技能？
 ＊什麼設計的方法可以讓活動與經驗最讓學生感興趣、需要與適合其能力？
 ＊設計如何可以提供機會讓學生深掘，修正其想法，精鍊其實作？
5. 明列所需要的教學與指導 (Specify the needed teaching and coaching)
 ＊什麼是我需要教與指導的，以確定能有效的執行？
 ＊什麼樣的材料需要收集或提供，以確保能有最大的執行效果？

❶Grant Wiggins 是紐澤西普林斯頓地區一非營利的教育組織——學習、評量、學校建構中心（the Center on Learning, Assessment, and School Structure，簡稱 CLASS）——課程的主席與指導。該機構諮詢學校、地區和州政府教育改革的許多工作，辦理研討會與工作坊，並發行評量與課程改變的相關影帶與資料。Wiggins 參與數項評量改革的起草工程，其中包括 Kentucky 新的以實作為基礎的學生評量系統以及 Vermont 的檔案評量系統的建構。Grant Wiggins 具 Harvard 的教育博士學位，主要著作是 1998 年出版的 *Educative Assessment*(San Francisco: Jossey-Based)，以及 1998 年與 Jay McTighe 合著的 *Understanding by Design*(Alexandria, VA: Association for Supervision and Curriculum Development)。

二、1998 年《以設計來瞭解》的 3 個階段

1. 確認期望的結果 (Identify desirable results)

　　＊什麼是學生必須瞭解、知道、能夠去做的？

　　＊什麼是值得瞭解的？

　　＊什麼是期望有的持久性瞭解？

　　＊建立課程的優先順序（單元課程宜先著眼於「持久性的瞭解 (enduring under-
　　　standing)，然後往外擴展；「持久性的瞭解」亦即重要的想法 (big ideas)，就是
　　　學生在忘記許多細節之後，仍然可以掌握的部分，p. 10)：

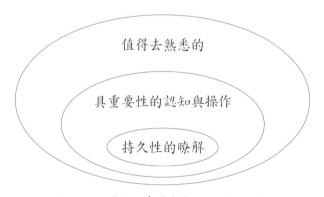

圖 1　以《設計來瞭解》的三階段關係

2. 決定可以接受的跡象 (Determine acceptable evidence)

　　＊我們如何能夠瞭解學生是否達到預期的結果與標準？

　　＊什麼是我們可以接受的跡象足以證明學生的瞭解與熟練？

　　＊課程的優先順序與評量（請參見圖 2）

3. 計畫學習的經驗與指導 (Plan learning experiences and instruction)

　　＊什麼是學生必備的知識（事實、觀念、原則）以期有效執行並達到預期的結
　　　果？

　　＊什麼樣的活動可以讓學生學得必備的知識與技能？

　　＊什麼是需要教與指導的，以期能執行目標？

　　＊什麼樣的材料與資源最適合來完成目標？

　　＊整體而言，此設計是否一致與有效？

　　明顯的，1998 年《教育評量》中 5 個階段的 3、4、5 項相當於《以設計來瞭解》
中 3 階段的第 3 項，且在 3 階段的論點中，對課程的優先順序與相對的評量類型進一

評量的類型

傳統的小考與測驗
　＊紙／筆
　　・選擇性的回答
　　・建構性的回答
實作的作業與方案
　＊開放性
　＊複雜性
　＊真實性

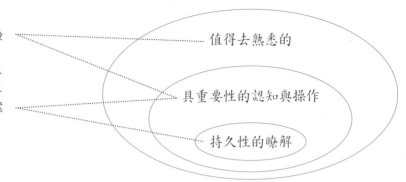

值得去熟悉的

具重要性的認知與操作

持久性的瞭解

圖 2　評量的類型與三階段課程建立的關係

步提出說明。

　　除提出反向課程設計的階段概念外，Wiggins 並建立評量學生瞭解的面向，他認為倘若學生真正瞭解所學的話，他可以說明 (can explain)、可以解釋 (can interpret)、可以應用 (can apply)、有觀點（見解）(have perspective)、可以設身處地的思考 (can empathize)、有自知的知識 (have self-knowledge)，教師可以依此來建構學生是否瞭解的依據，並進而設計妥適的學習活動，此 6 面向並無先後的次序性，其涵蓋面也因課程的內容而有所不同。6 面向的意義如下（係由《教育評量》中 5 面向之一「說明與解釋」拆解為二，擴展而來，5 面向與 6 面向在內容上並無出入；Wiggins, 1998, pp. 83–91; Wiggins & McTighe, 1998, pp. 44–62）：

　　＊可以說明：提供徹底的、支持的，及合理的現象、事實和資料。

　　＊可以解釋：講述有意義的故事；提供適當的詮釋；提出啟示性具歷史或個人層面的觀念與事件。

　　＊可以應用：有效的使用和調適所知的於不同的背景。

　　＊有觀點（見解）：經由批判性的見和聽得到要點；瞭解重大的面向。

　　＊可以設身處地的思考：從別人可能認為怪異、不同或難以置信的地方發現價值；在之前直接經驗的基礎上，敏銳的知覺事物。

　　＊有自知的知識：知覺到個人的風格、偏見和可能有助於或妨礙自我瞭解的心智習慣；明白不瞭解什麼，以及為什麼瞭解是那麼的困難。

　　剖析以上 Wiggins 的課程設計概念，是強調學生的學習，包含三層面的意涵：第一，課程設計不是以教學者要教什麼樣的內容為首要的思考，而是以學習者的持久性瞭解為首要的思考，到底透過這一段的教學，希望學生學得什麼？能瞭解什麼重要／有意義的想法或概念？第二，教學的過程即在進行評量，是以學校教學為脈絡的評量；第三，評量是著重在學生的實作，評量與教學活動結合，以確認學生的學習與瞭解。

　　與教學活動融合的教室評量，是一種形成性評量 (formative assessment)，包括所有

教師與學生所參與的教與學的活動，提供資訊以修正教學 (Black & Wiliam, 1998)，換言之，它具有評量本質上三層面的循環意義：成就的跡象，這些跡象的解釋，接著採取適當的行動 (Wiliam, 2001)。有關教室評量的途徑與方法，McTighe ❷ 與 Ferrara ❸ 在《評量教室的學習 (*Assessing Learning in the Classroom*)》一書中有詳細的說明，其中主要包括兩類的形式：一為「選擇回答 (selected-response format)」，二為「建構回答 (constructed-response format)」，在「建構回答」的形式中又可以分為「摘要式的建構回答 (brief constructed response)」與「以實作為基礎的評量 (performance-based assessment)」，而「以實作為基礎的評量」又可以細分為「作品 (product)」、「展演 (performance)」、「過程為中心 (process-focused)」(McTighe & Ferrara, 1998, pp. 11–20)，各類的評量策略詳如表 1。

什麼是藝術與人文學習的重點？ ——確立學習的重點：重要的想法與主要的概念

　　前述的理論，提供我們思考課程設計與瞭解學生學習策略的架構。到底什麼是藝術與人文學習的重點？應是我們進行課程設計時首要深入思索的課題。目前所修訂的「藝術與人文」學習領域之課程目標：探索與表現、審美與理解、實踐與應用，以及六大議題：環境、科技、人權、性別、家政與終身學習，都是思考的切入點。

　　基本上，我們可以先從「重要的想法」開始，然後及於「主要的概念」。譬如，從學科出發，「藝術的創作」是一重要的想法，「視覺藝術家的創作思考」、「印象派音樂的表現方式」、「阿貴動畫的表現特質」等等，便可以是主要的概念。此外，譬如從生活的層面出發，預期學生瞭解「社區的改變」，此時「社區的改變」是一重要的想法，可以是一橫跨數週的大單元主題，然後再及於主要的概念，譬如可能是「家庭關係結構的改變」、「垃圾處理的改變」、「建築的改變」、「運動活動場所的改變」等等，這些主要的概念，便可以成為在大單元主題下所可以涵蓋的小主題。

❷Jay McTighe 指導馬利蘭評量協會 (Maryland Assessment Consortium)，協助州內的學校教師發展與分享實作評量的作法。他以思考技巧 (thinking skills) 的著作聞名，致力於發展全州性的策略，課程模式與評量程序以改進學生思考的特質。

❸Steven Ferrara 是華盛頓 D.C. 美國研究協會 (the American Institute for Research in Washington, D.C.) 研究與心理測驗的主任，前馬利蘭州學生評量的主管，曾教過幼稚園、中小學及研究所，致力於教與學之教室評量。

表 1　評量的途徑與方法

評量的途徑與方法 我們如何評量學生在教室的學習 Framework of Assessment Approaches and Methods How might we assessment student learning in the classroom				
選擇回答的形式 Selected-Response Format	建構回答的形式 Constructed-Response Format			
	摘要式的 Brief Constructed Response	實作基礎的評量 Performance-Based Assessment		
□選擇 　(Multiple-choice) □對一錯 (True-false) 連接 (Matching) □增強的選擇 　(Enhanced multiple choice)	Constructed □填空 　(Fill in the blank) 　＊字 (words) 　＊短句 (phrases) □簡答 (Short answer) 　＊句子 (sentences) 　＊段落 (paragraphs) □圖表標示 　(Label a diagram) □展現你的作業 　(Show your work) □視覺表現 　(Visual representation) 　＊網路 (web) 　＊觀念網 　　(concept web) 　＊流程圖 　　(flow chart) 　＊圖／表 　　(graph/table) 　＊插圖 (illustration)	Product □散文 (Essay) □研究文章 　(Research paper) □故事／表演 　(Story/play) □詩作 (Poem) □檔案 (Portfolio) □藝術展覽 　(Art exhibit) □科學計畫 　(Science project) □模型 (Model) □影帶／錄音帶 　(Video/audio-tape) □電子數據表 　(Spreadsheet) □實驗式報告 　(Lab report)	Performance □口語表現 　(Oral presentation) □舞蹈／律動 　(Dance/movement) □科學實驗展示 　(Science lab demonstration) □戲劇性閱讀 　(Dramatic reading) □扮演 　(Enactment) □辯論 　(Debate) □音樂演唱 　(Musical recital) □鍵盤樂演奏 　(Keyboarding) □教課 　(Teach-a-lesson)	Process-focused □口頭發問 　(Oral question) □觀察 　(Observation) □訪問 (Interview) □研討會 　(Conference) □過程描述 　(Process description) □學習日記 　(Learning log)

資料來源：McTighe & Ferrara (1998, p. 12)。

　　另如，「我的選擇」❹是有關於決定（判斷）的重要的想法，假設我們認為第三學習階段、小學 6 年級的學生學習「作決定」在日常生活中是重要的，因為，作明智的抉擇是有關於智慧，需要高層次的思考技巧❺，也是學習獨立的關鍵，那麼，這想法便具有學習的意義，可以是大單元的主題，依此重要想法的發展可能涵蓋數項主要的

❹「我的選擇」係曾實施於臺北市西門國民小學 6 年級之藝術與人文課程，林意梅老師為行動合作研究之教師，教學時數總計 15 週，每週 3 小時。有關細節請參閱：Chen (2002)。

❺「高層次的思考技巧 (high-order thinking skills)」在此是指 Bloom 所提 6 項（知識、瞭解、應用、分析、綜合、評價）使用知識成熟度的類別中的後 3 項。請參閱：Wiggins (2000)。

概念。譬如「藝術方面的選擇與日常生活經驗的關係」、「團體藝術選擇的衝突與解決方式」、「自我在藝術方面的選擇與意義」、「視覺藝術與音樂的相關性」等，這些也就可以成為學生學習的小主題，是學生瞭解的重點。

如何確知學生的學習？ —— 確立評量的依據：目標

學習的重點決定後，所發展出來的主要概念便是我們希望學生透過學習活動能瞭解的部分，是建構課程目標的基礎，也即是將據以評量學生學習的依歸。

以前述「我的選擇」為例，可能包括四項主要的概念：

一、藝術方面的選擇與日常生活經驗的關係。

二、團體藝術選擇的衝突與解決方式。

三、自我在藝術方面的選擇與意義。

四、視覺藝術與音樂的相關性。

課程目標便可依此發展，並／或參考藝術與人文之能力指標與基本能力建構，希望學生能瞭解：

一、藝術方面的選擇與日常生活選擇的相關性、藝術家進行其藝術創作時的各種選擇及其意義。

二、人們評價藝術的方式、自己評價藝術與別人的異同、進行團體決策評價藝術時可能的衝突與解決的方式。

三、自我繪畫創作過程的思考、創作題材的選取與意義。

四、視覺藝術與音樂在題材、節奏、感覺等方面可能的相關性。

如何發展教學活動與評量方式？

—— 以基本問題引導教學與評量活動的發展

課程目標確定後，接著可以轉換為「基本的問題」以促進學生進行思考與瞭解主要的概念，並參考前述評量的途徑與方法以發展教學與評量的活動。譬如表 2。

從主要的教學活動進一步發展細節的學習與評量融合之活動，譬如表 3。

表2 課程目標、基本的問題與主要的教學活動之關係

課程目標（預期學生能瞭解）	基本的問題	主要的教學活動
「藝術方面的選擇與日常生活選擇的相關性」 「藝術家進行其藝術創作時的各種選擇及其意義」	為什麼藝術的選擇與日常的生活經驗相關？ 藝術家如何進行其藝術方面的抉擇——在題材、意義、形式、媒材等的選取？	藝術作品鑑賞
「人們評價藝術的方式」 「自己評價藝術與別人的異同」 「進行團體決策評價藝術時可能的衝突與解決的方式」	人們如何評價藝術？ 自己對藝術的評價是否與別人相同？或有何差別？ 當被要求進行團體的評價時，是否會有衝突產生？如何解決？	角色扮演
「自我繪畫創作過程的思考」 「創作題材的選取與意義」	如果你／妳是一位畫家，你／妳會想要畫一幅什麼樣的畫來擺飾在自己的房間？ 你／妳所關心的是什麼？你／妳覺得什麼是重要而必須表達的？打算用什麼樣的媒材、形式來呈現？	有意義的繪畫創作
「視覺藝術與音樂在題材、節奏、感覺等方面可能的相關性」	你／妳是否認為繪畫與音樂可能有類似的性質？ 什麼樣的旋律與節奏等與你／妳畫作的氣氛或感覺類似？	連結視覺藝術與音樂

表3 教學與評量的過程與項目——以「我的選擇」為例

資料來源：Chen (2002)。

　　為使評量的項目有一清楚的明細，並作適當的配分比率（可以依授課內容的分量或重要性進行合理的規劃），可以整理如下，這些評量的項目與配分比應可在授課前告知學生，讓學生能據以掌控自我的學習。

<p align="center">表 4　評量摘要——以「我的選擇」為例</p>

課程序別	評量項目與配分比率		
1（1週）	小組討論 (10%)（團體成績）		家庭作業 (10%)（個別成績）
2（2週）	角色扮演——戲劇演出 (20%)（團體成績）		小組同儕評量 (10%)（團體成績）
3（1週）	繪畫創作草圖 (10%)（個別成績）		繪畫作品 (15%)（個別成績）
4（1週）	音樂挑選與發表 (10%)（個別成績）	同儕個別評量 (10%)（個別成績）	自我評量 (5%)（個別成績）
總評配比	優 (90–100)　　良 (80–89)　　可 (70–79)　　加油（69 以下）		團體成績 40%　　個別成績 60%

<p align="center">資料來源：Chen (2002)。</p>

　　假設教師覺得有必要建構學生的檔案評量，可以發展如下列的「部分過程檔案評量表」，學生可因此得到具體的學習回饋：

<p align="center">表 5　部分過程檔案評量——以「我的選擇」為例</p>

學生姓名：　　　　年／班級：　　　　課程：　　　　日期：

	項　目	分　數	評　語
1	小組討論 (10%)（團體成績） 家庭作業 (10%)（個別成績）		
2	角色扮演——戲劇演出 (20%)（團體成績） 小組同儕評量 (10%)（團體成績）		
3	繪畫創作草圖 (10%)（個別成績） 繪畫作品 (15%)（個別成績）		
4	音樂挑選與發表 (10%)（個別成績） 同儕個別評量 (10%)（個別成績） 自我評量 (5%)（個別成績）		
總分與評語			

得分等級：
建議：　　　　　　　　任課教師：

<p align="center">資料來源：Chen (2002)。</p>

　　在各學習與評量項目下所屬的學習單，是學生所作的各項具體課業，呈現出其學習的情況，這些資料的評定，也必須要有與主要概念、預期學生學習之課程目標相扣之評量指標，作為評分的依據，譬如，以前述評量項目之一「音樂挑選與發表 (10%)（個別成績）」為例，其學習單如表 6 所列，而評量的分數及指標則如表 7。

表 6　「音樂挑選與發表」學習單

挑選一首與我的畫相合的曲子
（記得帶音樂帶來說明與分享！）
學生姓名：　　　　　　　　　　　　　　　　　　日期：
我所挑選的樂曲名稱是：
作曲者／或演唱者是：
我覺得這首曲子與我的畫作相應合，因為：

表 7　「音樂挑選與發表之評分與指標」——以「我的選擇」為例

瞭解的面向：能說明／解釋／應用／有觀點				
評量標準：解決音樂挑選的批判思考與發表（10 分）				
每一評量項目的分數與指標				
評量項目	分數與指標			
說明理由（簡答）	0 分	2 分		
我所挑選的樂曲名稱	沒有回答	有回答		
作曲者／或演唱者	沒有回答	有回答		
我覺得這首曲子與我的畫作相應合，因為：	0 分	1 分	2 分	
	沒有回答	所提理由有關於標題、旋律、節奏、感覺等		
		適當的	豐富的	
發表（口頭與視覺、聽覺呈現）	1 分	2 分	3 分	4 分
	待加強	適當	良好	優良

資料來源：Chen (2002)。

　　各類學習單項目的設計與相關分數與指標的建構，都會涉及信、效度的考驗，其目的莫非在於客觀性的建立，在學校教學實務處理上，教師可以透過與其他教師的共同討論與合作來達成。分數與指標的建構，除以學理作為基礎外，尚須顧及學生實際的回應，來作為等級分類的參考。

收集學生學習訊息／調整課程與教學

　　透過學習過程，學生所作的各項課業必然流露許多寶貴的訊息，這些都是作為課程修正與延續發展的基本資料。從重要想法的擬定、主要概念的發展、教學與評量策略的設計、評分與指標的建構、課程的實施、學生學習資料的回收、判讀與解釋、自身教學的省思、課程與教學的調整與修正，形成一來回循環的課程與評量的發展過程。

結　語

　　藝術與人文的學習內容，應顧及切身性、時代性與傳承性。切身性，是有關於學生自我、學生的生活，與學生切身有關的自然、社會、藝術與文化事務（物）；時代性，應是有關學生所處當代所發生的自然、社會、藝術與文化事務（物）；傳承性，則是有關過去的意義與未來發展的可能性。作為藝術教育工作者，進行課程思考時，我們必須瞭解，各類的統整方式只是手段而非目的，目的應在於學生的學習，學生對學習的瞭解。學生的學習不只在於認識某些知識，而在於能夠將知識轉換、遷移與應用。學習的活動可以多運用問題解決的策略，以提供學生建構知識系統的機會，俾利於未來的轉換應用。評量則有助於教學的反思，瞭解學生的學習，以及學生得以監控自我的成長。適切教學評量方法的建立，無疑的，可以提供學生在藝術方面學習情況客觀的信息。

　　教學是一複雜的過程，具教學經驗的教師可以深刻瞭解其中的複雜性，本文只是試著提供一另類的思考，每位教師必然是就其所在的學校、學生的特質、己身的專長等脈絡，充分與彈性的發揮，讓自己能樂與勤在其中，如此，學生在耳濡目染下自然能體會與感受到親切而實在的人文特質。

參考書目

Black, J. L. & Wiliam, D. (1998). Assessment and classroom learning. *Assessment in Education: Principles Policy and Practice*, 5 (1), 7–73.

Chen (2002)."My Choice": A case study of performance assessment. National Art Education Association 2002 National Convention: Exploring Vision-Refocusing Content, Contexts, and Strategies. Miami Beach, USA.

Hargis, C. H. (1995). *Curriculum-based assessment*. Springfield, IL: Charles C. Thomas Publisher.

McTighe, J. & Ferrara, S. (1998). *Assessing learning in the classroom*. Washington, DC: The National Education Association.

Moon, J. & Schulman, L. (1995). *Finding the connections: Linking assessment, instruction, and curriculum*. Portmouth, NH: Heinemann.

Wiggins, G. (1998). *Educative Assessment*. San Francisco: Jossey-Based.

Wiggins, G. & McTighe, J. (1998). *Understanding by Design*. Alexandria, VA: Association for Supervision and Curriculum Development.

Wiggins, G. (2000). Re: learning by design (p. 5). http://www.relearning.org/resources/PDF/glossary.pdf

Wiliam, D. (2001). An overview of the relationship between assessment and the curriculum. In D. Scott (Ed.), *Curriculum and assessment* (pp. 165–181). Westport, CT: Ablex.

（原載《美育》，2002 年，128 期，頁 22–31）

第三節　科技與我

——美術教師焦點團體之經驗回溯

摘　要

　　本研究以問卷調查法探討焦點團體美術教師對於科技的一些看法，研究目的在於瞭解其：1.生活及教學受科技影響的情形，2.學得科技技能的途徑，3.進修的意願與項目。

　　研究結果發現，美術教師在工作、教育、休閒、交通、飲食、與經濟等生活方面已深受科技的影響，多數教師或多或少已將電腦及其相關器材的使用融入於其生活中；在運用科技於教學工作時，主要為：1.教學資料的準備，2.教學活動的進行，3.教學評量的製作與管理，及4.學校行政的支援與配合；在學習科技相關知識與技能的途徑，美術教師主要採取自學與外學兩種方式。所有的教師均願意參加研習進修，優先順序依次為教學碩士班、電腦多媒體研習、九年一貫相關課程研習與美術課程短期（一週）研習。多數的教師認為在職進修迫切需要學習「美術科多媒體教材教法」，「電腦網路在美術教學的運用」，以及「美術教育媒體製作」等內容。

　　本研究結果可提供有關單位，規劃中學美術教師在職進修課程之參考。

關鍵詞：科技　藝術　中學教師　省思

前　言

　　科技的進步，已然悄悄而深刻的影響現代人的生活與工作方式，今日的學生所面對的資訊可能性與方便性，已截然不同於以往，如今，一位小學 5、6 年級的學生已經可以製作自己的網頁，上網聊天成為經常性的休閒活動，甚至創作了流行的網路電腦語彙表達方式，譬如「依媚兒（即 E-mail）」、「^_^~（表高興）」、「>_<（表驚訝）」等等，學生流暢自如的使用科技於其日常的生活與學習。因此，如何教育好新一代的學習者？是教育工作者最大的挑戰，近期之教育改革內涵，莫不在反映如此之事實與問題，諸如學習與教學模式與內容的再思考、終身學習與回流教育的必要性等，均成為

迫切而重要的教育課題。

美術教育在此一資訊充沛與教改的洪流中，乃必須重行檢視藝術與藝術教育的本質與實施。目前，在國內可以發現有一些研究，側重於探討現代科技與美術結合之藝術創作與作品特質（曹玉明，1998；陳英德，2001；孫心瑜，1995；湯皇珍，2001；張恬君，1997，2000；蔡坤成，2001 等），另有一些研究，則致力於現代科技與美術結合之藝術教育的方式與作法（李賢輝等，2001；黃彥碩，1998；張恬君，1995；張奕華，2001；簡秀枝、張禮豪，2000；魏炎順，1993；坦克美術教育網站；全球藝術教育網站等），這些研究誠提供了藝術與藝術教育之新思維。

然而，我們可以發現，在現代科技與美術結合之藝術教育的方式與作法之研究中，多從相關課程的設計與實施、大架構之藝術教育哲學觀、科技輔助教學等之角度著眼，我們較難發現，有研究是從學習者的角度，去思考其對此一議題之體認與需求。假如五、六年（或更早）以前從大學畢業的美術教師，其在校期間科技資訊未如現今的普及，其學習的過程中便不曾（或少）有過相關科技知識與技能的訓練，那麼，他／她是否能如身懷科技絕技的孩子們坦然面對其生活與工作？他／她們是如何面對與進行有關科技與美術結合的教學？轉換為學習者，其需求何在？這些是從事高等藝術教育者，有效規劃教師在職再教育相關課程，所必須深入瞭解的。

基於此，本研究的目的便在於探討在職中學美術教師：

㈠生活及教學受科技影響的情形；

㈡學得科技技能的途徑；

㈢進修的意願與項目。

本研究中所用之「焦點團體」，係指參與在職進修之中學美術教師；「科技」，則指與電腦及相關媒體等有關的資訊之取得與應用。

在研究方法方面，本研究使用問卷調查法，收集與分析 2001 年暑假期間，參與師大四十學分班的美術教師對於科技相關經驗的省思。問卷採取半結構式設計，包括開放性回答及勾選（單選及複選）二項。收集問卷的過程，係由研究者本人親自操作，並向填答者說明研究的目的。

研究對象總計 25 位，是即將自四十學分班結業之中學教師，11 位任職於高中（職）、14 位任職於國中；18 位教師在學校為專任美術教師，4 位兼任導師，2 位兼任組長或科主任，1 位兼處（室）主任；全體教師均為美術科系畢業，其中包括 15 位女性及 10 位男性；年齡層分布在 31 至 50 歲之間，12 位教師年齡屬 31 至 40 歲，13 位教師則為 41 至 50 歲；24 位擔任美術教學年資在 11 年及 11 年以上，只有 1 位在 6 至 10 年之間。

科技對生活的影響

　　當詢及科技對其生活的影響，美術教師主要從工作、教育、休閒、交通、飲食、經濟等六個層面來闡述。

　　工作方面，美術教師述及由於科技的進步，節省備課時間，出考題、儲存教學資料，收集編輯教學資料便利而專業精美，在家即可計算並傳送成績等極為方便；此外，因為學校擴充教室設備，譬如，增設電腦及視聽等相關設備，因此較為方便教學，而且學生有能力上網查尋資料，使得鑑賞教學更為輕鬆，且增加藝術創作的媒材，使教學與創作更為多元。

　　但是，也因為資訊充沛，美術教師深感分析整理的能力有待加強，希望能多參與教學研究團體，增加學習的機會，以提升其操作科技的能力。部分教師並且述及己身科技能力（如電腦繪圖與影像處理能力）不足，無法提供高職美工學生所需的學習內容，無法廣泛而有效地自網路中找到所需的資料，而深感挫折。部分的教師則因具備不錯的科技能力，常須協助同事或學校處理與科技有關的事務，而工作量增加，公私不分，影響其私生活。

　　教育方面，因為科技改變學習的方式及吸收的效率，家裡裝接第四臺，縱使二臺電視亦不敷使用，孩子無法體會閱讀課外讀物的樂趣，但也因此能享有秀才不出門，便知天下事的可能性。此外，有教師提及 DNA 篩檢系統有效控制疾病的發生，能有效作人生的規劃；數位化攝影的普及，能更自由與人性化地處理創意影像；無版印刷電子書的發明，讓閱讀能打破傳統書籍呈現的格局，是科技發展的優質面。

　　但是，也因為科技的過度發展，美術教師認為必須面對其負面的影響，相關的環保問題必須重視，必要進行全民環保的教育；此外，因未能全面使用科技在生活上，故萌生焦慮感，認為作為現代社會的一分子，必須擁有高知識才能擁有競爭力；再者，認為因為科技，少了手工或慢步調的悠閒，原有的價值觀產生混淆，必須重行檢視、評估與建立。

　　休閒方面，美術教師表示以前看圖片、欣賞影片，必須花很多時間在交通上，時間也有所限制，現在經由電腦觀賞碟片、CD、VCD、DVD 等各種資訊，隨時操作，想看的都在眼前呈現，非常方便。不論欣賞表演或外出休閒旅遊，都因科技讓效果與品質更為美好。

　　交通方面，多數教師肯定火車票語音訂票及電腦售票系統的價值，此系統使訂票與取票得不受時空限制，方便而快捷；另一方面，手機的普遍，縮短人際溝通的距離，辦事效率大為提高，但也造成公共場所的公害，不堪其擾，影響個人隱私；E-mail 的

使用，得以隨時與國外親友聯絡，不必擔心時差，不受時空限制；汽車的進步，可享受自由安全的速度控制、環繞音響及冷暖氣設備等；捷運的通車很方便，節省時間，但人人似乎更為忙碌。

飲食方面，美術教師所說明者不多，只述及電鍋炊飯手藝的規格化，使鍋巴不再出現；逆滲透飲水機的使用，不必再守著爐火煮水，是有助於生活品質的改善。

最後，經濟方面，如同飲食，美術教師所說明者不多，但多數教師述及信用卡的好處，不用帶太多的現金而可以處理許多的事務。

運用電腦於日常生活事務的情形

在日常生活的層面，只有二位美術教師表示很少運用電腦處理日常生活的事務，其餘教師或多或少已將電腦及其相關器材的使用融入於其生活中。

教師們所表示曾用電腦來處理日常生活事務的情形，涵蓋如下的面向：整理班級事務資料、計算成績、上網找資料、寫報告、美工完稿、收集處理創作用資料、收發郵件、印名片、繪圖、使用數位相機拍照、處理家庭收支等各項帳單與文書表格、報稅、購物、看新聞氣象、買車票、看展覽、查書目、聽音樂、玩遊戲等等。

運用科技於教學工作的情形

美術教師目前在運用科技於教學工作時，主要可以分成四個層面：教學資料的準備，教學活動的進行，教學評量的製作與管理，及學校行政的配合與支援。茲分述如下：

一、教學資料的準備

教師上網蒐尋並下載教學有關的資料，掃描相關圖片，製作成投影片，運用電腦來設計、製作與美化課程內容，教案與學習單，以增強學生對課程的接受度。

二、教學活動的進行

教師運用電腦來上美術字體設計、海報設計、繪圖等相關課程，並讓學生作美術專題報告，蒐集與應用美術館相關網站之資料，進行作品的發表。

上課時，播放教學錄影帶、利用實物投影機、VCD、幻燈機、使用單槍投影欣賞美術館的多媒體光碟片等實施鑑賞的教學與討論。

三、教學評量的製作與管理（學生學習資料的管理）

在教學評量方面，教師以電腦等相關設備，製作試題、講義，指定課業讓學生蒐集資料後以 E-mail 回傳，編製網頁呈現學生作品，展現學習藝廊。

四、學校行政的配合與支援

教師應用校園網路，配合行政工作之進行與管理，並使用 CORELDRAW、PHOTOSHOP 等軟體技能，替學校設計相關之刊物。

學習科技相關知識與技能的途徑

在學習科技相關知識與技能（如 DOS 系統、WORD 操作、多媒體教學軟體、FRONTPAGE 製作、影像處理等）的途徑，美術教師主要採取自學與外學兩種方式，其中 88% 多數的教師曾採取自學的方式，64% 的教師曾採取外學的方式，52% 的教師曾兼採此二種方式。

自學的方式包括自我摸索，請家人幫忙，向老師、朋友、同學、廠商請教等，過程中，教師多購買電腦雜誌及有關資料參考練習，從做中學，發現與解決問題。

此外，外學的方式包括參加學校、相關單位以及補習班舉辦之各項研習。

進修的意願與項目

所有調查的教師均願意參加研習進修，在所提供的選項：教學碩士班、九年一貫相關課程研習、美術課程短期（一週）研習、電腦多媒體研習等項目中，優先順序依次為教學碩士班、電腦多媒體研習，至於九年一貫相關課程研習與美術課程短期（一週）研習具相等的分量。除所提供之優先順序選項外，在其他說明項之部分，總計有 3 位教師作補充，有 1 位教師希望能開設電腦繪圖等相關課程，1 位教師希望能開設生命科學方面課程，另有 1 位教師則希望能有藝術欣賞如：音樂鑑賞、建築欣賞、表演藝術欣賞等課程。

　　美術教師感覺迫切需要學習的要項及內容，依所提供的複選選項涵蓋：㈠美術史、美術批評及美學知識，㈡美術表現技法，㈢美術鑑賞教法，㈣電腦網路在美術教學的運用，㈤美術科多媒體教材教法，㈥美術教育媒體製作等，及另一項其他說明。其中，96% 的教師迫切需要學習「美術科多媒體教材教法」，84% 的教師迫切需要學習「電腦網路在美術教學的運用」，80% 的教師迫切需要學習「美術教育媒體製作」，64% 的教師迫切需要學習「美術鑑賞教法」，56% 的教師迫切需要學習「美術史、美術批評及美學知識」，44% 的教師迫切需要學習「美術表現技法」。沒有教師另外提出其他項的補充說明。

結　論

　　美術教師在工作、教育、休閒、交通、飲食、與經濟等生活方面已深受科技的影響，並運用科技於教學資料的準備、教學活動的進行、教學評量的製作與管理，以及學校行政的配合與支援。因為環境的改變，主動而積極地面對並採取策略因應，以自學與外學兩種方式，探討科技相關知能，俾求調適與成長。所有的教師均願意參加研習進修，優先順序依次為教學碩士班、電腦多媒體研習，九年一貫相關課程研習與美術課程短期（一週）研習。多數的教師認為在職進修迫切需要學習「美術科多媒體教材教法」，「電腦網路在美術教學的運用」，以及「美術教育媒體製作」等內容。

　　本研究係屬於有關藝術教育學習者對科技與美術結合看法之初步研究，未來可以就教師以自學或／與外學模式發展課程與實施教學之歷程與作法，進行個案研究，以提供教學者之具體參考。此外，並可以就教師所感覺迫切需要之課程項目與內容，作更為細節與深入的調查與研究，如此方能更為有效的規劃有意義之在職進修課程，協助教師之專業成長，並落實終身學習之教育理念。

參考書目

李賢輝等 (2001)。視覺藝術欣賞與評析。取自 World Wide Web:http://ceiba.cc.ntu.edu.tw/th9–207/。

孫心瑜 (1995)。電腦圖像新美學。未出版之碩士論文，國立臺灣師範大學美術研究所，臺北市。

曹玉明 (1998)。複合影像在攝影創作上的應用與表現。未出版之碩士論文，國立臺灣師範大學美術研究所，臺北市。

陳英德 (2001)。巴黎畫派寶庫與發現新秀的 ARC 空間——巴黎市立現代美術館。藝術家，314，386。

黃彥碩 (1998)。超媒體在中小學美術史鑑賞教學之應用研究。未出版之碩士論文，國立臺灣師範大學美術研究所，臺北市。

湯皇珍 (2001)。科技下恆古的命題——袁廣鳴的錄影藝術。聯合文學，17 (9)，130。

張恬君 (1995)。電腦輔助藝術教學之研究。藝術家，(40)2，256–265。

張恬君 (1997)。電腦繪圖與電腦動畫的美感與創意。資訊與教育，57，18–23。

張恬君 (2000)。電腦媒體之於藝術創作的變與不變性。美育，115，38–47。

張奕華 (2001)。科技在美術教學上的運用。國教新知，47 (3)，40。

蔡坤成 (2001)。善用科技創造美好生活——人體辨識與監視系統。電腦繪圖與設計雜誌，160，153。

簡秀枝、張禮豪 (2000)。讓科技與藝術平衡發展——邱再興用心培育音樂美術創作幼苗。典藏今藝術，94，78。

魏炎順 (1993)。科技與藝術的整合——美勞教育特點初探。中學工藝教育月刊，26 (4)，7–12。

（發表於「新世紀藝術教育理論與實務國際學術研討會」，2001 年 9 月 27–29 日，國立臺灣師範大學綜合大樓 5 樓國際會議廳）

附　錄：問　卷

科技與我

【美術教師用卷】

壹、基本資料

1. 性別：□男　□女
2. 年齡：□ 30 歲以下　□ 31 歲至 40 歲　□ 41 歲至 50 歲　□ 51 歲以上
3. 學歷：□碩士　□研究所四十學分班結業　□師大校院畢業　□一般大學畢業
　　　　□專科學校畢業　□其他
4. 畢業科系：□美術科系畢業　□工藝（教）科系畢業
　　　　　　□非美術或工藝相關科系畢業
5. 擔任職務：□處（室）主任　□組長或科主任　□導師　□專任教師
6. 服務學校類別：□高中（職）　□國中　□公立　□私立
7. 擔任美術教學年資：□ 5 年或以下　□ 6 年至 10 年　□ 11 年或以上

貳、問卷內容

1. 敬請列舉三項事實說明科技對您生活方面的影響（任何方面均可)?

2. 您曾如何運用電腦處理日常生活的事務?（敬請舉例說明）

3. 您曾經或目前如何運用科技（譬如電腦相關媒體）於教學或相關的工作?
　（敬請盡可能的說明您的作法）

4. 您是如何學習或學會前述相關的知識與技能?

5. 下列二題與進修有關之敘述，請依您的意見，在適當的「□」內打「∨」。

⑴如果有校外的美術教師研習或在職進修機會，我的意願是：

□不願意參加

□願意參加（可複選，唯請標示 1, 2, 3 ……之優先順序）

　□(A)教學碩士班

　□(B)九年一貫相關課程研習

　□(C)美術課程短期（一週）研習

　□(D)電腦多媒體研習

　□(E)其他（請說明：　　　　　　　　　　　　　　　　　　　）

⑵我認為美術教師在職進修，迫切需要的「要項及內容」需涵蓋：（可複選）

　□(A)美術史、美術批評及美學知識

　□(B)美術表現技法方面

　□(C)美術鑑賞教法

　□(D)電腦網路在美術教學的運用

　□(E)美術科多媒體教材教法

　□(F)美術教育媒體製作

　□(G)其他（請說明：　　　　　　　　　　　　　　　　　　　）

<p align="center">非常謝謝您的協助與填答，敬祝暑安！！！</p>

第四節　出席美國 1999 NAEA 會議之省思

前　言

NAEA(National Art Education Association) 是全美最大之藝術教育學會❶，於 1947 年正式成立，該學會發行重要之學術期刊，如 Art Education 及 Studies in Art Education，並出版圖書。此次因有論文發表，獲教育部補助前往出席，特撰文摘要與會之經驗與心得。

參加會議經過

3 月 22 日下午 6 時 20 分搭長榮 (EVA) 飛機直飛紐華克 (Newark)，中途於西雅圖過境，隔日 23 日（美國仍為 22 日）晚上 9 時 30 分抵達紐約，長榮安排夜宿機場附近 Ramada 旅館，第二天上午 9 時 30 分轉搭美國 Continental 的飛機於 10 時 45 分飛抵華盛頓 (Washington)DC，當日即前往朋友的住所，位於 Virginia 的 falls Church。

抵美時，已是春天，但風雪才過，美國 1999 年的氣候有些異常，因此，只有些許的櫻花開始探頭，部分的枝頭也方才微有了綠意，夜晚的溫度降至攝氏零度，但由於氣候非常乾燥，感覺上約等於臺北的 11、2 度。

此次全美藝術教育學會 39 次的年度會議 (39th Annual Convention of The National Art Education Association) 是假位於華盛頓 DC 的 Washington Hilton and Towers Hotel 舉行，自 3 月 23 日至 28 日止，為爭取如此盛大會議（約有 4000 人以上參與）與會人士的青睞，該旅館在住宿的費用上給與優惠，單人房為 149 美金，雙人房為 160 美金，不含稅，唯該旅館早在 12 月即已爆滿，附近也有一些旅館提供優惠折扣，價錢相差不多，如 Hotel Sofitel, Washington Courtyard By Marriott, Normandy Inn, Doyle Washington

❶NAEA 目前會員有 17000 人 (NAEA News, 1999, April)，創始主席為 Edwin Ziegfeld，現任主席為 Eldon Katter。Edwin Ziegfeld 生長於美國俄亥俄州，擁有俄亥俄州州立大學美術教育學士，哈佛大學景觀建築碩士，以及明尼蘇達大學教育心理學博士學位，1970 年退休前任教於哥倫比亞大學，對美國及世界美術教育的推展貢獻卓著，他同時也是 InSEA(International Society for Education through Art) 的創始主席。

等。

　　會議場地設在 Washington Hilton And Towers Hotel 的地下一、二樓，會議場地有大可容納上千人之 International Ballroom，也有可容納上百人，50 人，或 30 人次之場地，早、午餐及晚餐均供應各種不同價碼之食物，可任君挑選。與會註冊費用為 120 美金，可領取手冊乙本，其中註記各場次會議研討的主題與摘要及各項有關資料。目前約有 20 位來自臺灣的學生在美研讀美術教育的學位課程，分別就讀於俄亥俄州州立大學、賓州州立大學、印地安那州立大學及伊利諾大學等校。

　　除多元場次的研討會議之外，大會並分別於 24、25 與 28 日提供美術館及名勝旅遊；如 24 日有國立美國美術館及國立肖像美術館 (National Museum Of American Art And The National Portrait Gallery)、國立女性藝術美術館 (National Museum Of Women In The Arts) 及克利格美術館 (Kreeger Museum) 等，25 日有國立非洲美術館 (National Museum Of African Art) 及何虛宏博物館 (Hirshorn Museum)，28 日則有華盛頓之遊 (Washington Tour) 等。此外，26 與 27 日兩日在大會場陳列美術商品展，來自美國各著名的出版商，如蓋迪 (Getty) 與戴維斯 (Davis) 等等各大著名的出版商，均提供出版品目錄展示。

　　因時間的限制，並未參加大會所提供之旅遊，而是於 25 日星期四與往年於美讀研究所博士班之美國同學前往國立美術館 (National Gallery of Art)、弗利爾美術館 (Freer Gallery) 及何虛宏博物館 (Hirshorn Museum) 參觀，其中國立美術館的典藏包括拜占庭、印象派及美國等畫家的作品；弗利爾美術館以東方藝術品為主，多數為我國書畫作品；何虛宏博物館則為當代藝術作品。會議於 28 日下午 5 時結束，當日搭晚上 7 時 30 分之飛機，與來時同樣路線於 30 日上午 9 時 10 分返回臺北。

研討會議題分析與所發表之論文摘要

一、議題分析

　　此次研討會議在 5 日內，從早上 8 時起至晚上 10 時止進行，是非常忙碌的行程。與會者多數為來自全美以及不同國家，從事不同教育階段之美術教育工作者，或全美碩博士班之學生。依據大會手冊，除午餐 Luncheon 與茶會 Reception 之外，全部場次總計有 42 類 764 場次，第一日 133 場，第二日 163 場，第三日 198 場，第四日 165 場，第五日 111 場，與會者可以有多重的選擇，所有的會議均可自由參與。各場次研討會議議題類別明細詳列如下：

NAEA 各場次議題類別明細表

（資料統計來源：大會手冊）

1. 圓桌研討 (Roundtable Session) =80 場
2. 課程與指導 (Curriculum & Instruction) =60 場
3. 小學 (Elementary) =58 場
4. 中學 (Secondary) =56 場
5. 研究 (Research) =53 場
6. 高等教育 (Higher Education) =52 場
7. 美術館教育 (Museum Education) =39 場
8. 在地工作坊 (On-Site Workshop) =38 場
9. 事務性會議 (Business) =38 場
10. 中等階段 (Middle Level) =37 場
11. 科技 (Technology) =28 場
12. 電腦研習 (Computer Labs) =25 場
13. 特殊興趣 (Special Interest) =22 場
14. 評量 (Assessment) =18 場
15. 女性議題 (Women's Caucus) =18 場
16. 專業教學標準之國立委員會 (National Board for Professional Teaching Standards) =12 場
17. 外地工作坊 (Off-Site Workshop) =11 場
18. 壁報研討 (Poster Session) =11 場
19. 提倡 (Advocacy) =10 場
20. 特殊教育 (Exceptional Education) =9 場
21. 政策與藝術管理 (Public Policy and Arts Administration) =9 場
22. 美術教育社會理論研討 (Caucus on Social Theory in Art Education) =8 場
23. 幼兒時期 (Early Childhood) =8 場
24. 監督與管理 (Supervision and Administration) =8 場
25. 透過藝術教育美國協會 (USSEA, United States Society for Education through Art) ／透過藝術教育國際協會 (InSEA, International Society for Education through Art)=7 場
26. 學會研究任務推動工作會議 (NAEA Research Commission Task Force Meeting) =6 場
27. 終生學習 (Life Long Learning) =4 場
28. 夥伴 (Partnership Special Series Session) =4 場
29. 學生 (Student) =4 場
30. 一般研討 (General Session) =4 場
31. 全美藝術教育學會地區性研討 (NAEA Regional Forum) =4 場
32. 主席系列 (President's Series) =3 場
33. 美術教育研究之小組研討 (Seminar for Research in Art Education) =3 場
34. 多元種族關懷委員會 (Committee on Multiethnic Concerns) =3 場
35. 州學會主管會議 (State Association Leadership) =3 場
36. 女同性、男同性和雙性議題研討 (Lesbian, Gay, and Bisexual Issues Caucus) =2 場
37. 退休美術教育家 (Retired Art Educators) =2 場

38.國立美術教育州主席學會 (National Association of State Directors of Art Education) =2 場
39.全美藝術教育學會部門研討 (NAEA Division Forum) =2 場
40.電子媒體 (Electronic Media Interest Group) =1 場
41.蓋迪特別系列 (Getty Special Series Session) =1 場
42.著名學者研討 (Distinguished Fellows Forum) =1 場

二、所發表之論文摘要

　　此次於研討會所發表的論文題目為審美推理 (Aesthetic reasoning)：兒童與青少年在描述，表示喜好，和判斷一件藝術作品時的觀念傾向。本研究之目的在於探討不同年級層的兒童與青少年：1.如何描述一件藝術作品，2.陳述其個人喜好時的態度，3.判斷一件藝術作品的標準，4.表示喜好與判斷一件藝術作品時的差異。研究樣本取自參與美國伊利諾大學，美術與設計學系所設週末美術班的一般地區學校學生24位，包括 3、5、7 年級，和美術與設計學系的學生。每一年級階層各 6 位，男女各半。研究結果指出審美技巧涵蓋從簡單的描述視覺性的審美客體之構成要素，而至於辨識這些要素間的關係，再至於解釋整體品質的特色。當描述，表示喜好，和判斷同一件藝術作品時，不同年級的學生展現不同的審美技巧和概念。當描述一件作品時，3、5 年級者傾向於述說題材，在 7 年級時有所轉變，對於形式特質和表現性的描述，隨年級的增長而增多。當表示個人喜好時，對於 3 年級者題材和色彩是主要因素，5 年級者著重色彩，7 年級者要求作品的表現性，大學生則側重表現性與設計。當評價作品時，3 年級者依據題材，5 年級者為色彩，而 7 年級和大學生主要依據技術與表現性。在表示喜好和評價時，除了推理上的差異外，也顯示出在選擇上的不一致。甚至小學 3 年級的學生可以區別對於其個人喜好與評價藝術作品時的理由差異。不同的問題導致學生對於同一件藝術作品不同的回應。藉以引導學生進行作品反應的問題，會影響學生所作評論的類型（陳瓊花，1998b）。

與會心得

一、篩選發表論文之過程嚴謹具學術性

　　除工作會議及特殊邀請發表之議題外，所發表之論文必須經過審查篩選。會議召開（3 月）前一年之 7 月 1 日為擬發表論文計畫審查之截止日；審查結果的通知日期

約為 11 月，前後約經 5 個月的審查期。審查委員是由 NAEA 的支會 SRAE(Seminar for Research in Art Education) 的四位會員所擔任，每一篇論文計畫均以不呈現作者名字的方式分送這四位審查人評分，評分標準共計五項：

　　1.是否以 APA 的格式、文法、章節妥善撰寫？

　　2.是否立基於堅實之研究主張與文獻？

　　3.是否提出適時與有見識的觀點？

　　4.對於一般的 NAEA 會員，如藝術家，教育家，研究者等是否會感興趣？

　　5.在有限的文字內，是否簡明扼要抓住重點？

依據這五項標準給予五等評量，4 分為傑出，3 分為平均水準以上，2 分為平均水準，1 分為平均水準以下，0 為不計分。因此，最高滿分為 20 分×4 人＝80 分，1999 年最低分為 57 分，亦即每項平均得分須為 3 分，當年之通過率為 57% (NAEA News, 1998)。

二、規模宏大，場次多元，提供美教工作者互相研討交流的機會

本次會議提供各項不同教育階段與主題之研討場次，研討會論文發表的形式，除國內較常見之口頭發表、研究講習會之外，並提供壁報（1998 年開始）與圓桌討論（1999 年新舉）之發表形式，使對某一特殊主題有興趣者可以有更多的時間與作者作更為深入的溝通與討論，以互換心得，或共同探索美術教育方面目前重要之議題。本人此次論文所發表者即以壁報的形式，時間是 27 日下午 1 時至 3 時 50 分，大會提供一桌子與立板以資展示研究者之資料，期間有不少之美教工作者前來向研究者提出問題並加以討論，雙向交流之機會較多，是非常不同於以口頭發表的方式。

此次會議超過 4000 人次以上之美術教育專業人員與會，有小、中、大學之美術教師、蓋迪 (Getty) 藝術教育中心、美國教育部 (US Department of Education) 的代表等。大會並無正式之開幕儀式，第一天的晚上在 Union Station 由美術用品著名的廠商 Binney and Smith 贊助開幕茶會，會中並有當地小學生演唱歌曲，非常熱鬧。

三、論文發表者，就業單位或就讀機構提供經費補助

無論是教師或學生，均可從其工作或就讀之學校申請經費補助，前來參加會議，舉實例來說，博士班的學生可以取得美金 700 元之經費補助，此項措施極具鼓勵參加會議的作用。

四、會議重要議題：美國藝術國家標準，全國性評量，教師證照 等議題

　　美國於 1994 年完成藝術國家標準條文 (陳瓊花，1998a)，並由國會通過納入在「目標 2000：美國教育法案 (Goals 2000: Educate America Act)」，為落實這些標準，首先於 1997 年由全國教育發展評量 (National Assessment of Educational Progress) 完成藝術方面全國性的評量，這份結果並已公布，可由網站 http://nces.ed.gov 取得，針對評量在最後一日由艾斯納 (Eisner) 教授主持一項「在美術教育上績效評量的使用 (The Uses of Performance Assessment in Art Education)」討論會，由印地安那大學 (The Indiana State University)Dr. Gilbert Clark，Dr. Enid Zimmerman 教授，以及賓州大學 (The Penn. State University)Dr. Brent Wilson 教授共同參與，Dr. Gilbert Clark，Dr. Enid Zimmerman 教授強調地區性的重要性，評量的項目與標準必須切合地區教學與學生的情況；Dr. Brent Wilson 教授則強調個別差異的重要性，評量必須立基於個體創造性與解釋性的表現。由於標準的實施，各州開始加強廣訓教育的實施，合格教師的需求日益迫切，美國美術教師的證照制度各州不同，大體上是以 K–12 即相對於我國幼稚園大班至高中 3 年級為一單位，並未區分不同的年級層，目前因藝術標準的公布，而有轉變的趨勢，將依年級區分特殊的階段證照，但是否有足夠的師資進行不同教育階層的師資培訓，卻也是一項重要的問題 ❷。

幾點思考

　　㈠國內辦理相關之學術研討會應建立審查制度，以具學術性，俾提升國內學術研究之水準。相關之學術研討議題宜譯成英文，放置於網路，由教育部或由國科會統籌架設，以供國際學術交流，並提升我國學術之國際地位。

　　㈡由政府主導或補助民間學術團體開辦規模宏大、場次多元的研討會，以提供美教工作者互相研討交流的機會。國內開辦美術相關議題之學術研討會場次可說不少，但尚未見識有如此大規模之會議，可以把全國從事美術教育工作者交集在一起，共同研討當代重要的議題，以及切身所遭遇的教學或研究上的問題，是非常實際、也是終身教育理念的落實。美國 NAEA 是學術團體，舉辦此種類型的會議已有 39 年的歷史，經驗豐富，並促成美國藝術國家標準的成形與法規的制定，帶動美國教育的改革。目

❷此段有關美國美術教師證照制度的資訊，來自與美國伊利諾大學美術教育系主任 Dr. Christine Thompson 透過 E-mail 之交談紀錄。

前國內有美術教育的團體名為「中華民國藝術教育發展學會 (Taiwan Art Education Association，簡稱 TAEA)，自 1995 年起已先後開辦三次國際性之學術性研討會，教育部可統合此種學術團體進行政策的推動或宣導。

　　㈢國內學者與教育工作者應多參與國內或國際學術研討會議，論文發表者，就業單位或就讀機構能提供經費補助，以促進國內學術之研究。

　　㈣我國教育改革的聲潮與舉措不斷，但一直未辦理全國性的教育評量，當現階段的教改強調學生基本能力的重要性時，對於我國各不同教育階段學生在專業學習層面的能力情況是如何卻不得而知，試問如何對症下藥，如何加強或提升專業性學習所應強調者？因此，應辦理全國性不同教育階段之美術學習情況評量，以瞭解學生之能力與學習情況，俾作為教學改進與教育改革之基礎。

參考書目

中文

陳瓊花譯 (1998a)。美國國家藝術標準。臺北市：教育部。

陳瓊花 (1998b)。審美推理：兒童與青少年在描述，表示喜好，和判斷一件藝術作品時的觀念傾向。師大學報，43 (2)，1–19。

外文

1999 National Art Education Association 39th Annual Convention.

Art Education 1999, 52 (1). The Journal of the National Art Education Association.

NAEA News, 1998, 40 (4), 13.

（原載《美育》，109 期，頁 6–11）

第五節　出席 1999 InSEA 國際藝術教育會議之省思

前　言

InSEA（International Society for Education through Art，簡稱 InSEA）是全球性極具規模的美術教育學會組織，於 1951 年正式成立，目前約有 2000 名會員，分別來自 88 個國家。首任主席是美國哥倫比亞大學 (University of British Columbia) 教授 Edwin Ziegfeld (1906–1987)❶，目前的主席是加拿大英屬哥倫比亞大學教授 Kit Grauer。該學會發行 *InSEA News*，並出版研討會論文。此次筆者因有論文發表，獲國科會補助前往出席，特撰文摘要與會之經驗與心得，以與美術教育界之同事分享。

參加會議經過

此次 InSEA 第 30 屆會議的主題是「文化和轉變 (Cultures and Transitions)」，是由澳洲美術教育協會（Australia Institute of Art Education，簡稱 AIAE）所主辦，包括二項會議：從 9 月 20 到 21 日之研究會議 (Research Conference)，假布里斯本 (Brisbane) 之昆士蘭大學 (University of Queensland) 舉行，以及從 9 月 22 到 26 日之大會會議 (World Congress)，假布里斯班文化習俗展示中心 (Brisbane Convention and Exhibition Centre) 舉行。筆者此次共有二篇論文發表，一篇發表於研究會議，談〈兒童與青少年在描述，表示喜好，和判斷藝術作品時的觀念 (Children's and Adolescents' Conceptions in Describing, Preferring, and Judging Works of Art)〉，係國科會專題研究之成果；另一篇發表於大會會議，為〈比較我國與美國之視覺藝術標準 (A Comparison of National Standards for Visual Arts between the US and Taiwan)〉。

9 月 17 日下午 11 時 10 分搭安捷與長榮聯營之 (AN) 飛機直飛澳洲東方昆士蘭的布里斯本，隔日晚上 9 時 45 分抵達，住宿於市區之 Carlton Crest Hotel。澳洲已是春天，

❶Edwin Ziegfeld 生長於美國俄亥俄州，擁有俄亥俄州州立大學美術教育學士，哈佛大學景觀建築碩士，以及明尼蘇達大學教育心理學博士學位，1970 年退休前任教於哥倫比亞大學，對美國及世界美術教育的推展貢獻卓著，他同時也是 NAEA(National Art Education Association) 的創始主席。

但日夜溫差很大,白天溫度在攝氏 22 度左右,入夜則降至 12 度左右。澳洲原為英屬,所以老百姓所講的英文帶有濃重的英國腔調。當地的電源插頭不同於國內,倘若發表論文或研究等需用到電腦者,最好自備電源轉換器攜帶前往。

此次參加大會之註冊費為澳幣 495 元,相當於約臺幣 10400 元,若參加研究會議,則必須另繳澳幣 50 元(約臺幣 1050 元)之註冊費。參加者可領取手冊乙本,其中註記各場次會議研討的主題與摘要,及大會議程等各項有關資料。

昆士蘭大學為澳洲有名之學府,兩邊環繞著布里斯河 (Brisbane River),可以搭公車或坐交通船(名為 City Cat,如圖 1)前往,搭船從市區到大學一趟為澳幣 3 元 20 分,相當於臺幣 68 元左右。

圖 1　昆士蘭大學的交通船

研究會議場地有兩處,分別設在昆士蘭大學之 Abel Smith Lecture Theatre 和 Lecture Theatre S304,會議場地分別可容納 250 人左右,學生餐廳供應午餐及晚餐各種不同價碼之食物,可任君挑選。

研究會議在兩日內總計有 34 場的研討會議,從早上 9 時起至下午 4 時止進行,是非常忙碌的行程。所提供者包括視覺藝術教學 (Visual Arts Practice-Teaching),美術教育——教學,學習與評量 (Art Education—Teaching, Learning, and Assessment),美術教師教育 (Art Teacher Education),視覺藝術教學——文化背景 (Visual Arts Practice—Cultural Context),視覺藝術教學——跨文化 (Visual Arts Practice—Cross Cultural),美術教育與精神性 (Art Education and Spirituality),美術教育之研究過程 (Research Processes in Art Education) 等,與會者可以有多重的選擇。與會者有來自美國、日本、韓國、香港、新加坡、荷蘭、瑞典、英國、加拿大、巴西、芬蘭、波蘭等不同國家,大多是從事高

等及中等教育階段之美術教育工作者或學者。

　　研究會議第二日（21 日）的晚上，InSEA 大會年會在昆士蘭美術館 (Queensland Art Gallery) 舉辦歡迎茶會，在美術館正展出第三屆亞洲太平洋三年展（Asia Pacific Triennial，圖 2、3、4、5），茶會時同時有戲劇演出，演舞者穿梭在所展出的各國當代藝術家的作品中，營造特殊的效果與氣氛，與會者儼然不自覺的共同參與了一齣「InSEA 歡迎茶會」之創作（圖 6、7）。

圖 2　展場一景之一　　　　圖 3　展場一景之二　　　　圖 4　展場一景之三

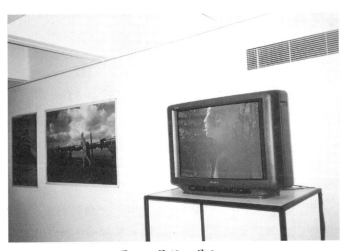

圖 5　展場一景之四

圖 6　演舞者之一

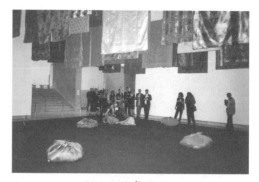

圖 7　演舞者之二

9 月 22 日 InSEA 大會年會開幕假布里斯本文化習俗展示中心 (Brisbane Convention & Exhibition Centre) 舉行，在大會場有美術商品展及各國兒童畫展 (Major Children's Art Exhibitions)。各國兒童畫展總計有 17 個國家的學童作品參展，其中一幅日本 9 歲學童的作品，被選作海報及畫冊等的封面。除多元場次的研討會議分別在 11 個場地舉行之外，並提供到當地高中之實作研習會與美術館之研習會，大會並於 23 日在 Optus Playhouse Theatre 安排一齣 Shakespeare 的最後舞劇 The Tempest，InSEA 大會自 22 日始至 26 日結束。

參加研究會議後，只參加第一天（22 日）的大會會議，論文於 Great Hall 1 發表。會議期間，正值國內 921 大地震，各國人士莫不表示深切的關懷，並於大會中為受難之人士與家庭默哀，真正的感覺到國際村的意義。因學校已開課，須提前返臺作教學準備，乃於 23 日中午搭 12 時之飛機，與來時同樣路線於當日晚上 6 時 50 分返回臺北。

所發表之論文摘要

一、論文一：兒童與青少年在描述，表示喜好，和判斷藝術作品時的觀念 (Children's and Adolescents' Conceptions in Describing, Preferring, and Judging Works of Art)

兒童與青少年審美觀念之研究，試圖探討兒童與青少年在處理有關美感物象時的思考與理念。此一問題的研究，可提供兒童與青少年在面對藝術及其生活時，漸進性成長的訊息。在教學上，教師如果能對此一問題有較深層的認識與瞭解，則其無論是在課程的安排、教材的準備與策略的運用上，必能更有自信，並為青少年結組與建構

一良好的學習環境。

　　依據國外有關兒童與青少年審美觀念之研究指出，兒童與青少年藝術觀念之成長與其認知之發展有關，並受社會與文化因素之影響。基於此一認識，本研究試圖經由美感問題之架構，檢視我國兒童與青少年的審美觀念，以提出我國兒童與青少年思考藝術的基本發展論點。因此，本研究之目的在於明瞭不同年齡層之兒童與青少年與美術專業別之大學生有關：⑴描述繪畫作品時的觀念傾向，⑵表示喜好繪畫作品時的觀念傾向，⑶判斷繪畫作品時的觀念傾向，⑷表示喜好與價值判斷之間的區別。517 位學生隨機取樣自臺北、金門地區之國小 1，3，5 年級，國中 1，3 年級，高中 2 年級，及臺北之大學美術專業與非專業學生。大致上，男、女學生各為半數。研究結果發現，問題的類型，影響學生所作的評論內容，不同年級層的學生使用不同的審美觀念於描述，表示喜好，與價值判斷等不同的問題。多數學生傾向於以題材來描述寫實與表現性的作品，而以視覺要素來描述抽象性的作品；對於表現性的掌握，隨著年級的增長而遞增；當要求大學以下的學生描述繪畫作品時，抽象性與表現性的作品較寫實性的作品更能引發學生豐富的回應。當面對表現性與抽象性的作品回答喜好與判斷之問題時，學生較易產生質疑；而述及有關認知與否的想法，不同年級層的學生對於繪畫作品的喜好與價值判斷的選擇，以及表示喜好和價值判斷的首要觀念之間有顯著的差別，不因作品類型的不同而有差異；專業別、對於繪畫作品的喜好與價值判斷的選擇三者之間，只在面對表現性作品時，有顯著的不同，因作品類型的不同而有別；而專業別、喜好與判斷的首要觀念三者之間並沒有差別，不因作品類型的不同而有別；至於美術專業的大學生在表示喜好與判斷的觀念時並沒有差異。個體理由的表達所呈現出來的觀念，具有穩定性的內在認知結構上的特質。

　　本研究結果補充美學家奧詩本 (Osborn) 有關喜好與判斷之審美學理，並建立我國鑑賞教學之基礎理論。奧詩本提出「個人喜好與判斷之間有別」，但究竟是如何不同，並未就年齡別、專業別、與作品類型之間所可能產生之交互影響進行探討。因此，從本研究，可以補充奧詩本的學理：國小 1 年級至大學之非專業與專業，在喜好與判斷之選擇有別，但受作品類型的影響，惟到專業階段，喜好與判斷之間的觀念則沒有差別，不受作品類型的影響，而國小 1 年級至大學之非美術專業則仍有差別，並受作品類型的影響。

　　此外，依據此項研究結果尚可提出假設，個人喜好與判斷之間有別，惟當審美能力的發展至較高階時，則喜好與判斷之間的觀念可能沒有區別。也就是，當一位個體有豐富的審美經驗時，無形中他運用同樣的品鑑能力於個人的喜好與判斷。倘若從此觀點出發，結合帕森斯 (Parsons) 在其階段發展的第一階：主觀偏好 (favoritism) 時談到，學齡前兒童喜好與判斷是無所區分的論點，那麼，喜好與判斷之間的觀念，似隨著審美能力的成長而可以為:「合一分一合」之發展，而此二端之「合」則有程度上的

區分。此理論假設，有待進一步的實證研究。

二、論文二：比較我國與美國之視覺藝術標準 (A Comparison of National Standards for Visual Arts between the US and Taiwan)

　　本文以文獻分析與比較法探討我國現行國小、中和高中美術課程標準，與美國視覺藝術教育國家標準在修訂與內涵方面之差異。其中最大的差異是內容結構上的不同，美國視覺藝術標準建立在 6 項藝術內容下，不同年齡階段的學生成就指標；臺灣的美術標準則是建立在 3 項美術內容之教材的分化。本文除針對內容結構比較分析外，並就起草的過程與理念進行討論，以凸顯我國小、中與高中美術課程標準之特質，並進而提出對未來我國美術教育發展之建議。

表 1　我國美術課程國家標準結構

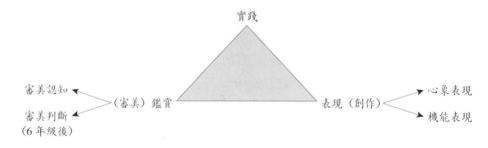

表 2　美國視覺藝術國家標準結構

內容標準 1： （瞭解和應用媒材，技術和過程）	內容標準 2： （使用結構和功能的知識）	內容標準 3： （選擇和評價題材，象徵和思想）	內容標準 4： （瞭解視覺藝術和歷史與文化的關係）	內容標準 5： （反思自身與別人作品的特徵與價值）	內容標準 6： （連接視覺藝術與其他的學科）

K–4　5–8　9–12　9–12　　（每一內容標準下列學生成就標準，如左之結構，分幼稚園大班到小學 4 年級，5 年級至 8 年級，以及 9–12 年級，9–12 年級另分 2 階段程度別）

與會心得

　　這是首次參加 InSEA 會議，謹摘述心得如下。

一、規模宏大，場次多元，提供美教工作者互相研討交流的機會

本次會議提供各項不同教育階段與主題之研討場次，研討會論文發表的形式，主要以國內較常見之口頭發表與研究講習會之形式，上午與下午均安排茶會時間，使對某一特殊主題有興趣者可以有更多的時間與作者作更深入的溝通與討論，以互換心得，或共同探索美術教育方面目前重要之議題。

筆者此次論文係以口頭的形式發表，期間有不少美教工作者與研究者前來提出問題並加以討論，普遍對於第一篇論文所提出審美能力在喜好與判斷間「合一分一合」的發展理論表示興趣；至於第二篇，與會者很想瞭解我國美術教師的培育訓練方式，以及教師如何落實國家制定之課程標準。

此次會議近 1500 人次之美術教育專業人員與會，有小、中、大學之美術教育工作者等。大會在 21 日的晚上假布里斯本昆士蘭美術館 (Queensland Art Gallery) 辦理的茶會是由美術用品著名的廠商 Binney and Smith 所贊助。這是正式開會前，提供各國與會代表聯誼的機會。

二、會議的組織運作周全，美育融入會議

有關會議的訊息，大約在會議舉行前的一年便已開始透過 InSEA News 及全美國美術教育的學會報訊 (NAEA Art News) 發布。1999 年擬發表的論文計畫截止日為 1 月 1 日，4 月底前大會委員會即回函是否接受論文發表計畫，接受後，大會另詢發表者擬使用之視聽設備，無論是研究會議或是大會會議均能提供非常便捷之視聽器材，會場中均有專業器材維修人員在旁協助，使得各場次的專題演說能圓順地進行。

大會正式會議之前的歡迎茶會，在美術館中舉行，除現場有亞洲太平洋之三年展展出當代藝術作品供與會者觀賞之外，並有戲劇演出；大會開幕時，除原住民之舞蹈表演外，尚有小學生之合唱、軍校之鼓號樂隊合奏等；大會會議現場則展出各國兒童代表的畫作，使與會者可以在茶會時間觀賞。此外，並提供莎士比亞之戲劇演出，參加會議的過程猶如沐浴於美育的情境之中。

三、多元面向的會議研討議題

無論是研究會議或是大會的議題，所涵蓋的層面極廣，其中包括美術教師之培訓，兒童表現之創造力的思考，教學評量，學生學習與教師的互動，審美教育，學生之審美思考，美術館教育，以學校為本位之美術教學，科技與美術教育之結合，跨文化之

比較研究，原住民之研究，女性議題之專案研究，美術教育之研究方法等，提供與會者探索美術教育範疇中不同研究的方向或深入思考其所關心的主題。

相關思考

一、 建立長期與定期辦理藝術教育學術研討會之機制，與嚴謹篩選學術性論文之程序

　　國內辦理相關之學術研討會宜定期、長期性的辦理，使不同主題之學術研討會能以具制度性的機制予以有效地運作，使擬參與研究之學者或相關從事人員能預作安排；並建立論文發表之審查制度，公布評審之指標要項，使擬參與者能有所參考，俾建立研究之學術性，提升國內學術研究之水準。

　　此外，相關之學術研討議題宜譯成英文，放置於網路，由教育部或國科會統籌架設，以供國際學術交流，並提升我國學術之國際地位。

二、 由政府主導或補助民間學術團體開辦較大規模、場次多元之藝術教育學術研討會，提供美教工作者互相研討交流的機會

　　國內開辦美術相關議題之學術研討會場次可說不少，但尚未見識有如此大規模之會議，可以把國際間從事美術教育工作者交集在一起，共同研討當代重要的議題，以及切身所遭遇的教學或研究上的問題，是非常實際、也是終身教育理念的落實。

參考書目

中文

陳瓊花譯 (1998)。美國國家藝術標準。臺北市：教育部。

外文

1999 InSEA（大會手冊）。

InSEA NEWS, 1999, 6, 1.

Chen, C. H. (1999a). Children's and Adolescents' Conceptions in Describing, Preferring, and

Judging Works of Art. Proceedings of InSEA 30th Research Conference. Brisbane, Australia.

Chen, C. H. (1999b). A Comparison of National Standards for Visual Arts between the US and Taiwan. Proceedings of InSEA 30th World Congress. Brisbane, Australia.

（原載《高中美術教學輔導》，2000 年，3 期，頁 2–7）

第七章　待發展之議題與研究

從視覺藝術教育的觀點，無論是探討哲理，或是鑽研表現與鑑賞的知能，或是發展課程教學與評量的策略，都不外是希望協助個體的成長與營造社會的福祉。對於未來的研究，可以從下列兩個方向持續與加強：研究客體範圍的擴充，以及個體與環境互動研究的深入（陳瓊花，2002）。就此方向，目前，筆者已進行中而待發展的議題與研究，主要有三：一為性別概念與藝術表現，其次為成人審美思考在生活的實踐，再者為兒童與青少年審美思考在生活的實踐。

兒童與青少年的性別概念與藝術表現——跨文化比較研究

概念一詞，從心理學的觀點來看，是人們認識事物及分類事物的心理基礎，包括語言文字及其他人所製作的符號（張春興，1998，頁 317–318）。

概念的發展，依經驗論的說法，是人經由感覺器官首先覺察到外界的刺激，然後心智進而覺知到這些刺激的習慣模式或其關聯性，在過程中獲得對外界的知識，基本上，概念的知識是源於客觀世界所存有的結構。另從有別於經驗傳統論點的理性主義觀點認為，知識是經由心智利用資料中所存有順序的過程而獲得，亦即概念的知識是源於個人主體性的心智結構及其隨機的思考，以及個體與客觀世界結構間的互動。至於社會歷史論的看法認為，概念的知識是源於文化中社會與物質的歷史，個體是其中的部分，文化中所發展出來的工具、概念與符號系統即是作為個體與環境互動之用。本此論點的發展，心理學家著重於以分析文化中社會與物質世界的脈絡來研究個體的想法❶。

綜合而言，概念的發展有關個體的心智、外在客觀世界、個體與客觀世界間的互動，以及不同文化背景中的社會與物質界的脈動，由於這些因素之間彼此相互關聯，在當代的研究中逐漸傾向於整合經驗論、理性主義論點及社會歷史的論點進行探討 (Case & Okamoto, 1996)。

因此，假設性別概念是文化所建構，在不同的文化脈絡下，兒童與青少年的性別

❶本研究係筆者目前仍進行中之研究，自小女能持筆作畫起即開始收集、觀察、及記錄其有關的藝術行為及想法，所收集的資料包括其各不同年齡之繪畫作品（主要為其主動所作者，也包括一些學校的作品等）、聯絡簿上之圖繪、所喜好參與的生活文化活動與其相關的思考、筆者與其交談之想法記錄、筆者之自然觀察記錄等等（此個案係 1989 年出生，2004 年時為國三的學生）。

概念為何？他們如何以簡易的藝術媒材來表達其有關性別的思考？

更具體地，筆者期望透過研究瞭解如下的問題：

一、臺灣和其他國家的兒童與青少年陳述其性別概念時有何異同？

二、臺灣和其他國家的兒童與青少年如何以視覺圖像來表現其對於性別的認知？

三、臺灣和其他國家的兒童與青少年在以語言陳述和視覺圖像表現時，二者之間有何關係？

四、因性別的差異，臺灣和其他國家的兒童與青少年對於性別概念的陳述與表現有何異同？

本研究所指其他國家，係以美洲及歐洲為主，目前已蒐集臺灣及美國的資料，歐洲部分以葡萄牙為研究的地區，現正在蒐集資料中。本研究結果將具體勾劃不同文化建構下之兒童與青少年的性別概念與藝術表現。

成人審美思考在生活實踐之多重個案研究——權力、信念與表現

長久以來，有關藝術教育研究的場域，較著重於學校教育場域的實施與檢討 (Chen, 2002)，筆者歷年來的研究即是一例，譬如，所進行的藝術課程的設計與評量，兒童與青少年對於繪畫圖像的創作、解讀與思考等等。逐漸地，筆者不得不開始省思：當我們專注於某些社會機制與意義運作的過程中，是否同時也輕忽某些潛在教育脈絡的存在與影響？誠如傅柯 (Foucault) 的主張：通過權力來研究文化，權力的存在像是一種無限複雜的微權力 (micro-powers) 的網絡，亦即滲透每一社會生活面貌之權力關係網絡（Hunt, 1989；江政寬譯，2002）。如果學校藝術教育代表著權力的存在，那麼，生活中的藝術教育必然是在這權力的網絡中，交織著藝術教育的文化。因此，當我們致力探究學校藝術教育的策略與作法時，是否漠視了生活中藝術教育的實踐與影響？

尤其，從自己女兒近十四年成長過程的長期觀察研究中❷，筆者看到了普遍性兒童繪畫成長階段理論的呈現 (Lowenfeld, 1947; Kellogg, 1969)，看到了安海姆視覺思考理論 (Arnheim, 1974; Golomb, 1992)──分化概念與尋求繪畫策略解決之道的實際，看到了學校藝術教學內容與學童生活文化之差距，看到了威爾森 (Wilson & Wilson, 1985a, 1985b, 1997) 研究與強調學童次文化事物──譬如，卡通、漫畫等的意義；同時也發現 Feldman (1983, 1985, 1987, 1994) 所談藝術成長非普遍性理論的細微，學校藝術教育實無法脫離生活中的藝術教育網絡，尤其與家庭所潛在的藝術教育糾纏著、互動著，存有著密不可分的相互關係。舉例來說，學校藝術教育預期學生能在生活中主動地實踐與享有，譬如，觀賞畫冊、畫展、參與藝術相關活動等，必須有賴於家庭教育之持

❷以上論述請參閱：陳瓊花 (2002)。

續與助長，特別是當孩子年齡小時，父母兄長更是銜接學校藝術教育的主要營造者。

事實上，筆者所長期研究之個案，其在學校視覺藝術方面課程的表現並不突出，也非美術班的學生，但必須很坦白地直言，其審美知覺的辨識、審美判斷之自主性意義建構，依筆者從研究的觀點，顯然是有其獨特性的。譬如，個案造訪不同同學家裡後，她可以有感覺地進行比較分析，並具體談論如何會是比較好的空間規劃與設計，她對自己在學校之外的服裝、背包、髮型等有著相當程度的自我要求——包括色彩及形式設計的部分等，她是一個懂得自己去定義什麼是有品質的孩子。

因此，筆者自省所研究個案——「她」之所以有這些生活品質上的要求與辨識力，與筆者在家庭中所構築的潛在藝術教育——空間境教、孩子次文化的風潮與喜好的許可性、及審美思考討論的機會等等，應有所影響，畢竟「她」是有絕大部分的時間生活與互動在其中——筆者所構築的潛在與生活結合之藝術教育環境。所以，除了學校的研究場域之外，家庭是否也應該是藝術教育研究所可以／必須進行的場域？假設如此，那麼，在「家庭潛在藝術教育場域」中，是否都有一個如筆者「我」的主控者／或布局者（轉換即如學校教室環境中之教師）？這個「我」會是誰？是否都是接受了專業的視覺藝術教育？是否在同樣接受了專業的視覺藝術教育後，但卻有不同的作法？抑或是，並非接受了專業的視覺藝術教育，但至少接受了國民教育階段之藝術教育，其在生活中的實踐是如何？這個主控者／或布局者是他或她，有區別嗎？可能因性別而影響作為上的差異嗎？他或她如何將個人的審美思考實踐於生活之中，並營運其生活中的藝術教育——潛在或顯在的教導其下一代？

經由這一連串問題的省思，乃醞釀而產生了本研究的主題與方向：審美思考在生活實踐之多重個案研究——權力、信念與表現。從此研究之主題與方向，本研究進一步思索，在多層之生活實踐中，那一個層面可以作為研究審美思考落實（可以觀察得到）的聚焦點？

2002 年 12 月 23 日，漢寶德先生在《中國時報》之人間版發表了〈藝術教育與教室空間〉一文，他說：

> 自理念上看，空間有象徵的意義，可以使老師發揮精神上的主體性。我們都有在家接待客人與到人家做客的經驗。在我家裡，空間的安排、物件的擺設，都代表我的觀點與性格，比較容易不言而傳達某些觀念，因為環境就是力量。在家裡見客，以主人的身分，也比較有信心，更容易表達自己的理念。

教室空間是教師發揮主體性教育理念的場所，同樣地，家庭中成員所共有共享的空間——客廳，應是家庭藝術教育主導者展現藝術教育理念的場所，誠如漢寶德先生的觀點，空間的安排、物件的擺設，應代表著某個「我」的觀點與性格，容易不言而

喻的傳達某些觀念。

因此，本研究便以家庭中客廳空間之處理為研究聚焦點，採取多重個案研究法，依目的取樣的原則，選擇 25 至 50 歲的已婚成人，12 位為研究對象，其中涵蓋視覺藝術教育專業背景及非視覺藝術教育專業背景者，並且男女各半，以訪談、現場觀察與攝影及記錄等方式蒐集資料，預期達到如下之具體目的：

一、瞭解、建立並詮釋視覺藝術教育專業背景者對家庭特定空間進行審美思考時的權力、信念與表現之類型與意義。

二、瞭解、建立並詮釋非視覺藝術教育專業背景者對家庭特定空間進行審美思考時的主導性、信念與表現之類型與意義。

三、探討、比較並詮釋視覺藝術教育專業與非視覺藝術教育專業影響家庭特定空間審美思考實踐之類型與意義。

四、探討、比較並詮釋性別的差異影響家庭特定空間審美思考實踐之類型與意義。

兒童與青少年審美思考在生活實踐之研究——大頭貼 ❸ 文化的建構與解構

自國小五年級起（亦即約 1999 年），筆者所長期研究之個案便開始主動的進行一項校外有關藝術的活動——照大頭貼，每當段考過後，常與同學約好聚聚，同時去做這件事，當時筆者只是記錄此一現象，並未特別思考。接著於 2001 至 2002 年，筆者赴美俄亥俄州研究，個案隨行，在美求學期間，個案的此一活動突然消失，僅偶而在某些較大的購物場所，個案發現有一、二個機器可以拍攝，然後邀請筆者進行，全然不同於在臺灣的作法——是同學好友之間的活動。主要的原因，是當地美國的中學生們不流行此一文化活動。一年後返臺，拍大頭貼的活動不知不覺地又成了她生活中的一重要部分，一直到目前，雖然在國三學校課業加重的情況下，她仍然樂此不疲。於是，筆者開始有些嫉妒與好奇「拍大頭貼的活動」，嫉妒的是在學校藝術教育中，我們總希望學生對於學校的藝術學習，能主動積極且有興趣，但是，從許多的研究以及學校教室的觀察，我們發現常是事與願違，教師們多少感受到教學上的一些挫折與無力，但是學生卻對這「大頭貼的活動」這麼熱衷，玩得這麼愉快；難免好奇的是「拍大頭貼」到底有些什麼魅力，可以這麼吸引青少年？

❸ 大頭貼：是一種運用攝影技術所拍攝的個人或團體之頭部、半身或全身之影像；可立即拍攝立即輸出；有不同的尺寸，一般有如一寸及二寸的相片大小；因大頭貼機器的不同，可提供不同的創作效果及功能；一次拍攝可以輸出一張約 10×15 公分大小，分割為數小張，具黏貼性。請參閱：陳瓊花 (2003b)。

　　因此，筆者開始注意並觀察有關於此一活動的現象。首先，筆者與個案深度對談。個案表示，幾位同學、好友在考完段考之後，最期盼且優先做的便是照大頭貼、逛街等，以放鬆課業的壓力，而且，在攝影的過程中，除享受如繪畫般的樂趣之外，學習擺最佳的姿勢，以攝出最美的造形，也是自我滿足與超越（因為會有修飾的效果）的最佳方式。在立即拍攝、立即取件的方便特質之外，小小一張便於攜帶與分享，個案同時表示：「因為常常和同學在一起時，談到誰，若有人不認識，便可以馬上拿出來給其他的同學看，那不是很真實嗎？」（受訪者，訪問記錄，2003.7.27，陳瓊花，2003a）。除此之外，還便於互相交換保存，以聯繫感情。在拍了一堆的相片之後，集大頭貼的貼本或小集筒（或盒），都是方便攜帶至學校的附件（圖 1）。當然，集貼本中每一頁的規劃與安排，也必須煞費苦心地經營，個案接著描述：「譬如這一頁，因為大頭貼本身是斜的，所以它必須單獨放，可是圍在它四周的，就得取類似的尺寸才能對稱好看。」（受訪者，訪問記錄，2003.7.27，陳瓊花，2003a；陳瓊花，2003b）。

　　從對談中，可以發現個案對於影像建構的審美營思與大頭貼文化的陳述，這其中對於影像建構的審美營思，除一般創作者對於作品形式與內容的思慮外（陳瓊花，1996），另有如學者 Berger (1977) 所論述的：在畫作中女人往往以正面帶著迷人的眼神凝視著觀者，想像著觀者凝視著她，雖然她並不知道觀者是誰，她是以被調查物的身分提供她的女性特質。對於大頭貼文化的陳述，又如學者 Feldman (1996) 所提：藝術教育的社會、經濟、政治、心理與認知等面向的論述。但是，個案所陳述的是否即為「大頭貼文化」的特質？建構者的信念、表現與特質為何？可有男性建構者？男女性建構者的思考是否有異？

　　接著，筆者特前往「拍大頭貼」的現場一探究竟，然後才發現在公館、士林夜市或西門町等公共場所，都可看到連排的機器設備，提供可以自己挑選所喜愛的輔助畫面，甚至是自己營構畫面，提供無限創意表現的空間。譬如，可以透過機器將眼睛改寫如漫畫中人物的大眼睛，增加畫面的特殊效果等等，因此，畫面中所呈現者常是如綜藝節目般的五彩繽紛（2003.9.10 公館大頭貼店的場域探查，如圖 2、3、4）。如此的場域，其更深入的場域結構是什麼？2003 年 12 月，得應邀前往香港講學之便，造訪在銅鑼灣的大頭貼店，顯然地，其場域的規劃及機器的現代化（雖然皆從日本輸入）不若臺灣，顯示地區文化的差異。所以，在臺灣，不同的場域所具有的共同類型與特質是什麼？其中的產製機器與學校電腦之影像處理、數位攝影有何差異？消費者如何操作使用？主要消費族群為何？其所提供建構大頭貼文化的機制為何？經由這一連串問題的省思，乃產生了本研究的主題。

圖 1 大頭貼集盒

圖 2 大頭貼場域——店面

圖 3 大頭貼場域——店透視

圖 4 大頭貼場域——拍攝版面與器材

　　本研究主要採取場域觀察、問卷、深度訪談及個案研究法，依目的取樣的原則，擬選取三處大頭貼店的場域及其週邊學區之國小 5, 6 年級、國中 1, 2, 3 年級的學生、以及一個個案為主要的研究對象，探討其對大頭貼影像的建構與解讀；其次的研究對象為場域的隨機消費者、所調查年級的教師與家長等，探討其對大頭貼文化的認知、態度與解讀。以現場觀察、攝影、記錄、問卷及訪談等方式蒐集資料，預期達到如下之具體目的：

　　㈠瞭解、建立並詮釋大頭貼文化存在的社會脈絡與意義。

㈡瞭解、建立並詮釋大頭貼文化影像建構的信念、表現與特質。

㈢探討、比較並詮釋影像建構者與非建構者對於大頭貼文化的認知與影像的解讀之類型與意義。

㈣探討、比較並詮釋性別的差異影響審美思考在大頭貼文化實踐的類型與意義。

本研究結果冀望能擴展視覺藝術教育研究的視野，建立兒童與青少年文化地區性特質的論述，提供學校體制外之生活藝術教育的現象與訊息，以瞭解、銜接、並檢測學校藝術教育與生活實踐之關係，開拓藝術教育與文化研究之詮釋脈絡，並建立社會藝術教育基礎研究之適當、合理與可能性。

後　記

如果麵包、咖啡是生活中的必需品，那麼，求知更是筆者個人生活中不可或缺的部分。很開心地瞭解，求知是一條無止盡的道路，所以，很難不滿心雀躍，自己仍可以享有無盡探究的喜悅。

參考書目

中文

江政寬譯 (2002)。新文化史。臺北：麥田。

陳瓊花 (1996)。藝術概論。臺北：三民。

陳瓊花 (2002)。心理學與藝術教育。在黃王來主編，藝術與人文教育（頁 155–191）。臺北：桂冠。

陳瓊花 (2003a)。次文化研究──大頭貼的審美意識與文化意義。未出版。

陳瓊花 (2003b)。視覺文化的品鑑。在國立臺灣師範大學實習輔導處地方教育輔導組編，人文研究與語文教育研討會論文集（頁 259–283）。臺北：編者。

張春興 (1998)。現代心理學。臺北：東華。

漢寶德（2002 年 12 月 23 日）。藝術教育與教室空間。中國時報，人間版。

外文

Berger, J. (1977). *Ways of seeing*. New York: Viking Penguin.

Case, R. & Okamoto, Y. (1996). The role of central conceptual structures in the development of children's thought. *Monographs of the Society for Research in Child Development*, 61 (Serial No. 246).

Chen, C. H. (2002). An analysis of research contents and methods in MAE of NTNU, 31st InSEA World Congress, New York, 2002/8/21–24.

Hunt, L. (Ed.) (1989). *The new cultural history*. Berkeley: University of California Press.

Feldman, D. H. (1983). Developmental psychology and art education. *Art Education*, 36 (2), 19–31.

Feldman, D. H. (1985). The concept of non-universal developmental domains: Implications for artistic development. *Visual Arts Research*, 11, 82–89.

Feldman, D. H. (1987). Developmental psychology and art education: Two fields at the crossroads. *Journal of Aesthetic Education*, 21 (2), 243–259.

Feldman, D. H. (1994). *Beyond universals in cognitive development*. Norwood, NJ: Ablex.

Feldman, E. B. (1996). *Philosophy of art education*. New Jersey: Prentice-Hall.

Golomb, C. (1992). *The child's creation of the pictorial world*. Los Angeles: University of California Press.

Kellogg, R. (1969). *Analyzing children's art*. Mountain View, CA: Mayfield.

Lowenfeld, V. (1947). *Creative and mental growth*. New York: Macmillan.

Wilson, B. & Wilson, M. (1985a). The artistic tower of Babel: Inextricable links between culture and drawing development. *Visual Arts Research*, 11, 90–104.

Wilson, B. & Wilson, M. (1985b). Pictorial composition and narrative structure: Themes and the creation of meaning in the drawings of Egypt and Japanese children. *Visual Arts Research*, 13, 10–21.

Wilson, B. (1997). Child art, multiple interpretation, and conflicts of interest. In A. M. Kindler (Ed.), *Child development in art* (pp. 60–81). Reston: NAEA Press.

索　引

中國繪畫思想史（增訂二版）　　高木森／著

　　在中國畫史的研究上，西方學者及日本學者都有相當重要的貢獻，事實上，中國人自己卻擁有更豐實的基礎可以深耕這塊田地，例如：對語言文字的理解與運用，對文化、思想的熟悉與融入等等，在在都是不容小覷的優勢。本書作者鑽研中國繪畫史多年，從外國學者最難入手的「思想」層面切入，深入探討政經、文化與思想等因素的相互牽引，如何影響中國繪畫的發展，構築起這部從遠古至現代的繪畫思想史。

中國繪畫理論史（增訂二版）　　陳傳席／著

　　中國的繪畫理論無論在學術水準或是數量上，皆居世界之冠，不但能直透藝術本質，更標誌著社會及思想的轉變歷程。如六朝人重神韻，所以產生了「傳神論」、「氣韻論」；元人多逸氣，所以「逸氣論」風行不衰；明末文人好禪悅，又多宗派，所以「南北宗論」興盛等等。本書亦論述了儒、道對中國畫論的影響，直至近現代的畫論之爭，一書在手，二千年中國畫論精華俱在其中矣。

島嶼測量——臺灣美術定向　　蕭瓊瑞／著

　　本書是知名臺灣美術史學者蕭瓊瑞教授繼《島嶼色彩》之後又一力作。如果說《島嶼色彩》是以較具感性的筆法，為臺灣美術敷染美麗的色彩，那麼《島嶼測量》則是以較理性的態度，為臺灣美術測定歷史的地位。蕭瓊瑞教授一向以嚴謹的史學訓練，搭配精準的藝術鑑賞，受到學界的重視與肯定。在臺灣建構自我文化面貌的進程中，蕭瓊瑞教授為臺灣美術史所提出的貢獻，將是重要的一環，也是關心臺灣文化的讀者，不可錯失的重要參考文獻。

群星閃爍的法蘭西　　孟昌明／著

　　本書為美國華裔藝術家孟昌明最新完成的藝術隨筆。有著畫家和作家雙重身分的孟昌明，試圖以文字作為媒介，深入且細緻地闡述西方現代藝術史上，一批生長在法國或是在法國生活、創作的卓越藝術家的思想、情感、藝術和生活，包括：米勒、塞尚、莫內、雷諾瓦、高更、梵谷、馬蒂斯以及莫迪里阿尼等人。作者在文章的語言和結構上做了感性的嘗試，以期更準確、更完整地將藝術家的心理和他們的作品呈現給讀者。

江山代有才人出　　薛永年／著

　　在內患外侮和西學東漸中，古老的中國逐漸進入現代社會，傳統書畫也呼吸時代風雲，吞吐中西文化，湧現出一代又一代名家。作者以史學家的眼光，對若干出色美術家的建樹，進行了別有洞見的總結；對二十年來大陸書畫發展的現象，亦進行了言之成理的評議；更對美術史學的發展，做了詳盡的介紹。立足傳統而不故步自封，學習西方而不邯鄲學步，正是本書持論的特點。

墨海精神──中國畫論縱橫談　　張安治／著

　　中國畫論是中國的藝術論和美學的一個組成部分，它和中國歷代的「文論」、「樂論」、「書論」、「戲曲理論」及中國哲學、詩詞藝術等息息相通，不但互相滲透，而且有著內在的聯繫。本書在介紹中國畫論時，未按時代順序或傳統「六法論」之規範，而分為十個專題，以「形神關係」為首，「創造與繼承」之要點為結，著意於取其精華，並以歷代的優秀作品為證，或與西方繪畫相比較，以期能對當前中國畫的創作活動有所裨益。

橫看成嶺側成峰　　薛永年／著

　　本書匯集了大陸著名美術史家薛永年研究古代書畫的成果，上起魏晉下至晚清。或娓娓述說名家名作的「成功之美」及「所至之由」，或要言不繁地綜論書風畫派的生成變異與消長興衰，或論大家而去陳言，或闡名家而發幽微。辨真偽而不忘優劣，述風格而聯繫內蘊，務求知人論世；尤擅在書與畫、文人畫家與職業畫家的相異相通處，探求民族審美意識的發展。

中國繪畫通史（上）（下）　　王伯敏／著

　　本書縱橫古今，論述了原始時代以降的七千年繪畫史，對畫事、畫家及畫作均有系統地加以評介，其中廣泛涵蓋了卷軸畫、岩畫、壁畫等各類畫作。除漢民族外，也兼論少數民族之繪畫史，難能可貴的是：不但呈現了多民族文化的整體全貌，更不失其個別的特殊性。此外，本書更增補了新出土資料一百三十餘處，極具研究與鑑賞價值，適合畫家與一般美術愛好者收藏。